大是文化

英國BBC的經典節目

現代藝術的故事

英國倫敦泰特美術館前媒體總監
英國 BBC 藝術總編

威爾·岡波茲 ——著
（Will Gompertz）

陳怡錚——譯

這個作品，為什麼這麼貴？
那款設計，到底好在哪裡？
經典作品來臺，我該怎麼欣賞？
本書讓你笑著看懂

What Are You Looking at?
150 Years of Modern Art in the blink of an eye

編輯室報告

讓你笑著看完的豐富知識，只此一家

「盧梭是當年的蘇珊大嬸。」

「梵谷是學校裡的怪咖。」

你聽過人家這樣講藝術故事嗎？這會是你讀過藝術知識類的書之中最有趣的一本！真的不蓋你。

因為，把豐富知識用生動的大白話說出來，正是作者的專長。

本書作者是英國廣播公司 BBC 藝術總編威爾・岡波茲，在 BBC 任職之前，曾擔任倫敦泰特美術館的媒體總監七年，負責英國最受歡迎的藝術網站 Tate Online，以及英國傳閱率最高的藝術雜誌《Tate ETC》。為英國《泰晤士報》、《衛報》（Tate Guardian）及 BBC 新聞網站撰寫藝術專文逾二十年。

二○○九年，岡波茲以現代藝術為題，自編自演單人脫口秀，於愛丁堡藝術節締造完售票房佳績。此事造成轟動，企鵝出版社特別請他延續愛丁堡前衛藝術節中，大受一般聽眾（也就是非藝術相關背景的人）歡迎的脫口秀風格，為讀者介紹一百五十年來的現代藝術故事。希望能以別開生面的方式，為讀者打開美麗又奇妙的現代藝術大門。

因此，你可以期待在本書中，認識到⋯

● 各個藝術流派的興起與發展，以及如何互相影響。

● 各流派的代表人物與代表作品。

● 各流派的藝術主張或創新技法。

了解了這些藝術知識，你馬上就有幾個收穫：

一、關於流派與大師作品特色，你一句話就可以講清楚。

二、過去那些看不懂的，現在總算「有方法」可以解讀了。

三、原來現代設計元素，都可以在藝術史裡找到源頭。

同時，你也會知道：

● 為什麼一個卡通自慰公仔（村上隆的《我的寂寞牛仔》），可以賣到超過新臺幣四十億元？

● 為什麼有些大師畫景物或人物畫得很像，為什麼有些畫得超不像，如畢卡索？

● 為什麼有些畫尺寸越來越大，如秀拉，有些卻越來越小？

不只如此，本書也為非藝術背景的讀者製作了「現代藝術流派關係圖」、「各流派大師藝術主張一覽表」，幫助大家更快掌握解讀現代藝術的「眉角」。

祝大家展書愉快。

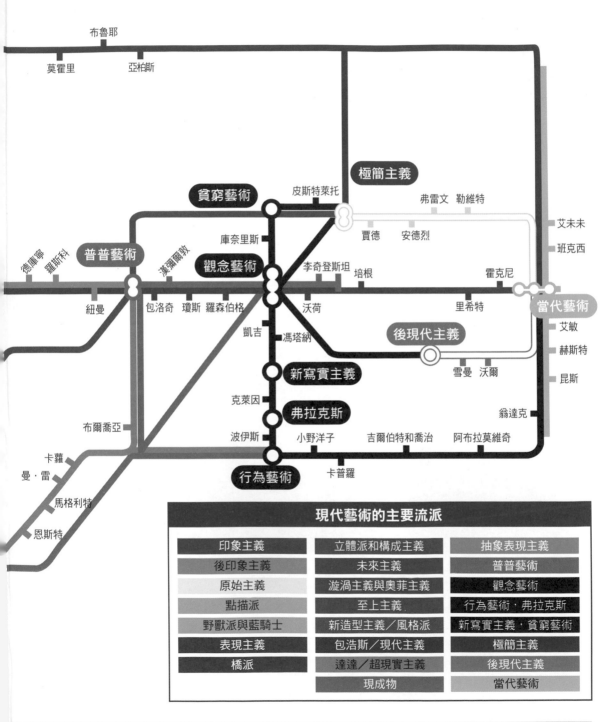

布鲁耶

莫霍里　　亞柏斯

極簡主義

貧窮藝術　　皮斯特萊托

弗雷文　勒維特

庫奈里斯　　賈德　安德烈

普普藝術　　漢彌爾敦　觀念藝術　李奇登斯坦　培根

德庫寧
羅斯科

艾未未

班克西

霍克尼

紐曼　　包洛奇　瓊斯　羅森伯格　　沃荷　　里希特　　當代藝術

艾敏

凱吉　　馮塔納　　後現代主義

赫斯特

新寫實主義

克萊因　　雪曼　沃爾

昆斯

弗拉克斯

布爾喬亞

翁達克

波伊斯　　小野洋子　　吉爾伯特和喬治　　阿布拉莫維奇

卡蘿

曼·雷

行為藝術　　卡普羅

馬格利特

恩斯特

現代藝術的主要流派

印象主義	立體派和構成主義	抽象表現主義
後印象主義	未來主義	普普藝術
原始主義	漩渦主義與奧菲主義	觀念藝術
點描派	至上主義	行為藝術，弗拉克斯
野獸派與藍騎士	新造型主義／風格派	新寫實主義，貧窮藝術
表現主義	包浩斯／現代主義	極簡主義
橋派	達達／超現實主義	後現代主義
	現成物	當代藝術

Now

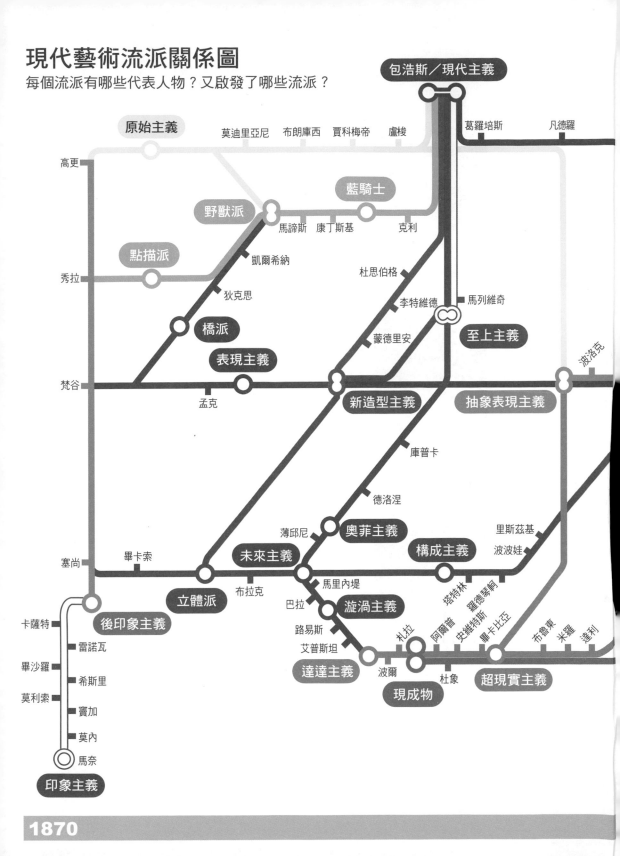

現代藝術流派關係圖
每個流派有哪些代表人物？又啟發了哪些流派？

包浩斯／現代主義

葛羅培斯　凡德羅

原始主義

莫迪里亞尼　布朗庫西　賈科梅帝　盧梭

高更

藍騎士

野獸派

馬諦斯　康丁斯基　克利

點描派

凱爾希納

杜思伯格　馬列維奇

秀拉

李特維德

狄克思

至上主義

橋派

蒙德里安

梵谷

表現主義

孟克

新造型主義　抽象表現主義

波洛克

庫普卡

德洛涅

薄邱尼

奧菲主義

里斯茲基

未來主義

構成主義

波波娃

塞尚

畢卡索

立體派

布拉克

馬里內堤

塔特林　羅德琴軻

巴拉

漩渦主義

阿爾普　史維特斯　畢卡比亞

卡薩特

後印象主義

路易斯

札拉

布魯東　米羅　達利

雷諾瓦

艾普斯坦

達達主義

波爾

杜象

超現實主義

畢沙羅

希斯里

現成物

莫利索

竇加

莫內

馬奈

印象主義

1870

目錄
CONTENTS

第 1 部

把下等藝術，變成上流畫作

畫家不教你美，只告訴你他們怎麼認知世界

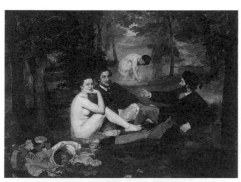

一直被藝術學院拒絕，直到馬奈畫出《草地上的午餐》。（見第79頁）

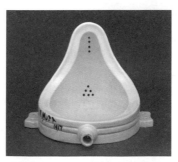

《噴泉》，小便盆成了藝術品，道理何在？（見第50頁）

第3章

《布道後的幻影》，一半真實一半想像，你看出哪一半？（見第138頁）

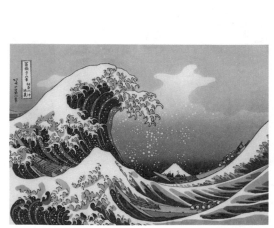

莫內敬重的畫家——葛飾北齋，《神奈川沖浪裡》。（見第110頁）

梵谷，《星夜》，現在是名畫，當年被嫌醜。（見第 131 頁）

第5章

眾人之父：塞尚 一八三九～一九〇六

因為，他教世界上的人「怎麼看」

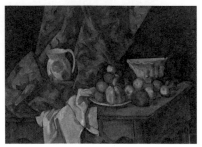

《靜物：蘋果與桃子》，雙視角觀察，
水果滾下去啦！（見第 163 頁）

《阿尼埃爾浴場》，秀拉代表作，那年他才 24 歲。
（見第 149 頁）

第6章

盧梭作品，《飢餓的獅子猛撲羚羊》，老畢，畢卡索就愛這「牲」樣子。（見第 195 頁）

《亞維儂少女》，畢卡索驅邪之作，向塞尚的幾何觀念致敬。（見第 212 頁）

艾普斯坦，《鑿岩機》，高2公尺，機械情色藝術。（見第251頁）

第**9**章

抽象畫：奧菲主義、藍騎士　一九一○～一九一四

觀賞畫作，卻得到聽交響樂的經驗 2 5 5

《邊角的反浮雕》，請欣賞素材的本質與空間感。（見第 294 頁）

康丁斯基，《構成‧第七號》，用繪畫抗衡交響樂。（見第 267 頁）

第10章

非具象藝術：
現代設計元素的源頭

277

第2部

<blockquote>
從簡約、非具象、原色方格，到超現實、抽象
</blockquote>

把複雜思考，
變簡單藝術

「為人民服務」，設計師來了。（見第 303 頁）

第**11**章

新造型主義蒙德里安

原色方格：施洛德的家與聖羅蘭 307

三原色、兩形狀、黑直線 311

原色方格：平面絕不重疊、色調絕不轉換 314

於是，建築與產品設計大量採用 317

施洛德之家，經典 318

聖羅蘭服裝，也有原色方格！ 319

除了直線，什麼都不要 323

單色畫，終結（純觀賞的）中產階級藝術 301

「為人民服務」，設計師來了 303

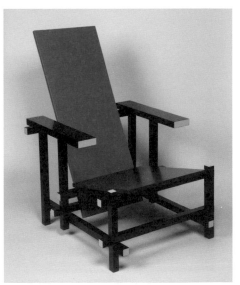

《紅藍椅》，風格派美學坐椅，好看但難坐。（見第 318 頁）

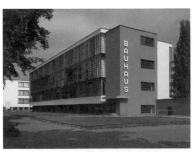

《包浩斯建築群》，就像立體的蒙德里安畫作。（見第 344 頁）

和「美」無關，我只想刺激你思考

3
5
1

《第九時辰》，明明像道具，卻能賣到新臺幣一億多元。（見第 353 頁）

第14章

超現實主義達利與驚悚大師們

無意識、夢境怎麼畫？
詭異的超現實　373

達利，《記憶的永恆》，將非現實的圖像逼真化，擾動你的情緒。（見第 392 頁）

米羅，《小丑嘉年華》，超現實畫作，呈現內心的無意識世界。（見第 385 頁）

抽象表現主義的憂鬱英雄們

記住：古根漢、
波洛克、羅斯科

《**母狼**》，波洛克以潛意識直覺作畫的作品之一。
（見第 423 頁）

普普藝術 「不需要像藝術」

包洛奇、安迪沃荷、李奇登斯坦

羅斯科，《無題（白與紅上之藍紫、黑、橘、黃）》，他說他畫的是悲劇、狂喜、死亡等等。（見第 439 頁）

第 **17** 章

怎樣的觀念藝術算是好作品？

《是什麼讓今天的家庭變得如此不同，如此令人嚮往？》，以亞當與夏娃為藍本，比起《聖經》，這裡有趣多了。

（見第 453 頁）

第18章

《無題》，純供欣賞，不需要專家知識。
（見第 513 頁）

《空間觀念：等待》，多麼有概念的劃一刀。（見第 493 頁）

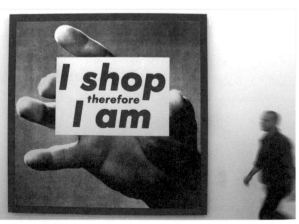

《我買，故我在》，向多項藝術手法致敬，批判消費主義。
（見第 541 頁）

《打掃的女僕》，正在打掃飯店的女傭錯視畫。
是一幅知名的街頭塗鴉作品。（見第 581 頁）

推薦序一
現代藝術是觀察與思考的遊戲

作家、旅行家、知名節目主持人　謝哲青

「在深入之前，潛水員永遠無法得知在深海底下，他會有怎樣的發現？」

——恩斯特

二〇一三年一月到五月，在奧地利首都維也納市中心，阿爾貝蒂納博物館（Albertina）集結並公開展出恩斯特（Max Ernst, 1891-1976）一百八十幅不同媒材所製作的繪畫、拼貼、雕塑等不同面向的藝術品。我花了一個下午，流連在現代藝術令人眼花撩亂的迷宮之中。就在同一天的上午，我和W拜訪藝術史博物館（Kunsthistorisches Museum），瀏覽拉斐爾、布魯哲爾、霍爾班、卡拉瓦喬、魯本斯、維梅爾等大師風華絕代的經典之作、哈布斯堡家族四百五十年的精心蒐藏，W告訴我，這是維也納之行最動人的藝術之旅。

相對於上午文藝復興、巴洛克與洛可可式的美好，下午的恩斯特讓W覺得難以親近，無法忍受，在意志力勉強支持下，終於在十五鐘後宣告敗陣，先行告退，留下我一個人繼續在荒謬怪異的現代藝術踟躕

027

踽踽獨行。即使在作品誕生的八十年後，恩斯特仍然被大部分的民眾，貼上無法理解的標籤。

要了解恩斯特，就必須要回到他所經歷的時代。一九一八年，第一次世界大戰在死亡與瘟疫中落幕。大家開始思考，為什麼會有大屠殺？為什麼國家要做那些醜陋、討厭的政治宣傳？為了自身的非理性恩怨、民族仇恨、殖民地利益、勢力範圍，將數以百萬計的年輕人葬送在名為「戰爭」的碎肉機。關於戰爭的答案具有普世價值，它就叫做「達達主義」（Dada）。從第一次大戰末期，達達主義者就以各種形式出現：音樂、文學、舞臺、繪畫、雕塑及其他可能的表現手法。但是，「達達」到底是什麼意思呢？這本身就是個有趣的問題。無論是法語字典中的搖搖木馬、嬰兒的牙牙學語，或是羅馬尼亞語中的肯定詞，其實，都代表了現代藝術的多元與可能性。

擁護達達主義的藝術家們，以挑釁的眼神，拒絕用藝術去掩飾戰爭所造成的傷害，在阿爾貝蒂納的展品中，我看到恩斯特留下反省戰爭的文字：

「達達主義是對於中產階級安逸的反叛與憤怒咆哮，是荒謬存在的唯一產物，是愚蠢戰爭穢行的結果……我們年輕人，彷彿從政客的謊言與戰爭的麻醉中甦醒過來……要發洩我們的不滿……。」

恩斯特在一九二〇年代，曾經以離經叛道的實驗性開拓，引起世界騷動。長久以來，大家都認為藝術家是形象世界絕對主權的創作者，一如《創世記》中的上帝，用泥土捏塑亞當、夏娃，從此世界有了人類。現代主義的藝術家更像是混沌初開時，宣告「要有光，世界就有光」破壞性的創造。藝術家想法及概念，成了現代主義的構成核心，恩斯特就是主要旗手。一九二一年在他的畫作《將臨的青春期》中，藝術家將一張裸女相片，裁去了臉孔，只留下部分的頭髮，並且用刺穿奇怪球體的金屬長矛，取代了裸女左手，最後將她放在虛空荒蕪的背景中。恩斯特排除了理性、邏輯與形式上的和諧，

將「偶然」視為表現的可能性，為我們留下一道晦澀的謎。

恩斯特之類的現代主義藝術家，大膽的挑戰布爾喬亞的理性與偽善，埋伏在某個不知名的角落，出其不意，隨時給我們意外的驚喜與驚嚇。現代藝術，不再是讓人醺醺然的自我感覺良好，它更像是觀察與思考的遊戲。

也正因為恩斯特、康丁斯基、葛羅培斯、曼・雷……等人的叛逆反骨，為世界開創出更多的可能，儘管無用，卻史無前例的受人關注。透過他們對形式的解構與分析，我們的視界有了嶄新的角度，設計，也脫離了形式上的意義，進入更複雜、卻也更有趣的場域。

從印象主義出發的這趟革命旅程，今天，我們還在路上。

推薦序二

大眾想看懂的小小願望，終於得到滿足

臺大藝術史研究所教授　施靜菲

這是一本保證大家可以懷著放鬆的心情讀懂的藝術故事書，我不能說裡面完全沒有艱深的專有名詞，像是透視法（perspective）、明暗對照法（chiaroscuro），或是宣示畫家藝術哲理的抽象宣言，例如愛爾蘭畫家培根（Francis Bacon, 1909-1992）所言：「繪畫是個人神經系統投射於畫布上」；但是透過作者生動連貫的敘事，有如古代說書人般鋪陳故事情節與高潮，讓人不知不覺忘我的沉浸於現代藝術的故事中，忽然幾個小時過去了都沒發現。

讀完本書後，你一定夠膽走進美術館，像是戴上哆啦A夢口袋裡拿出來的透視鏡，一眼看穿藝術家想要表達的真實、情感或概念。

作者所使用的魔法究竟是什麼？我個人也經常為了大學部的通識課程，或是對象為一般大眾的演講而傷腦筋，思考如何將艱深的學術研究，轉化成一般人可以聽懂、甚至引人入勝的藝術故事。但從PTT（編按：批踢踢實業坊為以電子布告欄系統為主的服務，在網路上提供即時、免費、開放、自由且平等的言論空間）上的評論及教學評鑑數字看來，我還有許多努力的空間。我還希望可以喝下什麼魔

法藥水，一覺醒來就能言善道，用最貼近大眾的語言，深入淺出的介紹藝術大師們的精彩作品，但想像總是比事實容易得多。因此，我很佩服這位英國國家廣播電臺（BBC）的藝術總編，為了將藝術介紹給一般大眾所做的種種努力，包括去上了單人脫口秀課程，並親身實驗脫口秀技法，如何讓人不再感覺現代藝術遙不可及。

從個人真實體驗出發的真誠文字，更是一針見血的點出，各個階段重要藝術家的追求與貢獻。而理性的分析之外，更關鍵的是，作者帶領我們用眼睛去看作品，讓每一幅作品彷彿躍然紙上。在描述莫內的傑作《日出印象》，他如是說：

「場景中紅橙色的破曉光輝，自海面勉力升起直至天際，就像週一症候群的員工在冬日的被窩裡掙扎著起床。火紅光球的亮度，似乎還不夠驅走籠罩著帆船的藍色霧氣，但卻足以讓早晨冷冽的海面，由紫色轉為溫暖的橙色，就像電暖爐上發熱的電管一樣⋯⋯。」

如此善用生活周邊事物比喻的語言天分在書中處處可見，令人印象深刻甚至捧腹大笑（例如，要傳統藝術學院派畫家去描繪「下等的」主題，就像是要大導演史蒂芬‧史匹柏接案拍婚禮攝影一樣）。

本書宛如幫我們開出一條路徑，讓人得以走近這些原本高高在上的藝術品，這不正是一般大眾的小小願望嗎？

作者序

有了這故事，難怪這作品這麼貴

自宮布利希（E.H. Gombrich）的經典之作《藝術的故事》（The Story of Art）到休斯（Robert Hughes）的《新世界的震撼》（The Shock of the New），涵蓋現代藝術的藝術史書籍不乏這類精湛作品。我無意而且也無從和這些鉅著一較高下；我只是想提供一點不一樣的：一本資訊豐富、從個人角度出發、以說故事方法呈現的書。內容依年代包含了從印象主義至當代藝術的故事（但由於篇幅限制，仍無法一一介紹參與各個藝術風潮的所有藝術家）。

我志在寫一本真實卻生動的書，而不是一本學術著作。裡頭沒有太多註解或冗長的來源出處，而且偶爾我還乘著想像力，進入如印象主義畫家相遇的咖啡廳、或者畢卡索主辦的宴會等場景。這些畫面是根據其他人留下的文字紀錄（印象主義畫家的確曾聚集在某一家咖啡廳，而畢卡索也主辦過一場宴會），但其中一些偶然的對話細節則出自我的想像。

這本書的寫作靈感來自於二〇〇九年，我在愛丁堡藝術節的一場單人脫口秀表演。當時我為《衛報》寫了一篇文章，研究單人脫口秀（stand-up comedy）技巧如何**讓現代藝術更引人入勝，而不是讓人退避三舍**。為了要證明我這個想法，我報名了一個單人脫口秀的課程，接著在愛丁堡前衛藝術節（Edinburg Fringe）做了一場名為《雙重藝術史》（Double Art History）的演出。結果似乎頗為成功……

「這文章根本無法理解，肯定是展覽文案。」

觀眾偶爾跟著開懷大笑、而且還參與演出，從節目尾聲讓觀眾參與的「成果驗收」表演看來，他們的確學到了不少現代藝術。

不過，我倒是不會想再嘗試單人脫口秀了。我想以記者與傳播從業人員的身分，**深入現代藝術的主題**。作家大衛・華勒斯（David Foster Wallace）曾將散文寫作比擬為：服務業中一個具備合理智力的人，花時間代替其他人調查他們無暇顧及的事物。我希望某種角度來說，我也能為讀者提供這樣的服務。

過去十年來，我在奇異且迷人的現代藝術世界中的工作經驗，使我受益不少。我擔任泰特美術館媒體部門總監有七年的時間，這期間我拜訪了世界各大美術館，也看了不少避開高觀光客流量、較不知名的收藏。我也曾拜訪藝術家的宅邸、瀏覽有錢人的私人收藏、參訪藝術品修復室、觀看價值數百萬美元的現代藝術拍賣會。我讓自己沉浸在現代藝術中，從最初的一無所知到現在的略有所知。我要學的還很多，但希望我所學與傳達的內容，能夠稍稍有助於你對現代藝術的了解與賞析。它**對我來說已然是生命的無上享受。**

我能讓你的現代美術館之旅變得很好玩

前言

一九七二年，倫敦泰特美術館（Tate Modern）購買了美國極簡主義藝術家安德烈（Carl Andre，見第十八章）的《相等 VIII》（Equivalent VIII）雕塑品。這個一九六六年的作品以一百二十塊防火磚組成，依照藝術家的指示，排列成為兩塊磚頭高的長方形。泰特美術館在一九七〇年代中期展出時，引起廣泛爭議（他的作品，多以物體排列呈現。就「擺著」）。

這些淺色磚頭並沒有什麼特別之處，任何人都能用幾毛錢買一塊那樣的磚頭。泰特美術館卻以兩千英鎊（約新臺幣十萬元）買下這堆磚頭，引發媒體一致撻伐。「浪費公帑在一堆磚頭上！」各報驚呼。甚至連雅緻的藝術期刊《伯靈頓雜誌》（Burlington Magazine）都問：「泰特瘋了嗎？」有家出版社想知道，為什麼泰特會為了「任何磚頭工都可能碰巧做出來的」東西虛擲寶貴公帑。

大約三十年後，泰特美術館又取得了一件非比尋常的藝術作品。這次，他們買了一排人。這樣講其實也不太對，他們不是真的買人，畢竟這年頭販賣人口是非法的，不過他們倒真的買了那一排。或者更精準一點的說，他們買下的是斯洛伐克藝術家翁達克（Roman Ondák）寫的一張紙，上頭記載著一場表演的指令，要一群演員刻意在展區入口或展場內排隊。待演員就定位，或以藝術術語來說，當裝置就位後，他們開始營造一種「耐心等待什麼發生」的氛圍。這構想是要藉由他們的存在吸引路過的人。他

「小寶貝，講『抄襲』這個字不太禮貌唷！」

玩笑，成為享譽國際的作品？

什麼現代藝術及當代藝術，能從大家眼中的惡劣

三十年來到底發生什麼事？到底什麼改變了？為

的是在幾個藝文風的上流報系獲得幾句讚許。這

不見任何揶揄嘲諷的標題，什麼也沒有，唯一有

氣憤的言論。甚至連那些說話尖酸的小報，也看

結果什麼聲音也沒有。媒體沒有一點非難或

創作。媒體肯定發瘋。

的排隊把戲，應該會被當作有點異想天開的愚蠢

工也能做出安德烈的《相等 VIII》，那麼翁達克

這點子很有趣，但這是藝術嗎？如果說磚頭

毛納悶他們錯過了什麼。

常發生），或者一邊沿著隊伍走過，一邊挑著眉

們可能會加入排隊行列（就我的經驗來說，這很

有錢人想的不一樣，藝術變得不一樣

這和金錢脫離不了關係。過去幾十年間，大量現金湧入了藝術界。各國財政大方挹注翻新老舊美術館並增建新美術館。共產主義沒落與自由市場，促成了全球化與國際富豪的興起，藝術因此成為這群新富階級的投資選擇。即使股市重挫、銀行破產，頂尖現代藝術的行情仍持續上漲，湧入藝術市場的人數也一樣。

幾年前蘇富比（Sotheby's）國際拍賣公司辦的現代藝術拍賣會上，現場買家可能只有三個國家，現在卻可能來自四十個國家，包括來自中國、印度與南美洲的新富收藏家。這意味著基本的市場經濟已經成形：在供需結構下，需求已經遠遠超過供給。已故（因而停產）藝術家如畢卡索（見第六、七章）、沃荷（Andy Warhol，見第十六章）、波洛克（Jackson Pollock，見第十五章）和賈科梅帝（見第六章），他們備受尊崇的作品價值也因此水漲船高。

銀行新貴和低調的寡頭政治人物，一起炒熱了藝術市場行情。滿懷壯志的地方鄉鎮和仰賴觀光財的國家，都想要蓋一間「畢爾包」（Bilbao）[1]，希望建造眩目的現代藝術展覽館來提升當地形象。他們最終都發現，**買棟豪宅或建造一流的博物館其實不難，在裡頭陳列中等水準以上的藝術品來吸引訪客才是挑戰。**因為，這些作品真的不多。

1　西班牙北部最大城，古根漢美術館所在地，是一座由工業城改造而成的藝術之都，裝置藝術隨處可見，每年吸引大量觀光客前去旅遊。

「我們只是覺得，跟死掉的藝術家合作比較愉快。」

如果找不到高水準的「經典」現代藝術，只有在「當代」現代藝術（在世的藝術家作品）中求其次。

如美國普普藝術家昆斯（Jeff Koons，見第二十章）這類 **A 咖藝術家**的作品價格因此爆漲。

昆斯以他的《花卉狗》（*Puppy, 1992*）（見左頁圖1）和多種看起來像是氣球做的鋁製卡通造型作品，最廣為人知。一九九〇年代中期，你可以花幾十萬美元買到他的作品。到了二〇一〇年，他的糖果色雕像售價動輒上百萬。昆斯成了一種品牌，他的藝術品就像 Nike 商標一樣具備高辨識度。他是當今這波美術狂潮（fine-art boom）中短時間致富的藝術家之一。

困頓的藝術家如今搖身成為億萬富翁，擁有電影明星般的排場：名流社交圈、私人飛機，以及對他們的一舉一動窮追不捨的媒體。這群新興藝術家**深諳媒體運作規則**，二十世紀後期興起的流行雜誌，也樂於為他們打造公眾形象。光鮮亮麗的創意新貴站在他們鮮豔的作品旁，而這些作品通常陳設在，名流富豪常駐足的高檔設計師作品空間。這些影像有如視覺盛

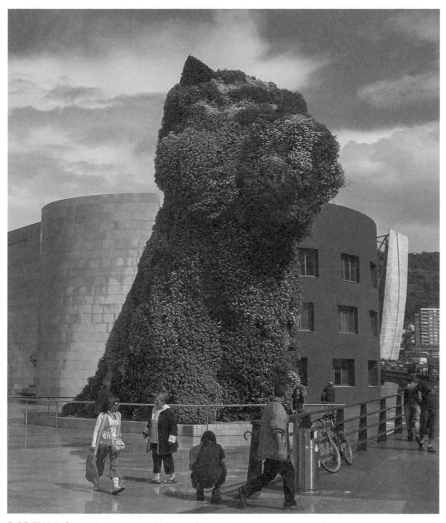

圖1 昆斯,《花卉狗》,1992 年

宴，令流行雜誌的死忠讀者目不暇給（倫敦泰特美術館甚至委託《Vogue》時尚雜誌的出版商，代編泰特美術館會員雜誌）。

出版商與報紙的彩色版面，聯手打造了一群摩登又時髦、具備大都會特質的藝術家；這些觀眾追隨著和他們一樣摩登又時髦、具備大都會特質的藝術作品和藝術家。前輩尊崇的老派油畫讓他們感到乏味。這些愛逛當代藝廊的年輕族群與日俱增，**他們要的藝術作品要能夠代表他們的時代**：此時此地、新鮮刺激，有活力又充滿摩登魅力，就像他們自己一樣。**這些藝術還要帶點搖滾：刺耳、叛逆、有點娛樂性卻又酷酷的。**

看過背後故事，你才知道價值在哪裡

然而，**理解作品卻是這群新觀眾所面臨的問題**，同時也是所有人面對新作品時，都會有的問題。無論你是知名藝術經紀人，或者學術界、博物館的頂尖策展人，任何人面對剛從藝術家工作室出爐的畫作或雕像，都會感到有點無所適從。**就連舉世尊崇的泰特美術王國老闆賽洛塔爵士（Sir Nicholas Serota），偶爾也會感到困惑。**他有一次跟我說，當他走進藝術家工作室，第一眼看到新作時不免有點膽怯。「我經常不知道該作何感想，」他說：「那種感覺還挺可怕的。」連現代與當代藝術領域的世界權威都這樣說了，那麼我們到底還有多少機會看懂作品呢？

我想機會還是有的。因為，我認為**重點並不在於評斷一件當代作品是好是壞，時間自然會說明一切**。能否理解作品如何、又為什麼能夠被寫進現代藝術史，才是問題所在。我們對於現代藝術的喜愛顯

然有些矛盾。數百萬人參觀著巴黎的龐畢度（Pompidou）、曼哈頓現代藝術博物館（Museum of Modern Art, MoMA）和倫敦的泰特現代美術館，但當我和人聊起這話題，最常得到的答案卻是：「噢！其實我對藝術一竅不通。」

人們所坦承的無知，並不是因為缺乏知識或文化涵養。我曾經從知名作家、成功的電影導演、抱有強烈企圖心的政治人物，還有學術單位的學者身上聽到同樣的答案。然而，他們都錯了。他們都聽過：米開朗基羅[2] 畫了西斯汀教堂（Sistine Chapel）、達文西[3] 畫了《蒙娜麗莎》。他們也曉得羅丹（見第六章）是個雕塑家，而且還能說出一、兩件他的作品名稱。他們真正的意思是，對於現代藝術，他們一無所知。更嚴格一點說，他們對於現代藝術其實略有所知——例如，他們可能知道沃荷有組作品裡頭用了康寶濃湯罐頭（見第十六章）——但他們就是看不懂。他們不明白：為什麼一個在他們眼中，三歲小孩也能做出來的東西，會被稱作大師傑作。他們在內心深處懷疑這樣的作品名不副實，但潮流如此，似乎不得不接受。

我不認為這些作品名不副實。現代藝術（大約自一八六○年代到一九七○年代）與當代藝術（一般認定為還在世的藝術家作品）並不是圈內人玩弄無知大眾的老梗。許多這年頭生產的藝術品的確——而且為數不少——終將禁不起時代考驗，但同樣的，一些沒沒無名的作品也會在某一天大放異彩。事

<hr>

2 米開朗基羅（Michelangelo di Lodovico Buonarroti Simoni, 1475-1564），義大利文藝復興時代畫家、雕刻家、建築師。與達文西、拉斐爾並稱「文藝復興藝術三傑」。

3 達文西（Leonardo da Vinci, 1452-1519），義大利文藝復興時代的博學者，是科學家，也是音樂家、畫家。被公認為有史以來全世界最偉大的畫家之一。

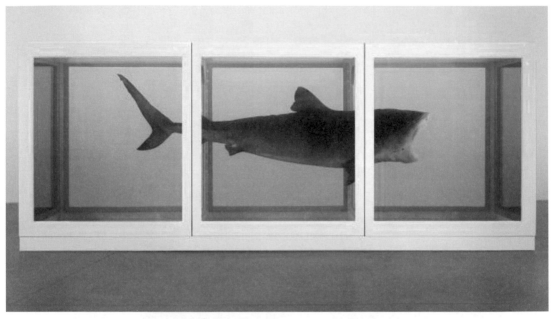

圖2 赫斯特，《生者對死者無動於衷》，1991 年

實上，這年代、以及過去這個世紀所創造的諸多非凡作品，確實代表了人類在這個時代中，最偉大的成就。只有傻子會看不起畢卡索、塞尚（見第五章）、梵谷（見第四章）和卡蘿（Frida Kahlo，見第十四章）的才氣。我們不需要音樂天分也能知道：巴哈會寫曲、辛那屈會唱歌。

我個人認為，欣賞現代與當代藝術最好的起點，並不是評論作品好壞，而是了解它如何從達文西的古典主義，進化到今天的鯊魚醃（見上圖2）[4]以及凌亂床鋪[5]。一如所有看似無法參透的領域，藝術就像遊戲，只要知道一些基本規則，從前那些讓人摸不清的，就會開始變得有點道理。雖然觀念藝術（Conceptual Art，見第十七章）通常被視為現代藝術中的越位規則[6]，根本讓

赫普沃斯（見第六章）、

人摸不著頭緒，很難在喝杯咖啡的三言兩語間，就能解釋清楚，但是它其實出奇的簡單。

好消息是所有你需要掌握的基礎，都在這本涵蓋一百五十年的現代藝術故事集裡。這期間藝術改變了世界，而世界也改變了藝術。每個風潮與各種主義都緊密相連，如環環相扣的鎖鏈承上啟下。來自藝術、政治、社會與科技的各種影響，使得它們各自擁有獨到的手法、風格和創作技巧。

故事非常精彩，我希望它可以讓你的下一趟現代美術館之旅，變得更好玩、不那麼可怕。故事大概是這麼開始的……。

4 指英國藝術家赫斯特（Damien Hirst, 1965-）將一隻長達四公尺的完整虎鯊浸泡在甲醛裡的創作，作品名稱《生者對死者無動於衷》。

5 指英國藝術家艾敏（Tracey Emin, 1963-）的成名之作《我的床》（My Bed），一張床單未經整理的床，地板還堆著空酒瓶、菸蒂和穿過的內衣褲。

6 越位規則（offside rule）是足球賽中一種複雜規則，在此用來表達觀念藝術的難解。

把下等藝術，變成上流畫作

畫家不教你美，只告訴你他們怎麼認知世界

本來是來亂的，小便盆變成大師傑作

一九一七年《噴泉》

一九一七年四月二日，美國總統威爾森（Woodrow Wilson）力勸國會對德國正式宣戰。在此同時，有三名打扮整齊的年輕男子，從紐約西六十七街三十三號的時髦公寓出門進城。他們臉上帶著笑意，邊走邊聊，偶有刻意壓低音量的笑語。走在中間那名優雅苗條的法國男子，身旁有兩名壯碩的美國朋友同行，他對這樣的漫遊總感到開心。

他是個藝術家，來紐約還不到兩年，對這城市挺熟悉，卻也還不至於對她的迷人魅力感到煩膩。穿越中央公園一路向南走到哥倫布圓環，總是讓他大感振奮。樹木融入建築物的特殊景象，對他來說簡直是世界奇觀。在他心中，紐約市有如一幅偉大的藝術作品：她就像一座雕塑公園，裡頭的現代展覽比起人類的另一項偉大建築──威尼斯來說，更是充滿生命力與即時性。

他們三人沿著百老匯大道漫步，這條街道有如寒酸的闖入者，劃過無數富麗的街道。來到中城時夕陽已在密布的水泥與玻璃帷幕間隱沒，空氣中帶著春日的寒意。這兩個美國人隔著他們的朋友聊天。他的頭髮向後梳，露出高聳的額頭和微禿的髮線。他們聊天時他想著事情。他們繼續向前走，但他停了下來，看著一間生活用品店的櫥窗，舉起了雙手遮著眼，試圖遮住鏡子反射的光線。他露出了長長的手指、修剪整齊的指甲和充滿張力的微血管；身上透露出一種來自良好教養家庭的氣息。

短暫停留後，他離開了這家店，發現朋友已經走遠了。他看了看，聳聳肩，點了根菸。接著他走過了街，並不是為了跟上朋友，而是找尋陽光的溫暖擁抱。此刻是下午四點五十分，這個法國佬突然感到一陣焦慮。很快的店家就要打烊了，有個東西他一定得買到。

他加快步伐，試著對周遭的視覺刺激置之不理，但大腦就是忍不住。路上值得留意、思考、享受的實在太多了。他聽到某人叫著他的名字，抬頭一看，原來是那兩個美國朋友中比較矮的艾倫斯伯格

（Walter Arensberg）。早在一九一五年那個多風的六月早晨，當法國佬走下船開始，艾倫斯伯格就支持著他在美國的藝術創作。艾倫斯伯格要他穿越麥迪遜廣場到第五大道來。但這名來自法國諾曼第的律師之子，正側頭仰望一塊巨大的水泥起士——熨斗大樓（Flatiron Building），它早在這名法國藝術家來到紐約前就召喚著他，驅使他以紐約為家。

他和這棟著名的高聳大廈初次相遇時，大樓才剛蓋好，而且他當時還住在巴黎。他在法國雜誌上看到一張在一九○三年，由史帝格利茲[7]拍攝的二十二層摩天大樓照片。十四年後的此刻，熨斗大廈和美國攝影家兼藝廊擁有者史帝格利茲，都成了他在新世界生活裡的一部分。

他的退想被艾倫斯伯格的叫喊聲打斷。這位福態的資助人與藝術收藏家，用力向法國佬揮手，聲音裡帶著點挫折，同行的另一個朋友則站在艾倫斯伯格身旁笑著。史戴拉（Joseph Stella, 1877-1946）也是個藝術家。他明白這位高盧朋友專注卻固執的心念，也欣賞他遇上有興趣的東西時，那份無可自拔的心情。

白瓷小便盆，藝術圈大風暴

三人再次齊聚後，朝著第五大道繼續向南行。不久他們抵達了終點：第五大道一一八號的水管專家JL莫特鐵工坊（J.L. Mott Iron Works）展售店。艾倫斯伯格和史戴拉在裡頭壓低著笑聲，他們的同

7 史帝格利茲（Alfred Stieglitz, 1864-1946），美國德裔攝影家，美國現代藝術的推動者，被尊稱為「現代攝影之父」。

這次可能會造成一點小騷動。

他們離開了這家店後，艾倫斯伯格和史戴拉去叫計程車。他們這位安靜、帶有哲學特質的法國佬點點頭，史戴拉偷笑著，艾倫斯伯格則大力的拍了拍店員說要買下它。

伴則搜尋著展示中的浴室和門把。幾分鐘後他喚來店員，指著一只平凡無奇的白瓷小便盆。他的兩個朋友跟著靠了過來。機伶的店員告訴他們，這只小便盆是貝德福郡（Bedfordshire）的款式。法國佬點點

化的藝術界。低頭看了看它亮白的表面，杜象（Marcel Duchamp, 1887-1968）對著自己笑了，他心想：友抱著沉重的小便盆站在路邊。他手中的白瓷便盆所醞釀的計畫逗樂了他：他要拿它開個玩笑，調侃僵

《噴泉》，杜象

作品特色 現成的小便盆，「轉化」為藝術品，道理何在？

買了小便盆之後，杜象回到他的工作室。他把這個沉重的瓷製品倒過來放，讓它看來像是上下顛倒。接著他用黑色顏料，在左側外緣簽上了化名和日期「R. Mutt 1917」（R 瑪特 1917）。他的工作差不多完成了，接下來只剩一件事：替他的小便盆取個名字：他選了《噴泉》（*Fountain, 1917*）（見第五十二頁圖1-1）。幾個小時前一個毫無特色、到處可見的小便盆，因為杜象的舉動，就此成為藝術品。

至少在杜象的心中，他是這麼認為的。他認為為他創造出了一種雕塑的新形式：藝術家可以選擇任何一項現有、不具特殊美學價值且大量生產的物品，藉由解放它的功能性目標，改變它的情境和一般被觀看的角度，使之成為藝術品。他稱這樣的藝術創作形式為「現成物」（readymade）：一件已經被製

050

成的雕塑品。

事實上他已經投入這個概念很多年，最早是在巴黎的工作室期間，他曾將腳踏車輪裝在圓凳上。

當時只是為了好玩做做看，想看看車輪轉動的樣子。但後來他開始把它視為藝術作品。

到了美國之後，他繼續這些嘗試。有一次他買了一個雪鏟，將手把掛到天花板之前，他寫了幾個字：他簽上了自己的名字，但寫的是「源自杜象」（from Marcel Duchamp）而不是「杜象所做」（by Marcel Duchamp）。杜象清楚表達了他在創作歷程的角色：**這是個「源自」藝術家的概念，而不是藝術家「所做」的作品**。《噴泉》讓這個概念更具公眾性與爭議性。杜象把這個作品提交給當年的獨立藝術家展（Independents Exhibition）。一九一七年這場展覽，是美國有史以來最大的現代藝術展，展覽本身對美國藝術界的既有審美觀，就是一種挑戰——這個展覽由獨立藝術家協會（Society of Independent Artists）所策劃，他們是一群思想前衛開放的知識分子，針對國家設計學院（National Academy of Design）對現代藝術的保守與僵化態度，表達反對的立場。

他們公開宣布：任何藝術家只要繳交一美元，就能成為協會會員；而且，每幅作品只要另外再付五美元，就可以提交並參加展覽，每個人最多提交兩件。當時杜象擔任協會主席，同時是展覽籌備會的成員，這也多少解釋了，為什麼杜象選擇匿名為他那件挑釁的作品送件。而且，杜象再次玩弄文字，調侃浮誇自大的藝術界。

「瑪特」（Mutt）這個名字靈感來自莫特（Mott），也就是他買小便盆的那家店。也有人說這名字呼應了一九〇七年刊載在《舊金山紀事報》（San Francisco Chronicle）的連載漫畫《瑪特和傑夫》（Mutt and Jeff）。不太聰明的主角瑪特，是個利益薰心的人，老想著賭博或玩些快速致富的小把戲。

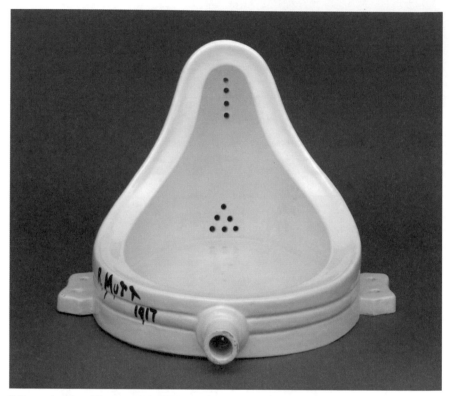

圖1-1 杜象，《噴泉》，1917 年。這是 1964 年複製品。

這件作品具有多種意涵，也是藝術史上的大突破。

杜象認為，藝術家應該在發展出概念後，才能選定最能充分表現創作概念的媒材。如果這媒材必須是小便盆，那也得如此。也就是說，藝術可以是藝術家認定的任何東西，這可是個了不起的觀念。

傑夫是他傻氣的好兄弟、精神病院裡的病友。《噴泉》被杜象用來批評貪婪、投機的收藏家和自命不凡的美術館館長們，因此這個詮釋似乎滿合理的。而縮寫「R」則是理查（Richard），法語口語中「錢爺」（moneybag）的意思。對杜象來說，凡事都不簡單。畢竟他是個喜愛西洋棋更勝藝術的人。

杜象選擇將小便盆作為一個「現成物」雕塑品時，心中還有其他的目標：他想要對學術圈和藝術評論界的審美觀提出質疑。對他來說，這些人是一群自命清高、品味卻不合格的權威人士。杜象認為，是不是藝術品應該由藝術家來決定。如果藝術家認定某個東西是藝術，並且賦予它不同的脈絡和意義，那麼這個東西就是藝術品。他知道這只不過是個簡單的概念，但肯定能夠在藝術圈造成革命。

先想好概念，再選擇媒材

他提出，藝術家的創作歷程經常取決於媒材——無論是畫布、大理石、木材或石頭。決定媒材之後，藝術家才能透過繪畫或雕塑，投射他們的創作概念。杜象想要反轉這樣的過程。他認為媒材是次要的，首先最重要的應該是概念。**藝術家應該在發展出概念後，才能選定最能充分表現創作概念的媒材。** 也就是說，**藝術可以是藝術家認定的任何東西**。這可是個了不起的觀念。

如果這媒材必須是小便盆，那也得如此。

杜象還想要戳破另一項廣泛認知的誤會：藝術家比世人還要優越，且因為非凡的才智、智慧和洞見，藝術家應該得到社會賦予的上層階級地位。杜象覺得這根本是無稽之談，藝術家真是把自己想得太重要了。

《噴泉》隱藏的意義不只是杜象的文字遊戲與挑釁。他特別選了一個小便盆，因為它是個充滿各種詮釋的物件，而且其中很多詮釋關乎情色，這是杜象在很多作品當中，經常探索的生活層面。任何人不需要太多的想像力，就能看出上下顛倒的小便盆裡的情色意涵。但顯然在杜象身邊的委員會成員，完全不明白這層暗喻，因此沒拿它作為拒絕《噴泉》，在一九一七年獨立藝術家展覽會中展出的理由。

在杜象、艾倫斯伯格和史戴拉的購物之旅後不久，這件作品被送到了萊辛頓大道的中央皇宮藝廊（Grand Central Palace），隨即引起一陣嫌惡與批評。雖然，伴隨瑪特先生送交這件作品而來的信封裡，一併收到了六美元（一美元入會費、五美元作品展覽費），多數的協會成員（除了艾倫斯伯格和杜象本人，對這件作品的來源和目的清楚得很，因此熱烈的替這件作品說話）依然覺得瑪特先生根本是來惡搞的。他當然是。

杜象以《噴泉》挑戰他的協會成員，以及當初他一同擬定的協會條文。他逼著大家實踐他們集體提出的理想：用自由激進的新原則，取代國家設計學院的藝術傳統和保守態度。只要你是藝術家，而且付了錢，你的作品就能夠被展出。就是這樣。

保守人士贏得了這場抗爭——但從今天的眼光來看，他們輸了這場戰爭——R瑪特的展出物就是個尿盆，其粗鄙肯定無法登大雅之堂，因為對美國清教徒中產階級來說，這不是個適當的討論主題。協會成員杜象立刻請辭，《噴泉》從未在公眾場合出現。沒有人知道後來這個法國佬的匿名作品發生了什麼事。有人說某個厭惡這個作品的協會成員把它砸了，因此解決了到底該不該展出的問題。過了幾天，史帝格利茲在他的「291」藝廊，替那惡名昭彰的物品拍了一張照片，但那有可能是那個「現成物」的複製品。後來這件贗品也消失了。

從未公開展覽，卻最具影響力

思想最大的力量在於：一旦被創造了，就沒有回頭路。史帝格利茲所拍下的照片，有著關鍵性意義。史帝格利茲不但是藝術圈裡備受尊崇的藝術家，同時也是曼哈頓深具影響力的現代藝術藝廊經營者。他為《噴泉》留影代表兩項重要意涵：首先，這意味著杜象的《噴泉》被前衛藝術所認可，順理成章成為一件藝術作品，因此理當被頂尖藝廊與藝術界賢達人士所記錄。第二，它因此創造了影像紀錄，為這物件的存在留下紀錄性的證明。無論批評人士砸了幾次杜象的作品，他都能回到 J L 莫特鐵工坊再買個新的，然後複製史帝格利茲所拍下的「R. Mutt」簽名格式。事實真的是如此。十五件由杜象授權的《噴泉》複製品，現今正在全世界各地的藝廊展出。

當這些複製品被展出時，人們對這物件的嚴肅態度顯得很詭異。你會看到一群表情木然的藝術愛好者，伸長脖子觀看這個物件，盯著看很久，然後往後退一步，再從各種角度看。但它怎麼看就是個小便盆！而且還不是原創的那個──**藝術存在於概念中，而不是物件中。**

《噴泉》在今天受到的重視，肯定會讓杜象感到莞爾。杜象當年因為這東西不具備任何美學吸引力（他稱為「反視網膜」），而特別選了它來作為創作素材。這個「現成物」雕塑品本來只是個拿來挑釁的玩笑，而且從未在公眾面前展出過，然而它卻成為二十世紀最具影響力的作品。**它所體現的概念直接的影響了無數藝術風潮，包括了達達**（見第十三章）、**觀念藝術**（見第十七章）、**超現實主義**（見第十四章）、**抽象表現主義**（見第十五章）、**普普藝術**（見第十六章）。這也是為什麼當代藝術家中從艾未未（見第二十章）到赫斯特，最尊敬並經常提及的藝術家就是杜象。

「左邊那件是個現成物（readymade），中間是個相似物（lookalike），另一
個只是個想望物（wannabe）。」

「那是藝術嗎？」「呃～是。」

話雖如此，但那是藝術嗎？或者，它不過是個杜象式的笑話？當我們搔著頭「欣賞」最新的當代藝術時，我們是不是成了他玩弄的對象？他是否讓豪華轎車接送的收藏家軍團、貪婪盲目收藏滿屋子劣質品的「錢爺」，變成瑪特這樣的人物呢？還有，他挑戰策展人應更激進、更開放，是否造成了反效果？**當杜象提出「創作概念比媒材更重要，哲學優於技法」的想法時**，他是否讓藝術學院對教條感到便祕般的不適，而對技藝變得恐懼且漠不關心？或者，他其實是個天才，有如三百多年前伽利略[8]對於科學的貢獻，將藝術自中古世紀堡壘的黑暗中解放，使它得以繁盛，並開啟一場無遠弗屆的智識革命？

後者正是我的看法。杜象已經重新定義了藝術的本質和可能性。藝術仍舊包含繪畫和雕刻，但那不過是藝術家傳達概念的無數媒材中的其中

兩項。**杜象成了「那是藝術嗎？」爭議的始作俑者，而那正是他的企圖。對他來說，藝術家在社會中的角色有如哲學家**。會不會畫畫並不重要，因為他的工作並不是提供美學上的愉悅，那交給設計師就行了。藝術家要能夠退一步看世界，以不具任何其他功能性目的的概念，呈現他對世界的理解和評論。

一九五〇年代後期至一九六〇年代，波伊斯（Joseph Beuys）等行為藝術家更將他的藝術詮釋發揮得淋漓盡致。波伊斯不但成為觀念的創造者，更成了媒材本身（見第十七章）。杜象的影響在現代藝術故事中無所不在。

無論是作為立體畫派的早期追隨者或觀念藝術的始祖，杜象的影響在現代藝術故事中無所不在。

但他並不是故事中的唯一明星。

杜象自現代藝術中顯露光芒，但現代藝術並不是因他而開啟。**現代藝術始於杜象誕生之前的十九世紀**，當時的全球事件使巴黎成為地球上的智識交鋒勝地。這座城市沸騰著興奮感，革命的氣息仍在空中飄蕩，**一群肆無忌憚的藝術家**嗅著這股氣息，很快的他們將推翻舊世界的審美觀，引領世人進入藝術的新紀元。

8 伽利略（Galileo Galilei, 1564-1642），義大利物理學家、天文學家，被譽為「現代科學之父」、「現代物理學之父」。

第2章

畫畫何必神聖，
咱出門找「下等」主題

前印象主義
一八二〇～一八七〇

那是個非比尋常的事件，尤其是以它發生的地點來看。事情發生在曼哈頓現代藝術博物館，於某個星期一早晨剛開放參觀不久。當時一整間展場只有我一個人，我正準備要好好的欣賞滿室特殊的作品。就在這時，展場入口處傳來一陣騷動。

一個小男孩在沒有任何警告下，視覺硬是被剝奪。他完全沒有意識到這件事會發生，而現在他什麼也看不到了。這場突襲完全針對身體的感官，攻擊者的目標準確：暫時移除男孩的視力。

我興味盎然的看著這個小傢伙被一個眼神堅決、衣著高雅的人粗魯的架起，經過我身旁，走向展場的另一端。顯然此人正在進行著某個計畫。這個困惑的男孩顛顛簸簸、暈頭轉向，試著讓雙腳避開路途上的障礙物，直到抓住他的人突然停了下來，把他放在一道牆前，鼻子離牆不到一英吋（約二·五四公分）。

男孩的呼吸開始變得沉重，他感到迷惑而不安。在他決定該怎麼做之前，兩隻手突然劃過他的臉。他眨眨眼，緊張的盯著前方看。接著展開了一場問答。

「所以，你看到了什麼呢？」劫持男孩的人質問。

「什麼也沒有。」男孩茫然的回答。

「別鬧了，你肯定有看到什麼。」

「真的沒有，所有東西都模模糊糊的。」

「那你往後站一步。」權威的聲音催促著。

男孩將左腿往後跨步，離牆一步之遙。

「現在呢？」

「嗯……沒有，我看不出任何東西。」男孩激動的說：「妳幹麼要這樣對我？妳要我說什麼？妳明知道我什麼也看不出來。」

那個越來越挫折的大人，抓著男孩的肩膀把他拉到三公尺之外，接著不耐的問他：「這樣如何？」

男孩面對著牆壁，不動如山，什麼也沒說。一陣沉默後，他無法再壓抑心中的情緒，慢慢將頭轉向他的攻擊者。

「這真是太棒了，媽。」

他的母親滿臉笑意，藏不住完美的牙齒和滿溢的喜悅光輝。「親愛的，我就知道你會喜歡。」她用高揚的聲音說著，接著以一個大擁抱包覆她的孩子——那種當孩子歷劫歸來，或是孩子做了什麼了不起的、取悅父母的行為後會有的擁抱。

《睡蓮》，莫內

作品特色 捕捉光影的瞬間變化，現場版效果懾人。

當時我們是館內唯一看著莫內（Claude Monet, 1840-1926）名畫的一群人，不過那時候我還有點懷疑我是不是真的在現場，因為那對母子似乎沒有意識到我的存在。一直到她鬆開男孩，她才轉向我，臉上帶著那種成年人被房客抓到，聽著碧昂絲《金罵嘸尢》（Single Ladies）忘我跳舞的尷尬笑容。她向我解釋，我剛剛目擊了一場她醞釀許久的計畫。好幾個月前她就安排了她先生在家照顧其他孩子，讓她可以帶長子（看起來十歲）到紐約來。

她盤算這大概是她唯一的一次機會，以莫內這三個巨幅、壁畫尺寸的《睡蓮》（Water Lily, 1920）（見第六十四、六十五頁圖2-1）風景畫，讓孩子感受一下她對莫內偉大畫作的愛好。對任何人來說，那都是一種完全沉浸的體驗。但對一個懵懂的十歲孩子來說，應該會覺得快溺斃在各種粉紅色、紫色、藍紫色和綠色裡吧。那正是莫內晚期「風景畫」（裡頭其實看不到什麼土地或天空，只有水面的倒影）懾人的力量。這小傢伙一定想著：早知道就帶浮潛蛙鏡來。

莫內在晚年畫了這三幅將近十三公尺寬的睡蓮系列大幅畫作。他花了許多年不斷鑽研他最鍾愛的、在吉維尼（Giverny）自宅的水塘花園。水面上不斷變化的光影，深深吸引著這位年長的畫家。他的視力或許已經退化了，但他清晰的思路、掌握顏料的天賦，以及他企求創新的意圖，和他年輕時一樣敏銳。傳統的風景畫，會將觀者放在帶有清晰視點的理想位置上。莫內晚期的這幾幅「巨型裝飾」，卻不是這麼回事。觀者跌落在一個無邊無角、有著鳶尾花和睡蓮的池塘中，我們別無選擇的臣服在他如夢似幻的繽紛色彩裡。

顯然的，那位母親的古怪計畫，跟那些討人厭的3D書有關。前陣子小孩瘋狂著迷於發現書裡隱藏的影像，但正常的成年人（如我）永遠也無法理解。或許她的3D經驗，讓她決定抓著這可憐的孩子，用雙掌矇著他的眼睛、架著他盡可能的接近畫布。然後再讓他慢慢後退，藉此希望莫內的耀眼影像能漸次的展露，並讓這道光芒跟著男孩一輩子。

最後一批創作「像樣的藝術」的人

誰能責怪她對莫內和他的印象主義同志情有獨鍾呢？印象主義畫作雖然普遍，但熟悉度並沒有惹來反感，反倒是滿足感。我們一定都看過他們的作品，近看時只是個別的筆觸，距離一旦拉開了，物體形象就奇蹟似的出現了。在餅乾盒、擦手巾和內裝一千片拼圖的盒子上，我們都曾看過：竇加（Edgar Degas, 1834-1917）的芭蕾舞者、莫內的睡蓮、畢沙羅（Camille Pissarro, 1830-1903）綠意盎然的郊區，也看過衣冠楚楚的巴黎中產階級男女，在雷諾瓦（Pierre-Auguste Renoir, 1841-1919）的畫作中享受陽光。任何二手慈善商店，都得囤積個幾件印有這些經典圖像的廉價家用品，才算及格。現在的視覺語彙裡，印象主義畫家的作品已是無所不在。每每不到一個月，就可以讀到有關偉大印象主義畫家作品，再次打破拍賣紀錄、或者被某個技藝高深的雅賊偷走的消息。

印象主義（Impressionism）是現代藝術中，讓大多數人感到自信、自在的「主義」（ism）。不過我們也得同意，和今天的現代藝術比起來，這些畫作可能會被認為：有點過時、有點過於保守，而且或許有太過賞心悅目的嫌疑。但，這有什麼不對嗎？這些賞心悅目的物件，以象徵的手法描繪可辨識的場景。可見我們是以大無畏的浪漫主義（Romanticism）觀點，解讀印象主義畫家在十九世紀後期的畫作：**那些朦朧的、充滿氣氛的、非常法國味的主題，公園裡浪漫巴黎人的高雅野餐，酒吧裡的酒客和蒸汽火車樂觀開往陽光未來。**在現代藝術的脈絡裡，較傳統人士會認為，印象主義畫家是最後一群創作「像樣的藝術」（proper art）的人。這群人並沒有朝向後來發展的「觀念性胡謅」（conceptual nonsense），或那些「抽象式潦草手法」（abstract squiggles）前進，而是繪製了乾淨漂亮、清爽不得罪

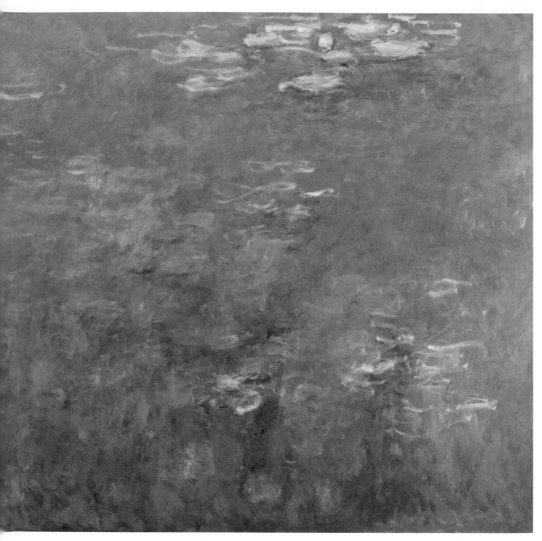

莫內晚年不斷鑽研他最鍾愛的吉維尼水塘花園。水面上不斷變化的光影，深深吸引著這位年長的畫家。傳統的風景畫，會將觀者放在帶有清晰視點的理想位置上，但莫內晚期的這幾幅「巨型裝飾」卻不是這麼回事。觀者跌落在一個無邊無角、有著鳶尾花和睡蓮的池塘中，我們別無選擇的臣服在他如夢似幻的繽紛色彩裡。

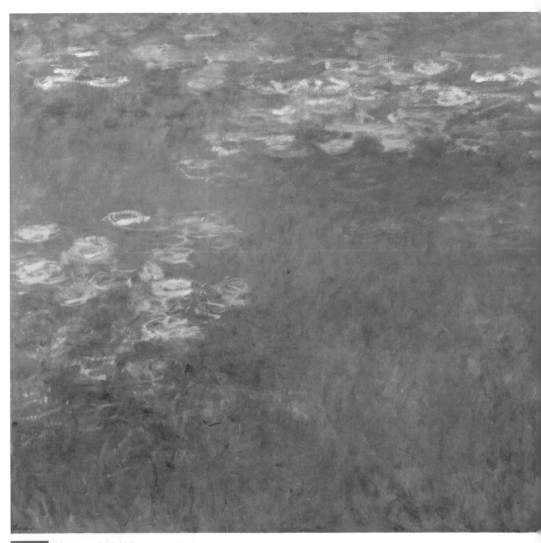

圖2-1 莫內，《睡蓮》，1920 年

人的畫作。

野餐、喝酒、走路，第一次當畫作主題

不過那也不盡然正確。至少那年代的人們不會這麼認同。**印象主義畫家是藝術史中，最激進、叛逆、披荊斬棘的劃時代畫家**。他們經歷個人困境和畫壇的揶揄，頑強的堅持他們的藝術理念。他們撕毀遊戲規則手冊、象徵式的脫了褲子對著舊有傳統集體擺臀，發動了我們今天稱之為現代藝術的全球革命。許多二十世紀藝術風潮，如一九九〇年代的英國藝術（Brit Art）（見第二十章）被視為翻天覆地、無法無天，但其實可差遠了。這群令人敬重的十九世紀印象主義藝術家，才是真正的法外狂徒；在那年代他們做的事，真是翻天覆地、無法無天。

這並不是預先計畫好的，而是不得不如此。一八六〇、一八七〇年代，這群藝術界的兄弟姐妹，在巴黎周圍發展出一種獨創、引人注目的繪畫方式，但同時也發現，他們的藝術成就飽受傳統窠臼壓迫。能怎麼辦呢？放棄嗎？或許，但不會是在此時此刻。當時，在革命過後的巴黎，一股反抗精神仍持續燃燒著這座城市居民的靈魂。

問題開始於印象主義畫家，對於巴黎藝術學院（Académie des Beaux Arts）權威僵化的官僚作風深感不滿。**當時藝術學院期待畫家依據神話、宗教圖像、歷史或古希臘羅馬經典作為題材，並以將主題理想化的風格作畫**。但這群年輕、有企圖心的畫家不愛作假，他們想要離開畫室到戶外記錄周遭的現代世界。這是一項大膽的舉動。當時沒有畫家會出門去畫「下等的」主題，例如凡人野餐、喝酒、走路，沒

這回事。這就好像要知名電影導演史蒂芬‧史匹柏去接案當婚禮攝影一樣。藝術家應該要待在畫室裡，專心創造迷人的風景畫或古代英雄形象。當時在權貴的豪宅和城市美術館牆面上，被要求看到的是這樣的畫，而他們也的確得到了。直到印象主義畫家出現以前，一直都是如此。

出門畫畫，從此改變畫家的創作方式

但是，**印象主義畫家拆了分隔畫室和真實生活的牆**，就此改變遊戲規則。當時許多畫家會到戶外觀察、素描，但最後還是會回到畫室，將寫生融入他們想像的場景。印象主義畫家大都是從頭到尾待在戶外，完成現代大都會生活的描繪。最後他們發現新題材需要新的技法。當時認可的繪畫技巧，是文藝復興藝術三傑達文西、米開朗基羅和拉斐爾（Raffaello Sanzio, 1483-1520）的「宏偉技法」（Grand Manner），此畫風的代表人物是法國的普桑（Nicolas Poussin, 1594-1665）。繪製技巧主導一切，藝術和精準劃上等號。畫家會把土褐色油彩混合，再用精確的筆刷塗上畫布，之後經歷無數個工作天後，讓人幾乎**無法察覺色調間的轉變**。畫家藉由光影細微的變化，企圖在畫布上打造出確切的立體感。

如果畫家是在溫暖的室內坐幾個禮拜，還能仔細安排場景，這樣的畫法倒是無所謂。但印象主義畫家在戶外寫生，光線不斷變化，和畫室內人工控制的情境大不相同。因此，如果想要在**某種真實度上捕捉瞬間的感受**，新的繪畫方法必然得出現，而**速度**正是重點。**畫家沒時間慢慢雕琢光線，因為下次抬起頭看到的又不一樣了。結果，急速、粗獷、素描般的筆觸**，取代了宏偉技法的精工研磨。印象主義畫家無意隱藏筆觸，相反的，他們以厚厚小小的、彩色、逗點般的頓筆凸顯了筆觸，為畫作增添年輕活

力，同時也反映了他們的青春氣息。顏料對印象主義畫家來說，是值得被讚美的媒介，而不是被隱藏在圖像之下的幻影詭計。

色彩明亮的「卡通水準」傑作

印象主義畫家決定就在主題前當場作畫，因此開始對於準確複製眼前的光影效果深深著迷。他們得捨棄他們過去心中，對於物件和顏色關係的看法，例如：成熟的草莓是紅色的，但為了呈現特定時刻自然光線下的色相與色調，他們可能會把草莓畫成藍色的。

他們不屈不撓堅持著這個法則，畫出了一系列前所未見的明亮色彩畫作。今天在我們高解析度的電視、電影世界中，這些畫看起來沒什麼，甚至有點平淡，但在十九世紀，他們就像英國炙熱的夏天一樣嚇人。食古不化的藝術學院會有什麼反應是可以預期的，他們譴責這些畫作幼稚、細瑣、不具分量。

這群被封為藝術新貴的印象主義畫家，飽受嘲弄排擠。他們的畫作被當作「卡通水準」，並遭批評為不好好畫出「像樣的畫」。印象主義畫家對這些反應感到沮喪，卻不曾投降。這一夥有智慧、自信、充滿戰鬥力的人聳了聳肩又繼續前進。

他們選對了時間，**所有與傳統切割的元素都聚集在巴黎**：暴力的政治巨變、突飛猛進的科技、攝影技術的發明，還有令人興奮的新哲學思想。這群充滿朝氣的年輕人坐在咖啡廳聊天的同時，看著他們的城市在眼前不斷變化。巴黎從一個中古世紀的迷宮，轉變為走在時代尖端的先進城市。寬敞明亮、空氣流通的大道取代了陰暗潮溼、泥濘汙穢的街道。這個具遠見的都市再造計畫，是拿破崙三世任命做事

很有魄力的官員歐斯曼男爵（Baron Haussmann）去規畫執行的。

自稱「法國皇帝」（The Emperor of the French）的拿破崙三世和他著名的伯伯（即橫掃歐洲的拿破崙）一樣擁有軍事才能，而且預見了巴黎的城市再造，不僅能和英國攝政時期的光榮政績匹敵，更有助於他穩固政權。因為都市再造帶來絕佳視野，萬一哪一天，反對陣營的巴黎人揭竿起義要求更多公民權時，這位老謀深算的君主才有更多優勢應變。

可攜式顏料，讓畫家到現場作畫

正當城市大幅改變的同時，繪畫技術也在革新。一八四〇年代以前，因為顏料攜帶不易，使用油畫顏料的藝術家只能在畫室內創作。後來，出現了把顏料分開置入的顏料管，方便攜帶顏料，讓更多勇敢的畫家能夠走到戶外，直接到現場在畫布上作畫。這股上街頭作畫的欲望，因攝影術的發明而更加強烈。許多年輕藝術家對這項新媒材都頗感興趣。當然，從某方面來說，這種好玩又便宜、容易成像的影像製造媒介，對傳統藝術家多少有點威脅，因為為權貴作畫的藝術家在過去是備享尊崇的。但是對於印象主義畫家來說，攝影帶來的機會卻遠大於衝擊，特別是它激發了人們對於巴黎日常生活影像的愛好。

通往未來的道路雖然明確，但藝術學院卻擋駕在前。然而諷刺的是，它的冥頑不靈卻有如牡蠣裡的一粒沙，讓現代藝術這顆珍珠得以長成。藝術學院非常精於保護這個國家的豐富藝術資產，但對於培養新一代的藝術人才來說，卻無可救藥的保守。

藝術學院的干涉，不只是這群試圖以繪畫和雕塑反映時代的年輕實驗派藝術家，面臨的最大問

題，實際上也影響到商業交易。當時，一年一度的「巴黎沙龍展」，是法國新藝術最富盛名的展覽，操刀的評審委員能打造巨星，也能毀人前程。若他們讓某個新興藝術家的畫作入選沙龍展，他從此可能飛黃騰達，相反的，如果他的畫被拒絕了，未來成功的機會可能微乎其微。收藏家和藝術經紀人也會集體出席，帶著滿滿的荷包睜大眼睛，隨時搶購藝術學院點頭認可的當紅新人畫作，或知名畫家最新作品。很多法國最新藝術作品都是在這裡成功出售。

印象主義畫家並不是第一批被藝術學院打槍的藝術家。十九世紀上半葉，批評藝術學院的保守主義令人窒息的聲浪早已四起。傑出的青年藝術家傑利柯（Théodore Géricault, 1791-1824）曾這樣說：「這藝術學院，哎呀，真是做太多了。它澆熄了（有才氣的藝術家的）聖火，不給這把火足夠的時間竄起，就撲滅了它。火需要滋養，但藝術學院卻倒了太多燃料。」

《梅杜薩之筏》，傑利柯

作品特色 **光影強烈對比，奉送百倍戲劇張力。**

傑利柯三十三歲就英年早逝，但他卻是最早為十九世紀留下重要作品的藝術家。《梅杜薩之筏》（The Raft of the Medusa, 1818-1819）（見第七十二頁圖 2-2）描繪了一件因一個船長無能，把船開得太靠近塞內加爾沿岸而發生的船難。傑利柯鉅細靡遺的鋪陳這場船難中的受害人慘況。他戲劇化的渲染畫作中的情緒，這種**以光影之間的強烈對比，塑造戲劇張力的風格稱作「明暗對照法」**（chiaroscuro），卡拉瓦喬[9]、林布蘭[10]等畫家也經常應用。在畫作的正中間，一名健壯的男性面向下倒臥在地，明顯已

死去。不過據說傑利柯畫這名男性的模特兒可是活生生的，而且還會畫畫。他是來自巴黎社會上流階級的青年藝術家——德拉克洛瓦（Eugène Delacroix, 1798-1863）。

印象主義第一課：筆觸快速、有力

德拉克洛瓦的創新之舉對印象主義畫家有著深遠影響，他和印象主義畫家同樣堅持在畫作中反映當代法國的活力。雖然他的畫通常取材自歷史，但在任何印象主義畫家誕生以前，他就發現了快速、有力的筆觸，在某種程度上，能夠在畫布上重現法國革命性的**生活樣貌中，所散發的強烈能量。重點就在於：捕捉當下的氛圍**。或者套用他的說法：「**假使有人從四樓跳下窗子，若你在他著地前無法完成速寫，那你這輩子大概和偉大作品無緣了。**」

這番直截了當的說法，衝擊著當時和他對峙的藝術家：他的法國同胞安格爾（Jean Auguste Dominique Ingres, 1780-1867）。這位藝術家固守過往的美學標準，盲目遵從藝術學院的新古典主義。在德拉克洛瓦的眼裡看來，他們荒謬的將製圖技術看得比繪畫來得重要。他是如此表態的：「冷漠的精準不是藝術，……主流畫家所謂的完美心態，只適用於索然無味的藝術。像那樣的人連畫布背面都能精工雕琢。」

9 卡拉瓦喬（Michelangelo Merisi da Caravaggio, 1571-1610），義大利人，被認為是真正確立「明暗對照法」技巧的畫家。
10 林布蘭（Rembrandt Harmenszoon van Rijn, 1606-1669），荷蘭畫家，被視為最偉大的畫家之一。

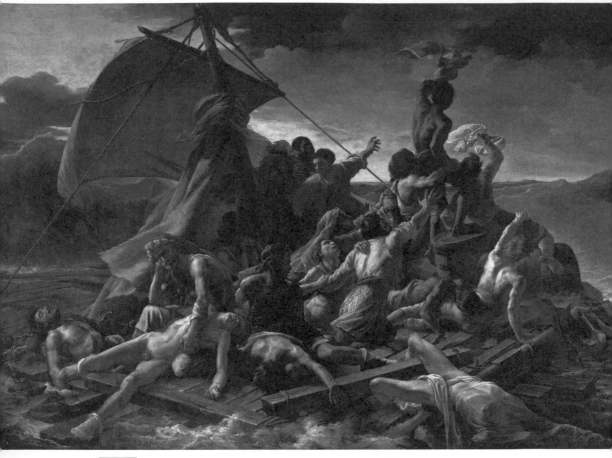

圖2-2 傑利柯，《梅杜薩之筏》，1818-1819 年

傑利柯以戲劇化風格渲染畫作中的情緒，這種以光影之間的強烈對比，
塑造戲劇張力的風格稱作「明暗對照法」，卡拉瓦喬、林布蘭等畫家也
經常應用。

《自由領導人民》，德拉克洛瓦

作品特色 顏色鮮明、光影震撼、如臨現場。

德拉克洛瓦開始使用未經調色的顏料，為畫作注入大膽的鮮明色彩。他忽視藝術學院重視的清晰線條，以大仲馬小說裡，騎兵隊長迎戰般的熱情活力用色，創造出色彩對比所產生的奪目效果。在一八三一年的沙龍展中，他送出了一幅畫而引起軒然大波：這幅畫技巧創新，描繪的主題因涉及政治意涵，令這件作品從此消失在大眾面前三十多年。

如今於巴黎羅浮宮展示的《自由領導人民》（Liberty Leading the People, 1830）（見第七十六頁圖2-3）被視為浪漫主義的傑作。然而在一八三○年，這幅畫中的共和傾向對法國君主政體來說，已經足以構成政治煽動。這幅畫裡的主角是一個充滿力量的女性，她象徵著自由，帶領反抗鬥士在戰役中跨過一個個落難者的遺體。她一手拿著法國大革命的三色旗，一手握槍。這個場景暗示著一八三○年七月，反抗者推翻波旁王朝末代帝王查理十世（他恰巧是德拉克洛瓦畫作的熱忱收藏家）事件。深諳政治的德拉克洛瓦顯然選了邊站。在一封寫給他兄弟的信中，他說：「我已開始著墨關於現代的革命主題。**雖然我並沒有為我的國家挺身而戰，但至少我能為她作畫。我的靈魂因此而感到安慰。**」

這幅畫作的當代主題有著**浪漫主義的構圖**（有人說自由女神右邊參與起義的戴高帽男子，就是德拉克洛瓦本人）：**金字塔結構**（他的好友傑利柯在《梅杜薩之筏》中也是運用同樣的構圖技法）烘托了自由女神所象徵的英雄主義（法國贈送給美國的著名自由女神雕像，正是來自於德拉克洛瓦對自由的想像）。另外，畫面中自由女神身上垂墜的衣飾，讓人想起古希臘勝利女神像（Nike of Samothrace），它

所蘊含的古典象徵，提供了強而有力的民主傾向政治訊息（德拉克洛瓦當然也很清楚，民主概念源自古希臘）。

不以為然的藝術學院評審接受了這幅畫，顯然忽略了德拉克洛瓦對於自由女神的顛覆性描繪。有異於古典的俐落線條，德拉克洛瓦在女神身上加了一撮腋毛，這種過於寫實的呈現很可能會害評審得送醫急救。

《自由領導人民》呈現的現代繪畫技巧，使這幅作品成為大師傑作。它生動的顏色、光影的細節和輕快的筆觸，在四十年後成了印象主義風潮的主要元素。然而德拉克洛瓦所處理的場景仍是虛構的，印象主義畫家尋求的是真真切切的現實。他們的靈感來自於另外一位不那麼文雅的人物。

印象主義第二課：畫出未經修飾的平凡生活

若說德拉克洛瓦是法國浪漫主義最偉大的畫家，那麼庫爾貝（Gustave Courbet, 1819-1877）可說是法國現實主義最有影響力的人物。年輕的庫爾貝仰慕德拉克洛瓦（反之亦然）。但他無暇處理浪漫主義時期，畫作中的夢幻虛構場景和古典寓意。他想要來真的，用藝術學院和上流社會嗤之以鼻的主題作畫，例如窮人。

《世界起源》，庫爾貝

平凡生活中未經修飾的真實──可能噎死你。

要知道，如果藝術學院認為，畫作裡呈現街道上的農夫是粗俗的，當他們看到庫爾貝處理另一個主題時可能會被口中的紅酒噎到。《世界起源》（*The Origin of the World, 1866*）（見第七十七頁圖24）是藝術史上最惡名昭彰的作品之一。赤裸女體的上半身從胸部到敞開的雙腿，坦率不羈的呈現，對今天的保守人士來說恐怕都吃不消，在那年頭也僅供私人瀏覽。事實上，這幅畫維持在檯面下一百年，直到一九八八年才第一次公開展出。

庫爾貝欣然接受他粗獷激烈、不惜一戰的豪邁藝術家形象。他是與民同在的反抗先鋒，深知同胞給予他的支持，有如敲掉傳統舊習的一記棒子。藝術學院派嘲笑他徒勞無功，他聳聳肩毫不在意。當他們批評他的作品比例錯誤、蔑視他描繪當代法國日常受壓迫的場景，他繼續拿起畫筆，創作更多類似的作品。

德拉克洛瓦的浪漫主義示範了繪畫中的色彩活力，**庫爾貝的現實主義則帶來平凡生活中，未經修飾、去理想化的真實**（他宣稱自己從未在畫作中說謊）。兩位藝術家同樣反對藝術學院的僵化規則，和文藝復興新古典主義風格。但對於印象主義畫家來說，似乎時候還未到。在帶領藝術走向新世紀前，他們需要一位能夠結合德拉克洛瓦的精湛畫術，和庫爾貝臨危不懼、現實主義精神的藝術家。

這個角色正是馬奈（Édouard Manet, 1832-1883）。馬奈的司法官父親希望他從事法律工作，在他特立獨行的伯伯幫助下，馬奈追求藝術的心意，馴服了他循規蹈矩的理智。這個長輩帶著他逛藝廊，鼓

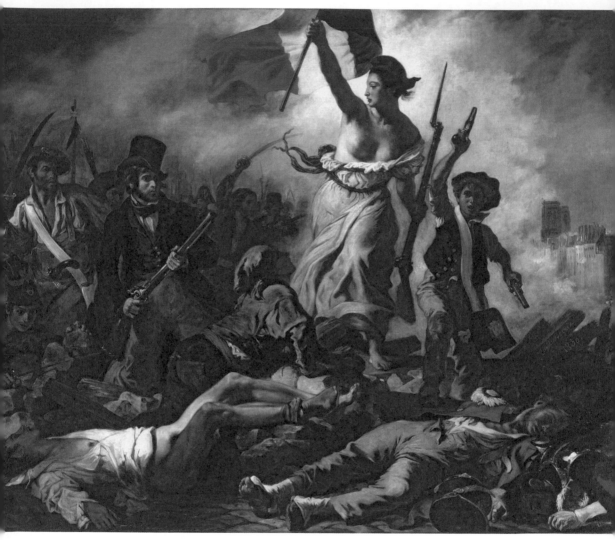

圖2-3 德拉克洛瓦，《自由領導人民》，1830 年

此作品呈現的現代繪畫技巧被視為浪漫主義的傑作。它生動的顏色、光影的細節和輕快的筆觸，在 40 年後成了印象主義運動的主要元素。

圖2-4 庫爾貝，《世界起源》，1866 年

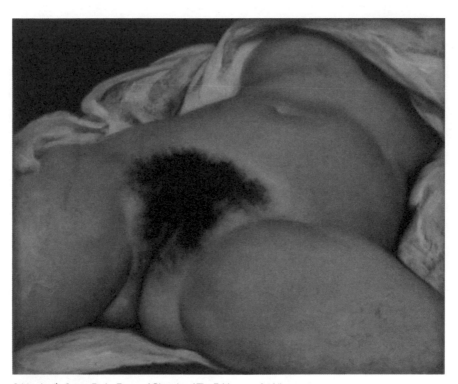

圖2-4 庫爾貝，《世界起源》，1866 年

藝術史上最惡名昭彰的作品之一。庫爾貝刻意的剪裁讓（情色）效果發揮到極致。這幅大膽的畫作對今天的保守人士來說恐怕都吃不消，在那年頭也僅供私人瀏覽。事實上，這幅畫維持在檯面下 100 年，直到 1988 年才第一次公開展出。

勵這個正經的姪子成為藝術家。終於，在好幾次為了安撫父親而加入海軍不成之後，他真的當了藝術家。奇妙的是，對一個亟欲被藝術學院認可的人來說（他曾說沙龍展是「真正的戰場」），他的手法卻顯得頗為挑釁。

如果想知道藝術學院如何評斷藝術作品，我們得先列出他們根據的**標準：充分融合的暗色調、引用經典、精巧的線條、人體的理想化再現和充滿抱負的主題**。以上的評斷標準項目，馬奈首次企圖闖關藝術學院的畫作全部不及格。

《喝苦艾酒的人》，馬奈

作品特色 光影強烈對比，捨去細節創造氛圍——瞎眼評審，退稿？

《喝苦艾酒的人》（*The Absinthe Drinker, 1858-1859*）（見第八十頁圖 2-5）描繪在巴黎底層生活中，一個活在社會邊緣、窮困潦倒的酒鬼，一個城市現代化的受害者。這是藝術學院通常視為不足為畫的主題。馬奈刻意以全身肖像畫描繪流浪漢，而這卻是權貴之士所崇尚的肖像畫格式（馬奈諷刺的為流浪漢戴上受人敬重的高帽和風衣以示尊重）。酒鬼靠著矮牆，右手邊放著一杯斟滿的烈酒。他醉醺醺的向著觀者的左肩方向凝視，腳邊的空瓶明顯說明他的醉意。顯然這是一幅黑暗、危險的作品。

馬奈所選擇的不恰當主題，首先讓藝術學院對他的畫作扣分。他的技法繼續讓他被扣分。相反的，他以大塊的顏色，以及色彩間毫無連貫性的技法，創造出一個趨近平面的人像。他樂觀的把《喝苦艾酒的人》送進沙龍展的沒有依循受認可的拉斐爾、普桑、安格爾式宏偉技法，雕琢他的肖像畫。

評審委員會。他想這些委員，或許會對於他用色塊創造強烈光影對比的現代技法，感到暗自敬佩。或許他們會欣賞他捨去細節，以創造氛圍和構圖連續性的勇氣。他們肯定會欣賞他採用比一般標準更大膽、灑脫、非矯揉的手法，處理這個主題和繪畫技巧吧？他心想，或許這些藝術學院派人士會喜歡他的創新之舉。

然而他們並沒有，這幅飽受鄙視的畫被退件了。

《草地上的午餐》，馬奈

作品特色　現代場景模仿神話故事，且「色彩」鮮明。

馬奈對於遭到藝術學院拒絕，深感挫折，但他卻沒有屈服於藝術學院的教條。他繼續追求他的道路，送出更多的畫作交由藝術學院審核。一八六三年，他遞交《草地上的午餐》（Le déjeuner sur l'herbe, 1863）（見第八十二頁圖2-6）。這幅畫充滿了藝術史上的名作身影，藝術學院非得通過不可。

其主題和構圖源自雷蒙迪（Marcantonio Raimondi, 1480-1534）依據拉斐爾的《帕里斯的裁判》（The Judgment of Paris）所作的銅版畫（芬蘭畫家魯本斯〔Peter Paul Rubens〕也曾畫過同樣題材）。此外，畫作與吉奧喬尼[11] 和提香[12] 共同繪製的《田園合奏》（The Pastoral Concert, 1510）及《暴風雨》（The

11 吉奧喬尼（Giorgio o Zorzi da Castelfranco, 1477-1510），義大利文藝復興藝術大師。

12 提香（Tiziano Vecellio, 1490-1576），義大利文藝復興後期威尼斯畫派代表畫家。

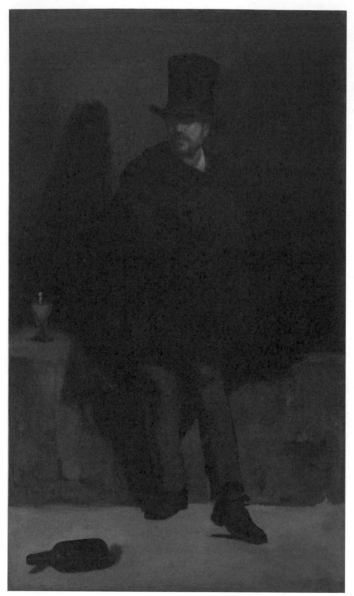

圖2-5 馬奈，《喝苦艾酒的人》，1858-1859 年

題材和技法都飽受當時藝術權貴批評。馬奈刻意以全身肖像畫描繪流浪漢，而這卻是權貴之士所崇尚的肖像畫格式。技法上，馬奈用色塊創造強烈光影對比的現代技法，也不受權貴肯定，而這也是當時創新之舉。

Tempest, 1508）也有不少相似處。這兩幅早期畫作中都有一、兩位裸體女子坐在草地上，身旁都有一、兩位衣冠楚楚的男子看著她們，兩者之間有種純真無邪的氣氛。這是一則源自《聖經》或神話的故事，沒有任何公開的性暗示。

非主流人數夠多，就夠主流

馬奈企圖援引古典故事和構圖，但加上了當代的新意。於是他讓構圖中的三位主角——兩名年輕帥氣的男子和一名年齡相仿的女子——成為現代人，營造出中產階級在公園裡野餐的敘事題材。這兩名男子看起來極為英挺，身上穿的是最時髦的衣服，訂製的長褲和深色皮鞋襯托著帥氣的帽子和領帶。年輕女子則是一絲不掛，真的連根絲線都沒有。

如果馬奈仿效早期文藝復興時期的畫作，將這個場景包裝在神話故事中，這兩名衣著考究的男子與裸體女子野餐的故事或許還有點說得過去。但馬奈並沒有這麼做，他根據自己的社交圈描繪了巴黎時尚圈裡的時髦男子。清教徒般的藝術學院權威人士感到氣憤不已，他們特別譴責畫面裡一名男子盯著裸女瞧，而這名女子毫不羞怯的直視觀者。馬奈的繪畫技巧也讓他們大感不適。這名藝術家一點也不打算將鮮明色塊間做出漸層，因此完全無法打造令人滿意的立體效果。藝術學院權威人士看不出他是否花了長時間來畫這幅畫。在他們心中，這幅畫看起來比較像輕浮的卡通，而不是精心雕琢的藝術作品。

他們想都不想就拒絕了這幅畫。

儘管如此，這位藝術家雖然失望，還是有些值得安慰的事：他並不是唯一被拒絕的人。一八六三

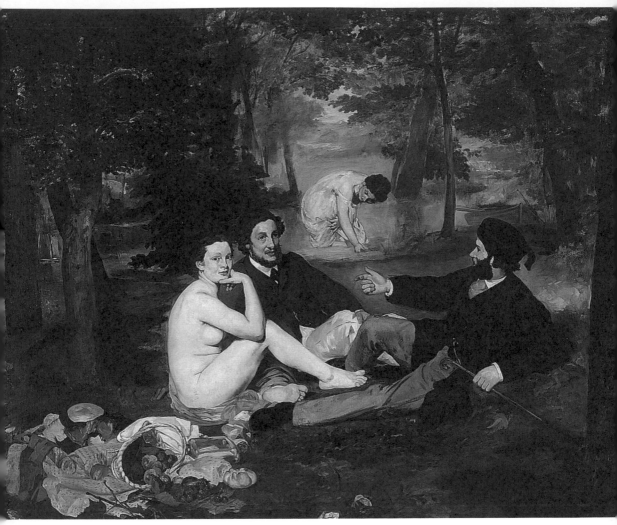

圖2-6 馬奈,《草地上的午餐》,1863 年

馬奈仿效早期文藝復興時期畫作,但根據自己的社交圈描繪。清教徒般
的藝術學院權威人士氣憤不已,他們特別譴責畫面裡一名男子盯著裸女
瞧,而這名女子毫不羞怯的直視觀者。馬奈也不將鮮明色塊間做出漸
層。藝術學院權威人士認為,這幅畫看起來比較像輕浮的卡通,而不是
精心雕琢的藝術作品。

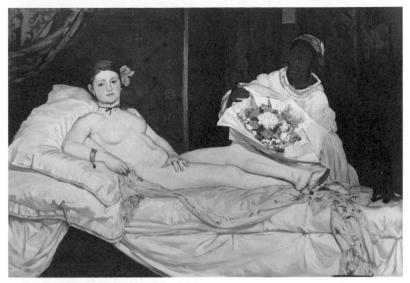

圖2-7 馬奈，《奧林匹亞》，1863 年

馬奈再一次為畫作中的裸體主題穿上了藝術史的外衣。正常情況下，這樣的裸女構圖應該能夠討好藝術學院權威人士。他們認為古典繪畫中的完美裸體，是藝術家作品的最佳展現。但馬奈並沒有讓裸體變得完美。事實上，他把提香的女神《烏耳比諾的維納斯》（見下圖）變成了娼妓。

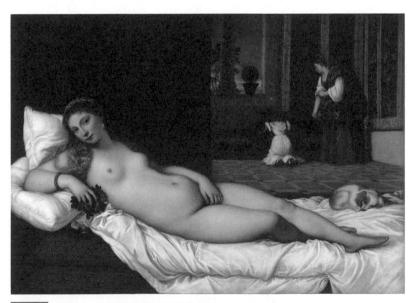

圖2-8 提香，《烏耳比諾的維納斯》，1538 年

傳統風潮的興起，創造了一個能夠讓居住在巴黎附近的藝術家，恣意展現的環境。同一年發生了另一個事件，對印象主義畫家也產生深遠的影響：法國詩人、作家、藝評家波特萊爾（Charles Baudelaire）寫了一篇名為〈現代生活中的畫家〉（The Painter of Modern Life）的文章。

紛鬧時代中經常會有這麼一個人，姑且說他是知識護身符好了，他目睹整個事件的發展，然後萃取精華化作文字，這文字反而成為被壓迫者的教戰手冊。在十九世紀下半葉，對於這群因對抗藝術學院權威，而深感挫折的巴黎藝術家來說，波特萊爾就是這個人，而他的文章〈現代生活中的畫家〉正是這些文字。早在這篇文章出版前許多年，波特萊爾就運用著他受人敬重的詩人和作家身分，擁護被多數人苛責與排擠的藝術家。

當眾人對德拉克洛瓦不屑一顧並指他為異端時，波特萊爾挺身而出形容他的畫作如詩；庫爾貝陷入低潮時，波特萊爾在一旁給予支持。波特萊爾堅信：**現今的藝術不該只是徘徊過去，而是應該反映現代生活。**他在〈現代生活中的畫家〉一文中，所提出的許多想法，成了印象主義具體實踐的基本原則。

他說：「**外在世界的事物瞬息萬變，想描繪社會風俗與中產階級，畫家必須要有極快的反應力，才能夠捕捉到他所想表達的東西。**」聽來耳熟能詳嗎？這篇文章繼續強調關於「漫遊者」（flâneur）一詞。

波特萊爾為大眾引進這個社會名流的概念，形容這個角色是「一個觀察者、哲學家、漫遊者──無論你怎麼稱呼他，……群眾就是他的本質，就像空氣之於鳥、水之於魚。他的熱情和專業在於與群眾成為一體。對於這位完美的漫遊者、熱忱的觀察者來說，生活在廣大人群裡、動作的潮汐間，以及瞬間與無限之中，最能為他帶來至高無上的喜悅。」

表達生活「瞬間中的永恆」

對印象主義畫家來說，沒什麼比這番話，更能激勵他們出門去戶外寫生了。波特萊爾真摯的相信當代藝術家，有義務記錄他們的時代。每個有天賦的畫家或雕塑家，都要發掘自己所在的獨特位置：

「只有少數人被賦予看見的能力，更少數的人擁有表達的力量……無論現代生活只有醜陋可言，則顯得太過簡麼微乎其微，仍有人致力於淬鍊其存在。比起他們，斷然決定現代生活中關於美的奧妙元素多化。」波特萊爾刺激藝術家，要在現代生活中發現「瞬間中的永恆」。他認為這才是藝術的本質目標：在日常生活中，特別是在他們所處的時間與空間裡，當下就能捕捉永恆。

於是，藝術家將自己浸淫在大都會生活中：觀察、思考、感受並記錄。這樣的藝術哲思不但給了馬奈對抗藝術學院的勇氣，**更是貫穿現代藝術的故事**。杜象是個漫遊者，沃荷、還有許許多多今天的藝術家如瑞士前衛藝術家艾里斯（Francis Alÿs），和英國女性藝術家艾敏也是。但馬奈是第一位、或許也是最偉大的漫遊者。又或許，如他對自己的註解，他是現代生活中的畫家。

他在一八六〇年代的兩幅主要作品《奧林匹亞》和《草地上的午餐》，在今天已然是大師傑作，其價格和人類史上的偉大藝術作品不分軒輊。不過在當時，藝術學院的惡評讓馬奈挫折又困惑。更糟的是，當人們離開沙龍展，還針對他賞心悅目的海景畫作表示喝采（因為他們把莫內讀成了馬奈。但那個年輕藝術家可開心了，因為莫內有兩幅海景作品入選沙龍展）。

馬奈本人並不喜歡被歸類為反傳統，他自認是明辨慎思的知識分子，企圖超越心中「畫家中的畫家」——西班牙菲利普四世宮廷首席御用畫師委拉斯奎茲（Diego Rodriguez, 1599-1660），還有被視為

古代大師中的最後一位——浪漫主義畫家與版畫家哥雅（Francisco Goya, 1746-1828）。然而在藝術史上，馬奈終究被歸為一名反叛者，於是縱然不情願，他仍成為一群異議分子的群龍之首。這群包括莫內、畢卡索（Pablo Picasso, 1881-1973）、雷諾瓦、竇加，和希斯里（Alfred Sisley, 1839-1899）的藝術家，日後成了現代藝術史上第一場藝術風潮——印象主義——的核心人物。

「印象」，藝評狠嘲諷，
後來舉世追捧

印象主義 一八七〇～一八九〇

莫內屈身向前放了一顆方糖到咖啡裡裡。他的動作不疾不徐，湯匙在這杯熱飲深處迴轉，像節拍器般透露他的思緒。此時他的確千頭萬緒，圍繞在他身邊的那些朋友也是。就連沒有參與這場冒險的馬奈也緊張了起來。

這些人在這個喧鬧的早晨，聚集在巴黎北區的格波瓦咖啡屋（Café Guerbois），的確有很多事值得沉思。隔日，也就是一八七四年四月十五日，他們的展覽即將開幕。這場展覽對他們的畫家生涯來說非勝即敗。雷諾瓦、畢沙羅、希斯里、莫利索（Berthe Morisot, 1841-1895）、塞尚、竇加和莫內本人決定孤注一擲，與藝術學院系統分道揚鑣，自己辦展。

這群三十出頭的藝術家多年來出入巴迪儂（Batignolles）大道十一號（今天的克利希〔Clichy〕大道九號），他們最愛的一間咖啡屋，一起討論藝術和生活（在這期間他們經常直接被稱為「格波瓦幫」）。馬奈的畫室就在附近，所以經常加入這些初生之犢，鼓勵他們對自己正在做的事抱持信心。不過說來沒那麼容易。被傳統審美標準拒絕的代價不菲，尤其對於沒有先天財務優勢的莫內來說，更是因此傾家蕩產。

「怎麼不和我們一起參展呢？」莫內問。

「我要對抗的是藝術學院，他們的沙龍展才是我的戰場。」馬奈回答。他的語氣一如以往的溫和，小心避免他的朋友感到受輕視或不受支持。

「真是可惜啊，朋友！你跟我們是一國的。」

馬奈微笑，表示同意的點了頭。

「我們沒問題的，」雷諾瓦堅定的說：「我們是好畫家，我們都知道這一點。記得波特萊爾過世

前說過：『千里之行，始於足下。』」我們正在出發，雖然步伐不大，但舉足輕重。」

「說不定會走到死胡同。」塞尚說。

首度展出就有印象──壞印象

莫內笑了。來自法國南部普羅旺斯艾克斯（Aix）小鎮的塞尚話不多，但每次開口常常沒好話。不久前一群藝術家共同成立「畫家、雕塑家、版畫家不記名協會」（Société anonyme des artistes, peintres, sculpteurs, graveurs, etc.），以推動與藝術學院相抗衡的另類年度展。塞尚從這協會得知展覽的消息，但是態度有所保留。這群人選定了四月官方沙龍展舉辦前的這一天，免得被拿來和風評不佳的落選沙龍展比較。

他們共同決議三項規則：沒有評審，任何投件者只要繳費皆能參展，所有藝術家皆一視同仁（這些規則和近五十年後，杜象在紐約採用的標準頗為相似）。展覽名稱和協會名稱相同，不是那麼順口，但至少地點很好。展場位在卡布辛大道九號，靠近市中心巴黎歌劇院。這間寬廣卻幾乎閒置的工作室為當時知名攝影師、帥氣的熱氣球駕駛員納達（Nadar）所有。

有了畢沙羅的組織能力、馬奈的才智和莫內的不朽天賦，這群人湊成了一個不是那麼協調的團體。竇加和塞尚兩人跟這個團體其實不怎麼合得來，後來更針對其他人的創作方法挑毛病。當時唯一的女性成員莫利索繪畫技巧優異，主要是因與馬奈的友誼而加入（她後來嫁給馬奈的弟弟尤金）。希斯里在法國出生但父母親是英國人，有了他的加入，咖啡廳裡坐著的那幫人就到齊了。希斯里總是有點局外

人的模樣，雖然他曾和莫內、雷諾瓦學畫且交情甚篤。

但在這個春日早晨，這群人之間的細微差異並不重要。不斷遭藝術學院退件的怒火使這群藝術家齊聚一堂，不只為了自己，也為了許多其他受邀參展的藝術家（主要由竇加所邀請）；他們決心讓這場展覽一舉成功。咖啡屋裡充滿互信的氛圍，就連塞尚也向他的同志說：「祝好運。」

這幫人再次見面時，離開幕之夜已隔了將近兩週，原有的樂觀精神已消失殆盡。這次莫內沒喝咖啡，一股怒氣之下他大手一揮，桌上的杯盤、食物飛濺而出，器皿應聲而碎。接著他拿著一份以諷刺風格著稱的《喧鬧日報》（Le Charivari）用力抽打桌邊，隨著更多的報紙內容傳入耳中，他的咆哮也就越加響亮。塞尚不見蹤影，雷諾瓦難得沉默，馬奈和莫利索也安安靜靜，只有竇加和畢沙羅開口說話。他們手上也拿著一份《喧鬧日報》，讀著其中的幾個段落給圍在桌子四周的人聽。段落之間稍有停頓，讓他們有機會喘息冷靜。

《日出印象》，莫內

作品特色 從此，你們這夥人都是「印象主義」。

「連印花壁紙的紙胚都不如！」莫內怒吼，拿著《喧鬧日報》用力拍桌：「他以為他是誰啊？」啪（報紙拍打桌面的聲音）。「他膽敢？」啪。「如果說『素描』我還勉強接受，這種羞辱我早習慣了。但『連印花壁紙的紙胚都不如！』實在是太過分了。這個低能沒有藝術涵養的大蠢蛋！」啪、啪、啪。「卡密耶（畢沙羅的名字），你說這蠢蛋叫什麼名字來著？」

092

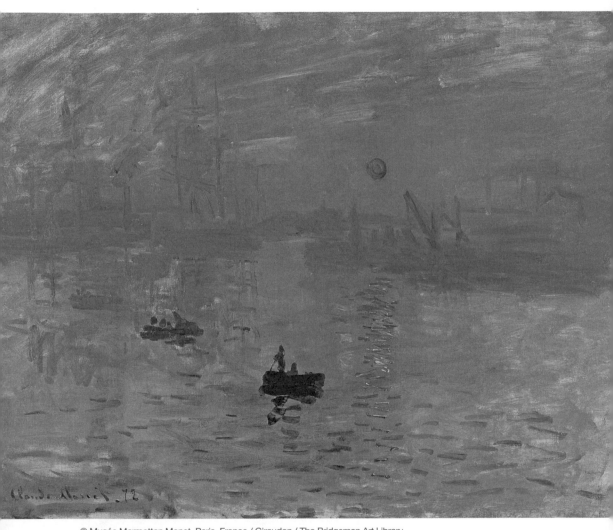

圖3-1 莫內，《日出印象》，1872 年

相對於筆觸精緻的古典畫作，莫內的作品看起來像是草稿中的草稿。場
景中紅橙色的破曉光輝，自海面勉力升起直至天際。火紅光球的亮度，
似乎還不夠驅走籠罩著帆船的藍色霧氣，卻足以讓早晨冷冽的海面，由
紫色轉為溫暖的橙色。除此之外的細節寥寥無幾。這幅畫可能是從他的
臥房窗戶往外看的景致。此作被當時藝評家批評「有點印象」，也因此
為「印象畫派」定名。

「路易‧勒洪（Louis Leroy）。」畢沙羅回答。接著他朗讀這位藝評家，針對莫內多幅展出作品中的《日出印象》（Impression, Sunrise, 1872）（見上頁圖3-1）所寫的諷刺評論。

「『印象——這點我很確定。我剛才正對自己說，既然這幅畫讓我感到印象深刻，那麼畫裡頭肯定有些印象。』」畢沙羅抬起頭：「這藝評家勒洪肯定不是認真的，克勞德（莫內的名字）。」

「我知道，這傢伙鐵定在開玩笑。」莫內咆哮：「就這樣嗎？」

「還沒結束，」竇加插嘴，努力讓自己看起來面無表情：「他還評論你⋯⋯『何其自由、何等輕鬆的創作技法哪！』」

莫內說：「他這不是在稱讚（commend）我啊！埃德加（竇加的名字），他是在譴責（condemn）我，你知道的！」

他當然是。然而歷史對於憤世嫉俗的言論自有一套，而勒洪先生很快得到歷史的回應。他對莫內的惡意批評在當時的確造成影響，但很快的他那枝惡毒的筆，非但沒能毀了莫內和他的同伴，反而催生了自文藝復興時期以來最著名的藝術風潮：印象主義。**勒洪無意中為印象主義命了名，還給了這群藝術家認同感**，而且自此讓藝術評論家的角色相形失色。

強調光影，不重細節

莫內童年在法國北部的勒阿弗（Le Havre）港度過，家中經營雜貨店。他以勒阿弗為題所作的畫，是印象主義畫作迷人的例子。場景中紅橙色的破曉光輝，自海面勉力升起直至天際，就像週一症候群的

員工在冬日的被窩裡掙扎著起床。火紅光球的亮度，似乎還不夠驅走籠罩著帆船的藍色霧氣，卻足以讓早晨冷冽的海面，由紫色轉為溫暖的橙色，就像電暖爐上發熱的電管一樣。除此之外的細節寥寥無幾。

《日出印象》這幅畫確實是藝術家所見的印象，而且可能是從他的臥房窗戶往外看的景致。

如果你習慣欣賞筆觸精緻的古典畫作，那麼毫無疑問的，莫內的作品看起來的確是幅草稿中的草稿。這幅畫並不是他的頂尖之作（《乾草堆》系列才是我心中的首選），也非印象主義畫作的縮影。但它具備了這場藝術風潮得以盛行的各項元素：**粒粒分明的筆觸、現代主題（繁忙的港口）、光影效果凌駕細節的處理，以及一種超乎觀看而進入體驗的視覺經驗。**

大師之作，當年被譏像草圖

坐在咖啡廳裡的莫內冷靜下來後，向他的同伴解釋著上述元素。這時候希斯里也加入聚會了。

「克勞德，」希斯里促狹的開口，拿起賣加手上的《喧鬧日報》：「想不想聽聽這笨蛋怎麼說塞尚的畫？」

「好啊，為什麼不呢！」莫內回答，帶著一點玩笑語氣。

「他對保羅（塞尚的名字）的《現代奧林匹亞》（Modern Olympia, 1873-1874）批評如下：『還記得馬奈的《奧林匹亞》嗎？這麼說好了，比起塞尚的畫，那幅畫真是畫工精細準確的大師傑作。』」

莫內發出如雷笑聲，希斯里也是。但馬奈笑不出來。他起身向眾人告別，返回他的工作室。

勒洪引用馬奈一八六五年沙龍展造成醜聞的《奧林匹亞》做對照，這個舉動並沒有失誤。塞尚的

版本的確是對馬奈致敬。而且平心而論，塞尚的版本比起馬奈的畫，還真的像一幅草圖，猛然一看還以為是《紐約客》雜誌的漫畫。這幅畫裡不見日後塞尚畫作的嚴謹結構，但仔細定睛一瞧，這位藝術家的天分躍然顯現於畫布上。

和馬奈的畫一樣，塞尚的《現代奧林匹亞》同樣是女子光著身子躺在床上。畫中一名膚色黝黑的僕人（可能也光著身子）服侍在側，正準備為奧林匹亞蓋上白色薄被。塞尚安排他的奧林匹亞由右自左躺著（是馬奈也是堤香版本的鏡像版），躺在一張鋪著白色床單如祭壇般的床上。不過這位奧林匹亞嬌小多了，塞尚還在畫面前方加上一名男性觀者（或許是恩客？）。這名男子身穿長禮服，坐在一張貴妃椅上，兩腿交叉，左手持著手杖打量眼前這位，被區區一隻迷你犬保護的嬌弱女子（根本不是對手）。

馬奈在《草地上的午餐》中曾安排衣冠楚楚的男子，與赤裸女子對視的戲劇化組合，這幅畫裡所用的模特兒是畫家的朋友。而《現代奧林匹亞》中我只認得出來其中一人：閨房裡那名穿衣講究的好色之徒，即使背對著觀者，仍看得出來和這幅畫的創作者極為相似。

乍看之下，這幅畫真的像幅草稿，但事實上，塞尚給我們的卻透過精心構圖，強烈散發出性的張力，比起馬奈的畫作有過之而無不及。塞尚終究是塞尚，在他心中，構圖和主題同等重要。一支滿溢著綠色與黃花朵的巨大花瓶，占滿畫作的右上角，和畫面左下方黃與綠的毯子達成平衡。侍女、奧林匹亞以及身著長禮服男子的手臂動作，和身軀線條完全相呼應。這幅畫乍看的確如勒洪所說的，不會是幅「畫工精細準確的大師傑作」，但多給它一點時間即能感受到它豐厚的餘韻。這幅畫並不是塞尚顛峰時期的作品——顛峰之作留待本書之後的章節出現——它的巧妙之處與畫技看來並不受勒洪青睞。

「沒頭沒尾、沒上沒下、沒前沒後。」

怒氣漸退的莫內，此時可以從勒洪的諷刺評語中，獲得點樂趣了。「我親愛的卡密耶（畢沙羅的名字），」他開口問，毫不隱藏眼中的促狹：「那麼請你告訴我，勒洪先生有沒有對你的作品給任何評語呢？」

搶在畢沙羅回答前，希斯里開始讀起勒洪對畢沙羅《寒霜，通往埃納里舊路》（Hoar Frost, the Old Road to Ennery, 1873）的評論。

「那些犁田？寒霜？」希斯里笑著讀報：「它們不過是調色盤上的碎屑，雜亂的攤在一塊髒畫布上。沒頭沒尾、沒上沒下、沒前沒後。」

莫內坐在椅子上抱住自己前後搖晃。「太棒了！太棒了！」他大喊：「看來勒洪這傢伙不是藝評家，他是個喜劇演員啊！」

畢沙羅也笑了。他自己對這幅田園景致很滿意。畫面中，一名老翁在雖有冬陽但還透著霜寒的早晨，背著大捆樹枝緩緩走在金色田野夾道的鄉間。

當這群藝術家發現畫商度朗俞耶（Paul Durand-Ruel）走進咖啡屋時，氣氛更是熱烈。他和團體中其他藝術家一樣是重要成員，同樣**在印象主義發展中扮演核心角色**。度朗俞耶的**商業勇氣與創投視野**，鼓舞了這群年輕藝術家舉辦自己的畫展。有了這位畫商對他們的堅定信心，他們知道即使勒洪的攻擊足以造成傷害，這度朗俞耶也會確保他們的生存，即使需要獨自承擔，他也在所不惜。

偉大畫家最需要的人——畫商

度朗俞耶經過格波瓦咖啡屋的首席女服務生艾格妮絲的身邊，朝著馬奈剛空下的椅子坐下。

「我們可真經歷了不少，不是嗎？」他說，看著對桌的莫內。

「是啊，保羅（度朗俞耶的名字），是啊！你還記得我們在倫敦第一次相遇嗎？你和我，還有卡密耶……」

「當然了，」莫內回答：「還有查爾斯。」

「還有查爾斯（波特萊爾的名字）。」度朗俞耶插話。

當時是一八七○年，普法戰爭爆發，度朗俞耶離開巴黎到倫敦尋求政治庇護。這位三十九歲的藝術經紀人正達人生高峰，精力充沛且充滿抱負。他於一八六五年繼承父親在巴黎打下的商業藝廊事業，並把在倫敦的短暫停留，視為擴充事業版圖的良機。他認為父親的藝廊事業，過度倚賴巴比松畫派（Barbizon School，十九世紀中，以位在巴黎南郊三十哩處的小村巴比松，作為創作基地的一群志趣相投的畫家）之收藏，因此積極拓展藝廊的商品多樣性。他父親打造了這間藝廊，以出售巴比松畫派畫家，在楓丹白露寧靜森林的自然鄉野畫作聞名。畫派成員柯洛（Jean Baptiste-Camille Corot, 1796-1875）和米勒（Jean-François Millet, 1814-1875）**受到康斯塔博（John Constable, 1776-1837）英國鄉村畫中，對自然光線色澤準確捕捉的影響**，已經建構出風景畫的現代風格。他們是戶外寫生（en plein air）的先鋒。

老度朗俞耶曾協助巴比松畫派成員，建立和顧客之間的網絡。而他的兒子也想為他的世代所屬的

098

藝術家做同樣的事，但他明白為了要維持營運並滿足現有客戶，他必須確保這些新引進的青年才俊，和藝廊手冊內的畫作得有所關聯。**他在尋找，能將巴比松畫派創新之舉再向前推進，且有企圖心的年輕藝術家。**他在法國和歐洲各地遍尋不著，直到遇見了莫內和畢沙羅。當時這兩位年輕的法國藝術家和他一樣，正在倫敦躲避普法戰爭。

印象派早期最具代表性作品

莫內早期是以諷刺畫家身分開啟他的藝術生涯，當他遇到了布丹（Eugène Boudin, 1824-1898）後，他改變了藝術抱負。布丹鼓勵他在戶外畫畫，說：「在自然中刷個兩、三筆，比起在畫室內的畫架上畫兩天，來得值得多了。」

莫內開始將這種新方法和他在藝術學院認識的朋友分享。畢沙羅、雷諾瓦、希斯里和塞尚於是跟上了他的步伐。莫內和畢沙羅在一八六九年用這樣的技法在巴黎近郊創作，同年和雷諾瓦來到巴黎西邊的度假勝地蛙塘（La Grenouillère），以中產階級划船和沐浴陽光中的度假風情為繪畫主題。

《蛙塘》，莫內

作品特色 水是主角。

莫內和雷諾瓦畫出了同樣名為《蛙塘》（La Grenouillère）（見下頁圖3-2、第一〇一頁圖3-3）的

畫，因為地點完全相同，且場景幾乎完全一致，讓人可以一較兩位畫家的不同風格。那是一個寧靜且非正式的場合，一群穿著時尚的度假客在著名泳池旁悠閒駐足。岸邊數尺外，一座小島上的社交場合占據畫作中央，小島的左側有一道木製浮橋。有些人在畫作右側的咖啡廳聊天，或在小島遠端處自在游泳。畫面前端停泊著幾艘划船在水面上輕輕漂浮，午後的陽光將水面上的淺淺漣漪染上銀色光芒。兩幅畫作的背景，皆有一排蒼鬱樹木形成的水平沿岸。

莫內的畫，原本是為了畫一幅，可以入選藝術學院沙龍展的大幅畫作（最終並未入選，且後來遺失了）而畫的草圖（他形容為「差勁的草圖」）。無論是否為「差勁的草圖」，它仍是早期印象主義的最佳範例：**筆鋒粗獷、色彩鮮**

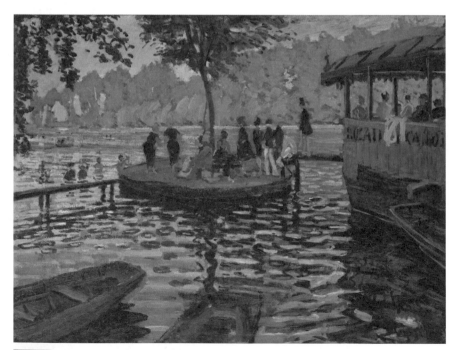

圖3-2 莫內，《蛙塘》，1869 年

與雷諾瓦相比，莫內注重自然光落在水面、船隻、天空的效果。

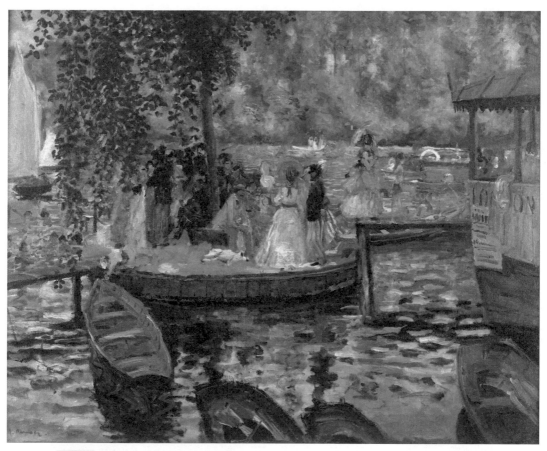

圖3-3 雷諾瓦，《蛙塘》，1869 年

雷諾瓦著重在這場聚會的社交面，將這群來這裡找樂子的人們身上的衣服、表情和互動，作為畫作的描繪重點。

明、描繪快速、以現代中產階級為題。雷諾瓦的畫作，也是這樣。

《蛙塘》，雷諾瓦

作品特色 人是主角。

但這兩幅畫的風格和手法卻非常不同。雷諾瓦著重在這場聚會的社交面，將這群來這裡找樂子的人們身上的衣服、表情和互動，作為畫作的描繪重點。但對莫內來說，人群並不是重點。他所關注的是自然光落在水面、船隻和天空的效果。他的畫比起雷諾瓦的畫更加俐落，不像雷諾瓦強調美好日子的浪漫情懷；他的用色較為協調，構圖較嚴謹。但最大的差別在於精準紀實所投注的工夫。莫內讓這場社交活動看起來極具真實感，而雷諾瓦則是強調感性，使這幅畫同時兼具十八世紀洛可可[13]和印象主義的風格。

莫內和雷諾瓦在藝術學院沙龍都沒有多大表現。畢沙羅也是，當時他經濟拮据，在倫敦已經認識了度朗俞耶；而莫內還有個情婦和幼子要照顧，所以，對畢沙羅和莫內這兩位藝術家來說，當時能遇到這位藝術經紀人，真是再好不過了。

數十年來敏銳的視覺觸角，讓度朗俞耶可以在幾秒內斷定超凡的繪畫才能。在仔細檢查藝術家的作品、聽聽他們的故事之後，他就能掌握事業經營上難以捕捉的下一步。而這兩位年輕畫家，曾歷經巴比松畫派的藝術思維教育，代表了藝廊的未來，或許也是藝術的未來。度朗俞耶立刻為他在倫敦新龐德街（New Bond Street）一六八號的藝廊，買下莫內和畢沙羅的畫。而這兩人也因此化解了經濟困境。

度朗俞耶大膽的創業家精神並不僅只於此。他超乎尋常的選擇，不等藝術學院的年度沙龍開展，就先行替莫內和畢沙羅開拓市場，決定自己辦展（因為就算等可能也是空等一場）。他成為藝術家的代表，而且按月給付薪俸給藝術家，讓藝術家得以專心創作為生（莫內和畢沙羅經濟條件都不算優渥），同時幫助他們從藝術學院僵化的牢籠中解脫出來。度朗俞耶不僅直接購買他們幾乎所有的畫作，更創造了商業需求，轉化了市場的運作機制。

從此藝術有了「產業」規模

他計畫在已建立基本客群的巴比松畫派風景畫例行展覽中，慢慢加入新作品，讓莫內和畢沙羅的畫作，被認可為承襲備受愛戴的柯洛和米勒之作品。這真是明智之舉。機警的度朗俞耶也看出現代藝術市場的轉變——大革命和機械化創造出新興的中產階級。**他猜測這些中產階級新富，會追求不同的藝術口味。**

這些受到啟發的現代男女，也希望追求的藝術，**能夠反映他們所處的既刺激又新的世界**，而不是滿布古代宗教肖像、枯燥暗沉的畫作。休閒活動是時代的新潮流，新科技帶來的禮物，讓人有更多的時間享受自我。度朗俞耶預見，凡俗之人享受城市生活的畫面——手勾著手在公園中散步、湖上划船、河

13 洛可可風格起源於十八世紀的法國，當時巴洛克設計崇尚繁複，洛可可則纖細輕快，並從宮廷藝術、裝飾藝術延伸到建築與油畫。洛可可的風景畫是田園詩式的，多數描寫貴族的男男女女在悠閒的遊山玩水。

中游泳、或咖啡廳喝茶——會讓人感到認同而有興趣掏錢購買。度朗俞耶甚至鼓勵年輕藝術家畫較小的**畫作**，迎合那些居住在現代公寓且沒那麼富裕的收藏家。

度朗俞耶的計畫要成功，必須靠他堅定支持的藝術家的創作風格，和他相信隨時代演進而改變的藝術品味是一致的。他的直覺在日後被證明是正確的。他縝密而成功的商業策略，關鍵性的打破藝術學院，對巴黎藝術家銅牆鐵壁般的控制。才華洋溢卻有志難伸的藝術家，終於有了另外的交易選擇。此外，度朗俞耶協助他們經濟獨立，讓他們追求藝術目標時不必擔心財務問題。他的做法**直接促成了現代藝術的快速興起，以及創業型藝術經紀人的出現**，藝術經紀人以廣博的知識，打造出藝術交易市場的機制，至今依舊興盛。

一八七四年那場著名的展覽進行時，度朗俞耶已是莫內、畢沙羅、希斯里、竇加和雷諾瓦背後的支持者和推廣者。這群藝術家或許會對勒洪的評論感到此許沮喪，但聰明的藝術經紀人卻是開心的。他是天生的經理人，深諳媒體的力量。套句愛爾蘭劇作家王爾德（Oscar Wilde，1854-1900）不久之後說的：「世上只有一件事比被人議論更糟糕，那就是沒人議論你。」度朗俞耶的直覺再次獲得成功。如果勒洪的誹謗言論沒有上報，印象主義也就少了它的招牌頭銜。

度朗俞耶很成功，但時代先鋒的日子並不容易。他的巴黎藝廊雖然事業興隆，但倫敦的事業卻搖搖欲墜，最終在一八七五年關門大吉。這對野心勃勃的度朗俞耶來說，的確是一大打擊，但藉由引介莫內和畢沙羅到倫敦，度朗俞耶已然成名，對莫內來說也是如此。

像被雨水洗過，一片模糊就對了

莫內在英國首都大部分的時間，都投注於研究現代英國風景畫藝術家的作品。他當時已經知道康斯塔博和住在倫敦的惠斯特（James McNeill Whistler, 1834-1903）的畫，但很有可能是另一位藝術家充滿氣氛的畫作，激發了莫內的想像力。雖然泰納會錯過深入研究此人作品的機會。泰納和莫內一樣著迷自然光線的效果，據說他還曾因深受大自然的瑰麗光線感動，而說出「太陽就是神」這句話。

《雨、蒸氣與速度》，泰納

作品特色　描繪眼前的場景，重視「氛圍」不重細節的開山始祖。

倫敦國家藝廊在一八七一年莫內停留倫敦期間，所展出的畫包含了泰納的《雨、蒸氣與速度》（Rain, Steam and Speed, 1844）（見第一○八頁圖3-4），這幅畫讓法國人心中最具顛覆性的風格相形見絀。泰納和印象主義畫家同樣對現代生活感興趣，他的畫日後成為當代場景註冊商標：一輛高速的蒸汽火車駛過，跨越泰晤士河的嶄新橋梁到達倫敦西側，這是一幅工業現代化的縮影。

泰納的繪畫手法和其主題同樣前衛。帶著陽光的雨水如金色薄紗，在畫面上斜角洗過，幾乎模糊了所有的細節。疾駛火車豎起的黑色煙囪和前方的橋梁（以深褐色處理），幾乎無法被察覺，整個場景幾乎一片模糊。遠方的小丘、左側的另一座橋、還有河流遠端的河岸，僅是淡淡的輪廓，陽光、雨水、

河流、火車、橋梁在藍、棕、黃色間熱烈交織融合。這是一場恣意表現、自由揮灑、精彩絕倫的生命慶典，至今仍顯清新有創意。康斯塔博曾說：「泰納好像是用蒸氣在畫畫，一瞬即逝，就像空氣一樣。」

他的確是。《雨、蒸氣與速度》這幅畫不但**預示了印象主義畫家日後所開創的氛圍技巧**，更以畫中迸發的純粹情感，預告一百多年後誕生的**美國抽象表現主義**。

光暈，光看就暈的朦朧感

除了倫敦的風景畫家帶給莫內啟發，他還發現這座城市給他更多的驚喜，例如：霧。對一個喜愛昏暗光線的人來說，倫敦沉重、不健康的冬霧——混雜著薄霧和林立煙囪吹來的煤煙——更是一景。在這段期間，莫內會在倫敦市中心國會大廈附近的泰晤士河畔，待上數小時，坐在小凳上畫一座正在工作的城市。他的努力帶來了一系列懾人的印象主義畫作，完美捕捉時空氛圍。巴黎沙龍展或許不怎麼青睞，但我卻很喜歡。

《泰晤士河與國會大廈》（*The Thames Below Westminster, 1871*）或許看起來傳統，在今天觀者的眼裡，幾乎像是倫敦風景明信片。但在莫內畫這幅風景畫的當時，可是極端現代的。背景中鬼魅般的藍灰色國會大廈，有如哥德式教堂般自泰晤士河中升起，這在當時還不是人人熟悉的風景，因為一八三四年大火燒毀舊國會大廈（泰納在《上議院與下議院之火》〔*The Burning of the House of Lords and Commons*〕畫作中記錄了這場大火），而莫內畫這幅畫時，國會大廈才剛重建完成。畫面遠方的西敏橋在當時也是初建完成的，劃過畫面中央像一道髒髒的蕾絲。畫面右前方，工人正在建造和維多利亞

堤岸相連的新碼頭，那是一條沿著泰晤士河北段的人行道，讓倫敦中產階級在週末能夠愜意漫行。先進的蒸汽船在水面上忙碌航行。如果莫內早十年來到倫敦，他在一八七一年所描繪的大部分景象，就不會存在畫面當中。

他的繪畫技巧也同樣具有現代性，**整體感取代了其他的細節。莫內的目標是創作一幅和諧的作品，使光線、形式和氛圍能融為一體**。光暈像織網般洗暈整幅圖，削弱了視覺上的清晰感。前景的碼頭和工人以暗棕色顏料粗獷筆刷繪成，工人映照河面的影子有著逗點般的筆觸，呼應河流其他地方或紫或白的水平短促線條。背景中的國會大廈和西敏橋，有如剪影般提供構圖上的深度，並凸顯霧氣的濃度。

這幅畫的粗略感，**造成有點失焦的感覺，而這正是莫內的成功之處。《泰晤士河與國會大廈》**使莫內完全實現了他想達到的整體效果，因此成為印象主義的典範作品。無論是建築物、水面、天空，全都融入朦朧風景中，雖然少了精確感卻增添了場景的生命，因而打開觀者的想像力，讓他們像看電影一樣落入畫作的情境中。

向浮世繪學習一：戲劇化的透視法、不對稱構圖

影響莫內的因素有很多，例如巴比松畫派的風景畫畫家、康斯塔博、泰納、惠特勒等。不過最令人感到意外的靈感來源，則是來自色彩鮮豔的日本浮世繪版畫。一八五〇年代中期日本開始對世界開放後，日本的藝術作品也開始出現在歐洲。日本浮世繪版畫就在巴黎的世界博覽會（Exposition Universelle 1855, 1867, 1878）首次展出。當時在一些較不先進國家的國際貨運中，也能看見來自日本的

圖3-4 泰納，《雨、蒸氣與速度》，1844 年

泰納把描繪主題放在現代生活：一輛高速的蒸汽火車駛過，這是一幅工業現代化的縮影。泰納的繪畫手法和主題同樣前衛，帶著陽光的雨水如金色薄紗，在畫面上斜角洗過，幾乎模糊了所有的細節。遠方的小丘、左側的另一座橋、還有河流遠端的河岸，僅是淡淡的輪廓。這幅畫不但**預示了印象主義畫家日後所開創的氛圍技巧**，更以畫中迸發的純粹情感，預告一百多年後誕生的**美國抽象表現主義**。

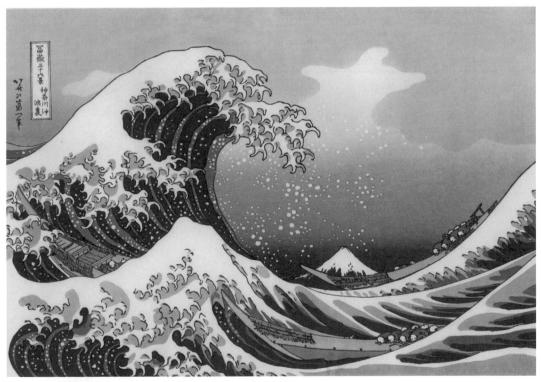

圖3-5 葛飾北齋，《神奈川沖浪裡》，約 1830-1832 年

此作中，帶著白色浪峰的藍色巨浪，相對使富士山顯得渺小。這是日本
浮世繪用以激發情感張力的標準技巧，會為了表現主題特色而忽略精確
性，並使畫面盡可能賞心悅目。這個技法影響了印象主義的莫內、馬奈
等人。

商品以版畫包裝。

《神奈川沖浪裡》，葛飾北齋

作品特色 為了表現主題而忽略精確性，以賞心悅目為宗旨。

浮世繪大師如歌川廣重（Utagawa Hiroshige, 1797-1858）和葛飾北齋（Katsushika Hokusai, 1760-1849），都是深受莫內敬重的畫家。在葛飾北齋的著名版畫《神奈川沖浪裡》（The Great Wave off Kanagawa, 1830-1832）（見上頁圖3-5）中，帶著白色浪峰的藍色巨浪，相對使富士山顯得渺小。莫內受到啟發，也開始在他的畫作中發展戲劇化的透視法，另外在《奧林匹亞》和《草地上的午餐》兩幅畫作中，也可以看到這類平面視覺作品的影響。莫內更進一步的運用這些方法，在《泰晤士河與國會大廈》裡，以不對稱的構圖將主題安排在右手邊，這正是浮世繪用以激發情感張力的標準技巧。另外，為了表現主題特色而忽略精確性，使畫面盡可能賞心悅目的技法，也鼓勵了莫內將碼頭和國會大廈的輪廓簡化。

向浮世繪學習二：高空俯視、對角線構圖製造動態感

莫內和馬奈並不是現代法國畫家中，唯一受到日本木刻版畫影響的畫家。所有印象主義畫家對於日本版畫簡約的漫畫風格，都發展出各自的喜好，尤其是竇加。他深受浮世繪畫家所影響，尤其崇仰歌

川廣重。歌川廣重的版畫多達上百幅，包含一系列以江戶（今東京）到京都長達兩百九十哩，共五十三座驛站為主題的作品。

《大津站》，歌川廣重

作品特色 剪裁，讓畫面活靈活現。

其中《大津站》（*Station of Otsu, 1848-1849*）（見下頁圖3-6）呈現了一幅旅人忙著辦事、或向市場攤販購物、背著重物繼續旅途的日常景象。看起來沒什麼大不了，但其視角和構圖卻值得注目。

歌川廣重採取俯視，彷彿透過高樓架設的攝影機觀看。畫面的結構使高空的窺視效果更顯張力。

他刻意安排畫面自左下角沿對角線延伸至右上角，因此造成一種動態感，帶著觀者的眼睛超越畫面框架到達想像的消失點。為了使畫面更活靈活現，歌川廣重採取浮世繪畫家最鍾愛的技巧，大刀闊斧的將前景的活動加以裁剪。這樣的畫面會讓觀者——比如說正在看畫的你，感到有如親臨現場。

《舞蹈課》，竇加

作品特色 學習日本浮世繪的視角和構圖，留住動感的瞬間。

接著是竇加在一八七四年，也就是之後被稱作印象主義首展那一年所畫的《舞蹈課》（*The Dance Class, 1874*）（見第一一三頁圖3-7）。在畫作中，以舞蹈教室為場景，一群年輕的芭蕾舞者對年長的芭

111

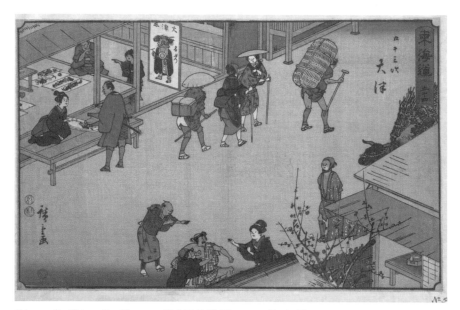

圖3-6 歌川廣重,《大津站》,約 1848-1849 年

　　這幅日本浮世繪作品的視角和構圖,值得特別注目。畫家採取俯視,且
畫面的結構使高空的窺視效果更顯張力。他刻意安排畫面自左下角沿對
角線延伸至右上角,因此造成一種動態感。為了使畫面更活靈活現,歌
川廣重採取浮世繪畫家最鍾愛的技巧,大刀闊斧的**將前景的活動加以裁
剪**。這樣的畫面會讓觀者──比如說正在看畫的你,感到有如親臨現場
一樣。

圖3-7 竇加，《舞蹈課》，1874 年

竇加忽視藝術學院的傳統技法，模仿日本版畫家的構圖技巧，刻意安排畫面從左下角至右上角的對角線構圖。他也選擇了較高的視角，**以非對稱的構圖誇大透視法，並大肆裁剪畫面邊緣**。例如，畫面最右端的芭蕾舞者即被裁掉了一半。這種視覺花招效果十足，使原本靜態的畫面顯得活靈活現。竇加**企圖告訴我們，我們眼前所見是他將時間凝結的瞬間**。

蕾教師一副不太搭理的樣子。這名芭蕾老師倚著手杖站著，以手杖輕敲地面數拍子。年輕的舞者有人站著、有人靠著教室的牆面伸展。她們身上穿著白色的蓬蓬裙，腰間繫著各種色彩的蝴蝶結。還有一隻小狗，正在畫面左前方的芭蕾舞者的腳跟旁探頭。這個舞者背向觀者，頭上戴著大紅髮帶。在她左側，也就是畫面構圖的邊緣，站著最漫不經心的舞者。她正搔著背、閉著眼、抬著下巴休憩片刻。

對於曾在劇場後臺看過芭蕾舞者排練的人來說（我就是在說我啦），這真是一幅精確而動人至極的畫。他捕捉了舞者如貓般的特質，時而懶散疏離，卻同時散發賞心悅目、充滿力量的平衡體態。竇加忽視藝術學院的傳統技法，模仿日本版畫家的構圖技巧，依此創造了精彩的再現之美。如同歌川廣重的《大津站》，竇加刻意安排畫面，從左下角至右上角作對角線構圖。他也選擇了較高的視角，以非對稱的構圖誇大透視法，並大肆裁剪畫面邊緣。例如，畫面最右端的芭蕾舞者即被裁掉了一半。這種視覺花招效果十足，使原本靜態的畫面，顯得活靈活現。竇加企圖告訴我們，我們眼前所見是他將時間凝結的瞬間。

不過實情卻非如此，竇加曾說：「我的藝術作品並不是透過直覺即興的方式得來。」就這點來說，竇加根本稱不上印象主義畫家。他不像莫內或其他藝術家投入戶外寫生，反而偏好在畫室內預先準備的草圖作畫。他一絲不苟的作研究，繪製數百張底稿，帶著科學精神深入解剖學，並埋首達文西四百多年前所鑽研的人類生理學。至於描繪自然中變化莫測的光線，倒不是竇加所關心的重點。他關注的是：**藝術家是否有能力賦予畫中主角動態感。**

《賽馬場的馬車》，竇加

作品特色 前衛藝術卻讓前輩大師讚賞。

在《賽馬場的馬車》（*Carriage at the Races, 1869-1872*）（見下頁圖3-8）中可見竇加對這方面的用心。竇加再次使用日本版畫大師的構圖技巧。這次是一輛敞篷馬車，由一對在賽馬場度過愉悅一天的富裕中產階級情侶所駕馭。竇加安排賽馬場呈對角線（這次是從右下角到左上角），畫面前方的馬車和馬匹大幅裁剪，其車輪、主體和腿部因構圖被強加裁切。正如這位藝術家其他為數不少的芭蕾舞者畫作，他企圖展現動態之美，因此選擇在輕盈優美的主角身上，展現高度的動力。

竇加不單藉由研究日本藝術家作品，來理解瞬間動態如何產生，他也和他的印象主義同儕一樣，在當時迅速發展的攝影術中獲益匪淺，特別是動態攝影大師馬布里奇（Eadweard Muybridge, 1830-1904）的先鋒之作。在英國出生、美國發展的馬布里奇，於一八七〇年代，以高速攝影作品，呈現一張張馬匹和人類的一連串動作而成名。竇加研究並複製這些對他深具啟發的影像，而後激發他立下捕捉「精確的動態感」的藝術願景。

竇加憑藉著線條掌握的嚴謹態度這一點，比起他的藝術同儕更能實現這個願景。他在二十出頭時曾在保守傳統的安格爾（德拉克洛瓦的死對頭）門下學習卓越的繪圖技巧。這是一門他永遠也不會忘掉的課。後來，他成為技巧精湛的畫家，擁有足以媲美前輩大師的繪畫技巧，與畢卡索、馬諦斯（Henri Matisse, 1869-1954）同登可貴的現代大師殿堂。

除了在畫室內創作外，更有別於格波瓦咖啡屋藝術家。

圖3-8 竇加，《賽馬場的馬車》，約 1869-1872 年

除了構圖張力飽滿，色彩生動和諧，另外，竇加再次應用日本版畫大師的構圖技巧。竇加安排賽馬場呈對角線（這次是從右下角到左上角），畫面前方的馬車和馬匹大幅裁剪，其車輪、主體和腿部因構圖被強加裁切。他企圖展現動態之美，因此選擇在輕盈優美的主角身上，展現高度的動力。

《賽車場的馬車》充分展現這項特質。構圖張力飽滿，色彩生動和諧，繪畫技巧更是超凡。連最尖酸的評論家看了畫之後，也得承認竇加的確很能畫（遺憾的是勒洪並未提出評論），並給予他的精確筆觸大力讚賞。或許評論家在竇加身上看見了一點希望：前衛藝術的確能與前輩大師的藝術成功融合。

這是竇加試圖達成的。儘管竇加曾積極參與一八七四年的印象主義開幕展，並在接下來十二年內的七場印象主義畫展，幾乎不曾缺席，他仍當自己是「寫實」畫家，而不喜歡被稱為印象主義畫家。不過，即使竇加不如莫內、畢沙羅、雷諾瓦等人，稱得上是十足的印象主義畫家，他的創作手法卻與他們相呼應。**他所描繪的主題是現代、都會、日常、中產階級的。他的色調豐富、主題人物形象簡化、筆刷粗略，也同樣試圖以畫作傳達瞬間印象。**

到了一八八六年巴黎最後一場畫展，這群通稱為印象主義畫家的藝術家，因為藝術哲學、地理環境與彼此性格差異的關係，**逐漸分崩離析**。但這時候印象主義就像法國歌劇，甚至諷刺的，一如藝術學院沙龍，已然成為法國文化的一部分。

度朗俞耶的事業成績斐然，卻非一帆風順。一八七四年舉行印象主義首展的部分原因，其實是這位藝術經紀人付不出薪水給藝術家。但他的堅持和信念，卻很值得。**一八八六年，他們的作品在美國盛大展出**，度朗俞耶和印象主義畫家獲得前所未有的矚目。雖然在這之前，他們的作品曾經在美國展出，但規模遠不及度朗俞耶在一八八六年舉行的畫展。這場展出空前成功。後來，他將美國和法國的畫展相提並論，說：「美國大眾不取笑人，他們直接買單！」

印象主義畫家從此盛名遠播，前途看好，他們的作品成為現代世界的藝術。

高更隱喻，秀拉寧靜，
梵谷吶喊吧！

表現主義、象徵主義、點描派　一八八〇～一九〇六

任何一位我們今天所稱的後印象主義（Post-Impressionism）畫家，若聽到「後印象主義」這個專有名詞，可能都不會起任何反應。梵谷（Vincent van Gogh, 1853-1890）、高更（Paul Gaunguin, 1848-1903）、秀拉（Georges Seurat, 1859-1891）或塞尚，這些畫家並不是自視甚高或對此名詞無法苟同，而是因為這個詞是在他們死後多年才被提出來的。

英國藝評家、策展人與藝術家弗萊（Roger Fry, 1866-1934）在一九一〇年發想出「後印象主義」這個詞。當時他計畫在倫敦葛拉弗敦藝廊（Grafton），策劃一場囊括以上四位藝術家作品的展覽，因此，需要一個能涵蓋這些風格迥然不同的藝術家的主題。對這群法國前衛藝術家的作品來說，這是一場難得的倫敦之旅，而且很可能造成不少風波，而這也意味著，弗萊將無可避免成為媒體的焦點。故更有必要取一個恰當且高詢問度的展覽名稱，以對付藝術圈嚴謹的同業。不過就我的經驗來說，這是非常困難的一件事。

我在倫敦泰特現代美術館任職的七年期間，大概有六年半的時間花在討論展覽的標題。如「不開玩笑」（I Kid You Not）、「千真萬確」（No Word of a Lie）、「物質世界」（It's a Material World）這類的標題，都曾為了某一場展覽被拿來討論。一場典型的命名會議通常會有十五人參加，其中十三人除了說「不」或「千萬不要」外，全場保持靜默，只有幾個樂觀的人持續提出意見。聽起來的確荒謬，不過這倒凸顯出，藝術界裡大眾口味和學術專業的拉扯。策展人和藝術家很明白，媒體能幫他們將展覽概念傳達給普羅大眾，不過說真的，多數人其實一點也不在乎。這群藝術家寧可弄瞎眼，也不願意默許一個聽起來過度大眾化，使他們在同儕面前丟臉的展覽標題。因此，他們習慣提出乏味沉悶的名稱，讓人以為是從哪篇艱澀的學術論文裡借來用的。同時，生氣勃勃的行銷團隊，則想盡辦法將「大師傑作」、

120

「票房保證」、「此生必看」等字眼，加進標題裡。命名會議通常僵持好幾個鐘頭，隨著不停被注滿的咖啡杯持續進行。接下來是轟炸般的電子信件往來，直到幾乎最後一刻才做出該做的妥協，讓展覽標題有點機會抓住大眾的想像。

後印象主義是怎麼被「送作堆」的？

　　弗萊面臨的難題是：這四位藝術家沒有一個合適的統稱（這樣的問題並不少見）。他清楚這四個人，各自代表著二十世紀現代藝術發展的方向，其中秀拉和梵谷被稱為新印象主義畫家（Neo-Impressionist），塞尚曾是印象主義畫家，而高更被視為象徵主義畫派（即畫中充滿象徵隱喻）。不過他們的畫風迥異，後來的發展更是異多於同。因考量藝術史脈絡和商業策略，弗萊決定在展覽中納入馬奈的作品。這麼一來，即使倫敦的觀眾不認得大部分的畫家，至少也聽過印象主義先驅的大名，因此，或許會吸引那些藝術愛好者，會願意在嚴寒的冬日出門賞畫。一旦有了觀眾，弗萊就有機會讓他們認識這群，將馬奈的理念推向不同方向的現代畫家。但要怎麼設計展覽標題，還是很傷腦筋。「印象主義畫家」在當時因此「馬奈」成了不可或缺的標題。但這些畫家的名字出現在標題中，可能沒有多大效果，已經是個熱門字眼，不過，把「馬奈」和「印象主義畫家」擺在一起，又不完全正確。怎麼辦呢？弗萊想出了一個辦法，在「印象主義畫家」一詞前加上補充。於是，這場展覽被命名為「馬奈和後印象主義畫家」（Manet and the Post-Impressionists）。

　　弗萊**將梵谷、高更、秀拉和塞尚，並列為後印象主義畫家的學術觀點在於，他們都是從馬奈所啟**

121

發並支持的印象主義發展而來的。四位畫家遵從印象主義的原則，並從中踏出自己的旅程，因此印象主義之「後」的說法，是準確無疑的。或者以俗套點的角度來說，他們較像郵差，各自點收了印象主義的郵件，但分別送到不同的目的地。

那麼展覽成功了嗎？標題的確奏效，但展覽卻沒有。「後印象主義畫家」一詞叫得響亮，但弗萊的展覽卻飽受批評。展覽開幕不久後，他寫了一封信給他的父親，說他遭受「來自各地報紙颶風般的惡意攻擊」。例如，針對展覽開幕夜，《晨報》（Morning Post）是這樣評論的：「在十一月五日的良辰吉時，一個摧毀歐洲繪畫的計謀，已經公諸於世。」這類惡評和先前對印象主義畫家的抨擊類似，在未來接著展開的更多現代藝術風潮中，也會繼續發生。

批評聲浪中最常聽見的是「這也叫藝術？」這樣輕蔑的譏笑。弗萊被視為品味不佳的古怪異類，不過並不是所有人都這麼想。藝術家格蘭特（Duncan Grant, 1885-1978）、貝爾（Vanessa Bell, 1879-1961）和貝爾的妹妹吳爾芙[14]，都認為弗萊很傑出，並邀請他參加他們波西米亞式的知識分子聚會，這群人日後被稱為布洛姆斯貝里團體[15]（the Bloomsbury Group）。

後印象主義發現了「想像力的視覺語言」

有人說，一九二三年吳爾芙在她著名的短篇〈班尼先生和布朗太太〉寫下：「約莫在一九一〇年十二月這天起，人性從此改變」，指的正是弗萊在一九一〇年辦的展覽。弗萊的生命確實從那時候起就有了變化。在這個展覽之前，弗萊才剛被紐約大都會博物館解僱。他和當時博物館董事長，也就是最初

聘用他的金融家摩根（John Pierpont Morgan，即 J.P. Morgan）吵了一架，因此失去策展人一職。在此之前，弗萊的眼光加上摩根的財力相輔相成，兩人的專業是彼此互惠的。直到弗萊發現了巴黎的前衛藝術，就此改變他的藝術觀點。他不再策劃過去的藝術風潮展，而是專注在當代的藝術。一九〇九年，他出版了《論美學》（*Essay in Aesthetics*），形容後印象主義「發現了想像力的視覺語言」。

從今天的角度來看，這番言論一點道理也沒有，因為在印象主義之前，多數的藝術是想像出來的。米開朗基羅的西斯汀教堂屋頂，若不是「想像力的視覺語言」，是什麼呢？不過，從當時的脈絡來看，作為一個從**堅守客觀性與日常生活原則的印象主義**，所發展而來的藝術風潮，這番說法倒是有幾分道理。這四位後印象主義藝術家（弗萊在一九一〇年的展覽中，還包括了馬諦斯和畢卡索，不過，當時分別歸類在「野獸派」和「立體派」之下）混合了印象主義主要的元素，與想像力的視覺語言，各自發展出獨特的風格。

梵谷的扭曲線條，開啟了表現主義

來自荷蘭的文森・梵谷在這方面的探索遠超過任何人。他的故事──他的瘋狂、他的耳朵、向日葵、還有自殺事件──在現代藝術殿堂裡，或許比任何藝術家都來得廣為人知。心胸開放、善於發現才

14 吳爾芙（Virginia Woolf, 1882-1941），英國女作家，被譽為二十世紀現代主義與女性主義的先鋒。

15 這是一個由劍橋資優生組成的小團體，成員來自各種領域，是一個標榜個性自由和思想解放的團體，經濟學者凱因斯也是成員之一。

華並滋養藝術家的畢沙羅，為梵谷下了充滿感情的評論：「我曾多次說過，這人要不發瘋，要不遠超過我們任何人。但他兩樣都做到了。這點是我從未預見的。」

文森從荷蘭格魯桑德鎮開啟的人生很平凡。

安娜・柯梅莉雅（Anna Cornelia）六個孩子中的長子。他是牧師西奧多魯斯・梵谷（Theodorus van Gogh）與夥人，他幫助十六歲的文森到公司裡見習。文森表現優異，緊接著在國際分公司任職：先是布魯塞爾，然後是倫敦。後來他的弟弟西奧（Theo）加入公司，兄弟倆開始頻繁的信件往來，直到文森結束生命。他們在信中討論藝術、文學和各種想法，並且在信中透露了，隨著文森對基督教和《聖經》越來越著迷，他對藝術經紀工作已經不像以前一樣熱衷。這樣的衝突導致他遭到公司解僱，後來任教於平凡的英國小鎮藍姆斯蓋特，不過發展不太順利。文森是個正直的人，但他熱烈的情感卻不容易得到讚賞。當他被解除義務職的傳教士身分後，他寫信給弟弟西奧說道：「**我的磨難莫過於此。我還有什麼用處呢？**」西奧給了他一個大膽而預言性的答案：成為畫家。

難道我真的無法在任何事情，做出什麼貢獻嗎？

「農民生活」階段，用色細膩但暗沉

這是一個代價昂貴的建言。文森很喜歡這個想法，但靠西奧買單。因為從那一刻起，西奧開始在經濟上援助他的哥哥。**文森一開始在荷蘭花五年時間學畫**，這時西奧遷居到巴黎古庇畫廊。後來文森上了幾堂美術課（由西奧付學費），不過大部分仍是自學，慢慢的他發展出自己的畫風。到了一八八○年代中期，他畫了現在被視為早期最出色的作品，不過當時這幅畫卻沒有引起任何人注意。

《吃馬鈴薯的人》，梵谷

作品特色 自詡為「農民生活」畫家的梵谷，早期最出色的作品。

《吃馬鈴薯的人》（The Potato Eaters, 1885）（見下頁圖4-1）對一名新手畫家來說，實在野心不小。畫中有五個人在小房間裡圍坐在桌旁，唯一的光線來自昏黃的煤油燈。這樣的**構圖**對任何學生來說，都是一項挑戰。但梵谷想拉高新手的水準。他在這階段想要成為「農民生活」畫家，就像作家狄更斯（Charles Dickens）[16] 成為社會記錄者一樣。他畫中的農民自然而不矯揉；梵谷細膩的色調和人物處理，巧妙的呈現農民簡陋的食物和生活。

整幅畫以陰暗的褐色、灰色和藍色鋪陳，畫裡的農夫雙手有如大地的顏色，手指和他們正在吃的馬鈴薯一樣粗糙。畫中只有少數直線，讓人感受到這家人雖窮苦卻不喪志。他把畫寄給了西奧，西奧回信說：「你何不來巴黎呢？」

畫風成熟階段：色彩、厚塗、光線扭曲

一八八六年，文森來到了法國首都。當西奧介紹他認識印象主義作品，文森靈光乍現。光線在他

16 狄更斯（Charles Dickens, 1812-1870），英國十九世紀最偉大的作家，作品反映現實生活並貫徹懲惡揚善的人道精神。《孤雛淚》、《雙城記》等名作流傳至今。

眼前綻放，他突然看見色彩，五顏六色。他寫信給他的朋友，說他「在橘、紅、綠中尋找藍色的對比，在極端的色彩間發現使之和諧的中間色調，並試著處理濃郁的色彩，而不是灰色的和諧」。他興奮極了。

文森練習著印象主義即興筆觸的技巧，並首度嘗試厚塗技法（Impasto，將顏料厚厚塗在畫布上，使之呈現立體效果的技法）。他發現了過去在荷蘭安特衛普居住時迷上的日本浮世繪版畫，在巴黎幾乎受到所有前衛畫家的愛戴。這一切顯得太過強烈，文森有點招架不住。西奧建議他在法國南部鄉間休息一陣子，文森覺得這是個很棒的主

© Image, Art Resource / Scala, Florence

圖4-1 梵谷，《吃馬鈴薯的人》，1885 年

梵谷習畫多年，慢慢發展出自己的畫風。這個作品在今天，被視為早期最出色的作品，不過當時這幅畫卻沒有引起任何人注意。梵谷在這階段想要成為「農民生活」畫家，畫中的農民自然而不矯揉；梵谷細膩的色調和人物處理，讓簡陋的食物和生活別具寓意。

意。他在心中浮起「南方畫室」的願景，希望和他的朋友高更，在法國北方布列塔尼的畫室相匹敵。

《夕陽下的播種者》，梵谷

作品特色　開始看見光線裡有「各種色調」。

梵谷到了法國南部的阿爾，有了第二次的頓悟。對一個來自歐洲北部的人來說，南部的陽光充滿啟示。他以為在巴黎已經了解色彩，卻遠不及在普羅旺斯，**看見上天創造的炙熱光線下出現的色調**。

文森看見了光線，所有的事物都變得更加突出。他在阿爾的十四個月裡，畫了超過兩百幅畫，包括《靜物：一盤洋蔥》（Still-life with a Plate of Onions, 1889）、《夕陽下的播種者》（The Sower, 1888）（見下頁圖4-2）、《夜間咖啡館》（The Night Café, 1888）、《花瓶裡的向日葵》（Sunflowers in a Vase, 1888）、《隆河上的星夜》（Starry Night over the Rhone, 1888）、以及《臥室》（The Bedroom, 1888）（見第一二九頁圖4-3）等大師傑作。他說道：「我希望畫到有一天，人們看到我的作品會說『此人感受深刻』。」

《臥室》，梵谷

作品特色　「放鬆」。

他其實還可以加上「並且令人感受深刻」。我的長子六歲時，我們一起去了一間賣現代藝術海報

世界。一八八八年，在寫給西奧的

本浮世繪中，所描繪的簡潔美好的

小鎮。它讓他聯想到他所鍾愛的日

　阿爾是個讓梵谷感到自在的

氛圍和家具──都象徵著休息。

所有元素──色彩、構圖、光線、

著傳達的感覺。他想要讓畫面中的

個擁抱。因為這正是梵谷在畫中試

內，我猜想他會衝過來給這男孩一

　如果梵谷剛好在同一間藝廊

子說。

　「因為看起來很放鬆。」我兒

　「為什麼選這張？」我問他。

《臥室》。

片，不過我記得那張海報是梵谷的

信片。我不記得他挑了哪一張明信

慨」的爸爸決定送他一張海報和明

的藝廊。因那天我休假，我這「慷

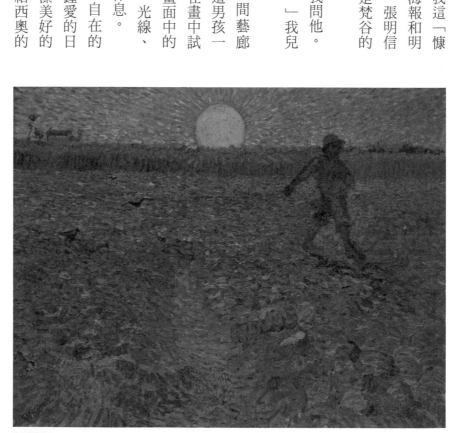

圖4-2 梵谷，《夕陽下的播種者》，1888 年

梵谷在法國南部，看見上天創造的炙熱光線下出現的色調，所有的事物
都變得更加突出。

信中，他提到「我羨慕日本畫家，他們筆下所有事物都是如此簡單俐落，絕不會太細瑣，也不會顯得潦草。他們的作品就像呼吸，筆下的人物只需要輕輕幾筆，就好像扣扣子一樣簡單」。

法國南部的陽光加上成立南部畫室的樂觀願景，意味著文森此時處在顛峰狀態。不過就像學校裡人人躲避的怪咖，沒什麼人真的想受邀到阿爾加入他，不過高更加入了。這兩個自我養成的藝術家在巴黎認識，兩人都企圖從印象主義的嚴格規則中突破。六個星期的時間內，他們互相較勁切磋，促使對方在藝術上更上層樓。發生史上著名的爭吵和割耳事件時（據說兩人在一次特別激烈的爭吵後，梵谷割下

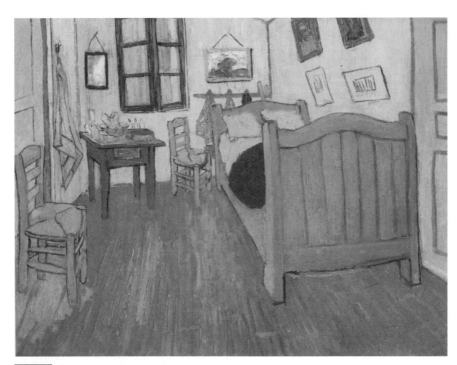

圖4-3 梵谷，《臥室》，1888 年

梵谷在南方畫室的另一幅傑作。他在畫中試著傳達放鬆的感覺，讓畫面中的所有元素——色彩、構圖、光線、氛圍和家具——都象徵著休息。

部分耳朵逃到一間妓院），兩人都已經各自達成藝術上的使命：梵谷為更具表現性的藝術風格奠下基石，而高更即將前往充滿異國風情的地方。

不只是畫，更像雕塑

多數人對梵谷的藝術和他的人生故事一樣熟悉，但他在世時卻幾乎不為人所知。不過，一般人對他再怎麼熟悉，也很難在第一次親眼見到他的作品前做好準備。這就像你第一次聽見柏林愛樂演奏，或者在嘉年華時造訪里約熱內盧：當你親臨現場時，你的感受會大不相同。柏林愛樂的渾厚音響，會讓你震懾，而里約熱內盧會給你無可取代的能量；至於梵谷，則是他的作品本身。因為他的偉大畫作不只是畫，其實更像雕塑。

從幾呎遠看他的畫，你就能感受到畫作的立體效果。再靠近一點，你會看見梵谷在他的畫布上，塗上一塊塊的明亮油畫顏料。他就像週六夜總會的扮裝皇后般精心砌抹顏料，不過他**不用筆刷，而是直接用油畫刀和手指直接塑形**。這技巧不算新，林布蘭和委拉斯奎茲也曾使用厚塗法，不過梵谷的雙手讓效果更具張力。他不只是把顏料拿來描繪某個畫面，而是讓顏料本身成為畫面。**印象主義畫家藉由嚴格的客觀性，展現眼前所見的真實景物，梵谷則進一步的展示更深刻的真實人性。**

《星夜》，梵谷

作品特色　扭曲的線條，表達主觀的感受。

梵谷帶著主觀角度，不僅畫出他所見，也畫出他的感受（《星夜》〔The Starry Night〕，1889）（見下頁圖44）。他開始**將畫中影像的線條扭曲，以傳達他的情緒，像漫畫一般使效果放大**。當他畫一棵成熟的橄欖樹，會為了強調它的年紀，而毫不留情的扭曲枝幹，使它有如節骨嶙峋的老嫗。這做法相當聰明，但在那年代卻被視為醜陋古怪。他會接著補上大塊顏料加強效果，讓平面畫作變成3D呈現，換句話說，讓畫作成為雕塑。在寫給西奧的信裡，他提到一個共同朋友質疑他的畫不再精確寫實：「告訴瑟赫，如果我的手指是精確的，那麼我會感到悲哀……告訴他，**我渴望的正是不準確、以及現實中的出軌和重塑**，它們也許因此變成一種謊言——如果你要這麼說的話——但卻比平淡的寫實，更加真實。」於是，**梵谷啟發了二十世紀最重要的藝術風潮之一：表現主義**。

當然沒有任何事是無中生有的，甚至梵谷超纖細的靈魂也不例外。紐約大都會美術館歐洲繪畫部的克里斯汀森（Keith Christiansen）說過：「他使延長扭曲的形式、極端的透視法與非寫實的色彩，成為他藝術中的基本元素。差別在於他讓這些效果極為生動，而不只是展示技藝精湛的象徵而已。」他是在說梵谷吧，是嗎？不。他說的人是葛雷柯（El Greco, 1541-1614），他在梵谷誕生前三百年，以扭曲的畫面呈現內在情感。這位在克里特島出生（因此稱作El Greco，希臘人的意思）、住在西班牙的文藝復興時期的畫家，會在現代藝術故事中不斷出現。

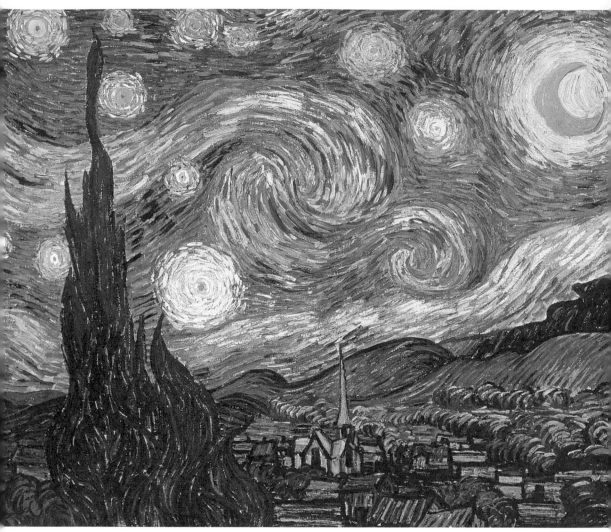

圖4-4 梵谷,《星夜》,1889 年

梵谷後來帶著主觀角度,不僅畫出他所見,也畫出他的感受。他開始將畫中影像的線條扭曲,以傳達他的情緒,像漫畫一般使效果放大。他的做法相當聰明,但在那年代,卻被視為醜陋古怪,而這種呈現方式後來啟發了表現主義。

扭曲的線條，後繼有人

葛雷柯和梵谷除了對藝術的熱忱之外，還有很多相似之處。他們兩人都有堅定的信仰，並且厭惡他們那個時代重視的物質主義。兩位藝術家的事業都不大順利，而且都得離鄉背井找尋必要的靈感和支援。不過提到表現性的畫風，兩人卻是大不相同。葛雷柯的繪畫主題傾向神祕、貴族或宗教性；而梵谷關注的是現代生活的世俗性：咖啡廳、樹木、臥房和農人。梵谷從自身經驗出發，在日常生活主題中提出表現主義式的回應，成為引領藝術向未來邁進的前瞻性準則。

《吶喊》，孟克

作品特色　表達畫家內心的極度焦慮。

雖然梵谷在一八九〇年過世時，幾乎沒沒無聞，但他對於現代藝術的影響，幾乎是立即性的。三年後，挪威藝術家孟克（Edvard Munch, 1863-1944）畫了著名的《吶喊》（The Scream, 1893）（見下頁圖4-5）。這幅畫深受梵谷影響。這位北歐畫家，一直想要讓他的畫更富情感，卻不知道該怎麼做。直到他在一八八〇年代後期造訪巴黎，看到這位荷蘭後印象主義畫家的作品時，才明白他該怎麼做，才能達到自己的藝術願景。孟克在《吶喊》中仿照梵谷，將畫面變形以傳達內在深層感受。其成果是一幅表現主義的經典之作：人物臉上帶著混合恐懼和乞憐的扭曲表情，使觀者強烈感受到畫家對這世界的焦慮感受。這幅畫預知了未來，或許甚至可以說，**它是現代版的《蒙娜麗莎》**。它在現代主義的黎明時分出

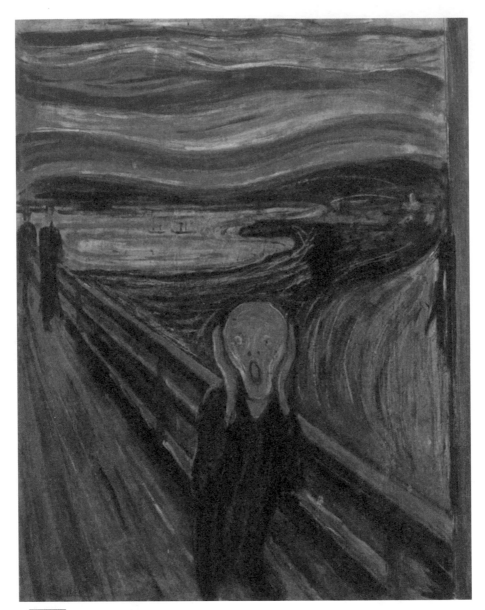

圖4-5 孟克,《吶喊》,1893 年

孟克在畫中仿照梵谷,將畫面變形,以傳達內在深層感受。其成果是一
幅表現主義的經典之作:人物臉上帶著混合恐懼和乞憐的扭曲表情,使
觀者強烈感受到畫家對這世界的焦慮感受。

現，讓人感受到新時代裡，對未來的恐懼及人性的不安。

人類吶喊的主題，後來成為一位更當代的表現主義畫家的主題：偉大的愛爾蘭畫家培根（Francis Bacon, 1909-1992）。片中有一幕描述一名護士在奧德薩石階上尖叫，臉上帶著血和碎裂的眼鏡。這個畫面啟發他創作出二十世紀後期最重要、最有價值的系列作品。沒有任何畫比培根的《委拉斯奎茲的教宗英諾森十世習作》（*Study after Velázquez's Portrait of Pope Innocent X, 1953*）更能道盡他畢生試圖表達的扭曲痛苦。他曾被英國首相柴契爾夫人貶為：「那個畫恐怖圖畫的畫家。」他辯稱：恐怖的不是畫，而是由像她這種政客所創造出來的世界。

培根不喜歡被稱為表現主義畫家（但他的確是），不過他卻欣賞梵谷，而且是熱烈的景仰。培根曾說：「繪畫是個人神經系統投射於畫布上。」同樣的話，也可能從梵谷口中說出來。一九八五年，他畫了一幅名為《獻給梵谷》（*An Homage to Van Gogh, 1985*）的畫，為他在一九五六到一九五七年間獻給這位荷蘭天才的系列作品再添一幅。這些畫根據梵谷的《出發到塔哈斯孔的畫家》（*The Painter on the Road to Tarascon, 1888*）（見下頁圖4-6）所作。這幅畫的原作在大戰期間被毀，但對培根來說，它呈現了他心中的藝術大師兩項最重要的特質。首先是梵谷的繪畫風格和鮮明的色調，也就是他的表現主義色彩。再者是對培根（還有我們許多人）來說，這幅畫的浪漫形象描繪的是一個身無分文、不受歡迎而多愁善感的天才，為藝術孤注一擲，在世界中獨行：他是藝術界的甘地，現代主義的第一位烈士。

梵谷畫了《出發到塔哈斯孔的畫家》後兩年過世，享年僅三十七歲，正當創作顛峰。他死於兩天前在胸口開槍自盡的槍傷，**死時有他摯愛的弟弟西奧陪伴在身邊。幾個月後，西奧因梅毒引起的身心崩**

圖4-6 梵谷，《出發到塔哈斯孔的畫家》，1888 年

此作依然呈現出梵谷的繪畫風格和鮮明色調，也就是他的表現主義色彩。此外，這幅畫的浪漫形象描繪的是一個身無分文、不受歡迎而多愁善感的天才，為藝術孤注一擲，在世界中獨行。梵谷在畫出這幅畫之後兩年過世，享年僅 37 歲。

潰也離開人世，終結了兄弟兩人長達十年的夥伴關係，這段期間他們曾聯手創造出一些前所未見、或許未來也不會再現的偉大藝術作品。

不過，讓梵谷受不少罪的老朋友高更，可不會同意。

高更愛用隱喻，象徵主義出場

「我是個優秀的畫家，我就是知道。」高更總是如此自我吹噓。有一回他說：「梵谷從我身上學到不少東西。他每天都該好好感謝我。」驕傲嗎？我想是的。他同時也是個拋家棄子的抄襲者，和少女在南太平洋嬉戲，一路傳播他身上的梅毒。他是個花名在外、欺負弱小、憤世嫉俗、嗜酒如命的自我中心主義者。他的良師益友畢沙羅稱他是個詭計多端的人，並表示莫內和雷諾瓦覺得，「他的畫只能以差勁來形容」。甚至他的瑞典編劇朋友史特林堡（August Strindberg）都跟高更說：「我實在不懂你的藝術，我也無法喜歡它。」

那麼高更如何回應這樣的評語呢？他將這些惡評集結出版，而且大張旗鼓的放在他的作品型錄裡。**儘管這個人的缺點數都數不完，在藝術表現和行事作為上，他仍算是個勇敢的人。**

高更原來是一個有能力收藏印象主義作品的證券交易員，一八八二年，證券市場崩盤，這位年輕的金融家一覺醒來，發現他已經不再有錢。他放棄證券交易員生涯的真正風險，並不是從此得面臨更大的財務壓力，真正的風險在於：他所敬重的藝術家並不當他是個畫家。更糟的是，他們認為他缺乏藝術格調，像個冒充內行的人花錢加入私人俱樂部，就像有錢人付了錢就能和滾石樂團同臺演唱一樣。

打破用色規則，這傢伙想造反

更勇敢的是，一八八〇年後期，他決定挑戰印象主義嚴格遵守的自然主義，並稱它作「令人討厭的錯誤」。難怪莫內和雷諾瓦看到他的新「日常性」畫作時，難以苟同。這兩位印象主義畫家乍看他的畫，或許會以為技法嫺熟的他遵循著典範，以俗世為題而且筆觸隨性，但是等等，**自然裡有這樣的腥紅、濃綠、鮮豔的藍嗎？並沒有。**「老天！」莫內驚嘆：「這傢伙想造反。」

他的確是。在莫內和雷諾瓦理性的眼裡，自然從未展現過這樣的色彩，但在高更眼裡卻不然。在布列塔尼時，高更在愛情森林花園和一位藝術家聊道：「你怎麼看這些樹呢……他們真的是綠色的嗎？那麼就用綠的吧！用你調色盤上最美的綠色。那麼影子呢？會不會是藍的呢？別怕，盡情把它畫成藍的。」如果鮮豔的色彩意味著他背離了印象主義，那麼高更的創作主題更確認了他已離巢自立：**他的畫就像迪士尼卡通般滿載著隱喻與象徵，而不是將事物精確再現。**與他在用色風格上所見略同的梵谷，使用強烈的顏色來表現自我，高更則是打破繪畫上的色彩規則，來滿足說故事的需求。

《布道後的幻影》，高更

作品特色　用色富想像力，以象徵與隱喻作畫。

《布道後的幻影（雅各與天使的纏鬥）》（*Vision after the Sermon, or Jacob Wrestling with the Angel, 1888*）（見第一四〇頁圖47）是高更在後印象主義初期的例子。有別於莫內等人的現代生活畫作，高更

138

的作品只有部分元素來自真實世界。畫中呈現的故事是：一群鄉間婦女在教堂聽了布道後，所經歷的神聖幻影──關於雅各與天使打了一架的聖經軼事──畫中的農婦寫實的身著參加禮拜時的白色頭巾與傳統黑色短衣，一點也沒有可議之處。不過當你知道高更使用暗沉色調，是為了讓整個畫面更有趣，那可就驚世駭俗了……。

這位藝術家選擇了單一而聳動的色彩，來描繪金色翅膀的天使和雅各纏鬥的那片土地。為了表達農婦所經歷的宗教情境，他將草地畫成橘紅色的。；這片紅主宰了整個畫面的構圖，鮮明強烈得就像圖書館裡大聲叫嚷的孩子。高更在法國北部的布列塔尼完成畫作，而那裡看不到鮮豔的橘紅色田園，**他的用色純粹是為了象徵與裝飾性的目的。高更選擇揚棄真實，以滿足戲劇化的寓言及畫面設計。**

主題很寫實，用色很反常

的確，畫作的主題是來自現實，布列塔尼的人們會聚集起來欣賞年輕人摔角，這種場景並不少見，不過這場景因為蘊含了聖經故事，加上非自然的色彩鋪陳與神祕隱喻的畫面，而更顯誇大：舉例來說，橫過對角線的樹幹將畫面一分為二。首先現場不太可能出現這樣的樹幹，即使有也不會剛好在那個位置，高更把樹幹作為敘事的工具，就此把現實與幻想區別開來。樹的左側是現實──一群操守高尚的婦女聚會。；右側則是虛構的想像──雅各和天使角力。一隻不符比例的小牛出現在左側的現實畫面，但高更讓這隻小動物站在虛構的深紅色草地上，**象徵**布列塔尼的農村生活與農民的迷信特質。至於雅各，有人說他**象徵**高更本人，而天使則在心底縈繞不去，使他無法實現個人理想的惡魔。

圖4-7 高更，《布道後的幻影》，1888 年

有別於莫內等人的現代生活畫作，高更的作品只有部分元素來自真實世界，且用色更富想像力，比如為了表達農婦所經歷的宗教情境，他將草地畫成橘紅色的。他也充滿隱喻，比如把樹幹作為敘事工具，樹的左側是現實──一群操守高尚的婦女聚會；右側則是虛構的想像──雅各和天使角力。至於雅各，有人說他象徵高更本人，而天使則在心底縈繞不去，使他無法實現個人理想的惡魔。

美國電影導演柯普拉（Frank Capra）在他的電影《風雲人物》（It's a Wonderful Life, 1946）中提到這幅畫。在劇中，史都華（James Stewart）扮演貝里，一個沮喪、自我厭惡的商人。他發現如果他死了，對他比較有價值。在一個酷寒冬夜，他站在一座高橋看著底下滔滔河水差一點自殺時，他看見另一個男人掉進河裡。直覺瞬間取代：這個心地善良的商人忘了自己的苦楚，奮力跳進冰冷的河水裡拯救另一個男人的生命。他毫不知情的是，這男人是他的守護天使克拉倫斯（由崔維斯〔Henry Travers〕飾演）。接著下一幕，兩人在一個小工寮內烘乾衣物，一條晒衣繩水平橫過鏡頭。貝里在繩子下方坐著，苦惱著人世間的煩憂；而來自靈界的克拉倫斯則站立著，頭部超過那條繩子，從想像世界為貝里開釋智慧。

高更《幻影》裡的幻想預示了**超現實主義**（Surrealism）。布列塔尼婦女生活的純潔本質是高更大溪地畫作中「**原始主義**」（Primitivism）的先驅，啟發了畢卡索、馬諦斯、賈科梅帝（Alberto Giacometti, 1901-1966）和盧梭（Henri Rousseau, 1844-1910）。而高更大面積純色去陰影的做法，如同許多前輩從日本版畫得來的技法，則預示了表現豐富且充滿象徵意涵的抽象表現主義。

把想法畫成樹幹，有想像力才畫得出來

《布道後的幻影》讓高更從業餘的「**星期日畫家**」，**晉升為前衛藝術的領導者**。藝術經紀人西奧，先前就對他哥哥朋友的作品頗感興趣，此時的他更加確信。他買下了高更先前的幾幅畫，並承諾會在未來買下更多幅。這時期，高更被視為廣義象徵主義的一分子。象徵主義主要開始於文學，象徵主義

作家將高更的對角線樹幹，視為視覺藝術中的象徵式主題。他們認為，與其將物件（樹幹）藉由畫筆轉

換為主題，高更反而將主觀性，也就是他的想法，轉換為物件（樹幹），太厲害了。當然，如果你剛好

來自「有什麼說什麼」的印象主義藝術學院，可能不會這麼覺得。

高更毫無悔意。他認為，印象主義畫家作品缺乏縝密的思維。**對他來說，印象主義畫家無法看見**

眼前現實背後的深意，並認為印象主義畫家對生活的理性呈現，否定了藝術最重要的元素：想像力。他

對印象主義的厭倦，並不僅只於藝術上的呈現.；他開始對印象主義畫家描繪的主題——現代生活——也

感到厭煩。就像戒菸者傳福音似的倡導戒菸，過去財力雄厚的高更開始將物質主義視為惡魔。

首先他去了位在布列塔尼蓬阿凡（Port-Aven）的藝術村，那裡很便宜，正巧他身無分文。他開始

喜歡佯裝自己是個農夫，在寫給他的朋友舒芬涅克（Émile Schuffenecker, 1851-1934）的信中也提及：

「我愛布列塔尼。這裡有種狂野原始的味道。當我的木鞋打在花崗石上時，我聽見鈍鈍沉沉的、有力量

的音質，就像我在我的畫裡看見的一樣。」

聽起來或許有點做作，不過倒是說中一些事。這時候的他已經學夠了別人的東西，例如向來支持

他的竇加。從竇加身上，高更學會在主題描上**大膽的輪廓**，還有裁切畫面的戲劇性技法。現在，他已經

準備好發展自己大膽新穎的美學風格。

對高更來說，沒有所謂的半調子。**既然要以全新的方法做藝術，那麼生活方式也得全然改變。**於

是他去了大溪地，去當一個「叢林中的野蠻人、或一匹不帶項圈的狼」。他跟《巴黎回聲報》記者于

雷（Jules Huret）說：「我遠行是為了清心，甩掉我身上的文明影響。我只想創造簡單、非常簡單的藝

術。為了這麼做，我得在未受汙染的自然中更新自己。放眼望去只有野蠻人，我入境隨俗，像個孩子般

心中別無他念，只表達在原始物質激發下內心所接收到的。」他或許可以再加以補充——拋家棄子，做一個無憂無慮的單身漢。

厭倦都會生活，到叢林裡畫原始人

少了同儕壓力和家庭紛擾，高更到了大溪地很快就找到了自己的藝術魔法。大部分的主角是豐腴的原住民少女，她們的身體全裸或半裸，或者只有圍著印花布。這些畫作撩人又帶有異國風情，色彩鮮豔而簡單，既現代又原始。高更企圖傳達出一個他想要生活在其中、不受現代世界與浮誇束縛的史前原始生活方式。他藉由當代的繪畫技巧完成他的目的，而這又是這個藝術家矛盾性格的另一例。高更發現，巴黎前衛藝術家所發展出來的技法，實際上有助於呈現原住民純真不世故的本質。

高更運用源自馬奈、並由莫內和竇加延伸發展的平面色塊技法，使畫作帶有扁平、坦率的特質。在自然色彩的強化效果下，這個特色更加突出。這個表現技巧，出自和梵谷一起在阿爾工作期間的實驗發現。其成果是一系列獨具風格的裝飾性畫作，呈現出一名反璞歸真的藝術家創造的寧靜熱帶天堂。

不過高更既不是原住民，也不是農人。他畢竟是個西方白人——一個對南太平洋島嶼帶有浪漫觀點、且特別喜愛大溪地青春豐腴少女的中產階級中年男子。**用今天的話說，他是一個駐地藝術家**，說他是觀光客也不會太過分。不過在這段期間，歐洲與中產階級對異國原始文化的理想畫面開始感興趣，這位來自巴黎的前金融家饒富返想的畫作，因此有了訂單來源。

《你為什麼生氣?》,高更

作品特色 象徵主義更明確,布局充滿隱喻。

《你為什麼生氣?》(Why are you Angry?, 1896)(見左頁圖4-8)是那時期典型的高更畫作,於一八九六年,高更第二次造訪大溪地時所畫。首先,畫面中一如以往沒有男人,場景是個愉悅的鄉村。中央的棕櫚樹**使畫面垂直一分為二**。後頭是一間大茅草屋,四周是泥土小徑,其中一條通往一塊綠地。

畫面中花草、啄食的母雞、啼叫的公雞和遠方的群山,完成了一幅充滿魅力的敘事背景。

這幅畫以六名原住民女子作為主角。三人站在樹的右方,三人坐在左方。右邊站著的三個人,其中兩人在畫布背景處,準備從側門走進茅草屋。走在前頭的女孩青春迷人,上衣滑落還露出乳房。後頭的女子較為年長,彎腰哄勸年輕女子進入屋子。同樣在畫面後方的,還有一名在棕櫚樹左方、坐在凳子上的年長婦人。她頭戴白頭巾,身穿淡紫色洋裝,看起來像是在守護這間茅草屋陰沉的入口。

畫面前景的三個小姑娘,**暗示**著這間茅草屋是間妓院。站在樹木右邊的女孩穿著藍色沙龍,傲慢的抬高下巴,看著樹木左方另外兩名一起坐在草地上的女孩。離棕櫚樹最遠端、靠近畫面邊緣的女孩,背對著觀者。她身穿白色背心和藍裙,看起來正對著面向觀者的女孩講悄悄話。這女孩沒穿上衣,有點扭捏的盯著地上,似乎在迴避藍色沙龍女孩直視的目光。這兩人的**身體語言**給了這幅畫滿好的標題:氣

勢凌人的姿態對上羞怯的探詢。

象徵主義似乎更形明確。樹木右方的女子因為尚未進入茅草屋,因此未受暗沉茅草屋內事件的影響;她們站姿驕傲,聲譽未受侵犯。但後頭坐著看門的老嫗則不然,因為她是妓院的老鴇,前景草地上

144

圖4-8 高更，《你為什麼生氣？》，1896 年

這是高更象徵主義風格明確之作，布局安排充滿隱喻：畫面前景的 3 個
小姑娘暗示著這間茅草屋是間妓院。右方的女子因為尚未進入茅草屋，
因此未受暗沉茅草屋內事件的影響：她們站姿驕傲，聲譽未受侵犯。但
後頭坐著看門的老嫗則不然，因為她是妓院的老鴇，前景草地上的 2 名
年輕女子恐怕也不然。不過潛藏的顧客是誰呢？大溪地男人嗎？或許。
高更？有可能。來自歐洲的殖民勢力？肯定是的。

的兩名年輕女子恐怕也不然。不過潛藏的顧客是誰呢？大溪地男人嗎？或許。高更？有可能。來自歐洲的殖民勢力？肯定是的。

雖然高更意買賣大溪地原住民的純真，他卻把自己視為島嶼的擁護者。此畫標題的提問因此有其雙關意涵。畫面場景當中，外國人「強暴」著這座島嶼和她的人民，令高更感到憤怒。他以這幅畫哀悼：純淨的生活方式被他自己的同胞快速玷汙了。他的感受無疑是誠懇的，不過對這位才氣縱橫的藝術家來說，這樣的感受仍是矛盾的。

對世人來說，高更所擁有的能力，同時也是所有偉大藝術家所擁有的能力，在於傳達獨特的想法和感受。**要做到這一點，通常需要一段時間發展天賦，直到他發展出獨樹一格的風格。**當藝術家找到自己的聲音，和觀者（你）的對話就可以開始；各種假設可以被提出，並從中發展各種關係。高更在極短的時間內做到了這一點，證明了他不凡的能力與智慧。

從百步之遙你就能認出高更的畫布。濃稠的金褐色、多重的綠色、巧克力棕色、亮粉紅色和各種橘、紅、黃，在學不來的自信筆觸下相互對比。他的畫作和雕像能瞬間引人矚目，但卻是出奇的複雜深刻。它們像心理劇一般，展露出折磨著畫作主角——也折磨著我們——的憂鬱和創傷。**他反抗印象主義，將藝術帶回想像力的國度**，為了這一點，後來世代的藝術家應該對他心懷感謝。

秀拉的點描法，為畫布帶出光澤感

「天才」這個字眼在現代，就像一九七〇年代搖滾音樂季的大麻，似乎無所不在。在 YouTube 上

一個咬哥哥手指的小寶寶可以是個「天才」，美國歌唱選秀節目《The X-Factor》冠軍，和供人下載放屁聲的《iFart》App 軟體創作人也是天才。我不太確定他們是不是真的夠格，不過我很確信艾夫（Johnathan Ive）絕對夠格。他是帶給資訊時代秩序與美麗的蘋果公司首席設計師，負責 iMac、iPod、iPhone、和 iPad 系列產品的設計。包括我的 iBook 中的設計，使這位英國出生的設計師成為天才。他**將世上最不性感的產品──電腦和硬碟──變成炙手可熱的渴望**。這是個了不起的成就。艾夫如何在二十一世紀的今天施展魔法呢？靠著簡約設計。

簡約並不簡單。艾夫帶給蘋果公司系列產品的簡約設計，事實上意味著裝載數億位元容量的硬碟，以及嚴謹不懈的臨床測試。就像海明威用句之簡潔、巴哈大提琴音部之清晰，他的**「簡約」來自無數工作的時數、連日的思考和畢生的經驗**。他和海明威、巴哈這兩位天才一樣，同樣透過化繁為簡來達到超凡卓越；他們爬梳並整合其中必然的複雜和瑣碎，使功能和形式結合為和諧的美學。

二十世紀的藝術家奮力追求的正是這樣的簡約。後續我們將看到，蒙德里安[17] 垂直與水平方格的風格派（De Stijl，見第十一章）和一九六〇年代賈德（Donald Judd，見第十八章）極簡主義的長方形雕像所回應的，正是盤踞這些前衛藝術家心頭的問題：如何透過捉摸不定的藝術，在這世界中創造秩序與穩固性？

17 蒙德里安（Piet Mondrian, 1872-1944），荷蘭藝術家，只用黑色線條與三原色作畫，也是重要的時尚設計元素。

印象主義太潦草，秀拉要顏色排隊站好

同樣的問題讓四位後印象主義藝術家中的第三位——秀拉——大感苦惱。他的認真努力有如梵谷的情感豐沛；和過好日子的高更則正好相反。不過儘管個性和背景不同，**這三人仍是朋友。他們都看見了印象主義的極限。**

並同樣具備把藝術向前推進的決心。這三人之間還有另一項共同點，令人感到遺憾而震驚：這三位藝術家在向前推進的同時，也正朝著死亡加速邁進。高更撐到了五十多歲，梵谷在三十七歲自殺，而秀拉在一年後也走了。秀拉當年才三十一歲，因腦膜炎而死，他年幼的孩子和秀拉的父親，不久後也不治而亡。秀拉的好友、同時也是點描派的盟友席涅克（Paul Signac, 1863-1935），對秀拉的死有著不同的診斷：「我們可憐的朋友，是因為過勞而害死了自己。」

秀拉的確很勤奮。這位藝術家把自我、人生和藝術都看得很認真。他的父親個性古怪，在巴黎家裡過著自己的神祕生活，並不擅社交，秀拉大概遺傳了他父親這些特質，也是個神祕、不愛社交的人。他喜歡自己一個人，遠離擁擠的都市生活。對秀拉來說，這麼做是為了能夠好好待在畫室。畫室才是他能好好發揮創意之處，而不是戶外寫生。和竇加一樣，他會先在戶外「和主題面對面」畫下好幾幅草圖，接著回到畫室正式動筆。

對秀拉來說，畫畫並不是跑到戶外快速作畫，趕在酒過第一巡前畫好。他不像莫內對捕捉瞬間光影與景象感興趣，相反的，他志在留住永恆。他想要在印象主義教給他的所有東西——鮮豔色彩、日常主題、氛圍的創造——之上，加上結構和穩定性。對他來說，印象主義畫作就像地上隨便亂丟的一攤衣服，他覺得應該把衣服摺好、疊成一落落。

秀拉的目標是為印象主義帶來秩序和紀律。他希望好好編整印象主義在顏色上的新意，在形式上給予更多架構，使其客觀性更具科學方法。

《阿尼埃爾浴場》，秀拉

作品特色　用色如機械般精準、線條俐落。

《阿尼埃爾浴場》（Bathers at Asnières, 1884）（見第一五二、一五三頁圖 4-9）是他的第一個代表作。這幅畫造成了不小的轟動，不過並不是因為巨幅尺寸（約二×三公尺）或畫家的年紀──當時秀拉只有二十四歲。畫作背景是個和緩的夏日，其氛圍顯示這群側面輪廓的勞動者和男孩們，正在塞納河畔享受悠閒時光。較年幼的兩個人站在水裡消暑，水深及腰。靠近觀者的那位戴著一頂鮮紅色的浴帽。年紀較大的男孩坐在他後頭，雙腿掛在岸邊。在他身後有位戴圓禮帽的男子在一旁悠閒側躺著，再過去還有位坐著看河的男子，他的頭部和眼睛被草帽遮住。遠方的水面上有幾艘帆船，地平線上巴黎的現代工廠，正冒出陣陣灰煙。秀拉畫中的寧靜，映照出悠閒的郊區場景。

他以俐落筆觸畫出這個場景，完全不見印象主義畫家的畫布上，那種薄霧般的模糊。在秀拉僅有的幾幅風景畫中，河流和沿岸在他的筆下，成為明確的幾何構圖。他的用色──各種紅、綠、藍、白──和莫內、雷諾瓦一樣生動，不過卻是以一種機械般的精準度呈現。

選擇大畫布，給顏色空間發光

度朗俞耶帶了這幅畫，參加一八八六年於美國舉行的成功展覽「巴黎印象主義畫家油畫與粉彩作品展」。不過它並不是當時展覽中最受歡迎的作品。《紐約時報》形容《阿尼埃爾浴場》是「最令人受不了的作品之一……它的強烈色彩，特別令人招架不住」。另一個美國評論家則認為，這幅作品粗俗平庸。聽起來似乎嚴屬了點。

一個如此年輕的畫家，能和受敬重的印象主義老將一同參展，是一項了不起的成就。《阿尼埃爾浴場》代表了秀拉藝術家旅程的起點，最終他將抵達著名的點描（Pointillist，或稱 Divisionist）畫風，將諸多原色的小色點描繪於畫布。在《阿尼埃爾浴場》創作時期，他尚未發展出分割顏色的技巧，但已經不遠了。畫面中的白色上衣、帆船和建築物，在秀拉的整體構思中緊密發揮功效，使周遭的綠色、藍色、紅色更顯鮮豔。他發現他**越是分割色彩，色彩越能發出耀眼的光芒**。於是他選擇大型畫布，提供他的色彩更多呼吸的空間。

一八八〇年代，科學大大改變巴黎人的生活。艾菲爾的壯觀鐵塔，象徵這座城市已從狄更斯筆下的凌亂場面，演進為規畫精準的現代傑作。秀拉對時代潮流很熟悉，他也相信科學能詮釋萬事萬物，包括繪畫。他是個德拉克洛瓦迷，對於色彩理論的觀點和浪漫主義畫家一致。不過有異於德拉克洛瓦的實驗精神，秀拉的手法較像在選角，他想要找出每個顏色的特質，以了解它們可以如何在畫布上共同演出。歷史上有不少專家在這方面為他傳授經驗。

牛頓的《光學》（Opticks, 1704）至今仍是學習色彩理論的標準入門參考。在書中，這位偉大的科

學家解釋如何透過稜鏡將白光分為七彩光譜。一百多年後，德國詩人歌德出版《顏色理論》（Theory of Colours, 1810）。一八三九年，法國化學家謝弗勒（Michel Eugène Chevreul）寫下《同時性對比色法則》（The Laws of Simultaneous Colour Contrast, 1839）。這些重要色彩理論，秀拉全讀了，而且還不只讀了這些。

他認為現代藝術所需要的，是結合前輩大師的準確，與印象主義畫家對顏色和現代生活的研究。竇加（他幫穿著保守的秀拉取了個「公證人」的綽號）也有同樣的想法，不過如我們所知，他提出了不同的解決之道。**秀拉捨棄了印象主義畫家的即興筆刷，取而代之的是一系列的精細色點；這些色點選自色盤上的對比色，以增強個別彩度。**

分割顏色讓紅色更紅、綠色更綠

秀拉讀過了所有色彩理論之後，學到了這一招。其概念是：雖然紅色和綠色是色盤上的對比色，但如果並置在畫布上，紅色會變得更紅，綠色更綠，也就是說，它們能夠相映生輝。馬奈、莫內、畢沙羅和德拉克洛瓦也都發現了這一點。他們將對比色放上調色盤而不加以混合，接著直接讓顏料在畫布上並置。

秀拉很有自己的一套。他發現對比色（紅和綠、藍和黃等等），如果稍微保持點距離會顯得更明亮。因為當我們看著紅點或藍點時，我們看到的不只是物理上的記號，我們也看見了周遭的色彩光暈。當這些色點出現在白色背景時，能夠反射而不是吸收光線，因而強化了光學上的錯覺。其實，達文西在

151

五百年前創作他的傑作時，就會先上一層白色顏料，接著逐一塗上薄薄的彩色顏料來完成畫面。最後完成時，畫面會因白底色映光而造成不可思議的光感。

秀拉就此也確立了他的點描畫風。他的小色點既不會彼此碰在一起，也不會重疊——重疊這件事可以交給觀者的眼睛。他在這些歡樂的色彩底下打上一層白色顏料，使這些彼此分離的原色色點更加明亮，並讓畫布帶有光澤。而這樣的技巧帶給這位嚴謹的畫家另一項好處：它的複雜性迫使秀拉必須進一步簡化輪廓，因此帶來絢爛奪目的效果。

圖4-9 秀拉,《阿尼埃爾浴場》,1884 年

秀拉的目標是為印象主義帶來秩序和紀律,這是他的第一個代表作。他以俐落筆觸畫出這個場景,完全不見印象主義畫家的畫布上,那種薄霧般的模糊。他的用色──各種紅、綠、藍、白,和莫內、雷諾瓦一樣生動,不過卻是以一種機械般的精準度呈現。

《傑特島的星期日午後》，秀拉

作品特色　點描畫風高峰之作，以白色打底讓顏色呈現不可思議的光澤感。

《傑特島的星期日午後》（A Sunday Afternoon on the Grande Jatte, 1884-1886）（見第一五六、一五七頁圖4-10）是世界上最知名的畫作之一。它見證了這位有著明亮雙瞳的法國人的點描高峰，雖然這時他也不過二十出頭。他再次使用大型畫布，這次約有二×三公尺，讓所有精心描上的色點，都能大放光彩。

這回的場景比起《阿尼埃爾浴場》更為熱鬧（阿尼埃爾在巴黎近郊，隔著塞納河就是傑特島），畫面中約有五十人、八艘船、三隻狗、無數的樹和一隻猴子。畫中的男女幼童以各種姿態呈現，多數以側面看著河。一位頭戴草帽、身穿橘色長裙的女子站在水邊，她的左手插著腰，右手拿著一根簡單的魚竿。有些情侶坐著聊天，一個小女孩在跳舞，一隻小狗在奔跑，還有一位端莊的母親牽著乖巧的女兒，漫無目的向著觀者走來。幾乎所有人都戴著帽子、打著傘、或者兩者都有，以抵擋烈日。看起來如此迷人眩目的場景其實暗藏玄機。

秀拉的點描法效果令人玩味，且結果出人意料。畫面中對比的原色色點，有如香檳酒的氣泡般在眼前閃閃發光。不過畫面裡所有秀拉費勁一點一點安排的巴黎人，可不是這麼回事。這些在星期日打扮入流的散步人群，看起來就像紙板一般的毫無生氣。秀拉的偉大傑作有種超現實的詭異味道，讓電影導演林區（David Lynch）看了也會笑。

《傑特島的星期日午後》在一八八六年第八屆、也是最後一屆的印象主義畫展中展出，顯示印象

主義風潮的改變。這幅畫完全屬於後印象主義畫作，和印象主義的「瞬間即逝」一點關係也沒有；它較像一場音樂劇的雕塑，角色在時空中凝結，當音樂停止後永遠定格。誠然，畫中可見印象主義調色盤的主要色系，在秀拉的巧妙平衡下使畫面呈現溫暖的寧靜感。但場景一點也不印象主義。它既不寫實也不客觀。在巴黎，像這樣的公園其實非常喧鬧，人們不會整齊的或坐或站，或看向單側，也不會看見偶然出現的情侶，打破排列規則向前走來。

這幅畫所描繪的雖是十九世紀中的城市生活，但其畫面的和諧、簡單重複的輪廓和陰影色塊，卻回到文藝復興時期的風格。雕像般的人物，甚至可遠溯藝術史中古希臘羅馬的英雄，或埃及刻在石牆或密室中的壁畫。話雖如此，如此風格化的畫作，仍然有它非常現代的一面。**這些色點預告了像素數位時代，而幾何和諧則呼應現代的產品設計。**在秀拉的藝術裡我們看見艾夫。

以下，是後印象主義藝術家中的第四位、也是最後一位，他是這群藝術家中年紀最大也最古怪的。印象主義開啟時他已經在場，不過沒能待到尾聲。在我心目中，他是現代藝術風潮中最偉大的藝術家──他是畢卡索口中的「眾人之父」。好好認識塞尚的藝術，其他的自然會各就各位。

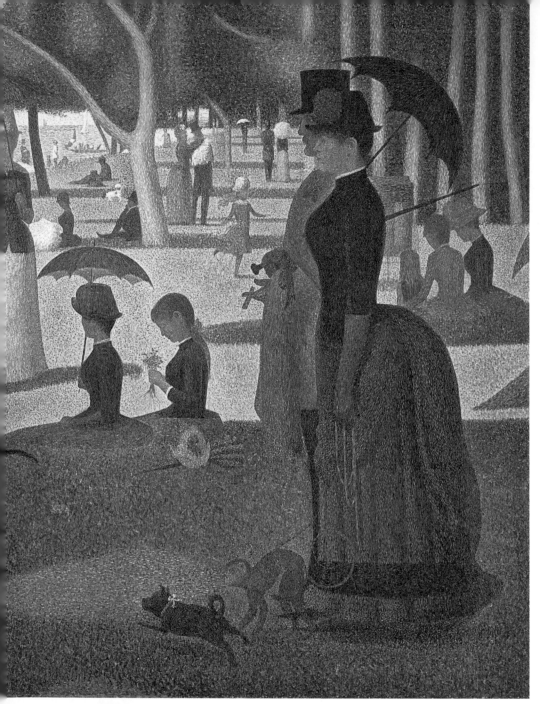

圖4-10 秀拉，《傑特島的星期日午後》，1884 年

世界上最知名的畫作之一。這是秀拉點描技法的高峰之作，這時他不過
二十出頭。他再次使用大型畫布，這次約有 2 X 3 公尺。他在這些歡樂
的色彩底下打上一層白色顏料，使這些彼此分離的原色色點更加明亮，
並讓畫布帶出不可思議的光澤感。

156

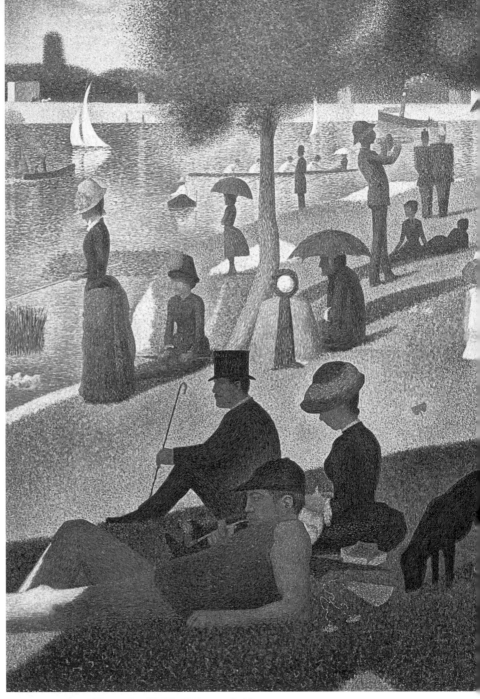

第5章

因為，他教世界上的人「怎麼看」

眾人之父：塞尚　一八三九～一九〇六

「他是第一個用兩隻眼睛作畫的藝術家。」霍克尼（David Hockney, 1937-）說。我笑了。這位七十多歲克尼他自己的展覽時，一邊談著法國後印象主義畫家塞尚。的英國藝術家，以清新而直接的方式為藝術下註解。那天是二〇一二年的一月中，我們逛著霍

這個夏天，倫敦正為著迎接奧運做準備，而霍克尼也參與了這場城市盛宴，於位在皮克迪利（Picadilly）的皇家藝術學院寬闊的展覽空間裡，展出一幅幅英格蘭北部東約克夏的山丘、田園、樹木和小徑風景。現年七十四歲的霍克尼，離開了過去三十多年來工作和生活的好萊塢，重新將注意力放在多變的英國風景。

展覽中所呈現的作品包括了油畫和電腦輸出，英國風景透過霍克尼的雙眼，顯得精彩而振奮人心。其精彩在於紫色小徑、橘色樹幹還有化為豔麗淚珠的樹葉；而令人興奮的是，這是五十年來備受國際讚譽的畫家，全面重新想像英格蘭的鄉村風景。

更進一步的說，自一百多年前法國畫家塞尚以來，霍克尼的當代自然風景畫最令人驚豔，同時最具原創性與煽動性。這位後印象主義畫家帶給這個英國藝術家的影響，無論是在藝術或者思維層面都極為顯著。當我和霍克尼逛展時，他對於影像如何形成及解讀，提出不少激情的論點。他的論點來自他對「觀察」這個動作的諸多省思，而所有這些論點都能在人稱「艾克斯大師」（Master of Aix，即指塞尚）的先驅之作中看見。

這是塞尚的同輩藝術家給他的綽號，因為塞尚選擇離開歡愉的巴黎，回到位在法國南部普羅旺斯地區的家鄉艾克斯，離群索居四十多年。就像在吉維尼的莫內、在阿爾的梵谷，塞尚深為艾克斯獨特的風景著迷。霍克尼承續了這個傳統，選擇了他的出生地約克夏作為他的靈感來源，在此全然沉浸其中。

如同塞尚，霍克尼在這個特別的地方，花很多年的時間研究自然、光線和色彩，試著捕捉他所見與所感受的一切。

看了幾星期，給你一幅畫面

或許是因為霍克尼在好萊塢的那些日子，促使他開始討論相機對藝術的負面影響，對單眼怪物的化身——攝影、電影、電視——發出責難。他認為相機讓許多藝術家拋棄了繪畫，他們以為單一鏡片所捕捉的真實感，更勝畫家和雕塑家。「但他們都錯了，」他說：「相機看不到人類所能看見的，總是少了什麼。」如果塞尚還活著，聽到這番話可能會點頭如搗蒜，他還會補充說明：相片記錄的是時光中碰巧被相機所捕捉的瞬間，而風景畫、肖像畫或靜物畫，看起來或許像是畫面中化為永恆的一瞬間，事實上，卻是藝術家花上數日或數週累積而來的呈現。對許多藝術家來說（如塞尚、莫內、梵谷、高更和霍克尼），甚至會花上多年時間觀察單一主題，期間會根據大量的資料、經驗、手稿與空間研究，最終在完成的藝術作品中，呈現其對色彩、構圖和氛圍的精心設計成果。

如果有十個人同時站在山丘上，從同個角度、用同一臺相機拍照，結果會幾近相同，但如果十個人坐下來，花個幾天從同一個角度作畫，結果會大不相同。原因並不是誰的繪畫成就高於誰，而是人性：我們可以盯著同樣的東西看，但看到的東西卻能不大相同。人們會帶著各自獨特的偏見、經驗、品味和知識，對任何情境下的事物加以詮釋。大部分會看見感興趣的東西，同時忽略不感興趣的。如果寫生的現場是農莊，有些人可能會專注在雞群，有些人可能是農夫的太太。

畫得跟照片一樣？我幹麼！

因為這一點，我相信塞尚刻意選擇了一系列的靜態主題：農場建築、水道和乾草。因為他喜歡畫不會動的東西，讓他可以好好花時間看個清楚，好好思考他看到的是什麼。塞尚決心成為一個能夠準確**表達主題的畫家**：既非印象主義風景所捕捉的瞬間、也不是攝影的全影像正確，而是在**畫家嚴密觀察後的真實映照**。這件事深深折磨著塞尚。問他最遠大的抱負是什麼，他只會簡短回答「確定性」。藝評家蘿絲（Barbara Rose）說得好。她說傳統大師繪畫的出發點是「這是我所看到的」，而塞尚則是「這是我所看到的嗎？」

倘若塞尚的追尋僅只於此，他或許只會是印象主義風潮的一員（他的畫作在一八七四年印象主義首展中參展）。但這位脾氣古怪的後印象主義畫家，選擇讓事情顯得更複雜，他更想問自己「怎麼看」。在大約一百三十年前時，他就明白了一個道理：**眼睛看到的，不是為了相信它，而是為了提出問題**。這樣的哲學洞見連結了理性的啟蒙時期尾聲，與二十世紀的現代主義，以及霍克尼近期作品的二十一世紀藝術。這番洞察改變了藝術的面貌。就像許多天才腦中乍現的靈光，塞尚的領悟不僅簡單，更是顯而易見。

塞尚分析說，人雖然用雙眼觀看，但左眼和右眼所記錄的視覺資訊並不一致（雖然我們的大腦將兩者合而為一），其實每隻眼睛所見稍有不同。再加上人們習慣動來動去，當我們看著一個物件時，我們會不自覺的伸長脖子、側向一邊、向前傾或抬起下巴。然而當時（甚至今天）的藝術卻幾乎是以單一、靜止的視角所創作的。塞尚於是提出結論，認為過去以及他所身處的時代中，藝術的問題在於：無

法再現我們所見的真實。我們所看見的不只來自一個視點，而是至少兩個。現代主義大門於焉開啟。

《靜物：蘋果與桃子》，塞尚

作品特色　雙視角觀察，水果滾下去啦。

塞尚以兩個不同的角度作畫，來回應這個問題（例如從側面和正面）。以《靜物：蘋果與桃子》（Still Life with Apples and Peaches, 1905）（見下頁圖5-1）為例，這幅畫是他四十年繪畫生涯所畫的數百幅靜物中的典型代表。藝術家刻意擺置相似的物品，以雙視角風格完成描繪（或以霍克尼的說法，「用兩隻眼睛」畫畫）。

在這幅畫中，他放了幾顆蘋果和桃子在小木桌的右側。有些堆疊成金字塔狀，有些則在木桌邊緣成散狀。蘋果和桃子的後方放著一只藍、黃、白交錯的空盆。在水果一旁，占據著左側桌面三分之二的，是一塊垂掛的棉布（可能是窗簾），上頭印著藍色和黃褐色花飾。這塊布擠在桌上，刻意凸顯它的皺褶，裡頭有一顆像棒球落在手套裡的蘋果。一只奶油色的水壺在木桌左後側壓住這塊布，位置正對著花盆。

為什麼塞尚是畫壇巴哈？

目前為止看起來了無新意，但藝術革命才正要開始。塞尚用兩個不同的視角畫水壺，一個是與目

圖5-1 塞尚，《靜物：蘋果與桃子》，1884 年

塞尚用兩個不同的視角畫水壺，一個是與目光呈水平的角度，另一個是由上而下的角度。木桌也一樣，桌子上方向觀者傾斜 20 度，以呈現更多的蘋果和桃子（也是以雙視角畫的）。如果套用透視法則，這些水果會從桌上滾到地上。另外，為了避免畫面的扁平感，塞尚向觀者傾斜桌面的做法，增加了提供給觀者的視覺資訊，也換來立體空間的錯覺。

光呈水平的角度，另一個是由上而下的角度，以呈現更多的蘋果和桃子（也是以雙視角畫的）。同樣的事發生在木桌，桌子上方向觀者傾斜了二十度，以從桌上滾到地上，**但犧牲透視法卻可換來真實——人類的眼睛就是如此觀看的。**

塞尚所呈現的景象，合成了我們在研究單一畫面時自然產生的不同觀看角度。他同時也試著傳達人們在接收視覺資訊時的另一項事實：當我們看著十二顆蘋果疊在盤子上，我們不會把蘋果解讀為一個一個的單一個體，在我們的眼中，它們是一個整體，是滿滿的一盤蘋果。這意味著，對塞尚來說，**場景**的整體設計比起個別組成來得重要。

從多重觀看單一物件，加上統合整體設計，會造成畫面的扁平感。向著觀者傾斜桌面的做法，增加了提供給觀者的視覺資訊，卻也換來立體空間的錯覺。**塞尚在構圖上摒棄了空間感，反而使畫**面更具整體性。對他來說，畫作中的個別元素和色彩都有如音符般，得在他費心安排下一同發出和諧的聲響。**每一道筆刷與下一道皆相輔相成。這種技法需要相當程度的計畫。**

每顆蘋果以及布上的每條褶痕，都是藝術家為了創造充滿韻律而理性的構圖下，精雕細琢的成果。就像秀拉，這位藝術家對色彩理論毫不馬虎，對所有物件的色彩，彼此間如何相互輝映，都仔細的構思。他將未調和的冷、暖色塊並置，製造出一種顫動效果。藍色（冷）與黃色（暖）在色盤上是直徑的兩端，處理得不好很容易彼此干擾。

但塞尚的技法使畫布上的對比顯得格外濃烈，在《靜物：蘋果與桃子》中不斷出現的兩種色彩，就像一陣陣的回音。印花布上大塊的藍與黃，映著花瓶上細緻的藍、緊挨著花瓶的黃蘋果，以及桌面上同樣色調的藍色碎點。這些細緻的色點不僅與水果呼應，因夏日陽光輕撫而變成暖褐色的木桌前緣，也

因此相得益彰。

塞尚使現代技法中對顏色的處理，與傳統的色調轉換達到平衡。背景牆面上的深褐色融入木桌的淺褐色，接著融入水果的紅、黃色調，最後是乳白色的水壺與花瓶。色彩掌控與敏銳度的極致展現，使**迥然不同的元素化為連續性的整體**，色彩有如和弦般互相協調，並成為一幅和諧的圖像。

《靜物：蘋果與桃子》這幅畫揭示了塞尚如何就此改變藝術。他揚棄傳統觀點，堅持畫面的整體結構。**他所展示的雙視點直接影響了立體派**（為求視覺資訊而幾乎完全摒棄透視法）（見第七章）、**未來主義**（見第八章）、**構成主義**（見第十章）**與馬諦斯的裝飾藝術**。但塞尚的影響不僅如此。塞尚針對人們究竟如何觀看的研究，將他帶往另一項探索，最後將繪畫導向**抽象藝術**（見第九章）中，革命性而備受爭議的領域。

你看見大自然，塞尚發現幾何結構

塞尚和其他幾位後印象主義同儕一樣，最終都與印象主義分道揚鑣。秀拉因為渴求紀律和結構而別開生面，梵谷和高更因為感到客觀寫實的局限而另闢蹊徑。塞尚反倒認為印象主義還不夠客觀，他認為他們對寫實的探討缺乏嚴密性。他和竇加、秀拉所見略同，認為莫內、雷諾瓦和畢沙羅的畫稍嫌輕薄，缺乏結構和穩定性。如我們所知，秀拉借助科學解決這問題，而塞尚則轉向大自然。

他認為「每個藝術家都應該完全投身於研究自然」。無論有什麼問題，塞尚相信大地之母都會給出答案。他的問題很確切：他該如何「將印象主義變得更穩固，就像美術館中的藝術品那樣」？這意

味著，他要結合傳統大師的嚴謹，以及走出戶外直接對著題材寫生的印象主義，使真實生命能夠躍然於畫布上。

這項挑戰和他既保守又創新的人格特質正好契合，塞尚認為，威尼斯畫派的偉大畫家如提香，在設計、結構和形式上，比印象主義畫家傑出許多；但他也認為達文西的作品，少了一點畫面的可信度。一八八六年，在他和印象主義畫家學習的初期，他寫了一封信給他的童年同窗好友左拉（Emile Zola）：「我確信過去所有大師所畫的戶外主題，都是憑技巧所完成的。因為在我看來，這似乎少了大自然所提供的真實與原始。」換句話說，任何有才華的畫家都能夠畫一幅假的風景畫，但準確的將自然呈現於畫布上，卻是格外費力的。

他完全投入戶外寫生前說道：「你知道所有在畫室內畫的畫，永遠不會比戶外畫的來得好，」他下了這樣的結論：「（在大自然中）我所看見的絕倫景致，促使我決定只在戶外作畫。」在原始的普羅旺斯，他從早到晚、日復一日的，面著山或海，畫著眼前所見。他認為藝術家的任務在於「深入眼前所見的核心，盡可能邏輯的表達自己」。

這項挑戰遠遠超乎預期。就像一個在家嘗試簡易DIY的父親，最後驚覺自己深陷堆積如山、無可救藥的難題裡，塞尚也發現，他解決了一項如實記錄自然遇到的問題，如比例或視角，總會緊接著遇到更多問題，如扭曲的形狀或錯誤的構圖。這項藝術創作上的追尋，使得他筋疲力竭，開始自我懷疑。他最後沒有像梵谷進同一家精神病院（就在塞尚位在普羅旺斯的家不遠處），簡直是個奇蹟。但他和他的荷蘭同儕不同，如同左拉所寫的，「他（塞尚）是一體成型的，頑固堅毅，彎不得，**沒有什麼能夠逼他讓步。**」

他的父親很早就發現了他的這項特質。成功富有的老塞尚明白這個世界的生存之道，不覺得他兒子成為畫家會是個好主意，那不是個正當職業。畢竟，領帶和帥氣的三件式西裝、發亮的皮鞋以及刻著你大名的辦公室在哪呢？於是他要這頑固的男孩當律師。「不。」保羅（塞尚的名字）回答。這個答案似乎奏效，最後他的父親（不情願的）幫他付了藝術學院的學費，和藝術家養成之路的所有花費，但父子關係始終是緊繃的。當他得知兒子刻意隱瞞他早有情婦和兒子的消息時，兩人關係更趨惡劣。

一八八六年，塞尚的父親過世，塞尚因此繼承了一大筆資產與艾克斯的不動產，這位藝術家終於在普羅旺斯找到了寧靜與歸屬感。

《聖維多瓦山》，塞尚

作品特色 地景、建物、山脈，都是三角、圓圈、方塊。

在那裡，幾哩遠之外就能看見雄偉壯闊的聖維多瓦山（Mont Sainte-Victoire）。它的歷史與崢嶸山勢對這位同樣堅毅不拔、在畫中追尋永恆的藝術家來說，有種磁鐵般的魔力。塞尚依著自己的心情去詮釋他所珍愛的題材。**梵谷在畫中透過扭曲表達他的感受，塞尚則以線條和色彩**，一如由倫敦可陶德藝廊（Courtauld Gallery）收藏的《聖維多瓦山》（Mont Sainte-Victoire, 1887）（見第一七三頁圖5-2）一畫中所展現的。

這幅畫中，塞尚選擇從故鄉附近、艾克斯的西側作為視角。交織著綠色與金色的田園（至少帶有兩種視角）向著山脈綿延，藍色與粉紅色的山脈則有如地景上的大淤青。塞尚所描繪的山形暗示他離山

168

底只隔著幾畝田，但事實上卻離了十三公里遠。這就是他以線條與色彩來表達感受的例子。塞尚不以精準透視法來描繪聖維多瓦山，而是藉由他所展現的視角，表達占據他心中與眼前的形象。他描繪山脈所使用的冷調色盤傳達了堅硬的質地，對比著田園的溫暖色彩。

塞尚的觀察力有如蝙蝠的聽力，能夠感受到尋常人感受不著的頻率。他透過雙視角的技法、和諧的構圖以及強調主觀篩選後的特定主題，解決了我們企圖準確再現眼前所見而產生的問題。但他仍不滿足。他告訴年輕的法國藝術家貝納（Émile Bernard, 1868-1941）：「當自然在你眼前，你必須把自己當成第一個看見的人。」

貝納曾和高更在布列塔尼的阿凡橋一起工作，這兩位藝術家因為貝納宣稱高更抄襲自己的想法和畫風，而吵了一架。當時貝納或許會第一個承認，自己不僅取用了塞尚的建議，還模仿了他的想法。最明顯的是，當這段智慧之語從這位平常寡言的藝術家口中說出時：「我再重複剛剛說的……把自然視為圓柱體、球體和圓錐體的組合。」

田園是長方形、房屋是立體方塊……

塞尚觀察自然時，因為「把自己當成第一個看見的人」，他發展出這樣的觀點：當人們看風景時，我們所看見的並不是細節，而是輪廓。於是，塞尚開始簡化地景、建物、樹木、山脈甚至人群，成為一系列的幾何形狀。田園可能變成綠色的長方形，房屋成為棕色的立體方塊，大岩石則帶有球的輪廓。在《聖維多瓦山》畫中，我們可以看見這個技法，它看起來就像各種輪廓的堆砌。如此激進革命性

的技法，使許多傳統藝術愛好者禁不住搔頭。年輕的法國藝術家德尼（Maurice Denis, 1870-1943）試著幫忙解釋，他認為一幅畫除了依其題材，亦可由其要素加以評斷。他說：「別忘了，在一幅畫成為一棟貨倉、裸女或任何奇聞軼事前，它本質上就是一個扁平表面，以某種順序覆上了各種色彩。」

二十五年後，塞尚將視覺細節簡約為幾何形狀的再現手法，導向了邏輯上的最終結論：完全抽象。俄羅斯、德國、義大利、法國、荷蘭以及美國的藝術家，開始以扁平、單色的幾何平面——方形、圓形、三角形和菱形——進行創作。對其中某些人來說，這些形狀象徵已知世界（黃色圓圈象徵太陽、藍色方形象徵天空或大海）；對其他人來說，方形和三角形的組合純粹為了勻稱的圖形設計。令人感到驚奇的是，像塞尚這樣的隱士，遠離前衛的巴黎藝術圈而隱居於艾克斯，卻能夠對二十世紀的藝術有著如此深遠的影響。更令人驚嘆的是，他的影響力仍持續到今天。

把垂直與水平線條藏進畫中

為了使「印象主義變得更穩固，就像美術館中的藝術品那樣」，塞尚還得再進一步。除了將風景簡化成為一組組彼此相連的形狀，他需要再引進一種嚴格的方格系統。或者如他自己所說的：「**平行地平線的線條能給予寬度；垂直地平線的線條則給予深度。**」

我們再次看見塞尚在可陶德藝廊收藏的《聖維多瓦山》中，如何實踐他的想法。他以田園、鐵路高架橋、房舍屋頂以及農場與山腳交接處，建立水平線條架構，接著在畫布左側由上到下**加上了被裁剪的樹幹，製造出景深**——山脈和田園看起來就在遠方，正如他所說的發揮效果。如果將垂直的樹幹遮住

不看，就能證明他的理論是對的。試試看，你會發現三度空間的立體感消失了。它完全改變了我們解讀樹枝的方法，原來它們是塞尚的構圖工具。樹枝仍和山稜的形狀相呼應，但少了樹幹它們看起來就像天空的一部分。再次讓樹幹現形後，樹枝立刻成為前景中突出的元素，彷彿就在畫家的頂上盤踞。

不過樹幹中間突出的那一根樹枝，有一點不同。塞尚利用它上頭的枝葉合成前景和背景。刷上幾筆呈平行、對角線的綠色顏料，十三公里遠的落差就被拉近了。塞尚藉由「通道」（passage）（影響立體派發展的技法）來重疊、整合不同色彩平面，而揉合了時間與空間。這樣的技法既不是以固定視角，也不是基於過去的知識，而是源自塞尚始終追尋，能夠創作出同時反映「自然中的和諧」，且忠於眼前的物體與空間的畫作。

在塞尚企圖為過去的歷史「增添新頁」的旅程初期，他無意中輕推了現代主義大門一把，到了他辭世時，這道大門早已大開。在柯比意建築[18]、包浩斯[19]（見第十二章）的三角圖形設計，以及蒙德里安（見第十一章）的藝術作品中，都可以看見塞尚的方格結構和簡化幾何圖形概念。蒙德里安這位荷蘭藝術家將塞尚的概念發展至極致，以方格的水平和垂直的黑色線條，加上四方形中的原色，占滿整張畫布。

一九〇六年十月，塞尚因外出作畫遇上暴風雨而染上肺炎辭世，享壽六十七歲。臨死前一個月，

18 柯比意（Charles-Edouard Jeanneret, 1887-1965），瑞士出生、法國成名。柯比意是其筆名。原來承襲父業以製造鐘錶為生，從未受過建築學院教育，卻是二十一世紀最重要的建築師之一。「建築是生活的容器。」是他的名言。

19 包浩斯是一所結合藝術理論與實用技術的設計學校，作品講究簡約、品味，被稱為現代主義風格，是建立德國工藝技術成就的推手。

他曾在信中寫道：「我能不能達成我長久以來努力追尋的目標呢？」其語氣顯得悲傷絕望。然而他對藝術的付出，是如此的全然，如此的始終不渝。他為自己設下知識與技巧上的挑戰，而且顯然不覺得自己做到了。

但他執拗的努力，使他的成就更勝他的同儕。塞尚的成就，更勝他的同儕。塞尚因為不太有興趣（也不需要）賣他的畫（雖然他寄幾幅畫到巴黎，都賣得很好），而自我放逐於艾克斯。到了一九○六年，塞尚的形象似乎帶有幾分神祕，在巴黎前衛藝術圈心目中成為電影《鐵窗喋血》（Cool Hand Luke）的主角：他說得越少，帶給他們的卻越多。幾位在那個年代成名的藝術家，如馬諦斯和波納爾（Pierre Bonnard, 1867-1947），也為他著迷。不過，對塞尚最景仰的，莫過於一個名叫畢卡索的西班牙青年才俊。他說：「**塞尚對我來說，是唯一的大師！**我當然看他的畫……我花好多年時間細細研讀這些畫。」

一九○七年，秋季沙龍展所推出的塞尚紀念展造成轟動。來自世界各地的藝術家，前來欣賞艾克斯大師一生的作品，且多數人大感敬畏。塞尚藉著回顧傳統，反而帶領藝術向前邁進的成就，讓人大為震撼。就在這場展覽舉辦的同時，許多年輕藝術家正為現代世界的膚淺表象所困。他們銘記塞尚的諸多成就，並回溯現代文明之前的時代，探尋其中可能的學習之處。

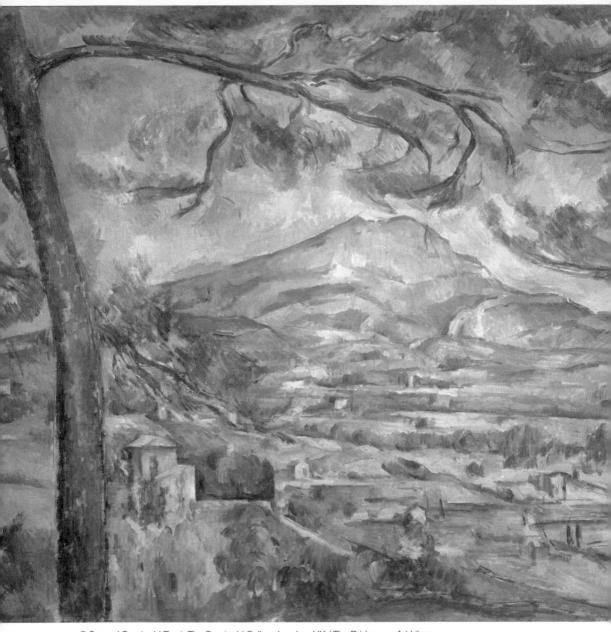

圖5-2 塞尚,《聖維多瓦山》,1887 年

塞尚不用精準透視法,而是用不同視角呈現眼前景象,而且不畫細節,只畫輪廓。塞尚在此畫中,開始簡化地景、建物、山脈等,成為長方形、立方體、球形的輪廓,看起來就像是各種輪廓的堆砌。在 25 年後,此一做法自成一格形成「完全抽象派」,藝術家開始以扁平、單色的方形、圓形、三角形和菱形來創作。

原始：真摯、所以珍貴（而且真貴）

原始主義　一八八〇～一九三〇

野獸派：原始吶喊　一九〇五～一九一〇

原始主義貫穿現代藝術，有如泰晤士河流經倫敦。「原始主義」意指西方**現代藝術**中，**模仿或挪用**遠古原始文化雕刻、造型或器具，所創作的畫作和雕像。這個帶有帝國主義意涵的字，是由受到啟蒙文明洗禮的歐洲人所創造，歐洲人以尊貴之姿，定義這些來自非洲、南美洲、澳洲和南太平洋部落所生產——大都是為了誘引傻氣的西方客，而刻意製造的原始風格產品——恐怕失去了二十世紀初，人們熱烈推崇的高貴野蠻人，帶有的「天真」與純淨文化。

這個字眼預設一個成見：這些文化和藝術中缺乏演進的歷程，一個兩千年的非洲木雕和上週才完成的作品，可能是無法分辨的，因為兩者都被歸為原始。諷刺的是，現代版的作品可能是為了觀光潮流所生產的。

高貴野蠻人這番訴諸感性與理想性的說法，可追溯到十七世紀末的啟蒙年代。而我們所認知的現代藝術用語，最早則是由高更所採用。他在一八九一年離開腐敗的歐洲，來到大溪地的原始部落，宣稱他要來這裡當一個「野蠻人」，並且以這裡的「原始」環境為靈感作畫（以及，後來我們所知的傳染性病）。**這種回歸基本的策略，為世紀末的國際裝飾藝術風潮**——法國與德國的新藝術風潮（分別稱為 Art Nouveau 與 Jugendstil）及奧地利的維也納分離派（Vienna Secession）——**注入活力**。此藝術風潮的藝術家與工藝家，推出造型豐盈的藝術作品，呼應古代陶器中的優雅與大自然的**簡約題材**。

《吻》，克林姆

作品特色　原始主義最知名的一幅畫，模仿遠古意涵。

在這波以設計為首的藝術風潮中，克林姆（Gustav Klimt, 1862-1918）或許也是最知名的藝術家，而他的《吻》（The Kiss, 1907-1908）（見第一八○頁圖6-1）或許也是最著名的一幅畫。這幅畫中的平面場景帶有永恆的意涵，倘若這對愛戀中的情侶出現在洞穴牆面上，似乎也不令人意外。一個站立的男子將頭埋向愛人的臉頰，女人雙膝著地，兩腳陷入滿覆花朵的草地。兩人身上極度華麗的衣飾，使他們沐浴在金色光輝中。他穿著的是古代馬賽克圖樣的金色長袍，而她身上金色洋裝上頭的幾何圖像，看起來就像璀璨的史前化石。作為他們儀式性擁抱的背景，是平面完美的金銅色，彷如這就是他們的世界。

為什麼想回歸原始？

克林姆的畫的確帶有原始主義的神祕氣氛，但比起那些單純受遠古啟發的巴黎現代藝術家，顯得富麗、精緻多了。雖然他們同樣回顧遠古，但巴黎藝術家所受的影響來自不同地方。當時法國在西非建立殖民帝國，因此旅行西非的法國商人開始引進大量的工藝品。他們帶回各式各樣的「異國」紀念品，例如鮮豔的織品、雕刻與各種部落儀式中所使用的物件。其中一項特別受歡迎，且經常在飾品店或民族博物館內看見，就是**非洲雕刻面具**，它成了**現代藝術發展史中不可少的DNA**。

世紀末的年輕巴黎藝術家認為，這些雕刻藝品的**簡單與純粹**，是他們受藝術學院教育過程中，創

作的原始衝動遭到抹滅後所缺乏的。他們的觀點很浪漫：「原始藝術」（Native Art）是在未受西方物質主義文化思想玷汙下所產生，因此能像探觸到內在的孩童，創造出純真深切的作品。

藝術家烏拉曼克（Maurice de Vlaminck, 1876-1958）為這群年輕世代開創道路。據他描述，一切始於一九〇五年，他在巴黎西北部郊區亞爾嘉杜（Argenteuil）的咖啡館看見三個非洲面具。那是個大熱天，這位畫家剛結束好幾個鐘頭的戶外寫生，正想喝杯紅酒放鬆一下。無論是否受了暑氣和酒精催化，當他看到這些面具的當下，確實立即被他稱之為「直覺性藝術」所表現的力量所震懾。在一番討價還價之後，他向咖啡館老闆買下這幾個面具，仔細包裹好帶回家，和幾位他覺得會和他一樣感到興奮的朋友分享。

沒錯。馬諦斯和德漢（André Derain, 1880-1954）真的大感振奮。這三位藝術家都欣賞梵谷鮮豔的色彩和高更的原始畫風，而此刻仔細研究烏拉曼克帶來的非洲雕刻後，他們發現，這些面具有種西方藝術所沒有的自由。他們的正規藝術訓練，要求他們追求理想性的美，但這些非洲工藝品卻完全不是這麼回事；他們經常雕刻出畸形的形體，並因這種象徵意義而被重視。如果這三位巴黎藝術家也這麼做呢？如果他們能夠從自然寫實的描繪中解放，依著題材自身的內在特質來作畫呢？

《科里烏爾港的船隻》，德漢

作品特色　野獸派！

不久後，這段因面具而引發的對話，激勵了這三位藝術家，使他們開始採取**新的創作技法**，以色

彩和情緒表現取代紀實再現。

在那個夏天，馬諦斯和德漢這兩個在巴黎就一起學畫的老朋友，離開了他們那位有點愛發牢騷的朋友烏拉曼克，到法國南部的科里烏爾（Collioure）小鎮度假。這兒陽光燦爛、色彩鮮明，兩位藝術家馳騁創作，創造數百件油畫、素描和雕像。這些作品情感奔放，色彩狂野不拘，閃爍耀眼光芒，透露世界如此美好的訊息。其中，德漢的《科里烏爾港的船隻》（Boats in the Port of Collioure, 1905）（見第一八一頁圖6-2）是兩人畫作中的典型代表。

德漢為了捕捉他所感受到的港口，**完全摒棄了自然色彩、透視和寫實**，使這幅畫看起來和經典的地中海海灘形象很不一樣。點綴著小船的沙灘不是金色的，而是以豔紅色指出沙灘的炎熱，並以藍與橘的粗略筆觸強調沙灘上的簡陋漁船。他並不企圖準確描繪遠方的山脈，而是用幾筆粉紅與棕色大略帶過，以達到色彩與構圖上的平衡。海面是一片深藍和灰綠色的短筆觸，有如早期印象主義的莫內或秀拉的點描法，不過沒有他們如此留意細節。德漢的海看起來比較像馬賽克地板。這幅畫所呈現的效果，不只讓人看見科里烏爾港，更讓人身歷其境。這位藝術家想給的訊息很明白：這個港口炎熱、粗獷、單純且風景宜人。**這樣的藝術家運用色彩有如詩人用字**，他們分別以色彩與文字彰顯題材的本質。

馬諦斯和德漢回到巴黎後，將一路以來的創作秀給烏拉曼克看。德漢因為在軍中曾和烏拉曼克看了這兩個假期藝術家的作品一眼，不發一語，接著調頭走回畫室，整理好畫架、畫布和一些顏料，出門作畫。

不久後他畫了《布吉佛的餐廳》（Restaurant de la Machine à Bougival, 1905）。畫中展現了這個巴黎西側時髦小鎮的悶熱午後。街上看起來空無一人，或許因為住戶都在家裡躲避外頭刺眼的陽光，彷彿他們和烏拉曼克所感受到的小鎮是一樣的。烏拉曼克將色彩濃度上調到極限，原本寧靜的環境就此變成

圖6-1 克林姆，《吻》，1907-1908 年

這幅畫中的平面場景帶有永恆的意涵，倘若**這對愛戀中的情侶出現在洞穴牆面上，似乎也不令人意外**。一個站立的男子將頭埋向愛人的臉頰，女人雙膝著地，兩腳陷入滿覆花朵的草地。他穿著的是古代馬賽克圖樣的金色長袍，而她身上金色洋裝上頭的幾何圖像，看起來就像璀璨的史前化石。

圖6-2 德漢，《科里烏爾港的船隻》，1905 年

此作完全摒棄自然色彩、透視和寫實。沙灘不用金色，而是以豔紅色表
達高溫炙熱感。遠方的山脈用幾筆粉紅與棕色大略帶過，以達到色彩與
構圖上的平衡。海面是一片深藍和灰綠色的短筆觸，有如早期印象主義
的莫內或秀拉的點描法，不過沒有他們如此留意細節。這位藝術家**想給
的訊息很明白**：這個港口炎熱、粗獷、單純且風景宜人。**藝評家輕蔑的
表示，這類作品如野獸所為，從此為「野獸派」定名。**

充滿紮染效果的視覺幻覺。在藝術家的眼中，布吉佛的街道真的鋪了金（顏料）；而宜人的小鎮綠意則以奪目的橘、綠與藍相互交織。樹皮不像你以為的棕色或灰色，而是斑斕混雜著鮮紅、海藍與黃綠。至於與畫家隔著黃磚道路的那排房子，變成了簡化的形狀，土耳其藍的屋頂簡單幾筆帶過，然後加上幾道白色和粉紅色作為牆面。

用色極誇張，效果極迷幻

整體效果有如視覺上遭受電擊。烏拉曼克直接用未經混合的原色顏料，創造出極端色彩的畫面，以表達他的極端感受。他曾說他在這時期的創作中，「所感受的每件事全轉化為原色的組成……**我用直覺直接轉化，不用任何技法，比較是透過人性，而不是藝術來傳達真理。**我奮力擠壓海藍與朱紅的顏料管。」他也真的這麼做。《布吉佛的餐廳》所描繪的是真實生活，不過與我們絕大多數人所感受的不同罷了。

時至秋天，這三位藝術家，認為他們已經累積足夠色彩鮮豔懾人的畫作，準備參加一九〇五年的秋季沙龍展。秋季沙龍展在一九〇三年創立，為了抗衡藝術學院逐漸跟不上時代的年度展，提供前衛藝術家一個展示作品的選擇空間。此沙龍的某些委員看了三人的迷幻畫作後，反對公開展示這些作品；但其中一位具影響力的委員——馬諦斯，則堅持他和他的兩位朋友要展出畫作，而且要在同個空間中展示，如此參觀者才能完全感受眩目色彩的效果。

結果毀譽參半。有些人對這些豔麗飽滿的色彩感到興味盎然，但多數人不怎麼欣賞。品味保守的

權威藝評家弗克賽勒（Louis Vauxcelles）輕蔑的表示，這些畫作是「野獸」所為。藝評家的負面評論再次推波助瀾，為現代藝術史上的新風潮命名，野獸派（Fauvism）從此誕生。**他們的初衷僅在於發掘梵谷和高更尚未揭曉的表現領域，**並試著呼應烏拉曼克的非洲工藝品帶給他們的感受。不過，照烏拉曼克的說法，他們的實驗成品在一九〇五年，對當時的藝評家來說，看來的確太過失控。藝評家的眼睛還無法適應衝突的色彩，儘管這些刻意安排的色彩，是為了創造出那些逐漸占滿藝術家畫室的部落工藝品，所綻放的奪目與任性。對一個尚處於印象主義與後印象主義的藝術圈來說，野獸派畫家所強調的色彩顯得極端粗鄙俗豔。然而就馬諦斯來說，他可一點也不粗俗。

馬諦斯在三人之中看起來像個個性嚴謹、穿著嚴肅的父親，行事仍有律師作風（馬諦斯在成為畫家前曾任律師）。過去他唯一稱得上「狂野」的事，是違抗他父親的期待棄法從藝。除此之外，他個性單純耿直得就像機場跑道一般。他曾經說過，他的夢想是能夠創作出「有點像張好沙發椅，讓人放鬆不再感到疲倦」的藝術作品。但這卻不是一九〇五年參觀秋季沙龍展的訪客所感受到的。事實上，當年正是馬諦斯的一幅畫引起不少風波。《戴帽子的女人》（*Woman with a Hat, 1905*）是一幅半身肖像畫，畫中他的妻子艾蜜莉穿著十分講究，眼睛看向肩膀一方中等距離之處。我們明白，印象主義與後印象主義畫家，都喜歡能夠激發情感的非正式畫風，但他們至少會畫條線在畫裡──意思是說，**馬諦斯連條線都不畫。**

裝潢師父半小時趕出來的

《戴帽子的女人》將不遵循常規的時代精神，再次推向高峰。畫中的鬆散色塊，使這幅畫看起來像是色彩掌握得宜的隨意塗鴉。但畢竟他畫的是馬諦斯夫人，這幅畫因此成了一樁醜聞。馬諦斯一開始的想法說起來還算循規蹈矩，將妻子的衣著描繪得時尚優雅，頗具法國中產階級社交名媛之姿。她的手臂穿著時髦袖套，手持一把扇子，一頭紅髮藏在華麗的帽子底下。目前為止一切正常。馬諦斯夫人應該會感到滿意，但當她看到完成品時卻不怎麼開心。

她的丈夫將她的臉簡化成為非洲面具，以黃與綠的粗略筆刷上色。她的帽子看起來像是學步娃娃著畫一盤滿滿的熱帶水果，而她美麗的紅髮以及眉毛和嘴巴，則以橘紅色草草帶過。至於她的華服——馬諦斯直接略過——反倒像是清倉拍賣會場上五顏六色拼拼湊湊的衣服。人物的背景彷彿不存在，簡單以四、五個色塊組成。對一個較沒見過世面的藝評家來說，這幅畫比較像是習慣**在牆上試油漆的裝潢師父，在半小時內匆匆畫出來的**，而不是受人倚重的藝術家所畫的顛峰之作。

這幅畫的色彩鮮豔嗎？我是這麼認為。精確嗎？差得可遠了。你什麼時候看過有人臉上長著綠色鼻子？是不是會為馬諦斯夫人感到尷尬呢？非常。如果馬諦斯用這樣的方式畫風景畫，頂多引起反感，但這樣畫女人，恐怕引起公憤。火上加油的是，當有人問這位藝術家他的夫人到底穿了什麼，卻聽說他回答：「當然是穿黑色的。」結果，大家對這幅畫的評語是：這幅畫比印象主義還像草圖，比梵谷還要鮮豔，比活躍的高更還更絢麗。事實上，這幅畫和塞尚的作品最能相提並論。**馬諦斯以一個又一個的色塊架構圖形的方法**，顯示他的確遵循著塞尚的建議，**畫出他真正看見的**，而不是畫出別人教他看見的東

184

西。他活潑奔放的色彩表現，也透露著這位內斂男子對妻子的情感。

一名叫李歐・史坦（Leo Stein）的美裔男子，猶豫多日後買下了《戴帽子的女人》。他在一九○三年移居到巴黎。李歐和葛楚・史坦（Gertrude Stein）兄妹，住在塞納河南岸時髦的蒙帕納斯區弗勒呂街（Rue des Fleurus）的一間公寓。這個地方變成所有曾經住過，或拜訪巴黎的藝術家、詩人、音樂家、哲學家的聚會場所。想參加「沙龍」廣結善緣，來這裡就對了。李歐是一名藝評家與收藏家，葛楚是極具魅力的知識分子與作家。他們兩人一同收藏的現代藝術作品相當可觀，人脈網絡更是深具影響力，在現代藝術發展中扮演重要角色。他們不但是巴黎知識分子圈中的有力人士，同時也經常在沙龍聚會上鞭策這些藝術家，然後藉著買畫來支持他們——即使這些畫不是這麼對味。馬諦斯的《戴帽子的女人》就是這樣的例子。李歐形容：「這是我所見過塗得最糟的顏料。」

《生之喜》，馬諦斯

作品特色：**使你極度愉悅的野獸精髓之作。**

不過，他慢慢接受了這幅畫還有馬諦斯的新技法，隔年甚至又買了另一幅飽受爭議的作品：《生之喜》（Le Bonheur de Vivre, 1905-1906）（見第一八八頁圖6-3）。這個舉動說明了史坦家兄妹檔，對自己的判斷能力和他們的藝術家友人有信心，同時顯示一個精明的贊助人，在藝術家的職業發展上，如何扮演舉足輕重的角色，一如十五世紀的達文西和較近期的赫斯特。史坦家很幸運的擁有一間大公寓，讓他們盡情揮灑收藏的愛好。《生之喜》是個巨幅畫作，長度約有二・四×一・八公尺，得和塞尚、雷諾

瓦的畫以及馬諦斯的《戴帽子的女人》擠在一起。

《生之喜》是野獸派精髓之作。馬諦斯將畫作設定為田園場景，是傳統風景畫作中的常見類別。

畫中充滿歡愉享樂的場景——交媾、音樂、舞蹈、晒日光浴、摘花、放空——發生在布滿橘與綠樹的亮橘色海灘上。這些樹木優雅彎曲，為紫藍色草地上親密的戀人提供遮蔭。遠方是沉靜的海，和草地以同樣任性的顏色，分隔金色沙灘和奇異瑰麗的粉紅色天空。

馬諦斯和德漢同遊科里烏爾時開始構思這幅畫，但他所參考的畫作卻是更久遠的作品，遠溯自十六世紀由義大利畫家卡拉契（Agostino Carracci, 1557-1602）所畫的《互愛》（Reciproco Amore）。畫中所描繪的場景幾乎完全一致：兩幅畫同樣在中景位置安排一群歡欣的舞者，對面坐著一對戀人。在畫面的右下角同樣有一對戀人在陰影處，而垂展的樹枝同樣發揮框架效果，將視線導向正中央的明亮空間。噢，還有，兩幅畫裡所有人都是光溜溜的，兩者相似度極高。

不過，馬諦斯的版本以糖果般的繽紛視覺色彩，粗略描繪夢幻般的人物。這幅高度個人色彩的畫透露馬諦斯已進入顛峰，他**不單是一位偉大的色彩學家，更是設計大師**。畫面中流動的優雅線條讓人賞心悅目。畫布上輕輕一筆就能和觀者建立直接而深刻的連結，這一點使他從一個好畫家躍然成為偉大的藝術家。畫中**對比圖形之間的平衡以及構圖的連續性**，在繪畫史上少有畫家能與之匹敵。巧的是，其中一位能與其一較高下的畫家恰巧生在同時代，而且就住在巴黎。

嫉妒，激出畢卡索的鬥志

畢卡索是個早熟的西班牙青年藝術家，在一九〇〇年初訪巴黎時一舉成名。一九〇六年，他搬到巴黎，成為前衛藝術的新星，經常造訪史坦家的藝術沙龍。在這裡他看見馬諦斯的新作，嫉妒得滿臉發綠，好比馬諦斯夫人的綠鼻子。這兩個男人表面上相敬如賓，實則暗中較勁，緊盯對方的作品，私底下認定對方是當代藝術大師爭奪戰的勁敵。這頭銜在不久前，塞尚過世後才開放競奪。

畢卡索和馬諦斯很不一樣。畢卡索的愛人繆思奧莉薇亞（Fernande Olivier）提到馬諦斯時曾說，這兩位藝術家「之間的差別就像南極和北極」。畢卡索來自炎熱的西班牙南部海岸，馬諦斯來自寒冷的北法；兩人個性正好與出生地相符。雖然馬諦斯年紀大了一輪，但以繪畫方面來看，畢卡索算是他的同儕，因為馬諦斯先前的律師生涯，讓他在藝術家生涯的起步較晚。

在奧莉薇亞出版的回憶錄中，她提到這兩個人的身形也很不一樣。她說，馬諦斯有著「端正的五官和厚實的金色鬍子」，使他「看起來像藝術界的穩重長者」，並認為馬諦斯「嚴肅而謹慎」且「思路異常清晰」。聽起來顯然和她的男友很不一樣。她對自己男友的描述則是「矮小黝黑、身材壯碩，帶點憂容，眼睛深邃而總是充滿好奇」。她愉快的筆觸繼續形容畢卡索「沒什麼特別吸引人的地方」，接著承認「他的光彩讓人感受到他內在的火光，有如磁石一般深深吸引人」。

當畢卡索見到馬諦斯的野獸派作品《戴帽子的女人》後，他以《葛楚·史坦肖像》（*Portrait of Gertrude Stein, 1905-1906*）加以回應。這幅四分之三身長的女性肖像畫的畫中人物，是他未來的頭號支持者與客戶，其繪畫風格與馬諦斯的畫十分不同。畢卡索所用的是平淡的褐色系，而不是馬諦斯鮮豔的

圖6-3 馬諦斯，《生之喜》，1905-1906 年

野獸派精髓之作。馬諦斯以糖果般的繽紛視覺色彩，粗略描繪夢幻般的
人物，畫面中流動的優雅線條讓人賞心悅目。畫中對比圖形之間的平衡
以及構圖的連續性，在繪畫史上少有畫家能與之匹敵。

綠色與紅色系。而且它看來較為沉穩，沒有馬諦斯畫作裡的即興風格。兩幅畫放在一起看，很難讓人想像他們是同時期的藝術作品。這兩位藝術家的創作態度迥然不同。馬諦斯的作品透露現代生活的速度與活力，而畢卡索表現背後的結構；馬諦斯展現瞬間流瀉的情感，畢卡索則是深思熟慮下的回應；馬諦斯就像自由爵士，而畢卡索是場正式的音樂會。兩者背道而馳。

　　兩位藝術家與史坦家所建立的友情，促成了現代藝術史上最偉大的進展。一九〇六年深秋某日，畢卡索走進史坦家沙龍喝一杯。一走進看見馬諦斯已在屋內，他向馬諦斯打了聲招呼，在他對面坐下。當他傾身和馬諦斯交談時，他看見這位野獸派畫家手裡鬼鬼祟祟藏著某個東西。敏銳機智的畢卡索立刻起疑。

　　「亨利（馬諦斯的名字），你拿在手上的是什麼呀？」畢卡索問。

　　「嗯……沒、沒什麼啦，真的。」馬諦斯回答，聽起來一點說服力也沒有。

　　「真的嗎？」畢卡索。

　　「嗯……」這位前律師緊張的推推眼鏡：「不過是個有點蠢的雕像罷了。」

　　畢卡索像學校老師沒收學生的玩具那般伸出手，馬諦斯有點猶豫，最後交給了他。

　　「你在哪找到的？」畢卡索問。

　　「噢，我在路上一間奇珍藝品店看到的，看起來挺有趣，就把它買下來了。」

　　馬諦斯看到了這玩意給西班牙小子帶來的震撼，試著保持低調。

　　畢卡索環視沙龍。他很清楚他的對手，絕不會只因為「看起來挺有趣」而做任何事。畢卡索有可能這麼做，馬諦斯絕不會。

畢卡索對著馬諦斯交給他的這個木製「黑人頭」，研究了好幾分鐘，最後終於還給對方。

「這讓人想起埃及藝術，你不覺得嗎？」馬諦斯帶點神祕的提問。

畢卡索起身走向窗戶，什麼也沒說。

「它的線條和形式，」馬諦斯繼續說：「和法老的藝術表現很相似，不是嗎？」

畢卡索笑了一笑，向馬諦斯告辭。

非洲黑人頭，嚇出亞維儂少女

他對馬諦斯的回應並不是刻意表現失禮，他只是被眼前所見嚇得不知道該說些什麼。對畢卡索來說，這個非洲雕像是件用以驅離未知靈體的神奇物件，帶有不可知且不可控制的奇異黑暗力量，這個西班牙小子被這物件弄得出神了。他並沒有感到害怕或任何寒意，反而感到炙熱且充滿生命，這正是畢卡索所認為藝術該給人的感覺。他知道他該怎麼做了。

他去了趙托卡地羅民族誌博物館（Musée du Trocadéro），看看館藏的非洲面具。當他進了博物館，現場的氣味和漫不經心的展場令他感到作噁，但他仍再次感受到這些物件的力量。「現場就只有我一個人，」他說：「真想離開。但我沒有。我留下來了。我有了某種體驗，使我明白相當重要的事。」他深感震驚，相信這些物品驅離了危險神祕的鬼魅。「我看著這些驅靈聖物，明白了我和這些聖物同樣都在抵禦。而我也相信，很多事都是不可知而且帶著敵意的。」畢卡索事後這麼說。

藝術史上據信有許多「恍然大悟」的時刻，促使繪畫或雕塑，因而有了戲劇性的永恆改變，在此

190

的確是如此。**畢卡索和面具的相遇引發了全面性的轉變。**幾個小時後，這位藝術家回頭重新思考一幅他畫了一陣子的畫。後來他回憶看見面具的那一刻時，他想起在那刻「明白了他為什麼當畫家」。「我獨自一人，」他說：「在那幽透的博物館裡看著那些面具、印地安小偶和積著灰的人形塑像，我想《亞維儂少女》的靈感一定是在那天來的。不過我指的不是外在形式，而是因為這是我第一幅驅魔之作──是的，絕對是的！」

《亞維儂少女》（*Demoiselles d'Avignon, 1907*）**正是立體派就此啟航的作品**，接著因此有了未來主義、抽象主義和現代主義等等。時至今日，它仍是許多當代藝術家心中，最具影響力的作品。說來有趣，倘若一九〇六年，畢卡索沒有晃進史坦家的公寓，這幅畫或許就不會出現（在下一章談到立體派時，我們會好好來看這幅畫）。

岔題：畢卡索愛盧梭

畢卡索享受史坦家的熱情與支持的同時，其實也很喜歡在蒙馬特的個人畫室內招待朋友。一般人稱這整區的藝術家畫室為「濯衣船」（Le-Bateau-Lavoir），因為這群建築室就像木造船，在起風時會發出嘎吱聲響。畢卡索在這辦派對，為藝術家好友舉辦晚宴以支持他們的藝術生涯。有一回，他為一個他特別喜歡的朋友辦了一場宴會……。

「糟了！」畢卡索低聲喃喃自語了一下。

他知道那是自己的問題，沒理由怪任何人。怎麼會這麼愚蠢呢？這麼簡單的事怎麼會忘──不過

191

是晚宴的日期——而且自己還是主人呢！這個名聲如日中天的矮小西班牙男人，環顧自己搖搖欲墜的畫室，搜尋他平日相當充裕的靈感。但在這個十一月的夜晚，他面臨很大的壓力，加上眾人對這場宴會的期待也很高，因此他什麼靈感都沒想到。

兩個小時後，巴黎前衛藝術圈的精英將出現在巴黎北區，走上蒙馬特陡峭的小丘，期待換來一頓佳餚與瘋狂盛宴。詩人阿波里奈爾（Guillaume Apolinaire）、作家葛楚‧史坦與藝術家布拉克（Georges Braque, 1882-1963），不過是了不起的賓客名單上的幾個大名。這將是難忘的一夜。

畢卡索是愛炫耀的藝術家和美食家，熱愛在晚宴中提供一道道美酒佳餚，再加上幾杯苦艾酒下肚，眾人很快就會開始狂歡。畢卡索的宴會總是能把氣氛炒得很熱。不過這一天，當這些賓客在家中準備的同時，畢卡索的計畫卻一團亂。他向外燴訂錯了日期，即使這位藝術家苦苦哀求了好一陣子，他們也不願幫他一把。畢卡索訂的日子晚了兩天，真的是「糟了」。

不過，又怎樣呢？對畢卡索和他那些把幼稚低級當有趣的年輕朋友來說，就算這一夜搞砸了，將來被當成一樁笑話，也能討人開心。他們會想起在這個荒唐的夜晚，畢卡索六十四歲的嘉賓——藝術家盧梭——抵達後，期待著紅地毯帶他走向迎接他大名的會場，但最後卻發現：晚宴取消了，而所有賓客都去了街上的紅磨坊。還好，事情沒這麼發生。不過，這群年輕世代若感到失望，對這位自我養成的藝術家來說，倒挺恰當的，因為當時的藝術主流市場對他也感到，嗯，無藥可救。

畫壇的蘇珊大嬸——盧梭

盧梭是個簡單的人，沒受過什麼教育，帶有一種天真無邪的氣質。蒙馬特幫戲稱他叫「海關官員」，指的是他之前擔任稅務員的工作。這名字就像一般的綽號，聽起來可愛，但多少帶點嘲諷。人們對於盧梭是個畫家這件事多少感到荒謬。而且，他看起來根本和藝術家扯不上邊。**他沒有受過藝術學院訓練、沒有人脈，到了四十歲才開始培養週日下午畫畫的嗜好。**而且，他看起來根本和藝術家扯不上邊。藝術家要不有種波西米亞的氣質，或者帶著學術精神，試圖為嚴肅的藝術難題找出解答，又或者以上皆是。但盧梭兩者皆非。他是個平凡人：

一個辨識度不高的中年人，在生活瑣事中過著安靜平淡的生活。

四十出頭的怪咖稅務員，是不可能變成現代藝術巨星的。嗯，是不太可能。不過後來，盧梭還真成了當年的蘇珊大嬸（編按：Susan Boyle，於二○○九年四月十一日參加第三季英國達人競賽而受大眾注意）。還記得大家怎麼把這個衣著老氣、頭髮灰白的蘇格蘭歌手當笑話看嗎？看起來多麼格格不入！當她開始開口唱歌，毒舌評審發現了她的天賦，她不但有好歌喉，而且正因她的天真帶給她力量，使她能以動人的真誠詮釋歌曲。在盧梭那時代可能沒有選秀節目，但也有類似的場合。當時成立不久的「獨立沙龍展」（Salon des Indépendants），是個無評審制且來者不拒的沙龍展，所有人都能展出作品。

一八八六年盧梭決定參展。這時候他已經四十多歲，樂觀的渴望能夠展開他真材實料的藝術家生涯。

《嘉年華之夜》，盧梭

作品特色 這種「飄浮」，不是普通大師能辦到的。

不過事情發展得不是很順利。他成了展覽中的笑柄。藝評家和訪客不但竊笑，更排山倒海的蔑視他的作品。他們詫異這樣程度的作品，怎麼拿得出來在大眾面前展示？他的《嘉年華之夜》（*Carnival Evening, 1886*）（見第一九六頁圖6-4）慘遭抨擊。主題說起來還過得去：夜裡，一對年輕戀人身著嘉年華服裝，走在多風的田園道路上，滿月的月光閃耀在枯葉林的天空之上。但盧梭處理場景的單純手法，讓看慣藝術學院畫作的觀眾很難接受。他們還在消化印象畫派帶給他們的新觀念，「海關官員」業餘的努力，對他們來說，只覺得有點可悲。他們看到年輕戀人的雙腳懸掛空中，可見盧梭還做不出可信的透視效果；而且整體構圖來說，更是扁平詭異到無藥可救。這是藝術史上讓人可以說出，「我五歲小孩也畫得出來」的初期作品範例。

但盧梭在技巧和知識上的不足，卻樹立了他的獨特風格：就像兒童故事書中的簡易插圖，與日本木雕版畫的交集，兩者出人意料的結合，盧梭的畫因此充滿力量與個人色彩。印象主義舉足輕重的大人物畢沙羅，還曾讚揚《嘉年華之夜》「觀念價值準確與色調飽滿」。

盧梭的天真無邪使他免受太多批評。而且，他中年轉業後就深信自己「會有一番作為，沒什麼能使他回頭。他就像多數建築師，在面對醜陋且無法移動的障礙時，將問題——也就是他的天真無邪——化為作品的主要特色。

194

《飢餓的獅子猛撲羚羊》，盧梭

作品特色 老畢就愛這「矬」樣子。

一九○五年，他從稅務員的職位退休，致力成為一名有所成就的藝術家。他以《飢餓的獅子猛撲羚羊》（The Hungry Lion Throws Itself on the Antelope, 1905）（見第一九七頁圖6-5）擠進著名的秋季沙龍展。就技術上來說，這幅畫仍未達標準。標題所說的羚羊看起來較像一頭驢子，應該看起來凶猛的獅子，卻像一隻邪惡的手套偶，而四周叢林裡觀賞無牙吞食秀的動物，好像從童書裡翻印來的。這幅叢林畫和其他叢林系列有著同樣的模式：中央上演猛獸將無辜受害者扭打在地的主秀，四周是異國風情的花草樹木與蒼翠叢林。天空總是藍的，而太陽——如果認得出來的話——不是正要上山就是下山，但從不曾打光或添蔭。這系列的所有作品完全不寫實也毫無說服力，但理由卻很充分。

除了巴黎的動物園，盧梭大概沒去過什麼比這更異國風情的地方。這位「海關官員」愛幻想：他是個愛做夢的人，樂於用畫來編織創作靈感；他宣稱他在墨西哥時，曾與拿破崙三世的軍隊，共同對抗墨西哥國王馬西米蘭（Emperor Maximilian），因而有了這幅畫。但事實上，沒有證據顯示他曾經親眼見證這場戰役，或甚至離開過法國。這點讓他成為眾人取笑的對象。不過對於畢卡索與許多人來說，他稱得上是個英雄，但顯然不是因為他的繪畫能力。大家心裡明白，盧梭在技術上一點也比不上達文西、委拉斯奎茲或林布蘭，但他風格化的圖像，對西班牙小子和他那幫畫家友人，就是有某種魅力。

圖6-4 盧梭，《嘉年華之夜》，1886 年

盧梭處理場景的單純手法，讓看慣藝術學院畫作的觀眾很難接受。他們看到年輕戀人的雙腳懸掛空中，可見盧梭還做不出可信的透視效果；而且整體構圖更是扁平詭異到無藥可救。**這是藝術史上讓人可以說出，「我 5 歲小孩也畫得出來」的初期作品範例**。但盧梭在技巧和知識上的不足，卻樹立了他的獨特風格，盧梭的畫因此充滿力量與個人色彩。印象主義舉足輕重的大人物畢沙羅，還曾讚揚這個作品「觀念價值準確與色調飽滿」。

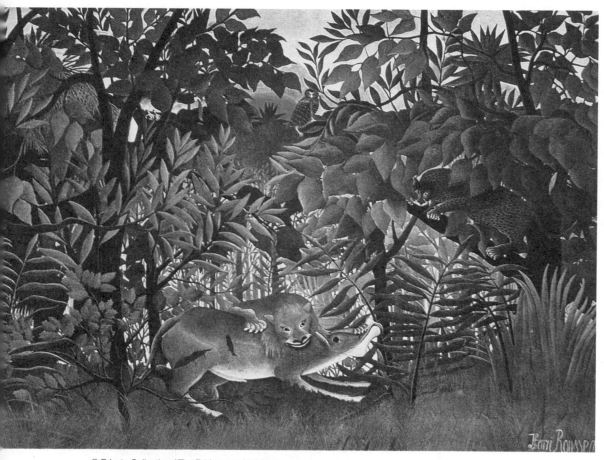

圖6-5 盧梭，《飢餓的獅子猛撲羚羊》，1905 年

就技術上來說，這幅畫仍未達標準。羚羊看起來像驢子，應該看起來凶猛的獅子卻像一隻手套偶。天空總是藍的，而太陽——如果認得出來的話——不是正要上山就是下山，但從不曾打光或添蔭。完全不寫實也毫無說服力，但對畢卡索與許多人來說，盧梭風格化的圖像，就是有某種魅力。

要畫得像個孩子，得花一輩子學習

那種魅力來自盧梭畫中未經世事的天真。著迷於遠古玄奧力量的畢卡索感受到，「海關官員」的藝術已經超越自然世界，進入超自然的國度。畢卡索懷疑盧梭和冥王地府有直接聯繫，認為盧梭的天真使他能直搗人性深處，而那是多數藝術家經教育洗禮後，僅存無幾的內在光芒。當畢卡索在某處無意發現《女子肖像》（Portrait of a Woman, 1895）這幅畫後，更是確定了他心中的直覺，而這幅畫後來也成了那場晚宴的主要觸媒。

畢卡索並不是在高級藝術拍賣會，或任何沙龍找到這幅畫，而是在蒙馬特殉道者街上的二手商品店，不小心看到的。某個不怎麼樣的藝品商將它出售，上頭標著區區五法郎，可見這作品並不是被當成藝術品來標價，而是被當成給窮畫家拿來重複使用的二手畫布。畢卡索買下了畫，而且一輩子珍藏。他後來回憶道：「它深深擄獲我……它是最真實表達法國人心理的肖像畫。」

盧梭如果在一九二五年畫《女子肖像》，這幅畫會被視為超寫實作品，因為它如夢氛圍中的平凡場景顯得如此不尋常。畫中描繪的是個中年女子的全身肖像，她不苟言笑，冷漠的眼神似乎望向觀者的肩膀。她穿著及踝的黑色洋裝，搭著淺藍色蕾絲領與腰帶。盧梭讓她站在看似巴黎中產階級的公寓陽臺上，色彩飽滿的窗簾拉向一側顯露滿窗子的植物。她身後遠處是巴黎的城牆，這或許是為了模仿達文西的《蒙娜麗莎》（盧梭曾以臨摹身分進出《蒙娜麗莎》所展示的羅浮宮）。她的右手拿著一節三色堇，左手像拿手杖般撐著倒放的樹枝。中景有一隻鳥飛過（實際上這隻鳥看起來，就要直接飛向女子的太陽穴，不過這是盧梭缺乏透視法技巧的緣故）。

畢卡索將畫室牆上的非洲部落藝品收藏移開，在最引人注目的地方擺上《女子肖像》，準備迎接大軍。等葛楚‧史坦一到，畢卡索還是少了豐盛食物，可以餵飽那批行進中的前衛藝術大軍。等葛楚‧史坦一到，畢卡索就把她拖到蒙馬特市區，趕在最後一刻大買特買一番。在此同時，奧莉薇亞用冰箱裡能找到的所有東西，煮了一道米食料理外加一盤冷肉。正當奧莉薇亞努力的又切又攪的同時，畢卡索的西班牙同胞、藝術家友人格里斯（Juan Gris, 1887-1927），趕著將他連在隔壁的畫室清空，好讓賓客擺放衣帽。

這件事具備了所有注定失敗的元素。但一如往常，只要畢卡索被算在內的活動，通常會成為一樁傳奇。

當阿波里奈爾搭計程車，與感到榮幸卻迷惑的盧梭一同抵達時，三十多位賓客已經就座，準備好迎接貴賓。阿波里奈爾以他如常的戲劇化手勢，敲了敲畫室大門，再慢慢將門推開，有禮的招呼困惑的盧梭進門。全巴黎最前衛的一群人為他喝采，掌聲直震腐朽的屋梁，而這名身高不高的灰髮畫家，激動的站在原地。夾雜著驕傲與尷尬，這位叢林與都市風景畫家，走向畢卡索為他準備的國王般寶座坐了下來。接著他拿下頭頂的畫家帽，把身上的小提琴放到腳邊，露出前所未有的開懷笑容。

原本這件事可能多少開了盧梭一點玩笑，但他這一笑卻完全化解了。那天晚上，在酒精催化下，原本對自己的斤兩就不大清楚的「海關官員」，上前對畢卡索說，他們倆是當今最了不起的畫家，「你是埃及風裡最了不起的，我則是現代最了不起的！」

無論畢卡索對那句話有什麼看法，他還是**持續不斷的收藏盧梭那些，既激發靈感又賞心悅目的畫。**據說畢卡索曾沉思低語道，**要畫得像拉斐爾得花四年時間學習，但要畫得像個孩子得花一輩子學**

習。從這點來看，盧梭的確是他心目中的大師。

「海關先生」在一九一○年過世。在嬉鬧中歡迎他加入陣營的蒙馬特幫，對他的死感到由衷傷心。阿波里奈爾在他的墓碑上留下這段墓誌銘：

溫和的盧梭，願您能聽見，

德洛內（Jules-Elie Delaunay，藝術家）、他的妻子、克瓦爾（Armand Queval，指盧梭的房東）、

還有我，

如星星的面容。

向您致敬；

願我們的行囊能暢行天堂之門，

帶給您筆刷、顏料和畫布，

讓您在真實的光芒中貢獻神聖閒暇時光於繪畫，

就像您曾為我畫過的肖像，

在墓碑上刻下這段文字的，則是雕刻家布朗庫西（Constantin Brancusi, 1876-1957）。他是之前那場著名的「盧梭之夜」晚宴的參與者，是所有賓客中，對盧梭的藝術與態度最感到親近的。

這兩個人都是局外人。盧梭雖是個法國人，卻從未被巴黎藝術圈的審美標準真正認可，而來自羅馬尼亞的布朗庫西雖受愛戴，卻刻意選擇疏離以維護他的巴爾幹半島根源。兩人的相似處還不只如此，

兩位藝術家都善於用神祕的個人色彩包裝自己。盧梭愛提從未發生過的海外冒險，而布朗庫西讓自己看起來像個貧困的農人工匠，千里迢迢從羅馬尼亞喀爾巴阡山山腳下鄉間的家園，一路步行向藝術世界之都的巴黎朝聖。

布朗庫西所言真假，無人能證明。但我們確實知道，他來自一個足以送他進藝術學院的家庭，並給了他一塊地資助他去法國。可以確定的是，他的確來自羅馬尼亞鄉間，而且正是他居住的小丘上，所點綴的那幾間殘破木造教堂，奠定了這個小男孩的美感。在裡頭，他看見雕刻簡單的教堂裝飾，聽著源自民俗故事的布道，點點滴滴的記憶形塑著他的人格和作品。

此時高更已不在人世，布朗庫西接任「農人風格藝術家」的重任。他穿著木鞋、粗罩衫、白色長罩衣，還蓄著一臉厚厚的黑（後來變灰）鬍子。此人完全沉浸在世界最精銳的城市，卻矛盾的帶給人粗獷、毫不矯揉造作的印象。儘管如此，布朗庫西的形象，卻和當時原始主義的氛圍不謀而合，而他的藝術作品更是如此。

羅丹哪裡好？哪裡不好？

一九〇四年，當腳瘸的布朗庫西抵達法國首都時，巴黎前衛藝術圈已經看見這位雕塑家的才華。他接著進入藝術名校，在藝術家門下當學徒。其中一位知名藝術家是羅丹（Auguste Rodin, 1840-1917）。**這位現代雕刻之父，將過往世代的理想性原則，轉化為具有印象主義本質的作品。**不過對布朗庫西來說，這還不是他想要的。他認為雕塑太過具象，在美學與創作上都還可以再改進。

當人們發現羅丹並沒有真的做自己的作品時，引發不少冷嘲熱諷的言論。羅丹的做法是先做一個模型，再請工匠幫他完成，作品的真實性和藝術家的人格因此受到質疑。雖然受人尊崇的達文西和魯本斯，都曾採取類似的方法，但當崇尚道德的藝術世界將箭靶對準羅丹時，過去的事顯然很容易被遺忘。

布朗庫西很清楚這樣的運作法則：創作的成果才是重點，而不是過程。但他是個實務派，和羅丹不同的是，他親自做自己的作品，且經常**省略製造模型的階段，直接在選定的媒材——石頭或木頭——進行雕塑**。此手法不但新穎，且一別以往雕刻大理石或鑄銅的傳統技法，直接就「低等」媒材創作。

《吻》，布朗庫西

省略製造模型，直接在「低等」媒材上雕塑。

羅丹著名的雕像《吻》（*The Kiss, 1901-1904*）（見左頁圖6-6）的成功因素之一，在於它的雙關意象：這一大塊大理石既是年輕戀侶的苗條身軀，也是他們雙棲其上的粗糙岩石。當布朗庫西創作自己的《吻》（*The Kiss, 1907-1908*）（見第二〇四頁圖6-7）時，他也玩同樣的把戲，但他更顯現代的手法卻同時有著古老痕跡。他將一塊石頭（約三十公分見方）雕刻成一對合而為一的戀人。和羅丹不同的是，布朗庫西並沒有試著掩飾石頭的質地；事實上，他刻意選擇表面粗糙的石頭，自這對愛侶胸線以上刻上大致的形象。這兩人以吻彼此封印，雙臂相擁。胖胖的手臂繞在對方的頸後，輕拉對方使彼此更靠近。如果在某個展出非洲部落藝術的博物館，或是尼羅河畔某個古老遺跡看見這個雕像，大概也不會覺得突兀。

圖6-6 羅丹，《吻》，1901-1904 年

羅丹著名的雕像，成功因素之一，在於它的雙關意象：這一大塊大理石既是年輕戀侶的苗條身軀，也是他們雙棲其上的粗糙岩石。

圖6-7 布朗庫西，《吻》，1907-1908 年

布朗庫西將一塊石頭雕刻成一對合而為一的親吻中的戀人，且並沒有試著掩飾石頭的質地。如果**在某個展出非洲部落藝術的博物館，或是尼羅河畔某個古老遺跡看見這個雕像，大概也不會覺得突兀**。

但在二十世紀初的巴黎，它是突兀的。它是石頭，不是銅；是粗糙又「直接」的雕刻，而不是光滑細緻的美感作品。更誇張的，是一對平凡情侶在接吻，而不是兩個神話人物的浪漫相遇。

布朗庫西運用低價媒材描繪市井小民，挑戰了當時的傳統。這個雕塑同時也為他立下個人宣言：以謙卑的工匠之姿，而不是優秀藝術家的氣勢創作雕像。他認為這麼一來，藝術家、作品和觀者間的關係，可以更誠實。捨去製造模型，直接就媒材雕刻，才是「真正通往雕塑的道路」。

布朗庫西做了一系列與原物同等大小的石雕與頭像大理石雕，這些作品看似古埃及國王、人面獅身雕像或非洲部落藝術，甚至有如中世紀為往生者塑模的面具。以大理石雕刻而成的《沉睡的繆思I》（Sleeping Muse I, 1909-1910）正是結合以上三項元素的完美之作。布朗庫西以純淨、冷調、白潔的大理石，精心打造一個安詳側躺的頭像。他的《沉睡的繆思》皮膚皎好，闔著的眼瞼與五官均完美對稱。她是終極的睡美人。

《頭》，莫迪里亞尼

作品特色 價值十五億，你個頭。

義大利藝術家莫迪里亞尼（Amedeo Modigliani, 1884-1920）的作品，同樣帶有遠古風格與獨特的身形線條。當他在一九〇六年剛搬到巴黎時，完全沉浸在塞尚和畢卡索的藝術世界中，直到一九〇九年遇見布朗庫西，看見這位羅馬西亞藝術家的「原始」雕塑，他才真的放下筆刷，拿起鑿子。他花了接下來的幾年時間，專注於創作布朗庫西風格的作品，主要以石灰岩雕刻頭像。今天莫迪里亞尼最為人熟知的

圖6-8 莫迪亞里尼，《頭》，1910-1912 年

《頭》系列雕像，確立莫迪亞里尼的風
格。當時這樣的風格越來越受歡迎。莫
迪里亞尼在 1910 與 1912 年之間雕刻
的《頭》，在 2010 年於法國佳士得拍
賣會現場以 5,260 萬美元（約新臺幣 15
億 7,680 萬元）售出，打破法國藝術品最
高拍賣紀錄。

是，他裝飾風格的性感豐腴裸體畫作，畫中被拉長的女性身形，讓人想到卡通版的蛇蠍美人。

但真正確立莫迪里亞尼創作風格的是他的《頭》（*The head, 1910-1912*）（見左圖 6-8）系列雕像。

根據拍賣經驗，這樣的風格正越來越受歡迎。莫迪里亞尼在一九一○與一九一二年之間雕刻的《頭》，在二○一○年於法國佳士得拍賣會現場，以五千兩百六十萬美元（約新臺幣十五億七千六百八十萬元）售出，打破法國藝術品最高拍賣紀錄。

《行走的男子》，賈科梅帝

作品特色　充滿力量，能強化觀者的感受（就算不知道他價值三十一億⋯⋯）。

但比起二〇一〇年，另一位作品帶有原始主義元素的雕塑家，所拍出的作品價格，這點錢只不過是零用錢。賈科梅帝的《行走的男子》（Walking Man I, 1960）（見下頁圖6-9）以一億零四百萬美元（約新臺幣三十一億一千七百六十萬元）的驚人天價售出，創下當時藝術品拍賣的最高紀錄。拍賣此作的蘇富比公司原本預估，如果能賣個兩千八百萬美元就算好運的了。這個價格證明了，賈科梅帝的表現主義作品充滿力量，至今仍有極大的吸引力。這個焦黑枯槁的男子身體微微前傾，似乎內心充滿恐懼。瘦弱憔悴的骨架凸顯了垂直的線條，正如塞尚在半個世紀前所指出的，強化了觀者對於空間的感受。在此處，它為孤立的《行走的男子》，增添了關乎存在的戲劇張力：他成了現代世界的階下囚，因希望的匱乏而挨餓，身上僅有的遮蔽，是無處不在的孤寂氣息。

賈科梅帝在他藝術生涯早期就搬到了巴黎。在此他也發現了布朗庫西的雕塑，從此追隨這位羅馬尼亞人對非西方藝術的喜好。非洲象牙海岸雨林裡的丹（Dan）部落，所使用的儀式湯匙特別吸引他。這種黑色木製餐具或穀物勺子，經常以女性胴體作為造形，以延長的頭頸作為木柄，軀幹作為容器。一九二七年，賈科梅帝創作了今天被視為重要作品的《湯匙女子》（Spoon Woman, 1927）。這件青銅雕塑顯然和丹部落的儀式湯匙有關，但賈科梅帝將設計簡化，並在底座加了窄窄的一小節，看起來像包裹在長裙裡的一雙腿。

圖6-9 賈科梅帝，《行走的男子》，1960 年

這個作品以 1 億 400 萬美元（約新臺幣 31 億 1,760 萬元）的驚人天價售出，創下當時最高紀錄。這個焦黑枯槁的男子身體微微前傾，似乎內心充滿恐懼，勉強的移動著身體走向未知。他枝棍般的身形有 6 呎高（約 182 公分），瘦弱憔悴的骨架凸顯了垂直的線條，強化了觀者對於空間的感受。

再進化：不受拘束的真摯，怎麼表達？

不過，並不只有巴黎的藝術家，對「原始」感到好奇並渴望簡化雕塑造型。英格蘭的雕塑家赫普沃茲（Barbara Hepworth, 1903-1975）年少時，就對史前與原始藝術大感震撼。當她父親開車載她上學途中，經過北英格蘭的大片荒原時，年輕的赫普沃茲立刻被約克夏綿延的山丘與成蔭的谷地之美震懾。當她父親把大雨淋漓的山丘視為黑暗深淵，而是美的物件：雕像。

後來她到里茲（Leeds）的藝術學校就讀，在這裡她認識了同窗摩爾（Henry Moore, 1898-1986）。兩人的友情與彼此分享的藝術觀念，在日後為雕塑世界帶來巨大影響。兩位藝術家在北英格蘭的風景中，同樣感受到一股原生的力量，他們所著迷的崎嶇巨岩，為他們的作品注入靈感。兩人走訪巴黎，結識畢卡索、布朗庫西等人，並開始運用旅途中獲得的新思維，加入自己的作品裡。這些不同影響的交互作用，帶來了一九三〇年代初期的重大突破，他們開始**引進將立體藝術作品穿洞的概念**，就此為雕塑開啟嶄新的一頁。

一九三一年，赫普沃茲做了一個抽象的雪花石膏雕像《穿洞的形式》（*Pierced Form, 1931*）——但後來在一次大戰遭到損毀。從整體形狀看起來，就像看到某人困在一個被砲彈炸穿的布袋裡。赫普沃茲發表她的嶄新發明後，摩爾緊接著宣布一九三二年為「洞之年」。

由於受到畢卡索與原始藝術的影響，摩爾較專注於人體造型雕像的創作，而赫普沃茲則另闢抽象蹊徑。她的雕塑作品重視作品的媒材與空間。她做了一系列雙色木質作品——如《佩拉格斯》

（*Pelagos*）——大小約為人類的胸腔，上頭有洞穿過，並加上類似吉他弦的線條以製造張力（此概念最初由俄國構成主義藝術家塔特林〔Vladimir Tatlin, 1885-1953〕提出，我們將在第十章介紹）。《佩拉格斯》是個完全抽象的作品，但它柔滑的表面、溫雅的中空與宜人的造型，令人產生和諧與美感的真切感受。

一九六一年，赫普沃茲受聯合國委託製造一件象徵和平的雕塑，以豎立在紐約聯合國廣場。她交出了一個高六·五公尺的銅製雕像，作品名稱為《單一形式》（*Single Form, 1961-1964*）。它的造型是一個木製的船帆，比一九三七年的版本大得多。原版中她在雕塑頂端刻了一個小凹槽，但在聯合國的版本，她做了一個大圓孔，來自這個世界的光芒可以穿越其中。

赫普沃茲七歲時，她的班導師給她上了一堂古埃及的課，小女孩的生命就此改變。她後來形容這堂課「將她徹底轟炸」，從此世界只存在於形式、輪廓與織品。畢卡索、馬諦斯、盧梭、布朗庫西、莫迪里安尼、賈科梅帝、摩爾和許許多多人，都中了部落與古老藝術的魔咒，其不受拘束的真摯與簡單造型的情感力量，深深吸引他們。這群現代藝術家，因此深入遠古初始人類的脈絡，使他們的作品就此連結過去與未來。

第 **7** 章

拼貼派掌門畢卡索，
方塊大護法布拉克

立體派：另類觀點
一九○七～一九一四

在義大利出生的法國詩人、劇作家、也是前衛藝術圈擁護者阿波里奈爾，其所下的文人註解，並不總是獲得青睞。事實上，他的才智反而有賣弄文采之嫌；他熱切的為現代藝術提供最即時的珠璣妙語，但結果經常讓人摸不著頭緒。不過，總有一些時候他的語言天賦，使他能夠直達少有人能觸及的藝術作品核心。

沒有人比阿波里奈爾對立體派的觀察更為精闢，這項藝術風潮，實在讓人難以理解。當阿波里奈爾聊到他的朋友畢卡索，也就是這項藝術風潮的共同發起人，他說：「畢卡索就像外科醫生解剖屍體那樣研究物體。」而這正是立體派的核心精神：針對一個主題，務求詳盡的觀察、分析與解構。

《亞維儂少女》，畢卡索

作品特色 驅邪之作，向塞尚的幾何觀念致敬。

這種創作方法，連激進的阿波里奈爾都得花一點時間適應。一九○七年，他在畢卡索畫室內和這樣的新畫風初次見面。畢卡索邀這位詩人，看看他正在進行的最新畫作，為了它，畢卡索已經畫了上百張草圖。即將完稿的這幅畫集合了各家藝術的影響，並呈現畢卡索所堅持重現——自印象主義以來即遭摒棄——的輪廓線條。當畢卡索自豪的將最新畫作《亞維儂少女》（見左頁圖7-1），展示給他所信任的朋友看時，阿波里奈爾卻以驚愕與困惑回應。在這位作家眼前的是五個赤裸的女人，站在約二·五公尺見方的巨大畫布上瞪著他瞧。她們粗略勾勒的身形以各種棕色、藍色、與粉紅色系的尖銳線條組成，碎裂的圖像有如一面碎鏡。阿波里奈爾認為，畢卡索的藝術生涯也將如那面鏡子。他實在搞不懂，為什麼碎

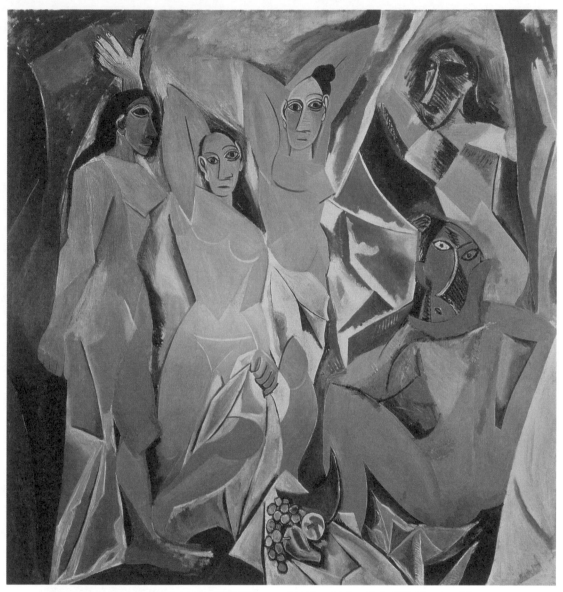

圖7-1 畢卡索，《亞維儂少女》，1907 年

　　畫中不見空間感，5 個女子以平面的輪廓呈現，身軀也簡化為各式三角形與鑽石形狀。所有**細節皆化繁為簡：無論是胸部、鼻子、嘴巴、或手臂，都是以 1、2 個小小的三角線條所組成（就像塞尚描繪田園的方法）**。右側是 2 個以非洲面具呈現頭部的女子，最左側女子則化為古埃及雕像。所有的臉部特徵經多重角度重新組合，橢圓的雙眼因此不對稱，嘴巴還顯得歪斜。

畢卡索的繪畫，會從備受收藏家與藝評家愛戴的優雅人物畫，趨向如此原始而嚴肅的風格。

這答案或多或少和畢卡索輸不起的個性有關。野獸派畫家馬諦斯，於一九〇六年發表了《生之喜》，這位畢卡索的心頭大患，果真成為當時最受矚目的藝術家，畢卡索因此深感威脅。另外，一九〇七年初的塞尚紀念展，也給了畢卡索不少刺激，這場展覽使他決心尊崇艾克斯大師的路徑，持續探索各種觀視方式的呈現。

幽閉恐懼？你看懂大師了

就這點來說，《亞維儂少女》的確發揮了驚人的效果。他從塞尚的概念出發，將這幅畫直接推到新的藝術風潮。畫中幾乎不見任何空間感。五個女子以平面的輪廓呈現，她們的身軀簡化為各式三角形與鑽石形狀，幾乎就像從橘紅色紙上剪下的。**所有細節皆化繁為簡：無論是胸部、鼻子、嘴巴、或手臂，都是以一、兩個小小的三角線條所組成**（就像塞尚描繪田園的方法）。畫面中完全不見擬真的意圖。在這些令人毛骨悚然的群像中，右側是兩個以非洲面具呈現頭部的女子，最左側女子則化為古埃及雕像，中間兩位看起來像風格化的漫畫人物。**所有的臉部特徵經多重角度重新組合**，橢圓的雙眼因此不對稱，嘴巴還顯得歪斜。

畢卡索戲劇性的縮短透視，帶給觀者幽閉恐懼的感受。在這幅畫裡，我們感受不到傳統遠近法中影像漸次退向遠方的視覺效果；相反的，**這些女子就像 3D 電影裡截取的畫面，生氣勃勃的從畫布躍出。而這才是畫家的真正意圖**。這些女子事實上，是為了尋歡客而魚貫列隊、任君挑選的應召女。畫作

名稱裡的亞維儂，指的其實是西班牙巴塞隆納的某處紅燈區（而不是風景如畫的南法小鎮）。女子的腳邊擺放了一盆熟成的水果，暗示待價而沽的人性歡愉。

畢卡索稱這幅畫為「驅邪之作」。這麼說的部分原因在於，畢卡索在《亞維儂少女》中，抹除了個人過去的藝術觀，呈現更大膽的、新的創作方向。另一原因來自畫中的訊息，強烈透露與娼妓共度春宵的快意，所換來的危險代價。他的朋友曾因這份快意的誘惑，付了兩次代價：一次用錢買單，接著是以自己的性命交換。這是針對性病的致命危險，所提出的沉重警告，因為性病已在世紀末的波西米亞巴黎藝術圈中，猖獗蔓延（馬奈和高更皆死於性病）。

畢卡索在早期的草圖中，原本設定五名娼妓外加兩名男子的七人組；其中一名男子為船員（作為恩客），另一名是手持頭蓋骨的醫學院學生（作為死亡象徵）。畢卡索原來或許想要畫的，是幅較有警世意味的圖，藉以展示「罪惡的代價」。但他發現移去構圖中的敘事成分，卻更能增添視覺張力。

差勁的藝術家拷貝，偉大的藝術家剽竊

畢卡索除了與馬諦斯較勁、將塞尚的作品加以進化，他還大肆搜索藝術史名錄以找尋靈感。他有句名言是這樣說的：「**差勁的藝術家拷貝，偉大的藝術家剽竊。**」這種藝術創作方法，**在今天我們會稱它為「後現代」**。但當我們將一九〇七年這幅立體派原型，和畢卡索曾經透徹研究的畫作──西班牙畫家葛雷柯所畫的文藝復興時期傑作《揭開啟示錄的第五封印》（*The Opening of the Fifth Seal, 1608*）（見第二一七頁圖7-2）做比較時，這句話就顯得非常簡潔有力。

《揭開啟示錄的第五封印》參考《啟示錄》中的聖經故事，描繪服侍神的人死後得到救贖。在畫面前景，高舉雙臂向天堂祈願的是施洗者聖約翰，他身上的藍色斗篷，和《亞維儂少女》的背景帷幕顏色相似。畢卡索對於這塊布料的安排，與葛雷柯以白色顏料、銳利線條和強烈陰影所製造的鮮明褶痕，極為相近。葛雷科畫作中央三位赤裸的女神，直接被畢卡索引用，就連其中一位以側臉面向其他人的安排，都是一樣的。而畫中濃烈黑暗、帶來啟示的天空，更不會被這位想要激發類似氛圍的年輕藝術家所錯過。

藝術史學家這世紀以來反覆思索《亞維儂少女》，試著找出它與另一幅畫的關聯並檢視其影響。

但阿波里奈爾無以得知二十一世紀的前衛藝術家，會將畢卡索這幅一九〇七年的畫作，視為史上最重要的畫作之一，他也無法預料一年內，**這幅畫會帶來立體派的誕生**。這位詩人只能就眼前奇怪得讓人摸不著頭緒的畫加以判斷。其實他並不是唯一對這幅畫做出負面回應的人。馬諦斯也嘲笑畢卡索，後來更氣憤的懷疑這個西班牙小子，想要毀掉現代藝術。

因為聽了朋友的逆耳評論，雖然畢卡索認為這幅畫尚未完成，但索性不再對這幅畫加工。他捲起畫布收到畫室的角落，擱置長達十七年，直到一九二四年，一位收藏家看都沒看就將它買下。不過，**曼哈頓現代藝術博物館於一九三〇年代後期買下它以前，這幅畫鮮少公開展示**。《亞維儂少女》所受到的冷淡對待，連德漢都說：「也許有一天我們會發現，畢卡索在他的偉大畫布後吊死自己。」

和畢卡索同樣因為去了趟塞尚紀念展，而深受啟發與轉變創作方向的畫家布拉克，對這個西班牙小子的想法，也感到難以理解。不過，與其他那些轉身竊笑的訪客不同的是，布拉克不久後到了畢卡索的畫室，提供他個人的想法與協助。

圖7-2 葛雷柯，《揭開啟示錄的第五封印》，1608 年

參考《啟示錄》中的《聖經》故事，描繪服侍神的人死後得到救贖。在
畫面前景，高舉雙臂向天堂祈願的是施洗者聖約翰，他身上的藍色斗篷
和《亞維儂少女》的背景帷幕顏色相似。畢卡索對於這塊布料的安排，
與葛雷柯以白色顏料、銳利線條和強烈陰影所製造的鮮明褶痕，極為相
近。畫作中央 3 位赤裸的女神，直接被畢卡索引用，就連其中一位以側
臉面向其他人的安排，都是一樣的。

這兩位年輕藝術家緊密的創意夥伴關係，促成了**立體派**誕生。這段關係用畢卡索的話來說就像婚姻，又可比擬為「用繩索綁在一道的登山客」，有如進行一趟藝術奧德賽之旅。這段夥伴關係**定義了二十世紀的視覺藝術**，並在日後帶來拼裝式松木地板，和安哲勒波伊斯（Anglepoise）桌燈（見第十二章）的現代主義美學。

特別的是，倘若少了企業家康維勒（Daniel-Henry Kahnweiler）的資助，這兩人或許永遠無法為藝術帶來如此宏大的轉變。這位德國出生的商人，原先在倫敦擔任證券交易員，但他**發現自己飽滿的靈魂不適合待在金融界**。於是他搬到了巴黎試試藝術經紀人的職務，且在不久後就來到畢卡索的畫室參觀，看見了《亞維儂少女》。康維勒和其他人對這幅畫的反應不同，他認為它非常了不起，想要馬上買下它。但畢卡索不同意，於是康維勒給了畢卡索持續進行藝術探索所需的經費，並承諾會在作品完成後買下。布拉克在不久後加入畢卡索，這項交易內容進而含括布拉克（雖然相較之下沒那麼慷慨）。於是兩人的財務有了後盾，這兩位**藝術家可以不再害怕被當時的審美觀拒絕，無所顧忌的開始進行創作。**

《艾斯塔克的屋舍》，布拉克

作品特色 **馬諦斯笑我「方塊」？那我就叫立體派。**

塞尚是這兩位藝術家的創作起點，他們皆曾仔細研究塞尚的創新技法。前野獸派畫家布拉克，經常在馬賽附近的艾斯塔克小鎮戶外寫生，因為這裡也曾經是塞尚最喜歡作畫的地方之一。他以塞尚的技法與他的綠、棕色調作畫，但布拉克的畫看起來非常不同。以《艾斯塔克的屋舍》（*Houses at*

L'Estaque, 1908）（見下頁圖7-3）為例，這幅畫是他在旅途中常出現的畫作類型。布拉克在畫中描繪一片滿布屋舍的山丘，零星點綴著樹木與叢林。他以放大攝影鏡頭的方式將特定區域拉近，並使田園的景深幾乎消失。一般在風景畫中所期待看見的天空或水平線，為了要符合整體感的要求而被捨棄。

這同樣也是塞尚的目標。但塞尚的做法會是將背景的主題帶向前景，布拉克則是**將一切都拋向前景**，就好像司機臨時踩煞車，乘客被拋向擋風玻璃。他的山丘屋舍層層疊疊的一個接著一個，但全都沒有窗子、大門、花園或煙囪。**為求構圖焦點與彼此的關聯性，所有的細節都要犧牲掉。**豪華不動產變形為淺棕色方塊，上頭一層層的深棕色調暗示陰影和深度。偶然出現的綠色灌木叢和樹木，讓眼睛得以從單調交疊的長方體矩陣中暫時休息。

當布拉克以《艾斯塔克的屋舍》系列畫作進入一九〇八年秋季沙龍展時，評審委員會先是拒絕，接著又加以譏笑一番。**委員之一的馬諦斯語帶嘲諷的說：**「布拉克剛送來了一幅用一堆方塊（cubes）組成的畫。」很諷刺的，馬諦斯這番評論的說話對象，正是當年用「野獸」一詞來形容馬諦斯早期作品的弗克賽勒。於是按照慣例，此名就此名留千古，立體派（Cubism）於焉誕生。

嗯，名字雖然已經有了，但是這股風潮還沒有真的開始。說來可惜，因為「立體派」這名詞讓已經夠複雜的藝術風潮更形複雜。「立體派」一詞或許能夠合理說明，布拉克和畢卡索這兩位時代先驅，自那年秋天以來所創作的作品本質。這個詞彙事實上名不副實，因為立體派沒有立方體，甚至恰恰相反。

立體派企圖確立的是平面空間的畫布本質，而不是嘗試重現立體空間（如立方體）的錯覺。想畫

圖7-3 布拉克，《艾斯塔克的屋舍》，1908 年

畫作中，山丘屋舍層層疊疊的一個接著一個，但全都沒有窗子、大門、
花園或煙囪。**為求構圖焦點與彼此的關聯性，所有的細節都要犧牲掉。**
和塞尚的作品如出一轍，但更極致的將風景簡化為幾何圖形。馬諦斯譏
評此作為「用一堆方塊（cubes）組成的畫」，按慣例，批評正好點出
特色，立體派（Cubism）從此誕生。

出一個立方體，通常畫家需要從單一透視點觀察該物體，但是布拉克和畢卡索，卻是從所有可能的角度觀察物體。

以紙箱舉例來說，布拉克和畢卡索象徵式的將其打開拆解，還原成平面圖，使紙箱的所有面向一併展現。但是他們同時也企圖在畫布上，呈現平面圖無法展現的立體感。於是他們繞著紙箱進行想像的漫遊，從中篩選出最能表達紙箱的面向，接著再將這些「視點」或「碎片」，環環相扣鋪陳於平面圖上。其順序大致接近紙箱原有的立體形狀，因此仍然認得出是個箱子，只是攤平成為平面空間。他們相信如此一來，構圖將引發觀者對於盒子（或是任何物件）本質的更深感受。重點在於化思考為實際作為，刺激人們留意生活與我們所忽視的事物。

《小提琴與調色盤》，布拉克

作品特色　拆解再重組，靜物動起來了。

另外，他們也企圖更精確的呈現，人們實際觀察事物的方法。我們可以從布拉克的《小提琴與調色盤》（Violin and Palette, 1909）（見第二二四頁圖7.4）驗證這個概念。這幅畫是布拉克與畢卡索合作的第一年期間，所創作的作品。這是立體派的最初階段，又稱「分析立體派」（Analytical Cubism, 1908-1911）。其命名源自他們當時熱衷分析物件與其占據的空間。

就構圖來說，《小提琴與調色盤》是幅簡單的畫。一把小提琴主導畫面底部的三分之二，上頭的譜架放著幾張樂譜。譜架上方是畫家的調色盤，勾在一根牆上的釘子上。在它一旁是一個綠色的窗簾。

布拉克繼續使用塞尚淡棕色與綠色的柔和色調，但這一次並不是為了向他致敬，而是因為有這需要。布拉克和畢卡索都發現，唯有使用淺色系色盤，才能成功將同一主題的多重視點，融入單一畫布上；相反的，各種鮮豔色彩會變得難以駕馭，畫面會變成無法辨識的一團混亂。在他們所發展的新技法下，直線成為視點改變的標誌，而微妙的色調變化則為觀眾展示正在發生的轉變，此技法更為整體設計帶來平衡與協調感。

怎麼看？由上往下、從下到上，兩側同步

這是立體派的重要面向。藝術創作首度不再將畫布視為一面窗子，不再作為錯覺的工具，而是直接作為被展示的物件本身。畢卡索將它稱為「純粹繪畫」；觀者直接就繪畫本身的設計（色彩、線條和形狀），而不是立體空間錯覺的技巧好壞給予評斷。此刻最重要的莫過於，讓眼睛漫遊畫布上各種角度的形狀，享受其抒情與節奏帶來的樂趣。

布拉克的《小提琴與調色盤》，可以看見不少這樣的特質。他將小提琴解構成為很多碎片，接著再重新組合成大約正確的形狀；所有碎片元素都由不同觀點描繪而成，小提琴因此能由上、由下、甚至由兩側同步觀看。這不是相機所拍攝出來的直接再現，也不是過去藝術的擬真技法，而是一種觀看、描繪樂器的嶄新方式。布拉克使靜物變得栩栩如生，對我來說，擺動的輪廓線和弓箭般的琴弦，似乎真的帶來了音樂。一頁頁的樂譜更增添表演性，彷彿自譜架踏出了舞步，一路跟著小提琴的琴音搖曳。

目前為止，一切都不錯。但布拉克做了一件完全不符畫面整體感的事：他用傳統透視法的自然風

222

格，繪製牆上那根掛著調色盤的釘子。與樂譜相融合的後方牆面，從平面畫布轉而成為傳統立體擬真幻術。這是怎麼回事呢？布拉克是否失去信心？或者這其實是一個笑話呢？

不，畢卡索會開玩笑，布拉克可不會。這位法國藝術家不過是試著解決另一項問題：他擔心這幅畫就像密封罐，隔絕了一切現實，徒然存在於自己的內在世界。他認為**藉由加入「現實世界」的元素，人們會更專注觀看，並連結視覺記憶庫，進而在腦海中為此圖像定位**。這是超市所謂的「破盤低價」策略，以此誘引人們被畫面所吸引。

然而，畫布上出現立體釘子，並不代表布拉克所承認，過去畫布所扮演的「一窗一世界」角色略勝一籌。相反的，布拉克以傳統技術凸顯他激進的新技法。正如色盤上對比的色彩因並置而相輔相成，布拉克藉呈現傳統透視法，展示立體派新穎的觀看方法。

參考當時的時代背景，科技的突破性發展也帶給世界全新的觀點。一九○五年，年輕有為的德裔瑞籍科學家愛因斯坦發明相對論，布拉克和畢卡索都密切關注著，愛因斯坦關於時間和空間相對性的革命性研究結論。這兩位藝術家和其他人一樣，喜歡享受巴黎的晚餐派對，喜歡與朋友齊聚一堂，熱烈討論四度空間的概念，以及科學界的種種新發現。愛因斯坦所提出的新知，使世界從安定轉為未知而不安的質量世界。這讓**立體派將物質分解為交疊碎片的概念，看起來完全合乎邏輯**。一如 X 光攝影技術的發展，鼓勵他們穿越表象，以描繪看不見卻存在的事物。

走出實驗室，這世界正興奮上演著萊特兄弟的航太新觀點，為巴黎咖啡屋再添熱門話題（畢卡索因萊特〔Wilbur Wright〕而給布拉克取了威博格〔Wilbourg〕的外號）。咖啡屋裡的熱烈討論，因精神分析學家佛洛伊德（Sigmund Freud, 1856-1939）關於潛意識的爭議性心理分析，而更顯沸騰。在當時，

圖7-4 布拉克，《小提琴與調色盤》，1909 年

布拉克將小提琴**解構成為很多碎片**，接著再重新組合成大約正確的形狀；所有**碎片元素都由不同觀點描繪而成**，小提琴因此能由上、由下、甚至由兩側同步觀看。這不是相機所拍攝出來的直接再現、也不是過去藝術的擬真技法，而是一種觀看、描繪樂器的嶄新方式。布拉克使靜物變得栩栩如生。

從古至今文明所依據的諸多真理，從未如此刻接二連三的被推翻，或被視為謬論。

我這輩子不畫抽象畫——畢卡索說

在這樣的時代氛圍下，難怪這兩位野心勃勃、才華洋溢、充滿好奇心的藝術家，會走上概念性的創作手法。他們的作品並不是根植於直接再現，而是先入之見。布拉克和畢卡索試著為藝術發明一種新配方，**他們所參考的不只是眼前所見**，還有他們對繪畫主題已經掌握的知識。阿波里奈爾說過，他們的「創新繪畫結構中的元素，並不是來自視覺，**而是來自洞察力的真實性**」。這些畫作企圖再現人們實際觀看、並存在於世界的方式。立體派畫作的每一個平面，都有各自的時間與空間（透過畫家在不同時間、站在不同空間觀察得來），但卻同時存在於畫布上的宇宙，且彼此之間環環相扣。

創新的藝術手法帶來高度複雜的拼貼，這種極端現代的方法在他們畫室以外的藝術圈，開始廣為流傳。一群巴黎藝術家如雷杰（Fernand Léger, 1881-1956）、梅金傑（Jean Metzinger, 1883-1956）、格里斯（Juan Gris, 1887-1927）、葛列茲（Albert Gleizers, 1881-1953）、克和畢卡索的立體派技巧。這些藝術家（非立體派創始人）在一九一一年獨立沙龍展中，公開這項嶄新的藝術風格（因此日後這場沙龍展又被稱為「立體派沙龍展」）。布拉克和畢卡索決定不參展，他們的作品都在此次沙龍展中缺席。

他們和這場展覽最大的關聯來自格里斯的作品。他和畢卡索同樣都是定居法國的西班牙人。他也是濯衣船（見第一九一頁）的一員，後來開始嘗試立體派技法，並發展出更加流暢的風格。舉例來說，

他的《花卉靜物》（*Still Life with Flowers, 1912*）帶有一種金屬質地，彷彿以鋼鐵拼接而成。格里斯運用立體派切割物體和空間的技法，將兩者混合過後重新組合。此畫強調整體設計感，因此畫中唯有吉他稍可辨識，其他的成分幾乎是不可辨識的幾何形狀……而這也是接著即將登場的形狀。

完全幾何是立體派無可避免的產物。俄國的至上主義（見第十章）、構成主義（見第十章）、以及荷蘭的風格派藝術家（見第十一章），在緊接著的幾年內，開始創作僅以圓形、三角形、球體和方形所構成的繪畫與雕像。他們無意描繪已知的世界。但這其實並不是立體派的初衷。**畢卡索曾說，他這輩子不會畫任何抽象畫。**部分原因在於，他和布拉克選擇以日常生活物件——如菸斗、桌子、樂器、器皿——入畫，即是為了讓畫中複雜的構成元素更易於辨識。**不過隨著他們持續在立體派道路上前行，他們**發現作品的確越來越難以被人理解。

好吧！不是抽象畫，是「女孩」

畢卡索在立體派這個階段又提出創新之舉，雖然這個舉動很聰明，但對於他作品的可理解度絕對毫無幫助——這個西班牙男子開始將**作品「穿洞」**。意思是，此時他的手法不再是將圖像扭曲變形，以從多重視點表現物體。畢卡索開始移除部分元素，如乳房，使畫中主角留下一個（被穿過的）洞。這個乳房有可能在肩膀處或其他地方重新出現，因此使圖像比過去的立體派作品更加變形難辨。

《我的美麗女孩》，畢卡索

人體以碎裂區塊呈現，還在「畫作」上寫文字。

布拉克在《小提琴與調色盤》中置入傳統的寫實鐵釘，為立體派保持一份與現實的聯繫。但他和畢卡索還得多努力一點，才能引導觀者閱讀他們畫中的主題。他們想到的解決之道是**在畫布上加入文字**。畢卡索的《我的美麗女孩》（Ma Jolie, 1911-1912）（見下頁圖7-5）可作為一例。

《我的美麗女孩》的畫中主角是畢卡索的情人瑪賽爾・韓帛特（Marcelle Humbert）。畫布中央堆疊的碎裂區塊中，可以勉強辨識出她的頭部和上身。畫面右下角是她輕輕撥挑的六根吉他弦。靠近畫布底部出現大為容易辨識的元素：以大寫拼寫的「MA JOLIE」（我的美麗女孩），這是畢卡索為瑪賽爾取的暱稱。這句話挪用了當時的流行歌曲，畢卡索在「E」的右上方放上高音譜記號，以表現雙關含義，擺放的位置相當於數學平方記號的位置。

放上文字是勇敢的，因為藝術向來是以圖像而不是文字傳達。兩種不同傳達媒介的並置，顯現藝術家的膽大無畏。這些文字直接取材自日常生活，有助於觀者理解他的畫作。

壁紙、油布，又黏、又貼

不過這些字母並不是萬能仙丹。布拉克和畢卡索眼前還有其他難題。其中最急迫的一點是，他們如何在平面畫布上再現立體主題。他們擔心圖像的扁平感，將使觀者無法區分媒材與它所承載的圖像。

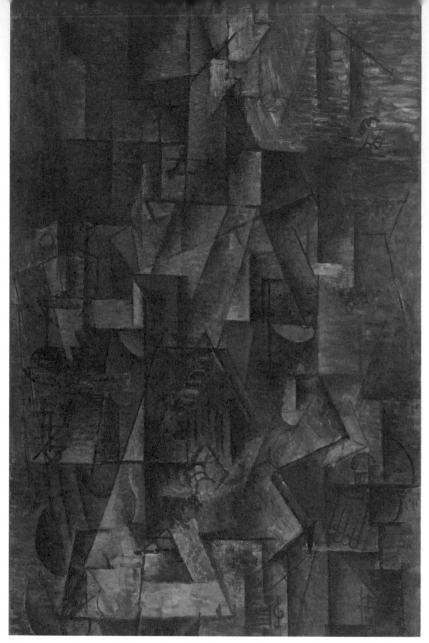

圖7-5 畢卡索，《我的美麗女孩》，1911-1912 年

畫中主角是畢卡索的情人，畫布中央堆疊的碎裂區塊中，可以**勉強辨識**出她的頭部和上身。右下角是她輕輕撥挑的 6 根吉他弦。靠近畫布底部出現以大寫拼寫的「MA JOLIE」（我的美麗女孩）。這句話挪用了當時的流行歌曲，畢卡索在「E」的右上方放上高音譜記號，以表現雙關含義。放上文字是勇敢的，顯現藝術家的膽大無畏。這些文字直接取材自日常生活，**希望有助於觀者理解他的畫作**。

當然，媒材與上頭的裝飾設計，如同一體沒什麼不對，但這樣的組合不叫藝術，而是壁紙。布拉克的確曾是個裝潢師父，但他早就離開那個行業。現在的他是個羽翼豐盈的藝術家，畢卡索也是，沒有人會把他們歸類為壁紙設計師。但假使……。

假使……他們拿壁紙貼上畫布會如何呢？這個嘛……。

《藤椅上的靜物》，畢卡索

作品特色 **觀念藝術：挪用日常生活用品來創作，例如壁紙。**

布拉克開始實驗當裝潢師父時所學的技巧。他將沙子與石膏混入顏料以增加厚度，偶爾會以梳子代替筆刷製造立體逼真的錯視畫效果。而畢卡索則忙著在畫室內搜尋靈感。一九一二年初夏他創作名為《藤椅上的靜物》（Still life with Chair Caning, 1912）（見下頁圖7-6）的作品。這幅橢圓形畫作的上半部，是完全的立體派畫風：刻意裁剪的報紙、菸斗和玻璃杯，像一副散落地上的撲克牌。而畫作的下半部卻大異其趣。畢卡索用一張通常拿來鋪在抽屜裡，或當作次級包裝紙的便宜油布，直接黏在畫布上，油布上頭印著交叉格狀藤椅的圖案。另外他還用一條繩子充當畫作的邊框。

使用油布是一項創舉。在一九一二年，人們已經習慣藝術家描繪日常生活，真實世界的主題，因畫家的畫筆和顏料轉化為藝術。但人們卻還沒見過藝術家，**挪用日常生活元素作為畫作的一部分**，這個舉動徹底改寫了藝術與生活之間的規範。

畢卡索使用印有圖樣的油布，成功使這幅圖更易於理解，讓人可以馬上看出，這個橢圓形畫布代

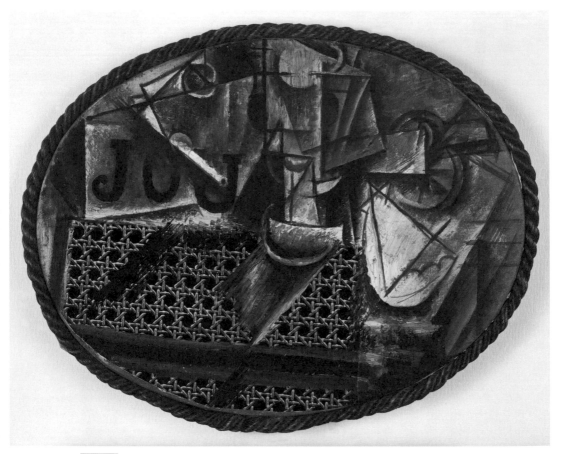

圖7-6 畢卡索,《藤椅上的靜物》,1912 年

這幅橢圓形畫作的上半部,是完全的立體派畫風:刻意裁剪的報紙、菸斗和玻璃杯,像一副散落地上的撲克牌。而畫作的下半部卻大異其趣。畢卡索用一張通常拿來鋪在抽屜裡、或當做次級包裝紙的便宜油布,直接黏在畫布上,油布上頭印著交叉格狀藤椅的圖案。另外,他還用一條繩子充當畫作的邊框。使用油布是一項創舉,**這個舉動徹底改寫了藝術與生活之間的規範**。這張油布從一張不起眼的碎布,搖身一變大登藝術之殿。畢卡索成功轉化大量製作的產品,成為獨特而珍貴的物件。

表的是一張典型的咖啡桌。菸斗、玻璃杯和報紙（上頭寫著 JOU，也就是雜誌〔Journal〕），都是咖啡桌上會出現的物件，而油布可以被視為一張緊挨著桌子的椅子或桌布。但畢卡索的聰慧發明，不只讓立體派畫作更易於解讀；這張油布從一張不起眼的碎布，搖身一變大登藝術之殿。**畢卡索成功轉化大量製作的產品，成為獨特而珍貴的物件。**

幾個月後布拉克更往前跨進一步，同年九月他畫了《水果盤與玻璃杯》（*Fruit Dish and Glass, 1912*）。他將木紋圖樣的壁紙剪下後貼上畫布，接著在壁紙上，以炭筆畫下立體派風格的水果盤和玻璃杯素描。這幅畫裡沒有任何「油畫」成分，畫中的色彩，來自布拉克從南法亞維儂的商店買來的壁紙。

此刻我們進入一場深奧的心智遊戲。布拉克使用的是一張印有木紋的壁紙。他將這個「仿造」的影像放在自己的圖畫中，而這張圖的本質也是虛構的。但這麼一來壁紙的狀態被改變，成了畫布中唯一的「真實」。聽起來很複雜，我知道，但是值得我們注視的一點。因為這正是**觀念藝術的起點**；並不是杜象、也不是一九六〇年代的行為藝術（見第十七章）表演者，而是一九一二年身處巴黎的布拉克和畢卡索。

布拉克的壁紙和畢卡索的油布，或許只是不值錢的日常物品，但就藝術史看來，它們有如一捆炸藥：塞尚走出現代主義大門，而這兩位年輕的探險家則將門框炸飛。他們並不是複製真實生活，而是將之挪用。分析立體派（Analytical Cubism）就此進入綜合立體派（Synthetic Cubism）。**綜合立體派專指布拉克和畢卡索發明的剪貼**（papier collé）技巧，而這個名詞來自法文的 coller，意思是「黏貼」。這**兩位偉大的藝術先鋒再創藝術新頁：他們發明了拼貼**（collage）。

還記得我們學校美勞課做的，那些黏得歪七扭八的美勞作業？那些我們從報紙、雜誌剪下貼在紙

板上的作品？它們看起來如此理所當然又簡單，甚至幼稚。但**在布拉克和畢卡索之前，從沒有一個人想過這樣做來創作藝術**。是的，過去是有些人從某處剪下一些東西，貼到別處——例如，在剪貼簿上做紀念冊。過去前人也曾以珠寶裝飾圖像，竇加還曾以絲布圍在他的《小舞者》（*Little Dancer, 1880-1881*）雕像身上。但在藝術家的神聖殿堂——畫板上，放進日常物件的概念卻是史上頭一遭。

（見左頁圖7-7）

於是有了安迪沃荷和氣球狗（黃色小鴨？）

這兩位藝術家口袋裡還有一樣把戲：**三度空間剪貼**。用繩子、紙板、木材、印樣紙張拼湊的複雜組合，以今天當代藝術用語來說，稱之為集合藝術（Assemblages），或稱為雕塑。但一九一二年「集合藝術」這個字眼尚未出現，雕塑也還只是佇立於基座上的大理石，或鑄銅塑像。

一九一二年的秋天，詩人、藝評家薩爾曼（André Salmon）走進畢卡索的畫室，他看見懸在牆上的《吉他》（*Guitar, 1912*），頓時大吃一驚。這個西班牙藝術家用摺疊紙板、電線和繩子做了一個三度空間的吉他。

「這是什麼？」薩爾曼問。

「沒什麼，」畢卡索回答：「就是那把吉他（el guitar）！」

注意到了嗎？「那把」（西班牙文的 el，是陽性冠詞）吉他，而不是任何「一把」吉他。布拉克和畢卡索在發想立體派作品的過程中，做了不少這樣的立體模型。現在他們將這些模型從後臺拔擢到舞臺上成為主角，此舉如同向傳統宣告斷絕。從這時候起，**藝術可以取材自任何媒材**。

圖7-7 竇加，《小舞者》，1880-1881 年

接下來的兩年內，這兩個人有如爵士雙奏，在**即興中，運用彼此所有可用之材與靈感創意。他們的跨媒材，發明混合了平凡素材與藝術的高雅性質**，為藝術界帶來立即且深遠的影響。曾是巴黎立體派成員的杜象，到了美國，馬上用日常物件做了他自己的藝術作品《噴泉》（*Fountain, 1917*），一個改造過的小便盆。超現實主義畫家尊崇畢卡索的《亞維儂少女》，其領導人布魯東（André Breton）還曾為這幅畫命名。若不是因藝術家渴求將日常生活物件再現於新穎藝術的脈絡當中，又怎會出現沃荷的**康寶濃湯罐、昆斯的氣球造型狗，還有赫斯特的鯊魚醃呢？**

這些例子，還只是布拉克和畢卡索立體派，影響後世的眾多作品之一。在二十世紀的藝術與設計領域中，處處可見其影響。布拉克和畢卡索自塞尚演化而來的立體派三角、線條、空間美學，開創了現代主義中的元素。柯比意建築的優雅與簡潔、一九二○年代的裝飾藝術風格，還有香奈兒的時髦設計，都得歸功於這兩位年輕藝術家。此外，愛爾蘭作家喬伊斯（James Joyce, 1882-1941）非連貫的現代文體、英國作家艾略特（T. S. Eliot, 1888-1965）的詩、俄國音樂家史特拉汶斯基（Igor Stravinsky, 1882-1971）的音樂等，比比皆是受其影響的名家。此刻抬起頭看看身邊的景物，你會看見**立體派的精神**也正回望著你。

立體派的精神或許將永遠繼續下去，雖然，這個藝術風潮在當時只持續不到十年時間。布拉克和畢卡索的世界——一個以咖啡因和苦艾酒澆灌的巴黎波西米亞文化場景——將告落幕，美好的時代將因人類史上最可怕的一幕——一次大戰——而終結。包括布拉克在內的多名立體派成員，接著一一被徵召入伍。現代藝術的重要擁護者、詩人阿波里奈爾因戰受傷，耗弱的身軀不敵傷寒，於一九一八年辭世。立體派藝術家背後慧眼獨具的後盾、畫商康維勒，因為德籍身分而遭驅離巴黎。

派對結束了。一次大戰為立體派劃下句點。畢卡索曾說，他從此不曾見過他的藝術好兄弟。這麼

說其實並不正確。他們其實曾經會面。布拉克自大戰倖存後，回到巴黎繼續他的藝術家生涯，也常拜訪

他那位留在巴黎的繪畫夥伴。畢卡索話裡真正的意思是，他們兩人的藝術探險已經結束了，也就是說，

立體派結束了，他們已然抵達探索再現方法的最後邊界。此時這兩位藝術家和他們的探索成就，早已聲

名遠播。

這兩位年輕藝術家所達到的藝術與思維成就，不禁令人佩服。立體派從未發展任何宣言，布拉

克、畢卡索也沒有任何政治傾向。但接下來，**將他們的概念轉化為行動的藝術風潮**，就不是如此了。未

來主義（Futurism）的主張非常不同，而且將帶來更為黑暗的影響……。

第**8**章

源自義大利、結合立體派、造就鑿岩機

未來主義 一九〇九～一九一九

一九〇五至一九一三年的八年之間，現代藝術風潮彷彿億萬富翁的葬禮，在葬禮上會忽然出現失散多年的親戚。許多當時從來沒聽過的團體，一一出面認親，他們聲稱自己是新一代的藝術先鋒，宣稱與莫內的印象主義，或秀拉的色彩學有血緣關係。他們分別來自法國（野獸派、立體派、奧菲主義〔Orphism〕）、德國（橋派〔Die Brücke〕與藍騎士〔Blaue Reiter〕表現主義）、俄國（軸射光線主義〔Rayonism〕）與英國（漩渦主義〔Vorticism〕）。有些流派略勝一籌，有些則影響了其他流派，所有流派都有一定的貢獻。

這些忽然出現又分開的流派，顯示出這時候的歐洲有如一塊不斷變化的流動大陸。推陳出新的機械新發明，使新興中產階級更加享受生活帶來的便捷與樂趣。由藝術家、詩人、哲學家、小說家所組成的團體，齊聚在一起飲酒作樂，也同時交換，他們在新潮偉大的現代城市中的諸多思考。現代都會有如大型遊樂場，電力帶來的迷人光線，二十四小時照耀著整座城市。上個世紀的疾病與髒亂已經成為歷史。此刻的歐洲彷彿高聲吶喊著：揮別舊世界，迎接新未來。

至少在馬里內堤（Filippo Tommaso Marinetti, 1876-1944）的口中和筆桿下，是如此疾呼的。他是義大利極具煽動性的詩人與小說家，出生於埃及，雙親是義大利人，在埃及亞歷山卓城長大。他接受來自里昂的耶穌會會士的法國義大利式教育，但到了十八歲時，他才真正有機會造訪義大利和法國。在此之前，這兩個國家在他心中，已留下極為浪漫的印象，而他也已經培養出辯論的喜好與天賦（法國人愛辯）。他將巴黎前衛作家的實驗性文字，視為紅酒啜飲，沉醉在其力量中。在二十出頭時，他選擇定居義大利米蘭，但很快的發現，自己剛入籍的國家，在現代藝術中缺乏一席之地。於是他迅速的以稱為「未來主義」的獨特新概念，作為解決之道。

238

印象主義讓藝術商業化，未來主義讓藝術泛政治

未來主義和過去的藝術風潮不同之處在於，它從一開始就明顯的充滿政治意涵。活躍的馬里內堤一心想要改變世界——無論好壞——而他的確成功了。儘管這個人有不少人格缺陷，但害羞、孤僻絕非其中之一，若馬里內堤對這個世界抱持著美好願景，他會讓全世界都聽見。我們不得不佩服他的勇氣。

一個在義大利象徵主義風潮，及前衛藝文界還不怎麼出名的詩人與作家，決定在報紙頭版刊登他的激進宣言，而且還不是什麼不起眼的地方報，或義大利全國性報紙。

一九〇九年二月二十日星期日，馬里內堤在法國著名的《費加洛公報》（Le Figaro）向世人宣告他的未來主義宣言。此舉可謂老謀深算。馬里內堤很清楚，唯一能使他的想法，在國際知識分子與藝術精英界流傳的方法，就是直搗他們的後院——巴黎，然後大談闊論一番。噢！還有大打一架。他真的這麼做了，而且對手是城裡塊頭最大、最壞的男孩：布拉克、畢卡索等立體派成員，還有蒙馬特幫首領阿波里奈爾。

《費加洛公報》的老闆在發行前很緊張。為了和這個義大利動亂者劃清界線，他們特別聲明：「本報是否還需要在此聲明：作者該為他個人的大膽言論，以及對世人所尊崇的事物所加諸的放縱言行全權負責？但我們認為，無論外界如何評價，為讀者提供這份宣言，是一件有意思的事。」這份宣言占了《費加洛公報》頭版兩欄半的版面，內容包括標題「未來主義」以及後頭緊接著的說明文字，最後是十一點宣言。這份文字頗具破壞力，也難怪報社老闆提心吊膽。

馬里內堤是這樣介紹他自己和他的共同發起人的：「我們從義大利向世界拋出這份暴力、煽動性

的宣言，藉此建立未來主義，因為我們希望將我們的國家，自教授、考古學家、導遊、古物收藏家所造成的腐化禍患中解放。」他接著說明，這個國家過去豐富的藝術歷史，義大利**過去輝煌的藝術成就，已經壓抑了當代的創造力**，特別是古羅馬與文藝復興時期的黃金年代。他就像是個受困在成功兄長背影後感到挫折的弟弟，發出不平之鳴。不過，他倒不是這樣詮釋的。「因為長久以來，義大利已經淪為三流藝術經紀人的市場。我們要我們的國家，從多如墳場的美術館解放。是的，美術館、墳場！它們是一樣的東西……來吧！放火焚燒圖書館！讓運河的水流淹沒美術館……拿起你的鋤頭和鎚子，盡情摧毀所有受人崇拜的城市吧！」以上內容出現在主餐——也就是正式的宣言之前。

宣言第二點：「我們歌頌侵略行為、騷動卻警醒、迅速而果敢的生活以及攤掌與揮拳。」好的，看來這個宣言開始暖身了。但最精彩的（也是最駭人的）才剛開始。到了第四點他談到了速度：「跑車的排氣管有如大蛇，帶著使人痙攣的氣息……轟隆作響的汽車像火藥奔馳，遠比帶著翅膀的薩摩得拉利女神（Winged Victory of Samothrace，古希臘雕像）更加美麗。」第九點聽起來更加肆無忌憚了。在接下來的反傳統言論中，**他為他個人與未來主義種下可怕的種子，成為法西斯主義的先兆**。「我們歌頌戰爭，那是世界的唯一清潔劑。我們讚揚軍國主義、愛國主義、為求解放的毀滅行為，以及值得一死的美麗理念，與貶抑女性的作為。」唉呀！

這份宣言奏效了。一天之內，馬里內堤的名字從「他是誰？」變成「他以為他是誰？」，巴黎知識分子圈立即嚴厲斥責。一位情操高尚的審美家提出：「他不應該稱他的宣言是『未來主義』，應該叫『破壞主義』。」另一位則評論：「馬里內堤先生帶來的騷動，不過顯示了他不經大腦的思考，或他對廣告宣傳的強烈渴望。」

他的廣告策略流暢專業且效果十足。他對媒體和大眾的掌控，或許會讓麥迪遜大道上第一流的廣告人都大感敬佩。法國評論家阿拉賀（Roger Allard）於一九一三年寫下：「透過精準策劃的展覽、煽動人心的演講、各種媒體文章、辯論、宣言、公告、廣告，和所有未來主義的宣傳形式加持下，一群畫家正式登場。從波士頓、基輔到哥本哈根，這些活動製造了某種假象，而外界幾乎買單。」馬里內堤為後起的達達主義藝術家、杜象、達利、沃荷和赫斯特，示範了以名氣助長聲勢的成功之道。

特徵：高速前進的動態感

不過未來主義除了宣言以外，還有什麼呢？畢竟馬里內堤是個作家，並不是視覺藝術家，而且在公開發表宣言的當時，他的追隨者也和他一樣，都是作家。一年之後，藝術風潮成型。

他號召了幾位義大利藝術家：薄邱尼（Umberto Boccioni, 1882-1916）、卡拉（Carlo Carra, 1881-1966）、塞維里尼（Gino Severini, 1883-1966）和巴拉（Giacomo Balla, 1871-1958）。這幾位藝術家的作品描繪現代生活的動能，並展現馬里內堤談論的機械之美與侵略性律動。

這些作品**充滿能量與動感**，並汲取十九世紀，截取馬匹奔馳連續角觀察單一物件的概念的法國科學家馬黑（Étienne-Jules Marey）與馬布里奇的攝影概念。雖然，他們的確模仿多重視角觀察單一物件的概念，但未來主義藝術家認為，他們不像布拉克和畢卡索，追求「凍結於某刻」的靜態世界，他們追求的效果是**高速行進**的立體派。

《被拴住的狗的動態》，巴拉

作品特色 我的目的不是藝術，而是情緒張力與政治訴求。

不過，並不是所有應用這個概念的作品，都能成功。巴拉的《被拴住的狗的動態》（Dynamism of a Dog on a Leash, 1912）（見第二四四頁圖8-1）是幅有趣但有點荒誕的作品，畫中的狗和主人的步伐透過腳的疊影來顯示動作。看起來是不錯，但有點傻氣。

薄邱尼的《空間連續性的獨特形體》（Unique Forms of Continuity in Space, 1913）（見第二四五頁圖8-2）雕像則完美體現動態感的藝術性，它融合人類與機械環境的速度感，成為充滿能量的形體。這尊以銅鑄成的雕像，描繪一名半人半機械的機械有機體大步向前邁進，它沒有臉也沒有手臂，但它身軀的流動線條彷彿將隨時起飛，以人類未知的速度翱翔於天際。這些作品使未來主義成為日後科技想像的形容詞，並常以「未來感」（futuristic）形容。

未來主義雕像和繪畫的創作概念，須歸功於立體派的技法與構圖發明。兩者同樣關注如何將時間與空間堆疊在同一個畫面，並以類似技巧交錯重疊碎裂的幾何平面。立體派將畫作中的主題視為藝術，但未來主義藝術家卻企圖激發，不經修飾的情緒張力與政治訴求，並創造畫面所呈現的真實世界中一觸即發的活力。

馬里內堤與他的團隊成員於一九一一年去了趟巴黎，他在康維勒藝廊看到了布拉克和畢卡索的作品，並在「立體派沙龍展」中看到德洛涅（Robert Delaunay, 1885-1941）、梅金傑與葛列茲的作品。這群義大利人上了堂藝術課，將法國前衛藝術概念融入自己的作品當中；**未來主義與立體派的共同點因**

此更顯清晰。一九一一年「巴黎之旅」的立即影響，可以在薄邱尼的《心靈的狀態》（States of Mind, 1911）三聯畫中看見。

他在一九一一年針對這系列畫了兩次。一次在「巴黎之旅」前，一次在之後。這兩組畫作的敘事概念是一樣的，他將兩組圖的三幅畫都下了同樣的標題：《離開的人》（Those Who Go）、《告別》（The Farewells）和《留下的人》（Those Who Stay）。這位藝術家想要捕捉人類與機械（在此所指的是火車）互動時所留下的心理影響。《離開的人》描繪即將踏上火車之旅的人們，在薄邱尼的畫筆下，這些人深受「孤獨、痛苦與迷惑」所折磨。《告別》如我們所期待，乘客在啟程的列車上揮著手。《留下的人》描繪被離棄的人，所感受到的晦暗憂鬱。

「巴黎之旅」前的版本，看起來像後印象主義作品，融合了梵谷的表現主義、高更的象徵主義、塞尚的色調與秀拉的色彩分離理論。事實上薄邱尼的初版，反而有孟克迷亂心智的味道，而不是高速向前馳騁、天不怕地不怕的未來主義。

「百感交集」：集合各種動作壓縮在同一時間

「巴黎之旅」後的三聯畫，看起來比較像我們想像中的未來主義作品。《心靈的狀態：離開的人》中的三角與解構幾何，明顯可以看出立體派的痕跡。將主題切割、捻接為重疊區塊的技法，以及畫作的金屬色澤和碎裂構圖，在在呼應布拉克和畢卡索的立體派。

圖8-1 巴拉，《被拴住的狗的動態》，1912 年

畫中的狗和主人的步伐透過腳的疊影來顯示動作。看起來是不錯，但有
點傻氣。雖然，他們的確模仿多重視角觀察單一物件的概念，但未來主
義藝術家認為，他們不是追求畢卡索「凍結於某刻」的靜態世界，他們
追求的效果是高速行進的立體派。

圖8-2 薄邱尼，《空間連續性的獨特形體》，1913 年

雕像作品，完美體現動態感的藝術性，融合人類與機械環境的速度感，
成為充滿能量的形體。這尊以銅鑄成的雕像，描繪一名半人半機械的機
械有機體大步向前邁進，它沒有臉也沒有手臂，但它身軀的流動線條彷
彿將隨時起飛，以人類未知的速度翱翔於天際。

《心靈的狀態》，薄邱尼

作品特色 別問像不像，我表達的是心靈狀態。

但畫作的氛圍卻和立體派非常不同，充滿未來主義感。《離開的人》畫中的情感讓審慎的立體派感到陌生。薄邱尼晦暗的色彩與利箭般的藍色斜紋，消除了焦慮感；而乘客的頭部似人又似機器人。德國電影大師費里茲‧朗（Fritz Lang）的科幻經典《大都會》（*Metropolis, 1927*）肯定從這獲得靈感。事實上整幅畫富有電影特質，好似一張電影海報結合室內（火車座艙燈下依稀可見的乘客）與室外（背景沐浴陽光下的城市），**將不同時間發生的事件於單一影像上呈現。未來主義畫家將這種集合各種動作並壓縮時間的技巧，稱為「共時性」**（simultaneity）。

三聯畫中的第二幅《告別》（見左頁圖8-3），採用類似的風格技法。這回畫中的主角很明顯：火車引擎隆隆聲響帶來的力量。薄邱尼借用布拉克和畢卡索發展的技法，在火車上加註了型號。故事說的是火車站的聚散離合，**畫面中可見蒸氣迷霧中的擁抱、行李、田園與夕陽下的電塔。**藝術家透過群眾所聚集的車站，呈現他們心中的未來⋯⋯一個運用電力與機械瞬間超越過去的動態未來。

《留下的人》少了前兩幅畫裡的色彩與能量。它以幾近單調的圖像，**訴說心裡的挫折感。**藍綠色鬼魅般的人形，疲憊吃力的離開車站，步伐受半透明的厚重垂直線條所象徵的寒冷豪雨阻撓。他們正要返回悲慘的過去，身邊不再有所愛的人相伴，因為他們已搭上快車通往未來。這些受立體派啟發的痛苦身影，以四十五度角向前傾斜，彷彿就快被他們過時的存在壓垮。

《心靈的狀態》三聯畫是經典的未來主義畫作，在一九一二年，位於巴黎的伯恩海姆茱尼藝廊

圖8-3 薄邱尼，《告別》，1911 年

薄邱尼借用布拉克和畢卡索發展的技法，在火車上加註了型號。故事說的是火車站的聚散離合，畫面中可見蒸氣迷霧中的擁抱、行李、田園與夕陽下的電塔。藝術家透過群眾所聚集的車站，呈現他們心中的未來：一個運用電力與機械瞬間超越過去的動態未來。

（Bernheim-Jeune）展出。不過薄邱尼選擇同時展出三聯畫的決定，似乎顯得有點奇怪，因為三聯畫形

式，通常會讓人聯想到文藝復興時期的祭壇畫，這和未來主義藝術家，企圖與過去斷絕關聯的態度相違

背。不過真正惹惱法國評論家的，是這系列畫作與當代的關聯。其中一位評論家這麼說：「薄邱尼先生

的幼蟲之作，簡直是布拉克和畢卡索的沉悶盜版。」

不碎裂、不陰沉，也是未來主義嗎？

立體派和未來主義兩方的藝術家，的確持續向彼此看齊學習。法國立體派畫家德洛涅顯然留意他

的義大利對手所下的工夫，在他的《卡地夫隊》（The Cardiff Team, 1912-1913）（見左頁圖8-4）中可見

立體派和未來主義的特徵。

畫中描繪兩隊英式橄欖球隊伍於巴黎相互較勁。其中一名隊員縱身一躍接球，再扭轉頸部回頭看

向天際。這場比賽的外框圍繞著種種現代休閒活動：摩天輪、雙翼飛機，與這座城市的著名景點艾菲爾

鐵塔。視覺的象徵主義昭然若揭：這股向上的動能直探天際，躍向未來。**畫中的各種動作在不同時間與**

空間發生，但全合併在單一畫面——又是未來主義共時性技巧的例子。而圖像的重疊看似立體派拼貼

（以及日後發展的廣告海報）。但德洛涅描繪場景的手法，與立體派和未來主義美學不同。**畫中不見未**

來主義藝術作品中的碎裂能量與動態，其鮮豔色彩在布拉克和畢卡索殿堂中，也顯得格格不入。

這讓阿波里奈爾逮到機會，要他的法國朋友們疏遠馬里內堤帶動的風潮。他稱未來主義為「古

怪無知的瘋狂行徑」且「愚蠢」。但這場風潮勢不可擋，甚至他的那幫夥伴也隨之起舞。為了不在

圖8-4 德洛涅，《卡地夫隊》，1912-1913 年

畫中各種動作在不同時間與空間發生，但全合併在單一畫面，這是未來主義的「共時性技巧」，但不見未來主義的碎裂能量與動態；其鮮豔色彩也不合乎立體派的用色規矩。阿波里奈爾為此畫風重新命名為「立體未來派」，又稱「奧菲主義」。

這個來自米蘭的傢伙面前丟臉，阿波里奈爾發明了一個新名詞，某種「立體—未來主義式」（Cubo-Futuristic）的組合體。他評定德洛涅的《卡地夫隊》是另一場藝術風潮的起始點，並標示這場風潮為奧菲主義，源自希臘神話中，以直接連繫靈魂的音樂吸引眾神的奧菲斯（Orpheus）。

歌頌機械與戰爭，召喚世界大戰

不過法國知識界，已經來不及阻止未來主義與馬里內堤奮力不懈的宣傳努力。未來主義在巴黎展出後，緊接著在歐洲各國，如倫敦、柏林、布魯塞爾、阿姆斯特丹等城市巡迴。從聖彼得堡到舊金山途中，馬里內堤在經過的每一站，總是使出渾身解數，孜孜不倦的向人展現這些作品，因為他相信，這些作品成功捕捉他邁向機械、但趨近瘋狂的視野。而這世界的確注意到了——未來主義藝術家，打破了巴黎在現代藝術發展歷程中緊握的地位。自一九一二年起，現代藝術的故事，在世界各地不同城市展開新頁，這些篇幅因回應了立體未來主義（Cubo-Futurism），而享有同等地位。

在英國，藝術家、作家路易斯（Wyndham Lewis, 1882-1957）領導一群志同道合的倫敦畫家與雕塑家，發起了自立體未來主義發展而來的藝術風潮：漩渦主義。這個名詞在一九一三到一九一四年間，由美國裔詩人龐德（Ezra Pound）定名，他曾說「漩渦是能量最高點」。然而一次大戰的到來，使這個藝術風潮還未真正發展就已告終。雖是如此，有幾件值得注意的作品仍趕得及問世。其中最具力量的是艾普斯坦（Jacob Epstein, 1880-1959）的《鑿岩機》（Rock Drill, 1913-1915）（見第二五二頁圖8-5）。

《鑿岩機》，艾普斯坦

作品特色　機械情色藝術。

艾普斯坦於美國出生，並完成美術訓練。一九○五年他來到英國且待了下來。他拜訪了巴黎的畢卡索，發現對方是個「了不起的藝術家，無論就他的超群技藝，或非凡的品味與敏銳度來說」。不久之後，艾普斯坦創作《鑿岩機》，這件雕塑就今天眼光來看，依舊帶有十足的未來感，何況是在創作此作品的一九一三年。這尊兩公尺高且看似爬蟲類的機械人，跨坐在一臺高聳巨大的真實鑿岩機上；黑色風鑽平衡在兩腿間，彷如一只龐大的陽具，隨時準備將鋼鐵尖頭刺向大地母親。這頭怪物像螳螂抬著頭，雙眼藏在面甲之下，向所有迎面而來的人發出戰帖。這個作品讚揚機械情色藝術，無疑是馬里內堤的夢幻機器。

艾普斯坦表示：「我在一九一三年戰前那些實驗性的日子，做了這個作品⋯⋯機械激發我有如烈焰般的熱情⋯⋯今天與明日的武裝惡煞就此呈現」。不久後他的科學怪人成了病態的預言：浴血成河的一次世界大戰，見證人類與機械結合的驚人下場。

艾普斯坦從此對機器不感興趣，甚至拆了這個作品。後來他取用作品的部分元素，以鑄銅表現遭截肢的機械人怪物，但怪物只剩上半身，左手臂少了半截。這個曾經無畏的戰士，現在戴著頭盔只能低頭喪氣。

艾普斯坦的藝術或許轉了向，但馬里內堤的未來主義仍舊大步向前，持續宣傳征戰。這位在藝術界出盡風頭的義大利人，在他的演出中從不曾吝惜與人針鋒相對。他認為，適當的爭辯能為他的藝術風

圖8-5 艾普斯坦，《鑿岩機》，1913-1915 年

這尊 2 公尺高且看似爬蟲類的機械人，跨坐在一臺高聳巨大的真實鑿岩機上。這頭怪物像螳螂抬著頭，雙眼藏在面甲之下，向所有迎面而來的人發出戰帖。艾普斯坦說，機械激發他有如烈焰般的熱情。不久後，一次世界大戰見證人類與機械結合的驚人下場。艾普斯坦對機器從此不感興趣，甚至拆了這個作品。

潮，換來生存所需的氧氣：名氣。不過隨著一次大戰來了又去，馬里內堤激昂喧騰的慷慨陳詞，開始顯得有些不祥。此時政治風景物換星移，歐洲大陸上灰心的人民對「揮別舊時代，迎接新氣象」，莫不感到歡欣鼓舞。共產主義正要上路，法西斯主義也剛起步。

多數人們認為藝術是左派自由分子玩的遊戲，但馬里內堤打破了這種觀念。一九一九年，他再次發揮文采，為義大利《法西斯主義宣言》共同執筆。這時離他發表《未來主義宣言》才不過十年的時間。他和墨索里尼（右派）成為朋友，並於一九一九年，以法西斯候選人身分參選國會議員（但並未成功）。誠然，馬里內堤對法西斯主義的願景，和後來演變而成的駭人政治實體截然不同；其差異隨時間更形顯著，最後促使馬里內堤另謀他路。但他對墨索里尼始終保持忠誠，並堅決在公開場合為他辯護。

若說未來主義導致法西斯主義，恐怕言過其實。然而，漠視藝術曾經以如此出乎意料而禍殃成災的方式，大大的影響政治發展，就是選擇逃避難以忽視的真相。未來主義與法西斯主義，可以說脫離不了關係。

第**9**章

觀賞畫作，
卻得到聽交響樂的經驗

抽象畫：奧菲主義、藍騎士 一九一○～一九一四

「**抽**象藝術」（Abstract Art）是指，不再將物質世界的主題（如房子或狗），以模仿或再現作為呈現技法的畫作或雕像。對抽象藝術家來說，模仿或再現現實世界，是不稱職的。透過來自想像力的繪畫，創造人們無法在已知世界看見的主題，才是他們的目標。因此，抽象主義有時又被稱為「非具象藝術」（Non-Objective Art）。

那他們到底在畫什麼？你知道，就是讓人覺得「五歲小孩也會畫」的那些潦草線條或方格。看起來或許是這樣，但卻又不是真的如此。要找出畫家的線條，和你我畫出來的到底有什麼不同，還真是出奇的困難。不過，抽象主義畫作的確有它不一樣的地方。差別就在於那些作品的流動感、構圖或形狀，足以吸引上百萬的觀眾，湧進現代藝術美術館一睹羅斯科（Mark Rothko）（見第十五章）或康丁斯基（Wassily Kandinsky, 1866-1944）的作品。各種形狀與筆觸在他們的巧妙安排下，使畫布開始與我們產生有意思的連結，即使我們自己也不太明白為什麼。事實上，抽象藝術有點玄妙，它就是故意搗亂我們的理性思維。**我們一向認為，繪畫或雕像應該要說些什麼故事。在抽象藝術領域裡，這個複雜的概念通常是以簡單的方式來詮釋**，而這也是我在接下來的章節，試著要達成的。

不斷省略細節，就剩下……

或許可以說，在十九世紀中期，當馬奈省略《喝苦艾酒的人》（見第二章）畫中的細節時，抽象藝術就開始一步一步的進展了。接下來各個世代的藝術家，有人立志捕捉充滿氛圍的光影（印象主義，見第三章）、或為凸顯色彩的情感質地（野獸派，見第六章）、或為了從多重視角描繪主題（立體派，

40 歲的法蘭西斯可突然明白，他浪費了大半輩子製作他的招牌星號畫。

見第七章），比起前輩，他們在畫布上省略了更多的視覺資訊。

回顧省視覺資訊的歷程，似乎總有這麼一天，畫裡所有的細節都將被移除，而這就是抽象藝術風格正式確立的那一天。也許你要問，為什麼藝術家會開始想省略細節？這跟當時的時代環境有關，當時照相技術已經出現，畫得逼真永遠比不上攝影的效果。因此，馬奈和後進之輩將自己的角色，定義為「後攝影時代」藝術家，他們自許是揭露生命真相的社會觀察者、哲學家和「追尋者」。相機讓他們不再熱衷畫肖像，促使他們去探索各種「再現」（representation）的可能，以此激發觀者心中未曾觸及的思考與感受。

這是歐洲的先驅畫家與雕塑家熱烈追尋的角色。有了重獲的自由與自行賦予的漫遊權利，這些藝術家以拓展藝術之名開始將作品主題流線化、刻意扭曲特徵、或將主題切割拼裝成各式幾何形狀。直到一九一○年，藝術家與傳統藝術的終極分裂終於發生。

沒有故事，別想——看就好

庫普卡（Frantisek Kupka, 1871-1957）是巴黎立體未來派、也就是阿波里奈爾所稱的奧菲主義的一員。一九一〇年起，他開始創作難以解讀的作品。這些色彩豐富的畫作，沒有提供任何關於主題的線索。除了畫家本人和他的繪畫圈子以外，這幅畫看起來不過是幾個非敘事的圓形圖案。庫普卡的《第一步》（First Step, 1910），是他進入抽象藝術的早期實驗性作品之一。

這幅畫的黑色背景包含一系列的圓圈和圓盤。最主要的圓圈在畫布中央上方，它是個又大又白的圓，頂部被截斷，看起來像隨時可以拿來沾醬的水煮蛋。在它左下緣部分，交疊著一個較小的灰色圓盤。在這兩個較大圓盤周圍的圓弧處，繞著一串由十一個半紅與藍色的小圓串成的項鍊，這些小圓各自又有綠色圓圈作為外框。在畫面的左邊有一個紅色的圓環，它和其他圓盤的交錯，就像數學中表達兩圓交集的范氏圖（Venn Diagram）。就這樣！

《第一步》沒有描繪任何東西，完全的抽象。它是庫普卡針對人類與宇宙、外太空關係的研究調查，是探索太陽、月亮和星球間相互關聯性的一場視覺寓言。庫普卡將想法形諸畫布，並沒有描繪任何特定主題。

畫出物體，反而看不見顏色的美

兩年後，奧菲主義的創始藝術家德洛涅，以一幅畫進入了抽象藝術世界，而這幅畫在日後的影響

源遠流長。《同時性色盤》（*Simultaneous Disc, 1912*）將影響德國前衛藝術家，以及後來的美國抽象表現主義藝術家（見第十五章）。這幅圖的第一眼，看起來像色彩繽紛的箭靶，而且和《第一步》一樣，畫布上看不出任何明顯物體。但這作品和庫普卡很不一樣的一點是：這幅畫沒有任何隱喻，指涉真實世界或星際間的物體。相反的，這位藝術家選擇以**顏色本身作為畫作主題**。

德洛涅和秀拉一樣對色彩理論著迷。他同樣被法國化學家謝弗勒的著作啟發，特別是一九三九年出版的《論色彩的同時性對比法則》（德洛涅的畫由此而得名）。謝弗勒示範色盤上並置的色彩如何交互影響（此一主題在現代藝術的故事中不斷上演）。秀拉曾運用這個色彩系統回應印象主義；而德洛涅以此為立體派上色。謝弗勒在色盤上運用布拉克和畢卡索的解構技巧，將之拆解後分成四片重組，就像預先切好的披薩。每一個區塊包含七層顏色，以圓弧狀自中心向外放射。其結果是，七層各自包含四個顏色區塊的同心圓。

德洛涅認為現實腐化了「顏色的秩序」。他下了這個結論後，開始**以色彩作為繪畫的唯一主題**。

他試著在畫中展現和諧（harmony）與色調（tone），恰與音樂相似。這正是奧菲主義的目標，也是奧菲主義名稱的緣由。音樂與藝術的共同特質，成為此時期前衛藝術家之間的藝術氛圍。

無主題音樂，無主題繪畫

這一點對於理解抽象藝術先驅之作很有幫助。畫布上這些飛濺或輕抹的顏料，並不是為了打扮成為藝術以愚弄大眾；而這些藝術家也無意與現實脫節，好讓自己看起來像個先知或某種神祕人物。他們

將自己比為音樂家，他們的畫作則是樂譜。

這說明了他們走向抽象藝術的動機。因為音樂在無人聲伴奏或語言說明之下，是完全抽象的藝術形式。悠揚的小提琴琴音或震耳的鼓聲，無須訴諸任何視覺再現，就能帶領聽者到達想像的場景，並任由聽者的心思漫遊，對樂曲賦予個人的詮釋。**如果聽者對樂曲感動，那是因為作曲家刻意安排的音符組合，挑起了這樣的感受。抽象藝術最早的例子也非常類似，差別在於，藝術家透過色彩與形式加以安排設計。**

十九世紀偉大的浪漫主義德國作曲家華格納（Richard Wagner, 1813-1883），比抽象藝術家早半個世紀，看見結合音樂與藝術的潛力。他的願景是創造「**總體藝術**」，概念是結合多種藝術形式，以創造一個令人讚嘆的創意整體，而它的力量足以改變生命，並對社會做出有意義的貢獻。他是個頗有雄心的作曲家。

這個概念部分得自他所景仰的德國哲學家叔本華（Arthur Schopenhauer, 1788-1860）。叔本華的音樂相關理論，使華格納印象深刻。叔本華是個厭世者，生命對他來說，是無意義的練習，因為我們全是「意志」的奴役，受困於我們對性、食物、安全感這些基本而永遠無法滿足的渴望。他認為，藝術是唯一能將我們從自縛之繭中脫困的方法。藝術能達成人類心智上的超越，與智識上的脫離，因此使人感覺放鬆自在。就華格納的論點來說，音樂能夠傳遞這種眾人渴望卻難得的自由。因為音樂是一種抽象的藝術形式；**音符是用聽的而不是用看的，因此，能將想像力自意志和理性的牢籠中解放。**

華格納繼續延伸這個概念，將藝術分為兩個陣營。他將音樂、詩歌、舞蹈放在同一邊，因為他認為，它們完全來自「有藝術天分的人」；而陣營的另一邊是繪畫、雕塑和建築，這些藝術需要有藝術天

分的人，將自然萬物加以形塑。這個概念提供了一個設計好的配方，使每項藝術形式藉由與其他的藝術形式相互合作，達成它真正（且輝煌）的潛力。

「聽見」顏色的聲音

華格納對總體藝術的夢想，在他譜曲時必然滲入了樂曲中的靈魂。一名年輕的俄羅斯法律教授，於莫斯科波修瓦大劇院觀賞華格納的《羅恩格林》（*Lohengrin*）時，也做了類似的思考。華格納這部偉大的十世紀傳奇，一開場就讓康丁斯基開始「看見」東西。他的想像力在腦海中出現生動的畫面，畫面中有他鍾愛的莫斯科，這座根植於俄國民族藝術與傳說的童話之城。康丁斯基形容：「我看見……色彩……在我眼前。狂野、幾近瘋狂的線條一筆又一筆的出現。」這經驗足以讓一個熱忱的業餘藝術家驚嘆。他心想，自己能否畫出華格納歌劇中，那種情感與磅礴氣勢？康丁斯基所想的並不是試圖複製大師音樂，而是**創造某種平行經驗，使色彩相當於音符，構圖相當於調性**。

同一年，一八九六年，康丁斯基對藝術的熱忱，促使他參觀了一場，巡迴於莫斯科的法國印象主義藝術展覽。在會場裡，他和莫內一系列描繪田園乾草堆的畫作面對面。這位俄國年輕人當場靈光乍現。他說：「過去我只知道**寫實藝術**，事實上我也只認得俄羅斯藝術家……在那一瞬間我看見了一幅畫，而我從未有過那樣的經驗。手冊上說那是乾草堆，但我一開始並沒有認出來……我依稀感覺那物體並不存在於畫裡。接著我帶著驚喜與迷惑，發現這幅畫不僅深深吸引我，更從此盤旋在我腦海中，久久揮之不去。」

一種無法自抑的目標感，讓三十歲的康丁斯基熱血沸騰。他辭掉莫斯科大學法律系的教職，離開俄羅斯，於一八九六年十二月來到歐洲藝術與教育的重鎮——慕尼黑。這個藝術界的新生很快學習了印象主義、後印象主義、野獸派的繪畫技法，沒多久就成了德國前衛藝術界卓有成就的成員。

康丁斯基的第一幅專業繪畫，融合了莫內和梵谷的畫風。《慕尼黑—普拉內格 I》（*Munich-Planegg 1, 1901*）是一幅油畫草圖，描繪一道淤泥小徑斜斜穿過田野，隱沒在水平線上的花崗岩前。康丁斯基以短觸、厚塗技法，用畫刀操控顏料。紫藍色的天空如梵谷的表現主義，而浸漬在陽光裡的田野有如莫內的印象主義。

接下來的幾年，他的畫風轉而接近野獸派的強烈色彩與簡單形狀。他以多年時間深入探索德國南部慕爾諾村。《慕爾諾村的街道》（*Murnau, Village Street, 1908*）是他這時期的代表作品。幾塊濃郁大膽的色塊，定義了畫中的場景；細節特徵的部分則效法馬諦斯和德漢，在畫面中幾乎完全略去。一年後他畫了《克舍爾的筆直街道》（*Kochel, Straight Road, 1909*），畫中省去的細節幾乎讓人無法辨識這幅畫，唯有三棵稀落的樹和幾筆線條畫成的人影，讓觀者依稀可辨。少了它們的導讀，這幅畫會是強烈的橘色（屋舍）、黃與紅色系（田野）和藍色系（淺藍的道路和深藍的山），所拼接而成的畫布。

抽象畫：把音樂畫出來

在康丁斯基走向完全抽象的旅程中，或說縱橫他的藝術生涯裡，音樂始終是他的藝術與生命中不可或缺的。畫了《克舍爾的筆直街道》的同一年，他創作了一系列以「即興」（improvisation）為題的

畫作，其標題直指與音樂的關聯。這位藝術家為「即興」系列畫作所設定的目標，即在創造視覺的「聲境」（soundscape），使觀者**能聽見色彩的「內在聲響」，於是更多與真實世界的線索被移除了**。康丁斯基進一步分析，唯有畫作不再有任何約定俗成的意義干擾觀者／聽者時，內在聲響才可能浮現。

《即興‧第四號》（*Improvisation IV, 1909*）還不算康丁斯基第一幅真正的抽象作品。雖然我們還真得花點時間才認得出，中間的藍色結構是棵樹，底下的紅色是田野，而右上角的黃色是天空，以及左上角那些不和諧色彩，經推論代表的是彩虹。不過那是因為我們知道迷戀色彩的康丁斯基，經常以空中的七彩稜光作為主題。

這位俄國藝術家此刻開始在作品中，砍斷與現實的所有關係。此時巴黎的庫普卡和德洛涅，正以類似的抽象概念發展奧菲主義，不過這並非巧合。二十世紀初的前衛藝術，雖然遠播法國、德國、義大利、俄國、荷蘭和英國，但其實是由一小掛藝術家帶動起來的，他們絕大多數都認識彼此，且是一群周遊列國的藝術家。莫斯科出生的康丁斯基以慕尼黑為創作基地，但他也造訪巴黎，並在此認識葛楚‧史坦（以及她所收藏的馬諦斯和畢卡索畫作）。法國藝術家德洛涅與烏克蘭藝術家索妮雅‧特克（Sonia Terk, 1885-1979）相識並結婚。她在聖彼得堡求學，在德國讀藝術學院，最後在一九○五年定居巴黎。

儘管在不同時空，這群藝術家卻呼吸著相同的藝術氣息，而這股氣息迴盪在音樂的聲響當中。德洛涅發現色彩組合的圓渾效果，因而踏入完全抽象之路。康丁斯基和德洛涅的終點相同，但卻從不同路徑抵達。康丁斯基因參加一場音樂會，再次恍然大悟。

一九一一年一月，這位藝術家造訪慕尼黑，聆聽維也納備受爭議的作曲家荀伯格（Arnold Schoenberg, 1874-1951）的無調性音樂。康丁斯基聽了大為感動，當晚就畫了《即興‧第三號（音樂會）》

（*Improvisation III*〔*Concert*〕，*1911*）。兩天後作品完成了，荀伯格音樂會的影響顯而易見──右上角的黑色三角形象徵鋼琴，它強大的吸引力，拉近了左下角站立的熱情聽眾。鋼琴和觀眾形成了對角線，將畫面一分為二。一邊是大片的鮮黃色，象徵鋼琴發出的美妙聲響；另一邊較模糊不清，色彩沒那麼濃郁，大量白色與藍色、紫色、橘色、紅色交錯。似乎暗指什麼，但又很難肯定的說出到底是什麼。

用不協調的色調來「刺」觀者

這位藝術家離完全抽象不遠了。在荀伯格的助力下，康丁斯基在接下來幾個月內，創作了一幅不**帶有任何現實世界可辨別之物的畫作**。康丁斯基和荀伯格心靈相通，便與這位音樂家通信，和他分享自己的色彩理論，向他提出繪畫也能「**發展出和音樂一樣的能量**」，而荀伯格總以鼓勵回應康丁斯基。這兩位偉大的藝術家發展出一輩子的友誼，在往返的信件中，他們談論如何在「反邏輯方式」下，找尋「現代性和諧」，以及（與叔本華相呼應的）如何「除去藝術中的主觀意志」。他們討論的重點在於，康丁斯基應該從再現中將自己鬆綁，他的創作**應該來自直覺而不是學習**，而所創造的畫作，應**藉由並置各種不協調的色彩與筆觸**──或以音樂術語來說：不和諧音（dissonance）──**以刺激觀者的敏感度**。

《圓之圖》，康丁斯基

作品特色　第一幅完全抽象作品，展現色彩的音樂性。

《圓之圖》（Picture with a Circle, 1911）（見第二六八頁圖9-1）是康丁斯基第一幅完全抽象作品。

這幅畫幾乎有一·五公尺高、一公尺寬，畫布上布滿紫、藍、黃、綠，各種無法辨識的混亂色彩，毫無章法。鋸齒狀的粉紫色在畫布左側滾滾而下，途經一群不規則狀的色塊，看起來和家裡DIY刷油漆時，塗在牆上的測試顏料沒兩樣。康丁斯基在底端畫了兩個圓，一個黑，一個藍，看起來像眼睛，但這卻不是這位藝術家心中的詮釋。

康丁斯基視《圓之圖》為樂譜：完全抽象而聲響渾厚。就算是善於認出哥薩克騎兵、馬匹、高塔、彩虹或聖經故事的那些經驗老到的基本觀眾，也遍尋不著任何蛛絲馬跡。這位藝術家畫這幅畫的同年，寫了本名為《藝術的精神性》的書，書中探討他的諸多藝術與色彩理論，其中一個小章節，他提出在他藝術音樂性背後的象徵主義：「一般說來，色彩能對靈魂產生直接影響。色彩宛如琴鍵，雙眼好比音錘，而心靈有如繫著弦的鋼琴。藝術家是彈琴的手，只消輕觸琴鍵，心靈就為之顫動。」康丁斯基以

《圓之圖》的炙熱情感，回應了華格納的歌劇。

一九一一年對康丁斯基來說，無論生活或創作上都很熱鬧。但他仍不滿意，覺得自己還能做得更好。首先是荀伯格音樂會，接著是他的突破性作品《圓之圖》，然後是他的出版著作。短短一年還真不少事。但還沒完。這位俄國藝術家，和慕尼黑前衛藝術圈的德國同事起了爭執。他原是這幫藝術家的頭頭，但當這群人質疑他走向抽象，他決定離開他們。他氣沖沖離開後成立自己的組織：一個稱為「藍騎士」（Blue Rider）的跨領域藝術團體。

他向德洛涅和荀伯格發出邀請，兩人欣然接受。團體成員還包括馬克（Franz Marc, 1880-1916）和麥克（Auguste Macke, 1887-1914），這兩人也和慕尼黑藝術圈交惡。藍騎士中的「藍」對這個團體來說，有其象徵性的重要意義。他們相信這個顏色充滿獨特的精神特質，能夠綜合內在世界如感受與無意識，以及外在世界和宇宙。「騎士」也有其象徵意義。這群藝術家因為同樣喜歡民間故事裡的浪漫情懷，而成為愛馬同好。這動物的原始本性，聯繫著他們在藝術探索路途上的冒險、自由與本能式的行為，以及對於現代商業世界的反動。

《構成・第四號》，康丁斯基

作品特色 有如交響樂團的音階和結構的畫作。

這個組織讓康丁斯基擁有足夠的創意空間，持續創作他最重要的系列作品，而這回他再次以音樂隱喻作為這系列的標題。他在一九一〇年開始投入《構成》（*Compositions*，這個英文字也是「作曲」、「樂曲」的意思）系列畫作，企圖創造有如交響樂團的音階和結構。他的前三幅《構成》作品在二次大戰時遭到損毀，因此《構成・第四號》（*Compositions IV, 1911*）（見第二六九頁圖9-2）成為這系列的第一幅。這幅兩公尺×一・五九公尺的巨大鮮豔畫作，顯示野獸派對康丁斯基的持續性影響。

在《構成・第四號》裡也可以看出，完全抽象的《圓之圖》讓康丁斯基有多麼不滿，因為這是同年創作的《構成・第四號》幾乎可說是具象的。畫中展示三座山脈：左側是紫色的小山，中間是藍色的大山，右側紅色的是更大的山脈。藍色山脈的山峰有一座城堡，兩座塔裝飾比鄰的黃色山頭。三名哥薩克

騎兵站在藍色山脈前方，手持兩根黑色長矛，將畫面有效的一分為二。長矛的右側一片祥和之氣，兩個戀人倚在柔和的群色中；而長矛左側的一方，生活顯得刺激許多。兩艘船的船槳因暴風雨激烈拋出，交錯的黑色線條就像打鬥的利刃，殘暴的暴風雨在一道羞怯的彩虹下，預告它的到來。

《構成‧第七號》，康丁斯基

作品特色　用繪畫抗衡交響樂。

康丁斯基在畫中處理多項他所關注的元素：人和神話的關係、正與邪、戰爭與和平。這些主題也貼近德國浪漫主義（German Romanticism）的核心精神與華格納的創作靈魂。但這仍不是康丁斯基所追尋的總體藝術成就。它還比不上他心中偉大作曲家在歌劇《指環》（Ring Cycle）[20] 中，所創造的總體藝術成就。為此康丁斯基還得再等兩年。

《構成‧第七號》（Compositions VII, 1913）（見第二七三頁圖9-3）是康丁斯基的「指環」之作。它是這一系列作品中最精彩的作品，也是康丁斯基的生涯高峰之作。這幅兩公尺×三公尺的巨幅作品，是他經過多年研究，與無數張草圖和藝術性探究的累積。康丁斯基現在明白了，**抽象表現是賦予繪畫足以與交響樂相抗衡的魔幻元素**。《構成‧第七號》使觀者找不到與任何主題相關的線索，我們只能靠自己面對這幅作品。

20 以傳說和神話反映社會現實的歌劇《尼伯龍根的指環》，是華格納從構想到完成歷經二十年的超級巨作。

圖9-1 康丁斯基，《圓之圖》，1911 年

是康丁斯基第一幅完全抽象作品。畫布上布滿紫、藍、黃、綠，各種無
法辨識的混亂色彩。鋸齒狀的粉紫色在畫布左側滾滾而下，途經一群不
規則狀的色塊。康丁斯基視《圓之圖》為樂譜：完全抽象而聲響渾厚。

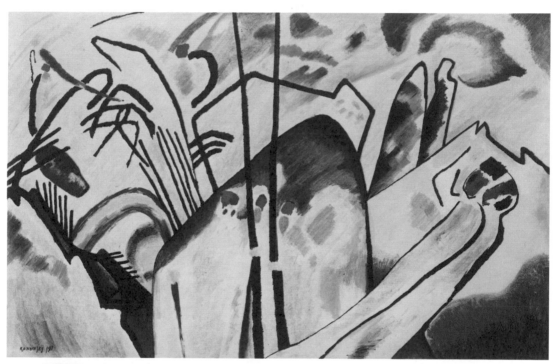

圖9-2 康丁斯基，《構成・第 4 號》，1911 年

　　畫中展示 3 座山脈：左側是紫色的小山，中間是藍色的大山，右側紅色
的是更大的山脈。 3 名哥薩克騎兵站在藍色山脈前方，手持 2 根黑色
長矛。長矛的右側一片祥和之氣；而長矛左側的一方，生活顯得刺激許
多。這是畫家步向抽象畫的系列作品之一。

康丁斯基在畫面中央，放了一個奇形怪狀的黑色圓圈，象徵迷幻風暴的暴風眼。各種色彩在它周圍，如煙火般毫無章法的向四面八方綻放。畫作左側較為混亂狂躁，多彩的曲線在表面劃下傷疤，黑色與深紅色的色塊象徵傷口。右側則較為沉靜，大面積的色彩以較和諧的方式漫布畫面，但隨著視覺移動到畫布邊緣，黑、綠、灰色間的沉重堆疊使黑暗再次降臨。

一般人看到這幅畫會自然想要試著解讀畫面，但因畫家堅決不提供任何已知主題的線索，使得這幅畫看起來雖然賞心悅目，卻又令人筋疲力盡。很了不起的是，這幅畫真的達成了藝術家所企求達成的效果：**我們真的開始「聽見」顏料，在他的筆觸間聽見聲音**。色彩如鈸相互撞擊，突兀的黃色線條是喇叭發出的響亮聲響，黑色的中心點，有如小提琴樂群的響亮樂音，低音鼓則在背景低鳴。而畫面底部的中央處，孤立的一條黑色細線肯定是指揮家，負責在一片混亂中找到些許秩序。

觀賞時不要用腦去想，才能喚起超感官能力

瑞士出生的德國藝術家克利（Paul Klee, 1879-1940），景仰康丁斯基的卓越技藝。他和康丁斯基同樣在慕尼黑學畫，並嘗試在創作中實驗德國的表現主義和象徵主義。他和那位俄國藝術家對生命也有類似的看法，**相信藝術能幫助人類和外在環境與內在靈魂連結**。他同樣也深愛音樂（他出身音樂世家，妻子是鋼琴家），對原始、民族藝術感興趣。康丁斯基邀請這位年輕人加入藍騎士，因此造就了這位年輕的藝術家。

克利一直苦無自己的藝術風格。他鑽研前輩大師、印象主義、野獸派、布拉克和畢卡索的立體派

作品，但尚未發展出自己的獨特風格。康丁斯基、德洛涅和藍騎士裡的其他成員給他信心，鼓勵他追求個人的藝術願景。幸好，屬於他的時刻終於適時到來，不過不是因為音樂，而是因為旅行。一九一四年他到北非突尼西亞畫畫，這個經驗改變了克利和他的藝術。在出發旅行前，他主要的創作包括素描、蝕刻版畫和黑白印刷。

到了突尼西亞沒幾天，北非的耀眼陽光讓他真正睜開了眼，看見色彩的潛能，長久以來的個人困境終於告終。鬆了一口氣的克利興奮的宣布：「我與色彩合一。我是畫家。」《哈瑪邁特及其清真寺》（*Hammamet with Its Mosque, 1914*）這幅水彩畫可以為他的話背書。畫面由上下兩半組成，由一片柔和的粉紅色融合。上半部描繪突尼西亞西北部哈馬邁特小鎮的天際線，亮藍色的天空照亮清真寺和蒼鬱樹木；下半部較接近抽象，粉色與紅色組成想像的拼布圖形，其間點綴幾筆紫與綠，彷彿為畫布蓋上一件拼布毯。

不是為了「再現」看得見的世界

這幅畫的構圖回應了藍騎士藝術組織的中心思想。畫布上半部的真實生活，只為融入克利在下半部打造的縹緲世界：內在與外在世界因色彩的表現而結合。克利和康丁斯基同樣相信**藝術**，「**不是為了再現看得見的世界，而是讓生命被看見**」。

這幅畫透露了克利成熟筆觸下的隨性童稚風格；天真、非寫實的色彩選擇，和相輔相成的不同色調，創造出令人驚奇而成熟的設計。一如克利的其他作品，這幅畫汲取多人的影響，包括布拉克的二度

空間立體派、德洛涅抒情的奧菲主義，及克利真正關注的主題——康丁斯基抽象概念中的對比色調。克利以他獨特的繪畫技藝，融合不同元素於自己的設計當中。

克利畫圖時會先畫一個點，然後「帶著線去散散步」。他完全不知道最後會怎樣，但心中明白沒多久就會真相大白：或許某個圖像會冒出來，然後他會以幾個扁平色塊繼續發展。拿著調色盤畫著畫著，他會開始聽見音樂，在他建構圖像的同時，聽見色彩間的不同聲響。

庫普卡、德洛涅、康丁斯基和克利，聽著音樂大步向抽象世界邁進。這群藝術家以色彩與音樂作為藝術的主題，**在畫中略去觀者可以依靠的已知世界，藉以喚醒觀者的感官，**將觀者的靈魂自現實牢籠中解放。想當然這會是抽象旅程的終點。我是說，要不然還有哪裡可以去呢？

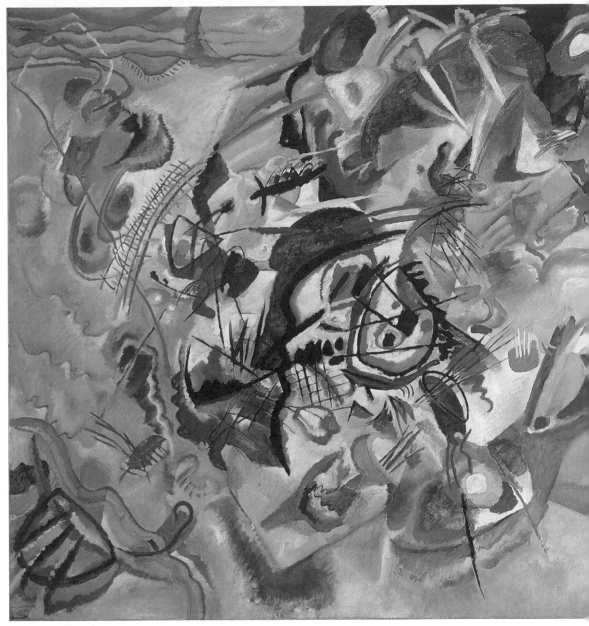

圖9-3 康丁斯基，《構成‧第7號》，1913 年

藝術家在這畫中達成的效果：我們真的開始「聽見」顏料，在他的筆觸
間聽見聲音。色彩如鈸相互撞擊，突兀的黃色線條是喇叭發出的響亮聲
響，黑色的中心點有如小提琴樂群的響亮樂音，低音鼓在背景低鳴。而
畫面底部的中央處，孤立的一條黑色細線肯定是指揮家，負責在一片混
亂中找到些許秩序。

273

把複雜思考，變簡單藝術

從簡約、非具象、原色方格，到超現實、抽象

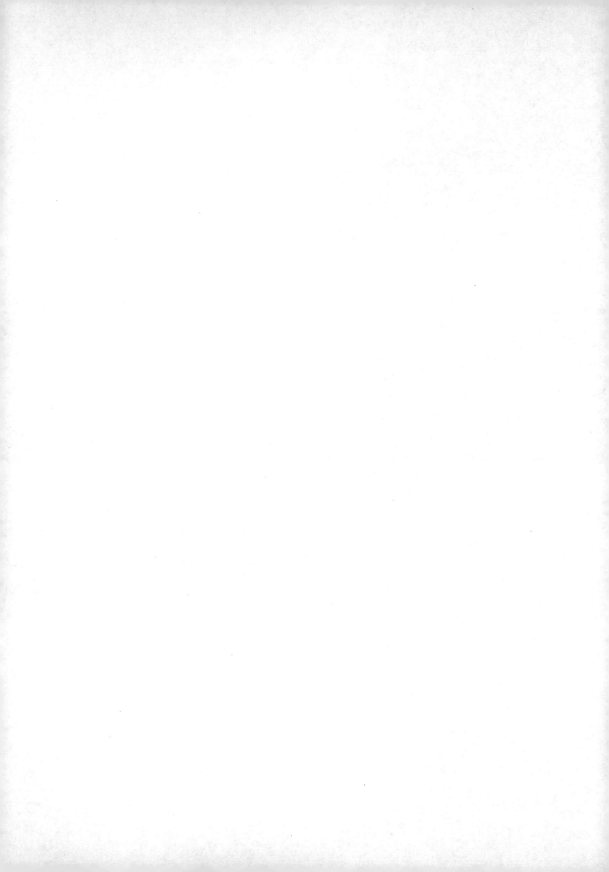

第 **10** 章

非具象藝術：
現代設計元素的源頭

至上主義、構成主義　一九一五～一九二五

試著在音樂性之外，繼續找尋表達抽象藝術的可能，且要排除所有實體或想像的主題，聽起來很

蠢，我知道。的確不能。畢竟，「無」該怎麼描繪呢？

答案是，的確不能。但是，卻能創造一個凸顯材質的藝術作品。這種創作方式不再描繪真實生活，如風景、人物、物件；其目的在於檢視顏料（或其他材質）的色彩、色調、重量和質感，以及構圖的運動感、空間感與和諧感。這樣的藝術拒絕任何經驗的存在，目標在於打造嶄新的世界秩序。

要這麼做，得先將藝術中的軼事典故全部移除。這概念聽起來似乎違背常理，畢竟，藝術作為一種視覺語言，描繪乃其職責所在。少了典故的繪畫或雕塑，就像少了故事的書或沒有情節的劇本。就算是康丁斯基或德洛涅的抽象藝術，無論是透過音樂象徵手法或《聖經》典故（康丁斯基），抑或直截了當的色環（colour wheel，德洛涅），都提供了某種程度的敘事成分。當藝術作品的相關技術或材料，以及該作品和生命、宇宙、萬事萬物的關係，成為藝術創作的核心時，藝術的角色以及觀者的期待，都將徹底改變。這意味著，**抽象藝術得和遠溯自史前洞穴畫的敘事藝術傳統分割**。而這得要在非常特別的時空環境下，才會發生。

傳統藝術「有」主題，非具象藝術描繪「無」

我們知道罌粟花只在艱困的環境成長。如果，你在盛夏來到法國北部，途經那些曾淪為一次世界大戰戰場的休耕田園，你會看見一片有如朝霞籠罩地面的耀眼紅色光輝。如此眩目景象來自數以百萬計

的罌粟花，這些花朵現在生長在這片戰火摧殘的土地上，因傷兵和陣亡者的鮮血與肉體而得到滋養。

災難性的劇變與動盪的事件，往往促成偉大的藝術，歷經革命與戰爭的法國孕育現代藝術並不是

巧合。而下一場與傳統的分裂——完全摒棄任何主題或再現——將出現在一個同樣充滿前衛知識分子，

卻因國內革命領袖而身陷政治動盪的國家。

現代藝術故事的新篇章，由俄國革命動盪中的藝術家們接棒。這個國家在二十世紀初即忍受著創

痛，在一九〇四年與日本的戰爭以羞辱與失敗收尾後，眾矢之的指向君主專制的俄皇尼古拉二世（Tsar Nicholas II）。此時的俄國內憂外患。占國家人口比例多數的工人階級，對尼古拉二世和他的貴族體系

統治下，所造成的現實環境、低廉工資和過長工時，感到期待破滅。一九〇五年一月二十二日，群眾的

憤怒達到高潮，他們集結抗議，最終遊行到尼古拉二世位在聖彼得堡的奢華冬宮。這位俄皇無意妥協，

下令警察攻擊示威群眾，造成上百名抗議勞工因此傷亡，這場事件後來被稱為「血腥星期日」。

尼古拉二世的殘酷指令奏效，抗議者因此被驅散；但同時也種下他最終退位的伏筆。工人離開了

抗議現場，但他們不會就此罷休，一九〇五年十月，在聖彼得堡蘇維埃政權（工人發起的議會）以及托

洛斯基（Leon Trotsky, 1879-1940）的慫恿與協助下，工人發起一場大規模的全國性罷工，從此引發革

命，很快的，全國組成了大約五十個蘇維埃組織，為歷史中有名的「十月革命」。在此同時，布爾什維

克黨領導人列寧（Vladimir Lenin, 1870-1924）宣布「武裝起義已然開啟」。

尼古拉二世因同意成立杜馬（Duma）國會組織，賦予工人席次權，而逃過一劫。但尼古拉二世其

實心不甘情不願，革命者也心知肚明。隨著一九一四年一次世界大戰爆發，這位俄皇得以暫時保存皇

位。他親自監督普遍被認為是表現不佳的軍隊，這對一個不適任的領導者來說，的確不是長久之計。國家

軍隊並沒有穩固當權政府，反而使大眾找到一個譴責的對象。一九一七年，尼古拉二世被迫退位，隔年慘遭謀殺。列寧和他的布爾什維克黨正式接管俄國，並宣布：俄國是第一個以人民對烏托邦理想的信念，而成立的共產國家。隨著列寧接管政權，俄國從此改變，而藝術亦如是。

就在托洛斯基、列寧和史達林策劃建立，史上從未出現過的平等政府的同時，俄國的前衛藝術家也思考著，創造一種過去未曾想像的藝術。布爾什維克黨以馬克思所啟發的思想體系奠定共產主義；這群藝術家則發展出同樣先進民主的新藝術形式，稱為「非具象藝術」。

以全球影響力和發展壽命看來，俄羅斯藝術家遠勝那些政治家。共產主義造成與西方世界的冷戰，最終走向失敗。但是，「非具象藝術」運動卻賦予二十世紀現代的設計形式，並為約五十年後在美國興起的抽象表現主義（見第十五章）奠基。然而，這樣的結果卻是諷刺的。政治家發動冷戰，藝術則證明了兩國之間相互影響，遠較雙方的認知來得深遠。

從西歐藝術的「有」，到俄羅斯藝術的「無」

俄羅斯畫家貢察若娃（Natalia Goncharova, 1881-1962）為一九一二年藝術家血液裡滿滿的信心，下了這樣的結論：「興盛的俄羅斯當代藝術，在世界藝術中扮演重要角色。當代西方概念對我們已經絲毫無用。」這句話無意中也承認了，她和她的俄羅斯藝術家同志，過去其實相當樂意**吸收西歐藝術所提供**的一切，只是現在已經準備好另走新路。

許多俄羅斯藝術家都曾經遊歷歐洲，以追尋藝術靈感與啟示。即使是無法走訪巴黎或慕尼黑的藝

術家，也能在富有的紡織商暨熱忱的現代藝術收藏家西楚金（Sergei Shshukin），其位在莫斯科的家中，一睹最新的國際前衛藝術。每個星期日，他都會邀請俄羅斯當紅藝術家與知識分子，到家中瀏覽可媲美美術館收藏的藝術品。

一九一三年，先進的俄羅斯藝術家迎頭趕上西歐。他們吸收了莫內、塞尚、畢卡索、馬諦斯、德洛涅和薄邱尼的概念與風格，成為立體未來主義的擁護者與實踐家。

《牛與小提琴》，馬列維奇

作品特色 「荒謬」。

其中一位是馬列維奇（Kazimir Malevich, 1878-1935）。這位三十出頭的優秀畫家，在一九一三年初尚屬立體未來派風格，但他對這個法式義大利藝術運動，開始感到不滿足。馬列維奇開始嘗試「失語主義」（Alogism）。這個深奧的「主義」源自「alogia」這個字，意思是：從「理性」觀點看來荒謬的。這位藝術家對於**常識與荒謬的交集下，所產生的衝突感**，感到極大興趣。他畫了一幅名為《牛與小提琴》（Cow and Violin, 1913）（見第二八四頁圖10-1）的標準立體未來派畫作，畫中強調大量的重疊平面，畫面中央最前方的是一把小提琴，看起來並無不尋常處。但中央那頭側面站立的短角牛一臉困惑，顯得既古怪又奇幻，為過分認真的現代藝術帶來詼諧的一刻。

他對荒謬性的實驗與藝術家自我表達的權利，和俄國當時的前衛精神同步。他們在未來派概念中，發展出自己的反世俗審美標準，就像一九一三年未來派宣言的標題〈一巴掌打向大眾品味〉一樣，

這就是他們追求前衛美學的最好說明。

這群藝術家在難以理解的未來主義式未來歌劇《戰勝太陽》（*Victory over the Sun, 1913*）中，提出這項藝術宣言。此劇是由法國未來主義詩人克魯赫尼克（Alexei Kruchenykh, 1886-1969）（〈一巴掌打向大眾品味〉宣言的共同執筆人）所寫，他發明了一種「超越理性」的語言，一種不具意義的俄羅斯文，是以文字的聲音情感而不是意義所構成，因而脫離原有的敘事載體功能。而這齣歌劇的故事情節和語言一樣，非比尋常。

劇中角色「未來強人」從空中抓住太陽關進盒子裡，在此太陽象徵腐化的過去、陳舊的科技，以及對自然的過分依賴。太陽被抓走後，地球以輝煌之姿爆炸，穿越空間來到未來。這時一個時空旅人出現，穿越三十五世紀一探人類發明物所驅動的新世界。他發現「新人類」發展良好，熱愛太空時代的高科技能量；但仍有些「懦夫」陷入掙扎，因為他們「不夠強壯」──明白這齣戲的大意了吧？

不過，對那群坐在聖彼得堡璐娜公園劇院等待首演的觀眾，可不是如此。他們看完了戲大感困惑且不悅。劇本不知所云，故事太過荒誕，且音樂一點也不悅耳。音樂由馬秋申（Mikhail Matyushin, 1861-1934）所譜，其中包含無調性的樂段和四分音。樂譜只有小部分保留至今，這對熱血的未來派粉絲或許是個遺憾，不過對我們大部分人來說，應該沒有多大損失。不管怎樣，音樂並不是馬秋申對這個製作或藝術的最大貢獻。

純粹的至上感受，意思是？

他的最大貢獻是，邀請馬列維奇加入歌劇製作團隊。這位作曲家要他的朋友設計布景和服裝。馬列維奇答應了，而且做出一場立體未來派的精彩呈現，包括色彩鮮豔、有如機械人的泳裝服飾，還有裝飾著幾何圖形的布景。這些設計絢麗且充滿未來感，不過在這部歌劇中卻不會顯得太過激進，除了將近尾聲時出現的一幕場景。那是一幅白底的背景，上面有一個黑色方塊。這塊布幕原本是整個布景設計的元素，而不是藝術作品，但最後卻產生了非預期的結果。

這個白色布幕上的簡單黑色方塊，將成為藝術史上的震撼時刻，與立體派的幾何觀點、塞尚的雙視點實驗，和杜象的小便盆擁有一樣地位。不過當時馬列維奇還沒發現，這個構圖的重要性。直到一九一五年歌劇二度上演時，這位藝術家才完全領略黑色方格所代表的意義。他寫信給當時籌劃重演的馬秋申：「若您可以在劇中勝利那一幕（也就黑色方格出現的那一幕），展示我的布幕設計，我將感激不盡……這幅布幕將對繪畫產生極大影響；當時的無心之作即將帶來非凡的果實。」

他所指的果實，是一種純粹的抽象表現，完全非敘事的繪畫風格，稱為**至上主義（或稱絕對主義，Suprematism）**。它**是一種純粹的抽象表現，完全忠於原創的藝術表現**。馬列維奇創作的至上主義繪畫作品，是由白色背景上一個或兩個散置的平面幾何圖形所組成。每個方格、長方形、三角形或圓形，都以大塊的黑色、紅色、黃色或藍色（偶有綠色）來表現。馬列維奇表示，他移除了所有已知世界的視覺線索，使視者享受「非具象的經驗……純粹的至上感受」。

圖10-1 馬列維奇，《牛與小提琴》，1913 年

標準立體未來派畫作，畫中強調大量的重疊平面，畫面中央最前方的是
一把小提琴，看起來並無不尋常處。但中央那頭側面站立的短角牛一臉
困惑，顯得既古怪又奇幻，為過分認真的現代藝術帶來詼諧的一刻。
《牛與小提琴》預告了達達主義和超現實主義。

《黑色方格》，馬列維奇

作品特色　資訊都在畫布與標題上，不要在畫作之外找尋任何意義。

馬列維奇是這樣子開始的。他首先畫了一幅「宣言」性質的畫作，體現他的藝術新方向。由於靈感來自《戰勝太陽》的布景設計，所以他選擇二‧五呎（約七十六公分）的方形畫布，將它全部塗白，然後在中間畫上黑色方格。他將這個作品稱為《黑色方格》（Black Square, 1915）（見下頁圖10-2）。為作品選擇如此直截了當的標題，是相當大膽挑釁的行為。他挑戰觀者不要在畫作之外找尋任何意義。沒有什麼別的好「看」的，所有需要被知道的，都已經在標題和畫布上了。馬列維奇說自己「縮減一切至空無」。

他希望觀者研究《黑色方格》，思考白色邊緣和黑色中心的關係與平衡，享受顏料的質感，感覺其中一個顏色的無重量感和另一個的密度。他甚至希望超靜態影像張力，能夠帶來動力感與運動感。

《黑色方格》或許看起來簡單，但馬列維奇的用意卻複雜。他知道，雖然所有已知世界的參考點都移除了，但觀者的大腦仍舊會試著合理化這幅繪畫；也就是說，試圖尋找意義。但這幅畫能夠說出個什麼道理呢？人們會不斷回到這幅畫的核心事實：這是個在白色背景上的黑色方格。理性意識會像衛星搜尋信號般，被鎖在一個挫折的迴圈中。

在困惑的同時，馬列維奇希望在觀者深層的心理機制中，「無意識」將有機會發揮魔法：一旦跳脫理性牢籠，無意識就能夠「看見」這小小的方形簡單繪畫中，藝術家所試圖詮釋的是整個宇宙，以及它所包含的萬有。

圖10-2 馬列維奇,《黑色方格》,1915 年

這幅畫能説出個什麼道理呢?畫家希望人們會不斷回到這幅畫的核心事實:這是個在白色背景上的黑色方格。觀者的理性意識會被鎖在一個挫折的迴圈中。在困惑的同時,馬列維奇希望觀者的「無意識」能夠「看見」:在這方形簡單繪畫中的,就是整個宇宙,以及它所包含的萬有。

馬列維奇認為，他的雙色調畫面體現了地球和宇宙，處理了光與黑暗、生與死。如同他其他至上主義的作品，他**不為畫作加框**，免得太過限制，反而暗示了有形的疆界。相反的，白色背景融入畫作掛著的白色牆面，表現了空間的無限。黑色的方格在空間中漂浮，不受重力牽引，就像規律的宇宙或黑洞，將所有物質吸入，躍入黑暗中。

「看起來真酷」，意思是？

至上主義是個大膽無畏的概念。即使難以察覺，康丁斯基的抽象畫，至少給了觀者一點視覺上的甜頭。站在康丁斯基的巨幅《構成》系列畫布前，沒有人能不為畫布表面飛躍舞動的色彩感到驚豔。無論大家喜歡或討厭，康丁斯基在繪畫表現上無疑是箇中好手。但馬列維奇的至上主義就不是如此了。

畫布上的黑格子？拜託！大家都畫得出來。為什麼他畫的就值上百萬美金，而我們的卻被當成一文不值的兒戲呢？是否如英國當代藝術家艾敏，有回為自己的作品辯駁時說的，這根本上是誰先想到誰贏的問題？

我認為，某種程度上，是的。藝術中的原創性是重要的，剽竊不具任何思維上的價值，但真實性（authenticity）卻極有價值。現代藝術所強調的是創新與想像，而不是安於現狀，或更糟的：相形見絀的模仿。物以稀為貴，則是今天資本主義供需法則下的結果。綜合上述：**原創性、真實性和稀有性，是藝術價值的判準**。因此馬列維奇的《黑色方格》價值上百萬美金，而你我的版本卻不是如此，就顯得有道理了。他的版本在歷史上有其獨特的重要地位，對視覺藝術界的影響無遠弗屆。

287

當有人說「看起來真酷」，他們通常指的是，某個受馬列維奇抽象藝術影響的設計師，所創作的東西。例如設計師湯姆‧福特（Tom Ford）的造型、丹麥品牌 Bang & Olufsen 的產品（見左頁組圖1下圖）、英國 Factory Record 唱片公司專輯封面風格、倫敦地鐵標幟（見組圖1中間的圖）、巴西首都巴西利亞（Brasilia）的建築（見組圖1上圖）、還有無邊界游泳池（infinite swimming pool）。以上的設計藍圖，都是**基於至上主義的幾何抽象藝術：化繁為簡、簡化輪廓、降低色調並強調形式的純粹**。我們不禁感覺，極簡的造型是結合深思熟慮的智慧、現代性和成熟度的表徵。

色彩和質地就是創作目的

然而回頭看看這些設計的始祖——馬列維奇的《黑色方格》——此畫至今仍有愚眾之嫌。雖然這位藝術家從來沒有這個意思，但它對觀者的要求頗高。《黑色方格》以及幾乎所有同樣脈絡的**抽象主義作品，其實徹底改變了藝術家和觀眾之間的傳統關係。**

在歷史上，藝術家向來處於次要地位。畫家與雕塑家為當代審美觀及大眾擔任記錄、啟發與美化的角色，大眾則享有特權決定藝術家是否如實再現了教堂、小狗、教宗等主題。即使對於那些與藝術學院唱反調的藝術家來說，觀眾占上風，藝術家仍在已知世界中，以肖像取悅或迷惑我們。

而在康丁斯基的抽象畫裡，藝術家邀請我們在欣賞畫作的中途與他相會，因此藝術家享有較高的地位。康丁斯基以色彩鮮豔動人的圖像，希望我們能夠抵抗將色彩轉化為已知事物的衝動，且任由我們自己進入想像世界，就像聽著一首曲子。話說回來，康丁斯基其實在作品中，為觀者提供了足夠的敘事

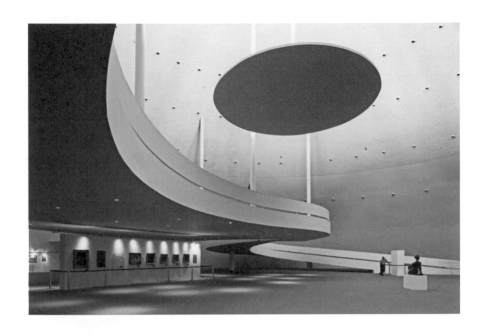

組圖1

Bang & Olufsen產品（左下）、英國倫敦地鐵站標誌（左中）、巴西國家博物館（上），這些設計藍圖都是根據至上主義的幾何抽象藝術：化繁為簡、簡化輪廓、降低色調，並強調形式的純粹。

暗示和精緻色彩，任由觀者欣賞畫作所呈現的本來面貌，無須走入「它到底在表達什麼」的迴圈裡。

但馬列維奇的非具象藝術則不然。它直接大膽面對觀者，挑戰任何注視《黑色方格》的人，相信眼前所見不只是表面的黑與白。馬列維奇的結論是：「畫裡的色彩和質地，就是創作的目的。」

這效果就像把藝術家轉化為某種巫師，而**藝術則進入由藝術家設定規則的心智遊戲**。拿著畫筆或雕刻刀的人，現在是關係中的主導人物，帶著無助的觀者進入一場新的冒險，挑戰他們對藝術家的信念。這個現象延續至今。抽象藝術使我們落入看起來像傻瓜的險境中，要我們相信我們看不見的東西。

或者，相反的，使我們完全忽視某個革命性的藝術作品，只因我們沒有勇氣相信。

顏色與形式是為了油彩，而不是為了複製自然

一九一三年，馬列維奇在《戰勝太陽》歌劇首演後的兩年間，暗中進行他的至上主義繪畫。他說這些作品「帶我進入知識之外的探索」，這是個了不起的聲明。他斷言：「我的最新畫作不只屬於地球。」接著自稱「空間的主席」（president of space，太空主席），並思索著至上主義有如衛星「在軌道上運行，創造屬於自己的道路」的概念。他在忙碌穿越銀河的工作量外，又加上一筆為這世界「解碼」的職責。

他的註解聽起來雖然古怪，卻反映了許多藝術家和知識分子，在二十世紀初的心境。太空旅行的說法，在當時還只是科幻小說的情節，而不是事實。對那些想像力活躍樂觀的靈魂來說，遠離地球的旅行，充滿刺激感與無限可能。不過馬列維奇的話有他幽暗、不那麼光明的一面。他暗示了前衛圈對於現

代科技的副作用，所感到的不安。

第一次世界大戰的大規模災難，在他們眼前展開。各種團體面臨決裂、上百萬人死亡。康丁斯基、馬列維奇和其他藝術家，將社會所依戀的物質主義和人類貪婪，視為這場混亂血腥的主因。

《未來主義》，馬列維奇

作品特色 移除所有可辨識主題，全在描繪「無」。

馬列維奇認為，是時候有個新的開始，並建立一個烏托邦的理想國度：一個人人都能從此幸福快樂的系統。他的一己之力在於，創造一種符合宇宙法則的藝術形式，以平息世界的紛亂。他的《至上主義》（*Suprematism, 1915*）（見第二九三頁圖10-3）畫作，結合了自己所提出的藝術風潮中的多項主題。

在這幅肖像結構的畫面上，馬列維奇於白色背景上，安排了一系列不同長寬的長方形，有些細得像直線。畫面上半部一個黑色大長方形的寬度，以四十五度角傾斜而放大，使畫面產生傾斜的視覺感。

較小的藍色、紅色、綠色和黃色的長方形重疊在黑色方塊上；一條黑色細線將畫面分成兩半，**整幅畫看不出任何現實世界的主題。這幅畫的重點，在於觀者身上所激起的感受。**而這份感受，因各種形狀和白色寬廣背景所產生的交互作用，或許能反映宇宙間，日常生活持續不斷的動態。畫中每個色塊都對其他色塊造成影響，正如我們在日常作息中對他人的交互影響。在馬列維奇的眼中，至上主義是純粹的藝術，以油彩主宰顏色與形式，而不是複製自然的形狀。

馬列維奇在一九一三年到一九一五年間所創作的作品，在一場傳奇性的展覽中展出。這一場在

彼得格勒（即今天的聖彼得堡）的展覽名稱為「0.10 未來主義最終展」（The Last Futurist Exhibition: 0.10）。刻意誇大的展覽名稱意圖向世人宣告：俄羅斯的實驗藝術家宣布義大利未來主義的終結，並啟動另一個現代藝術的新階段。標題中的「0.10」是馬列維奇的想法，他指的是原來參展的十位藝術家（最後有十四位參展），而所有的參展藝術家都「歸向零」。以馬列維奇的概念來解釋，意思是他們移除了所有可辨識的主題，全部都在描繪「無」。

保留給宗教聖畫畫像，這也表示，馬列維奇因這幅畫作而享有的指標性地位。

馬列維奇展出了數十幅至上主義畫作，其中的《黑色方格》位在展場最受矚目處，接近天花板角落的位置，在兩面牆的直角以對角線擺放。這個位置是重要的，就像俄國東正教的家中，**會將這個位置**

你看到什麼，就是什麼

除了馬列維奇，參展的藝術家還包括塔特林。他和馬列維奇，同是俄國前衛藝術圈中受人尊崇的人物，且都是「青年聯盟」（the Union of Youth）的成員，這個組織位在聖彼得堡，是一個提供新興作家、音樂家、藝術家交流的社團。他們都曾參加青年聯盟所舉辦的聯展，後來同時為非具象藝術開啟先河。馬列維奇和塔特林，原本可以是東歐版本的布拉克和畢卡索，一起奮力為藝術展開新頁。但事實上，兩人的關係比較像尼古拉二世和布爾什維克黨。嫉妒、競爭與藝術上的歧見，導致兩人彼此厭惡，爭端不斷加劇。到了「0.10」展覽時，他們更是互相看不順眼。

隨著開展日期接近，兩人的敵意也跟著加溫。他們暗中準備參展作品，以免對方因捷足先登或竊

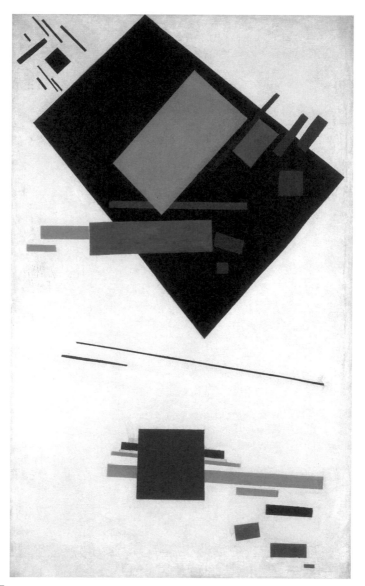

圖10-3 馬列維奇，《至上主義》，1915 年

整幅畫看不出任何現實世界的主題。這幅畫的重點在於，它在觀者身上
所激起的感受。畫中每一個色塊都對其他色塊造成影響，正如我們在日
常作息中對他人的交互影響。在馬列維奇的眼中，至上主義是純粹的藝
術，以油彩主宰顏色與形式，而不是複製自然的形狀。

霜。塔特林發現，馬列維奇將他的《黑色方格》掛在角落，因此大發雷霆。

取自己的創作概念，而獲得較佳迴響。最後一刻的準備壓力，因兩人的偏執，使原本惡劣的關係雪上加

《邊角的反浮雕》，塔特林

請欣賞素材的本質與空間感。

角落是獨屬塔特林的創意。他特別創作了一個要懸掛在牆角的雕塑，名稱也適切的叫《邊角的反浮雕》（Corner Counter-Relief, 1914-1915）（見第二九六頁圖10-4）。這時候他眼睜睜看著對手不但偷了他的想法，也害他的作品力道頓減。一決勝負的時刻到來，正如歷史中不斷重演的一幕，前衛藝術家再度搬演永不退流行的全武行（但歷史並無記載誰勝誰負）。

至於這場展覽，馬列維奇最後的確橫奪如雷掌聲，《黑色方格》成了展覽中的閃耀之星，雖然多數訪客完全陷入困惑，但至上主義已經成功上市。不過那是當年的景況。如今塔特林的《邊角的反浮雕》，已經被視為雕塑史上的啟示之作。這一系列奇趣的構成物以錫、銅、玻璃和泥灰製成，懸吊在與胸同高的牆面間。

在創作《邊角的反浮雕》之前，也在第一次世界大戰不久前，塔特林於一九一四年造訪巴黎的畢卡索畫室，深受啟發。他看見這個西班牙藝術家所做的紙板拼貼，如著名的《吉他》，進而發現以此技巧進行創作的可能性，不過，和畢卡索在畫室裡拼拼湊湊找東西的不同之處是，他以**工業建造所用的現代材料作為創作素材**。這對塔特林來說，無論在藝術或政治上都是合理的。玻璃和鋼鐵代表的是，俄羅

斯在布爾什維克黨帶領下的工業時代未來。他相信他能夠把這些材料，組裝（建構）為一體，使藝術品較馬列維奇滿載宇宙象徵的陰鬱繪畫，更誠實、更新奇、更有力量。

塔特林的藝術並不試圖展現未知世界，他的作品看到什麼就是什麼，就這麼簡單。他的美學手法與建築師相似，關注的是使用的材料。《邊角的反浮雕》這個立體作品目標在於，吸引觀眾留意**藝術作品的結構、材質的本質和所占據的空間**。和畢卡索不同的是，他並沒有以色彩或前置作業，使素材做太多改變，他也無意轉化這些素材用以再現任何事物。雖然和馬列維奇比起來較為實際，他們的非具象作品卻仍然關注同樣的元素：空間中的物體、對抗地心引力、質地、重量、張力、色調和平衡。

一九一五年的懸掛式作品《邊角的反浮雕》就今天的眼光來說，仍是現代的。那些被塔特林加工後的平面與弧形金屬片，讓人想起建築師蓋瑞（Frank Gehry）的建築，特別是圓弧曲線的畢爾包古根漢美術館。而連結兩道牆面之間，將雕塑不同材質組合的緊繃纜線，則讓人想起福斯特（Norman Foster）興建於法國中部、令人嘆為觀止的懸吊橋樑米約高架橋（Millau Viaduct, 2004）（見第二九九頁組圖2中間的圖）。而《邊角的反浮雕》不協調的懸掛空中，則有種衛星環繞軌道的況味。

《邊角的反浮雕》對此後藝術的影響，更是不可忽略。塔特林為雕塑另闢蹊徑，這些立體雕塑作品，首度不再試圖複製或模仿真實生活，而是**以原本的物體示人**，任人評斷。它並不是基座式的雕像，你無法繞著它轉，也沒有石材或鑄銅的堅固性。

塔特林《邊角的反浮雕》的DNA在後代藝術家的作品中不斷出現：包括赫普沃茲和摩爾的雕塑品（見第六章）、弗雷文（Dan Flavin, 1933-1996）的極簡主義螢光作品，以及安德烈那堆出名的工地磚頭。「0.10未來主義最終展」的展覽標題，無疑是正確的，它的確預告了未來主義的終點。

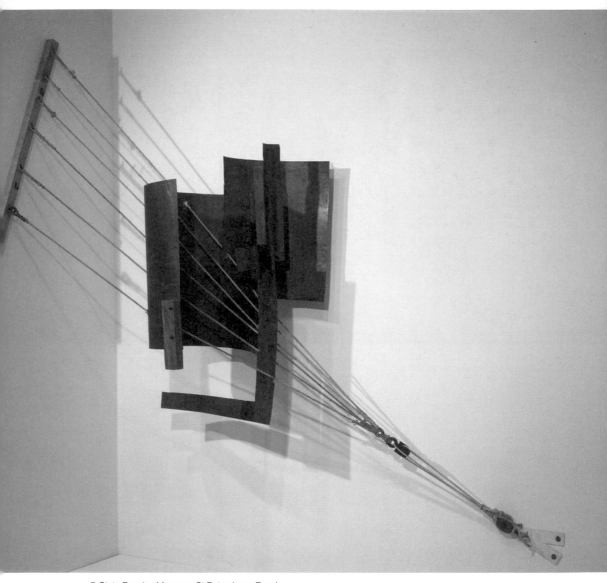

圖10-4 塔特林,《邊角的反浮雕》,1914-1915 年

被視為雕塑史上的啟示之作。素材並未做太多改變,也不是被用來再現任何事物。此作品關注的是:空間中的物體、對抗地心引力、質地、重量、張力、色調和平衡。這個作品深深影響後代的建築師與藝術家。

這場展覽將馬列維奇的至上主義，和塔特林的構成主義推向世界。雖然就塔特林的運動來說，直到一九二一年發表《構成主義宣言》（*Constructivist Manifesto*）才算正式命名。但「構成主義」這個詞彙，於一九一七年間在前衛藝術圈中就有所耳聞，因為愛胡鬧的馬列維奇將它貶抑為「施工藝術」（Construction Art）。

畫布、顏料以及木質框架，也是欣賞的重點

俄羅斯前衛藝術界為藝術站穩新腳步，就像列寧為這世界帶來的社會主義國家。這位固執己見的政治家對所有事情都有自己的看法，包括藝術。首先，西方世界運作的藝術是腐敗的、資本主義式的、中產階級的。列寧聲稱，在嶄新的蘇維埃俄羅斯，藝術須有其目的，應該要服務人民與政權，讓「百萬同胞都能明瞭」。在藝術學院擔任要職的塔特林率先響應，構成主義成員波波娃（Lyubov Popova, 1889-1924）、羅德琴軻（Aleksandr Rodchenko, 1891-1956）、艾克思特（Aleksandra Ekster, 1882-1949）也馬上跟上腳步。

現代藝術故事中，第一個反常的聯盟出現了。俄羅斯藝術家與當權派齊心協力，而不是與之抗衡。對於布爾什維克黨來說，有什麼比收攏國家最激進的藝術家，更能夠提倡激進的新生活呢？於是，**國家領導階層交給藝術家的任務直截了當：創造共產主義的視覺認同**。構成主義藝術家接下任務，也因此使前衛藝術與左派脫不了關係。

他們為共產主義的烏托邦理想，打造了一個具高辨識度、堅定自信且打動人心的形象。這群構成

主義藝術家，以塔特林一九一五年非具象藝術作品為基礎，進一步定義了藝術家在社會中的角色。遠離人群的知識分子所創作的神祕作品，只對少數精英有意義。他們的角色應是讓**藝術和人民產生連結，也就是為人民服務**。這意味著，藝術家不只對少數精英有意義了。一九一九年流傳著這麼一句話：「現在的藝術家不過是個建築營造者兼技師，是領隊也是工頭。」某種程度來說他們的確是，而且同時身兼教師。

這群藝術家身處在平等的體制下。女性藝術家不再被貶為小角色，在藝術運動中甚至扮演核心的重要位置。波波娃、艾克思特和羅德琴軻的妻子絲蒂潘諾娃（Varvara Stepanova, 1894-1958），在構成主義的定義、發展與創造階段，都扮演重要的角色。波波娃為他們的工作提供了初期定義，稱「繪畫的構成，來自組成成分的能量總和」。

他們甚至認為藝術家的畫布角色也不同了，應該因其內在固有的藝術價值而被欣賞。畫布是一個，上面畫有幾何圖形的「具體而確實的」材質。藝術作品的建構過程中，畫布、顏料以及繃著畫布的木質框架，皆因此而提升其重要性。

《第三國際紀念碑》，塔特林

作品特色 表達政治理想──果然蓋不出來。

對材料和技法的熱情，使構成主義者對建築抱有極大的熱忱，有些人甚至稱自己為「藝術家工程師」（artist-enginner）。塔特林也是如此稱呼自己的。他設計了一個從未被建造的建築物，今天大家則以「塔特林之塔」（見第三百頁圖10-5）來稱呼這件作品。若說有任何創作計畫能捕捉這個藝術風潮的野

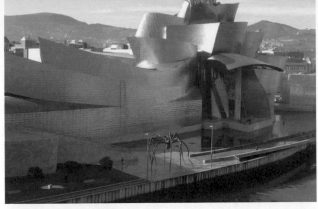

組圖2

塔特林在《邊角的反浮雕》作品中，應用加工後的平面與弧形金屬片，影響建築師的設計作品，如西班牙古根漢美術館（上）、法國米約高架橋（中）、美國麻省理工學院（MIT）校舍「第32號樓」（下）等。

心，那麼非這座螺旋高塔莫屬。這座以玻璃、鐵、鋼材組成的結構，高四百公尺，向世人宣示著，蘇維埃聯邦比任何地方都來得強大、繁榮與現代化（特別是巴黎和那座微不足道的三百公尺艾菲爾鐵塔）。

其高聳的建材彰顯俄羅斯藝術家的雄心壯志。當時他們稱這座塔為《第三國際紀念碑：共產主義

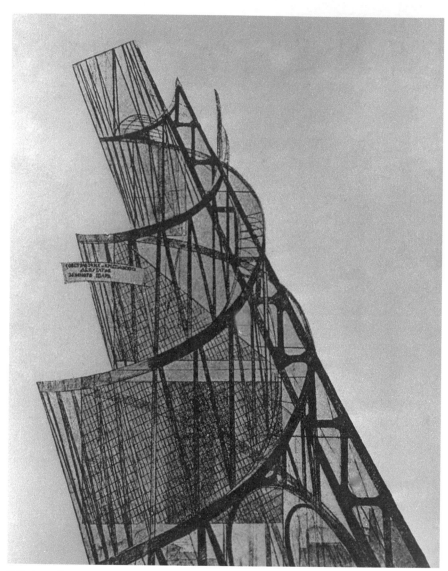

圖10-5 塔特林，《第三國際紀念碑》，1921 年

這座以玻璃、鐵、鋼材組成的結構，高約 400 公尺，向世人宣示著，蘇
維埃聯邦比任何地方都來得強大、繁榮與現代化。特別是巴黎和那座微
不足道的 300 公尺艾菲爾鐵塔。

的全球總部》（Monument to the Third International : the global headquarters for Communism, 1921），預計蓋在聖彼得堡涅瓦河的北岸。這座傾斜高塔的層層金屬架構，隨著高度變窄，以帶有侵略性而洋洋得意的六十度角指向世界。

它的三座樓層以典型的構成主義幾何圖形組成，底部是立方體，塔特林說每年會繞著中央軸心轉一圈；往上一層是較小的金字塔架構，每個月會旋轉一圈；高塔頂端是圓柱形，用來向世人廣播宣傳，每天會旋轉三百六十度。

塔特林並沒把他的塔當成藝術作品看待，而是嚴肅的建築提案。他的努力和發明可以得到 +A，工程學的部分得到 ﹣B（這真的蓋得出來嗎？恐怕不行），時間點則直接被「當」，因為他於一九二一年完成這個設計，但此大建設完全不適合那時的俄羅斯。這個國家當時飽受乾旱、糧食歉收與空前的饑荒所苦，造成數百萬人死亡。塔特林的塔不但不緊要，甚至還可能被當成愚蠢之舉。於是這項計畫被擱置一旁，也未曾再出現。

單色畫，終結（純觀賞的）中產階級藝術

在此同時，構成主義藝術家正籌備一場名為「5×5＝25」的展覽。這場於一九二一年舉辦的莫斯科展覽，共有五名構成主義藝術家參展，其標題回應了馬列維奇的「0・10」。塔特林的老將羅德琴軻和波波娃也參與其中，但塔特林自己卻沒有參展。羅德琴軻展出了三聯畫，分別稱為《純紅》、《純藍》與《純黃》（Pure Red Colour, Pure Blue Colour, Pure Yellow Colour, 1921）。這三聯畫還有一個共同

標題，稱為《最後之畫／繪畫之死》（The Last Painting / The Death of Painting）。每一幅單色畫布上塗滿了標題所敘述的顏色，就像地磚一般。羅德琴軻說：「簡化繪畫，便會得到邏輯上的結論。」、「我在此重申，每個平面就只是平面，絕非再現。」他對這些藝術作品的描述是正確的，而且再也找不到更恰當的結論了。

這三幅單色畫布提供了早期的經典範例，接下來的幾年，世人將看到無以計數單色繪製的畫作，這些畫將以觀念藝術（見第十七章）的面貌出現，雖然做法不同，但結果大同小異。那麼羅德琴軻的終結式單色畫布，和那些聲稱以其內在精神層面，激發觀者深層感受的抽象表現主義（見第十五章）作品，到底有什麼不同呢？

答案是，差別不大。重點在於藝術家的意圖。羅德琴軻說他的全面單色畫布是「非再現性的」（non-representational），它就是一件上了色的素材；而抽象表現主義藝術家羅斯科（Mark Rothko, 1903-1970）則認為，他的單色畫布不只如此，有其神祕、情感、精神性的層面。至上主義藝術家羅德琴軻的意圖在於，挑戰馬列維奇對於他的非具象藝術，所鼓吹的信仰體系。但羅德琴軻認為，他自己的構成主義繪畫，並不是那種能為觀者帶來轉化經驗的獨特藝術。事實上，他甚至認為那些畫談不上是藝術品，它們不過是他對於材料特質持續性研究的一部分，其目的是建構出產品。

告訴觀者，他的三角形和方格不只是悅目的視覺設計，這些藝術作品有其隱藏意義與宇宙真相。如稍早所討論的，這種方法仰賴觀者相信藝術家的天賦與洞見。羅德琴軻的意圖在於，

「為人民服務」，設計師來了

一九二一年，羅德琴軻正式宣布構成主義的到來，而且，幾乎緊接在他另外一項宣布「藝術之死」的宣言之後，認為**屬於「中產階級」的純觀賞藝術都該正式告終**。為了使他自己、以及他的構成主義藝術家同志的立場更明確，他們需要換一個新名稱，因此後來以「生產主義者」（Productivist）為人所知。完成更名後，他們**拋棄藝術的象牙塔，開始製作有實用價值的東西。他們成了設計師，實現列寧對他們的要求**，擴大他們對社會的貢獻。他們設計海報（見第三〇五頁組圖3左圖）、字型、書籍、服裝、家具、建築、戲劇布景、壁紙和家用產品，將構成主義藝術的色彩、幾何圖形與結構性，成功應用在視覺設計之中。他們所設計的紅、白、黑三色海報，以及大膽的粗黑字體與幾何圖樣服裝皆極為鮮明搶眼。

波波娃設計了一系列，飾有綠色和藍色圓形圖樣的時髦洋裝（見組圖3右圖），倘若蒙馬特或曼哈頓爵士酒吧裡的時尚慾女穿上，也絲毫不顯突兀。羅德琴軻成了印花與視覺設計大師，他為托洛斯基的著作《每日生活問題》（Questions of Everyday Life, 1923）所做的封面設計，也受惠於馬列維奇和塔特林的非具象藝術。白色背景上的大紅方格在主舞臺，中央壓著兩個問號；大的黑色問號從上到下劃過，另一個小許多的白色問號，如回聲般包覆在大問號裡。紅色與黑色粗線，則壓在畫面的頂部與底部作為構圖外框。

這個封面的確強而有力。不過里斯茲基（El Lissitzky, 1890-1941）設計的海報，更是令人印象深刻。里斯茲基原來學的是建築，後來受馬列維奇至上主義的魔力所召喚。年輕的里斯茲基，在俄羅斯革

命後的一片炙熱氛圍中進行藝術養成。這個國家正陷入內戰，起因是反布爾什維克黨的白軍，試圖推翻列寧的社會主義政權。里斯茲基想要做點什麼，以支持布爾什維克黨。於是他設計了一幅，以紅白黑色調的幾何圖形，與重疊平面所組成的至上主義風格海報。《以紅楔打擊白匪》（Beat the Whites with the Red Wedge, 1919）（見左組圖3左下圖）成為史上最有代表性的海報設計。直截了當又清楚明白的風格，成了藝術作為政治宣傳的經典範例。

里斯茲基以對角線將畫面一分為二，一邊是白的，一邊是黑的。白色這頭有一個紅色平面大三角形，尖頭穿過黑／白分界，刺入黑色畫面上的白色圓圈，一些紅色碎片散置在紅色大三角形的尖端和白色圓圈周圍。

「非再現藝術」（Non-Representational Art）的圖形與風格，應用在高度象徵性與再現性的手法顯得格外有趣。里斯茲基以搶眼直截的方式，訴說真實世界的故事，並暗示馬列維奇和塔特林的概念是正確的：這些看似細瑣的圖形在巧妙安排下，的確能在觀者身上激起情緒反應。里斯茲基的圖像風格，後來影響不少視覺設計師和流行音樂團體。如德國電子音樂始祖電力站樂團（Kraftwerk）著名的《機械人》（Man-Machine, 1978）專輯封面，即明顯運用至上主義與構成主義美學。蘇格蘭搖滾樂團費迪南（Franz Ferdinand）則直接以羅德琴軻／里斯茲基式的綜合風格，設計二〇〇〇年初發行的多張暢銷專輯封面。

里斯茲基的海報所達成的持續性影響，顯示了非具象藝術的力量。在偉大藝術家的手裡，非具象藝術達成了它的目的，它斬除現代生活的細瑣，呈現更深層的意涵。我們因此深受影響。這些以原色妝點的僵硬圖形，有種難以言說的魔力，吸引著你我。這群俄羅斯藝術家，就是有辦法**簡化萬物至空無**，

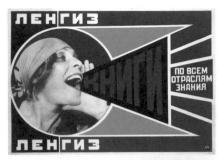

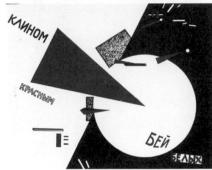

© Michael Nicholson /Corbis

© Private Collection, Russia / Photo, Scala, Florence.

組圖3

構成主義的藝術家，開始走出藝術象牙塔，製作有實用價值的東西，他們設計海報（左上與左下）、字型、書籍、服裝（右）、家具、建築物等。

體現我們未曾知曉的一切。而關鍵就在於平衡與光、張力與質地；以及最重要的，意識未曾探尋的世界。這樣的藝術讓人喜歡，但我們卻不太明白為什麼。馬列維奇、塔特林、羅德琴軻、波波娃和里斯茲基，是一群真知灼見的藝術家，也是完全抽象藝術的先驅。

不過，還不只有他們⋯⋯。

第 11 章

原色方格：施洛德的家與聖羅蘭

新造型主義蒙德里安

我們這一行的，或多或少都曾在藝術講座或文章上大放厥詞。人生不就是這麼回事──就像搖滾巨星常把飯店搞得天翻地覆，運動員總會受傷，而搞藝術的就愛打嘴砲。

其中最厲害的莫過於美術館策展人。他們經常為展覽的導覽文字或藝廊牆上的說明文案，寫出稍嫌自大、甚至完全無法領略的文字內容。那些所謂的「初步性並置」與「教學性實例」的文字說明，在最佳狀況時可以將觀眾難倒，糟糕的時候不但讓人感到羞辱和困惑，甚至會讓人一輩子都不想再碰藝術。真的很不好。不過在我的經驗裡，這些策展人並不是明知故犯，他們事實上是一群才華洋溢的人，只是得迎合與日俱增的廣大擁護者。

作為學術機構的美術館裡，其實到處都是聰明人。而且不難發現，連守衛或咖啡廳服務生，都有個名校藝術史博士學位。館內通常充斥著競爭氛圍，細節成了基本常識。例如，你可不能不知道羅斯科（抽象表現主義畫家，見第十五章）在他最新作品用了混合樹脂、雞蛋和合成藍色顏料的釉彩。

有人說，藝術史顯然不夠分配給所有的藝術史學家，這就是為什麼美術館從業人員會深陷枝微末節，而無法脫身的原因。許多藝術作品被研究得通透徹底，資訊已經嚴重過剩。可憐的美術館策展人得消化所有資訊再加上自己的看法，以免遭同業指控剽竊。這些策展人還得設法，以零風險的方式陳述這些資訊，以免在批評指教的同業面前掛不住臉，甚至自毀前程。

專業立場和初訪觀眾需求之間的拉鋸，因而衍生了問題。這也是為什麼展覽牆面的文字說明，或手冊文摘裡，會出現通篇神祕的專業術語和辭彙。美術館表示，此一資訊提供初訪觀眾參考，但事實並不是如此。這些資訊經常是寫給少數國際專家看的，而且，只有這些藝術圈內人才通曉這種語言。

有些藝術家也掉進這個圈套。我曾經訪問幾位傑出藝術家，這些藝術家以他們的智慧和作品美感

深受尊崇。不過，當麥克風擺在他們鼻子下方，他們的明晰洞見，立即隨之煙消雲散。聽了半小時的無數子句、限定句型和迂迴比喻後，對藝術家作品的理解似乎沒有增加，反而覺得更陌生。

抽象藝術家最擅長的是……

不過，那又如何呢？藝術家選擇以視覺語言溝通，或許正是因為對他們來說，以文字或口語來表達是困難的。再者——我得小心不陷入胡謅亂扯的行列——矛盾的地方就在這了。在我的經驗中，抽象藝術家——就是那些花了一輩子時間抽絲剝繭，以彰顯宇宙通則的人——正巧最擅長，以不著邊際的矯揉語言談論他們自己的作品。馬列維奇（Kazimir Malevich，見第十章）談的是太空船和星際事務，康丁斯基（Wassily Kandinsky，見第九章）則是在他的畫裡聽見聲音。甚至務實的塔特林（Vladimir Tatlin，見第十章），也不斷提及體積的物質性和三度空間造成的張力。不過就詮釋個人作品來說，難倒大眾的首獎，理當頒給荷蘭畫家蒙德里安（Piet Mondrian, 1872-1944）。

這位以簡單的「方格子」畫作知名的畫家，曾經套用藝評家勒洪（Louis Leroy）迂迴虛假的敘事口吻，以解釋自己的作品。勒洪在一八七四年，針對第一場印象主義（見第三章）畫展寫下惡毒宣判，他的評論以杜撰的對話所組成，其中一人是他自己，另一人則是他所創造的（態度懷疑的）藝術家。蒙德里安的對話布局稍有不同：他扮演的是有學問的現代藝術家，但另外設計了一名演唱家（可能真有其人或虛構），扮演保持懷疑的觀察者，並任由這個角色引用音樂術語。蒙德里安稱這段對話為「新造型主義對話」（Dialogue on the New Plastic, 1919）。

A：演唱家

B：畫家

A：我對你先前的作品感到欽佩，因為那些作品對我意義深遠。我想要對你此刻的繪畫方式有較深入的認識，因為在這些長方形裡，我看不出任何東西來。你的用意是什麼呢？

B：我的最新畫作和過去的繪畫有著同樣的目標。雖然兩者目標是相同的，不過最新作品表達得更加清晰。

A：那這目標是什麼呢？

B：**透過顏色和線條的對比，表達造型上的相關性**（relationship）。

A：不過你之前的作品所處理的不是自然嗎？

B：我是**藉由**自然來表達我自己。但若你有仔細觀察我的作品發展脈絡，你會發現我已經逐漸摒棄事物的自然外形，轉而強調**相關性**的造型表現。

A：那麼你認為，自然外形是否會介入相關性的造型表現呢？

B：我們必須承認，如果以同樣的力量和表達方式唱出兩個字，那麼這兩個字勢必會削弱各自的力道。沒有人能以同等的決心，同時表現眼睛看見的自然外形和造型的相關性。造型相關性在自然的形式、色彩和線條之下，勢必會遭到蒙蔽。如果企圖以絕對造型的方式來呈現相關性，唯有透過色彩和線條來達成。

這番對話繼續好一陣子，持續探討相關性和造型。為了替自己辯護，蒙德里安給了自己一項艱巨的挑戰：解釋一項完全新穎且未曾聽聞的概念。這篇文字的結構和調性，透露這位荷蘭藝術家把自己當成了老師、一名闡述者——一個為世人詮釋生命的角色。

三原色、兩形狀、黑直線

蒙德里安所指的就是「造型藝術」（Plastic Arts）：用以形容那些材質經形塑的繪畫和雕塑之專業用語。他的願景奠基於「宇宙相關性」（universal relationship），是一種對於造型主義（Plasticism）的新（neo）手法。就像馬列維奇的概念，蒙德里安認為，他可以發展一種能夠將我們所感知的一切，萃取成為簡化系統的繪畫形式，藉此與生命的重大衝突相和解。馬列維奇在革命的俄羅斯以此方式做出回應，而蒙德里安的動力，則來自第一次世界大戰的血腥殺戮。他在烽火蔓延的一九一四到一九一八年間，發展他的新藝術概念：**新造型主義（Neo-Plasticism）。他的用意在於幫助這個社會重新起步，以和諧一致、而不是個人主義為主要態度。他的目標在於以造型表達萬物的相似之處，而不是分化之處。**

他認為，要達到這個目標，最終必須將藝術簡化為最基礎的元素：**色彩、形狀、線條和空間。**為求進一步簡化，他以最純粹的形式呈現最基礎的元素：色彩僅限於三原色（紅、藍、黃），形狀只有兩種選擇——方形或三角形，而且只使用水平或垂直的黑色直線。畫面中絕無景深。有了這些不能再簡化的元素，蒙德里安認為宇宙間相對力量的平衡，將賦予生命意義。對他來說，關鍵在於排除所有可辨識的主題。他認為藝術的職責，並不在於模仿真實生命；藝術就像語言和音樂，是真實生命的一部分。

《構成 C，紅黃藍》，蒙德里安

作品特色 粗細不同的黑色垂直、水平線，創造「運動感」

《構成 C，紅黃藍》（Composition C [No.III], with Red, Yellow and Blue, 1935）（見左頁圖 11-1）是一幅「經典」的蒙德里安畫作。它的背景是一片純白（幾乎所有他的畫都是白色背景），對這位藝術家來說，白色為畫面提供了宇宙純淨的基礎。在畫布上，他畫了幾條水平與垂直、不同粗細的黑色線條。這是重要的細節，蒙德里安想在畫中傳達生命持續的動態，他認為藉由變化黑色線條的粗細，能夠巧妙達成這個目的。他說明，線條越細，觀者的眼睛能夠越快「閱讀」線條的軌跡，線條越粗就越慢。所以當他改變線條粗細，這些線條的作用就會像汽車油門一樣。如此一來，就能幫助他成功達成他的最終目標：創造出具「動力平衡」的畫作。

平衡、張力、平等這幾個詞彙，是蒙德里安的核心概念。他的藝術是召喚自由、和諧與合作的政治宣言。「真正的自由，」他說：「並不是相互性的平等（equality），而是指價值上的相等（equivalence）。在藝術中，形狀和色彩有不同的面向和位置，但其價值是等同的。」在《構成 C，紅黃藍》以及一九一四年之後所有的抽象作品中，水平和垂直線條表達的是生命的兩極：正與負、有意識與無意識、心智與身體、男性與女性、好與壞、光明與黑暗、紛雜與和諧、陰與陽。當 X 軸和 Y 軸交會時，兩極之間的關係便建立了，同時也形成了正方形或長方形。

對蒙德里安來說，有趣的地方就在這裡。他的構圖都是非對稱性的，因為非對稱性能夠創造運動感，挑戰他以有限的色調平衡整體設計。在《構成 C，紅黃藍》中，他在畫面左上角畫上大的紅色方

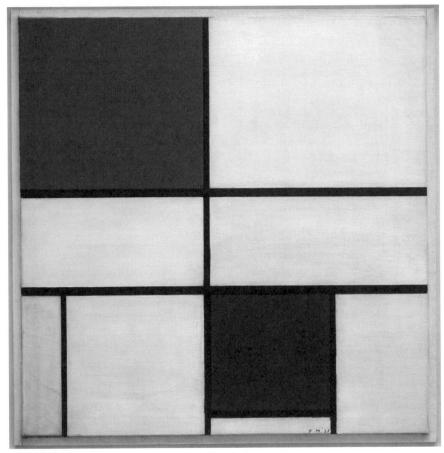

圖11-1 **蒙德里安，《構成C，紅黃藍》，1935 年**

作品中的每個顏色都相等。在畫面左上角的大紅色方格，與在畫面底部中間偏右一個濃厚、但較小的藍色方格，兩者就平衡了。接著在左下角放上瘦長的黃色四方形，藉以在形狀上平衡以上兩者。其他的白色色塊雖然比其他色塊來得「輕」，卻比其他 3 個顏色占據更多畫面，因而和其他顏色「相等」。

格，在畫面底部中間偏右放上一個較濃厚、但較小的藍色方格加以平衡。接著在左下角放上瘦長的黃色四方形，藉以在形狀上平衡以上兩者。其他的白色色塊，雖然比其他色塊來得「輕」，卻比其他三個顏色占據更多畫面，因而和其他顏色「相等」。畫布上沒有任何主導性的元素：在平面上所有元素一致均等，或者以運動術語來說，一切公平競爭。蒙德里安認為，「新造型主義支持平等，因為儘管差異是存在的，但仍能擁有和他者相當的價值」。

原色方格：平面絕不重疊、色調絕不轉換

因為這一個特點，蒙德里安的新造型主義，和康丁斯基、馬列維奇、塔特林的抽象藝術，有了顯著的差異。這位荷蘭藝術家在他成熟的藝術生涯中，不曾出現個別繪畫元素的結合，也不曾看見重疊的平面，或者色調的轉換，這些個別的元素總是自成一格。因為蒙德里安關注的是：將個別元素之間的關係加以統合，而不是傳統情愛中合而為一的浪漫理想。蒙德里安為社會秩序提出了另一種新穎的定義。

蒙德里安和塔特林追求抽象藝術的旅程，自同樣的地點出發：巴黎的畢卡索畫室。一九一二年在參訪巴黎前，這位荷蘭人畫的是野獸派（見第六章）和點描派（見第四章）風格，及大地色系的色調後，他完全脫研究了布拉克（George Braque）和畢卡索的立體派（見第七章）風格，的傳統風景畫。但當他胎換骨。幾年後，他開啟了一項現代藝術運動。新造型主義是抽象藝術誕生以來，形式最為純粹的藝術運動。

蒙德里安有四幅系列畫作，可以作為他從追尋古典大師之路，邁向現代藝術先驅的絕佳說明。這

此畫裡都有一棵樹作為主題。第一幅是《夜晚，紅樹》（Evening, Red Tree, 1908），蒙德里安描繪了一棵冬天裡年邁嶙峋的樹。夜幕低垂，打著哆嗦的光禿枝幹，襯著藍灰色的背景，繁枝在畫布上伸展有如手臂上的血管。紅棕色的樹幹因拂過地面的枝幹重量，而微微向右傾斜。這幅畫說明了十七世紀浪漫主義荷蘭風景畫家，影響了當時的蒙德里安。充滿表現性的色彩──深紅、藍色、黑色──則暗示了這位藝術家，從另一位較為當代的藝術家同胞──梵谷──汲取靈感。

《灰樹》（The Grey Tree, 1912）是系列畫作中的第二幅。抽象藝術在蒙德里安的畫中開始甦醒。從他的作品畫中可以清楚看見，立體派畫作對他的影響。這棵樹同樣沒有葉子，樹幹擺在畫面中央，樹枝沿著畫布水平線延展至邊際，並垂直延伸至畫布最頂端。不過這次的色調顯得嚴肅多了，其灰色漸層感，就像布拉克和畢卡索在分析立體派階段所偏好的色調。蒙德里安簡化了這棵樹所有細節，以達成構圖結構中消失的立體深度。

接下來是《花朵盛開的蘋果花》（Flowering Apple Tree, 1912）。蒙德里安在抽象道路上，又向前邁進一步。若你在事前不知道這是一幅關於樹的畫，你或許壓根也猜不到。他以布拉克的土褐色和灰色色調呈現主題，樹枝以極為風格化的方式呈現，所有的細節都被省略了，取而代之的是一系列短而粗的黑色彎曲線條，在畫布上形成一群水平漂浮的概略形狀。蒙德里安在畫布上，多加了幾條垂直的黑色線條以穩固畫面、提供架構。這是一幅完全平面的設計。

然後是一九一三年的《畫面第二號》（Tableau No. 2/Composition No. VII, 1913）。這次主題仍是樹（相信我），卻較任何立體派畫家畫得更抽象。蒙德里安將主題切割為細小的碎裂平面，使它看起來像非洲被陽光烤乾的泥地。而且，他還將樹木連根拔起，讓它在空中飄浮，因而減低了這棵樹的辨識度。

這幅畫的色彩仍舊是灰暗的，除了特別突出的濃厚黃色。這或許是他刻意在畫中暗喻內在的精神性。

蒙德里安和康丁斯基、馬列維奇（還有之後的波洛克，見第十五章）同樣深受當時流行的一種類宗教信仰系統──通神學[21] 所影響，這些藝術家在通神學所擁護的教條上，建立自己的哲學觀。宇宙和個人合一的概念、不同元素的平等性、內在與外在的統一，都是來自通神學的思想主張。

宗教和靈性是《構成六》（Composition VI, 1914）的主題。這幅畫顯示蒙德里安已經完成他邁向抽象藝術的旅程。這幅畫以肖像畫的格式，在灰色背景之上，加上黑色垂直與水平線條所形成的方格，其交錯構成一系列正方形和長方形。其中有些幾何形狀是「開放的」（open）框架，置於灰色背景上，有些則是塗上淺粉紅色的「厚實」（solid）方格。這幅畫的宗教意涵線索來自畫布中央，可被解讀為基督教十字架的三個T字形黑色線條。除此之外，這幅畫是完全的抽象畫作。不久之後，蒙德里安將完全拋開已知主題的視覺線索，專注於創造能夠傳達超自然且具和諧感的圖像。

思想超群的蒙德里安，在繪畫生涯不斷有所進展的這個階段，遇上了才華洋溢的荷蘭畫家、作家、設計師、指揮家杜思伯格（Theo van Doesburg, 1883-1931）。一九一七年，他們共同籌辦雜誌，由杜思伯格擔任總編。他們為雜誌取名為《風格》（De Stijl）（英語發音聽起來像「distil」，是蒸餾以取精華的意思，正巧描繪了他們的美學哲學）。和過去的現代藝術風潮不同的是，「風格派」打從一開始就具備了國際視野，其創立者在一九一八年所發表的宣言，就以四國語言印行。一次大戰後，企求新起點的渴望，驅動著這個藝術運動，希望藉此創造一種國際風格──在生活、藝術和文化中，促進國際的和諧。

蒙德里安形容，風格派將捕捉「人類精神的純粹創造……**以抽象形式表現純粹的美學關係**」。換

句話說，這個新興的獨立藝術運動，會**大量運用他發展出來的新造型主義原色方格構圖**。就像提供嚮往靈性的成年人一套藝術樂高遊戲，他的願景是：元件隨君選用，一起為打造烏托邦理想而努力。

於是，建築與產品設計大量採用

風格派宣言指出，所有自然形式都要被根除，因為它們是純粹藝術表現的阻礙。真正重要的是，創造由色彩、空間、線條與形式的關係，所達成的和諧感。他們認為這個概念，**可以應用於建築或產品設計的各種藝術形式。**

風格派運動的早期參與者——荷蘭櫥櫃製作師、建築師李特維德（Gerrit Rietveld, 1888-1964）——可以為此佐證。李特維德原來就是當代前衛設計的一員，他受到美國建築師萊特（Frank Lloyd Wright）的三角形建築和蘇格蘭工藝設計師麥金托許（Charles Rennie Mackintosh）啟發。特別是麥金托許著名的《梯背椅》（Ladder-back Chair, 1903），其百葉板木條像健身房拉桿，從地面延伸至坐立者頭部以上好幾英尺（一英尺約三十・四八公分），啟發李特維德製作更加簡單，但同樣在設計史上留名的《扶手椅》（Armchair, 1918）。

杜思伯格立即愛上李特維德這款簡單俐落的設計。其椅背和坐墊分別由一片木板組成，以木製鷹

21　通神學（Theosophy），或稱神智學，是一種靈性思想系統，主張社會的目標在建立一個不分種族、信仰、性別、社會地位或顏色的人性共同體。

架式的架構支撐這兩片功能性的木板。下了班回家如果想好好放鬆，或許不會選這張椅子來坐坐。但杜思伯格將這張椅子的圖片，放上《風格》雜誌第二期時，顯然沒把舒適度納入考量。他形容這張椅子是一件關於空間關係研究的雕塑：一件具備抽象真實性（abstract-real）的物件。

《紅藍椅》，李特維德

作品特色　**風格派美學坐椅，運用新造型主義的三原色和黑色線條。**

五年後，李特維德已完全沉浸於風格派美學，再度做出另一個版本的椅子，這次運用了蒙德里安新造型主義的三原色和黑色線條。《紅藍椅》（Red-Blue Chair, 1923）（見第三二〇頁上圖11-2）看起來像立體版的蒙德里安畫作。雖然坐起來可能不是那麼舒適，但看起來好看多了。背板漆上討喜的紅色，坐板是深藍色，黑色木製邊條在別出心裁的黃色底端點綴下，更顯活潑。

施洛德之家，經典

李特維德在隔年又更進一步；他設計了一棟完全以「風格派」原則建造的住宅。《施洛德之家》（The Schröder House, 1924）（見第三二〇頁下圖11-3）以委託人——富有寡婦施洛德（Truus Schröder）命名，現在已經被列為聯合國指定的世界文化遺產。施洛德委託李特維德建造一間，能夠**連結內部和外部空間的房子**，一個不因隔間而區隔、各個空間彼此串連的家。她的想法正回應了蒙德里安以及李特維

德的藝術哲學。

《施洛德之家》就像洞穴裡的火把，成為街道上的光點。其洗白水泥牆的長方形平面和背後的玻璃窗，有如建築的雙人舞跳著愉快的舞步，使附近的晦暗磚房顯得陰沉。其外部結構，似乎以兩條同時作為二樓陽臺欄杆的水平金屬桿結合。在房子的一邊有一根長長的垂直黃色大梁，有如燈暈從地面豎起；後頭是一樓和二樓的窗戶，上頭的窗楣一條是紅色的、另一條是藍色的。這是一幅可以居住的蒙德里安畫作。

室內設計延續同樣的新造型風格派風格。可滑動的牆面創造寬闊的空間感，大片自然採光從多面窗戶灑入，有些百葉窗是藍的、有些是紅的、有些（毫無疑義）是黃的。家具（包括紅藍椅）皆以直角框架立起的平面製成，甚至木製扶手，也是以水平與垂直木條建構而成。

聖羅蘭服裝，也有原色方格！

蒙德里安的美學視野持續影響全球的建築與設計。一九六五年，法國時尚設計師聖羅蘭（Yves Saint Laurent）創造了一件無袖羊毛連身裙（見第三二一頁圖11-4），其設計即以蒙德里安《構成‧紅藍黃》（*Composition with Red, Blue and Yellow, 1930*）的原色色塊和黑色直線所構成。這件連身裙，上了法文版《*Vogue*》時尚雜誌一九六五年九月號封面，引領一連串至今天（五十年！）仍歷久彌新的蒙德里安設計風潮，從冰箱磁鐵到 iPhone 手機殼，都能發現其無窮盡的廣泛應用。它受歡迎的程度證明了，這位荷蘭人所提出的藝術原則大獲成功。

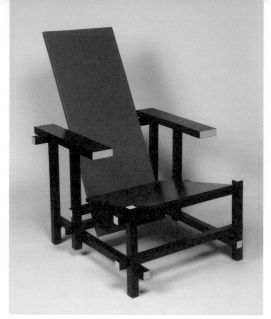

圖11-2 李特維德，《紅藍椅》，1923 年

運用新造型主義的三原色和黑色線條，看起來就
像立體版的蒙德里安畫作。

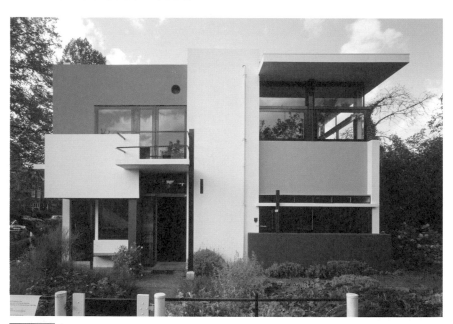

圖11-3 李特維德，《施洛德之家》，1863 年

這是一幅可以居住的蒙德里安畫作。不管是外觀或是室內設計，都是延
續同樣的新造型主義來設計，處處可以看到只用三原色紅、藍、黃，以
及黑色直線與方格形狀的元素。

圖11-4 聖羅蘭，無袖羊毛連身裙，1965 年

蒙德里安的單色方格與黑色線條，是當代時尚元素之一，圖為聖羅蘭的
服裝，另有其他品牌的布鞋、皮包、時鐘、泳裝等。

此原則是一種少即是多的哲學，在這樣的哲學概念下，蒙德里安希望自己的藝術，是一絲不苟、純粹而高尚、不可摧亦不可滅的藝術。他的目標是，以「人人皆能理解的整體概念」，戰勝「個人的優越性」。

聖羅蘭擁有四幅蒙德里安的畫作，就掛在他華麗的巴黎寓所中，包括《構成第一號》（Composition No. 1, 1920）。這幅畫開啟這位藝術家一生致力追尋的簡約風格。和先前「經典」蒙格里安圖像不同的是，《構成第一號》並沒有白色背景，也沒有他後期成熟作品中的空間感。它比較像風格派所致力的彩繪玻璃窗的設計（杜思伯格曾創作許多彩繪玻璃設計，兩人皆受其潛在精神性所吸引）。比起後期的作品，它看起來「忙碌」多了。所有的長方形鑲板都上了色，有些是藍色、紅色和黃色的，有些則是灰色或黑色的。多數的線條在接近畫幅邊際前停止，許多原色色塊則受困在畫布中央，不像後來的作品中，蒙德里安通常將色塊安排在外圍使之流向無限。

幾個月後，蒙德里安為創作解碼。《構成・紅黑藍黃》（Composition with Red, Black, Blue and Yellow, 1921）立即成為「蒙德里安」招牌標幟。所有的成分都到位了：非對稱構圖加上寬闊且上了底色的大幅畫布、浮現畫面周邊的原色色塊，在不同長度的黑色水平以及垂直線條所形成的嚴謹方格上，相互平衡。**聖羅蘭曾說，蒙德里安創造的藝術，反映了無以復加的純粹性**（蒙德里安的造型美學至今風靡設計界，例如 Horloges 名畫掛鐘、YSL女裝、Kara Ross 名牌包，法國 Christian Louboutin 厚底鞋、Nike 鞋、泳裝等等）。

除了直線，什麼都不要

　　不過，有自己想法的杜思伯格可不同意，認為至少還可以加上對角線以增加動態感。蒙德里安斷然拒絕絕妥協，認為他的畫面已經動感十足。因此在幾番爭論不休之下，新造型主義的創立者，在一九二五年退出風格派計畫。而對杜思伯格來說，原本就準備來點改變，甚至抱怨說：「想要為荷蘭帶來一點新氣象，是不可能的了。」於是他進行一趟歐洲巡迴，宣傳風格派的福音。他將黑色線條組成的幾何方格詮釋為這世界永恆不變的規律；而原色則是其內在性特質。他將風格派、構成主義（見第十章）和至上主義（見第十章）預先構思的非具象藝術定義為理性抽象（rational abstraction），康丁斯基較為象徵的作品則是「衝動性抽象」（impulsive abstraction）（一九五〇年代針對抽象表現主義〔見第十五章〕兩種不同創作手法也有類似的分類：「行動繪畫」〔Action Painting〕是直覺式的，而「色域繪畫」〔Color Field〕是預先想好的）。

　　杜思伯格精練的看法，是藝術史上的非凡時代所累積的成果。歐洲藝術家各自踏著不同的路徑抵達同樣的概念：抽象性。他們有著類似的目標，都是為了創造並定義一個嶄新、更好的新世界。此時的二十世紀正邁向三〇年代，許多藝術家集結在德國威瑪，成為葛羅培斯（Walter Gropius, 1883-1969）門下傳奇性的包浩斯（見第十二章）成員。里斯茲基（El Lissitzky）來此分享俄羅斯構成主義和至上主義的經驗。還有杜思伯格，雖然沒能說服葛羅培斯給他一份工作，但其成就卻不因此受限。這位充滿事業心的荷蘭人開了自己的課程，專門教授風格派創作原則，並開放給包浩斯的學生。結果這堂課大受歡迎，杜藍騎士（見第九章）社團裡的康丁斯基、克利（Paul Klee）

思伯格嚷著：「我的風格派課程極為成功。已經有二十五名學生了，大部分都是從包浩斯來的。」

於是，在兩次世界大戰之間出現了這麼一段時間，一股樂觀主義與冒險氛圍，籠罩著德國這個城市。**藝術家、建築師和設計師一同工作，企圖為世界創造統一的視覺語彙。**

第 12 章

第 **12** 章

包浩斯風格，
為何如此迷人？

現代主義
一九一九～一九三三

德國工藝美學，向英國取經的

我是打了結的草它也割得動。這部機器猛獸，背後印有「本產品於美國榮譽出品」的宣傳字樣，還搭配著一旁的星條旗。這番自誇陳述還滿可笑的。我是說，多蠢哪！英國公司絕對不會做這種事。過去工業世界中最強

雖說不會，不過主要原因其實是這三日子以來，英國根本什麼也沒有生產。備受景仰的英國家具與生活物品設計而有力的心臟，不再製造任何東西，所有都是委外生產或進口的。

師康倫爵士（Sir Terence Conran）曾表示，這樣的走向終將斷送英國的創意與經濟。

不過，十九世紀時的光景就大不相同了。當時，歐洲兩大工業強國是英國和德國。德國政治領袖對英國極為眼紅，因英國正以自信的步伐，透過藝術原創力與商業法則創造財富。於是，德國決定進行情報刺探。一八九六年，名為**慕特修斯**（Hermann Muthesius, 1861-1927）的建築師暨公務員受命前往倫敦，出任德國大使館內的文化專員，任務是研究英國工業成果的根基。沒過多久，慕特修斯將他一系列的研究報告收錄在《英國住宅》（The English House, 1904）三冊書中。慕特修斯指出，英國的資本主義經濟之所以蓬勃發展，**背後有個令人驚奇的神奇成分：美術與工藝運動**（Arts and Crafts Movement）發起人暨社會主義者──設計師莫里斯（William Morris, 1834-1896）。

莫里斯於一八六一年與建築師韋伯（Philip Webb）及曾是拉斐爾畫派的藝術家伯恩─瓊斯（Edward Burne-Jones）、布朗（Ford Madox Brown）及羅賽蒂（Dante Gabriel Rossetti）共組設計公司。他們想**把**

藝術的美學價值應用於工藝品品上，將創作風景畫或雕塑時投入的情感、專注與技巧，也投入到手工物品的生產過程。這家公司以室內設計作為主要核心，製作彩繪玻璃、家具、訂製櫥櫃、壁紙、地毯等，所有設計靈感都取自大自然。

其創作手法受十九世紀藝術史學家，暨左派知識分子羅斯金（John Ruskin）影響。羅斯金對工業時代極為反感，他曾表示他厭憎現代文明，及資本主義利益至上的分裂本質。他認為工業化使工匠淪為工具，成為一個服膺於冷血機器之下灰頭土臉的僕人。

羅斯金進一步將社會正義的理念化為理論，並自掏腰包支持自己的言論。一八六二年他將一系列爭議性文章，編輯收錄於《給未來者言》（*Unto the Last, 1862*）。書中他強調公平交易、勞工權益、全國性的工業永續計畫，並提倡環境保育。他所提出的觀點吸引了不少名人，包括聖雄甘地。**甘地對這本書大為讚嘆**，認為他在「這本偉大著作裡看見堅定的信念」，於是親自將此書翻譯為印度文。

羅斯金和莫里斯相信，過去仍有許多寶藏值得挖掘，特別是中古世紀的生活風格最值得讚揚。莫里斯夢想著，工匠能參與有如中古世紀工藝行會的訓練系統，由學徒（capprentice）開始發展成為熟手（journeyman），最後（如果天資聰穎的話）成為大師（master）級的工匠。他的願景以福利為根基，讓人們在人性化、安全、受尊重的環境下工作，並領取合理報酬。**莫里斯堅信藝術是為眾人而生的，鼓吹由人民為人民創造的藝術**，認為那是民主化的美學與概念。這樣的理念在二十世紀仍不斷迴響，甚至直到今天，在英國藝術家吉爾伯特和喬治[22]（Gilbert & George）的作品中仍可見其蹤影。

22　「吉爾伯特和喬治」是一個行為藝術雙人組。吉爾伯特（Gilbert Proesch, 1943-）於英國出生。兩人在一九七〇年代成名於英國，創作主題包括死亡、希望、生命、恐懼、性、金錢、競賽、宗教等，在義大利出生，喬治（George Passmore, 1942-）於英國出生。兩人在一九七〇年代成名於英國，創作主題包括死亡、希望、生命、恐懼、性、金錢、競賽、宗教等，與一般人日常生活息息相關的問題。

創造「彰顯產品性格」的外在

慕特修斯對於英國美術與工藝運動自有詮釋。他心想，如果他將莫里斯的原則應用在工業規模呢？他向他德國家鄉的大師工匠們回報他的想法，很快的，工藝工坊有如戶外音樂祭的帳篷，迅速在德國各地開設，而德國藝術教育也開始全面體檢。一九〇七年德國工業聯盟成立。德國工業聯盟就像殺手級應用程式，以莫里斯的理想為藍圖，進行全國性的規畫。

其目標在於為這個國家的工業願景增添一些格調，並提升工業效能，增進消費者需求並**教育大眾品味**。由藝術與商業界的頂尖代表組成的顧問委員會因而成立。

工業聯盟中一位委員是來自柏林的建築師貝倫斯（Peter Behrens, 1868-1940）。他的藝術理念與莫里斯工藝設計原則相符。貝倫斯是個創意全才，他和莫里斯一樣，設計自己的房

子，以及內部所有的居家用品。一九〇七年，貝倫斯加入德國工業聯盟委員會的同一年，德國電器聯營公司（AEG）委託他，擔任他們的「藝術顧問」，接任公司美學決策的舵手，從企業形象、媒體廣告到電燈泡和建築物，都是他的職掌範圍。貝倫斯成了世界上第一位品牌顧問。

他向德國電器聯營公司表明，他的工作不在於裝飾，而是創造能夠彰顯產品內在性格的外部表徵。這個看法乍聽神祕，其實並不是全然原創。一八九六年，美國極有影響力的建築師蘇利文（Louis H. Sullivan, 1856-1924）在〈高層辦公大樓的藝術考量〉（The Tall Office Building Artistically Considered）一文中，曾發表類似的想法。好吧，這文章標題聽起來的確一點也不聳動，不過，這篇文章實在令人振奮。蘇利文的建築基地位在芝加哥。這座城市擴張快速，**建築師必須深思：在這個工業化現**

組圖4

莫里斯的設計公司主張以藝術家的美學精神，應用到家用品的設計，他們製作的產品包括彩繪玻璃、壁紙、地毯（見右頁）、家具、櫥櫃等，設計靈感取材自大自然。

摩天大樓的現代美學：形隨機能

摩天大樓是蘇利文的強項。事實上，他以鋼架建材作為高樓營造的前瞻技術，而被稱為「摩天大樓之父」。蘇利文發現磚頭材質的重量和密度，會妨礙大樓的高度，樓層越高基座越難以承重。但鋼骨結構就沒有這些限制了，因此能使建物更上一層樓。

蘇利文樂於擔任這片摩天大樓狂潮背後的幕後功臣，但他同時也明白這些高樓將聳立好一陣子，成為城市與國家的形象標的。這時候還沒有人開始認真思考：這些新穎的建築技術，是否該採用任何既適當又廣受好評的形式？蘇利文認為，應該要為摩天大樓的風格定調，以避免美國因單調醜陋的建築而蒙受其害。**蘇利文的美學基礎是：決定建築外觀之前先思考建築的功能，因而有了形隨機能（form follows funciton）這句名言。** 這個觀點與貝倫斯的想法不謀而合。

蘇利文在心中琢磨著：「令人眩目的詭異現代高樓之中，人們如何追求更美好的生活？在其中如何感受情感與美感？」這無疑是**建築領域的表現主義，一位受梵谷啟發的建築師所發出的感嘆。** 蘇利文的結論是，大樓的垂直高度才是重點，而不是單一樓層。「一定得高聳，」他強調：「就是要高聳，它必須具備氣魄與力量，以及拔地而起的榮耀與豪氣。」於是他為高樓設計出簡單的三段式結構，由底部基座、延伸軀幹以及平面頂部所構成。蘇利文基本上將古希臘的柱體，轉化成為超摩登建築。

圖12-1 蘇利文，《溫萊特大廈》，1890-1892 年

蘇利文為釀酒商設計的辦公大樓——溫萊特大廈，是世界上第一批摩天大樓之一，充分體現蘇利文的設計哲學：形式隨著機能而生。

在一八九〇年至一八九二年之間，愛德勒與蘇利文（Adler & Sullivan）建築事務所，為密蘇里州聖路易斯市富有的釀酒商興建辦公大樓。這座九層樓的《溫萊特大廈》（Wainwright Building）（見左圖12-1）是世界上第一批摩天大樓之一，它體現了蘇利文的設計哲學，並為全球的高樓大廈立下典範。這座像豎立的火柴盒的長方形建築，外層覆著赤陶與赭紅色沙岩；一排排直立的磚造窗間梁壁，有如閱兵大

典的士兵，凸顯大廈高度。這是一座兼容並蓄的辦公建築，向過去致敬，同時擁抱快速、高科技的未來。形式確實依隨著機能而生。

以工業廠房展現現代美學

貝倫斯為德國電器聯營公司所設計的渦輪機工廠廠房（*AEG Turbine Factory, 1909*）（見第三三四頁上圖12-2），同樣也實踐了「形隨機能」的精神。這個現代建築看似巨大的地鐵車站，以磚石嵌著龐大鋼骨架構的窗戶所構成。這座建築果真務實，不過貝倫斯在構思這座建築時，還有一個較不為人所見的目標。他希望這座建築，能為這裡的工作者帶來正面效益，使他們在這個殘暴的世界得到多一些尊嚴，並從中獲得鼓舞與啟發。他同時也希望路過的人能留意這座建築，看見此刻德國工業的信心與雄心。這座渦輪機工廠廠房，因此成為德國工業聯盟實踐的典範。

貝倫斯如日中天的聲譽，吸引不少建築界優秀人才進入他的事務所。這群設計界的新面孔眼中閃耀著光芒，列隊等著和他們心中的偉大巨人共事。**這份名單令人印象深刻，宛如現代建築巨人的點名表。**名單上包括：凡德羅（Mies van der Rohe, 1886-1969）、柯比意、還有梅耶（Adolf Meyer, 1881-1929）。梅耶完成了工廠計畫案後，離開貝倫斯的建築事務所，和貝倫斯另一位得意門生——日後成為世界上最著名的藝術學校的創立人——葛羅培斯共同成立新公司。

葛羅培斯和梅耶注意到，貝倫斯以現代手法處理設計與材料帶來了巨大成功，他們兩人也躍躍欲試。天時地利人和的情況下，他們果然迅速打出名號。一九一一年初，製造鞋模的法格斯公司

（Fagus）委託他們設計，位於漢諾威南方的阿爾菲爾德市（Alfeld-an-der-Leine）鞋廠外側的承載牆（見下頁下圖12-3）。兩人稍加複習了，貝倫斯建造的德國電器聯營公司的建築後，馬上開工。到了冬天，法格斯工廠幾乎完工。

這兩位菜鳥建築師，創造出具有驚人現代性的設計。他們在長方形建築的黃色磚造梁柱間，掛上了看似漂浮在空中的玻璃，彷如半透明的窗簾不但點亮工人的工作環境，同時對外向世界打著耀眼的廣告（他們刻意設計工廠座向，讓往來漢諾威的火車，能夠一睹工廠風采）。**這座建築隨即成為新德國的象徵**，同時也反映了新德國的宗旨：擁有整合現代藝術與機械的能力，為這世界打造人們需要且渴望的商品。

包浩斯精神：結合美術與工藝

不少德國藝術家與知識分子，起初對第一次世界大戰極為熱衷，將這場戰爭視為新起點的契機。葛羅培斯也不例外。他自願服役參與了西線戰事，但最終對於目睹戰場上的殘酷感到厭惡。

不過，德國新時代的氛圍助長了葛羅培斯的樂觀精神。不受歡迎的威廉二世（Kaiser Wilhelm II）退位，君主專制因此告終，開啟德國一九一九年至一九三三年間稱為「威瑪共和」（Weimar Republic）的新民主時代。葛羅培斯想要為這個飽受摧殘、重新起步的國家效力，於是他成立了一所學校，不只希望能夠幫助德國，同時希望全世界因此受益。

過去在德國工業聯盟的經驗，讓他相信美術與工藝，的確能夠為這個國家的精神與經濟生活，帶

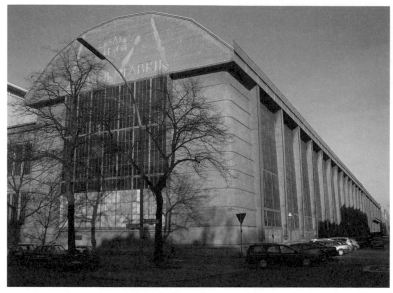

圖12-2 貝倫斯，《德國電器聯營公司渦輪機工廠廠房》，1909 年

貝倫斯為德國電器聯營公司設計的渦輪機工廠廠房，看似巨大的地鐵車站，同樣實踐了「形隨機能」的精神。

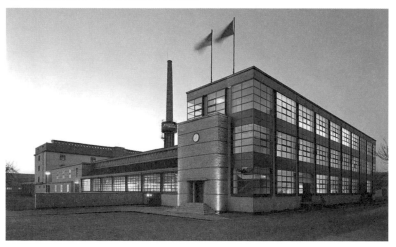

圖12-3 葛羅培斯、梅耶，《法格斯鞋廠外牆》，1911 年

葛羅培斯和梅耶為鞋模製造商法格斯公司設計的鞋廠外牆，同樣追隨著蘇利文、貝里斯信仰的設計哲學。

來一些正面的貢獻。他提出建立新式藝術大學的計畫，宗旨在於讓年輕一代在建構一個較文明、較不自私的社會時，能夠具備所需的實務技巧與知識。**這所藝術與設計學校，將肩負起社會改革者的角色。**

這所教育機構將以民主、共學式的教學方法，透過非傳統的自由課綱設計，激勵學生找到每個人的內在藝術家與個人節奏，最後他真的有了實現想法的機會。威瑪市——德國簽署民主憲法的城市——邀請他出任威瑪藝術學院，與威瑪市立工藝美術學校併校後的主管職。葛羅培斯接下職位，並且將新機構命名為國立威瑪包浩斯藝術設計學校（Staatliches Bauhaus Weimar）。

一九一九年，包浩斯誕生。葛羅培斯宣布，這將是一所「強調現代觀念的藝術教育機構」，結合藝術學院的理論課程與美術工藝學校的實務課程，以確保天資聰穎的學生能享受完整的學習系統。他摒除德國工業聯盟的工業化大量生產政策，認為它打壓個人價值，甚至最終成為戰爭的原因。

葛羅培斯堅持，藝術學院的學生應該走出象牙塔，和工匠一起用雙手創作。他說：「**沒有所謂專業藝術這種事……藝術家不過是地位較高的工匠。**讓我們一起推翻工匠和藝術家之間的驕傲高牆！讓我們一同打造未來的新建築。它將是結合建築、雕塑和繪畫的整體。」這段話回應了華格納的「整體藝術」概念（見第九章）：集所有藝術形式而成為榮耀瑰麗、激勵人心的藝術作品。

華格納這位偉大的作曲家，視音樂為人類創意的最高形式，因此，音樂自然成為創造整體藝術的最佳環境。但葛羅培斯不這麼認為，他強調建築才是最重要的藝術形式，並表示所有創意的最終目標是「建造房屋」，或「房子的建築物」。這也是葛羅培斯以包浩斯（Bauhaus）為這所設計學校命名的原因，這個字的德文原意為「建造房屋」，或「房子的建築物」。

包浩斯風格：簡約、品味，現代主義

葛羅培斯比照莫里斯，以中世紀行會為藍圖的見習制度設計課程。包浩斯學生從學徒開始，接著會成為熟手，最後如果夠優秀的話，將成為青年師父（young master）。所有學生將在各藝術領域的師父（master）門下受訓。葛羅培斯視包浩斯為「一個知識分子的共和體」，希望有一天可以藉由數百萬藝術工作者的雙手，將包浩斯晶澈象徵的嶄新信念送向天際。

某種程度來說，他做到了。這個二十世紀的嶄新信念，轉變成受科技驅策的貪婪消費主義。所謂科技，**經常包裝在葛羅培斯所創立的包浩斯設計外衣下，那是簡約、有品味的美學，通稱為現代主義風格**。舉凡福斯金龜車、Anglepoise 檯燈、早期企鵝出版社（Penguin）封面、一九六○年代的緊身窄裙、紐約現代美術館寬敞白淨的空間、古根漢及泰特現代美術館、還有太空時代風格的流線型美感，皆納入現代主義大傘之下。

勝利的美學延伸至建築，他的晶澈象徵統一了世界。從東方的共產世界至西方的資本主義，包浩斯精神的現代主義——簡約造型與水泥覆蓋的巨大幾何結構，主宰著二十世紀的都會環境。從紐約市的林肯中心，到北京天安門廣場附近的十大建築（包括人民大會堂、革命博物館等），都能看見葛羅培斯的現代主義痕跡。

就包浩斯僅僅十四年的建校時間來看，其影響是驚人的。不過包浩斯創校時的創作取向，卻完全不是後來為人稱道的簡樸優雅設計風格；這麼說來，包浩斯對後世的影響力，就更令人讚嘆了。包浩斯於一九一九年創校文宣上的圖像，可以說明這一點。其木版印刷的文宣由藝術家費寧格（Lyonel

Feininger，1871-1956）所設計，他是康丁斯基藍騎士社團的成員，葛羅培斯任命他擔任版畫工坊的師父。費寧格以立體未來派（見第八章）風格，描繪一座有三個尖塔的哥德式教堂，四周環繞著強烈的光束，將電力送向世界。這是一幅充滿象徵的畫。

葛羅培斯將包浩斯視為一座充滿各種概念的教堂，將能量與生命力傳達至抑鬱單調的世界。光束象徵的是無數學生與教師的能量與創意。宏偉的教堂代表的是整體藝術：一座由藝術家與工匠共同打造，結合精神與物質的場所；人們齊聚一堂，高聲歡唱。這是包浩斯創校初期的浪漫主義精神。懷抱理想主義的學生與教師，全心全意支持著這樣的信念，希望打造一個現代的烏托邦。這時的包浩斯較像是個嬉皮社群，而不是日後演變成的專業設計機構。

初期的包浩斯，像個嬉皮社群

包浩斯的學生在入學後六個月，會先參與預備課程。此階段的課程，最初由瑞士籍的藝術家與理論家伊登（Johannes Itten，1888-1967）設計並指導。伊登在各方面皆展現他的非凡之處，包括身為包浩斯教師群中，少見的教學經驗豐富的教師。他信奉馬茲達南拜火教（Mazdaznan），這個靈性運動推崇茹素、健康的生活步調、運動以及大量禁食。伊登的教學有著類似新時代[23]的特質，試圖幫助學生透

23 新時代（New Age），是一種靈性思想系統，融合東西方宗教靈感，主要概念有：一切都有神性、人應該相信自己內在的最高神性。

過直覺為自己的藝術發聲。當學生深入探尋自我、等待靈感出現的同時，身著深色短衣的伊登會在教室或威瑪市漫步，造型就像後來的中國共產黨主席毛澤東。加上他刻意理光的光頭和圓框眼鏡，看起來既像〇〇七電影裡的反派角色，又像宗教領袖，而學生差不多也是這樣看待這位老師。有些人像神祕教派領袖般崇拜他，有些人看到他的光頭和行事作風就受不了。葛羅培斯則對他睜隻眼閉隻眼……至少一開始是。

伊登自然的融入包浩斯早期的回歸自然藝術與工藝哲學，包浩斯其他藝術領域的師父們盲目的要學生模仿古典大師的同時，伊登卻以原始色彩和基本形狀作為課程基礎。他要學徒嘗試將不同材質的原料塑造成幾何形狀，學習線條、平衡與物質特性。接下來，他們必須獨立進行實驗，例如：創作海報大小的方形石膏浮雕，或者縫製紅色和棕色色塊的地毯，以展現他們對色調轉換的理解。

包浩斯的早期時光有種中古世紀的手工氛圍。除了伊登的理論課程外，學徒在工作坊裡學習不同的工藝技巧，如書籍裝訂或編織。

當葛羅培斯計畫在校園內建造一棟木屋，以提供學生與教師一同和諧生活與工作的空間，木材是唯一列入考量的建築材料。這種氣氛結合了反物質主義，與德國表現主義的哥德精神。從教職員名單看來，這似乎也不令人感到意外，因為伊登和費寧格，都來自德國戰前的表現主義學校。

德國表現主義在一九〇五年從德勒斯登（Dresden）的橋派（Die Brücke，見第九章）開始發展，幾年後由康丁斯基領軍的藍騎士（Blue Rider，見第九章）社團繼續延續。橋派和藍騎士皆受梵谷和孟克的表現主義（見第四章）、高更的原始主義（見第四章）、野獸派（見第六章）的非自然色彩所啟發，加上德國的哥德傳統而自成一格。這種特殊混合風格的代表大師，是橋派藝術家凱爾希納（Ernst

Ludwig Kirchner, 1880-1938）。

一次世界大戰前，凱爾希納和他同掛的畫家，創作風格偏向以自由粗略的筆觸，描繪裸女在奇幻色彩風景中的歡樂場景。戰後，凱爾希納的藝術轉為深沉色調。《士兵自畫像》（Self Portrait as a Soldier, 1915）是德國表現主義最痛切沉重的代表作。橋派愉悅的波西米亞態度轉變為扭曲的人形、利刃般的線條，及死亡般的蒼白色調。凱爾希納所呈現的自己，是一個身著制服、目如死槁的傷殘士兵，他拿著沾滿血的右臂殘肢，象徵戰爭屠殺之下沒用的藝術家身分。他後頭站著一名裸女，以洞穴畫風的素描呈現。她看似存在，卻又好像在另一個世界。此處的訊息無比清晰：戰爭閹割了士兵，他已經無法再愛。

葛羅培斯、伊登、費寧格和包浩斯所處的，正是如此滿載著憂愁的世界。這些慘澹的畫面、神祕的精神性，以及德國表現主義中的自由意志主義（libertarianism），與哥德式的質樸都屬於包浩斯的原創精神。因此，當康丁斯基和克利在幾年後到包浩斯任教時，他們立刻覺得如魚得水。

費寧格很開心能夠和他的老夥伴重聚，而葛羅培斯肯定認為，這是包浩斯的一場大勝利。你能想像嗎？**兩位世界上最受尊崇的藝術家，同在一所藝術大學中駐校擔任全職教師**，這樣的機會恐怕不多。

但包浩斯就是如此富有吸引力，而這些藝術家，為了創造一個更美好的未來，也願意付諸承諾。**康丁斯基**欣然成為壁畫工作坊的主導教師，克利則負責彩繪玻璃工作坊。包浩斯一切都上了軌道，一帆風順。

唯一的問題是，校園外的生活卻越來越糟。

奠定風格：從直覺到紀律

這時的德國財政捉襟見肘，依《凡爾賽和約》，戰敗的德國須支付三大協約國（英國、法國和俄國）賠償。這項艱巨的任務又因第一次世界大戰期間，為了支援前線或因遭掠奪所導致的原料短缺，而難上加難（這也是為什麼葛羅培斯對木料如此熱忱的部分原因）。政治上德國身陷險境。新共和分裂，內部情勢緊張，不同的政黨間爭權奪利。補助包浩斯的地方政府右派支系，開始視這所機構為政治實體。他們擔心它會成為社會主義者，甚至是毫無可取之處的布爾什維克派激進分子的溫床。於是責任落在葛羅培斯身上，他得證明包浩斯不是個豢養左派激進分子的多餘藝術裝飾，讓人明白包浩斯的價值，甚至是毫無可取之處的布爾什維克派激進分子的多餘藝術裝飾，而是地方政府邁向未來製造工業時代的合理投資。精明幹練的葛羅培斯明白，是時候有所改變了。

於是，伊登所鼓吹的**非商業、自我中心式直覺哲學**出局，取而代之的是葛羅培斯提出的振興口號：「藝術與技術，一個全新的整合體。」這是包浩斯創辦人與領導者所提出的全面性變革，因為過去他曾宣稱，提倡類似論調的德國工業聯盟，早已陣亡蓋棺。

為了取代伊登，葛羅培斯不再僱用德國表現主義背景的教師。他轉聘一位具備**構成主義**意識形態的匈牙利藝術家，加入教師陣容，為包浩斯增添**嚴謹**與**理性**元素。莫霍里（László Moholy-Nagy, 1895-1946）接下了形式師父（master of form）的職位，並於一九二三年負責金屬工作坊，他也同意與包浩斯第一位從學徒晉升為師父的亞柏斯（Josef Albers, 1888-1976），共同執教過去伊登負責的基礎課程。

亞柏斯和莫霍里聯手，將包浩斯轉型為現代主義泉源的今日傳奇。而另一位藝術家、出版家、理論家、設計家的出現，更為這場轉變推波助瀾。這位思想獨到的藝術家，相當樂於見到他的影響力擴及

其他學派：來自風格派的這個荷蘭人又回來了。

杜思伯格遠自荷蘭來到包浩斯學徒的面前，教導他們風格派的原則。「該是時候，讓這地方擺脫表現主義大雜燴了。」他說。

雖然，葛羅培斯從未真的聘任杜思伯格，但這個荷蘭人很快的讓包浩斯感受到他的存在。杜思伯格的校外風格派課程，讓包浩斯學生趨之若鶩。他的教學正好和伊登「什麼都行」的創意理念相反。**紀律和精準，是風格派的關鍵字──用最少的工具創造最大的影響力：少就是多。**

目標：可以大量製造的藝術品

葛羅培斯這時候在威瑪，已經集結了抽象藝術所有的派別代表：藍騎士的康丁斯基、克利和費寧格，風格派和新造型主義的杜思伯格，以及將俄國非具象藝術，發揮至極致的亞柏斯和莫霍里。**這間小而拮据的機構，吸引了一池子的藝術先驅豪傑，盛況可比文藝復興時期的佛羅倫斯，**還有十九世紀末的巴黎。

這個新團隊立即發揮影響力。熱愛科技的莫霍里鼓勵他的學生使用現代材料，並參考馬列維奇、羅德琴軻、波波娃和里斯茲基的構圖風格（見第十章）。不到幾週，這些學徒不再製造奇形怪狀的手工陶製品，取而代之的是機械加工的完美精工作品。莫霍里早期輔導的學生布蘭特（Marianne Brandt, 1893-1983），成為國際知名的設計師，她的作品更被視為包浩斯造型的縮影。

一九二四年，她還是年輕學徒時，成功創作了一個幾乎完美的優雅銀製水壺。這個水壺像一個銀

色的圓球對半切開，底部是兩片刻意設計的交叉金屬片。閃爍的壺嘴自弧形頂點完美延伸至水壺的頂端。把手和水壺的球形相呼應，同時也作為圓壺蓋的外框。壺蓋上頭有一層薄薄的手把優雅立著，像個芭蕾女伶。

因莫霍里現代工業材料課程受益的不只布蘭特。瓦根費爾德（Wihelm Wagenfeld, 1900-1990）、尤克爾（Karl Jucker, 1902-1997）設計了一座以玻璃和金屬設計的精湛燈具，稱為《瓦根費爾德桌燈》（Wagenfeld Lampe）。其不透光的玻璃燈罩加上透明的燈座立管，看起來很像蘑菇。簡單的幾何造型及精巧細微的設計，使它超越照明的實用功能，而成為渴望的化身。其玻璃燈罩有層鍍鉻外緣；往下幾公分有個凸起的開關短鍊，形成巧妙的非對稱設計感。透明立管和底座的完美比例，使這座燈有種迷人簡約的風格。

《瓦根費爾德桌燈》成為經典設計，被視為早期工業設計中的傑作。**不過這其實是個誤會。**雖然包浩斯此時提倡藝術與科技，但學生仍舊以手工生產作品。當葛羅培斯派瓦根費爾德參加商展販售他的桌燈，這個年輕學生發現，製造商翻開訂單型錄後卻啞然失笑。**畢竟，設計一個看起來經過大量製造的商品，和設計一個提供大量製造的商品，是兩件截然不同的事。**

亞柏斯和莫霍里在輔導學徒之餘，也為包浩斯美學貢獻己力。莫霍里的《EM 1 電話圖像》（Telephone Picture EMI, 1922）是一幅抽象畫，由一條粗黑垂直線主宰畫面，中段右側有個小的黃色與黑色十字型，再往下有另一個上下顛倒的紅色十字架，看起來像構成主義與蒙德里安的混合風格。

精緻簡約，終於可以大量生產

亞柏斯則忙著設計《四件式收納桌》（*Set of Four Stacking Tables, 1927*）。這四張桌子以簡單的長方形木框組成，桌面完美嵌入玻璃面板，面板色彩以三原色以及最大張桌子的綠色構成。這些桌子一張比一張小，閒置時方便屋主輕鬆收納，就像俄羅斯娃娃一般。今天仍買得到亞柏斯的收納桌。

《B3椅》，布魯耶

作品特色 包浩斯作品，可以大量生產的初期作品之一。

亞柏斯並不是包浩斯唯一由學徒變成師父的學生，也不是唯一能夠在包浩斯生產產品、並成功銷售至今的師父。布魯耶（Marcel Breuer, 1902-1881）是一個年輕的匈牙利設計師，追隨亞柏斯的步伐，一九二五年，葛羅培斯指任他擔任家具工作坊的師父。有一天布魯耶騎著腳踏車上班，在低頭看著手把時突然有了靈感。他心想，手中握著的這根空心鋼管，有沒有可能用在別的地方呢？畢竟這個現代材料是相對便宜的，而且可以用大量生產的方式製造，一定有潛力可以發揮在別的用途……說不定可以做出張椅子。

透過當地鋼管工的協助，布魯耶先製造了一兩個雛型，不久後就做出了《B3椅》（*B3 Chair, 1925*）（見下頁圖12-4）：以鍍鉻空心鋼管作為架構，帆布作為底座、靠背和椅臂。布魯耶認為這是自己「最極致的作品……最不具藝術性而最具邏輯性，最不具舒適性而最具機械性」，因此產品發表後就等

著被抨擊。

不過，事情卻不如他所預料。這張椅子因它原有的特質而受到讚賞，這項匠心獨具的現代設計，更成為全球會議室和辦公室的常客。第一個對於該作品表示讚賞的人是他的同事瓦希里・康丁斯基，為了回報他的美言，布魯耶又稱這張椅子為「瓦希里」（Wassily）。

包浩斯建築群，就像立體的蒙德里安畫作

包浩斯再次上了軌道，但接著同樣再次因外力因素而脫軌。一九二三年，德國違反戰爭賠償條例，法國和比利時出兵德國；緊接著發生通貨膨脹與高失業率，窘迫的德國這時因此在政治上向右傾。包浩斯的經費遭到刪減，葛羅

圖12-4 **布魯耶，《B3椅》，1925 年**

包浩斯可以大量生產並成功銷售至今的設計，以鍍鉻空心鋼管作為架構，帆布作為底座、靠背和椅臂。這項匠心獨具的現代設計，更成為全球會議室和辦公室的常見配備。

培斯被告知補助合約終止，所有政治上的支持也將告終。全球藝術家和知識分子大感詫異，幸好這時迅速組成的「包浩斯之友協會」（Society of Friends of the Bauhaus）開始運作（作曲家荀伯格〔Arnold Schoenberg, 1874-1951〕和物理學家愛因斯坦〔Albert Einstein, 1879-1955〕為成員之一），然而包浩斯的威瑪時代仍劃下句點。

接著，運氣開始好轉，不論是對包浩斯或德國來說都是。美國慷慨挹注德國，幫助德國政府重新站起來。失業率降低、商業活動興起、業界自信心回升，使得全國各地的工業中心找上葛羅培斯，邀請包浩斯在該地區重新開始。這些雄心壯志的城鎮，希望能夠招募新企業進駐，但在這之前必須儲備技術熟練的員工，並提供現代住宅。包浩斯和葛羅培斯的建築事務所，正巧能同時滿足以上兩種需求。於是一九二五年，全球最知名設計學院的師生，在威瑪北方的城鎮德紹（Dessau）落腳。

為了迎接這群師生，葛羅培斯設計了現代主義最為傑出的建築作品之一：多功能的《包浩斯建築群》。一九二六年十二月，這棟集合工作坊、學生宿舍、劇場、公用空間及教師宿舍的建築正式啟用（見下頁圖12-5）。

這是根據葛羅培斯的夢想完成的校園建築，一個由教職員和學生所共同完成的，真正的「整體藝術」。所有家具、看板、壁畫和建築物，都來自相同的願景。主要建築物有著傲人的巨大方形鑲嵌玻璃外牆，宏偉的玻璃夾在兩條水平的白色水泥線條之間，一個是高起的基底，另一個則是頂部的扁平窗楣。從上往下看，德紹的包浩斯建築群彼此相連，看起來像一幅蒙德里安畫，不對稱的垂直與水平線條所組成的方格，創造出平衡的長方形構圖。

葛羅培斯為教師群設計的宿舍，位在離新包浩斯不遠處的小樹林中。四棟屋舍中有一棟是葛羅培

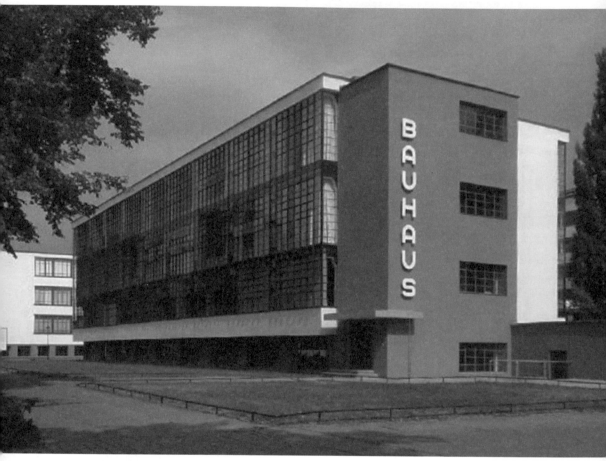

圖12-5 葛羅培斯，《包浩斯建築群》，1926 年

這是一個由教職員和學生所共同完成的，真正的「整體藝術」。所有的
居家用品、家具、看板、壁畫和建築物，都來自相同的願景。從上往下
看，包浩斯建築群彼此相連，看起來像一幅蒙德里安畫，不對稱的垂直
與水平線條所組成的方格，創造出平衡的長方形構圖。

斯的獨立建築，另外三棟為雙拼住宅，一共六戶。這些住宅充滿現代感，和李特維德設計的《施洛德之家》一樣，依循著風格派直線原則，不過教師住宅內的牆面並不是三原色，而是以純白灰泥作為牆面造型。長方形和正方形的無框窗戶，精準嵌入無裝飾的住宅正面，凸顯其銳利線條。

這些住宅的幾何形式，因其平面屋頂和懸立的水泥天篷，而更凸顯出氣勢，與周遭彎曲的樹幹、茂盛的枝葉顯得格格不入。這些教師住宅**帶有一種清教徒式的嚴謹氣息，其機械性的外表透露毫不妥協的氣韻**。若不是匠心獨具，這些建築很可能淪為，以現代主義之名建造的冷血水泥怪獸。還好葛羅培斯不在此列，他對線條、形式和平衡的要求，使這些建築倖免於難。他所設計的教師住宅，帶有一種內在的美感（葛羅培斯的住宅在戰爭期間遭毀）……雖然康丁斯基一搬進去，馬上在室內用各種顏色上漆。

《巴塞隆納椅》，近百年前的設計，風行至今

葛羅培斯在一九二八年辭職，赴柏林追求個人的建築事業。他的離去造成短暫的真空狀態，包浩斯因此成為激進共產主義分子的學生大本營。扼注意這所學校的德紹政治人物對此可不樂見，因此要求葛羅培斯，幫他們找到一個有權威與信譽的新校長，為這地方找回秩序。於是葛羅培斯推薦曾於一九〇八年，在貝倫斯事務所任職的前衛建築師凡德羅。

凡德羅於一九三〇年欣然上任。上任前一年，一九二九年，巴塞隆納國際博覽會展示了他設計的《德國廳》（German Pavilion），更加鞏固這位享譽國際的現代建築師的翹楚地位。

《德國廳》寬而平的大型屋頂，懸立在一層樓高的大廳上，有如一艘太空船。由下往上看，白色

的屋頂底部純淨如藝廊牆面。凡德羅在屋頂下方的規畫，或許會讓塔特林無法苟同；他將昂貴建材發揮於蒙德里安式的方格系統，玻璃、大理石和瑪瑙混合而成的長方形屏幕，在鋼質架構支撐下，自由劃分開放式的空間；空間不再一成不變，參訪者能夠在開放式的大廳內，同時見到凡德羅精心規畫的室內與室外景觀。他所呈現的是德國新穎、定靜的一面，一個進步且開放、理性而成熟進取的共和國。

《巴塞隆納椅》，凡德羅

作品特色 簡約優雅的包浩斯風格，讓希特勒痛恨。

凡德羅得知，博覽會開幕當天，西班牙國王與王后將在他的德國廳，接見德國政府代表。這位建築師認為，在這個特殊的場合中，他的尊貴賓客需要特別的座椅（見左頁圖12-6），於是他拿出鉛筆和紙開始工作。其成品看起來像被豎直的躺椅，從側邊只看得到X狀的鍍鉻鋼條，其中一條稍長，形狀有點像一彎新月，自座椅的前腳向上延伸至座背提供支撐；另一條自後腳以S型微彎向前作為座椅支架。

凡德羅在這個簡單優雅的設計之上加了兩塊皮墊，一個是坐墊、另一個是背墊。

不過後來西班牙國王和王后，並沒有選擇坐在他的巴塞隆納座椅和它搭配的椅凳，但數百萬人卻因此得以享受。凡德羅的巴塞隆納兩件式座椅，成為所有曼哈頓上流公寓或高檔的建築師事務所，不可或缺的配備。凡德羅作為包浩斯的理想領導者，絕對實至名歸。

然而，面對包浩斯的終結，他的無能為力也是無可厚非的。葛羅培斯招惹太多需要平息的敵人，但沒有一個比希特勒來得邪惡且強大。這位寫下《我的奮鬥》的前藝術家，最痛恨現代主義和知識分

子，意思是，他非常、非常痛恨包浩斯。一九三三年政權穩固後，他迫使世界上最傑出的設計學院關閉。而且彷彿唯恐世人忘記，他如何深惡痛絕這所設計學院以及和它相關的一切，四年後，也就是一九三七年，希特勒舉辦了「頹廢藝術」展。

希特勒下令搜索德國博物館內，所有於一九一〇年後創作的現代主義藝術品。克利、康丁斯基、費寧格和凱爾希納等人的作品被搜出，雜亂擺放在展覽室中陳列，並附上輕蔑的說明文字，以鼓勵大眾嘲笑這批「頹廢藝術」作品。為數不少的展覽參觀者，心裡想什麼無從得知，但這些藝術家很明白當下的時局。

另一場戰爭迫在眉睫。第一次世界大戰中，藝術家多數選擇投入戰役或

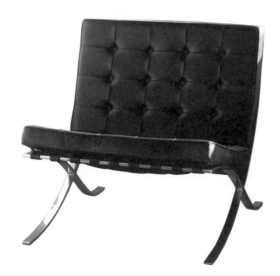

圖12-6　凡德羅，《巴塞隆納椅》，1919 年

原來要設計給西班牙國王與王后坐的椅子，造型優雅，現在成為曼哈頓上流公寓與高檔建築師事務所，不可或缺的配備。看起來像一張被豎直的躺椅，從側邊只看得到 X 狀的鍍鉻鋼條，其中一條稍長，形狀有點像一彎新月，自座椅的前腳向上延伸至座背提供支撐；另一條自後腳以 S 型微彎向前作為座椅支架。

返回祖國。但這次很多人的選擇不同，他們既非從軍亦非返鄉。許多人出發來到相同的地方，這個國度建造了一座座現代主義精神的城市。他們齊聚在此，共同打造現代藝術中心。葛羅培斯、凡德羅、莫霍里、亞柏斯、布魯耶、費寧格、蒙德里安和無數藝術家齊向西行，抵達自由之地：美國。

第 13 章

和「美」無關，我只想刺激你思考

達達主義
一九一六～一九二三

卡特蘭（Maurizio Cattelan, 1960-）有個大鼻子。我不是刻意找碴，我只是說出了，任何人第一次看到他的時候都會注意到的——特色。但因為他又高又瘦，是個迷人的南歐人，那壯觀的鼻子其實還挺有魅力的。而且，對於一個作品中常見幽默與荒謬意涵的人來說，倒是挺親切又恰當的特色。

卡特蘭是個義大利裝置藝術家。他的才華廣受藝術界與市場好評，其獨到之處在於他和藹詼諧的作品中，帶有一絲愁緒，因而增添其人文價值。他是當代藝術的卓別林，以小丑的面貌揭露生命的殘酷現實。

我在幾年前認識卡特蘭，當時我想請他幫忙，構思泰特現代美術館的一場週末行為藝術表演。他建議可以用他創造的「喬利・羅騰・龐克」（Jolly Rotten Punk）、或簡稱「阿龐」（Punki）擔綱。這個阿龐是個矮小、滿口髒話、穿著格子衣的木偶，基本上就是一九七○年代，性手槍（Sex Pistols）龐克搖滾樂團主唱萊登（John Lydon）的迷你版。操偶人藏身阿龐背後一個大背包裡，操縱這個邪惡的小傢伙。

達達需要「一個大家願意買單」的環境

卡特蘭的想法是，讓阿龐出現在展場裡，三不五時的嚇嚇觀眾。你知道的，就是把這些冤大頭，從他們自滿而褊狹的生活裡給嚇醒。聽起來滿好玩的，不過我在想，如果可以讓這木偶到外頭去「問候」這些訪客，是不是更好呢？

「不，」這位藝術家堅決的說：「那樣就沒意思了。」

「怎麼說呢？」我問。

「因為阿龐如果出現在美術館以外的空間，會失去它的效果，」卡特蘭堅持的表示：「那就不是藝術了。」

他肯定瞥見我眼裡的懷疑，於是接著為我解釋。

《第九時辰》，卡特蘭

作品特色 明明像道具，卻能賣到新臺幣一億多元。

他說，他所有的作品全都倚賴美術館或藝廊的環境，除此之外不會有效果。他舉《第九時辰》（*La Nona Oralso, 1999*）（見第三五六頁圖13-1）為例。這是他較廣為人知的作品。真人大小的教宗若望保祿二世蠟像，被隕石打倒在地，他緊抓著他的十字架手杖，以支撐身體並尋求精神支持。這是個滑稽的雕像，逗趣而愚蠢。不過這個作品的標題，卻透露了它黑暗的一面。「第九時辰」是各地基督宗教傳統中的祈禱時間（約為下午三點，以紀念耶穌死在十字架上的時刻）。在《聖經·馬可福音》第十五章三十四節裡記載著，被釘在十字架上的耶穌，在第九時辰對著天叫喊著：「我的天主，我的天主，為什麼捨棄了我？」然後嚥下最後一口氣。卡特蘭倒下的教宗，也有著同樣的疑慮。

這個作品的驚悚效果和媒體效益，來自它被歸類為藝術，被視為一件雕塑品。倘若以同樣的材質製成的相同物件，被拿來當作電影裡的道具，或在商店裡的櫥窗展示，肯定沒有人會多看它一眼。但因為《第九時辰》被當作藝術品，在藝廊裡展出，某人在二〇〇六年以三百萬英鎊（約新臺幣一億五千萬

元）買下這個痛苦不堪的教宗，引發無數報章雜誌大篇幅討論其價值。這當然有點荒謬不合理，但它同時也為卡特蘭的藝術，帶來必要的張力與爭議。他的確巧妙運用了現代美術館和藝廊，在現代社會所享有的崇高地位。

身為一個藝術家，他這麼做是正確的。**藝廊對藝術家來說就像劇場之於劇作家和演員：這些空間提供了使大眾願意買單的環境**；所言所行唯有在這個情境之下是成立的。這讓今天的藝術家在奠基於信任的關係上，有了優勢位置。然而就像各行各業，信任是容易被濫用的。也因此，作為觀眾的我們經常會遇到一個問題：我們想要欣賞現代藝術，但又**經常得抱持懷疑或保持警覺，以免發現自己被擺一道**。

《第九時辰》著墨於人們對於上帝的信仰，以及人們對於教宗比任何人更親近上帝（這過去曾是耶穌的地位）這個想法的接受度。但他同樣也質疑人們對藝術的信任，以及藝術如何成為世俗社會中的崇拜形式。也就是說，卡特蘭其實是在質疑我們的新信仰——藝術。卡特蘭的外太空隕石，同時砸中了老的和新的信仰系統。

卡特蘭揶揄他所身處的藝術世界，以及付他大把鈔票讓他這麼做的那群人。正是因為他們，卡特蘭的反叛、瀆神、挑釁之作——如阿龐木偶和多數的龐克運動，才得以發揮最大效果。這讓卡特蘭成為二十世紀初期，由一群操德語的無政府主義知識分子，所成立的藝術運動——**達達**（Dada）的現代繼承人，**其動機不在於嘲笑，而是毀滅藝術世界。**

達達的精神：反社會、反宗教、反藝術

第一次世界大戰可怕的大屠殺，使早期達達主義者感到憤怒。怒火中燒的他們看見戰爭背後的原因，也就是當時的社會價值觀：過分仰賴理性、邏輯、規則與法令。他們開始懷疑這一切，並提供一個**基於非理性、非邏輯、非法的另類選擇，也就是達達。**

聽起來滿令人擔心的，不過，說起它的起源算是挺溫和的。年輕的德國作家波爾（Hugo Ball, 1886-1927），在一次大戰時逃到瑞士的蘇黎世。安頓好之後，跨足劇場和音樂的波爾開了一家藝術酒吧，目的是為了提供一個空間，「讓自外於戰爭和國家主義的獨立之人，為他們的理想而活」。他在一間酒館後方租了一個小房間。巧的是，列寧也住在這間酒館所在的同一條街道上，而他也在構思著成立一個新的俱樂部（指共產主義）。

波爾選用啟發法國大革命的啟蒙運動，諷刺文學作家伏爾泰[24]為他的新事業命名。一九一六年二月，波爾對外發出如下新聞稿：

「伏爾泰小酒館（Cabaret Voltaire）——在此，一群年輕藝術家與作家，一同創造一個以藝術娛人的中心。藝術家每天都可以來這裡表演音樂或朗誦。蘇黎世的年輕藝術家們，無論來自何方，歡迎來此

24 伏爾泰（François-Marie Arouet, 1694-1778），以筆名（Voltaire）知名於世。他抨擊天主教封建思想，主張「法律之前人人平等」、「言論自由」等，是法國啟蒙時代的思想家、文學家，被尊為「法蘭西斯思想之父」。

圖13-1 卡特蘭，《第九時辰》，1999 年

這個作品的驚悚效果和媒體效益，來自它被歸類為藝術，被視為一件雕塑品。倘若以同樣的材質製成的相同物件，被拿來當作電影裡的道具，或在商店裡的櫥窗展示，肯定沒有人會多看它一眼。但因為《第九時辰》被當作藝術品在藝廊裡展出，某人在 2006 年以 300 萬英鎊（約新臺幣 1 億 5,000 萬元）買下這個痛苦不堪的教宗。

提出任何形式的參與或指教。」

回應波爾邀請的人之中最值得注意的，是一名羅馬尼亞詩人札拉（Tristan Tzara, 1896-1963）。這個憤怒的年輕人天生能言善辯。他在伏爾泰小酒館表演時結識了波爾，而且是典型的「異性相吸」。波爾安靜但具顛覆性格，札拉是個多話的虛無主義者，兩人加在一起成了高度易燃性的組合。他們（加上朋友的幫忙）**創造了一場無法無天的藝術運動**，就此為超現實主義（見第十四章）開先河，影響了普普藝術（見第十六章），刺激了垮世代[25]，並為觀念藝術（見第十七章）奠基。

他們是藝術界的不良少年，什麼都反：反傳統、反社會、反宗教，還有最重要的，反藝術。他們否認並藐視未來主義（見第八章）等現代主義運動。但這些達達主義者，儘管再怎麼浮誇逞凶的唱高調，他們的昭彰惡名和影響力，卻一定得建築在他們所唾棄的世俗藝術價值之上。就像卡特蘭說的，他的作品必須在美術館發生才具效力，**達達也需要在藝術圈中才能讓它的訊息發揮影響力**。這些叛逆的達達主義者，顯然是這套規則的箇中好手。

25 垮世代（the Beat Generation），是指二次世界大戰後，出現於美國的一群年輕詩人和作家。他們的文學創作理念強調是自發的，不遵守傳統創作常規，結構和形式都很混亂，語言粗糙甚至粗鄙，常引起爭議。

26 龐克運動（Punk）開始於一九七〇年代的英國，認為當時的流行音樂如前衛搖滾、重金屬等，過於英雄崇拜、偶像包裝，已經遠離歌迷，轉而發展出地下音樂、極簡搖滾等音樂形式，常取材下層階級被壓迫等社會問題，訊息帶有顛覆性、叛逆性與無政府主義，著名樂團有性手槍樂團（Sex Pistols）。

所謂規則意味著，達達主義者需要一篇宣言，以宣告新藝術運動的開始，因為大家都是這麼做的。一九一六年七月十四日（法國國慶日），達達在蘇黎世公開宣讀宣言，並正式啟航。這個工作落在波爾肩上。「達達是藝術的新方向。至今為止沒有人知道達達是什麼東西，但明天達達將成為所有蘇黎世人談論的話題。達達這個單字是從字典來的，意思非常簡單。法文的意思是『小木馬』，德文是『再見』，羅馬尼亞文是『是的』……這是個國際化的單字。人們要如何擺脫新聞以及所有良善的、正確的、褊狹的、道德至上的、歐洲化的、衰弱的一切呢？說達達就對了。」

札拉見識過馬里內堤[27]（見第八章）激昂的煽動性言論，為未來主義帶來了矚目與媒體版面。他也注意到這個義大利人，如何在激烈批判藝術史的同時，以過人的精力擁護現代科技。看來只要熱情加上超乎常人的偏執就對了。當時，對札拉來說，須猛烈攻擊的對象是戰爭，而狂熱倡議的主題，則是源自巴黎前衛文學圈的荒謬主義。

如果理性帶來戰爭，我寧願荒謬

荒謬主義源自巴黎十九世界下半葉的反理性潮流。法國象徵主義詩人魏爾倫（Paul Verlaine）、馬拉美（Stephane Mallarme），以及提倡「使所有感官錯亂，以成為真正的先知」的早逝天才蘭波（Arthur Rimbaud），都是領導這場荒謬主義運動的重要詩人。

這場狂潮中出現了加里（Alfred Jarry）。這個學生成日在學校寫故事，挪揄肥胖的數學老師赫伯先

生。他和幾個同學一起，把故事發展成一幕荒謬劇，並以木偶演出。加里畢業後搬到巴黎持續修改他

的劇本，他機智嘲諷的文筆和精睿思維，讓他得以作家身分賺取生活費，並結識了阿波里奈爾[28]和他

那幫朋友（見第六、七章）。幾番努力後，他重新更名的劇本《烏比國王》終於準備好了。烏比國王

是劇本裡的反英雄角色：一個貪吃、刻薄又愚蠢的男人，是巴黎自鳴得意的中產階級的喜劇版化身。

一八九六年十二月首演時，觀眾開場即倒喝采，結束時場面更是騷亂得不可收拾。這齣戲的第一句臺詞

是「媽的！」，這也差不多總結了所有觀眾的觀感。沒有人看過這樣的戲。快速進行的對話不但挑釁、

詭異、粗俗，而且大都難以理解。幾乎所有人都臭著臉回家。

不過有幾個心胸開闊的靈魂例外。這些人看見了這個表演的本質：一場打破慣例的劇場演出。

加里創造了一種荒謬的戲劇，在日後更發展成為完整的劇場類別，稱為「荒謬劇場」（Theatre of the

Absurd）。《烏比國王》不僅取笑了法國社會，同時也是對於生命的無意義所發出的悲嘆。它啟發了貝

克特（Samuel Beckett, 1906-1989）的作品如著名的《等待果陀》[29]，和卡夫卡[30]的小說，還有排在他

們兩人之前的蘇黎世達達主義者。

27 馬里內堤（Filippo Marinetti），義大利作家，未來主義開創者，認為義大利的古典藝術成就，壓制了當代的創造力，因此提倡反對傳統的審美觀，鼓勵大家揮別舊世界，迎接新未來。

28 阿波里奈爾（Guillaume Apollinaire, 1880-1918），法國詩人、劇作家、藝評家。其詩歌和戲劇在表達形式上多有創新，被認為是超現實主義的先驅之一。

29 《等待果陀》劇情描述兩個流浪漢在路旁，無所事事的等待一個叫果陀的人，最後並沒有等到人，一切等待白費力氣。

30 卡夫卡（Franz Kafka, 1883-1924），奧地利德語小說家、猶太人。文中充滿奇特或荒唐的想像，常用寓言體。創作包括《變形記》、《審判》、《城堡》、《沉思》等。

伏爾泰小酒館裡，札拉和他的藝術煽動家友人，穿著奇裝異服、頭戴原始面具出現，背景是不斷敲擊的鼓聲，和波爾毫無調性的砰砰琴音。他們以模糊不清的各種語言吶喊，聲嘶力竭的咒罵這世界──和觀眾。他們豪飲著否認一切存在的虛無主義和恐懼，醉醺醺的在伏爾泰小酒館裡，踉蹌進行著幾近瘋狂的表演，一切的崩裂只留下刺耳噪音和插科打諢。

然而這些卻不是被慣壞的小孩胡鬧的把戲，而是童真的慶典。大人把事情搞砸了；更糟的是，他們扯謊。世界領袖基於政治合作、階級和秩序，所允諾的社會和諧其實是海市蜃樓，也就是一場騙局。**達達主義者想要從孩童的眼光，建立新的世界秩序，在這裡，自私是可以被容忍的，而個人是被尊重的。**達達或許表面看起來愚蠢，卻是藝術運動中最為機智的。就像加里的《烏比國王》，**無意義裡蘊含著深意。**

《烏比國王》演出時，同時以三種不同語言，大聲朗讀三首不同的詩，乍聽之下，只有愚蠢可以形容。但他們的做法，卻是為了對戰爭發出最辛辣的批評。朗讀的同時，造成數十萬人喪命的凡爾登戰役，所造成的驚駭情緒正在蔓延。達達主義者演出的同時性，是一個象徵性的舉動，用以指涉那些在戰場上喪命的人們；他們擁有不同國籍，在戰役中互相對抗，卻在同個時間死在同個地方，伴隨他們的只有戰爭發出的可怕噪音，為他們記錄悲劇的旅程。如同波爾所說：「我們的讚揚既是一場滑稽劇，也是一場安魂彌撒曲。」

隨機法則，這種拼貼也算藝術

達達主義者提倡一種隨機的新系統，最初透過達達詩作，以表現其文學性。他們從報紙文章剪下單字，然後放進袋子裡搖一搖，接下來再將這些碎片重新挑出，依序排在一張紙上。其胡謅亂語的成果正是達達主義者的重點。他們認為傳統的詩作（以及詩人的崇高地位）本質上是虛假的，因為中規中矩所以合情合理。然而，生命卻是任意且無法預測的。

阿爾普（Jean Arp, 1886-1966）亟欲表達這樣的失序狀態。他是達達運動的創始人之一，也是達達創始成員中，唯一人脈廣闊並有所成就的藝術家。他曾是康丁斯基藍騎士社團的成員，後來和波爾一樣，因戰爭逃到蘇黎世。阿爾普認為**藝術家應該要盡可能放手，試圖不去掌控**，在創造合乎自然任意性的藝術品同時，要抗拒人類強加秩序的危險衝動。

阿爾普的達達藝術作品，從畢卡索和布拉克所發展的「拼貼」（見第七章）出發。當他造訪巴黎時曾經看過他們的拼貼作品，當時他對於他們將這些日常低廉素材，應用在尊貴的藝術世界大感欽佩。阿爾普認為這種做法頗有達達精神，只要稍加改變製作的方式，就能夠將拼貼物，變成達達主義的藝術作品。

不像畢卡索和布拉克專心致志的將低廉素材貼上畫布，阿爾普決定把這些東西從高處扔下，讓機率去決定構圖。阿爾普的《隨機性法則的方型拼貼》（Collage with Squares Arranged According to the Laws of Chance, 1916-1917）是此技巧的早期範例，藉任意撒下紙片的動作，自動創造出這幅作品。他將藍色與白色紙張，撕成有點像長方形的大大小小紙片。接著，他將這些碎紙片從空中向著一張大的紙

卡撒下，再依其掉落的位置，直接把紙片黏在紙卡上。至少他是這麼說的。這幅作品上頭沒有任何紙張重疊，還形成一個出奇和諧愉悅的構圖，不禁令人懷疑阿爾普是否有動過手腳。否則，他絕對是個有天賦的「撒手」。

這是真的垃圾？這真的是垃圾？

隨著戰爭結束，阿爾普回到歐洲會見德國和法國前衛藝術圈的老友。途中他巧遇一個尚未成名的藝術家史維特斯（Kurt Schwitters, 1887-1948），後來證明史維特斯遇上貴人了。在此之前，史維特斯畫的具象風格都不怎麼成功。結識阿爾普之後，他開始看見被這世界丟掉的垃圾，有多大的藝術潛力。

一九一八到一九年的冬天，史維特斯創作了他的第一件拼貼作品——以各種垃圾所構成的「集合物」（assemblage）。

畢卡索和布拉克拿工作室裡的各種東西來拼貼，史維特斯則突襲地方上的舊貨店，找他的集合物。舉凡票根、鈕扣、電線、丟棄的木材、壞掉的鞋子、地毯、菸蒂和舊報紙，都被這個德國人收來，當作他的達達主義作品素材。《旋轉》（Revolving, 1919）是他這時期的典型作品。在這幅抽象作品裡，他用木片、金屬片、軟木塞、皮革和厚紙板碎片，組合在畫布上。從這些為數不多的素材和種類來看，其優雅細緻的成果令人讚嘆。在綠色和棕色的大地色調背景之上，這位藝術家把這些殘骸揉合成一系列交錯的圓圈，於上頭再壓上倒V形狀的兩條線。這個用垃圾組成的構圖，有著構成主義畫作裡的精巧幾何況味。

比起當年政治態度積極的塔特林，使用現代建築材料創作藝術，史維特斯這種翻箱倒櫃式的創作方法，其實算不上什麼特別的花招。但史維特斯認為，垃圾是這個時代最適合的素材。除了因為戰後美術用品短缺——不像垃圾源源不絕、堆積如山，這些廢材碎物也象徵著破碎的世界。這位藝術家認為，就像 Humpty Dumpty 童謠[31] 裡那顆破碎的蛋頭先生，再也無法回復原貌。

史維特斯繼續創造上百幅類似的拼貼，並給這些作品一個集體的名稱——「梅茲」（Merz），作為他個人對達達主義的詮釋。這個字來自他撕下雜誌上的一則商業銀行廣告後，所組成的一幅拼貼。他的目標很簡單：**使用廢棄物**——或「再次尋得」的素材——因為此時談論的是藝術，故用**以結合美術和真實世界**。

他認為藝術可以由任何東西組成，任何東西都可以是藝術。為了證明這個論點，他不再以集合物概念創作，因為集合物雖然超越傳統，但仍舊是拿來裱框掛在牆上。他現在要放在屋子裡，或者更精確點，用史維特斯的話來說，放在梅茲堡（Merzbau）裡，這是他從廢物堆裡創造出來的字。

作品特色
《梅茲堡》，史維特斯

任何東西都是藝術素材，堅持用垃圾廢物創作。

他在德國家鄉漢諾威，創作出他的第一件《梅茲堡》作品（見下頁圖13-2）。這是件了不起的混合

31 童謠內容大意是：蛋頭先生坐在高高的牆上，重重跌了下來，碎成好幾塊，國王的人馬怎樣都無法把他拼回原狀。

圖13-2 史維特斯，《梅茲堡》，1933 年

史維特斯以垃圾、廢棄物為創作素材，這是他的集大成之作。裡頭有堆
積如山的廢棄物，木料、舊襪子、鐵片……這些殘骸來自各個地方。這
個作品稱得上是個整體藝術。2011 年威尼斯雙年展的國家館中，仍可以
見到藝術家採用同樣的創作手法。

體，既是雕塑、又是拼貼，同時又是一個建築體。**今天我們會稱它為裝置藝術，不過一九三三年還沒有出現這樣的名稱**，來形容這樣的「東西」。這間洞穴裡有著堆積如山的廢棄物，這些殘骸來自各個地方，從各種人的住處收集而來（有些人甚至完全不知道⋯⋯）。這個作品稱得上是個整體藝術，一件件木料像洞穴裡的鐘乳石從天而降，和舊襪子、組成幾何圖形的鐵片，形成狹窄的通道。史維特斯認為，這是他一生的集大成之作，並持續創作新的房間，從廢物或贓品裡選材，為房間加入不同特色。一九三○年代中期，史維特斯因為納粹被迫逃亡，因而終止這項創作。

《梅茲堡》在第二次世界大戰遭毀，但它的影響力仍持續蔓延。如果史維特斯活在二○一一年，走一趟當代藝術奧林匹亞盛事——**威尼斯雙年展**，他會親眼看見，他的廢棄物創作並沒有白費苦工。**展場中至少看得見，三座以「梅茲堡」形式建造的國家館。每一件廢棄物，都是向這位離經叛道的德國藝術家表達禮敬。**素材都是藝術家從各地廣泛收集來的廢棄物。好幾座有如房屋大小的大型裝置藝術，

史維特斯將日常的無用之物，轉為藝術作品的手法，並不是第一人。布拉克和畢卡索早就做過了，接著是阿爾普。不過當杜象（Marcel Duchamp, 1887-1968）於一九一七年將小便盆轉化為他的「現成物」雕像《噴泉》（見第十七章）時，這個概念又更往前推進了。杜象沒有花任何力氣改變物件的外型，也沒有將它併入另一個更大的作品當中（如史維特斯、布拉克、畢卡索和阿爾普的做法）。這個舉動讓杜象成為達達的老爹，雖說，杜象一開始根本完全沒注意到這個藝術運動。

和美學無關，我只想刺激你思考

說著德語的前衛藝術家，於一九一五年到蘇黎世尋求庇護，杜象則往完全不同的方向，遠渡大西洋來到紐約。一九一六年，他在紐約坐在他的公寓裡，靜靜想著下一步棋該怎麼下。這時他的對手，法國藝術家畢卡比亞（Francis Picabia, 1879-1953）發出大聲狂笑。杜象抬頭想知道他朋友在笑些什麼。畢卡比亞交給他一本藝術雜誌，當期主題是伏爾泰小酒館那幫人的公開宣告，和嘈雜的滑稽笑料。杜象讀了讀文章，神祕的笑了一笑後，把雜誌還給畢卡比亞。對這兩個男人來說，發現達達，就像酒鬼拿到葡萄園鑰匙一樣開心，因為兩人都對混亂和惡作劇，有種不容懷疑的渴望。

一九一一年秋天，杜象和畢卡比亞在巴黎一場展覽的展前活動相識。杜象日後說起這場開心的活動時提到，「我們的友誼就從這裡開始」。就像波爾和札拉，杜象和畢卡比亞也是一對相差懸殊的好兄弟。畢卡比亞是個精力充沛、愛出風頭的人，杜象則是內斂的書呆子，但他們兩人同樣對生命的荒謬著迷，對挑釁當道的價值觀很有興趣，而且都喜歡獵豔並熱愛紐約。

《三個標準尺》，杜象

作品特色 三種標準尺癱瘓任何系統，以此質疑社會教條。

達達的理想，讓這兩位藝術家深感共鳴。對杜象來說或許更是如此，因為他早就發展出類似波爾、札拉的創作概念。

過去他曾創作《三個標準尺》（3 Standard Stoppages, 1913-1914）（見下頁圖13-3），在此作品中他完全參照隨機法則。杜象將一個長方形畫布畫成藍色的，將它面朝上平放在桌面上。在這張畫布上一公尺遠的位置，他拿著一條一公尺長的線和畫布平行，接著鬆手讓線落下，直接把線黏在它落下的位置，就像阿爾普三年後在他的《隨機法則》的做法一樣。杜象再重複了這個方法兩次，最後沿著線將畫布剪下成為三個版型，每條彎曲的線各自代表一個度量的單位。

這個練習的目的在於，用趣味的方法重新檢視法國丈量公尺的制度，以質疑社會約定俗成的教條與智慧。成品最終獲得的三種標準長度，是這個作品的重要元素，因為如果只有一個的話，這個作品看起來不過是藝術家發明了一種新的測量方法。但同時出現三種不同的「標準長度」，會讓任何系統都無法運作。《三個標準尺》和杜象其他的作品一樣，**和美學沒有多大關係，重點是概念。他對於刺激觀眾的眼睛並不感興趣，他感興趣的是觀眾的心理，並稱之為反視網膜藝術**（Anti-Retinal Art）。兩年後，札拉和波爾將這個概念稱為「達達」，而後世則稱為「**觀念藝術**」（Conceptual Art）。

蒙娜麗莎「她的翹臀真辣」

杜象在紐約待了四年後，於一九一九年回到巴黎並停留了六個月。他拜訪家人、和老友碰面，漫步在這個他曾經視為家的城市。有一次散步時，他發現一張達文西畫的蒙娜麗莎明信片。後來他坐下喝咖啡時，從口袋裡拿出明信片，在蒙娜麗莎謎樣的臉上畫上短髭和山羊鬍，接著在上面簽了名字和日期，並在明信片底部白色外框部分寫上 L.H.O.O.Q.。看起來跟亂畫的沒什麼兩樣，就像任何一個喜歡藝

術和惡作劇的人會開的小玩笑。

不過如同杜象的其他作品，他的隨意筆跡其實意義深遠。羅浮宮的《蒙娜麗莎》從古至今，一直被當作天才畫的宗教聖像。這種對於藝術和藝術家不容置疑的尊貴，讓杜象困惑且惱怒不已，因此將「神聖」圖像毀容。他像所有優秀的喜劇演員，以幽默傳遞不可言說的見解。在這例子裡他試圖說的是：別再這麼嚴肅看待藝術！

杜象一點也不嚴肅。L.H.O.O.Q.這幾個字，一點意義也沒有，但若你用法文發音，它聽起來會像「elle a chaud au cul」，意思是「她的翹臀真辣」。這孩子氣的雙關語，完全透露藝術家的個人偏好。那麼鬍子又是怎麼回事呢？為什麼杜象把她畫成男人？是暗示達文西的同志傾向嗎？或者，或許是杜象本人的變裝癖好呢？這個法國人積極打破社會疆界，因此顛覆性向似乎成了再明白不過的選擇。一九二○年，杜象變裝為女性，從此他的女性面大放光彩。他以蘿絲・賽拉維（Rrose Sélavy）

圖13-3 杜象，《三個標準尺》，1913-1914 年

3 種標準長度，是這個作品的重要元素，這表示會讓任何系統都無法運作。杜象的作品和美學沒有多大關係，重點是概念。

圖13-4 杜象，《美好氣息》，1921 年

對杜象來說，這是一件毫無價值的垃圾，是一個貼上假標籤的空瓶子。它是對物質主義、虛榮、宗教和藝術的批判，對杜象來說，這些都是沒有安全感、沒信心、無知的人所崇拜的假神。但驚人的是，這個作品在拍賣會上竟以驚人的 1,148 萬 9,968 美元（約新臺幣 3 億 4,000 萬元）賣出。

的化名現身，取這名字是取其讀音的雙關意義，因為它聽起來像「Eros, c'est la vie」，意思是：「愛（或性愛），才是人生！」

《美好氣息》，杜象

作品特色 沒有一樣東西是真的，以此質疑物質、虛榮、宗教和藝術。

杜象變裝後馬上去找他的朋友——紐約達達主義者、美國藝術家暨攝影家——曼·雷（Man Ray, 1890-1976），為蘿絲拍照。蘿絲／杜象穿著她／他上相的衣服擺姿勢，曼·雷則開心按下快門。不久後，杜象拿曼·雷所拍攝的其中一張照片，剪下蘿絲的臉用在另一個深富意涵的作品。他再次以原來就存在的物件——「現成物」作為創作的出發點，這次用的是一瓶里高（Rigaud）牌香水瓶。杜象把原來的標籤撕掉，換上他自己的創作，於是它就成為一件「加工現成物」。

杜象貼上的新標籤是曼·雷所拍攝的蘿絲。圖中她頂著一頭黑髮，眼神朦朧的向遠方凝視。她的肖像下方是一個新發明的品牌「BELLE HALEINE」，意思是「美好氣息」。這排字下面有一排優雅的斜體字「Eau de Voilette」（相對於一般常見的 eau de toilette，是法文香水的意思），意思是面紗水（也就是說，這瓶香水的面紗之下藏著誘人的祕密——以杜象的例子來說，就是他的性向）。杜象在標籤的底部寫上了紐約和巴黎兩個產地，暗指蘿絲（和杜象）所屬的城市。

《美好氣息》（Belle Haleine, 1921）（見上頁圖 13-4）是杜象典型的**達達反藝術作品**。裡面沒有一個是真的；沒有一項承諾兌現。瓶子裡沒有任何香水，就算你真的被「面紗水」的神奇效果和它的宗教意

涵給唬了，它還是不會讓你因此有美好的氣息。杜象所指的，有可能是聖母瑪利亞的「面紗」，而水則是來自法國聖母顯現的路德（Lourdes），據稱有療效，又或者，指的是掩藏藝術之空洞的神祕面紗。

無論指的是什麼，它只不過是一件毫無價值的垃圾，**一個貼上假標籤的空瓶子。它是對物質主義、虛榮、宗教和藝術的批判**，對杜象來說，這些都是沒有安全感、沒信心、無知的人所崇拜的假神。

曼．雷後來為杜象的《美好氣息》拍下一張照片，後來這兩位藝術家選擇用這張照片，作為《紐約達達》（*New York Dada*）的首期，也是唯一一期的封面照。這份雜誌沒能繼續辦下去（曼．雷後來離開紐約搬到巴黎），但《美好氣息》的達達精神卻長存。

不過，後來諷刺性的發展肯定會讓杜象發笑，因為他的藝術作品，最後落入時尚設計師與高價香水供應商聖羅蘭手裡。二〇〇八年這位設計師辭世後，包括《美好氣息》的多數收藏對外拍賣。佳士得拍賣會預計約以兩百萬美元售出，這數字大概會讓杜象忍不住笑出聲來。他如果知道，最後以驚人的一千一百四十八萬九千九百六十八美元（約新臺幣三億四千萬元）敲鎚賣出時，肯定會仰天長笑。

這證明了達達雖然遠跨紐約、柏林和巴黎，成為成功的國際性反藝術運動，它終究失敗了。實情是，我們所處的社會比起波爾、札拉、杜象、畢卡比亞所企圖改變的社會貪婪多了。其縮影正是今天越來越邁向商業化的藝術界：二十一世紀的藝術家，傾向於不讓自己在閣樓裡餓死。很多人甚至成了百萬富翁，帶著一批私人助理和公關人員等隨行人員，在全球各地的雙年展宣傳自己和作品。今天的藝術是一種商業與職業選擇。不過這並不意味達達的精神就此後繼無人──如卡特蘭這樣的藝術家仍然敲著達達的鼓聲。不過他們的動機，不再是針對可怕的人類衝突做出憤怒回應，比較像是一種來自遠方的註解，使自己成為抽離的觀察者。

達達需要衝突以存在於最純粹的形式：札拉對抗中產階級，性手槍樂團對抗英國社會的一本正經。少了衝突，這個運動就變得稍有不同。其決心和激進程度不減，只是更加細微。一九二四年，達達轉變成為超現實主義（Surrealism）。

無意識、夢境怎麼畫？
詭異的超現實

超現實主義達利與驚悚大師們

在所有藝術風潮之中，超現實主義或許是大多數人感到最熟悉的。無論是達利的《記憶的延續》（The Persistence of Memory, 1931），又或者是曼・雷那些超凡性感，像 X 光片的黑白雙重顯影的照片，在這些作品中夢境成為現實，反之亦如是。混雜的隱喻、不協調的組合、詭異的事件、令人毛骨悚然的結局、可怕的場景、神祕的旅程——沒錯，這就是我們所知道的「超現實主義」。

這是因為超現實主義和其他的藝術不同，它的精神流傳後世。後來世代的藝術家、作家、電影工作者和喜劇演員，仍承襲著達利和曼・雷的精神。今天我們不會稱某電影導演為構成主義者、或某作者為印象主義，甚至是某藝術家是個立體派或野獸派。但如果合適的話，我們有可能會將他歸為超現實主義者。創造出會唱歌的戲偶、逼真的夢境和變蠅人的堤姆・波頓（Tim Burton）、大衛・林區（David Lynch）、大衛・柯能堡（David Cronenburg），可能被稱為超現實主義電影工作者。而湯瑪斯・品瓊（Thomas Pynchon）懾人的小說和「蒙蒂巨蟒」（Monty Python）喜劇團體的幽默作品、甚至是披頭四的音樂（如〈我是海象〉〔I am the Walrus〕），都可見超現實主義的痕跡。

超現實：讓人感覺奇怪詭異的藝術

為什麼一場在第二次世界大戰時期結束的藝術風潮，能夠在大眾心中繼續延續呢？部分原因在於，大眾對於字義的熟悉度。超現實主義已經進入日常用語的字彙中，特別是形容詞的詞態。在我的經驗中，孩童看卡通《辛普森家庭》時，可能因為故事裡的老爸荷馬的某段幻想之旅，而形容它為超現

實。他們知道這個詞是拿來形容，**當兩件看似不相干的事被擺在一起**（例如，參加選美比賽獲勝的當下正在啃甜甜圈）。在藝術裡，「超現實」是個耳熟能詳的字眼，用以**形容超乎尋常、奇怪詭異的藝術作品**；而這個作品事實上為數不少，如布爾喬亞（Louise Bourgeois）的《媽媽》（Maman, 1999）（見下頁圖14-1）。這幅為「紀念母親」的作品獻給藝術家的「編織家」母親。又如昆斯（Jeff Koons）以花創作而成的巨型《花卉狗》（Puppy, 1992）（見第三七七頁圖14-2）。

文學、戲劇、芭蕾舞劇……為何都在「超現實」？

熱愛現代事物的法國詩人阿波里奈爾在一九一七年發明這個詞。他在同一年內用了這個詞兩次；其中一次是在他所編的《蒂瑞嘉的乳房》（Les Mamelles de Tirésias, 1917），他稱這齣劇為「超現實主義戲劇」，這個詮釋可謂名副其實。這齣戲的主角是一名失去女性特質的女子，她寧可成為士兵，也不願成為母親，並宣稱她的臉部長毛，且胸部正離開她的身體。她的先生聳聳肩表示，那麼他只好自己生孩子，結果他真的這麼做了，一天之內生了四萬零四十九個嬰孩。那的確是「超現實主義戲劇」。

另一次阿波里奈爾用在芭蕾舞劇《遊行》（Parade, 1917）的節目說明中。《遊行》由狄亞格列夫所帶領的傳奇性俄羅斯芭蕾舞團演出。這位詩人將它形容為「某種超現實主義」，意思是「超越

32 狄亞格列夫（Serge Diaghilev, 1872-1929）把許多優秀作曲家、畫家、劇作家、編舞家和舞蹈家結合起來，建立了一個前所未有的傑出舞團，並立下「每一齣舞劇都要有自己的形式與風格」等多項芭蕾舞劇創作標準。他過世後，這個舞團的輝煌成就也逐漸成為歷史。

32

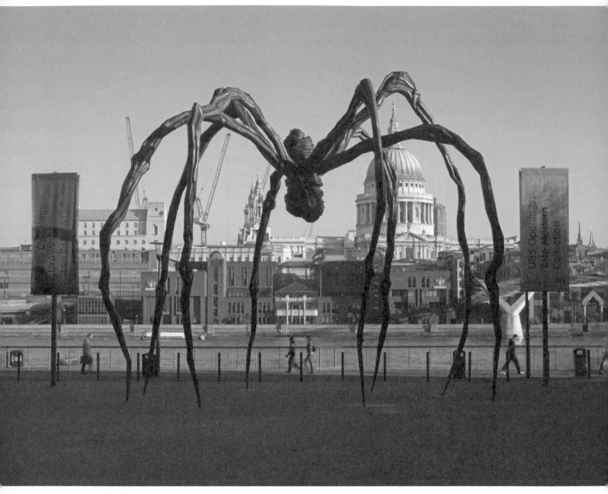

圖14-1 布爾喬亞，《媽媽》，1999 年

　　超現實主義主張的是：把兩件看似不相干的東西，擺在一起。此為作品
範例一。

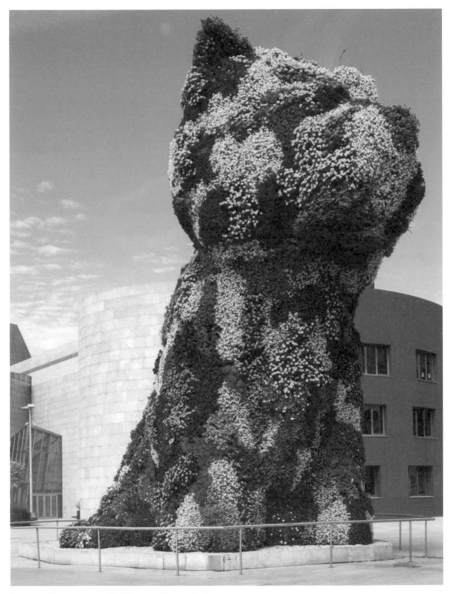

圖14-2 昆斯，《花卉狗》，1992 年

超現實主義作品範例二。

現實主義」。或許，「超越常規」會比較貼近芭蕾舞劇首演之夜的觀眾心情。巴黎的芭蕾舞劇觀眾自認品味開放，但這齣舞劇對他們來說，不管從哪個角度來看，都令他們感到困惑。他們極為崇拜狄亞格列夫，因他對二十世紀初舞蹈界的貢獻，猶如二十一世紀溫斯頓（Harvey Weinstein）之於電影的地位。他主導現代舞臺，網羅最優秀的舞者（尼金斯基﹝Vaslav Nijinsky﹞）、編舞家（巴蘭欽﹝George Balanchine﹞）、作曲家（德布西﹝Debussy﹞和史特拉汶斯基﹝Igor Stravinsky﹞）和設計道具和服裝的藝術家（馬諦斯﹝Henri Matisse，見第六章﹞、米羅﹝Joan Miró, 1893-1983﹞）。一切在最少經費與最大的創意極限下完成。

不過，狄亞格列夫的聲譽是來自他作品的風格與精神，而不是前衛的故事題材。對狄亞格列夫和他的忠實巴黎觀眾來說，《遊行》是一場大膽的嘗試。它是劇場裡的立體派，用不同的觀點訴說不同時間點發生的故事。這位舞團的靈魂人物，創造了眾星雲集的跨領域卡司，共同創造了這個作品。作家與劇作家考克多（Jean Cocteau）受委託編寫劇本，離經叛道卻才華洋溢的音樂家薩提（Erik Satie）負責編曲，而布景及服裝，則由阿波里奈爾的至交畢卡索設計。

這些創作人以他們都喜愛的馬戲團世界為創作藍圖，這場芭蕾舞劇，敘述某位馬戲團老闆試圖在三個帳篷內，分別舉行遊行以招攬生意。帳篷的主角分別是魔術師、空中飛人，還有一個歌舞俱優的美國小女孩。

故事沒什麼特別的，但薩提的音樂融合了爵士、散拍音樂、飛機推進器、打字機的聲響，為舞者加入不尋常的音樂伴奏。這些舞者並不是全部都在跳舞，這讓觀眾感到很光火，因為他們可是付了錢，來看俄羅斯芭蕾舞團大顯身手。有些舞者飾演耍把戲的小丑或空中飛人﹔拜畢卡索之賜，有些舞者甚至

藏身默劇馬匹中。接著的刺耳聲響和快節奏動作，都是為了彰顯現代生活面貌。不過觀眾並不買單，而且評價頗差，甚至在薩提打破慣例的音樂之外加上了噓聲，只有少數觀眾給予喝采。我猜想，如果座中有人仔細閱讀阿波里奈爾所寫的節目說明，或許他們會馬上明白他所說的「超現實」是什麼意思。

誰是「超現實」？布魯東說了算

幾年後，個性剛烈的年輕巴黎詩人布魯東（André Breton, 1896-1966），開始對於他曾熱情支持的達達運動，感到越來越不認同。雖然仍堅守達達打破資本主義社會制度與惡習的基本立場，但他認為達達已經過氣。這位高瞻遠矚的詩人試圖找到新的藝術表達形式，**為達達的思維融入佛洛伊德**（Sigmund Freud, 1856-1939）**的心理分析概念**。布魯東特別感興趣的，是佛洛伊德透過夢境與自動（意識流／自發性）書寫潛意識，對人類行為所扮演的角色。

到了一九二三年，布魯東已經準備好發布他的達達之子新運動，此時只差一個能夠精準表達的名字。他回到他的文學導師阿波里奈爾的作品中尋求靈感。一九一六年，他和阿波里奈爾結識。阿波里奈爾在戰時因頭部受重傷返家休養，因而重回巴黎前衛文學圈的領導地位。景仰阿波里奈爾的布魯東經常拜訪這位虛弱的阿波里奈爾於一九一八年因流感病逝。

一九二四年，**布魯東著手撰寫新藝術運動的宣言，他重讀阿波里奈爾的文章時找到「超現實主義」**（surréalisme，此為法文拼法）這個詞，當下明白他搜尋已久的名字就在眼前。「為紀念阿波里奈爾，」他在《超現實主義第一次宣言》（*First Manifesto of Surrealism, 1924*）中寫道：「在此我將純粹

表現主義的新形態命名為⋯⋯超現實主義。」

按照現代藝術運動慣例，抨擊社會成為超現實主義的起點。左派的布魯東企圖挑釁中產階級的腦袋，藉此使文明卑躬屈膝。他的新概念**深入潛意識，挖掘因為禮儀而壓抑的內心祕密**。揭露潛意識之後，再將這個「較齷齪的」（根據布魯東的說法，其實更真實的）「現實」版本與「理性的現實」並置，成為令人不安的不協調組合。超現實主義者希望藉由反理性思維、文字與行動全面破壞體制。這麼一來，如布魯東經常說的，那就太棒了。

超現實最擅長：以聳動的情節，挑戰人心的邪惡

布魯東還經常引用一首，由十九世紀法國作家勞特里蒙（Comte de Lautréamont）所寫的瘋狂散文詩《馬爾多羅之歌》（*Les Chants de Maldoror, 1868-1869*）。邪惡滿布這個詩篇，荒謬的組合，「就像縫紉機和雨傘在手術臺上偶然相遇一般的美麗」隨處可見。這樣的文字當然令人感到好奇，而這正是布魯東想強調的重點：將瘋狂包裝為正常，以此鮮明的畫面困惑大眾。一次大戰時他曾在精神病院擔任勤務兵，因此引發他對精神錯亂的興趣。他曾說：「我願意花一輩子時間探聽瘋子的祕密。這些人比任何人都還要誠實。」他稱超現實主義為改變世界的「新惡」（new vice）。

我們知道馬列維奇、康丁斯基、蒙德里安，對於潛意識在藝術中的角色已有所探索。這些藝術家試圖藉由抽象畫作，激起我們心中對烏托邦的潛意識感受，而布魯東的超現實主義，則以**聳動文字和畫面直接挑戰我們，試圖揭露我們心中邪惡的一面**。

相對於達達主義者宣稱他們前無古人，布魯東卻樂於將無數偉大藝術思想，納入超現實主義。他想要和達達一樣以文學作為先發，開啟一項新運動。於是，有如在劇院告示板上張貼閃亮大名：但丁[33]——因為他描述死後世界的鉅著《神曲》，還有莎士比亞[34]——我想是因為《仲夏夜之夢》裡的精靈，都被布魯東大言不慚的列入超現實主義作家。收集了這兩枚大明星之後，他接著網羅較現代的文學之星。他稱波特萊爾[35]為「原型—超現實主義者」（Proto-Surrealist）；另外，英國胡鬧詩（nonsense verse）作家卡羅[36]還有文字晦暗聳動的美國小說家愛倫·坡[37]也名列其中。

在藝術家方面，布魯東的企圖心絲毫不減。他擅自將杜象和畢卡索登錄為超現實主義者。雖然這兩位藝術家從未如此宣稱，但他們仍對布魯東的新發明表示支持，尤其是畢卡索。這位年輕法國詩人發布他的運動後一年，畢卡索畫了《三位舞者》（The Three Dancers, 1925）（見第三八四頁圖14-3），讓布魯東得以藉此為超現實主義發表繪畫專文。畢卡索原始神祕主義的《亞維儂少女》（見第六章）早已被

33 但丁（Dante Alighieri, 1265-1321），歐洲文藝復興時代的開拓人物，以史詩《神曲》留名後世。但丁被認為是義大利最偉大的詩人，全世界最偉大的作家之一。

34 莎士比亞（William Shakespeare, 1564-1616），英國文學史上最傑出的戲劇家，全世界最卓越的文學家之一。其戲劇作品至今在電影與舞臺劇中仍經常被演出。

35 波特萊爾（Charles-Pierre Baudelaire, 1821-1867）法國詩人。詩集代表作《惡之華》，充滿詩人追求精神與物質的矛盾自省。

36 卡羅（Charles Lutwidge Dodgson, 1832-1898），筆名路易斯·卡羅（Lewis Carroll），英國作家，以兒童文學作品《愛麗絲夢遊仙境》聞名於世。

37 愛倫·坡（Edgar Allan Poe, 1809-1849），美國作家、詩人、編者與文學評論家，以懸疑、驚悚小說最負盛名。被公認是推理小說的創造者。

納入超現實主義殿堂，因此這位詩人欣然再添一幅，這名西班牙藝術家的死亡主題於殿堂中。

《三位舞者》，畢卡索

作品特色 三角畸戀，愛到卡慘死。

這幅絢麗的半抽象畫作中有三人，看似兩男一女，難以確認。這三名四肢恣意飛舞的人物以平面的幾何造型呈現，就像畢卡索的《亞維儂少女》所描繪之應召女所使用的原始立體派（Primitive-Cubist）風格。以粉紅、棕色、白色色塊構成的舞者在挑高的房內牽著手，於一扇通往陽臺的玻璃門前歡躍。風和日麗晴空萬里，他們應該玩得很開心。但實際上並非如此。他們並不是歡欣鼓舞，而是跳著死亡之舞。

畢卡索在一九一七年為《遊行》設計舞臺布景和服裝時，開始鑽研舞蹈。在這齣芭蕾舞劇的製作期間，他認識了俄國芭蕾舞團的舞者柯克洛娃（Olga Kokhlova），並和她結婚。到了一九二五年的春天，畢卡索對芭蕾的熱忱減退，對柯克洛娃也不再著迷。兩人經常吵架，使畢卡索想要退出這場婚姻。

當他得知他早期在巴塞隆納的至交畢修（Ramón Pichot）意外死亡時，他的焦慮狀態更是嚴重。畢卡索悲慟不已。在如此極端的情緒狀態下，他畫了《三位舞者》。畢卡索後來曾說，當初應該為這幅畫命名為《畢修之死》（The Death of Pichot）。《三位舞者》揭露隱藏在年輕貌美的人們，其無憂無慮生活底下的絕望與悲劇。他藉舞蹈描繪一段得不到回應的愛情故事，影射他個人的愛情慘況。

一九〇〇年畢卡索仍在摸索方向，他和巴塞隆納的藝術家友人卡薩吉馬斯（Carlos Casagemas

382

一起到巴黎。某一晚，他們和幾個尋歡作樂的女子共度春宵。卡薩吉馬斯愛上了禍水紅顏──芝蔓（Germaine），可惜芝蔓並不領情，卡薩吉馬斯因此悲傷不振。為了分散他的注意力，畢卡索邀情場失意的朋友到馬拉加解放一下，但卡薩吉馬斯卻執意回到巴黎。

一九〇一年的某一天，卡薩吉馬斯在巴黎和一群朋友到餐廳用餐，芝蔓也在其中。當所有人都入座後，卡薩吉馬斯從腰間掏出一把槍，朝著冷漠的芝蔓開槍，但射偏了。他再次開槍，而這次瞄準的新目標，精準位在自己的頭部。卡薩吉馬斯向自己開了這槍後隨即身亡，但芝蔓仍不為所動。畢卡索聽到這個消息時悲慟萬分，據說因此走向「藍色時期」（一九〇一～一九〇四年）[38]。這段期間他畫了多幅以卡薩吉馬斯為主角的畫作。過了四分之一個世紀之後，畢卡索痛失至交畢修，使他再度憶起心中那些沉痛的記憶。

原因是，畢修曾娶芝蔓為妻。當時這個決定曾讓畢卡索不悅，在畫《三位舞者》時他再度想起這件事。事實上，這幅畫可被解讀為一場悲劇性的三角戀情。畫面右側的白色與咖啡色舞者是畢修，他鬼魅般的黑色頭顱像埃及木乃伊震懾人心。畫面最左側是芝蔓，顯得瘋狂而扭曲。她是個墮落的濫性者，將身體蹂躪至不堪、可憎。而兩人中間站著的拉長身影是卡薩吉馬斯。他被釘上十字架，在烈日中逐漸死去，粉紅色的身軀隨著血液乾涸而轉白。

我們不知道這樣的解讀是否正確（畢卡索談論他的畫作時習慣語帶保留）。但確定的是，布魯東

38 畢卡索在此時期作品多呈現冷色系的藍色，尤其是摯友舉槍自盡後，使畢卡索的畫作蒙上一層憂鬱與絕望的氛圍。一九〇五年後，畢卡索的作品色調開始轉變為暖色調的粉紅色，主角大都是馬戲團裡的演員與小丑，這是「粉紅色時期」。

圖14-3 畢卡索,《三位舞者》,1925 年

這幅絢麗的半抽象畫作中有 3 人,看似 2 男 1 女,難以確認。這 3
名四肢恣意飛舞的人物,以平面的幾何造型呈現。以粉紅、棕色、
白色色塊構成的舞者,在挑高的房內牽著手,於一扇通往陽臺的玻
璃門前歡躍。風和日麗晴空萬里,他們應該玩得很開心。但實際上
卻非如此。他們並不是歡欣鼓舞,而是跳著死亡之舞。

很喜歡這幅畫。我們很容易看出為什麼——這幅畫中有著清晰的超現實筆觸，尤以芝蔓最為明顯。

不過要把這幅畫視為超現實主義繪畫，似乎太過直接。因此我們必須將焦點轉向另一位受布魯東的超現實眼光青睞，同樣來自巴塞隆納而定居巴黎的西班牙藝術家。布魯東在一九二五年的《超現實主義革命》（La Révolution Surréaliste）七月號期刊中，給了這位藝術家極高評價。

米羅在一九二〇年首度造訪巴黎，當時他前來參加達達藝術節，同時拜訪畢卡索畫室。隔年再次回到巴黎，並且租了一間畫室。一九二三年，當布魯東準備發布他的超現實主義運動時，米羅已在巴黎前衛藝術圈建立聲譽。一九二五年十一月，巴黎皮耶畫廊舉行超現實主義首展，米羅的畫作和他的西班牙同胞畢卡索並列於展場。米羅成功了。

《小丑嘉年華》，米羅

作品特色　超現實畫作，呈現內心的無意識世界。

他的《小丑嘉年華》（Harlequin's Carnival, 1924-1925）（見第三八九頁圖14-4）在當時的首展中，成為眾人討論的焦點，從此建立米羅的聲望。這幅畫中有許多日後受到廣泛矚目的元素：生物形體、扭曲的線條加上大範圍的黑、紅、藍、綠，綜合呈現出孩童般的天真。布魯東表示，米羅是「所有人當中最為超現實的」。看了《小丑嘉年華》後可以明白這番評論的確有些道理。

畫中可見各式各樣的蠕動體、音符、任意的造型、魚類、動物、甚至是眼球，泰半飄浮在空中，彷彿房間裡收藏了來自世界各地最古怪的氣球。某個派對正在進行，有可能是基督教節慶的嘉年華，參

意識會連結，無意識才能組合不相關物件

與活動者在齋戒期之前盡情狂歡。畫中的小丑出現在畫面中間偏左。他的臉是個帶著翹鬍子的球體，半紅半藍；伸長的脖子和粗壯的身體，同時也是把吉他，上頭畫著小丑的菱形格狀圖飾。

《小丑嘉年華》顯示這位畫家的思考異於常人。或者說，他根本不加以思考。布魯東形容**超現實主義是「純粹心靈之無意識作用」，他指的是自發性書寫及繪畫的狀態，不受意識、先入之見或任何意圖所主導**。也就是說，拿出紙筆寫下或畫下心中浮現的第一件事，不事先預想任何構圖。理想的情況下，這必須在幾乎出神的狀態下發生，才得以關閉意識連結，進入深層的無意識，使腦袋裡黑暗危險的真實浮出，才能看見暗潮洶湧的墮落欲望與謀殺意圖。

這個說法為米羅鬆散的構圖提出解釋。但就構圖來說，米羅其實是有安排的，不過是以畫作中的元素決定構圖，而這些元素來自米羅的內在世界，於畫布上體現為各種形狀，使《小丑嘉年華》成為這名藝術家無意識的視覺傾訴。在此我會試著解讀這些元素。拿畫面右側的大綠球來說，它代表米羅企圖征服的世界。帶著眼睛和耳朵的樓梯，象徵藝術家害怕被束縛的恐懼，因此而提供感官和實際的解脫工具。窗子的黑色三角形看起來像艾菲爾鐵塔，是米羅夢想的城市地標。另外，各種昆蟲、色彩及形狀，則和他的西班牙血統有關。至於音符，這個嘛，派對總得有點聲音。

意識會連結，無意識才能組合不相關物件

米羅因為巴黎的畫室和恩斯特（Max Ernst, 1891-1976）成了鄰居。這名藝術家在超現實主義初期是位重要人物。恩斯特在德國小鎮長大，有個嚴格的父親，這對一個天生愛問問題的叛逆男孩來說，並

不怎麼好玩。年輕的恩斯特，不斷追尋能夠使他超越視野的各種概念與人生境地。終於，佛洛伊德的《夢的解析》帶給這位男孩救贖，就像肉鋪子裡餓肚子的狗兒以高度熱情狼吞虎嚥。

不久後，他認識了藝術家阿爾普並成為好友。這段友情在戰後重新連結，促成阿爾普在新興的達達主義占重要地位。很快的，恩斯特和札拉、布魯東開始熟識，他們兩人都欣賞他的作品和創作手法，這一點在《舍勒比》（*Celebes, 1921*）（見第三九〇頁圖 14-5）這幅畫裡可以見到。這幅畫的標題，來自一首粗魯的德國韻詩，內容描述來自印度舍勒比的大象，被形容為「有著黏黏黃黃的臀油」，而鄰近的蘇門答臘的大象則「總是對他的祖母 FXXX」。

《舍勒比》，恩斯特

作品特色 組合無關的場景與物件，氣氛詭異的超現實主義代表作。

恩斯特的灰色大象占據了整個畫面，造型仿造古早的圓柱形鍋爐或工業用的吸塵器。這頭象獸的尾巴有兩根長牙，牠還有一根軟管鼻子，象鼻子前端有一對角和白色褶裙。大象的頂部有頂由藍、紅、綠色的幾何金屬片組成的帽子，上頭嵌著一隻眼。這頭動物的機械外型，看起來像一部軍事坦克，場景則看似飛機場，因為恩斯特在背景的天空，加上了一縷黑煙暗示飛機被擊落。不過我可以從沒有在哪個飛機場，看過像圖片裡有兩條魚在天空游泳。我也沒見過畫面前景赤裸上半身的女子，少了頭的頸部還長出一根金屬的柱子。這個被斬頭的女子，右手高舉過肩向著象鼻，以性感姿態撩撥世人。

這是幅詭異的畫，一幅布魯東極為讚嘆的畫。一九二一年，也就是恩斯特畫了《舍勒比》的這一

年，這位詩人尚在形塑他新運動概念的階段。但當他見到恩斯特的畫作時，他已然辨識出，畫中非相關物件和場景所組合出的擾人畫面，帶有佛洛伊德「無意識」的精神。

不預設、讓作品「自動」產生

布魯東很喜歡任意混合主題的概念，因此他在朋友間發明了一種遊戲，保證激盪出不合常情的組合。這個遊戲規則是：第一個人先在空白紙上寫下一行字，將紙往下折遮住這行字，接著將這張紙傳給第二個人，讓第二個人寫下第二行字。隨後再將紙往下折，傳給第三位，以此類推，直到這張紙的底部。最後將紙打開，從頭一行一行念出。荒謬的組合和透露參與者真實個性的洞見，讓現場交織著嚴肅的分析和歡笑。超現實主義者稱這個遊戲為「精緻屍體」（Exquisite Corpse），此名來自某場遊戲中，第一行字出現「精緻的屍體啜飲著新酒」。

後來，恩斯特也找到了自己的方式創作「自動」藝術，他稱為「拓印法」（frottage）。這個技法改編自黃銅拓印法，做法是將物體的表面──木地板、魚骨頭、樹皮等，以蠟筆或鉛筆

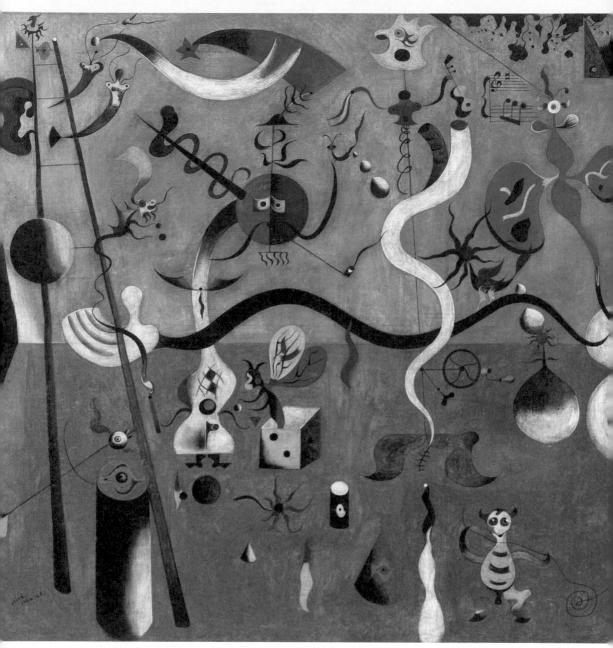

圖14-4 米羅,《小丑嘉年華》,1924-1925 年

畫中可見各式各樣的蠕動體、音符、任意的造型、魚類、動物、甚至是眼球。結構鬆散,而這正是超現實主義畫作的精神:不受意識、先入之見或任何意圖所主導。畫家往往不事先構圖,直接畫下心中浮現的任何東西。

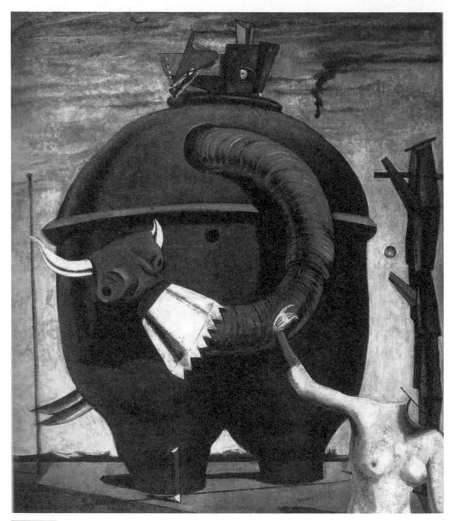

圖14-5 恩斯特，《舍勒比》，1921 年

　　灰色大象占據了整個畫面，這頭象獸的尾巴有兩根長牙，牠還有一根軟
　　管鼻子，象鼻子前端有一對角和白色褶裙。畫面前景女子赤裸上半身，
　　少了頭的頸部還長出一根金屬的柱子。這個被斬頭的女子右手高舉過肩
　　向著象鼻，以性感姿態撩撥世人。畫很詭異，卻是超現實重要畫作。

轉印在紙上。完成後，恩斯特凝視結果，等待內在看見奇異事物。換句話說，就是盯著以拓印產生枝枝節節的圖幾分鐘後，會開始產生幻覺，這時恩斯特開始「看見」史前生物或野性的火柴人。《森林與鴿》（*In Forest and Dove, 1927*）以拓印法，創造出一個類似《女巫獵人》（*Hansel and Gretel*）歌劇裡的森林險境。畫面的中央，一隻被囚禁的鴿子出現在密閉的樹林間。這幅畫呈現孩童時期的恩斯特，未知的深沉恐懼不斷在夢魘中襲來。他並沒有預先構思圖像，而是在仔細端詳「拓印」的當下，圖像向他迎來，這正是「自動的」超現實主義的一種形式。

把夢境真實化

當恩斯特和米羅創造無意識圖像的同時，達利（Salvador Dalí, 1904-1989）計畫著帶領超現實主義進入另一個方向。暫且先忘了達利參與的舞臺惡作劇、電視綜藝節目、刻意表露自我主張的兩撇鬍子、公開的商業氣息，以及所有這位西班牙畫家，用以吸引注意力卻自毀形象的事，讓他的作品替他自己說話。近距離好好看看達利的畫，他傲然的藝術才華，自然會顯現在畫中。

達利藉由他的夢景（dreamscapes）將超現實主義解讀為，「將疑慮系統化」，有助於完全破壞現實世界」。不像米羅和恩斯特的自由聯想技法，達利讓自己進入一種「妄想的極端狀態」，**目的在於創作出「手工繪製的夢境攝影」**。他認為，**越是能將非現實的圖像逼真化，越有機會能夠嚇壞觀眾**。布魯東對他極為崇拜（直到他們鬧翻）。他和達利同樣都遵循佛洛伊德「夢境更貼近真實」的脈絡，認為夜半睡夢中的圖像，才是人類真實存在之處。

《記憶的永恆》，達利

作品特色 以細膩的技法，將非現實的圖像逼真化，擾動你的情緒。

達利所創造的圖像雖然晦澀不明，卻是強而有力，令人印象深刻且技法卓越的作品。其中最著名的畫《記憶的永恆》（*The Persistence of Memory, 1931*）（見左頁圖14-6）是個最佳範例。達利在加入超現實主義陣容兩年後，畫了這幅畫。很多人在海報上看過這幅畫，不過絕無原版的精彩。原版畫作事實上很小（二十四×三十三公分），但十分有張力。仔細看這幅畫會發現，達利以文藝復興時期的大師技法運用顏料，其精緻的圖像顯露出無比細膩的技法。

更重要的是，他成功擾動了每一個凝視他畫作的觀眾。畫作場景位在畫家於西班牙東北部的家鄉，其不遠處的地中海岸與岩礁，看似一幅尋常的風景畫。但岸邊露出一道陰影，帶來有如死亡病毒的威脅感，只要受其無情覆蓋，就會立即軟弱並開始腐化。曾經堅實的懷錶像死人般垂掛，錶面猶如過熟的起司。這是時間的終點，生命的終結。黑色螞蟻成群朝向其中一具較小的鐘錶屍體移動，而另一具彷彿在一個像水母的恐怖生物上滑動。這就是達利，或者至少，是這位藝術家的側臉。達利也經常因死亡的陰影而感到窒息，彷彿腹腔臟器從他的鼻孔流瀉而出，使他毫無生氣、反感不已。

《記憶的永恆》這幅畫所表達的是性無能（達利最深的恐懼），絲毫不停歇的時間以及對死亡的侮辱。達利刻意將畫作設定為清楚可辨的人間天堂，接著在我們心中植入驚駭的超寫實圖像，以阻礙我們沉醉在天堂。說不上漂亮，但很聰明。就像它的創造者。

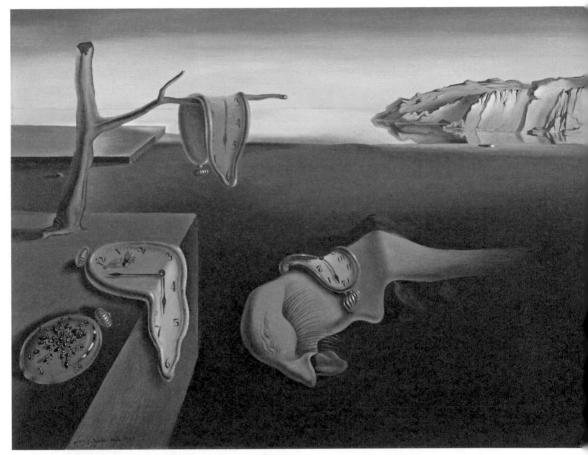

圖14-6 達利，《記憶的永恆》，1931 年

超現實主義名作，傳達一種不安的情緒。畫面中曾經堅實的懷錶像死人
般垂掛，錶面猶如過熟的起司。這是時間的終點，生命的終結。黑色螞
蟻成群朝向其中一具較小的鐘錶屍體移動，而另一具彷彿在一個像水母
的恐怖生物上滑動。這就是達利，也經常因死亡的陰影而感到窒息。

越日常平凡，越詭異恐怖

馬格利特（René Magritte, 1898-1967）以稍稍不同的手法，處理他彷如現實生活的夢中場景。對比達利的瘋癲，馬格利特可能有點平凡，但或許他所處的世界更加詭異：這是一個日常世界，但所謂的尋常卻以反常的方式存在著。在馬格利特的心中，鄰居成為連續殺人狂，而踩著輕快腳步上學的可愛學童，事實上是邪惡的少年犯，用水銀慢慢的毒害他們的老師。對這位比利時藝術家來說，事情絕沒有表面看起來這麼單純。空氣總是瀰漫著異乎尋常的徵兆。他那幾幅描繪邪惡郊區的畫作，使大衛·林區相形之下，像個一根腸子通到底的導演。馬格利特無疑是妄想界的王子、恐怖圈的元老。

《危險的謀殺者》，馬格利特

作品特色　在平常的生活場景中，創造詭異與恐怖氛圍。

馬格利特在他的超現實主義生涯初期，以《危險的謀殺者》（*The Menaced Assassin, 1927*）（見左頁圖14-7）這幅畫證明了這一點。這幅讓人發毛的畫，有股瑞典犯罪恐怖片的氛圍。馬格利特讓觀眾直接看見屋內兩間相連的房間，終點有個沒有門的陽臺，背景是遠遠的山脈。房間沒什麼裝飾，僅有灰色的牆面和光禿的地板。前景有兩個戴著圓帽的男子，他們不懷好意的藏匿在通往另一個房間入口的兩側，這兩名男子看起來像會計師，卻帶著惡棍的面容，手持漁網和短棍醞釀一場殘暴的攻擊。房內一名短小精悍的年輕男子，身穿訂製西裝、從容不迫的站在一臺唱片機前，打趣的往喇叭狀的

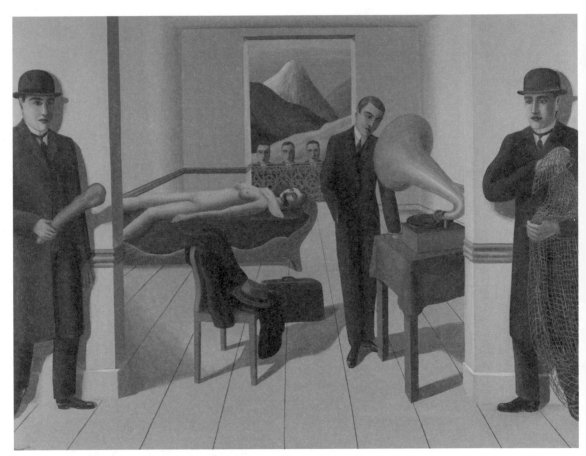

圖14-7 馬格利特，《危險的謀殺者》，1927 年

這是幅神祕的圖畫，時而看似平凡、時而哀慟、時而顫慄。第一眼會覺
得它是真實的，但看得越久，這幅畫就變得越戲劇化，甚至超越真實。
畫中隱喻著：生活是一幕幻景，沒有任何畫面是真實的，包括你以為正
常的隔壁鄰居。

擴音器裡瞧。他的右邊有個棕色的皮箱、一頂帽子和一件外套，看起來準備好要離開。他看起來開心而自在，但就在他後方的一張床上，躺著一名剛剛被謀殺的年輕赤裸女子。鮮血自她的嘴湧出，脖子被劃了一刀。在房外，陽臺上有三名髮型俐落的男子往裡看。他們站成一排，只有臉看得見，因此看起來像是被種在窗臺上。

這是幅神祕的圖畫，時而看似平凡、時而哀慟、時而顫慄。看見《危險的謀殺者》的第一眼會覺得它是真實的，但看得越久，這幅畫就變得越戲劇化，甚至超越真實。曾任職於廣告公司的馬格利特，深知透過圖像滲透大眾之道。他很明白，最有效的廣告海報，有賴於結合象徵渴望的畫面，與大眾的先入之見。**日常性**與**渴望**是廣告人的兩大工具，運用在如馬格利特的藝術家手中時，則轉化為強而有力的「魔幻寫實主義」隱喻。他告訴我們，生活是一幕幻景，沒有任何畫面是真實的，包括你以為正常的隔壁鄰居。

《愛之歌》，基里軻

作品特色 從不同時空擷取元素，畫風詭異令人不安。

他的繪畫靈感來自大眾文化，例如電影、海報、雜誌和庸俗小說。而啟發多數超現實主義藝術家的，則是義大利藝術家基里軻（Giorgio de Chirico, 1888-1978）。他在布魯東還在背書包上學時，就畫出了狂野的超現實畫作。當時「超現實」這個字眼並不存在，因此他稱自己的詭譎畫風是「哲學性的」（metaphysical）。他的繪畫作品中，《愛之歌》（The Song of Love, 1914）（見左頁圖14-8）最能夠代表

396

圖14-8 基里軻，《愛之歌》，1914 年

希臘雕像的大理石頭部掛在巨大的水泥牆上，雕像旁釘著巨大紅色塑膠
手套。基里軻從不同的時空截取元素（自古典時期截取精緻藝術、自
現代生活截取地位低下的衛生手套、白天與黑夜的場景，以及新舊建
築），並將其格格不入的置於相同時空當中，因此創造出非比尋常的聯
想，畫中其實埋藏著焦慮和深層的孤獨。

其風格。希臘雕像的大理石頭部，掛在巨大的水泥牆上，這面牆緊鄰義大利修道院的優雅拱道。斷頭雕像旁釘著一個巨大紅色塑膠手套，彷彿這面水泥牆是個軟木塞告示板。在水泥牆的前方有個沒什麼特色的綠球。後頭蒸汽火車的剪影，襯著完美的藍天。基里軻從不同的時空截取元素（自古典時期截取精緻藝術、自現代生活截取地位低下的衛生手套、白天與黑夜的場景，以及新舊建築），並將其格格不入的置於相同時空當中，使意義與關係改變，因此創造出非比尋常的聯想。

基里軻奇幻的東拼西湊遊戲底下，其實埋藏著焦慮和深層的孤獨。風格化的圖像、非邏輯的觀點和陰鬱的影子，令人毛骨悚然，特別是畫面中完全見不到人。曾經有人類存在的證據其實俯拾皆是──那顆球以及火車，都暗示了當時在進行的活動──但現場卻一個人都沒有。這地方被遺棄了。萬里晴天，但空氣中充斥危險與不安。

《夜遊者》，霍普

作品特色 這是一幅穿越時間的畫面，表達出所有人無意識中隱藏的恐懼。

這個作品的張力和恐懼憂鬱，讓我想起了美國現實主義畫家霍普（Edward Hopper, 1882-1967）。

他同樣以荒廢空間裡的孤寂人物，將觀者帶入絕境迫在眉睫的世界中。他甚至讓紐約──這座不夜之城──在《夜遊者》（Nighthawks, 1942）（見第四百頁圖14-9），變成鬼魅之城。畫中三個無聲的靈魂，毫無生氣的出現在深夜的餐廳中。我們從餐廳的大面玻璃窗看見這三個落魄的人，通過這面窗，我們看見他們的地獄慘況。年輕的吧檯人員投以同情的眼神，但他心裡明白，自己對這幾個受盡折磨的顧客其

實無能為力。

這是一幅穿越時間的畫面。它表達出所有人無意識中隱藏的恐懼，而我們終究是孤單而無助的，而這著壓抑或對抗這層無以避之的恐懼。在所有酒足飯飽的親切對話背後，我們終究是孤單而無助的，而這個真相總會在孤獨的某一刻使人心驚。霍普的畫面讓這令人沮喪的想法十足寫實。他在一九三六年參觀紐約現代美術館「幻想藝術、達達與超現實主義」（Fantastic Art, Dada, and Surrealism）展覽後，開始投入超現實主義的創作。

光射攝影：用光作的畫

在「幻想藝術、達達與超現實主義」這場展覽中，展出了另一位美國藝術家的作品，他和霍普一樣，在追求特殊影像過程中成為操控光影的大師。這位藝術家贏得了自曼哈頓至蒙馬特的讚譽。

曼・雷在一九二一年七月二十二日搬到巴黎，直到一九四〇年離開。這段期間他決定，讓自己的創造能量完全發揮在攝影。他表示：「我已經**完全讓自己從黏糊糊的顏料中解放，從今開始直接處理光。**」他或許放棄了顏料，但從未失去作為畫家的敏感度。他把自己的敏感度運用在攝影上，而且大有所獲。

他不斷進行各種攝影過程的實驗，製造出能與顏料的光澤與力量相比的影像。他對於攝影所能表現的圖像潛力，堅持不懈，最後發展出一項不太相同卻同樣令人信服的技法，稱之為**光射攝影**（Rayograph）。

圖14-9 霍普，《夜遊者》，1942 年

畫中 3 個無聲的靈魂毫無生氣的出現在深夜的餐廳中。年輕的吧檯人員
投以同情的眼神，他心裡明白，自己對這幾個受盡折磨的顧客，其實無
能為力。我們終究是孤單而無助的，而這個真相總會在孤獨的某一刻，
使人心驚。

這是一種攝影的形式（不以相機進行攝影）。有一天，曼・雷不小心將一張尚未曝光的相紙放入已有曝光相紙的沖洗槽中，意外發現了這個技法。他發現只要在相紙上擺上任何物體（鑰匙、鉛筆等等），待燈打開，此物件就會在黑色的相紙上呈現白色鬼魅般陰影，看起來像是為夢拍了張照片。不久後，他開始嘗試用譜架（《光射攝影，無題》（*Untitled Rayograph, 1923*）、剪刀與紙（*Untitled Rayograph, 1927*）、香菸和火柴（*Untitled Rayograph, 1927*）進行光射攝影。以上物件皆被轉換成為怪異的物件。曼・雷稱這個類似照 X 光的方法所產生的影像，為「用光作的畫」。

布魯東對這些以光射攝影技術捕捉的幽靈影像，大感著迷。後來曼・雷無意間又有了另一項技術發明。一九二九年某一天，曼・雷和當時助理兼情人的美國攝影家李・米樂（Lee Miller, 1907-1977），在工作室中發現了**中途曝光**（solarization）。米樂有次在暗房中誤觸電燈開關，當時有些照片正在沖洗中。曼・雷大叫把燈關了，接著將負片丟入定影劑槽，希望能夠救回照片。

他沒能幸運救回。這些負片全毀了。但沒過多久他發現，雖然毀了，卻毀得很藝術。影像中的主角——裸體女模特兒——身邊周圍開始融化，就像太陽底下的冰淇淋。曼·雷認為這是個很棒的發現：他創造了一幅現實融入夢境的影像。

《物質凌駕思想》，曼·雷

作品特色 以「中途曝光」技法，創造把現實融入夢境的影像。

《物質凌駕思想》（*The Primacy of Matter Over Thought, 1929*）（見左頁圖 14-10）的標題和影像本身，都反映超現實主義的思維。在這個作品當中，標準裸體構圖占據了主要畫面。模特兒躺在工作室地板上，眼睛閉著彷彿睡著，一隻手臂舉過頭部，另一隻手臂靠向身體、手掌擱在胸部上。她的左腿平放在地，右腿膝蓋彎曲微微提起。照片中的元素（女體）就是「物質的優越性」，但因為中途曝光所帶來的融化效果，她身體周圍和頭部並不清晰。這就是他在標題中所指涉的「思想」。模特兒的物質存在，液化於一池銀液中。布魯東將其視為詭譎的感官效果，充滿性暗示與超凡狂想。

《物質凌駕思想》處理許多項超現實主義的思想：性、夢，以及令人不安的組合。這些主題自馬奈的《奧林匹亞》（見第二章）到馬格利特的《危險的謀殺者》，都以某種形式貫穿現代藝術的故事。

不過這之間似乎有什麼不對勁，你不覺得嗎？好像少了一點什麼……

圖14-10 曼‧雷，《物質凌駕思想》，1929 年

標題和影像本身，都反映超現實主義的思維。人物元素就是「物質的優越性」。因為中途曝光帶來的融化效果，她身體周圍和頭部並不清晰，這意味著思想。模特兒的物質存在，液化於一池銀液中。布魯東將其視為詭譎的感官效果，充滿性暗示與超凡狂想。

女性藝術家到哪去了？

這時候我們大約來到了西元一九三〇年，現代藝術就我們所知，已走在反叛道路上超過半個世紀。我們行經歐洲，向非洲、亞洲及東方致敬。我們談到了一些建築、設計和哲學。這之間有過一次世界大戰，而美國正開始發展其藝術界的強大威力。我們見過了詩人、收藏家和各式各樣的藝術家。我們也見識了每個世代如何更加激進、勇於冒險、無法無天。我們還觸及了政治，見證社會的騷動。我們沉浸在一波波的宣言浪潮中，猶如參加一場場來者不拒、有話直說的藝術派對。不過，所有這些關於打倒舊體制、創造新烏托邦的言論中，有一種聲音卻遲遲不曾被聽見。

你或許會問，女性藝術家都去哪了呢？

證據顯示，如果妳是個在一八五〇到一九三〇年期間的女性藝術家，妳可能會被容忍，但不會受到尊敬。印象主義風行期間，的確有幾位卓有聲望的女性藝術家，如莫利索（Berthe Morisot）和卡薩特（Mary Cassatt）。而俄國的未來主義、構成主義、野獸派運動更是由才華洋溢的特克（Sonia Terk）、波波娃（Lyubov Popova）、艾克斯特（Aleksandra Ekster）和貢察若娃（Natalia Goncharova）所推動。但實情是，這些女性藝術家是例外，絕非常態。

在所有現代藝術運動，皆由男性所發起並主導，某種程度上來說，就是反映了當時的社會狀態。在那個背景下，賦予全美女性都有投票權的《美國憲法第十九修正案》，直至一九二〇年才通過。在英國，女性一直到一九二八年，才享有與男性同等的投票權利；而法國的女性在一九四四年以前一直沒有投票權。這是個男性的世界。但挑戰社會與現狀，不正是藝術先驅與他們所倡議的運動目的所在？男女

杜象，讓女性藝術家被看見

我會指出這一點的原因是，在我撰寫本書的過程當中，我經常注意到，女性藝術家在受矚目的現代藝術一線藝術家殿堂中缺席。所以我想像，你或許也注意到了。原因是，正式的現代藝術殿堂，在體制的宣布與批准下產生：包括了美術館與收藏家、藝術史學家（絕大多數是男性）撰寫的教科書，以及為數眾多、由大學所開設的現代藝術課程。他們是**以單一觀點解讀世界的元凶，而這世界，是由西方白人男性的眼睛所解讀的生活與藝術**。在一九三六年，少之又少人能提出這個敏感的問題，其中之一就是反傳統習俗運動的首領：杜象。

一九四二年，美國富有的收藏家與現代藝術商——古根漢（Peggy Guggenheim）女士，要杜象在她新開的「世紀藝術」藝廊（位於紐約）籌劃一場展覽。杜象提供了一個令人意外的建議：何不辦一場主打女性藝術家的展覽呢？老實說，這種概念在今天會被視為激進，當時則近乎瀆神。正因如此，這建議對古根漢女士來說恰到好處。她的藝廊會成為眾人談論的焦點，而且沒有人膽敢批評她，因為這是杜象提供的想法。這時的杜象在曼哈頓聒噪階級（指評論界）心目中，已享有如神般的地位。

藝術家的比例在近年已有突破，頂尖博物館與收藏家的收購比例，也在進步當中。進步一點點。

但直至今天，多數掛在現代藝術白牆上、在偉大博物館光亮地板上展示的多數作品，仍舊來自男性。而這些機構壓倒性的由男性經營，也就不算巧合。三大世界舞臺——曼哈頓現代藝術博物館、龐畢度和倫敦泰特現代美術館，只有一間（龐畢度，1989-1991）曾由女性館長主導一切。

「三十一位女性之特展」（*An Exhibition by 31 Women*）於一九四三年初開幕，這場展覽的主打藝術作品，日後成為超現實主義的偉大經典。《物件，包著毛皮的早餐》（*Object〔Le Déjeuner en Fourrure〕*）由瑞士藝術家歐本漢（Méret Oppenheim, 1913-1985）所作，她創作這個作品時只有二十二歲。歐本漢在巴黎咖啡廳和畢卡索閒聊時，因為畢卡索的話而獲得靈感。當時畢卡索讚美這位年輕藝術家身上的毛皮大衣，調情似的表示，很多東西蓋上了毛皮，事實上更賞心悅目。歐本漢回答：「連杯子和碟子也是嗎？」

雖然歐本漢還年輕，在巴黎圈已頗受歡迎。她曾任曼‧雷的助理，這個職位似乎總涉及裸體（以及更多），尤其當受僱者年輕貌美、又是個女性。她表現稱職，特別在曼‧雷所拍攝稱為《色情面紗》（*Erotique Voilée, 1933*）的系列作品。歐本漢在作品中站在一臺蝕刻壓版機前方，其中一隻手臂與手掌沾著黑色墨水，既撩人又使人敬而遠之。布魯東和他的超現實主義幫，對於平等權利一點也不在乎。**對他們來說，年輕女性對於藝術最能發揮的角色，就在於充當繆思，對這群超現實主義男性來說，是最完美的天真無邪少女，她超乎世俗的特質，讓她更能夠直接進入無意識狀態。**不過沒有人想到，如此年輕的女性，竟創造如此具影響力的作品。

關於性的言外之意，在《物件，包著毛皮的早餐》明顯可見：啜飲毛毛的杯子很明確的有其性暗示，不過這作品可不只是開開黃腔。包覆著毛皮的杯子和湯匙的畫面，如果在任何有關焦慮夢魘書籍的第一章出現，或許不會奇怪。但原來讓人感到日常實用的杯子和湯匙，長了毛髮就具有侵略性而令人作噁。它同時也暗示中產階級的罪惡感：浪費時間在咖啡廳道人長短，且錯誤對待美麗動物（毛皮來自中國瞪羚）。這作品也用來製造瘋狂，隨著兩種格格不入的材質放在一起，成為令人為難的容器。毛皮摸

406

她畫的到底是真實？還是夢境？

歐本漢並非唯一一個，在超現實主義圈造成轟動的年輕女藝術家。芙烈達・卡蘿（Frida Kahlo, 1907-1954）曾是就讀國立大學醫學系的優秀知識分子，一九二五年秋天的某日，從學校返家途中，她搭的巴士遭電車撞上。救難人員原本放棄傷勢嚴重的卡蘿，但同行未受傷的同伴阿瑞阿斯（Alejandro Gómez Arias）堅持送卡蘿進醫院。卡蘿的脊椎、肋骨、鎖骨、骨盆和雙腿斷裂，因此，在醫院花了好幾個月的時間等待傷勢復原。在此期間，她決定成為畫家，而不是醫生。不久後，她針對一項日後畫了一輩子的主題開始創作：她自己。

卡蘿駁斥布魯東的看法，並不認為自己是超現實主義畫家。她曾說：「我從來不曾畫下我的夢境，我畫的是我自己的現實。」不過，她的確曾允許自己的作品，在超現實主義展覽中展出，而且，甚至特別為這個展覽作了一幅畫。站在布魯東的立場平心而論，雖然這人不管別人同不同意，都會把任何想得到的人納入超現實主義大家庭，但當你看到卡蘿的畫，你就會明白，布魯東為什麼把這個暴躁的墨西哥藝術家列入超現實主義。

起來很舒服，放進嘴裡卻很恐怖。想拿起杯子來喝，用湯匙來吃——這是這些器具的功能——但毛皮的觸感太令人厭惡，於是陷入令人抓狂的循環中。

《夢》，卡蘿

作品特色 夢境與真實感受融合的超現實畫作。

在《夢》（The Dream, 1940）（見左頁圖14-11）中，卡蘿在床上安詳入睡，床上的枝葉像長春藤攀爬樹幹圍繞著她成長。這些枝葉上頭帶著刺，象徵她在車禍後時刻刻所承受的磨難。畫中另一個人物使苦痛更加清楚可見：一個幽靈骨架彷彿睡在她的上鋪，手中抓著一束花，或許是從他自己的墳墓拿來的。他的腿部和身體綁著一捆捆的炸藥，而他們所睡的床飄浮在空中；空氣中瀰漫著死亡氣息。

卡蘿的象徵主義，透露她作品中的民族藝術之重要性。她深以身為墨西哥人為傲，尤其在她成長的時期，革命英雄韋拉（Pancho Villa）和薩帕塔（Emiliano Zapata），在征戰中重新建立了國家。她在《夢》中所畫的那叢樹枝稱作「猶大的內臟」（tripa de Judas），是墨西哥隨處可見的植物。畫中骨架所指的是猶大，靈感來自墨西哥復活節時，捆著火藥的真人大小紙紮偶。兩者皆源自猶大因背叛基督而自殺的故事；他的內臟粉碎四濺。在墨西哥，將猶大紙偶炸碎的傳統，也是期待國家能擺脫腐敗的隱喻。此外，《夢》也觸及了背叛的主題。

孤單的卡蘿痛苦而眠，而她當時的丈夫、著名墨西哥壁畫家里維拉（Diego Rivera, 1886-1957）卻像個單身漢外出尋歡。里維拉比卡蘿大二十歲，龐大的身形可比他的巨大壁畫。當他娶卡蘿時，溺愛卡蘿的父親說，那就像「一場大象和鴿子的婚姻」。兩人的關係始終波濤洶湧，背叛在兩方之間是家常便飯，包括卡蘿自己，也曾和來訪的托洛斯基（Leon Trotsky）有染。卡蘿後來甚至被懷疑，和一九四〇年這名俄國人被暗殺有關，而里維拉也涉入此案。卡蘿在一九三九年和里維拉離婚，不過一年後又再度

圖14-11 卡蘿，《夢》，1940 年

卡蘿在床上安詳入睡，床上的枝葉圍繞著她成長。這些枝葉上頭帶著刺，象徵她在車禍後時時刻刻所承受的磨難。畫中另一個人物使苦痛更加清楚可見：一個幽靈骨架彷彿睡在她的上鋪。他們睡的床飄浮在空中；空氣中瀰漫著死亡氣息。

和他結婚。

羅浮宮收藏了卡蘿的《自畫像：框》（Self-Portrait: The Frame, 1937-1938），使她成為二十世紀，作品被這個法國機構收購的第一位墨西哥藝術家。杜象很快的向她道賀。卡蘿很喜歡杜象，認為他和那群超現實主義畫家不一樣。有次她以一貫的直率說，杜象是「唯一腳踏實地的人，不像那些瘋瘋癲癲、愚蠢的、狗娘養的超現實主義者」。

卡蘿參與「三十一位女性之特展」多少是因為杜象的關係，或許也因為當時「姐妹們，為自己而活」的口號而參展。今天卡蘿被視為女性主義藝術家，她強烈如自傳性的作品，不但為布爾喬亞和艾敏鋪路，更預告了一九六〇年代女性主義口號「個人即政治」（the personal is political）（透過個人經驗表現女性受壓抑的證據。不過，直到一九九〇年，即使卡蘿已經成為享譽國際的藝術家，《簡明牛津藝術與藝術家字典》仍未將她編入，只有在里維拉生平介紹的最後一行才簡略提到她。我想我們很清楚，卡蘿會怎麼稱呼這份出版品的編輯。

「真實」的興趣，加上「奇特」的想像力

卡蘿的朋友——英國超現實主義藝術家卡琳敦（Leonora Carrington, 1917-2011）甚至沒被提及。達利稱她是最重要的女性藝術家。「三十一位女性之特展」期間，她已經搬到墨西哥，在那裡認識了卡蘿。卡琳敦的故事幾乎和卡蘿一樣複雜。

她二十歲時，為了追求在倫敦一場派對上認識的超現實主義藝術家恩斯特，離開英國到巴黎。對

於豪放不羈、波西米亞性格的卡琳敦來說，這些細節其實微不足道。她抓住了她要的男人，後來還曾表示：「在恩斯特身上，我得到了我的教育」。恩斯特介紹她認識那群，愛慕繆思女孩的巴黎超現實主義藝術家。但卡琳敦可不是鄰家女孩，從不輕易任人擺布。有次跛扈的米羅給她一點錢要她買包菸，她凶狠的瞪他一眼，回答他「大可自己去」。

和歐本漢一樣，當她創作第一幅重要的超現實主義作品《自畫像：始祖馬客棧》（*Self Portrait: Inn of the Dawn Horse, 1937-1938*）時，才二十出頭。這幅畫目前由紐約大都會博物館所擁有。畫中卡琳敦坐在一張椅子上，一頭亂髮加上看似半男半女的造型，看起來像一九八〇年代新浪漫主義的流行歌手。一頭母鬣狗模仿她的坐姿，鬃毛和畫中藝術家的毛髮相似。比喻清晰可見──卡琳敦成為夢中的夜行性獵人。透過有華麗窗簾的窗子，我們看見一匹白馬在森林中奔馳。其英姿與色彩，和卡琳敦頭上的白色玩具搖馬相輝映。她以超現實的手法，混合了藝術家真實生活中，喜愛動物的興趣和她奇特的想像力，並將這幅畫送給了恩斯特。一九三九年戰爭爆發不久後，恩斯特遭到拘留；最後雖然逃了出來，回到他和卡琳敦在亞維農共有的房子，但她並不在那兒。她因為過度憂心恩斯特而精神失常，最後，在西班牙的精神病院終生自我監禁。

恩斯特想辦法來到了馬賽，在布魯東和其他超現實主義人士居住的安全之處待下來。古根漢當時也在附近，從英國旅行到法國，正準備回美國。總是色慾薰心的古根漢，在馬賽第一眼看見失戀的恩斯特時，立即感受到一陣渴望。恩斯特回應了她，而她幫助他一路安全抵達美國。最後兩人在一九四二年結婚。

不過這段婚姻，卻不是古根漢所期待的永遠幸福快樂，而且她的「三十一位女性之特展」還得為

此負點責任。事後，她悲嘆著這場展覽找來了禍水紅顏。不過，恩斯特並不這麼認為。他來到這場展覽，而且無疑的很喜歡這些作品，但是他對作品的喜愛程度，遠不及對其中一位藝術家的瘋狂愛慕。唐寧（Dorothea Tanning, 1910-2012）是位黑髮的美國超現實主義藝術家，她完全擄獲恩斯特的心。和古根漢離婚後，恩斯特於一九四六年在聯合婚禮上，娶唐寧為妻，另一對新婚夫妻是曼·雷與其伴侶布朗兒（Juliet Browner）。這場婚宴可謂超現實主義的大派對。

古根漢情場失意，但不久後她的其他興趣讓她轉移了注意力。此時歐洲超現實主義藝術家和達達主義藝術家，以及包浩斯、風格派和俄國構成主義的流亡藝術家，已集結於美國。這些藝術家、流亡者與智識上的探險家，已經成功的匯入美國本地的前衛藝術。紐約也就順理成章的成為國際現代藝術的新中心，古根漢因此成了最有分量的啦啦隊總指揮。

第 15 章

記住：古根漢、波洛克、羅斯科

抽象表現主義的憂鬱英雄們

古根漢因為三個愛好，而塑造她肉食女的形象：金錢、男人和現代藝術。她對金錢的愛好，源於幼

童時期繼承了一筆財產；這筆財產，來自她因鐵達尼號喪生的企業家父親。她對男人的旺盛胃口

則是自己發展而來的，這份愛人名單可能有上百、甚至上千人。當她被問到她曾有過幾個丈夫時，她的

回答是：「我自己的，還是別人的？」至於她對現代藝術的愛好，則是因為她思維敏銳且喜愛冒險。這

兩者的結合促使她二十二歲時，拋棄拘謹的紐約上城，選擇定居比較波西米亞色彩的巴黎。

在這裡，她結交了巴黎的前衛藝術圈，並深深愛他們的作品、生活與肉體。幾年後，她搬到了

倫敦，開始**將她的大筆財富投資在英國和法國的最新藝術**。有好一陣子她忙得不可開交，但在經營了小

藝廊、淺嚐了藝術市場的滋味後，興奮感很快消退。這件事不足以滿足，她對於影響力與引人注目的渴

望。她想要被看見，渴望受重視。於是，她有了另一個想法：何不在倫敦成立一座美術館，和那座自

一九二九年十一月開幕以來，極為成功的紐約現代美術館相抗衡呢？

她以英國首都為基地網羅了杜象，並指派英國藝術史學者里德（Herbert Read）為美術館館長。他

們的職責在於，列出作為這個新機構永久收藏的藝術作品名單。就在此時，希特勒搗亂了他們的計畫。

歐洲再次成為戰場。儘管雄心壯志、意志堅決的古根漢女士過去總是任性而為，卻明白此時此刻不適宜

在一個參與戰事、想要收復領土的國家，建立她的美術帝國。她放棄了計畫離開倫敦，六十一年後，她

的倫敦現代藝術美術館夢想，終於由其他人實現（二○○○年新世紀之初，泰特現代美術館成立）。

多數人在經歷如此令人失望的打擊或許就此認輸，買張頭等機票回紐約。但古根漢並沒有，一如

她為人所知的作風。相反的，當納粹風暴於歐洲東方集結時，她造訪巴黎，來到現代藝術的總部。她從

手提包拿出支票簿，有條不紊的將杜象和里德列出的藝術家和作品，一一清點：「一日買一幅」成了她

的名言，有如藝術收藏家版的超市大搶購。多數巴黎藝術家和畫商，不是正準備離開就是正要關門，因此非常樂於賣給這個有錢的美國人（除了畢卡索，他還丟了一隻跳蚤到她耳朵裡要她離開）。

她旋風式採購的畫作包括雷杰（Fernand Legar，見第六章）的立體未來派畫作《都會男子》（*Men in the City, 1919*），以及布朗庫西（Constantin Brancusi，見第六章）優雅的魚雷狀雕像《空間隻鳥》（*Bird in Space, 1932-1940*）。無論她的用意是以超低價購買藝術，企圖在未來大賺一筆；或者實際上是進行了一場勇敢的冒險，為的是從納粹手中，搶救最傑出的現代歐洲藝術，目前仍無定論。事實是，當她於一九四一年回到紐約時，她花了不到四萬美金買來大量頂尖藝術品，包括布拉克、蒙德里安和達利的作品，也跟著她回到紐約。

歐洲超現實主義遇到紐約畫派

回到曼哈頓安頓好之後，她決定稍加調整美術館計畫，改在上城西五七街開了一家以當代藝術為主題的藝廊──「今世紀藝術」（Art of This Century），在此展示她的大量收藏。部分的待售作品來自歐洲藝術家友人，其中有許多人在她的協助下，逃離歐洲戰火到曼哈頓避難。藝廊的室內設計交由奧地利建築師凱斯勒（Frederick Kiesler, 1890-1965）。凱斯勒將這件委託案，視為創造個人超現實主義作品的機會。拱形的木製牆面、明暗之間的配置、船帆造型的藍色畫布、按了鈕即浮現的作品裝置，以及偶爾出現的火車奔馳聲，這些都是凱斯勒所創造的「今世紀藝術」體驗。古根漢對於這種主題樂園似的藝廊氛圍甚感滿意。

而曼哈頓的文人與藝術圈也同樣興奮不已。這群歐洲藝術移民多數是超現實主義者，他們喜歡來這個藝廊裡放鬆，結交美國新世代的藝術家。這群新興藝術家稱為紐約畫派（New York School），他們已經是時尚曼哈頓的重要藝術場景。紐約畫派年輕積極的藝術家，亟欲尋找新的表現方法，以詮釋大蕭條、二次大戰，以及美國成為世界強權所帶來的焦慮與希望。古根漢的藝廊使歐洲與美國的藝術世界相遇，擦撞出創意的火花，點燃現代藝術的新風潮。

但這位女繼承人作為新藝術風潮的推手，所做的並不只有提供幾瓶高級紅酒和精緻點心。她引人注目的財富和高明的社交技巧，意味著她有辦法吸引藝術界的金頭腦。作為她的幕僚，論才智與眼光，無人能敵杜象。杜象回到美國後，協助藝廊策劃「三十一位女性之特展」。此時，古根漢要他繼續將他的專業，施展在下一場展覽「年輕藝術家的春季沙龍」（Spring Salon for Young Artists），主打美國的新興藝術家。除了杜象之外，顧問委員會當中的有力人士，還包括蒙德里安（此時他也住在紐約），以及曼哈頓現代藝術博物館的創始館長巴爾（Alfred Barr）。

無法駕馭的情緒，只能用抽象表現

開展前夕，古根漢來到展場，看到了布展現況。她發現有很多畫都還在地上，靠著牆等著被掛上。她在場中逛了一圈，看見蒙德里安蹲在一個角落，盯著一幅尚待掛上的作品。古根漢輕盈的走到這位受人敬重的荷蘭人跟前，在他身旁蹲下，順著他的目光望向他的目光焦點。那是一幅稱為《速記人物》（Stenographic Figure, 1942）的大型畫作，由某位不知名的年輕美國畫家所作。

古根漢搖了搖頭，「還挺糟的，不是嗎？」她說，如此無藥可救的畫讓她感到尷尬。這幅畫如果被掛上，勢必會讓她在藝術圈顏面盡失，她的品味必受質疑。蒙德里安仍舊持續研究這幅畫。古根漢批評這位畫家的技法，聲稱這幅畫缺乏架構與活力。「這畫的技法可比不上你。」她奉承著蒙德里安，希望他不要在意這幅油膩得一塌糊塗的畫。這位荷蘭藝術家頓了一下，慢慢抬起頭來，看著古根漢焦慮的臉，「這是我所見過的美國人畫作裡，最有趣的一幅。」因為看見她眼中的困惑，他跳進藝術顧問的角色裡接著補充：「妳該好好注意這傢伙。」

古根漢嚇了一跳。但她善於聆聽，而且很清楚該聽誰的建議。不久後展覽開幕，貴賓受邀參加展前活動。她在展場中挑選她鍾愛的客戶，關切的搭著他們的臂膀，在耳邊輕聲細語的說：「有件非常、非常有趣的畫，你非看不可。」接著她會把人帶到《速記人物》前，傳福音似的熱情解釋，這幅畫多麼重要且精彩，而創作這幅畫的畫家，將如何成為美國藝術的未來。

在蒙德里安提點下，她的看法證實無誤。波洛克（Jackson Pollock, 1912-1956）所作的《速記人物》並不是抽象作品，也看不出任何他日後成名的「潑灑」技巧痕跡。這幅畫得歸功於畢卡索、馬諦斯和米羅這三位波洛克仰慕的歐洲畫家。它描繪兩個像義大利麵的人物，坐在一張小桌子前互相面對面，正在進行一場激烈的爭吵，狂亂揮舞的紅色和棕色手臂，劃過紅色桌腳和畫面的亮藍色背景。向著觀者前傾的桌面以及拉長的人物造型，可見畢卡索的影響；而上頭的潦草字跡以及加在畫布上的圖形，可見米羅對這個美國人的影響──這些圖形仿造米羅的超現實主義意識流繪畫技巧。至於馬諦斯的痕跡，則可以在波洛克所使用的明亮野獸派色調看見。

幾週後，古根漢和波洛克簽下合約，並提供他每月一百五十美元的薪俸。不多，但足夠一個年輕

藝術家放棄平日的工作——工作地點正巧是古根漢的叔叔所羅門，成立的紐約非具象繪畫美術館（New York Museum of Non-Objective Painting），日後這間美術館，改名為較琅琅上口的「古根漢美術館」。

波洛克並不是天生的員工。他總是在藝術與生活間掙扎，包括每天早上九點要到某處上班。不過他在非具象繪畫美術館工作的這段期間，並沒有白費。所羅門·古根漢建立了可觀的康丁斯基收藏，而波洛克完全沉浸於他的抽象畫作。波洛克和康丁斯基一樣喜歡大自然、神話與原始文化。康丁斯基展現的是自然中冷靜而智識性的一面，波洛克則是多變且動盪，經常顯露無法駕馭的情緒。他的內心承載著一部巨大而無法承受的情緒引擎，使他必須以酒精澆熄情緒的爆炸性迸發。

飲酒當然只會讓事情更糟，但也因此無意間帶領他找到自己的藝術定位。波洛克二十六歲時，即因酒精成癮而尋求幫助。他的心理醫師專長是榮格心理治療——一種心理學的分析形式，這名心理治療師試圖使病患的意識，與集體無意識達成和諧。這一種心理治療的理論基礎是，**每個人都有普遍卻不為人知的感受，此感受會透過意象引發**，大多時候在夢境中經歷。

越無意識、越即興，越能表現內在的自我

這段療程對波洛克的酒癮並沒有幫助，但對他的藝術創作卻產生驚人效果。波洛克因此進入佛洛伊德和超現實主義，藉無意識尋找內在自我的概念；從榮格的觀點來看，那是人類之間共享的資源，而不是一人獨有的思想與感受。這對波洛克來說是個好消息，比起創造自傳性質的內省式意象，描繪人類恆常真理，對他來說舒服多了。他的創作主題自此開始改變，從美國風景過渡到溯源主題，如美國印第

418

安原住民藝術。他也開始實驗**無意識創作**，即興的創作任何流向他腦海的東西，讓顏料更自由、更具表現性。

因為受到墨西哥壁畫家里維拉（卡蘿的丈夫）的影響，他開始習慣以大面積創作。里維拉曾受邀到不少美國城市，進行巨型牆面的藝術創作。美國這時壁畫正興，各州政府亟欲創造高知名度的戶外藝術設計。波洛克透過羅斯福總統的聯邦藝術計畫（Federal Art Project，後蕭條時期的大規模「返回工作崗位」機制）找到工作，協助繪製了部分壁畫，同時決定他的創作規模。因此，當古根漢於一九四三年，委託他為她的紐約豪宅畫畫壁畫時，波洛克心裡明白那將是一幅大作。

她原來的構想是，請畫家直接在屋內的牆上作畫，但古根漢後來改變了心意，因為杜象建議她將這個作品放在畫布上。波洛克很高興接下這個案子，但完全不曉得要畫什麼。他正面臨創作瓶頸。幾個月後，他盯著巨大的六公尺長空白畫布，等待靈感降臨。他等呀等呀……六個月過去了，畫布上仍然一片空白。古根漢開始不耐煩，告訴波洛克，要不馬上交出來，要不就拉倒。波洛克選擇了前者，因此，歷經整夜狂熱作畫，隔日早晨他完成了畫作。出乎意料的是，他開啟了一場新藝術風潮，稱為抽象表現主義（Abstract Expressionism）。

《壁畫》，波洛克

作品特色　顏料粗獷，表現藝術家迸發的內在力量。

《壁畫》（*Mural, 1943*）（見下兩頁圖15-1）具備早期抽象表現主義的多重特徵。在此階段最為顯著

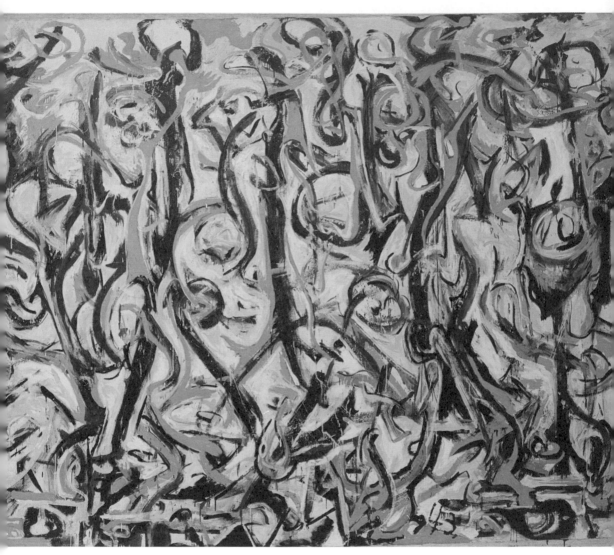

這作品既抽象又充滿表現性,漩渦狀的厚厚白色顏料,看起來像一朵浪花打在畫布上。這朵浪花被鮮明的黃色色塊阻斷,平均分布的低調黑色、綠色垂直線條,則區分了這些黃色色塊。沒有任何中心區域特別吸引目光。特別的是,在波洛克直覺式創作法的快速度下,這幅畫卻有種驚人的和諧韻律。

圖15-1 波洛克，《壁畫》，1943 年

的是，藝術家將顏料用於畫布時所表現的粗獷印記。雖然，抽象表現主義在日後進入較靜態、沉澱的風格，但在初期，波洛克的行動繪畫（action painting）手法開創了這股風潮。火山爆發般的內在力量，自波洛克的深層內在迸裂而出，化為顏料、形於畫布上而成就了《壁畫》這樣的作品。它既抽象又充滿表現性，漩渦狀的厚厚白色顏料，看起來像一朵浪花打在畫布上。這朵浪花被鮮明的黃色色塊阻斷，平均分布的低調黑色、綠色垂直線條，則區分了這些黃色色塊。沒有任何中心區域特別吸引目光，這是一幅全面式的繪畫。想像一百顆雞蛋，丟向一面上頭有塗鴉的水泥牆，波洛克的《壁畫》看起來差不多就是那個樣子。

特別的是，在波洛克直覺式創作法的快速度下，這幅畫卻有種驚人的和諧韻律。白色與黃色色塊間就像音節中的節拍，由重複的黑色垂直曲線分隔，均勻的色調分布為構圖帶來平衡與和諧。它**並不是毫無章法，而是即興發揮**；就像爵士樂裡的自由即興橋段，情不自禁的通宵達旦。這幅畫的尺寸更增添其張力。二‧五×六公尺可說是巨型作品，狂野又磅礡，毫無疑問的帶來強大的視覺效果，宛如人類企圖將熊搏倒在地。波洛克徹夜與這幅畫奮力搏鬥，直到它最終屈服在他的意志之下。

波洛克形容，這幅畫是「美洲西部所有動物，如牛、馬、羚羊的一場大逃竄。所有他媽的地表上的東西都在改變」。雖然**辨別不出任何動物，但其能量卻歷歷在目**。這幅畫和孟克的《吶喊》同樣戲劇化、和梵谷的《星夜》同樣表現豐沛。這是波洛克來自靈魂深處痛楚的反抗吶喊。他形容這一幅畫有如「地獄般痛快」，而談到自己他則說「我就是大自然」。

當美國頂尖藝評家葛林堡（Clement Greenberg）在古根漢家中看見《壁畫》時，他當下立刻知道這一幅畫不簡單，後來更宣稱，波洛克是美國有史以來最偉大的畫家。葛林堡看見這位年輕藝術家運用了

422

超現實主義、畢卡索的圖形、甚至是葛雷柯[39]和美國風景畫的概念，使這些元素融為一體而成為一致的單一意象。但波洛克所做的不僅是融合過去，同時也表述了未來。他認為**使用畫架作畫已經過時**，藝術家未來的創作方式，應該像里維拉一樣直接在牆上作畫。在波洛克眼中，將巨型畫布靠牆或直接鋪在地上的做法，只是迎向壁畫式未來的中繼站。

《母狼》，波洛克

作品特色　**波洛克以潛意識直覺作畫的作品之一。**

一九四三年十一月，古根漢為波洛克在今世紀藝術廊辦了第一場個展。這位藝術家為這場展覽作了多幅新作品，包括幾幅紙上畫作。古根漢為這些作品標價，單價從二十五到七百五十美元不等。展覽開幕，所有作品開放出售，但閉幕時，所有作品仍待售。雖然如此，這場展覽卻吸引了幾位值得注意的潛在客戶。其中最重要的一位，是曼哈頓現代藝術博物館（MoMA）的館長巴爾。他對波洛克的《母狼》（The She-Wolf, 1943）（見下頁圖15-2）特別感興趣。

這幅畫源自「羅穆勒斯與雷慕斯」（Romulus and Remus）神話。這一對創立羅馬的雙胞胎年幼失恃，由母狼哺育成人。波洛克所畫的，是標準版本的古卡匹多利尼（Capitoline）神殿的野狼哺育嬰兒。原版的野狼談不上精緻，但波洛克所畫的更是粗獷。野狼的側像占據整個畫布，以白色顏料加上黑

39 葛雷柯（El Greco, 1541-1614），文藝復興時期畫家，其畫作風格曾經影響梵谷、畢卡索，會在現代藝術故事中不斷出現。

圖15-2 波洛克,《母狼》,1943 年

這幅畫源自一則神話。一對雙胞胎年幼失恃,由母狼哺育成人,後來兩兄弟創建了羅馬城。畫作風格粗獷。野狼的側像占據整個畫布,以白色顏料加上黑色底邊勾勒而成。背景是灰藍色的,黃色、黑色、紅色的色塊任意揮灑這個畫面。

色底邊勾勒而成。背景是灰藍色的、黃色、黑色、紅色的色塊任意揮灑這個畫面。母狼看起來比較像穴居人的老牛，這或許是波洛克以榮格集體潛意識的嘗試，企圖連結人們的遠古過去。

展覽結束不久後，巴爾聯絡古根漢，表示願以低於標價的價錢買下這幅畫，遭古根漢拒絕。這舉動是勇敢的，因為有了曼哈頓現代藝術博物館背書，代表波洛克（和古根漢本人）的身價將水漲船高。

儘管她對金錢和下屬極為苛刻，但沒有人質疑古根漢運籌帷幄時的自信。當巴爾提議要買畫時，她肯定已經知道《哈潑時尚雜誌》即將刊載〈五位美國畫家〉一文，其中一篇將以波洛克和他彩色印刷的《母狼》為主題。

幾週後，巴爾再次聯絡古根漢，願以標價買下那幅畫。古根漢點頭答應，於是曼哈頓現代藝術博物館，成為世界上第一間收藏波洛克作品的美術館。

支持波洛克、委託創作《壁畫》、售出《母狼》，於一九四三年推出波洛克首次個展，這些事是古根漢生涯中的最大成就，同時也是美國作為現代藝術新生創造力的關鍵時刻。古根漢接著為波洛克辦了兩場個展，並將羅斯科（Mark Rothko, 1930-1970）、德庫寧（Willem De Kooning, 1904-1997）推介給這世界。他們在抽象表現主義的發展過程中，將扮演重要角色。諷刺的是，雖然古根漢為美國第一場現代主義風潮的發展，做了許多努力，抽象表現主義卻是在她的紐約藝廊關門後，才真正開始發展。

一九四七年，她帶著自己的收藏到威尼斯，並在那終老。

滴畫技法：把顏料拌入砂子、玻璃和菸蒂，再一起潑灑

同一年，波洛克創作了第一批滴畫（drip paintings）。他和藝術家妻子克蕾絲娜（Lee Krasner, 1908-1984）搬離紐約，到長島的東漢普敦一間小農舍居住。古根漢（勉為其難的）借給他們一筆錢，讓他們可以接近大自然開始新的生活，但她並沒有逗留太久，在看見成果前就離開紐約。古根漢走了之後，波洛克帶著他的新作品，去見古根漢的老朋友兼藝廊同業帕森斯（Betty Parsons）。她很喜歡眼前的作品，於是在一九四八年，帕森斯在她的紐約藝廊，為世界首次展出波洛克的偉大發明：灑滿顏料的巨型畫布。畫布上看不出任何筆觸，因為他根本就沒有用筆作畫。

他**將畫布放在地板上，激烈的潑灑、傾倒、甩動滿屋子的顏料**。他從四面八方攻擊畫布，有時候從畫布上頭跨過、有時候站在畫布中間，這些都成了畫作的一部分。他用抹刀、刀子和棍子控制顏料，加入砂子、玻璃和菸蒂，攪拌一下、甩滿地，盡情製造混亂。

《五尋》，波洛克

作品特色 任意揮灑顏料、大頭釘、火柴……卻充滿力量。

《五尋》（Full Fathom Five, 1947）（見第四二八、四二九頁圖 15-3）是波洛克早期的滴畫，也是這次展覽中的其中一幅，在古根漢致贈下由曼哈頓現代藝術博物館收藏。作品說明形容這幅畫，「畫布上和著油和指甲、大頭釘、鈕釦、鑰匙、錢幣、香菸和火柴等」。布拉克和畢卡索的「拼貼」（見第七

章）與史維特斯的梅茲概念，以及阿爾普的達達主義隨機法則，對波洛克的影響顯而易見。波洛克表示：「當我在我的畫中，我並不清楚我在做什麼。」引用過去的概念，並不代表波洛克難以創造出驚人新奇與想像力豐沛的作品。《五尋》的畫作標題源自莎士比亞《暴風雨》中的精靈所唱的短歌，情感之濃烈可比莫內的《睡蓮》，激昂可比畢卡索的《格爾尼卡》（Guernica）。

波洛克以碎石為畫布打底，深綠色的輪廓背景歷歷可見。在粗糙的風景畫之上，他揮灑一滴滴濃厚的白色顏料，黑色細弱線條形成的破碎蜘蛛網點綴其間，輕盈飛舞在整個畫面上。偶有一小塊粉紅、黃色或橘色出其不意的出現，就像山楂樹籬笆裡頭被扯下的碎布塊。波洛克用畫刀和畫筆，刮掉畫布上顏料潑濺裝飾後的粗糙表面。它完完全全的抽象，毫無疑問的充滿感情，於畫布上展現狂怒。

藝評家並不欣賞，將它貶為隨意、無法辨識且毫無意義的作品。然而他們全盤皆錯。仔細看《五尋》，你會發現它一點也不隨意，反而具有平衡與律動。這是少見既誠實又坦率的藝術作品，表達了人類未經束縛的情感，滿載著挫折、焦慮和力量。這是任何繪畫、書籍、電影、音樂所能達到，最接近生命力量的不卑不亢。

滴畫為何從一百五十美元，變成一億四千萬美元？

波洛克知道這樣的創作方式並不是首創。他的靈感來自美國西南部的印第安人沙畫，以及較近代的恩斯特（當時已是古根漢的前夫）。恩斯特以類似的方式，用一個裝滿顏料的挖洞桶子，將顏料灑在畫布上（在杜象創作《三個標準尺》之後）。一九三○年代中期時，和波洛克一同工作的壁畫畫家也曾

畫布上摻雜著油和指甲、大頭釘、鈕扣、鑰匙、錢幣、香菸和火柴等。波洛克表示：「當我在我的畫中，我並不清楚我在做什麼。」看似隨意、無法辨識且毫無意義，其實具有平衡與律動感，且滿載著人類的挫折、焦慮和力量。當時一幅波洛克原版滴畫只要 150 美元，現在至少值 1 億 4,000 萬美元。

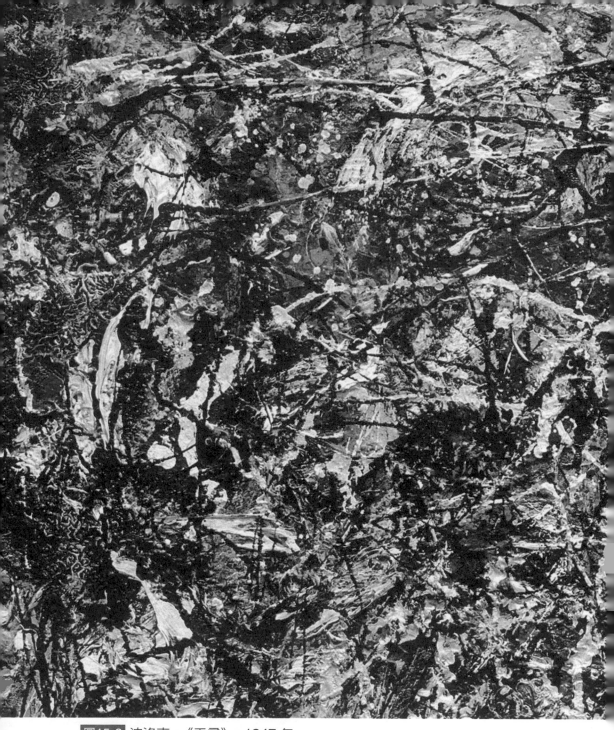

圖15-3 波洛克，《五尋》，1947 年

鼓勵他，直接以瓷漆無意識的於牆上作畫。就像所有的偉大創舉，波洛克將這二概念加以應用，為他的時代做出最佳詮釋。不過這件事似乎沒什麼人在乎。雖然葛林堡始終熱心，但少有人跟進，包括收藏家。古根漢依約帶走幾幅畫，而波洛克本人和一位雕塑家交換作品，除此之外無人問津，甚至當時只要一百五十美元，就能買到一幅他的最新滴畫。

品味的改變竟如此驚人。倘若買下《五尋》，就像投資早期的 Google。波洛克的原版滴畫只要一百五十美元，現在至少值一億四千萬美元。這期間到底發生了什麼事？

波洛克能夠從紐約藝術圈裡的叛逆分子，躍為世界舞臺之星，德裔攝影家納穆斯（Hans Namuth, 1915-1990）扮演了重要的催化角色。和多數人一樣，他對波洛克並不完全信服，但因友人認為這個美國藝術家是個天才，因此說服他見見波洛克。納穆斯登門拜訪波洛克，提議在他的工作室拍下他工作的樣子。波洛克說好（同時答應納穆斯拍攝一段影片）。

這些黑白照片（見第四三二頁圖 15-4）**首次捕捉了波洛克的繪畫技法，和他本能式的舞步（這些畫面成為行為藝術的先兆）**，同時，也為這位藝術家打造了浪漫神話。這幾張照片，捕捉了這位藝術家狂熱而憂鬱的一面，與動作派明星的英姿。波洛克穿著牛仔褲與黑色上衣，揮舞著手臂，嘴裡叼根菸。他看起來不像刻板印象中冷靜自持的藝術家，反而比較像詹姆士·狄恩類型的電影明星。他被塑造為英雄，獨自工作，亟欲藉由顏料在腳下的畫布上，表達他的感受。**人們看見他把心連同顏料一併傾瀉而出，在他的畫中感受他的痛楚。**

大眾和媒體對這幾張照片以及波洛克本人大感著迷。目睹了他的繪畫過程後，人們對他的作品重新評價；他們知道那些畫不只是潑灑幾滴顏料的畫布。人們欣賞他的繪畫技巧、他的坦蕩，以及他畫作

中恣意的能量。一點一滴，從最初緩緩加溫，到後來不受拘束的熱情，這世界愛上了波洛克。

波洛克發現，他隨時處在大眾的凝視之下。他成了第一位國際藝術名流，抽象表現主義的海報男主角。雖然在接下來幾年他功成名就，但波洛克仍處在憂慮與不安中。一九五六年八月十一日，他酒醉駕車，在離家一英里處發生車禍，車上另一名乘客當場死亡。

乍看很愉悅，仔細看就開始不安

波洛克辭世時不過四十四歲，為他璀璨的藝術家生涯提早劃下句點。同樣是四十四歲，另一位受波洛克仰慕並嫉妒的藝術家，當時事業尚未有起色。和波洛克一樣，他也曾受僱於聯邦藝術計畫之下的壁畫部門。這位藝術家同樣幸運的擁有電影明星般的俊俏外表，而且也脫離不了酒精魔咒。葛林堡同樣相當禮遇他（這點讓波洛克很反感），他和波洛克共享近乎謎樣的地位。雖說如此，德庫寧的確在一九五六年，在他的藝術家友人葬禮上表示，「波洛克開啟了抽象表現主義」。

德庫寧在一九二六年離開荷蘭鹿特丹，進行一趟只去不回的旅程，出發到他夢想中的紐約。雖然他近二十年只靠打零工、兼職商業畫家餬口，這座城市仍深深吸引著這位藝術家。最後，紐約終於回報了德庫寧的愛意。一九四八年曼哈頓艾根藝廊（Egan Gallery）為他辦個展，德庫寧展出他的十幅黑白抽象畫作。葛林堡參觀了這次展出，並執筆讚賞這位四十四歲的荷蘭人，稱他是「國內最重要的四、五位藝術家之一」。這番美言帶來無數藝術圈人士參觀展覽，不過他什麼作品也沒賣出。

至少，並不是一開始就開賣。不久後，曼哈頓現代藝術博物館對《繪畫》（Painting, 1948）一畫感

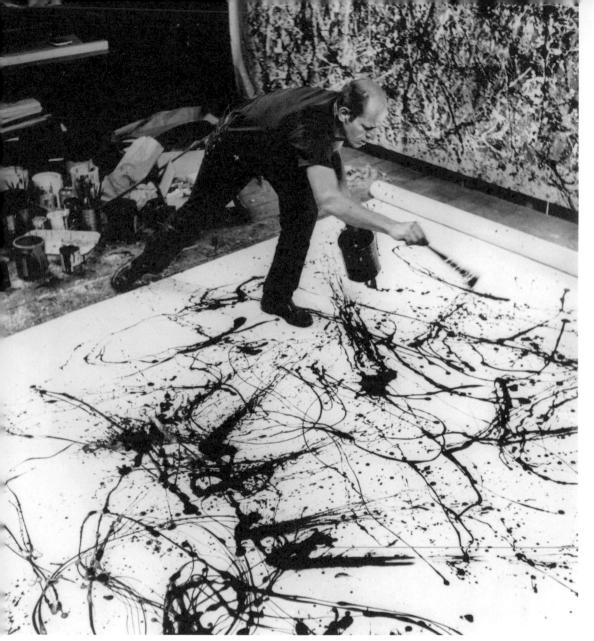

圖15-4 納慕斯,波洛克畫《秋之節奏第 30 號》,1950 年

這張攝影作品首次捕捉了波洛克的繪畫技法,和他本能式的舞步。照片捕捉了這位藝術家狂熱而憂鬱的一面,與動作派明星的英姿。媒體與大眾從中了解,藝術家創作時的強大情感力量,從此愛上了波洛克和他的滴畫。

432

興趣。《繪畫》以瓷漆和油畫顏料構成，乍看宛如學校黑板上，由某人留下的粉筆塗鴉。不過，在看到德庫寧如何讓連結黑色圖形（其中有些可能是字母）的白色輪廓線，幻化為灰色後，你將改觀。你將不自覺的被它吸引，任憑畫家以他神祕能力創造的和諧構圖魅惑你，就像催眠師直視你的眼睛。德庫寧的畫有種視覺詩意，某種層面來說，和蒙德里安的作品相呼應（雖然作品大不相同）。或許與他們的荷蘭背景有關，兩位藝術家的作品，皆呈現巧妙的平衡感，視覺上的滿足感讓人想要久久駐足在畫前。就像聽見美妙的和弦在耳邊迴盪，或者甘醇紅酒帶來味覺上的後韻。蒙德里安的風格嚴謹而精確，德庫寧則有如雷鬼節奏。

他的抽象表現主義作品《挖掘》（Excavation, 1950）也表現了上述特質。這幅畫於一九五〇年夏季獲選威尼斯雙年展。畫中黑色顏料以書法般的質地，勾勒淺色系的重疊圖形。這些不規則形狀的圖形，就像舞池裡擺動的愉悅身軀彼此交錯，偶爾點綴藍、紅、黃色顏料區隔這些圖形。雖緊密交疊，卻仍是一幅愉悅的場景。然而再更仔細點看，不安感卻油然而生。

這在抽象表現主義作品中經常見到：作品往往不是你所以為的第一印象，畫中的曲折會隨時間慢慢累積浮現。《挖掘》透露了德庫寧根植於歐洲的背景，同時呈現林布蘭戲劇性的陰鬱畫面、梵谷磨難的情感表現，以及凱爾希納德國表現主義的戰後憂慮。在抒情的畫面之下暗藏恐懼——畫中某些圖形帶有牙齒，很多看起來像四肢。《挖掘》會不會是一幅反戰之作？畫中所描繪的會不會是滿布人類殘骸的墳場？

「女人」，為什麼是粗俗猙獰的野蠻人？

生命的黑暗面是德庫寧的藝術元素之一，是和諧優美之外天秤的另一端。他曾說，「我似乎總以粗俗情節作結」。他在一九五〇到一九五三年間著名的六幅系列畫作，無疑就是如此。這些作品充滿表現力，筆觸比起《挖掘》和《繪畫》顯得更為粗獷。更不一樣的是，這些《女人》系列繪畫並不是抽象作品。它們清楚的描繪同一個主題：一個女人，或坐或站的面向前方，沉重的乳房和寬闊的肩膀，因厚重的顏料而放大。「肌膚，」德庫寧說：「是油畫顏料之所以被發明的原因。」

每一幅畫他都從嘴部畫起——這是他的起錨處，他的參考點。他仔細研究雜誌廣告中，任何有著美麗雙脣的年輕女子，剪下作為資料庫。創作《女人》系列的動機在於，重新回顧藝術史中，女性裸體經典主題的概念。他想要以抽象表現主義的精神作畫，和過去如委拉斯奎茲[40]的《梳妝的維納斯》（ *The Toilet of Venus, 1647-1651* ），或馬奈《奧林匹亞》的經典之作相呼應。這兩幅畫在所處的時代皆引起爭議，而這也是德庫寧注定延續的傳統。

《女人 I 》，德庫寧

作品特色 挑戰藝術史上的裸女經典主題，大受抨擊。

《女人》系列畫作於一九五三年，在紐約的雪梨詹尼斯藝廊（Sidney Janis Gallery）展出後，受到各方抨擊。抽象表現主義人士不敢相信，他們最傑出的健將竟回到人物畫。有些人批評德庫寧的原始

風格，是技巧上的失敗。但引起最大爭議的是他描繪女人的樣貌。《女人I》（*Woman I, 1950-1952*）

（見下頁圖15-5）將一個猙獰的露齒飢餓人族，擺在我們眼前。她瞪著一雙大眼，展露她的野蠻欲望，

並坐在一片厚重、未經調和的色彩背景之中，粉紅與橘色的雙腿從中浮現，雙腿微開的坐姿有股嚴肅

感。而被巨乳占據的上半身坦率裸露，暗示她少了點自我意識。在畫家筆下，她是個看來狂野的野蠻

人。《女人I》並不是讓人反感，而是直接讓人調頭就跑。

德庫寧被指控詆譭女性，對現代美國女性造成傷害。身為一個備受尊崇、將美國畫進現代藝術版

圖的藝術家，他怎能以如此負面角度、以如此殘暴的形象描繪女性？德庫寧提出了他在大都會美術館看

到的美索不達米亞人物，針對西方陳舊的理想化女性形象的挑戰，以及他個人對藝術史——特別是關於

醜的論述——的詮釋加以回應。無論你認為《女人》系列是好是壞（至今仍是一大爭議），這些作品絕

非輕率之作。波洛克在一夜之間畫了偉大的《壁畫》，德庫寧卻是花了好幾年的時間，鑽研並憂心他的

《女人I》。一年半後他放棄了，把畫取下畫框，將尚未完稿的畫布收進倉庫。

在德庫寧的《女人》系列和波洛克的巨幅潑濺畫當中，我們看見藝術家的創作精力。那是他們的

標記風格，以**大膽揮灑的動作和強而有力的筆觸**，向觀者宣告他們的存在，如此瀟灑不羈的方式，讓人

將他們歸類為**行動畫家**。

40 委拉斯奎茲（Diego Rodríguez, 1599-1660），西班牙宮廷首席御用畫師，是一位現實主義畫家，所畫的人與動物充滿活力，幾乎能走出畫面。

圖15-5 德庫寧，《女人 I 》，1950-1952 年

充滿表現力。《女人》系列共有 6 張畫作，創作動機在於，回顧藝術史中女性裸體經典主題的概念。他想要以抽象表現主義的精神作畫，結果大受抨擊。

單色畫上的「拉鏈」——色域繪畫

不過，**行動畫家**只是指出抽象表現主義中的一個面向，另一個面向，則由一群正好以相反方式創作的藝術家所形成。他們是抽象表現主義中的**色域繪畫**（Color Field）畫家，其畫作平滑沉靜，對比波洛克和德庫寧之狂暴粗獷。波洛克的潑濺畫作表面，帶有沙土的粗糙質地，而色域畫家的畫布，則是一片廣闊無邊宛如絲緞的均勻單色。紐曼（Barnett Newman, 1905-1970）是色域幫的領導者之一。他飽讀詩書，興趣廣泛，自鳥類學、植物學，乃至政治與哲學皆有所涉獵。

紐曼沉浸於紐約藝術圈子已有數年時間，以撰寫藝術相關文章，與貝蒂帕森斯藝廊兼職策展人及講者身分而受敬重。他一直到四十歲左右，才找到讓他滿意的個人繪畫風格。他的突破來自四十三歲那年創作的《一體1》（*Onement I, 1848*）。那是一幅小型的紅色長方形畫作，紐曼在中間放了一條，原本在準備畫布時貼上的垂直膠帶。他在膠帶兩側塗上褐紅色，然後向後退了一步。在那瞬間，他決定不按照原定計畫撕下膠帶，而是用畫刀在上頭畫上淺淺的鎘紅色。

他再次向後退了一步凝視畫作，接著坐下來思考他剛剛做了什麼。這麼一想想了八個月。

紐曼的結論是，他終於畫了一幅「完全就是我」的畫。他認為中間那條垂直線，並不是將畫作分割，而是使之合一。他表示「那一畫，使一切活了起來」。紐曼找到了他賴以成名的標記。波洛克有他的「滴畫」、紐曼現在有了他的「拉鏈」——一條他形容為象徵「縷縷光線」的垂直線。

在他心中那是情感的表達，充滿原始藝術的神祕精神性。評論家卻持相反意見，以頗為耳熟能詳的挖苦言論表示，那是任何油漆工在午休時都能做出的東西。其中一個特別嚴厲的批評家指出，當他走

進貝蒂帕森斯藝廊參觀紐曼的「拉鏈」時，他失望的發現只有牆面可看，直到他明白看到的其實是紐曼的巨幅畫作。

《人類，英勇而崇高》（*Vir Heroicus Sublimis, 1950-1951*）是一九五一年，貝蒂帕森斯藝廊展出的作品之一。這幅畫足足有五·五公尺長、二·五公尺高，鮮紅色的畫面上分布著五個拉鏈。紐曼在這個作品旁放了張字條，指示觀眾靠近：「一般在看巨幅畫作時習慣保持一段距離。本展中的畫作則以讓人靠近觀看為目的。」他希望這幾乎看不見筆觸的平滑紅色表面，能對觀者的心理產生深刻影響──一種類似宗教的體驗。他認為當觀者靠近畫作便能體驗到，他所創造的層層疊疊的紅色顏料，甚至浸透其中。Vir Heroicus Sublimis 是拉丁文，意指「人類，英勇而崇高」。這是此畫的主題，用以呈現震懾於超然風景後的情感反應。

當我們沉浸於紐曼的一片紅色汪洋的同時，他的拉鏈正肩負兩項職責。一是如紐曼所說的，代表光線：這條象徵光明的垂直線，影響了一九六○年代的極簡主義（見第十八章）藝術家。另外對紐曼來說，它們還扮演了實際的功能性角色──他的專屬標誌。因為如果你是色域繪畫的一員，且幾乎只以單一顏色鋪陳畫布，你會需要某種特色來辨別自己的作品。而這正是紐曼的拉鏈所發揮的功能：這些拉鏈使他的紅色單色畫和羅斯科有所區別。

色彩交會時會有朦朧感？這也是藝術家的成名特色

羅斯科是色域畫家中最著名的一位。他的作品出現在世界各地，無論是房間牆面或校園內的美術

教室，皆可見其蹤跡。羅斯科出生於俄羅斯，於一九一三年和家人——當時還是羅斯科維茲家族（the Rothkowitzes），一同逃離再次入侵俄國的反猶太主義。他們移民到美國，沒過多久，羅斯科進入藝術學校就讀，並縮短姓氏，開始他的藝術家生涯。

《無題（白與紅上之藍紫、黑、橘、黃）》，羅斯科

作品特色 不同色調緩緩融合，是他的註冊標誌。

他和紐曼一樣花了一段時間，才掌握到抽象表現主義的精神，年屆中年才真正開竅。一九四九年所畫的《無題（白與紅上之藍紫、黑、橘、黃）》（*Untitled〔Violet, Black, Orange, Yellow on White and Red*〕，1949）（見下頁圖 15-6），是日趨成熟之風格的早期雛形。**其特色是不同色調的長方形緩緩融合，**於日後發展成為他的註冊標誌，正如紐曼和他的「拉鏈」。

羅斯科在抽象繪畫上的幾何圖形處理方式，和俄羅斯構成主義及至上主義的做法相當不同。相較於他們剛硬分明的線條，羅斯科則是**輕柔隱約**。另外，羅斯科並不企圖創造圖形間的張力，而是尋求色彩的**和諧**，較依賴原色的構成有更大的色彩幅度。

《無題（白與紅上之藍紫、黑、橘、黃）》是一幅巨大的長形畫作，近兩公尺高、一‧五公尺寬。紅色長方形占據畫作頂端，其下有條粗黑線標記畫面中段，畫面下半部從橘色長方形延伸至黃色長方形。這些形狀在奶黃色的底色之上，被白色的邊框所包圍，模糊的邊際和周遭的形狀相融合。大膽的色彩帶有野獸派的色調，表面的光感則呼應印象主義畫作。

圖15-6 羅斯科，《無題（白與紅上之藍紫、黑、橘、黃）》，1949 年

紅色長方形占據畫作頂端，其下有條粗黑線標記畫面中段，畫面下半部
從橘色長方形延伸至黃色長方形。這些形狀在奶黃色的底色之上，被白
色的邊框所包圍，模糊的邊際和周遭的形狀相融合。大膽的色彩帶有野
獸派的色調，表面的光感則呼應印象主義畫作。風格輕柔隱約，尋求色
彩的和諧。

但對羅斯科來說，這個畫面並不是針對形式或色彩的研究，而是為了探究人類基本的情感。他曾說他畫的是「悲劇、狂喜、死亡等等」。我猜想這幅色彩鮮明的畫，歸於羅斯科「狂喜」的那一端。

《暗棕色，紅上之紅》，羅斯科

作品特色　看的時候，搬走所有家具。

而《暗棕色，紅上之紅》（Ochre, Red on Red, 1954）（見第四四四頁圖15-7）和一九四九年的作品相較，或許是同樣概念之下更為細膩的作品。這次羅斯科以暗棕色長方形色版，占據畫面三分之二。圍繞在外的紅色細邊繼續延伸，成為畫面另外三分之一的長方形。色彩交會處的朦朧感使兩種色彩的接觸面更加柔和，同時保存畫作的整體和諧韻律。

兩公尺高、一‧五公尺寬的《暗棕色，紅上之紅》同樣是幅巨型畫作。羅斯科表示，選擇以如此龐大的尺寸作畫，並不是要像過去的偉大作品，為了凸顯自我或作品的壯麗，其目的恰恰相反。他試圖讓這些作品於觀者面前呈現時，能讓人感受到親密而人性的感覺。他堅信他的作品能夠激起觀者精神層面的回應，因此設下嚴格的規則，對於作品之所以能夠上演的要素。他堅信他的作品能夠激起觀者精神層面的回應，因此設下嚴格的規則，對於作品展示方式及入場觀眾加以限制（不相信者不歡迎參觀）。

瑪喬莉（Marjorie）和鄧肯‧菲利浦（Duncan Phillips）這對羅斯科認可的收藏家夫婦，買下了《暗棕色，紅上之紅》。他們接著準備了一個特別的房間展示這幅畫，以及之前他們購買的另外兩幅畫。羅斯科前往參觀，對他們的舉動大感驚喜。這間展示廳算小，意味著他的畫作能夠以日常生活的規模被觀

看。當然，這位吹毛求疵的藝術家，還是把握機會稍加調整了燈光，並建議搬走所有家具，只留下一張長凳。隨後羅斯科滿意的離去，對於他的作品應該如何被體驗有了更大的熱情。

他表示他感受到，「對於自己的畫作於這世界所經歷的生命，有了更深刻的責任感」。他拒絕讓作品和其他藝術家的作品一同參展，或在他認為不適當的地方展出（他曾受委託為紐約西格蘭姆大樓四季餐廳作畫，但最後因為他認為，該環境無法讓他的藝術好好被體驗而放棄）。不久之後，他所思考的不再是繪畫的創作，而是空間的創造。

一九六四年，當德州藝術收藏家夫婦多明妮克（Dominique）和約翰‧德曼尼爾（John de Menil），決定在休士頓建造一座跨宗派的教堂時，羅斯科終於有了機會實現夢想。他們到紐約拜訪羅斯科，問他是否能夠創作掛在教堂內的作品，並表示他可以主宰環繞他作品的整體空間。羅斯科接受了。他搬去一間更大的工作室，室內設有滑輪裝置，以搬動他的巨幅畫布。接著他開始創作十四幅畫作（加上另外四幅）以掛在教堂的八角形牆面。一九六七年夏天，他完成任務，將畫作運送給德曼尼爾。德曼尼爾先將這些畫儲藏於倉庫，直到教堂建造完成後才掛上。

平面的抽象：把複雜思想簡單呈現

這時候羅斯科的藝術已經有所不同。改變的並不是風格，作品仍是巨幅畫布與相近色的抽象長方形；改變的是色調。他開始探索人類情感範疇中，「死亡與悲劇」的那一端。自一九五〇年代中期起，他的色調轉為暗沉憂傷。深紫色混合血紅色；嚴肅的棕色浮現黯淡的灰。羅斯科最初運用的是馬諦斯美

化人生的色彩，而此時則是適合描繪死神的色調。

為德曼尼爾的教堂所畫的這些作品，對於一座以宗教冥思為設計宗旨的建築來說，非常嚴肅也非常適切。十四幅壁畫尺寸的作品從地板延伸至天花板，使觀者籠罩在羅斯科創造的一片陰鬱中。其中七幅作品有著暗紅色的底色與黑色邊框，其他七幅是一系列的深紫色色調轉化。這些漂浮長方形之細膩，是羅斯科作品最為著名的特質，在一片濃郁深沉的底色中，這些長方形幾乎難以辨別，特別當羅斯科堅持，教堂內唯一的照明，是來自天花板的自然光線。

羅斯科的教堂在一九七一年終於開幕，它的八面牆布滿這位藝術家的悲淒畫作，為教堂帶來某種詭異氣氛。當你知道羅斯科在教堂完成前一年自殺身亡，因此從未看過他的偉大作品掛在教堂內，或許更會這麼覺得。

事實上，**羅斯科長期受病痛與憂鬱所苦；破碎的婚姻，加上這世界已經從他的抽象表現主義，邁向他厭惡的普普藝術，更使情況雪上加霜**。羅斯科曾說，他的藝術所形塑的是一種複雜思想的簡單表現，而這正是抽象表現主義的最佳註解。

立體的抽象：把簡單變複雜

至少平面的抽象表現主義是如此。若加入第三個面向就變成相反的呈現，簡單思想看起來可能挺複雜。史密斯（David Smith, 1906-1965）的《澳洲》（Australia, 1951）是一件以鋼條製成的雕塑作品，看起來像空中的潦草字跡。通常雕塑品讓人想到的是厚重的青銅或石頭；史密斯的《澳洲》卻像稻草一

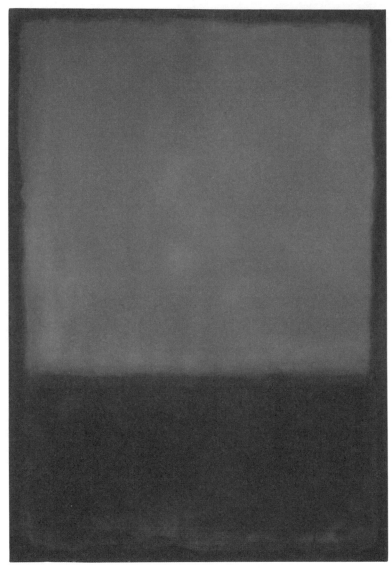

圖15-7 羅斯科,《暗棕色,紅上之紅》,1954 年

暗棕色長方形色版占據畫面 2/3。圍繞在外的紅色細邊繼續延伸,成為
畫面另外 1/3 的長方形。色彩交會處的朦朧感使 2 種色彩的接觸面更加
柔和,同時保存畫作的整體和諧韻律。

樣輕盈，加上史密斯讓這個作品放置在方形的煤塊上，煤塊雖小卻增添作品的無重力感。

其扭曲的鋼條和原始形式，像跳躍的袋鼠或綿羊。這些意象來自葛林堡寄給史密斯的雜誌。這位藝評家在翻閱雜誌的過程中，看到原住民洞穴中的幾幅畫，馬上想到了史密斯，於是將雜誌寄給他，裡面附帶一張字條寫著：「裡面的戰士特別讓我想起你的幾件雕塑品。」

《澳洲》可比立體版的波洛克畫作。劃過空中的非預期線條，正如波洛克在畫布上潑灑的黑色顏料。史密斯和德庫寧交情甚篤，而且和波洛克同樣喜愛畢卡索，因此，史密斯肯定對抽象表現主義不陌生。和德庫寧和波洛克一樣，史密斯也是一位「行動派」藝術家。他曾以焊接為生，經歷辛苦的勞動階段（後來卻對他頗有助益）。他的抽象鋼鐵焊接拼貼，或許是當時最具原創性的雕塑品。《澳洲》表現出挑戰該媒材造型傳統的決心。他曾說，他並未察覺繪畫終點與雕塑起點的極限——思想複雜，其表達也同樣複雜。

一九六〇年，他將這樣的概念傳承給他的英國門生卡羅（Anthony Caro, 1924-2013）。卡羅對史密斯的作品和建議極為景仰。當卡羅回到英國後，他不再創造摩爾（Henry Moore，見第六章）所教導的再現性雕塑（他曾擔任摩爾的助理），轉而進入抽象表現主義。兩年後他創造了《某日清晨》（*Early One Morning, 1962*），一個以金屬製成、看似畸形鷹架的作品，乍看之下有如幼童以清管器和厚紙板做的變形構造。但再仔細一看，你會感到讚嘆。

這個作品有三公尺高、三公尺寬、長度超過六公尺。它是鮮紅色的，而且非常重，看起來卻像空氣般輕盈。繞著這個作品走一圈，透過其突出的手臂和平板窺看，你將完全信服《某日清晨》是凝結於時光中的顏料，而不是鋼鐵所製成的雕塑品。它有著芭蕾舞伶的精巧優雅、聖歌的迴盪與親吻的溫柔，

是那種會讓人因興奮而感到酥麻的藝術作品。特別是，卡羅並沒有將作品放在基座上，而是直接擺在地板上。他希望我們能夠用自己的方式、以自己的步調和它互動，就像抽象表現主義藝術家的巨幅畫作所期望的一樣。

《某日清晨》和羅斯科的畫作一樣，其重要性在於親密感與經驗。它企圖以本質性和普遍性的元素和我們產生連結。《某日清晨》神奇且成功的實現了它的使命，一如所有偉大的抽象表現主義作品。

446

普普藝術
「不需要像藝術」

包洛奇、安迪沃荷、李奇登斯坦

愛德華多（Eduardo）坐在桌子前觀察他的父親。包洛奇（Paolozzi）先生在店面後頭起居室裡，正埋首於一堆散落的零件，試著自行組裝一臺真空管收音機。男孩知道他的父親最後一定能夠讓這個裝置發出聲音。包洛奇老爹爹喜歡解決技術問題，只不過總比自己計畫的花更長時間。修理收音機的同時，他聽見店裡開始忙了起來。他的太太很快的會需要他幫忙招呼客人。他嘆了口氣，抬起頭來，這才發現他的兒子靜靜的看著自己，於是給了他一個溫暖的微笑。

「嘿！愛德華多，去幫幫你的母親好嗎？她在外頭快忙死了。」

愛德華多把椅子向外推，而且故意讓椅腳摩擦地面，好讓他母親知道他要出來幫忙了。他慢慢穿過一道門走向他父母的冰淇淋店。才十歲的他身形已頗為高大。

那是個出奇炎熱的蘇格蘭夏天，利斯港的碼頭工人耐心排著隊，等著包洛奇太太把美味的自製冰淇淋一球一球舀給他們。愛德華多走到他母親身後，到櫃檯賣甜食和香菸的另一端。雖然他是個壯碩的小伙子，但他不愛甜食，也不愛那些想半天、花五毛錢買一小包糖的小孩。他倒是喜歡那些來買包菸的人。這些人也喜歡他。

「嘿，臭小子，你選手牌的卡都收集齊全了是嗎？」滿臉風霜的工人問。

「還沒有。」愛德華多有朝氣的回答。

「了解，」男子回答：「那我最好是買包選手牌囉。我拿我的菸，卡給你。」

愛德華多滿意的笑了。他把獎品抽出後，將菸盒遞給工人，並趕在下個客人出現前偷看了一眼手裡的牌……是銀色的「風速信差」，一臺鼻翼粗短、搭配著單一黑色螺旋槳、以其速度和穩定性著稱的飛機，螺旋槳有一圈紅色圓環向機身延伸。真是太完美了，這是張大家都想要的卡。當一湧而上的客人告

一段落後，愛德華多回到他房裡，將卡緊緊握在手中。

英國愛丁堡的普普藝術種子

他的房間小小的，看起來過分的乾淨，顯然出自母親的手。當他們離開義大利，來到蘇格蘭尋找更美好的生活時，他的母親認為必須為生活建立一些秩序，整潔於是成了解決之道。愛德華多並不介意。他們約定好，只要母親不碰牆另一端的衣櫃，房間可以歸她管。儘管如此，當你推開衣櫃的門往裡看，所有東西看起來都算正常，既整齊又乾淨。但更往裡看，你會發現門後其實一團亂。衣櫃內牆都貼滿了從菸盒收集來的卡片，以及漫畫書、糖果紙，和從電視廣告剪下的東西，彷彿廢紙籃裡的東西被炸成了一片。

這些圖片對平常人來說可能毫不相干，對愛德華多來說，卻再合理不過了。這是他的天地，是他所有喜愛的東西的拼貼。此時他為這面牆又多添了一張風速信差。他當時還不明白——正如馬列維奇最初為舞臺布景畫《黑色方格》時一樣，正是在此時此地，一九三四年愛丁堡的利斯區，在這間住著年輕的義大利裔蘇格蘭男孩的小小房間內，普普藝術的種子就此種下。

六年後，一九四〇年，這家人坐在包洛奇老爹的自製收音機前，來自新聞播報員的聲音，夾雜著雜音宣布義大利加入德國一方參與戰爭。不到幾個小時，愛丁堡的本地人，開始攻擊社區內的義大利店家。幾個男子把愛德華多的父親帶走；他的父親後來返回探望不幸的十六歲男孩，但不久後即被拘留。

同時，男孩的母親被帶往離海三十哩遠的地方，以防她監視英國海軍在海面上的活動。這些羞辱

使這個家庭破碎，而且嚇壞了愛德華多。那是他最後一次看見他的父親。不久後，包洛奇老爹在開往加拿大監獄的船上，因魚雷擊船而身亡。

這是場悲劇。但愛德華多的父親，在逝世前已經教會他很多事，那些事其實還包括送他去義大利的法西斯夏令營，使他對於飛機和徽章產生興趣。另外，他也讓愛德華多對動手做東西充滿熱情，培養了他的拓荒者精神以及對科技的愛好。這些事加在一起，使他決定長大以後要當一名藝術家。

這次的拼貼重點是消費文化

一九四七年，二十三歲的愛德華多·包洛奇（Eduardo Paolozzi, 1924-2005）來到巴黎追尋夢想，認識了許多現代藝術的主要人物，包括札拉、賈科梅帝和布拉克。他沉浸於達達和超現實主義中，而且在時間允許範圍內盡可能的參觀展覽，包括恩斯特的拼貼展，也去了一個被杜象貼滿雜誌封面的房間。

《我是有錢人的玩物》，包洛奇

作品特色 關注消費文化並充滿隱喻，普普主義的第一個作品。

同一年，他創作了《我是有錢人的玩物》（*I Was a Rich Man's Plaything, 1947*）（見第四五二頁圖16-1）。一名在巴黎的美國軍人給他幾本雜誌，他從光面的雜誌上剪下一些圖做成了拼貼，貼在一張破舊的紙板上。一本標題為《親密告白》（*Intimate Confessions*）的雜誌占據了畫面的四分之三。而毫不意

外的，如標題所暗示，封面是一九四〇年代性感的黑髮海報女郎，她穿著高跟鞋和紅色短裙，坐在一張薄薄的藍色絨布坐墊上。雙脣擦的是紅色口紅，還畫著濃厚的黑眼線。她的頭賣弄風情的緊挨著肩，雙臂環繞腿貼向胸口，露出一段絲襪和裸露的大腿。藝術家從另一本雜誌剪來一把槍指向她的臉，槍口發射出白煙，遮住原來雜誌封面的標語真實故事。

畫面右手邊有一列雜誌專題名稱，如〈我是有錢人的玩物〉、〈舊情婦〉、〈我承認〉、〈惡之女〉之類的。包洛奇用一張櫻桃派照片，蓋住那一列標題的最後一行，照片下方貼上了著名柳橙汁的商標「Real Gold」。拼貼的最後兩項元素，在《親密告白》雜誌封面的下方：一個是二次大戰時期的飛機明信片，上面印有「好好飛吧」的字樣；明信片右側有一個可口可樂的廣告。

這幅拼貼怎麼看都顯得粗糙。這些雜誌剪貼、明信片的組合，毫無永恆感，圖片俗麗且充滿影射。櫻桃派象徵女性的生殖器，而指向那張夢想成名的笑臉的手槍，以及手槍發射出的白色煙霧，則明顯暗示陽具。若不是歷史中的諸多元素，這不會是幅值得一提的拼貼。

手槍所發射的白色煙霧泡泡裡，印有鮮紅色的「POP！」這個字，這是最早出現在美術領域的例子；**以其關注消費文化本質的主題來看，可以被視為是普普藝術（Pop Art）的首例。**這幅拼貼其備十年後，將逐漸發展成熟的普普藝術的所有特質：俗豔雜誌加上包洛奇為「POP」這個字所選用的漫畫字體，透露出普普藝術對於年輕時尚、大眾文化、開放性行為及媒體的興趣。軍機明信片顯現他對於科技的著迷，同時也使商業與政治有所連結。包洛奇指出了新時代的消費主義中，名人、品牌和廣告的力量，其令人歡愉有如群眾的鴉片、資本主義的古柯鹼。

圖16-1 包洛奇,《我是有錢人的玩物》,1947 年

這些雜誌剪貼、明信片的組合,毫無永恆感,圖片俗麗且充滿影射。櫻
桃派象徵女性的生殖器,而指向那張夢想成名的笑臉的手槍,以及手槍
發射出的白色煙霧,則明顯暗示陽具。手槍所發射的白色煙霧泡泡裡,
印有鮮紅色的「POP!」這個字,這是最早出現在美術領域的例子。
又以其關注消費文化本質的主題來看,此作被視為「普普藝術」(Pop
Art)的第一個作品。

普普精神：藝術無高低之分

這幅拼貼對於美國文化的關注，就是普普藝術的主題。在這裡，可口可樂會成為不斷出現的題材，在藝術家眼裡，消費市場的意義就是為人創造瞬間的滿足感。不僅如此，可口可樂的拼貼，同時也具備普普藝術的基本精神：**相信藝術無所謂高低之分**。雜誌圖片、飲料瓶罐，和博物館裡展示的油畫、雕塑平起平坐。普普藝術企圖消弭兩者之間的界線。

包洛奇於一九五二年在倫敦當代藝術學院（Institute of Contemporary Arts）為學生演講時，曾舉《我是有錢人的玩物》拼貼作品為例。他稱那場演講為「BUNK!」（胡扯），呼應亨利・福特在《芝加哥論壇報》中的發言：「歷史多多少少有點胡扯。歷史是傳統。我們不要傳統，我們要活在現在。」這段話帶了點馬里內堤未來主義的味道，或許正因如此，而挑起包洛奇血液裡的義大利魂。包洛奇並不是唯一一個，對消費文化著迷的藝術家；他有一群英國朋友對這主題也同樣感興趣。這群以倫敦為據點的藝術家、建築師和學術人士，被稱為「獨立團」（Independent Group）。

作品特色

《是什麼讓今天的家庭變得如此不同，如此令人嚮往？》，漢彌爾敦

以雜誌圖片直接剪貼，拼出彼此關聯的客廳場景。

漢彌爾敦（Richard Hamilton, 1922-2011）是其中一位成員。他是形塑英國早期普普藝術核心概念的重要人物，於一九五六年，熱心參與在倫敦東區的白色教堂藝廊（Whitechapel Art Gallery）舉辦的

「這是明天」（*This is Tomorrow*）展覽。這一場展覽旨在表達，對戰後清貧歲月之後的生活嚮往。漢彌爾敦為展覽的宣傳海報設計了一幅拼貼，並為展覽手冊畫了一張插圖。其作品本質出人意料的「普普」，從商業設計轉而成為一九五○年代後期指標性的藝術作品。

漢彌爾敦的《是什麼讓今天的家庭變得如此不同，如此令人嚮往？》（*Just What Is It That Makes Today's Homes So Different, So Appealing?, 1956*）（見第四五六頁圖16-2）和包洛奇早期的拼貼做法類似，同樣將雜誌剪下貼在紙板上。不同的是，相較於包洛奇的塗鴉本效果，漢彌爾敦直接以原始素材（多數來自生活風格雜誌），創造出一幅彼此關聯的未來客廳樣貌。

面對新生活的開端，迎面而來的是一名裸體的健身男子，在樓梯口擺pose；他的完美裸妻則在一張時髦的包浩斯風格沙發椅上，擺出撩人姿勢，頭還頂著一枚燈罩。這對夫妻的家中擺滿了現代的便利產物：電視機、吸塵器（還附帶了女傭）、火腿罐頭，以及地板上的一臺高級錄音帶播放機。

漢彌爾敦表示，這幅著名的最新拼貼以亞當與夏娃為藍本，將他們自伊甸園，送到二十世紀戰後時髦刺激、輕鬆愉快的樂園裡。比起《聖經》裡那個只能看不能摸、無聊的古早花園，這裡有趣多了。

在漢彌爾敦無瑕的世界裡，誘惑不可抗拒，消費沉迷乃人類的職責。想要蘋果的話，得買兩顆，一顆現在吃、一顆留給未來。再來點火腿吧，或者，何不舔一口亞當的棒棒糖？位置很引人遐想的，就在亞當的陰部旁，上面有著包洛奇式的「POP」字樣。

漢彌爾敦所觸及的是，社會對於高科技未來的樂觀主義。人人（至少在西方世界）悠悠哉哉的過著充斥大量新奇現代產物的生活。生活從苦幹實幹轉變成為悠閒度日。電影、流行音樂、跑車（燈罩上的福特商標）以及鬆綁的道德價值觀、各種便利小物、罐頭食物、盒子裡的電視機，將占據未來世界。

一九五七年，漢彌爾敦以非凡洞見為普普文化（Pop Culture）下了如下定義：「流行（為大眾所設計）、短暫（短期解決之道）、可消耗的（容易被遺忘）、低價、大量生產、年輕（以年輕族群為對象）、機智、性感、有趣、有魅力、大筆生意。」普普藝術是一項高度政治性的運動，對於暗藏社會之中的險惡有著深刻的理解。普普藝術家和一八七〇年代的印象主義藝術家一樣，觀察社會並記錄所見。

日常生活充滿創作素材

在美國有兩位年輕藝術家所見略同。他們在紐約實現了消費文化的夢想，同時也看見其黑暗的一面。於是毫不意外的，他們以不怎麼羅曼蒂克的角度切入普普藝術。瓊斯（Jasper Johns, 1930-）和羅森伯格（Robert Rauschenberg, 1925-2008）兩人，想要在大行其道、感情用事的抽象表現主義之外另闢蹊徑。就像漢彌爾敦和包洛奇，對於戰後英國的簡樸提出回應，瓊斯和羅森伯格，則是回應羅斯科和德庫寧在當時的主導局面。

瓊斯和羅森伯格都認為，抽象表現主義藝術家已經和現實脫離。他們太過自我陶醉，以至於他們對真實題材視而不見，而選擇以偉大宣言表現自我。這兩位年輕藝術家代表著新世代，他們**想要反映並探討的是日常生活**，也就是一九五〇年代的現代美國。他們在紐約的工作室一起工作、分享概念，並給彼此作品建議。這兩位所見略同的藝術家，幫助彼此不斷超越各自的藝術風景。瓊斯和羅森伯格所創作的作品，更為美國普普藝術的兩大主教：沃荷（Andy Warhol）（沃荷曾於一九六一年，買下瓊斯的一

圖16-2 漢彌爾敦，《是什麼讓今天的家庭變得如此不同，如此令人嚮往？》，1956 年

這幅著名的拼貼以亞當與夏娃為藍本，將他們自伊甸園，送到二十世紀戰後時髦刺激、輕鬆愉快的樂園裡。比起《聖經》裡那只能看不能摸、無聊的古早花園，這裡有趣多了。這對夫妻的家中擺滿了現代的便利產物：電視機、吸塵器（還附帶了女傭）、火腿罐頭，以及地板上的一臺高級錄音帶播放機。

幅燈泡素描）和李奇登斯坦（Roy Lichtenstein, 1923-1997）鋪路。不過在這段時期——紐約一九五〇年代中期，瓊斯和羅森伯格被視為新達達主義藝術家。

《旗》，瓊斯

作品特色　用一般人視而不見的日常物品創作，提醒人重新看待生活。

這其實挺合理的。瓊斯早期著名的畫作《旗》（Flag, 1954-1955）（見下頁圖16-3）深受杜象啟發：以日常、無處不在的——美國國旗——作為主題。乍看之下，我們的確是看到星條旗，不過定睛一瞧（看這幅作品時一定得親自到曼哈頓現代藝術博物館看，因為印刷品無法複製其效果），你會發現瓊斯畫的圖並不是只在畫布上。事實上是層層疊疊的拼接，以膠合板、報紙和畫布所組成，並以古老的釉燒技法混合顏料與溶蠟繪製而成。畫中結合不同素材與質地粗糙的顏料，顏料有如蠟燭上的蠟在畫布上融化，使畫面有種坑疤起伏的表面。

這幅畫有種達達的況味。美國國旗占據整個畫面，沒有留白、沒有裝框；瓊斯企圖進行一場思維上的遊戲：究竟這是一面旗，還是一幅畫了旗的畫？畢竟，所謂旗子就是一塊帶有色彩的布料；那麼瓊斯的作品——一個上了色的基本素材——為什麼不能成為國家的象徵標誌呢？這是**貫穿普普藝術的哲學脈絡——究竟藝術何以成為商品，而商品何以成為藝術？**

瓊斯經常選擇日常的素材，如地圖、數字和字母，這些是我們習以為常卻視而不見的東西。他的作品使我們聚焦於再次檢視平凡生活，留意我們所處的世界。他凸顯了那些平日被我們所忽略的事物，

圖16-3 瓊斯，《旗》，1954-1955 年

此作以膠合板、報紙和畫布，層層疊疊拼接組成。畫中結合不同素材與質地粗糙的顏料，使畫面有種坑疤起伏的表面。瓊斯企圖進行一場思維上的遊戲：究竟這是一面旗，還是一幅畫了旗的畫？

以一絲不苟的方法將色彩層層疊疊上，逼得我們就近觀看。因此瓊斯的藝術，在某種程度上來說是向外探索的，和抽象表現主義關於內在世界的大膽宣言恰恰相反。

《組合》，羅森伯格

　混合大量生產的低價生活素材和油畫，表達生活與藝術的合一。

同樣的，羅森伯格也是以美國消費主義作為基礎，甚至以消費主義為創作素材，回應抽象表現主義。在他眼中，羅斯科和他的同志都是一種偽英雄主義，凸顯的是沉重、無趣的嚴肅性。「我為人們感到難過，」他表示：「因為他們認為肥皂盒和可口可樂瓶罐是醜陋的，而他們卻被這樣的東西包圍，並因此感到悲慘。」

羅森伯格對於這一類低廉、大量生產之物件的珍惜，使他在《組合》（Monogram, 1955-1959）（見下頁圖16-4）這類作品中，找到自己的藝術定位。這是他在一九五三到一九六四年間，**混合了油畫、雕塑和拼貼的系列作品之一**，他將這樣的技法稱之為「組合」（combine）。羅森伯格表示，他想要探尋生活與藝術之間的隙縫，以發現兩者之間相遇或合而為一之處。這是普普藝術前所未見的精闢見解。他以杜象的現成物、史維特斯的梅茲概念為基礎，在「低級文化」（low culture）裡創造高級藝術（high art）。這位美國藝術家在他的紐約工作室附近散步，找尋被尋獲的物件——各種有的沒的、奇奇怪怪的東西，都可能化成他的藝術表現。對他來說，街道就像他的調色盤，畫室的地板就是畫架。

因為這類垃圾堆裡尋寶的活動，羅森伯格經常經過一家，櫥窗裡放著一頭安哥拉山羊標本的二手

圖16-4 羅森伯格，《組合》，1955-1959 年

羅森伯格常在路上散步找各種有的沒的、奇奇怪怪的東西作為他的藝術
表現。這個作品主角是坐在輪胎上的山羊，然後加上塗上顏料的紙張、
畫布、網球、塑膠鞋跟、襯衫袖子，和一張走鋼索男子的圖畫。它是件
醜陋卻逗趣的作品，但絕對能引起注目。

商店。他對這頭羊感到難過，因為牠蒙了厚厚的一層灰，看起來髒得可憐，只有一小扇混濁的窗可以凝視，彷彿望向永恆。他心想：「我應該可以為牠做點什麼。」於是走進店裡提議要買下這頭山羊。店家開價要三十五美元，但羅森伯格只有十五美元。最後他們協議羅森伯格可以用十五美元把山羊帶走，之後等他賺了點錢再回來付清（幾個月後，當他帶尾款回來時，這家店卻已倒閉）。

回到了工作室後，他試著把這頭山羊靠上一塊板子，讓牠看起來像是牆上的一幅畫。不過怎麼放都不對勁，這頭山羊「太大了」，但不是尺寸的問題，根據羅森伯格的說法是特性（character）的問題。他持續實驗了各種展示這頭動物的方法，但始終不滿意，他覺得，「基本上牠不願意以抽象化的姿態進入藝術——怎麼看都像是有著一頭山羊的藝術」。後來他在工作室地板找到一個，之前掃街挖寶時撿回來的舊輪胎，便把這塊老橡膠，放在山羊的腹部當牠的鞍座，終於——這頭山羊在羅森伯格的眼裡成了藝術品。

接下來他做了一個木製方形平臺，四個角分別裝上了小輪子，再將山羊與輪胎放在中間，然後加上塗上顏料的紙張、畫布、網球、塑膠鞋跟、襯衫袖子、和一張走鋼索男子的圖畫。這頭山羊也被改造了一番，羅森伯格在牠臉上，用厚厚的筆觸塗上了各色油畫顏料。隨著這個作品的建構，一件羅斯科、波洛克和德庫寧（這三位都是抽象表現主義畫家，見第十五章）的詞彙「反視網膜」來形容）卻逗趣的作品，而且，就它在空間中的分量生了。它是件醜陋（或以杜象的詞彙「反視網膜」來形容）卻逗趣的作品，而且，就它在空間中的分量以及在藝廊中所引起的注目來說，絕對可與抽象表現主義的巨幅作品相提並論。

乍看之下，羅森伯格的《組合》可能會讓人困惑。它就像單一麥芽威士忌或辛辣的咖哩，需要一點時間去感受，但絕對值回票價。這個作品充滿了象徵與隱喻，光從標題來看就很有意思。

461

「Monogram」這單字通常指的是，某人名字縮寫的字母組合，可以印在任何文具甚至是衣服上。而此處的「Monogram」則作為藝術家的表態。首先，山羊代表羅森伯格對動物的喜愛，因為他以自己的方式，為這頭被遺棄的生命再次創造新生命。取自安哥拉羊的羊毛被製成毛線，或許也暗示，羅森伯格服役於美軍時期穿的制服上，有著安哥拉羊毛。

這頭山羊同時也指出他對過往事物的興趣。山羊是數百年來被珍視的古老生物，但或許這已成為過去，因此牠的腹部纏了一圈輪胎（因為被車撞？），代表著一個時髦但更加冷酷無情的時代。而輪胎也是自傳式的，暗指這位藝術家童年時曾住在輪胎工廠附近。因此這兩樣元素（山羊和輪胎）的組合，成為一種姓名字母的縮寫組合。至於山羊臉上的厚厚顏料，可被解讀為針對抽象表現主義的批判──以大膽筆觸試圖掩去山羊特徵的自然表現，因而成為隱藏真實的偽造畫像。

《組合》中的其他物件也同樣暗藏玄機，其中的衣袖帶出羅森伯格貧困的童年經驗。他的母親會將舊衣服重新拼接成為新衣，這樣的節儉風格一直留在藝術家身上，並在他的作品中顯露。而作品裡被固定的鞋跟，可以解讀為羅森伯格在建構此作品時大量步行，網球則向完成此作品所耗費的體力致意。你可以花好幾個鐘頭的時間，推敲作品中關於藝術家本人的自傳性領悟，以及羅森伯格企圖藉由這些元素，所試圖傳達的各種暗示。可以確定的是，《組合》完全背離了在藝術學院裡所學的藝術。

畫作全白，請欣賞光影、人影與塵埃

羅森伯格曾就讀北卡羅萊納的黑山藝術學院（Black Mountain College，編按：這其實不是一所學

校，而是個實驗性的機構，只存在五年）。黑山藝術學院或許是當時全球最為激進的藝術學院。德庫寧、愛因斯坦、包浩斯傳奇人物葛羅培斯和亞柏斯，都曾客座於黑山藝術學院。亞柏斯是個羅森伯格的指導教師之一，但叛逆的美國人和嚴謹的德國人彼此看不對眼，羅森伯格形容，亞柏斯是個「美好的老師也是個難搞的人」。這個學生開始質疑老師的現代風格（不過羅森伯格卻從未忘記，亞柏斯強調素材重要性這一點）。

為了以諷刺的角度回應，亞柏斯堅持要學生以挑戰常規的方式操控色彩和形狀，羅森伯格創作了一系列完全單色的黑色畫作，並稱它們為「視覺經驗……非藝術」。他還作了一系列《白色繪畫》（White Paintings, 1951）。抽象表現主義曾經玩過這樣的把戲；這是對馬列維奇著名的至上主義作品《白上之白》的回應，也是羅森伯格針對「物件能被玩到什麼程度還仍具意義」的探索。《白色繪畫》系列作品中，塗上白色顏料的系列正方形或長方形畫布，如閱兵般挨著彼此懸掛著。它們並不是刻意製造焦慮的表現主義作品，而是以偶然與隨機——如畫布上的塵埃、觀者投射在畫布上的身影、或畫布表面劃過的一道光束——所啟動的藝術作品。

羅森伯格稱之為「離經叛道的聖像畫」（icons of eccentricity），展示於公眾時換來些許的讚譽、不少的嘲弄，而帶給多數人的觀感則是——羅森伯格是個非比尋常的藝術家。一九五三年，當羅森伯格向德庫寧提出一項不情之請時，更是確認他的非比尋常。別忘了這時候的德庫寧，是全球最為敬仰的藝術家之一，他的臨在就足夠使人敬畏。羅森伯格相較之下則是個突然竄起的菜鳥，一個無名小卒。

羅森伯格帶了一瓶威士忌壯膽，走向這位備受敬重的藝術家的工作室門口，敲了敲門。德庫寧應門，邀請這位乳臭未乾的年輕藝術家進身上的每個細胞都盼望著德庫寧不在家，但事與願違，德庫寧應門，邀請這位乳臭未乾的年輕藝術家進

門。進了工作室後，羅森伯格的腎上腺素飆漲，問了他想問的問題：能不能請這位荷蘭人給自己一幅素描，好讓他用橡皮擦把這幅畫給擦掉？

德庫寧聽著這項詭異的請求，接著把畫架上的一幅畫取下，放在剛剛進門的門口，阻斷羅森伯格任何逃之夭夭的可能路徑。德庫寧仔細端詳眼前這個無禮、發抖的年輕人。這名荷蘭人沉默了半晌，對羅森伯格來說彷彿有一世紀之久，然後終於開口了。他表示，他理解羅森伯格的請求，但他不認為這是個好主意。不過他還是願意給他機會，好支持這位藝術家同行的雄心壯志。但德庫寧申明，必須是他本人珍藏，而且很難擦得掉的作品。

德庫寧選了一幅畫，在畫紙上，有著蠟筆、鉛筆和炭筆，還有一點油畫痕跡的素描。他把這幅畫交給羅森伯格，帶著挑釁意味的告訴他，他恐怕很難把畫像給消除。他是對的；羅森伯格耗費一個月的時間，用橡皮擦努力把德庫寧的筆跡清除。最後他成功了，畫面不見了。他要他的朋友瓊斯，為這個作品的標題《被擦除的德庫寧素描》（Erased de Kooning Drawing, 1953）製作印刷版面，接著便宣告新作品完成。他表明這個練習的重點，並不是達達主義式的破壞之舉，而是試圖在他的全白系列畫作中，找尋以素描作為途徑的可能性。

抽象表現很冰冷，大眾文化有溫度

羅森伯格大膽的思維不容小覷。當所有藝評家與收藏家一致擁抱抽象表現主義之時，羅森伯格提出了不同作為，而其影響更是不可低估。《被擦除的德庫寧素描》被視為啟發一九六〇年代藝術家世

代行為藝術（見第十七章）的早期作品；而《白色繪畫》則是極簡主義（見第十八章）的濫觴，同時促使作曲家──羅森伯格的好友──凱吉（John Cage）寫下他著名的非音樂曲目《四分三十三秒》（4'33"）。凱吉以四分鐘三十三秒傳達他心中勝過一切的聲音經驗：沉默。而當漢彌爾敦受委託設計披頭四的《白色》（White Album, 1968）專輯封面時，《白色繪畫》肯定也掠過他的心頭；純白的封面上，樂團的名字微微凸起，幾乎難以辨識。至於羅森伯格的《組合》，和他其他的「組合」藝術，至今仍能見其影響。山羊標本演化成為鯊魚醃和沒整理的床鋪，以及在這兩項之前的一九六〇年代弗拉克斯（Fluxux）藝術運動（見第十七章）。

羅森伯格和瓊斯──這對朋友與戀人──成功的完成他們在一九五〇年代，於紐約工作室立下的目標。他們決心**將美國現代藝術，自抽象表現主義的冰冷掌控下解放**，而他們真的做到了。他們所傳達及挪用的大眾文化形象開始被認真對待，不再被視為笑話。曼哈頓現代藝術博物館最具威望的策展人，親自專程赴貝蒂帕森斯、里歐‧卡斯特里（Leo Castelli）等頂尖藝廊，看這兩位年輕藝術家的最新作品。他們在此靜靜審閱，為他們精彩的現代藝術收藏確認此次購買清單。他們的展覽，同時也吸引了曼哈頓的文人智士、收藏家和其他藝術家。在這些人當中有一名三十出頭的古怪男子；他在時尚插畫界已經成名，但此刻的他極度渴望闖進藝術圈。

可口可樂瓶和商標，也是創作素材

當沃荷（Andy Warhol, 1928-1987）出現在羅森伯格和瓊斯作品前，只有嘆息的份。區區一個廣告

界的商業藝術家，如何能和這兩位大膽藝術家的影響相提並論呢？他以鞋類的設計稿小有名氣，而且靠著櫥窗設計賺進豐厚收入。這時候的他已經創作了一幅，非常簡單的素描《詹姆斯‧迪恩》（James Dean, 1955）的速寫，以及一幅西洋棋手的超現實主義繪畫，以象徵杜象對於這位養成中的藝術家的影響。不過，在一九五〇年代以前，沃荷始終沒有找到足以打造他藝術生涯的主題或風格。他所擁有的只不過是他的插圖，和針對其他藝術家的模仿之作。他仍然是一個藝術殿堂的門外漢。

一九六〇年他追隨包洛奇、漢彌爾敦和羅森伯格的路徑，作了一件以可口可樂瓶罐為主題的作品，但創作手法和他們不同。和其他藝術家不同的是，沃荷不以其品牌和瓶身作為藝術作品的一部分，而是直接以它作為作品的唯一主題，如同瓊斯對他的創作主題所採取的做法一樣。

沃荷在《可口可樂》（Coca-Cola, 1960）作品中將可樂瓶簡化為圖畫，在一旁加上著名的商標，看起來像是沃荷從雜誌上剪下來的放大版瓶子和商標。其效果突出鮮明，作為畫中主題比在拼貼中出現，顯得更有力量。不過似乎有什麼地方不太對。其呈現太主觀了。沃荷忍不住替他的設計加了幾筆，這些痕跡貌似抽象表現主義的情緒張力，卻削弱了原本冷酷抽離的畫面感。問題出在這幅畫裡有太多安迪‧沃荷的味道，導致它看起來太過安迪‧沃荷了。不過，其實沃荷離個人的獨特風格已經不遠了。後來他用報紙上的小廣告，作了一幅黑白繪畫，因此而更進一步。《熱水器》（Water Heater, 1961）很認真的模仿熱水器廣告，不過沃荷再次過度修飾畫面，讓上頭的某些字母留下顏料順流滑落的痕跡。接著，一九六二年，他找到了自己的風格。

流行的兩種解讀：是老梗，也是經典

問過了任何願意提供他意見的人該畫什麼之後，沃荷終於挖到了金礦；這個人建議他選擇大眾文化中任何最普遍的東西，如紙鈔或口香糖。這聽起來倒是不錯的建議。**瓊斯選擇的是平凡到讓人視而不見的東西，沃荷則選擇普遍且廣受大眾歡迎的東西。**他要和曼哈頓島上，那些圍繞在他身邊的廣告和商品一樣大膽花俏。沃荷認為，一般人對消費狂潮下誕生的商品或形象有兩種解讀模式；理想化的完美人格加上無瑕的產品，可能被視為老梗，也可以是經典。一個雙唇紅潤的女子，可能被當成愚蠢且剝削女性的圖像，也可以視為對完美理想的讚譽，一如希臘對完美藝術作品的禮讚。在這種心理張力之間，充滿各種可能性。

某一天，沃荷去他母親那吃午餐，並思考著要創作什麼低級主題（low motif）。抵達母親住處後，他坐下來吃著過去二十多年來一成不變的餐點：一片麵包和一罐康寶濃湯。

《康寶濃湯罐》，沃荷

作品特色 普普藝術重要作品，一共三十二幅，看似一樣，其實都不一樣。

最初，沃荷在紐約找不到任何藝廊展出他的作品，最後終於在洛杉磯找到。一九六二年七月，布洛姆（Irving Blum）位於洛杉磯的斐勒斯藝廊（Ferus Gallery）展出了三十二幅沃荷的《康寶濃湯罐》（Cambell's Soup Cans, 1962）（見下頁圖 16-5）。這三十二罐頭個別以三十二幅畫布展出，每幅各自描繪康寶

圖16-5 沃荷，《康寶濃湯罐》，1962 年

普普藝術家愛用流行消費元素，提出對消費文化的反省與思考。這件作
品中，沃荷刻意模仿康寶濃湯罐，而不創造自己的視覺風格，提醒大眾
別把藝術家當成全能的天才；同時表達大量生產的世界，勞工逐漸喪失
的個體性。

的不同口味。布洛姆聰明的以一條水平線，將這幾幅畫掛在一道矮淺的白色架上，看起來彷彿在商品架上出售。他們希望以一百美元單價售出單幅畫作，不過最後只有五位買家，其中一位是影帝丹尼斯・哈波（Dennis Hopper，《捍衛戰警》中飾演炸彈客）。這時候，布洛姆對沃荷的《康寶濃湯罐》已有其獨到見解。他喜歡這些罐頭成群展出，於是開始思考，或許一併出售所有作品會比單獨賣出來得好。因為他認為，整體會大於其局部的展現。

他向沃荷說明，這個作品應該被視為一件包含三十二幅畫的整體，這舉動讓布洛姆成為二十世紀最著名畫作之一的共同創造者，布洛姆也因此欣然成為，沃荷迅速擴展的顧問團中的一員。善於傾聽並在適當時機遵從建議，是沃荷的優秀天賦之一。他經常徵求他人意見，友善的忽略那些他認為太過偏頗的，並迅速回應那些可取的建議。

布洛姆的建議是其中一個例子。在沃荷同意之下，這位藝術經紀人，將先前售出的五幅《康寶濃湯罐》買回，這五幅畫全都在藝廊內等待畫展結束後讓買主取回。據說布洛姆回購時，遭遇不同程度的難題，其中哈波最難說服。不過這番努力是值得的。被視為整體的《康寶濃湯罐》不僅定義了沃荷的藝術家地位，同時也定義了普普藝術，及其對於大量生產和消費文化的強烈執著。

遠看都一樣，近看每一個都有差異

沃荷在這些畫中，成功移除了幾乎所有的個人痕跡。這三十二幅畫中，沒有任何風格化的註解或搶風頭的裝飾。**這些作品的力量在於，藉由缺席的藝術家之手傳達它的冷靜。**它的重複性複誦了現代廣

告的方式——以相同的圖像向大眾不斷轟炸，藉此灌輸、說服，並滲透大眾的潛意識。沃荷蓄意以《康寶濃湯罐》的統一外觀，挑戰著藝術必須原創的傳統。其一致性和藝術市場的傳統相違背，因為市場機制以少數性和獨特性，作為經濟和藝術價值的衡量標準。沃荷決定不創造自己的視覺風格，而選擇模仿康寶濃湯罐，有其社會及政治意涵。那是沃荷對於藝術家提升為全能天才角色，所提出的杜象式非難；同時，也是他為大量生產的同質化世界中，逐漸喪失地位的勞工個體所提出的評論（十九世紀的羅斯金和莫里斯也曾關切此議題，見第十二章）。

沃荷透過他的創作方式，特別強調這個論點。雖然他的三十二幅《康寶濃湯罐》看起來一樣，事實上卻完全不同。靠近一看，你會發現每一幅的筆觸都不盡相同。再近一點看，你會注意到商標偶爾會有變化。表面上重複的冷血主題之下，有雙藝術家的手，那是一個把創造該作品當成使命的個體，就像製造康寶濃湯罐頭背後，不知名、不居功的那些人的努力。

中國藝術家艾未未（北京「鳥巢」的設計顧問），於二〇一〇年在泰特現代美術館，曾提出類似的觀點。他在館內深邃的渦輪廳（Turbine Hall），布置了一百萬粒瓷製的向日葵種子。這些種子整體來看形成單調的灰色地景，但拾起幾粒在掌心會發現，每一粒都是獨一無二的手繪種子。藝術家所影射的是中國的廣大人口，希望提醒世人，他的同胞並不是任人踐踏的單一整體，而是無數擁有各自夢想與需要的個體之集合。

沃荷對於企業與媒體的操弄，以及大眾如何回應這些訊息，深感興趣。最令他感到著迷的矛盾是，當人們對濃湯罐頭或鈔票、可樂瓶的圖像越感到熟悉，它們就越有魅力；在擁擠的商店裡，彷彿這些商品都貼上了「把我帶回家」的標記。反之，墜機或電椅這類恐怖的畫面，如果不斷在報紙或電視上

曝光，反而會失去其影響力。沃荷無疑是最能夠捕捉消費主義矛盾本質的藝術家。

成名的代價：失去自我認同

而且也只有少數人能夠如此熱情，同時擁抱名人文化和病態思維。這兩者在他的《瑪麗蓮夢露雙聯畫》（*Marilyn Diptych, 1962*）（見下頁圖16-6）中合一。沃荷於一九六二年創作這幅作品，也就是沃荷的藝術生涯起飛、而這位影星驟逝的那一年。這是沃荷式絹印的早期作品範例，過去廣泛應用於商業印刷中，由沃荷引進美術界。這時，他早已確立他的藝術，**是以模仿美國消費主義的視覺語言為基礎**，因此再次挪用消費主義元素是再合理不過的選擇。他的目標是，在作品的創造過程中完全排除藝術家之手，找尋一種更為「生產線」式的效果，以拉近圖像與其生產、所模仿對象的距離。沃荷的絹印作品達成了這個目的，而且還不只如此，它讓沃荷得以使用商業環境中所採用的豔麗人工色彩。這麼做並不是為了如野獸派畫家，表達對主題的內在情感，而是為了模仿大眾文化的調色盤。

《瑪麗蓮夢露雙聯畫》，沃荷

作品特色 以鮮豔與陰鬱色彩，對比名人在人前人後的差異。

《瑪麗蓮夢露雙聯畫》最初是一幅瑪麗蓮夢露於拍攝《飛瀑慾潮》（*Niagara, 1953*）期間，所拍下的公關照。沃荷取得了這張相片，以絹印技術將照片上膠翻印至絹布上，接著他「將墨水滾上，墨水會

圖16-6 沃荷，《瑪麗蓮夢露雙聯畫》，1962 年

這個作品以兩幅嵌板組成，分別以絹印方式重複原畫 25 次，以 5 X 5 方
式排列有如全版郵票。左側嵌板背景是橘色的，這是電影大亨和時尚雜
誌編輯包裝之下，名人形象的精髓：一個超凡美麗與無憂無慮共存的獨
特世界，和右側的黑白嵌板形成強烈對比。右側的 25 個瑪麗蓮夢露，
雖然是取自同一張相片，但這裡的瑪麗蓮夢露模糊褪色，有些幾乎看不
見。這個嵌板暗喻的是她幾週前的死亡，同時回應成名的代價。

滲過絹布而不是膠水上。於是你會得到同樣的圖，但每次稍有不同」。他很享受這個過程，說它「如此簡單而隨機，讓我感到非常興奮」。這是杜象、達達，和超現實主義的自發性與隨機概念的創作手法，同時混合了他對於重複性及名人的愛好。

這個作品以兩幅嵌板組成，分別以絹印方式重複原畫二十五次，以五乘五方式排列有如全版郵票。嵌板中瑪麗蓮夢露微開紅脣，對著觀者露齒微笑。左側嵌板背景是橘色的，襯托瑪麗蓮夢露的黃髮和紫色臉部。這是電影大亨和時尚雜誌編輯包裝之下，名人形象的精髓：一個超凡美麗與無憂無慮共存的獨特世界，和右側的黑白嵌板形成強烈對比。

右側的二十五個瑪麗蓮夢露，雖然是取自同一張相片，但陰鬱晦暗和左側的鮮明愉悅，成為明顯的對比。這裡的瑪麗蓮夢露模糊褪色，有些幾乎看不見。這個嵌板暗喻的是她幾週前的死亡，同時回應成名的代價。那是一場危險遊戲，讓人喪失自我認同，以她的例子來說，喪失的甚至是對生命之嚮往。

《瑪麗蓮夢露雙聯畫》有種矛盾的味道。一方面，這個作品讓瑪麗蓮夢露的肖像青春永駐──永保青春美麗、活潑性感；另一方面，它使瑪麗蓮夢露自螢幕（絹布）美女，殞落為喪失容貌的鬼魅女子。

這是沃荷最具代表性的作品之一，而且再一次的，這也不是全然出自他的個人智慧。一個名叫特雷曼（Burton Tremaine）的收藏家和他的妻子，某日拜訪沃荷的紐約工作室，想看看這位藝術家近來在做些什麼。沃荷給他們看了他的作品，是分開的兩幅瑪麗蓮夢露絹印：一幅彩色、一幅黑白。特雷曼夫人看過之後，建議這位藝術家應該要像「雙聯畫幅」（diptych），把這兩幅擺一起。沃荷回答她：「天啊，沒錯！」這句爽快答應，讓特雷曼夫婦當下覺得，他們得同時買下這兩幅畫，而最後他們也真的這麼做。

好生意就是好藝術

「雙聯畫幅」這個字用得巧妙，因為它和教堂裡的聖畫像有著強烈連結，用以祭神般的紀念這位電影寵兒。另一方面，它也代表了沃荷的投機心態。他在瑪麗蓮夢露因用藥過量致死，而掀起大眾一陣情緒高潮時，操弄了甫過世影星的名氣和大眾對她的炙熱情感。這位藝術家將瑪麗蓮夢露商品化；對沃荷來說這是他樂見的結果，因為這正好完全符合他企圖反映大眾市場商業機制的目標。他的確將影星商品化，但大眾文化中的供應商和消費者，也做了同樣的事。沃荷對金錢以及這國家對金錢的態度，深感著迷。他曾說過：「好生意就是最好的藝術。」這句惡名昭彰的話。這番評論顯然意在挑釁，但就他的作品脈絡來說，也完美解釋了一切。

沃荷是個不簡單的藝術家。**他選擇以消費社會作為主題，進而以消費社會的方式加以開發。**他甚至極端的將自己變成了品牌，成為他所企圖著墨的貪婪浮華、沽名釣譽世界的化身。當他聽到人們說「買幅沃荷」時肯定很開心。他們說的不是沃荷的某幅畫，而是「一幅沃荷」。這意味著所謂藝術作品，也就是他們所取得的物件，並無美學或人文上的關聯性；唯一重要的是，它是品牌化的產品，因此具備社會威信和經濟效益，也就是說，很划算。沃荷有沒有親自創作那幅畫並不重要，只要在它運出工作室之前得到沃荷的認證即可。他坦率而愉快的稱他的工作室為「工廠」（The Factory），直指他的商業生產模式。

沃荷確立他利用媒體使作品無處不在的方法前，也曾實驗性的繪製漫畫人物。例如，《超人》（Superman, 1961）中呈現的是他自連環漫畫中選取，並模仿其視覺風格的大幅系列場景。這些漫畫所

採用的手法，和不久後使他成名的做法差別並不大。事實上，他原本很可能以這些漫畫作品提早成名——只可惜出現了另一個在相同時間、相同城市、做同樣事情但做得更好的藝術家。

從漫畫發展出來的點描畫

李奇登斯坦在藝術圈已經待了一段時間。他學美術、教美術，而且已經創作各種類型與品質的作品多年。不過和沃荷一樣，他還沒有找到一個，他覺得自在或具辨識度的藝術風格，直到在一九六一年偶然發現連環漫畫。他的做法是找到一幅漫畫中的戲劇性場景，剪下來，再畫一樣的彩色圖畫，接著用投影方式放大在畫布上，畫一個較大的版本，稍加調整構圖後上色。其結果是一幅看起來，幾乎和漫畫剪下的小圖一模一樣的大幅畫作。

漫畫是成長快速的普普藝術運動裡，藝術家亟欲探索的領域。這也解釋了為什麼李奇登斯坦和沃荷（還有另一名藝術家羅森奎思特〔James Rosenquist〕），幾乎同時觸及同樣的概念。不過，差別在於李奇登斯坦的技術手法。**他的確模仿了連環漫畫裡的視覺風格及對話泡泡，但他同時也仿造了漫畫的印製過程。**

一九六○年代的彩色漫畫，以一種稱為「班戴點」（Ben-Day Dots）的技術印製。其做法和秀拉（Georges Seurat）的點描法（見第四章）原理相同：在白色畫面上加上色點。人類的眼睛在每個色點周遭，能察覺色彩的「光芒」，並與鄰近的色點混合。這對印刷廠和他們的漫畫客戶來說大有好處。因為他們只要上色點，不需要讓整張紙塗滿墨水，這可以讓成本大幅降低。

李奇登斯坦複製了這個技法，於是找到了讓他的畫作立即具有辨識度的風格。一九六一年的春天，他將新作給紐約藝廊（New York Gallery）的老闆卡斯特里過目。精明的卡斯特里看了很喜歡。他知道沃荷也正在做類似的事情，因此向沃荷提了他剛看過李奇登斯坦的點描畫。沃荷馬上去看李奇登斯坦的畫，仔細研究了一會，最後決定永遠不再碰連環漫畫藝術。

通常成功只需要一個非常好的概念——如 Facebook、Google 和詹姆士·龐德——而李奇登斯坦也找到他的了。他放下過去的所有作品，專心創作他獨特班戴點風格的漫畫再製作品。和卡斯特里會面幾週過後，他呈上他第一幅由連環漫畫啟發的畫作，給他的藝術經紀人。

《轟》，李奇登斯坦

作品特色 模仿連環漫畫的視覺風格及對話泡泡，同時仿造漫畫的印製過程，一舉成名。

李奇登斯坦幾乎一夕成名，和他所描繪的大眾藝術裡的英雄一樣成功。卡斯特里很快的賣出第一幅畫。隔年，李奇登斯坦的個展開幕前，所有展出的畫作即全數售出。人們是否因為背後的哲學意涵買下他的畫？曼哈頓的富有收藏家是否思考過，這位藝術家其實是透過誇大，表現現代社會所追求的完美理想，以批評這些收藏家所處的世界？如果他們知道，這些畫事實上是針對他們不加思索、無所謂的生活態度，提出尖銳批判；如果知道李奇登斯坦總是描繪英雄和戲劇性場面，卻從未描繪其下場，他們是否仍會買畫？當他們以大筆金錢，買下一個刻意複製原本大量生產、毫不值錢的商品時，是否會因其矛

盾而困窘？或者，他們搶著買下李奇登斯坦的畫作，只不過是因為好玩，而且可以讓房子看起來更有朝氣？

李奇登斯坦的畫作（見下圖16-7）和抽象表現主義相距甚遠。波洛克和羅斯科的藝術重點在於**存在的感受**，而李奇登斯坦和沃荷則**完全聚焦在物質主題，並在過程中抹盡自己的痕跡**。李奇登斯坦甚至作了一幅名為《筆觸》（*Brushstroke, 1965*）的作品，以刻意模仿抽象表現主義作品，將象徵個人感受的大筆揮毫，轉變成為大量生產、不涉及個人情感的抽離物件。美國是他們的主題，對包洛奇和漢彌爾敦來說也是。繼之而起的英國普普藝術家也踏上這條路。

布雷克（Peter Blake, 1932-）最著名的普普藝術作品，並不是繪畫或雕塑，也不是現成物或集合藝術。一九六七年，史上最知名的流行音樂團體要這位英國藝術家，為他們即將發

圖16-7 李奇登斯坦，《轟》，1963 年

　　藝術家的特色是，找到一幅漫畫中的戲劇性場景，剪下來，再畫一樣的彩色圖畫，接著用投影方式放大在畫布上，畫一個較大的版本，稍加調整構圖後上色。其結果是一幅看起來，幾乎和漫畫剪下的小圖一模一樣的大幅畫作。大眾熱愛他的作品，安迪·沃荷也在看了他的作品之後，不再碰漫畫。

行的專輯創作專輯封面。布雷克點頭答應，披頭四很開心，於是布雷克的《比伯軍曹的寂寞芳心俱樂部》（*Sgt. Pepper's Lonely Hearts Club Band*）專輯封面設計，迅速成為時代的符號。畫面中影星、小說家、哲學家、詩人、運動家、探險家排排站，簇擁著中間的披頭四。其鮮豔色彩、機智詼諧，以及古今中外的名人縮圖，成為布雷克的普普藝術特色，同時也概括的成為**普普藝術的特質——藉融合藝術與商業，批判以上兩者。**

不能穿的衣服、不能吃的蛋糕，搶著買？

使藝術與商業界線模糊的概念，由瑞典裔美國藝術家歐登伯格（Claes Oldenburg, 1929-）實現。他在芝加哥就學（曾短暫就讀耶魯大學），後於一九五〇年代中期搬到紐約，成為前衛藝術圈中的一員。

一九六一年，他在下東城租下一棟建築一個月之久，在裡面裝置了《商店》（*The Store, 1961*），並在建築物的後頭，為他經營的商店生產他的「產品」，前面則是一間對外開放、功能完整的零售商店。歐登伯格在他的《商店》裡，放了各式帽子、洋裝、內衣、襯衫，和其他如蛋糕等各種東西。而且所有這些東西，都能夠在鄰近的商店裡買到。

不過，這些商店絕對比不上歐登伯格所提供的賣點。因為這些東西不能穿、不能用、也不能吃。其成分不是棉線或是任何精緻成分，而是以鐵絲、灰泥、窗簾布和黏稠的顏料塊所製成。他將這些粗糙完成的商品，垂掛在天花板下、堆在牆前，或者讓其自由擺在《商店》的中間，使這地方看起來像撒旦的洞穴，**布滿被視為欲望之物的各種無用、冒犯之物。**當然，**這也是藝術家對於一般商店裡的東西，所**

提出的見解。他將這些商品——或許以行話來說我該稱之為「雕塑品」——標價，一件「洋裝」的售價可能是三四九・九九美元，而「蛋糕」是一九九・九九美元。

作為普普藝術的形式，《商店》已經將這場運動的哲學，導向邏輯性的結論。歐登伯格在真的繁華街道上混合了真的商業、真的商品，以及真的藝術。它的確奏效。歐登伯格的《商店》經營成功，策展人、收藏家和藝術家爭相逛《商店》，更別說購買。畢竟，這些是備受尊崇的藝術家，所生產的原創作品，而且價格低廉。藝術圈和所有人一樣，總忍不住撿便宜。

「不需要看起來像藝術，才能成為藝術」

一年後，一九六二年，沃荷和李奇登斯坦在普普藝術建立主流地位的同一年，歐登伯格創作了名為《兩個起司漢堡，所有內餡全加》（*Two Cheeseburgers, with Everything（Dual Hamburgers）*, 1962）的雕塑。它既有趣又平凡，將垃圾食物提升成了高級藝術，成為消費文化中的縮影（注意它「全加」的要求）。這個作品充滿諷刺，例如……得花一堆時間做一個只消幾秒就吃完的東西，以及，這個雕塑品看起來幾可亂真，但卻是用石膏和油漆做的。它既抨擊亦禮讚物質主義，將消費主義生活方式中的瘋狂赤裸呈現，同時放大其吸引力。作為食物，它不過是一場幻影，雖心滿意足卻始終得不到。而作為藝術品，它則如實達成其娛樂並滋養的承諾。

《商店》是一個戲劇場景，作為觀眾的我們，因為和策展人稱之為環境或裝置所產生的互動，成為這場表演中的主角。在作品中創造同時性戲劇元素的概念，一開始，是來自歐登伯格在一九五〇年代

早期的藝術生涯。他當時是「偶發藝術」（Happenings）實驗團體的一員；藝術家在現場進行表演，他們的行動既是事件也是藝術作品。偶發藝術可遠溯自馬里內堤的未來主義咆哮、達達主義令人瞠目結舌的無意義詩句，以及超現實主義堅持以傲慢與詭異切入潛意識的決心。

歐登伯格所參與的偶發藝術經常被視為裝置（installations），掌握了普普藝術此時此刻、瞬間即逝的精神。這些前衛的活動本質上是激進的，也可能因為極端怪異的行為而顯得愚蠢。不過他們所代表的是，企圖嚴肅又努力的推演「什麼是藝術、什麼不是藝術」。

羅森伯格和歐登伯格都參與了這場尚未成熟的運動，但卡普羅（Allan Kaprow, 1927-2006）才是這場運動的核心健將。較不知名卻有見識的卡普羅，在李奇登斯坦還不確定是否追尋他的班戴法畫風時告訴他，「不需要看起來像藝術，才能成為藝術」。

這是個不錯的建議，而卡普羅自己也身體力行，引領了另一場全新的藝術運動。

怎樣的觀念藝術算是好作品？

觀念藝術、弗拉克斯、貧窮主義、行為藝術　一九五二～

觀念藝術（Conceptual Art）是現代藝術中最被人質疑的。你知道這一類的事：好比說，一大群人聚在一起縱情大叫（琶維〔Paola Pivi〕於二○○九年在倫敦泰特現代美術館的作品《1000》）；或者在只有一盞燭光照明的暗沉房間內，到處都是的爽身粉任人隨意撲撒（西班牙藝術家梅雷萊斯〔Cildo Meireles〕的裝置藝術作品《不定》〔Volatile〕）。這些作品通常娛樂性十足，甚至激發人們的思維，但，它們是藝術嗎？

沒錯。這些的確是藝術。因為那正是這些作品的意圖，同時也是使我們能夠加以評斷的根基。

差別在於，這些作品企圖在觀念領域表現，而不是物質領域，因此稱為觀念藝術。不過這並不足以讓藝術家有權濫竽充數。正如美國藝術家勒維特（Sol LeWitt, 1928-2007）在一九六七年《藝術論壇》（Artforum）雜誌中指出：「唯有好點子的觀念藝術，才稱得上好作品。」

《噴泉》，杜象

作品特色 觀念藝術之父的代表作，打破「創作媒材」的界線。

觀念藝術之父是杜象。他的現成物（ready-mades）作品，也就是一九一七年造成極大爭議、史上最出名的小便盆作品（見左頁圖17-1），造成了與傳統藝術的關鍵性決裂，「什麼可以是或應該是藝術？」被迫再次受到檢視。在杜象的挑釁之前，藝術應該是透過人所創造，具有美學、技術、人文價值，且應該裱框掛在牆上或放置於基座上受人瞻仰的。杜象的論點是，藝術家表達觀點或情感，不應該受限於媒材的狹隘限制。他認為，概念應該是最重要的，其次才考慮用什麼樣的形式，最適用於表達這

482

些概念。

　　他拿一個小便盆說明了這一點，從此，藝術作品不是只有繪畫和雕塑，而是藝術家所認定的任何東西。因此，**美不再是必須的，概念才是。**

　　而這些概念，可以透過藝術家所選擇的任何媒材來實現：無論是一千名尖叫的人類、滿屋子的爽身粉，或者另類一點，如觀念藝術的次領域──行為藝術（Performance Art），以藝術家自己的身體作為媒材。

　　二○一○年春天，曼哈頓現代藝術博物館展出阿布拉莫維奇（Marina Abramovic, 1946-）的回顧展，展覽涵蓋這位行為藝術表演者的四十年生涯。聽起來是個有趣的展覽，不過對一個像曼哈頓現代藝術博物館這樣的大型藝術機構來說，相對於主流票房保證的「畢卡

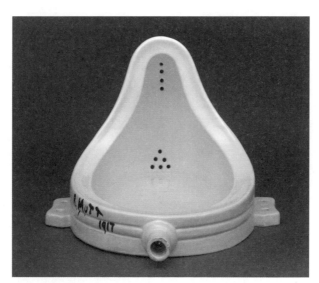

© Succession Marcel Duchamp / ADAGP, Paris and DACS, London 2012 / © Tate, London 2012

圖17-1 杜象，《噴泉》，1917 年。這是 1964 年複製品。

　　杜象以日常生活素材小便盆，轉化成有情色意涵的作品。此作掀起「什麼是藝術？」的激辯，也啟發了觀念藝術等試圖在觀念領域創作，而不是物質領域創作的藝術風潮。

「別忘了顧好家裡這位藝術家喔！」

索經典展」或「莫內傑作展」，似乎是為了藝術內行人所提供的展覽，曼哈頓現代藝術博物館過去從未推出這樣的展覽。但換個角度看，以行為藝術的性質來說，似乎也不令人感到意外。

因為這樣的藝術適合較小而親密的空間，而且通常在「瘋狂的方式」下進行，不像是曼哈頓現代藝術博物館這樣的世界頂尖現代美術館會推出的展覽。行為藝術是美術界的游擊隊，它慣於出其不意的出現，讓人感受其詭異的存在，接著隱沒於謠言與傳說中。

直到最近幾年，才開始有美術館將行為藝術納入檔期。像阿布拉莫維奇的完整回顧展，仍是相當稀有的展覽。部分原因是，行為藝術本身難以展出。因為，行為藝術的魅力，在於你必須親臨現場。

舉例來說，就其「藝術家必須隨時在現場」的藝術形式，如何將作品放在展覽空間的空白牆面上呈現？無論阿布拉莫維奇如何有才華，她仍舊只能在一個展覽空間現身。還有，如何將那些在特定時間與空間發生、瞬間即逝的藝術作品，集合成為回顧展？

484

《藝術家在此》，阿布拉莫維奇

作品特色　藝術家和報名參加的觀眾對坐，靜默不動，對看。

但反過來說，如果藝術家和他們的擁護者，會讓現存的邏輯宰制他們的作為，那麼，現代藝術也不會存在。因此曼哈頓現代藝術博物館依循其創立者的精神，就是要挑戰慣例，推出了阿布拉莫維奇回顧展。他們也找到解決方法。藝術家僱用了一群人，在美術館展覽期間，演繹她過去的諸多作品，解決了一次只能出現在單一現場的問題。同時，她將精力放在創作稱為《藝術家在此》（*The Artist is Present, 2010*）（見第四八七頁圖17-2）的新作上。在這個作品中，阿布拉莫維奇坐在曼哈頓現代藝術博物館的寬大中庭的一張木椅上，前方有張小桌子。桌子的另一端是一張空椅子。

她要求自己在展出的十一個星期間，於美術館的開放期間內，坐在中庭內的椅子上，七個半小時完全不休息（甚至不上廁所）。這是個非常辛苦的考驗。有意願的參觀者可以一個接著一個，在阿布拉莫維奇對面的椅子坐下來，觀看這位藝術家每日的歷程；此舉也將成為這個作品的部分元素。參觀者想要坐多久都可以，但必須保持靜默不動。到底有多少人會真的感興趣，當時無從得知，但可以想見，恐怕寥寥無幾。

不過藝術總是充滿驚奇。阿布拉莫維奇的《藝術家在此》，成為紐約的熱門話題，人們在街角耐心排隊，等待能夠在藝術家面前靜靜坐上一會。有些人坐了一、兩分鐘，有一、兩個人坐上了整整七個半小時，讓後頭耐心等待的觀眾不禁煩躁起來。阿布拉莫維奇全程都在現場，穿著一件長洋裝，像一尊美術館裡的雕像，靜默得不可思議。有些人說，和阿布拉莫維奇對坐，帶來了深層的精神體驗，他們熱

485

淚盈眶，看見未曾發現的自己。

結果證明，阿布拉莫維奇回顧展，完全不是只給圈內人的展覽，而是曼哈頓現代藝術聖殿所推出最為成功的展覽，和畢卡索、沃荷、梵谷回顧展登峰造極的票房紀錄不相上下。這是相當了不起的結果，因為藝術家本人並沒有家喻戶曉的響亮名氣，而且**行為藝術**，經常被視為提供給當代藝術狂熱分子的神祕展演。事實上，如果在十年前，向任何一間現代美術館館長提及阿布拉莫維奇這個名字，多數人會瞪大眼睛回應你。在藝術宇宙的主流軌道中，阿布拉莫維奇是這幾年才加入的行星。

那麼問題來了。為什麼呢？阿布拉莫維奇以及行為藝術為什麼能夠進入主流？為什麼川流不息的民眾（包括名流），湧向曼哈頓現代藝術博物館參觀她的展覽？

流行是其中的主要因素。行為藝術在娛樂事業的光譜中，占有其前衛性地位。碧玉（Björk）、女神卡卡（Lady Gaga）、樂團主唱安東尼・赫加蒂（Antony Hegarty）、演員威廉・達佛（Willem Defoe）和凱特・布蘭琪（Cate Blanchett）都曾參與行為藝術，或表示受行為藝術影響。而沒那麼時髦的喜劇演員薩夏・拜倫・柯恩（Sacha Baron Cohen）則是以其搞笑著稱。他以自創的分身「波拉特」（Borat）、「阿里」（Ali G）和「布魯諾」（Brüno）挑釁一般大眾，希望從中探討真理。其戲劇手法可追溯自一九六〇年代，行為藝術表演者的驚世駭俗之舉。可以說，今天在伸展臺上見到的誇張髮型和服裝走秀，在某種程度上，與阿布拉莫維奇和她同行的作品不無相關。

在大眾流行文化工作者開始加入行為藝術風潮的同時，全球各大美術館也跟上腳步。二〇〇年，倫敦泰特美術館開始徵聘年輕策展人策劃行為藝術展，因為他們發現這個藝術形式長久遭受忽視，另外，也為了回應因新興的藝術節活動所帶動的參與式文化。現場表演活動成為一大商機，無論是流行

圖17-2 阿布拉莫維奇，《藝術家在此》，2010 年

此作成為紐約的熱門話題，人們在街角耐心排隊，等待能夠在藝術家面前靜靜坐上一會。有些人坐了 1、2 分鐘，有 1、2 個人坐上整整 7.5 小時。有些人說，和阿布拉莫維奇對坐，帶來了深層的精神體驗，他們熱淚盈眶，看見未曾發現的自己。

音樂節或書展，不分男女老少，民眾都願意排隊，等著增添一點藝術娛樂氣息。

這是大型美術館的一片沃土，**美術館因此也從過去一、二十年冰冷生灰的學術機構，轉型成為明亮通風、闔家共賞的熱門景點**。藉由行為藝術，現場娛樂表演有了新的面貌，也使這些美術館有機會提升門票銷售數字。因此，那些想要在閒暇時找點不同或古怪事情來做的消費者，現在可以就近在現代美術館裡找到。這是所謂「**體驗經濟**」市場中的一塊，這個快速成長的娛樂產業，包括了參與式劇場、快閃，以及睡在一片泥濘裡作為某種「體驗」的週末音樂季。美術館開始出現滿滿的觀眾攀爬、穿越障礙賽，或者成為實境藝術的一員，既娛樂大眾又能為行為藝術表演者，創造與公眾溝通的平臺。

沒聲音的曲子，要你聽見更多

這和其風潮的根源——一九五〇年代初北卡羅來納州黑山藝術學院，所上演的詭異「偶發藝術」，已經相距甚遠。它原來是學生和老師之間，共同合作的多元藝術現場表演，參與者不乏知名人士。藝術家羅森伯格和他的音樂家朋友凱吉，還有凱吉的情人——當時任教於黑山藝術學院的編舞家康寧漢（Merce Cunningham），都是偶發幫的領導人物。一九五二年，他們邀請觀眾參與一場晚間活動，內容包含康寧漢的舞蹈、羅森伯格的畫展（他同時在活動中播放留聲機），以及凱吉站在梯子頂端上的演講——這場演講包含幾段完整的沉默，果然是完全的凱吉風。

今天這些事聽起來像典型的學生成果展，但這三個人湊在一起絕非典型。他們以凱吉的演講作為演出架構，所有的活動內容必須在演講期間發生。為了讓事情更複雜，他們並沒有事先指定個別活動發

生的時間，而是逮到機會就上場。混亂接二連三的發生，活動激烈進行；行為藝術踏出了公眾矚目的第一步。

活動成功完成之後，凱吉、康寧漢和羅森伯格設計的舞臺入舞。特別是凱吉深為當時的氛圍所啟發，在黑山藝術學院活動的同一年，他推出音樂史上最為惡名昭彰的一場音樂會。這場傳奇事件發生在一九五二年，紐約州胡士托（Woodstock）的梅維利克音樂廳（Maverick Hall）。鋼琴家都鐸（David Tudor）走上臺坐在鋼琴前；空氣中飄著興奮的期待感，聽眾等著聽見這位特立獨行的作曲家的最新作品。但即使是思想開放的紐約文青，聽了凱吉的這曲《四分三十三秒》也不禁困惑懊惱。因為這首曲子裡，什麼也沒有。都鐸像發呆的殭屍坐在鋼琴前整整四分三十三秒，肌肉動都沒動，一個音也沒彈。演出中唯一的動作就是起身離場。

觀眾不禁要問，凱吉怎麼敢以一首除了沉默一無所有的樂曲，呈現給這群買了票──而且和他站在同一陣線──的觀眾呢？他怎麼能夠如此缺乏誠意與敬意？凱吉的回應是，《四分三十三秒》並不是沉默，世間無所謂沉默。他表示「第一樂章」中他聽見外頭風在吹，還有屋頂上雨滴落下來的啪啪聲。這支作品要呈現的不是沉默，而是聽見聲音。後來，我看了一場凱吉的長期夥伴兼伴侶康寧漢的「表演」。康寧漢此時已經成為現代舞蹈界最受尊崇的人物，以其極端的編舞風格和舞蹈動作所著稱。康寧漢在這場《四分三十三秒》演出中，穩穩靜坐在一張紅色的舒適沙發椅上。

連聲音、氣味和觀眾，都拿來創作

凱吉於一九五二年的創舉迅速擴散，這位編曲家很快的有了一群藝術家所組成的粉絲俱樂部。其中一位是，就讀凱吉所任教的紐約社會研究新藝術學院（the New School for Social Research）編曲課程的學生──美國畫家暨知識分子卡普羅。凱吉對禪學的興趣，以及他以隨機作為藝術創作的原則，讓卡普羅深感認同。他欣賞凱吉以自發性作為創造潛力的想像力，卡普羅也踏上了定義藝術新紀元的探險之旅。

他在一九五八年，波洛克逝世兩年後所寫的〈傑克森‧波洛克之遺贈〉（The Legacy of Jackson Pollock）一文中，發表了諸多見解。卡普羅的繪畫訓練屬於抽象表現主義技法；他特別選出波洛克作為這個風潮中，真正獨具天賦的藝術家。他讚美波洛克的視野和「傑出的嶄新風格」，並表示當他逝世時，「我們身上也有些東西隨之死去，彷彿他身上有一部分就是我們」……他甚至認為「波洛克摧毀了繪畫」。當波洛克在腳下的畫布上潑灑顏料時，人們稱之為「行動繪畫」。但卡普羅認為波洛克事實上是一名行為藝術表演者，只是恰巧使用的是顏料。

卡普羅認為問題出在波洛克鋪滿整面牆的畫作，觀眾在欣賞之餘會期待更多的戲劇性，卻發現畫布的四周限制了這種可能性。卡普羅認定的解決之道就是，**將畫布完全移除**，並堅持「使日常生活的空間和物件，占據或甚至迷惑人們，無論是透過我們的身體、衣物或房間」。

卡普羅像購物清單似的**羅列出各種感官，如聲音、動作、氣味和觸覺，用以替代畫布和顏料。**他甚至加上一長串似乎永無止境的美術材料建議名單，包括椅子、食物、電、霓虹燈、菸、水、舊襪子、

狗和電影。卡普羅認為，在未來，人們不需要說「我是一名畫家」、「一名詩人」或「舞者」，只要說「我是一名藝術家」。

一九五九年的秋天，卡普羅在紐約魯本藝廊（Reuben Gallery）以一場活動呈現他的想法。卡普羅在藝廊裡打造了三個彼此相連的空間，以半透明的面板做區隔。《六個段落中的十八項偶發事件》（18 Happenings in 6 Parts, 1959）表演共有六幕，每一幕有三項偶發事件。所有參與者（觀眾和藝術家）會收到卡普羅寫的指令卡，卡普羅把這指令卡稱為「譜」（score）。為了在過程中加入隨機元素，他先將卡洗牌，因此沒有人會在事前知道自己要做什麼。參與者被要求執行的行動，並不是劇場的操控式誇張演出，而是用來反映現實生活的情境。這些日常行為包括爬樓梯、坐在椅子上或擠柳丁。

當瓊斯和羅森伯格成為美國普普藝術先驅之時，卡普羅也在同時間展開他的實驗。他們的藝術立場在多方面都是相似的：他們同樣都企圖**連結藝術和生活之間的斷層**。瓊斯和羅森伯格藉著各種日常物件重新組合，藉此**轉化商品成為藝術**，卡普羅則藉著**轉化平凡人成為一件藝術品**而達成。羅森伯格選取各種日常物件重新組合，藉此揭露故事或意料外的互動。卡普羅在他的偶發事件中也採取同樣方法，使觀眾參與成為環境中拼貼的一部分。羅森伯格在紐約工作室附近漫步，為他的藝術撿拾可造之材，卡普羅則在同樣的街道上思考著，這些街道就是藝術本身。他曾說：「在十四街散步，比任何偉大藝術作品都來得精彩。」

丟掉畫架，裸女身體當筆刷

對智識的好奇心，帶領卡普羅走向多元的靈感來源，其中一個靈感來源是法國藝術家克萊因（Yves Klein, 1928-1962）。克萊因對於他稱為「空無」（the void）的無限天空及海域非常感興趣。他透過大幅的單色繪畫，表達對「空無」的神祕與哲學感受。他後來完全以藍色作畫，甚至將他特別鍾愛的一種調製而成的色彩，命名為「國際克萊因藍」（International Klein Blue，簡稱 IKB）並申請專利。

克萊因是法國新寫實主義（Nouveau Réalisme）風潮的一員，和其他觀念藝術類別一樣，創作目的是超越「畫架式繪畫」（Easel Painting）。按照其宣言的說法，所謂畫架式繪畫的時代已經過去了，並推出一系列稱為人體測量學（Anthropométries）的行為藝術表演。意思是，他不再以他的招牌來覆蓋畫布，而是邀請三名裸體年輕女性模特兒，自行浸入顏料中。模特兒浸覆顏料後，由克萊因協助模特兒走向一面大型白色垂直平牆，上頭罩著一張巨幅紙張。接著克萊因引導這幾名女子將沾滿IKB顏料的身體印向牆面，留下身體部位的痕跡，結果很像史前洞穴畫作，又像搞怪藝術系學生的臥房牆面。

為了增添表演性，克萊因另外為現場賓客提供藍色雞尾酒，並請一群音樂家演奏他的音樂作品《單調交響樂》（Monotone Symphony, 1947-1948）——一首由單一和弦持續演奏二十分鐘的作品。

一九六二年，年僅三十四歲的克萊因死於心臟病，他影響日後觀念藝術與行為藝術的超凡藝術生涯，也因此劃下句點。

藉由「移除元素」而不是「增加元素」完成作品

義大利藝術家馮塔納（Lucio Fontana, 1899-1968）於一九五〇年代後期，買下一幅克萊因早期藍色時期單色畫作。他同樣對空間和空無的概念感興趣，對於挑戰藝術家畫布的限制與力量，也具有同等企圖。克萊因在畫布上重複畫著單一顏色，馮塔納則是拿刀片劃向畫布。他將多幅畫布劃破，並給予統一標題《空間觀念》（Spatialism），認為藝術因此而更接近科學和科技。他稱之為空間主義（Spatialism），認為藝術因此而更接近科學和科技。他將多幅畫布劃破，並給予統一標題《空間觀念》（見下頁圖17-3）。

有些觀念藝術容易惹惱人，馮塔納的作品碰巧是其中的一種。我曾經和一些朋友肩並肩站在馮塔納被劃破的作品前，他們指著他的作品氣憤的說：「你說好了，這怎麼稱得上是藝術呢？」或許不是，但我想，馮塔納的作品仍舊是值得一提的。

《空間觀念：等待》，馮塔納

作品特色　多麼有概念的劃一刀。

舉例來說，在《空間觀念：等待》（Spatial Concept: Waiting, 1960）中，斜斜的那一劃為畫布顯露畫布內層的黑色，深黑色的空無（指涉太空時代）因而顯現。此作並不是外行人的作品，而是出自一位技巧純熟的藝術家之手。這一劃，或者稱為這道傷痕，與其顯著的暴力、手術、性暗示，在馮塔納精巧的執行下，表面毫無粗糙邊緣，因此使觀者的視線，能夠流暢的墜入那一道切痕所劃開的黑色深淵。

圖17-3 馮塔納，《空間觀念》系列之一，1959 年

斜斜的那一劃為畫布顯露畫布內層的黑色，深黑色的空無（指涉太空時代）因而顯現。此作顯示幾個有趣的概念。作品藉由「移除元素」而不是「增加元素」而構成，創作者藉由「破壞」來「創作」；同時把平面的物體，轉成立體效果。

《空間觀念：等待》彰顯幾個有趣的概念。首先是「解拼貼」（décollage）的觀念。也就是，**作品藉由「移除元素」而不是「增加元素」而構成**。從某個角度來說，馮塔納的舉動**破壞**了原本完美的畫布。但從另一個角度來看，它卻是一個創造行為：他創造了一件藝術作品。同時，他**也將平面的物體，轉變成為立體**。畫布過去只是被添加顏料的材質，現在卻具備了雕塑的材質特性。畫布的功能從此改變：我們不再只是觀看，我們同時也向內窺視，以此幻象取代過去的幻象。

貧窮藝術，就看你有沒有地方擺

馮塔納以最低限度的材料轉化出最大效果，激發新世代的義大利藝術家，創造**貧窮藝術**（Arte Povera）風潮。貧窮並不是劣質，在藝術創作中指的是以基本素材，如樹枝、破布、報紙作為創作材料。這樣的特質在現代藝術故事中不斷出現，從畢卡索到波洛克，都曾經廣泛運用。

貧窮藝術的藝術家回應的是，義大利在二次戰後，曇花一現的榮景所面臨的經濟衰敗。和他們的義大利現代藝術先驅——未來主義藝術家——不同，他們感興趣的是，讓現代生活和過去連結。他們關注消費社會中不斷增加與變化的新事物，以及對歷史的忽視和冷漠。

其手法和許多現代藝術風潮一樣，不只試圖消除藝術和生活的分野，也想泯除不同藝術類別的差異。這些義大利人認為，藝術家須**融合繪畫、雕塑、拼貼、表演和裝置藝術，也就是我們今天所稱的複合媒材創作**（mixed-media practice）。

《碎布維娜斯》，皮斯特萊托

作品特色 二手衣堆在維納斯塑像旁，藝術應從美術館回到現實世界。

皮斯特萊托（Michelangelo Pistoletto, 1933-）是這個風潮的創始成員。他想讓藝術自美術館或藝廊的神聖之地釋放，回歸現實世界。一九六〇年代中期，他實現了這個想法，將一個以報紙製成，稱為《報紙球體》（Newspaper Sphere, 1966）、直徑約一公尺的大球帶上街，在杜林市（Turin）的街道上，和群眾一同「散步」。他認為，這是一個既詭異又有趣的行為藝術作品，並且把它稱為「步行雕塑」（Walking Sculpture）。

同年他做了另一件雕塑作品《碎布維娜斯》（Venus of the Rag, 1967）（見左頁圖17-4）。作品中成堆的二手衣，堆砌在維娜斯雕像周圍。他在訪談中表示，這件作品「將過去的美和今天的災難結合」。這尊由現代碎布所環繞的古典女神，實際上是皮斯特萊托在花園裡找到的廉價複製品，這位藝術家對膚淺的消費文化提出的評論，因此而更顯分量。

貧窮藝術另一位藝術家雅尼斯・庫奈里斯（Jannis Kounellis, 1936-2017）選擇以「謙卑素材」（humble materials）的反資本主義立場，將史維特斯和羅森伯格的理念發揮到極致。他用舊床架、煤炭袋、衣架、石頭、毛線、穀物袋、甚至是活體動物創作藝術。一九六九年他在羅馬的藝廊，展出他的裝置藝術作品《無題（十二匹馬）》（Untitled〔12 horses〕, 1969）。

這件作品包含十二匹繫在藝廊牆邊的嘶鳴馬匹，在展覽期間強制居留數日。庫奈里斯企圖藉由產出一件無法被販賣、且稍縱即逝的作品，回應商業化的藝術，而且要讓這件作品弄髒現代美術的潔淨空

圖17-4 皮斯特萊托，《碎布維娜斯》，1967 年

成堆的二手衣堆砌在維娜斯雕像周圍。藝術家希望這件作品「將過去的
美和今天的災難結合」。這尊由現代碎布所環繞的古典女神，實際上，
是皮斯特萊托在花園裡找到的廉價複製品。

間。對這位藝術家來說，現代美術空間的樣貌、目的，以及給人的感受，和汽車展場並無分別。

《群》，波伊斯

急救品很有限，必須另找求生方法。

世界上恐怕沒有幾間汽車展場，會想要急著公開展示波伊斯（Joseph Beuys, 1921-1986）的汽車。

這位德國藝術家暨政治運動分子，將一輛福斯露營車改造為藝術作品，後頭拖著二十四臺雪橇，每臺雪橇都綁著急救箱、一塊動物脂肪、一把手電筒和一捆毛毯。他稱這作品為《群》（The Pack, 1969）（見左頁圖17-5），暗指雪橇所象徵的狗群，並形容這件作品為「急救物件……此福斯巴士作用有限，為求生存，必須採取更為直接原始的方法」。今天看來，那輛福斯露營車是輛經典款，而《群》則是波伊斯的經典作品。過去曾被許多人解讀為瘋狂的波伊斯，在今天的前衛藝術界之地位，已有如藝術之神，被視為二十世紀下半葉最重要的藝術家之一。我十分同意。

《群》包含許多波伊斯一生作品中不斷出現的象徵：毛毯、脂肪、生存，和生肉般的感受。這些元素都來自一則波伊斯經常講述（但或許並不是真的）的故事，有關他在二次世界大戰後身為空軍機師（屬實）的經驗。波伊斯談到飛機如何在克里米亞墜毀，如何因為遊牧民族韃靼人，將他的身體包在脂肪和毛毯中而撿回一命。

他在戰爭中身受重傷這一點，是確實的，但或許最深層的傷口是心理的，來自個人及德國的行為所產生的罪惡感。戰後那幾年，對德國藝術家來說是辛苦的，特別是對這位親近德國傳統和民族文化的

498

圖17-5 波伊斯，《群》，1969 年

一輛福斯露營車後頭拖著 24 臺雪橇，每臺雪橇上都綁著急救箱、一塊動物脂肪、一把手電筒，和一捆毛毯。波伊斯自己形容這件作品為「急救物件……此福斯巴士作用有限，為求生存，必須採取更為直接原始的方法」。

藝術家。波伊斯的因應之道是透過系列演講，並且對政治保持高度關切，以直接面對這些問題（他曾參與德國綠黨的建立）。這件作品和納粹提倡的一致性與偉大不朽，完全相反。波伊斯用死去的動物、髒碎布和天馬行空的想法，創造了藝術。

波伊斯和一位立陶宛裔的美國藝術家馬西納斯（George Maciunas, 1931-1978）成為至交。馬西納斯當時住在德國，為美國空軍基地擔任平面設計師。馬西納斯在一九五〇年代末期和一九六〇年代初期，曾經造訪紐約，認識許多藝術世界的領導人物，包括影響他至深的凱吉。他對杜象、卡普羅的偶發藝術、新寫實主義和蘇黎世達達主義極有興趣，因此發展出**一個新達達**（Neo-Dada）**藝術風潮的概念，並稱為弗拉克斯**（Fluxus），意思為「激流」（flow）。他在《**弗拉克斯宣言**》（*Fluxus Manifesto, 1963*）中，**要求這世界淨化中產階級的病態，以及智識、專業和商業文化。**他承諾弗拉克斯將提倡現場藝術，使文化、社會、政治革命分子的核心小組，融合成為團結的前線行動。

對死兔子說話？能刺激你的感官，就是好作品

波伊斯是個樂於以藝術之名，融合任何事物的人。藉由將自己融合進入自己的作品當中，他看見了達成弗拉克斯目標的潛力。在行為藝術中，藝術家可以是自身藝術的媒介；波伊斯更進一步，**使自己成為藝術作品。**事實上，他表演時所扮演的人物，和他「臺下」的自己並無分別。然而，因為他的作品並沒有立即可辨的風格（不像沃荷在大眾消費主義世界中的探索，最終將自己化為品牌），作為某個角色（character）的波伊斯，就成為融合的必要元素。

而所謂的角色就是他本人。藝評家和藝術行家對波伊斯離經叛道的演講、辯論和表演所帶有的能量、想像力和混亂讚譽有加。其中一場行為藝術的「行動」稱為《我喜歡美國，美國也喜歡我》（*I Like America and America Likes Me, 1974*），波伊斯將自己和一頭狼囚禁在籠子中長達一週之久。聽起來很奇怪，但不及他最常被提及的作品《如何向一隻死兔子解釋畫作》（*How to Explain Pictures to a Dead Hare, 1965*），這是一場我夢想有機會參加的活動。

波伊斯安靜坐在德國杜塞道夫艾費德藝廊（Galerie Alfred）的椅子上，頭上灑滿蜂蜜和金箔，手臂中挽著一隻死去的兔子，盯著牠不動。過一會，他起身在房間中走動，觀看牆上的畫作。期間，他偶爾會將死兔的頭向著畫立起，然後在牠的耳朵旁講悄悄話。有時候他會回到椅子上坐下，全程不曾理會觀眾。以上持續了三個鐘頭。

觀眾被嚇得動彈不得。波伊斯後來表示，他捕捉了觀眾的想像力，說「這肯定是因為大家⋯⋯看出解釋事情的問題所在，特別是藝術和創意性的作品」。或許是。不過，我認為這些觀眾只是感到迷惑又有趣。波伊斯是個喜歡動物的人，他認為死去的動物，甚至比某些頑固理性的人類更具直覺力。他的觀點是，向死去的動物解釋事物，能夠傳達一種世界的神祕感。波伊斯的行為藝術——以及所有的行為藝術——並不只於藝術家的行為和概念，同時也包含了觀眾的反應。波伊斯的行為藝術和觀眾所感受到的不適，同等重要。透過波伊斯的表演，觀眾平常半健忘狀態的**心智會變得更清醒，認知能力也因此得到強化。**在波伊斯行為藝術中的藝術，乃是互不分離的整體。

而這也是另一位弗拉克斯藝術家——小野洋子（Yoko Ono, 1933- 「披頭四」老大藍儂的遺孀）在她早期的行為藝術作品中，深刻揭露的。《切片》（*Cut Piece, 1964*）是一件強而有力且充滿警示的作

品，凸顯將觀眾參與視為作品內在元素，所產生的危險後果。作品中，小野洋子沉默且面無表情的獨坐

在舞臺的地板上，雙腿伸向一側。她身上穿著一件簡單的黑色洋裝，在她前方不遠處，同樣在舞臺地板

上，有一把剪刀。觀眾就座後，他們受邀上臺一個一個撿起剪刀，在小野洋子的裙子上動刀。一開始觀

眾回應緩慢，動作猶豫；但慢慢的他們更加自信大膽，一刀又一刀的將藝術家的洋裝剪碎。

今天在網路上觀看當年這件作品的紀錄短片，彷彿見證一件帶有性侵味道的暴力事件。它揭露了

人性和人際關係、關於攻擊者和受害者、施虐狂和受虐狂的真相，其成果就我認為是繪畫和雕像難以達

成的。它並不是戲劇，因為作品中沒有預先構想的故事或特定結局，也沒有任何經過安排的動作。不過

就像某些（但並不是所有的）行為藝術，其中仍存在著敘事性：那是由藝術家面對無法預期的觀眾所激

起的一場對話，而結果也同樣無法預料。如果說，**藝術是為了激起人們的感官，用以挑戰、幫助人們明**

白、讓人帶著新鮮感觀看，那麼小野洋子的《切片》，確實是一件精彩絕倫的藝術作品。

地景藝術：以戶外自然環境彰顯訴求

雕塑家里察‧隆（Richard Long, 1945-）在他的觀念藝術作品中，也揭露了這個隱藏的真相。里

察‧隆和埃利斯一樣喜歡走路，觀察我們在生活周遭所造成的影響。以墨西哥為基地的藝術家埃利斯，

拍攝人們如何回應他的作品，里察‧隆則是拍攝荒蕪的地景。這些作品並不是報導性的攝影作品，而是

刻意精心策劃的活動。里察‧隆二十二歲自藝術學院返家時，創作了《步行所形成的線》（A Line Made

by Walking, 1967）。他於途中停下，決定在田園中央來回走動，直到走出一條明顯的路徑，接著拍下照

片。這是個簡單卻效果十足的作品。在他細心設計之下，顯露出人類的痕跡，既充滿原創性，同時讓人想起在此之前的多項現代藝術風潮：自波洛克以腳步劃出的剛勁筆觸，至紐曼的「拉鏈」畫作，以及包浩斯設計作品中的簡樸。

《螺旋形防波堤》，史密斯森

作品特色 地景藝術最知名的作品，表達人與環境的關係。

這是興起於一九六〇年代末至一九七〇年代初，觀念藝術的分支——地景藝術（Land Art）——的早期範例。此藝術類別中最知名的或許是史密斯森（Robert Smithson, 1938-1973）的作品《螺旋形防波堤》（Spiral Jetty, 1970）（見第五〇五頁圖17-6）。這件長四百六十公尺、寬四‧六公尺的作品，位在猶他州大鹽湖區，是一件以原址的黑色玄武岩所構成的宏偉大地雕塑。逆時鐘的螺旋有其神祕與神話特質；它既古老又現代，既抽象又具象。史密斯森認為，在美術館中的展覽已經過時，於是和里察‧隆同樣選擇以戶外自然環境創作。

這個作品的靈感來源，和史密斯森的許多愛好一樣多元：人類學、自然史、製圖學、電影、熱力學、科幻和哲學，都包含在此一作品當中，它不受時間限制，新鮮與險惡並存。史密斯森曾說「藝術家尋求的是……現實將隨之仿造的虛構之事」。

一九七三年，史密斯森在空中，為他的另一件地景藝術作品拍攝紀錄時飛機墜毀；這意味著，史密斯森並沒能看見他的預言成真。《螺旋形防波堤》本質上談的是人類和環境的關係，以及我們身邊的

結構如何影響我們的行為。史密斯森創作這件宏偉雕塑的四十年間，絕大多數時候這件作品都是沉在水底看不見的。通常得在乾旱時，鑲嵌著鹽晶的邊緣才會露出水表，如聖獸自深水浮出。史密斯森在低水位時開始進行這個作品；只不過低水位只維持幾年時間，之後的三十年裡，這件作品始終在水面下。

《螺旋形防波堤》成為世界上最巨大的測量儀：提供我們測量我們和環境的關係，以及周遭的結構——如消費主義與全球化——如何影響我們的行為。正如勒維特所說的，「唯有好點子的觀念藝術，才稱得上好作品」，史密斯森的《螺旋形防波堤》確實是個好點子。

圖17-6 史密斯森，《螺旋形防波堤》，1970 年

這件長 460 公尺、寬 4.6 公尺的作品，位在美國猶他州大鹽湖區，是一件以原址的黑色玄武岩所構成的宏偉大地雕塑。這條不通往任何地方的壯觀道路看似人耳、音符，又像蝸牛殼。史密斯森在低水位時開始進行這個作品；只不過低水位只維持幾年時間，之後的 30 年裡，這件作品始終在水面下。

方塊舞：「演出」人性

觀念藝術家雖然不常在觀眾面前做作品，但仍以表演和他們的身體作為溝通的媒介。瑙曼（Brauce Nauman, 1941-）將自己的表演記錄後，於藝廊和美術館中以攝影或錄像方式呈現。瑙曼在一九六六年取得美術碩士後返鄉，不久便決定以觀念藝術技法創作，並以此奠定其藝術生涯。

返鄉後的瑙曼坐下思考他該怎麼做，該創作什麼樣的藝術。日後他回憶那一刻提到：「如果我是藝術家，而我正在我的工作室內，那麼不管我怎麼做都是藝術。」他問自己，**為什麼藝術必須是一個成品，而不是一件活動呢？**於是，瑙曼開始對創作藝術的過程感興趣。不久之後，他完成一件攝影作品，稱作《在工作室中懸浮失敗》（Failing to Levitate in the Studio, 1966），作品中記錄這名藝術家，嘗試在工作室中的兩張椅子之間懸浮。

照片影像顯示瑙曼處於兩種狀態中，一是身處兩椅間呈水平狀，以椅子的結構作為支撐；另一階段覆於第一張影像之上，顯示這名藝術家蹲著身體，挫敗的坐在地板上。這是他嘗試失敗的紀錄：是他對生命、或許也是我們所有人的生命的評論。這件荒謬的藝術作品裡，彷彿在翻覆的椅子和瑙曼淤青的臀部間，埋藏著杜象促狹的笑意。

隔年，一九六七年，瑙曼創作《方形周邊的舞步（方塊舞）》（Dance or Exercise on the Perimeter of a Square〔Square Dance〕, 1967）。這支十分鐘短片不斷重播，畫面中赤足的瑙曼穿著一件黑色上衣和牛仔褲。他在地面上以白色膠帶標出一公尺寬的方格，方格四周再各別標上中間點。瑙曼從其中一個角落開始，跨出一步走向中心點，測量方格的一半。他不斷重複，依著節拍器的節奏，不斷在方格的周

506

圍走動。不斷的重複。

這當然正是他的目的。這就是生命。瑙曼成為他所代表的**人性：不曾學習、前進，永遠自我重複**。節拍器標示了時間的無情，宰制著我們的生命。工作室則是時間和物體所棲息的空間。瑙曼透過拍攝如此簡單、日常的動作——跨步向另一側——轉化其概念成為饒富興味的藝術作品。重複性是其中的重要元素；這個作品說的是沉迷、是過程，以及人類的狀態。其故事沒有起點也沒有終點；生命只是繼續。瑙曼企圖以看似無意義的藝術作品吸引我們，使我們慢下來，在常軌中停歇，好好看一看、想一想——直到我們明白。

我們已經花了太多時間**以得來速的模式參觀藝廊**，比如在前往買杯咖啡和明信片的路途中，隨意瀏覽梵谷的畫作和赫普沃茲的雕塑。瑙曼不會讓這樣的事情發生。如果我們漫不經心的走過《方形周邊的舞步（方塊舞）》，我們在這個作品裡什麼也不會得到。瑙曼的作品觸及許多主題，但其中最重要的是覺察（awareness）。

公然拿槍路上散步，紀錄片都是假的！

隨著觀念藝術在當代藝術版圖中逐漸擴大，「行動」（actions）、「覺察」成為經常出現的主題。埃利斯（Francis Alÿs, 1959-）創作了大量備受矚目的「行動」（actions）。其內容涵蓋埃利斯在現在所居住的墨西哥市的徒步行動，以凸顯被多數人忽略的身邊景物。

埃利斯所做的《收集者》（The Collector, 1990-1992）影片中，呈現他在街上拖著一只玩具狗，玩

具狗拖著具有磁性的輪子，沿途收集鋁箔紙、大頭釘和錢幣。這是即時考古學家，藉著收集我們在忙碌生活中遺落的物品，所提出的當代文化研究。

在《重演》（*Re-Enactments, 2000*）一片中，他走進墨西哥市的一間槍械專賣店，買了一把貝瑞塔九厘米手槍，上膛後，他在街上公然以右手托著槍散步。這個階段記錄了這座城市和暴力、槍枝的關係。他是否會被忽視，或者完全不被注意？又或者會立即遭到挑戰呢？答案是，他步行了十一分鐘，沒有任何人找他麻煩，直到一名警察以頗為粗魯的方式質疑他。這是作品的第一部。

第二部是隔日的《重演》。但警察令人驚訝的允許他上街，甚至同意在影片中以「臨時演員」身分出現。事件以相同的結果收場，但這次是以演出的方式作結。這次的目的，並不是評論墨西哥市的市民和犯罪的關係，或警察對於人民帶槍上街的容忍度。《重演》的目的在於**凸顯紀錄片的偽造性質**，特別是記錄行為藝術的攝影作品。埃利斯提醒了我們，當我們站在藝廊觀看他的超現實舉動，或在電視上看紀錄片時，**影片背後始終存在著操弄、主觀性和演出的元素。**

第 **18** 章

極簡主義 看到什麼就是什麼

磚頭就是磚頭，喜不喜歡自己決定

它們並不算陌生，我們都曾來到它們——安靜沉思那一類的——面前。它們擁有強韌纖維般的內在力量，不張揚、亦不輕易屈服在世間原則之下。在我的經驗中，它們從不虛華，而且總是行止得宜，淡定的處世風格讓身邊的人看起來像嘰嘰喳喳的蠢蛋，且身上總有著一股冷淡、不可知的特質。

我所說的，當然是極簡主義（Minimalism，又稱極限主義）的雕塑。這些以工業素材製成的立方體或長方體雕塑線條直接俐落，坐落在展場中央或牆面，宰制著整體空間，以及你我。它們和學生抗議、自由性愛一樣，都是一九六〇年代的產物。不同的是，**極簡藝術作品想表達的，是沉思冥想而不是挑動情緒**。它們有著實事求是的冷靜性格，和周圍那個空洞、喋喋不休的世界形成對比。

極簡主義是集結多方影響的產物，舉凡賓州鐵路和布魯東的超現實主義都是。極簡主義綜合體中，包括包浩斯的簡約現代美學，以及影響甚鉅的俄國構成主義。而且，儘管**這些雕塑看來被動，它們卻與行為藝術息息相關，而你，作為觀者，正是其中的表演者**。因為在這些藝術家的心中，他們的藝術作品，只有當我們這些觀眾來到展場中，方能「啟動」生命。只有在這時候，他們的雕塑才能夠施展所被賦予的職責：也就是，影響它們所處的空間，而且更重要的，影響空間中的人。因此，作為觀者的我們，並不只是純粹欣賞其幾何優雅線條，而是去感受它們的存在如何改變我們，以及我們所處的空間。

不加工、不上色，看到什麼就是什麼

我心懷戒慎的以雕塑（sculpture）來形容立體極簡主義作品；雖然極簡主義藝術家盡可能避免使用這個字眼，因這個詞與錯覺（illusion）有關。在這些藝術家眼中，所謂錯覺，指的是傳統雕塑經由改變

510

原始素材，而成為其他東西（例如將大理石打造成成人形）。那是極簡主義藝術家所深惡痛絕的，因為這夥人向來平鋪直敘。如果他們以木材、鋼鐵或塑膠製作某件物品，那麼看到什麼就是什麼，也就是，**一個以木材、鋼鐵或塑膠所製成的物品，這就是他們的作品，不會變成其他東西。**

他們發明了很多個，能夠更貼切形容其創作品的詞彙。早期最受歡迎的是物件（objects）。聽起來並不是不合理，不過似乎沒有增添更多說明。畢竟，雕塑原來就是物件。他們提出的另外兩個字眼，也同樣太過平鋪直敘。其一是立體作品（three-dimensional work），另一個則是結構（structure）。到了最後（肯定是迫於無奈），他們提出了提案（proposal）一詞。該詞的確在任何情境下都說得過去，不過拿它來形容一個二・五平方公尺的金屬立方體，卻顯得毫無意義。因為它並不是提案，而是一個主張。

因此為求適切，我決定違背極簡主義藝術家的心願，稱本章所提及的所有空間性作品為：雕塑。

混亂中創建秩序：極簡主義藝術家所創作的藝術，和其他時期所創作的藝術並沒有什麼不同。**藝術向來或多或少在**極簡主義藝術家所創作的藝術，可能是風格派方格系統的組織原則，或者，如立體派層層疊疊的扁平空間，甚至達達風潮的無政府虛無主義，目的也是要脫離世界的腐敗以建立新秩序。所有的目標都一樣：渴望使生活重回掌控。而**極簡主義藝術家對於恢復生活秩序的渴望，更勝於史上所有藝術風潮。**這份藝術家名單完全是美國白人男性，其規律、剛強與好推演的特質，顯然頗有極簡主義特性。

《無題》怎麼欣賞？觀眾自己想

現代藝術中又多了一個紳士俱樂部，而且並不難察覺，因為這些作品有著明顯的男性特質。這些

藝術家偏愛具有冷調機械質地的作品，並且極為講究細節，雖然往往不著痕跡，讓人難以察覺藝術家的存在。這些藝術家帶有疏離的氣質，作品經常組裝得有如工業產品。極簡主義藝術家所創作的雕塑品，完全不比木雕或石雕費勁。他們的雙手不會流血，額頭不會滲汗，不像其他人在焊接、上螺栓或組裝作品時的遭遇。

他們比較像建築師：繪圖、發布命令、監督製造過程。這沒什麼不對。偉大的荷蘭大師魯本斯（Peter Paul Rubens, 1577-1640）身邊也有不少助理幫他畫畫，他找幫手以增加產量（可見藝術家商人的角色並不是沃荷、昆斯或赫斯特發明的），要求這些員工模仿他的風格。但極簡主義藝術家的做法相反。如同美國普普藝術家，他們想要完全消弭自我，讓作品不帶有任何個人表現和主體性，甚至作品的來源出處也不著痕跡。

他們的目的，在於強迫觀者直接面對眼前的物體，不被創造者的性格所影響。有些藝術家，如賈德（Donald Judd, 1928-1994），甚至不再為作品下標題以免干擾作品。因此，我們所看到不少賈德的藝術作品，都是同個名字《無題》（Untitled），只有靠標題以標示的創作日期作為搜尋作品的依據。聽起來或許有點愚蠢，不過賈德以及其他的極簡主義藝術家相信，作品必須消除所有無關的細節，他們表示「元素越多，越是容易模糊作品焦點，甚至凌駕於作品形式之上」。

賈德最初以濃郁如血的鎘紅色巨型抽象主義畫作，打響藝術家名號。後來他雖然放棄了抽象表現主義與畫架式繪畫技法，他卻從不曾放棄鎘紅色。離開畫布的主因，源自他的極簡主義哲學。賈德認為，以畫布創作的問題在於，觀者無法將畫布及畫布上的圖畫，視為一個整體。當我們看畫時，即便是平面單色抽象作品，我們也只把它當成一個畫面，並不會思考它畫在什麼東西上，何必呢？那並不是重

點。但我們早晨套上 T 恤或是拿毛巾擦乾自己時，我們會把布料和上面印著的圖案視為整體。基於一體性（Oneness）及整體性（Wholeness）的觀點，賈德企求統整他的藝術作品成為全面的單一物品。他在雕塑找到了答案。

《無題》，賈德

作品特色　純供欣賞，不需要專家知識。

《無題》（Untitled, 1972）（見下頁圖 18-1）是一個開放式、打磨過的銅箱，高不到一公尺，寬一公尺半多一點。賈德在內層塗上他最愛的鎘紅色油漆。另外，咦……沒別的，就這樣。《無題》裡沒有象徵，也沒有暗示。它就是一個內部漆成紅色的銅製箱子，而且，它是一件藝術作品。它的目的是什麼呢？答案是，純粹供人欣賞，任人就材質及美學評斷這個作品的外觀及給人的感受。無須詮釋作品，因為它並無暗藏玄機需要被挖掘。這點在我看來確實很解放。終於，作品不玩把戲，也不需要專家知識，只要回答一個問題：你喜歡還是不喜歡？

我喜歡。

我覺得它的簡約很迷人，銅箱的表面質地溫暖，銳利精準的線條極為優雅。靠近銅箱，你會看見紅色有如火山蒸氣自開口處升起，更加凸顯箱子的鋒銳輪廓。如果往箱子裡頭的空間看，你會發現鎘紅色的迷霧效果帶有夏末夕陽的朦朧光感。內牆像是浸過紅酒，盯著這個銅質鏡面內牆一會兒，你會開始看見兩個立方體、然後是三個，最後，在它光亮表面的視覺魔法下，看見迴廊般層層疊疊的東西。

圖18-1 賈德,《無題》,1972 年

　　一個開放式、打磨過的銅箱,高不到 1 公尺,寬 1.5 公尺再多一點。內層塗上鎘紅色油漆。另外,咦……沒別的,就這樣。《無題》裡沒有象徵,也沒有暗示。只要回答一個問題:你喜歡還是不喜歡?

這時或許你會往後退一步，好好看看它是用什麼做的。技師在賈德的施工指令下，使銅箱表面看來坑坑洞洞的，隨處可見小瑕疵。銅箱的兩側不相對稱，有些螺栓被拴得太緊。這些是無論我們多麼努力掩飾，卻無法掩藏的生命中的缺陷。退後一步，在這箱子周圍走走，你會很驚訝，銅強化了你對微光變化的覺察，因此增強了你對整體空間的敏感度。在你離開去看其他作品時，我保證，你會再回頭看一眼，且會永遠記得賈德的銅箱，因為它就是如此的美。

最不凸顯藝術家內在的藝術

賈德抗拒任何會介入材質本質，或者干擾觀者純粹視覺經驗的東西。這件作品，以及幾乎所有賈德的雕塑，目的都在於使觀者回到當下。沒有任何故事或典故需要明白，沒有任何事讓人分心。賈德認為藝術家對於隨機的探討，在波洛克的即興潑灑下已然完成，甚至認為「這世界百分之九十都是由機率和意外所造成」。這是他的創作起點，也是為什麼他將作品簡化──以移除機率作用──的原因。

不過一九六七年，當他創作他的「那堆作品」時，卻算是碰運氣。《無題（堆）》（*Untitled*［*Stack*］，1967）由十二個自牆面凸出的直列層板所組成。以單一的物體表現一件分離的雕塑是危險的，但這位藝術家的手法自信沉著。每個層板，或者稱為每一階，都以塗上綠色工業顏料的鍍鐵製成。這十二個在紐澤西鐵工坊加工的層板，看起來一模一樣。賈德竭盡所能的疏離，抽象表現主義藝術家的個人標記色彩。

賈德對於畫家神奇一筆，就能傳遞內在神祕真理的浪漫迷思提出反對。他是個極端的理性主義

515

者，在他的刻意重複下，任何繪畫過程中的動作所具有的重要性顯得薄弱。他發現，抽象的整體性才能賦予作品價值。《無題（堆）》中，賈德成功的使十二個個別元素成為一體。事實上，這個作品有二十三個元素，包含十二階層板和之間的十一個間隔空間。每一階層板深二十二·八公分，間距同樣也是二十二·八公分。和傳統雕塑不同的是，這個作品中並無階層高低之分，作品最底階（基座）和最高階（榮冠）價值相當。所有元素因看不見的東西而緊緊相扣，這正是賈德的高明之處。他稱為「極化作用」（polarization）。我會說那是「張力」（tension）。

《理性與汙穢的結合》，史帖拉

作品特色 極簡主義最有原創性與對稱性的代表作。

類似的概念可以在史帖拉（Frank Stella, 1936-）的畫作中看見。他比賈德年輕近十歲，但創作路徑幾乎相同，同樣自抽象表現主義出發，並且對該時代的藝術限制感到挫折。史帖拉二十三歲時即以修剪版的抽象表現主義，確立了他的藝壇地位。一九五九年，曼哈頓現代藝術博物館極具威信的策展人坎寧（Dorothy Canning）在紐約一家藝廊中，發現年輕的史帖拉所展出的《黑色繪畫》（Black Paintings）系列（見左頁圖18-2），對於其簡約及原創性印象深刻。

其中一幅畫稱為《理性與汙穢的結合》（The Marriage of Reason and Squalor, II, 1959），畫中兩幅相同的黑白圖像並置，中間分別在圖面由下而上三分之二處，由一條沒有上色的細線作為中心線。其周圍圍繞著有如門框（或倒置的字母 U）的黑色粗線，接著以此不斷向外擴張，最後在門框般的粗黑線外

圖18-2 史帖拉，《黑色繪畫》系列之一，1959 年

史帖拉以對稱性的簡約原則，提出原創性的極簡主義表現手法。

圍繞著一圈未上色的區域。其結果和細條紋西裝相去不遠。

坎寧決定將史帖拉的畫作，納入美術館的美國新興前衛藝術展。除了他的作品之外，坎寧還選了羅森柏格的《組合》、（啟發了史帖拉的）瓊斯的《標靶》與《旗》，以及諸多藝術家的作品。「十六個美國人」（*Sixteen Americans*）展覽成為藝術世界的一則傳奇，同時也被視為，現代藝術脫離早期抽象表現主義、充滿情感表現之繪畫作品的分水嶺。藝評家對這個展覽並不特別熱衷，對史帖拉的作品更是如此。其中一位藝評家將他的作品形容為「無以言喻的無趣」。不過賈德並不這麼認為。他很清楚史帖拉的企圖，因為他也想要藉由雕塑達成同樣的目標：直截了當，或者如史帖拉所說的：「看到什麼，就是什麼」。賈德的做法是簡化元素，史帖拉則是「對稱性（symmetry）──使之完全一致」。而這也正是極簡主義的手法。

史帖拉和賈德一樣，想要去除畫作中所有的幻象感。他在黑白畫作和彩色畫作中，都以這個原則進行創作。《土狼步》（*Hyena Stomp, 1962*）作品中使用了十一種顏色（包括黃色系、紅色系、綠色系和藍色系），在迷宮圖樣中依序排列，以螺旋狀自中心點向外延伸，再於右上角結束，稍微打破了構圖的對稱性。此作展現史帖拉所探索的切分音概念，使節奏無意中從自身的一致性中轉換。

其作品名稱及靈感來自爵士樂手傑利・羅・莫頓（Jelly Roll Morton）的一首單曲。這個作品同時也表示，史帖拉已經遠離抽象表現主義。雖然他的畫作仍是完全抽象並有豐富表現，但顯然是經過一番計畫的作品。相較於波洛克任潛意識自由流瀉，並依循超現實主義的自動性，史帖拉卻和觀念藝術較為接近。他所做的一切，必定經過一番籌劃與理性思量。對他來說，思維更勝一切，而繪畫可以由任何人完成。史帖拉對極簡主義的影響甚鉅，他為賈德提供知識上的養分，對雕塑家安德烈（Carl Andre,

1935-) 的建議更改變了對方的生命。

地板雕塑？這不是腳踏墊嗎？

史帖拉和安德烈在一九五〇年代後期至一九六〇年代初期，曾在紐約共用工作室。安德烈欣賞史帖拉的對稱性畫作，同時也是布朗庫西的景仰者。當時他正以這位羅馬尼亞雕塑家的原始風格，進行木製圖騰柱創作。安德烈忙著在木塊上雕塑現代幾何圖形，而史帖拉走過來告訴安德烈，他的努力成果看來「還真不錯」。他接著繞到安德烈完全未施工的木頭背後，告訴安德烈「這件雕塑也很不錯」。某些人如果花上個把鐘頭努力刨鑿，卻被告知看起來和還沒碰過的一樣好，或許會感到有點惱怒；安德烈卻沒有。他甚至同意史帖拉「的確是，比雕刻過的那面好多了」。他仔細思考，發覺他的加工事實上反而使原本的藝術作品失色。後來他回憶那一刻時表示：「從那時候開始，我開始構思，下次取得木材時，我不打算將它們切割……我要拿它們來分割空間。」

於是他真的這麼做了。安德烈的雕塑作品，比較接近我們今天所稱的**裝置藝術**；這種藝術作品的**設計目的在：以其外型回應或影響所在的空間**。若情況允許，他希望他的雕塑品於展場中進行布展時，他能夠在現場。對安德烈來說，雕塑的位置精確是作品非常重要的元素。**作品如何切割展場空間，因而形塑整體構圖同樣重要。**

不過如果作品是為了和環境互動，但卻容易在展場中被人忽略，倒是讓人感到意外。安德烈和其他的極簡主義雕塑家一樣，也和過去的造型雕塑有所區別，他們選擇不使用基座，而是直接將作品擺在

地板上，使作品更直接。不過，理論上行得通，對於一個以小型或扁平的工業材料創作的藝術品，卻有點問題。事實上，安德烈甚至讓他的雕塑品，化為地板的一部分，雖然匠心獨具，卻可能讓觀眾完全略過。我曾多次看到美術館的觀眾，走在他的地板雕塑品的展場中，毫無意識的踏過他的作品，彷彿它們只是腳踏墊。

安德烈最知名的作品或許是《相等 VIII》（Equivalent VIII, 1966）。這一件作品以一百二十塊防火磚組成，上下兩層排成長方形。泰特現代美術館在一九七六年展出時，遭到媒體大力撻伐。這件雕塑作品是安德烈典型的極簡主義作品：以工業材料製成，各元素或構圖之間無階層之分，而且是以英制丈量。它完全的抽象、精簡、對稱，而且毫無華麗裝飾。安德烈不希望人們把《相等 VIII》，當成任何它自身以外的東西。它就是一組排列成長方形的一百二十塊防火磚。

雕塑品只能垂直欣賞嗎？水平呢？

和其他極簡主義者以及多數藝術家不同的是，安德烈並沒有為作品中的不同元素上色。這些元素仍是各自分離，卻同時也相連的；它們並不是物體上的相連，而是像賈德的《堆》成為一個整體。這兩位藝術家的作品重點，都在於總體而不是部分元素。藉由讓組成元素彼此分離（安德烈只是將它們左右並排或上下交疊），他為作品創造了相當於賈德的《堆》中，彩色層板之間的空間所具有的張力。間隔使得分離的元素結合，成為一體而更具分量。

安德烈對整體性的做法，產生了一點問題。舉例來說，觀眾經常從安德烈作品的面前走過，卻

毫不自知。對觀眾來說或許有趣，對安德烈（還有美術館和藝廊）來說，卻不應該。特別是他所處的一九六〇年代，當時物資有限、大部分的藝術家也經濟拮据，安德烈為了貼補身為藝術家的有限收入，還得在賓州鐵路充當鐵路調度員。幸好藝術家這份工作最終使他功成名就，坐享富貴。

雕塑通常讓人聯想到垂直形式，但安德烈卻不這麼想。他在列車座艙長的車廂中，看見了雕塑的可能性：綿延數公里的生鏽鐵軌等距排列，水平枕木化為重複性的標準單位，成為他日後藝術作品的創作基礎。例如，《一四四片鎂製方磚》（144 *Magnesium Square, 1969*）以十二排十二個鎂製方磚組成，一共一百四十四片（他還另外做了五種鋁、銅、鉛、鋼和鋅製的版本）。這些方磚都是十二英寸寬（約三十公分），排列成為十二英尺（約三‧六公尺）的大方陣。我們又回到了安德烈的相等系列。不過這次他要求觀眾，直接踩在他以地板為底座的雕塑，使作品「成為所有發生在它身上的紀錄」。另外的外在動機是，他希望走在這些方磚上的經驗，能使觀眾感受到這個材質的質地。

它就是你看到的，此外什麼也不是

這個概念源自俄羅斯的構成主義，特別是安德烈所景仰的塔特林。在他的作品《邊角的反浮雕》（見第十章）中，塔特林故意消除作品中的象徵意義，鼓勵觀眾觀察物件所使用的材料，以及它們在空間中所產生的效果。這個做法，和五十年後美國極簡主義藝術家的概念非常接近。在他們心中，構成主義在極簡主義發展中的影響，的確功不可沒。對於弗雷文（Dan Flavin, 1933-1996）來說更是如此，他

還特別將他的三十九件雕塑品，獻給這位構成主義創始人。

塔特林選擇以二十世紀初的現代建材（鋁、玻璃和鋼）建構他的作品，而弗雷文以螢光燈管作為雕塑的媒材。塔特林對素材的選擇，乃是基於對新俄羅斯共和國革命願景的支持；弗雷文則結合藝術史的典故及當代評論。

光向來是創作藝術時不可或缺的的一部分。唯有了光線，藝術家才能夠觀看並創作。卡拉瓦喬[41]和林布蘭[42]以戲劇性的明暗法（chiaroscuro），凸顯光與影的對比，創造出精彩絕倫的作品。自英國畫家泰納（J.M.W. Turner）乃至印象主義畫家，無不窮盡一生試圖捕捉瞬息萬變的光影。曼・雷形容他的光射攝影和中途曝光技法，為以光作畫。另外，宗教和靈性論述中也不乏對光的描述：「神說要有光，就有了光」、「神看見了光，光是好的」、「我就是這世界的光」。

弗雷文認為，他的霓虹燈相較之下匿名而不炫耀，在這時代中只能帶來有限的光。他喜歡霓虹燈非個人性、大量製造的本質，將它視為連結藝術和生活的日常事物素材。不過，和其他**極簡主義藝術家**一樣，他不認為自己的作品有任何隱藏的意義。弗雷文表示：「**它就是你所看到的，除此之外什麼也不是。**」他透過這些霓虹燈管「玩空間」，藉此改變展場的形象以及觀者的反應。

一九六三年起，霓虹燈管成為弗雷文創作藝術的主要媒材。他獻給塔特林的作品前後在二十五年間完成，是他最知名的系列作品；第一件作品於一九六四年完成，最後一件於一九九○年。這些作品儘管有著不同的設計，卻有個共同的標題──《獻給塔特林的紀念碑》（*Monument for V. Tatlin*）。

《獻給塔特林的紀念碑》，弗雷文

作品特色 以日常素材霓虹燈管「玩空間」，弗雷文最知名的作品。

《獻給塔特林的紀念碑》（1964）（見下頁圖18-3）是系列作品中的第一件，以七根霓虹燈管架在牆上組成。最高的燈管二‧五公尺，是這件雕塑品的中心。其他六根燈管分布在最高燈管兩側，依其高度漸次向外排列。看起來像一九二〇年代的曼哈頓摩天高樓，或教堂裡的管風琴，倒是不太像作品靈感來源──《第三國際紀念碑》（Monument to the Third International, 1920）。但弗雷文並不介意。在嚴肅的極簡主義風潮中，出現了難得輕鬆的一刻：弗雷文表示，稱這個雕塑為紀念碑其實是個玩笑，因為它不過是個可替換的家用燈具，所建成的紀念碑。

無論素材如何廉價劣質，當作品裝置完成，螢光燈開啟發出熾白光芒，其效果仍如預期。藝廊參觀者走進展覽空間中，會立刻看見牆上的燈管，並直直朝著作品走去。它有如卡夫卡的《變形記》出現在現實世界中，使觀眾化為昆蟲，直撲弗雷文溫暖明亮的燈光。這個作品因此享有盛名。弗雷文企圖藉由螢光燈雕塑品，影響作品所處的空間，一如賈德的作品在空間中的作用。這是極簡主義者的任務。

弗雷文的極簡主義哲學，也影響了一九六〇年代初期，在曼哈頓現代藝術博物館打工的勒維特。

41 卡拉瓦喬（Michelangelo Merisi da Caravaggio, 1571-1610），義大利人，被認為是真正確立「明暗對照法」技巧的畫家。

42 林布蘭（Rembrandt Harmenszoon van Rijn, 1606-1669），荷蘭畫家，被視為最偉大的畫家之一。

圖18-3 弗雷文，《獻給塔特林的紀念碑》，1964 年

以 7 根霓虹燈管架在牆上組成。最高的燈管（2.5 公尺）是這件雕塑品的
中心點。其他 6 根燈管分布在最高燈管兩側，依其高度漸次向外排列。
當參觀者走進展覽空間中，會立刻看見牆上的燈管，並直直朝著作品走
去。創作者改變了作品所處的空間與人的行為反應。

勒維特在美術館裡，認識了許多在館內打工的新興藝術家，而弗雷文正是其中一位。弗雷文和他聊到藝術、紐約，以及抽象表現主義藝術家如何變得過於自我中心、在作品中留下太多自我線索。他讓勒維特看了他的光作品，因此拓展了這位書店助理的藝術願景。

對勒維特來說，概念極為關鍵：概念即是藝術作品，其完成不過是一種過渡性的賞玩。他不介意他所發展的作品是否被摧毀，因為他不需要這件作品也能好好活著。重要的是抽屜裡那張記載著概念的紙張。這麼說來，他何必像賈德、弗雷文和安德烈一樣，監督作品的製作呢？他只要發出一套指令讓其他人去完成就行了。

如果，受託製作他的系列方格和白色立方體的藝術家與工匠，因為他的指令不夠明確，而不確定該怎麼做時（這些指示經常是「不碰觸」或「直線」等模糊詞彙），勒維特樂意任憑他們，自行以他們覺得適當的方式詮釋。事實上，他甚至鼓勵他們這麼做，認為這樣的參與是創作的一部分。勒維特為支持那些為他完成作品的人，經常在作品展示的牆面上將他們列為合作者，藉此幫助他們建立藝術生涯。

勒維特這麼做的部分原因在於，他是個慷慨、不願意凸顯自己個人的人，同時也藉此提出他個人的藝術觀點。

《系列計畫一號作品（ABCD）》，勒維特

空心與實心立方體產生的觀賞效果不同，是他的代表作。

儘管他如此親切溫暖，他的雕塑作品卻單調無比。一九六六年他發表《系列計畫一號作品（ABCD）》（Serial Project, I〔ABCD〕, 1966）（見左頁圖18-4）。這件雕塑品以許多白色長方體組成，有些實心、有些如鷹架呈空心狀。這些立方體大小不同，都比膝蓋低。它們被放置在一張大型的灰色毯子上，毯子上頭劃有白色方格。這些立方體被擺放在方格中，讓這件雕塑品看起來像是從空中俯瞰下來的一樣。

在此，勒維特的概念在於⋯凸顯在某種情境之下，事物可以是整齊劃一的⋯；但在其他情境下卻是一團亂。這點對一個以白色立方體所組成的藝術作品來說，是個奇怪的關注點。但勒維特表示，他的目標「並不是指示觀者，而是提供資訊」。他希望觀者的思維，能夠和這些開放式的方箱一樣清晰直接。勒維特個人的宣言是：「再次創造藝術，從一個方格開始」，對於理解《系列計畫一號作品（ABCD）》來說，或許是不錯的出發點。

勒維特如他自己所言，從一個方格開始這個作品。他在紙上畫下一個立方體，接著畫第二個、第三個，直到紙上滿布立方體。這些立方體整齊愉悅彼此相關。紙上的立方體後來化為立體物件，成為一件件雕塑品，這時，勒維特開始感到紊亂，寧靜的心境轉為焦慮。勒維特面對著自己所設計的視覺難題，發現解決之道在於繞著這件雕塑品慢步而行，從各種角度加以觀察。當雙眼開始適應後，他開始收集到越來越多的資訊，於是，原本無以參透的一群立方體，慢慢轉化成為吸引人的系統。他發現空心的立方

圖18-4 勒維特，《系列計畫 1 號作品（ABCD）》，1966 年

這件雕塑品以許多白色長方體組成，有些實心、有些呈空心狀。這些立方體大小不同，都比膝蓋低。它們被放置在一張大型的灰色毯子上，毯子上頭劃有白色方格。這些立方體被擺放在方格中，讓這件雕塑品看起來像是從空中俯瞰下來的一樣。

體所提供的視覺效果，能使展場更加明亮。同時，實心的立方體如視覺上的路障，能使目光及心思回歸雕塑。

作為極簡主義藝術典型作品的《系列計畫一號作品（ＡＢＣＤ）》，同時也是太空時代的藝術：具備數學、方法學，以及實驗性的特質。極簡主義藝術家，和設計火箭以送人類上月球的科學家，同時研究著同樣的主題：物質、系統、體積、順序、觀點和秩序。而最重要的共同點莫過於：居住在孕育各種生命的地球的我們的關係。

極簡主義藝術作品外表的冷靜，事實上，有違這群藝術家急切為世界帶來秩序的企圖。他們為下一個世代的藝術家所留下的，並不是無法自抑的衝動。這群不衝動的新世代藝術家在一九六〇年代、平和的「花的力量」[43]（Flower-Power）運動中綻放，緊接著一九七〇年代石油危機，更為這些藝術家帶來能量，將藝術帶往完全不同的方向。

極簡主義標誌現代主義的終結。藝術從此走向後現代主義的新時代。

43 「花的力量」是一個主張和平、非暴力的反越戰群眾運動，這些人遊行時穿著色彩鮮豔的衣服，並拿花送給市民，因此有花的孩子之稱，故其形成的這股反戰風潮就被稱為花的力量。

第 19 章

❖

影射、嘲諷，表象輕鬆寓意厚重

後現代主義　一九七〇～一九八九

後現代主義很棒的一點是，它幾乎是你想得到的任何東西。不過，讓人困擾的一點是，它也的確是你所想得出來的任何東西。這是後現代主義風潮弔詭的地方。即使以現代藝術的眼光來看，它苦惱、激怒觀者的能力尤為特殊。

表面上看來，這是個容易理解的藝術風潮。「後」（post）現代主義也就是發生在現代主義之後，一般認定為一九六〇年代中期極簡主義結束之後（但時至今天極簡主義的影響仍存在）。就像後印象主義，它發展自其前輩，同時也是對於前輩的反動。法國哲學家李歐塔（Jean-François Lyotard）形容後現代主義是對於大論述的質疑。意思是說，現代主義對於人性問題，不斷的尋求單一、全面性的解答，這**對後現代主義者來說，是天真、愚蠢的妄想**。他們認為任何大觀念（big ideas），如二十世紀的共產主義、資本主義等「大論述」，終將失敗。

對他們來說，如果有任何解答，答案只能在過去的蛛絲馬跡中找，從過去的風潮和觀念中去蕪存菁。從這些片段中，他們可以創造新的視覺速寫。**他們提出載滿歷史脈絡與大眾文化典故的混合體，讓後現代成為難解的藝術**。舉例來說，強森（Philip Johnson）位在紐約麥迪遜大道五五〇號的 AT＆T（現在的 Sony）大樓，是一九七八年的設計（於一九八四年完成），它所呈現的是一座蘇利文／葛羅培斯／凡德羅風格的標準現代摩天大樓，但加上了一點後現代的變化。它並沒有嚴謹的方型屋頂，取而代之的是帶有缺口的華麗楣飾──瀟灑而炫耀，就像參加女兒婚禮的母親所戴的帽子。

對很多評論家來說，這似乎顯得賣弄，和簡潔的平頂現代曼哈頓格格不入。在他們眼中，強森的 AT＆T 大樓設計有如克萊斯勒大樓（一九三〇年竣工），回到了過度的裝飾藝術（Art Deco）風格，強森在屋頂楣飾之下，設計了一排垂直的長型窗戶，許多持反摩天大樓上層外觀特別能看見這種特質。

對意見的人認為，這讓榮耀的頂冠，看起來像是過氣的摩托車擋風板。

強森針對大樓底座的設計，也有著相似的趣味。它沒有一般摩天大樓的正規長方形走廊；強森設計了一個巨型的拱形入口，宛如義大利佛羅倫斯聖母百花大教堂的文藝復興式穹頂。另外，他還加上了其他的建築裝飾細節，例如羅馬式的廊柱，以及仿造十八世紀英國櫥櫃工匠齊本德爾（Thomas Chippendale）的書架，所設計的大樓門面。他為大樓覆上未經打磨的粉色花崗岩，新穎卻有點俗氣。

你看到的表象，與寓意通常相反

AT&T大樓是經典的後現代主義拼貼。它聰明的援引藝術史，同時熱情的融入當代文化。取樣、嘻哈、混合，以及準確覺察大眾形象，都是後現代調色盤的一部分，辛辣嘲諷且富自知之明。而且，任何事都不只單一答案，因此任何觀點都可能納入考量。明確性和清晰度因此變得模糊，事實與杜撰難以分辨。即使後現代作品的表象非常重要，但結果常常是相反或虛構的。

《無題電影劇照》，雪曼

作品特色　後現代主義代表作，批判當代文化中真假難分的現象。

雪曼（Cindy Sherman, 1954-）以《無題電影劇照》（*Untitled Film Stills, 1978*）（見第五三三頁圖19-1）中的模仿扮演，成為後現代主義藝術中的早期健將，嘲諷的對象是好萊塢的男性沙文主義。她在三年

內，以電影公司宣傳主角的宣傳照風格，創作了六十九件黑白肖像攝影。雪曼是所有《無題電影劇照》中的明星，不過這些作品和過去的自畫像大不相同。典型後現代主義風格中，**模稜兩可**乃最高定律。

這位藝術家直搗她的更衣間，創造了一系列通俗商業動作片可見的虛構女性角色：如蛇蠍女郎、性玩物、家庭主婦，或冰淇淋小姐等。雪曼直截了當的在照片中，模仿她所諷刺的角色。雪曼所創造的這些角色，對大眾來說完全不陌生，甚至有影評人指認，這些角色所影射的電影，其實沒有任何角色和該電影有直接的關聯。她曾說，只有當「老梗用完了」，這系列作品才會告一段落。

雪曼是後現代主義的代表藝術家。她不斷挖掘他人的作品，以認同為探討的主題。**後現代主義還有一個習慣，就是採納其他藝術風潮的方法**。雪曼採用的方法，則屬於行為藝術和觀念藝術的領域。在《無題電影劇照》中，雪曼以自身作為她個人概念的媒材，一如觀念藝術家璐曼於十年前，在《方形周邊的舞步（方塊舞）》的做法。璐曼的作品力量在於，從最初的膚淺和無足輕重，轉為富含深意。雪曼的《無題電影劇照》也是如此，作品中帶有沃荷式的妄想與操弄。

雪曼在這些電影劇照中扮演的虛擬角色，從來不曾真正存在，即使存在，也是虛構的，就像電影公司主打「美麗」女星以吸引觀眾進戲院。透過這些作品，**雪曼對當代文化的本質提出批判：為求操控消費者而偽造的大量影像，已使社會大眾不再有能力辨別事實和虛構、真相和謊言、虛與實。**

常用攝影作品討論認同問題

她以後現代主義語言的巧妙暗示完成批判，並盡其所能避免現代主義過度明確的陷阱。《無題電

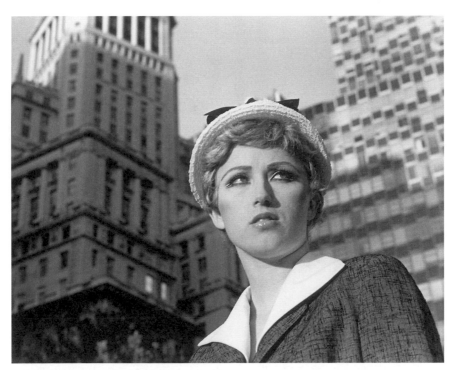

© Cindy Sherman / Courtesy of the artist and Metro Pictures, New York

圖19-1 雪曼，《無題電影劇照—第21號》，1978 年

藝術家以電影公司宣傳主角的宣傳照風格，創作了 69 件黑白肖像攝影。這一系列虛構的女性角色：包括性玩物、家庭主婦，或冰淇淋小姐等，對大眾來說完全不陌生，但其實沒有任何角色，和任何一部電影有直接的關聯，藉此批判當代文化的本質。

影劇照》所呈現的或許是六十九張雪曼的不同照片，但我們是否因此而更了解她？作為討論認同的攝影作品，她卻沒有在作品中透露自己。**她是所有影像中的焦點，卻也同時不存在，而這樣的存在矛盾正是後現代主義者所推崇的**；同時它也回應了超現實主義的心智遊戲，及一九六〇年代黑色幽默文學——馮內果（Kurt Vonnegut）的《第五號屠宰場》[44]、海勒（Joseph Heller）的《二十二條軍規》[45] 中的哲學性象徵主義。

雪曼將自己從攝影作品完全抽離，呼應了極簡主義藝術家，極力避免在作品中展現自我特質。賈德和其他極簡主義藝術家，用意在於使觀者完全關注作品本身，無須考量藝術家個性。藉由抽離自我，雪曼得以進入任何她想扮演的角色。她因此得到完全的自由，可以依個人意願改變角色，因為觀者並沒有她個人過去的影像或訊息得以參照。**雪曼的變色龍藝術，反映媒體與名流如何打造並操弄公眾形象，該形象並不是依據真實的人物，而是因應市場所需。**

所以，若你知道一九九七年，雪曼於曼哈頓現代藝術博物館舉行展覽時，後現代主義終極偶像、形象塑造者——再創之母（mother of reinvention）瑪丹娜是當時的唯一贊助者，或許不會感到太意外。這位流行巨星在她的《性》（Sex, 1992）一書中，即展現她對雪曼作品的欣賞與認識。這本書多少得歸功於雪曼的《無題電影劇照》。和雪曼在一系列黑白攝影中，將自己塑造為明星一樣，瑪丹娜刻意模仿色情片中女性的刻板形象；她也和雪曼一樣，以黃金時代的好萊塢為嘲諷對象。這件以後現代作品為靈感的後現代作品，其效果自然是……非常後現代。

《被毀壞的房間》，沃爾

作品特色　現代攝影，但色調、構圖、光線全模仿十九世紀名作。

雪曼和瑪丹娜並不是唯一以攝影為媒材，大玩認同與影射的人。雪曼開始《無題電影劇照》計畫之後一年，加拿大藝術家沃爾（Jeff Wall, 1946）創作《被毀壞的房間》（The Destroyed Room, 1978）（見下頁上圖19-2）。這是他第一件看板大小的透明燈箱攝影作品。相較於雪曼和瑪丹娜自好萊塢選材，沃爾以十七、十八、十九世紀的偉大畫家如委拉斯奎茲、馬奈、普桑的作品為主題。《被毀壞的房間》則以德拉克洛瓦的作品為題材。

沃爾以鉅細靡遺的後現代版本，再次創造了德拉克洛瓦的《薩達納帕路斯之死》（The Death of Sardanapalus, 1827）（見下頁下圖19-3）。其色調、構圖和光線幾乎完全一致。兩幅作品的焦點都是一團混亂的床鋪，同時也都是大型作品，有數英尺寬，因此，如果說它們看起來相似並不奇怪。不過事實上它們並不像，一點也不。德拉克洛瓦的畫作，描述的是殘暴的閨房場景。中世紀時，亞述國王薩達納帕路斯（Sardanapalus）歷經慘敗戰役後，下令屠殺所有僕役、妃嬪和馬匹。德拉克洛瓦描繪國王躺在他的華貴床榻上，冷眼看著扭曲的妃嬪軀體和馬匹，而他心中明白，不久後他也將葬身火窟。

44 《第五號屠宰場》是馮內果代表作，故事主角對親人死別或殘酷戰爭帶來的死傷，都只以「事情就是這樣」一句話來表達心中的無奈。

45 《二十二條軍規》故事主角為了逃避作戰而裝瘋，可是逃避的願望本身又證明了他神志清醒。作家以此作譏諷美國在越戰深陷泥淖，Catch 22 甚至成為美式英語的流行語，表示面臨兩難的困局。

圖19-2 沃爾,《被毀壞的房間》,1978 年

沃爾以鉅細靡遺的後現代版本,再次創造了德拉克洛瓦的《薩達納帕路斯之死》。其色調、構圖和光線幾乎完全一致。兩幅作品乍看非常相似,但細看則是完全不同的主題。後現代主義的手法,就是充滿影射與虛實轉化。

圖19-3 德拉克洛瓦,《薩達納帕路斯之死》,1827 年

德拉克洛瓦的畫作描述的是殘暴的閨房場景。沃爾在衣櫃上擺放的塑膠裸身小舞者,影射德拉克洛瓦畫作中求饒的赤裸女子。這兩幅作品都描繪了,曾是樂觀英雄社會的破滅與腐敗。

相較之下，沃爾的場景中沒有任何人。他的畫面裡，也沒有德拉克洛瓦畫作中的大量金銀財寶，而是一間娼妓的臥房，現代、廉價且單調，看起來剛被搜索破壞。在這幅當代版的大屠殺中，沃爾巧妙安排了德拉克洛瓦巨作的諸多參考。和德拉克洛瓦的原作一樣，畫面中都有一張床，但沃爾的攝影中沒有國王，而是以一張彈簧床面對觀者，這張床被斜斜劃破，海綿因此露出。**它和原作有著同樣的暴力。**

巧妙設計的構圖線也呼應了德拉克洛瓦的畫作。

酒紅色的牆面和白色塑膠桌，同樣呼應了這位法國繪畫大師畫作中的主要色彩；而雜物中的紅色緞布也呼應了，國王床鋪上的華貴布料。沃爾在衣櫃上擺放的塑膠裸身小舞者，影射德拉克洛瓦畫作中求饒的赤裸女子。這兩幅作品都描繪了，曾是樂觀**英雄社會的破滅與腐敗。**

解讀後現代藝術，就像解謎推理

很明顯的，如果對沃爾所援引的典故有所了解，就能更加欣賞他的攝影作品。但如果不了解呢？

如果你碰巧來到藝廊看到這件作品，不知道它和德拉克洛瓦的《薩達納帕路斯之死》的關係呢？我想，它仍舊不失為一幅，以精闢構圖與色彩呈現現代生活的精彩作品。不過實情是，後現代主義藝術就像填字遊戲，具備解謎知識才能對作品有進一步理解，**必須經由解構藝術家自不同出處集結而來的元素，從中體認其作品的意義。**而且，正如同填字遊戲，**越了解藝術家的創作方法，越快得到他所提供的線索。**

《模仿》，沃爾

作品特色 用十九世紀名畫構圖，批判種族歧視。

不過不了解作品裡的挪用、援引，或其中暗藏的意涵，並不意味著你就不能欣賞沃爾的作品，只不過，後現代藝術絕不只於眼前所見。例如沃爾另一件知名作品《模仿》（Mimic, 1982）（見第五四○頁上圖19-4）。作品中三個二十來歲的兩男一女，在晴朗炎熱的某一天，走在北美郊區的街道上。其中一名留著鬍子的男子牽著女友的手，兩人都是白人。他們的右側是一名亞洲男子，沃爾捕捉了這對情侶步伐快要超越這名男子的那一刻。白人男子轉向亞洲男子，舉起一隻手在右眼外側拉提皮膚做出丹鳳眼的樣子。亞洲男子以眼角餘光看見了這一幕。白人男子的女友則將頭轉向另一側。

沃爾基於刻板印象與模仿，拍下這件作品，因此標題稱為《模仿》，大膽而挑釁。加上它是一幅將近二×二‧三公尺的背光燈箱，這三個人物因此更接近真人大小。觀察這幅作品兩、三分鐘之後，多數人或許會注意到作品的中心點——傳統上藝術家用以吸引觀者目光的區域——恰巧分隔了這三位主角。白人情侶在中心點一側不遠處，亞洲男子以同等距離在另一側。沃爾別有用意的設計，批判西方世界的種族歧視心態。這是頗為平鋪直述的後現代影像。

只不過，這張照片以及它的標題名稱，並不只如此。其實，它並不是紀實性的攝影，而是刻意安排的虛構影像。畫面中出現的人物事實上像電影場景，是經過打扮、打光而拍攝的。這張照片並不是在瞬間拍下，而是歷經數小時排練後所拍下的。沃爾將電影拍攝的方法應用於攝影，並以他旅行歐洲時，在巴士上看到的燈箱看板技術展示作品。這件後現代主義藝術作品的所有元素，都是從他處援引或複製

（模仿）而來，是各方結晶與影響的拼貼。

仔細觀察《模仿》，思考它的標題和畫面中的三個人物，再看看他們的身體，特別是亞洲男子雙腿的形狀和位置，恰與西方男子的雙腿呈鏡像，西方男子的雙腿又與其女友呈鏡像，而她又與亞洲男子的雙腿呈鏡像。所以，究竟誰在模仿誰呢？

可以肯定的是，沃爾模仿的是與印象畫派同期的畫家卡耶柏特（Gustave Caillebotte, 1848-1894）。

看一眼卡耶柏特的《巴黎街道：雨天》（Paris Street: Rainy Day, 1877）（見下頁下圖 19-5）肯定會心一笑。兩幅作品的右側都是商業建築，左側都是導向遠方中央消失點的街道。兩幅作品中都有三名與他人位置相對應的主要人物，而且，圖中都以街燈將主角與其他人物相區隔。而卡耶柏特選擇的嶄新寬闊大道，也能在沃爾的攝影作品中找到呼應之處。卡耶柏特來自十九世紀後期的巴黎，對於都市生活感到興奮樂觀；沃爾的影像背景則是荒涼的北美郊區街道，雜草蔓延，夢想殆盡。這是對現代主義夢想的嘲諷：移民勞動者活在這個夢想中，卻不斷遭受剝削。

「為了搞怪而搞怪」？後現代沒這麼簡單

現代主義喜惡分明，後現代主義則葷素不忌；現代主義拒絕傳統，後現代主義來者不拒；現代主義以線性與系統運作，後現代主義則無規則可循。現代主義者相信未來，後現代主義者則什麼都不相信，寧可質疑；現代主義者嚴肅、愛冒險，後現代主義者則是趣味實驗高手，憤世嫉俗卻冷靜，無禮卻有其藝術性。

圖19-4 沃爾，《模仿》，1982 年

後現代的重要特徵是，絕對不只是表象。作品中，白人男子轉向亞洲男子，舉起一隻手在右眼外側拉提皮膚做出丹鳳眼的樣子。這是作品給人的第一印象：平鋪直述的批判西方白人的種族歧視。

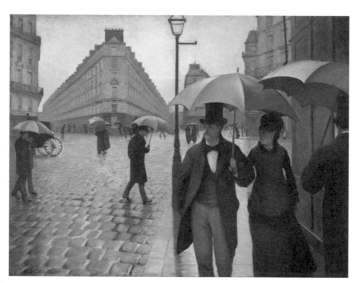

圖19-5 卡耶柏特，《巴黎街道：雨天》，1877 年

仔細看之後會發現，《模仿》的構圖與這一幅 19 世紀的畫作相同。卡耶柏特來自 19 世紀後期的巴黎，對於都市生活感到興奮樂觀；沃爾的《模仿》背景則是荒涼的北美郊區街道，雜草蔓延，夢想殆盡。這是對現代主義夢想的嘲諷：移民勞動者活在這個夢想中，卻不斷遭受剝削。

或者，如《辛普森家庭》卡通裡的酒館老闆摩伊（Moe）說過的，後現代主義是「為了搞怪而搞怪」。或許是如此，不過這並不表示後現代主義藝術家，是群脫離政治立場的烏合之眾。事實上，**他們拒絕相信的是，任何宣稱絕對的真理及過於簡單的答案**。於是後現代主義藝術家朝著二十多年前，普普藝術家所採取的方向前進，對廣告與商業世界投以諷刺眼光。

《我買，故我在》，克魯格

作品特色　向多項藝術手法致敬，批判消費主義。

克魯格（Barbara Kruger, 1945-）曾任世界知名的《康泰納仕》（Condé Nast）上流風格雜誌平面設計師。那是消費主義的最高殿堂，推銷一般人難以企及的理想生活，引誘讀者渴望這些逃避現實的幻想，甚至奉為畢生追求的目標。克魯格對於某些文章和畫面感到不安。於是，她開始剪下雜誌中吸引她目光的廣告，接著以黑白影像再製，並加上標語，如《我買，故我在》（I Shop Therefore I am, 1987）（見第五四四頁圖 19-6）（改寫自十七世紀法國哲學家笛卡兒的名言「我思，故我在」），以及《你的身體是戰場》（Your Body is a Battleground, 1989）。和沃荷一樣，她以廣告方式（標語、粗體字、簡單卻懾人的圖像）表明立場。

克魯格用你、我們、你們等代名詞吸引觀眾，並藉強迫推銷的商業手法，使我們深陷其中。她將嚴厲批判廣告產業及其誤導人們夢想的企圖。

和沃荷不同的是，她嚴厲批判廣告產業及其誤導人們夢想的企圖。

克魯格用你、我們、你們等代名詞吸引觀眾，排列在白色背景或單色調影像上，為她的藝術作品創造「品牌識別性」。作品中對消費主義的批判顯而易見，她的立場清晰明白。但作為後現代主義藝術家，文字訊息以特殊的粗體字（經常是紅色字體），排列在白色背景或單色調影像上，為她的藝術作品創造「品牌識別性」。作品中對消費主義的批判顯而易見，她的立場清晰明白。但作為後現代主義藝術家，

克魯格在作品中置入多則典故：紅色字母是向羅德琴軻的構成主義海報致敬，自廣告截取圖片則是普普藝術的標記。字體也有其典故：Futura 字體的幾何設計，是根據包浩斯的現代主義原則，於一九二七年誕生的。包浩斯藝術設計學校視大眾傳播為團結的媒介，並非商業操控或自私圖利的工具（福斯汽車、惠普和殼牌都採用 Futura 字體）。而未來主義也沒有被錯過，克魯格經常以 Futura 斜體字，為她簡練的論述添加馬里內堤式的急迫性與張力。

以商業宣傳手法，質疑商業的洗腦邏輯

另外，她的作品中也不乏諷刺性的文字遊戲，毫無疑問帶領我們回到，喜愛操弄語言以嘲諷當權者與藝術圈的杜象和達達主義。一九八二年作品《無題（你投資了這個傑作中的神性）》（Untitled〔You Invest in the Divinity of the Masterpiece〕, 1982）中，她以黑白版本複製了米開朗基羅知名的西斯汀教堂壁畫裡，神的手指碰觸亞當（意指人類的誕生）那一個場景，並在粗黑線條上，配上粗體白字的「你投資了這個傑作中的神性」。克魯格模仿商業海報手法，對藝術圈的商業行為提出質疑。

她的作品沒有署名，印刷排版客觀且不具個人情感，結果引發關於來源、出處、真實性、識別性以及複製等問題，而以上都是後現代主義所關注的命題。其主張背後的訊息是一項挑釁，促使我們提防大眾媒體所散播的訊息，同時也提醒了我們藝術中文字的力量，這一點當我在泰特美術館工作時也有所體會。

作為頗負國際盛名的機構，泰特美術館的辦公室總部並不如外人所想像的光鮮。主要工作人員的

辦公室在倫敦皮米里科（Pimlico）的一座老舊軍醫院，至今仍聞得到消毒藥水味，而且總帶有一股寒意，彷彿破窗間還逗留著士兵的遊魂。我的辦公室在一樓，就位在（昔日）太平間旁邊，後頭的花園過去是讓肺結核病患呼吸新鮮空氣、以躲避與死神纏鬥的地方。那地點的確不是太光鮮。

不過每當訪客來到我的辦公室，他們總會將目光停留在牆上一張二‧五公尺高的海報上，甚至問我能否拍照。那是蘇黎世藝術家費雪利（Peter Fischli, 1952-）和懷斯（David Weiss, 1946-2012）的作品《如何提高工作效能》（How to Work Better, 1991）。此作以十誡的形式，列出十項提高工作效能的方法：「一、一次只做一件事；二、了解問題；三、學習傾聽……」等等，直到第十項：「微笑」。

我懷疑，我的訪客最後真的上了鉤，把費雪利和懷斯的十項計畫，當成提高他們專業潛能的金科玉律。若真是如此，這兩位藝術家肯定會大笑。因為這是件諷刺性的作品，用以嘲諷大企業激勵人心的說法。它原本是蘇黎世某辦公廳外的巨型壁畫，因為我答應會將它貼在我的辦公室裡，因此他們答應給我一張海報。這兩位藝術家以商業宣傳手法，仿造企業對員工的洗腦方式，使他們相信只要遵從簡單規則——也就是加入這場遊戲——就能成功。

美國藝術家波德沙利（John Baldessari, 1931-）同樣創作類似的文字性藝術作品，如《給想要出售作品的藝術家的幾點建議》（Tips for Artists Who Want to Sell, 1966-1968）。在作品中，他為想找買家的藝術家列出三項建議。第一項是「一般說來，淺色的畫比深色的畫賣得快」。波德沙利曾表示：「我經常以文字替代圖像。我想不出兩者有什麼功能上的差別。」不過這並不意味他停留在文字性的作品，反而道出他對於媒材及構圖設計的彈性選擇。

一九八○年代中期，波德沙利創作了《腳跟》（Heel, 1986），一幅以十多張黑白電影劇照組成的

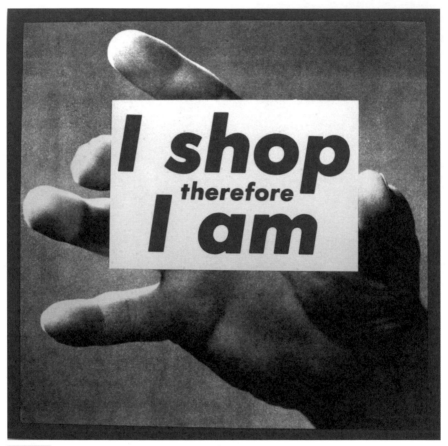

圖19-6 克魯格，《我買，故我在》，1987 年

克魯格剪下雜誌中的廣告，接著以黑白影像再製，並加上標語。作品常
見對消費主義的批判。創作中引用多項藝術手法：參考構成主義海報的
紅色字母、參考普普藝術以雜誌廣告截取圖片、以包浩斯原則設計的字
體、未來主義式的急迫性等。

拼貼作品。畫面中所有的圖像多少都和作品標題相關，例如腳跟或者其他衍生意涵（用以描述對狗下的指令，或指惡棍），對觀者來說是有趣的圖文遊戲。但再次觀察這些圖像，主題便開始浮現：痛苦（受傷的腳跟）、衝突（學生抗議、惡犬），及身分辨別（藝術家在男子的臉上放了一個黃點遮蔽他的臉部）。**表面的滑稽之下承載著後現代主義的力道**。就像費雪利和懷斯的《事物運行之道》（*The Way Things Go, 1987*）。

看起來隨意，其實是精準執行

這部後現代主義傑作曾被多次複製，卻無人能出其右。我建議，直接上網觀看這部三十分鐘的作品，或者直接到藝廊觀看依藝術家指示裝置的影片。我想你不會後悔的。這部影片呈現一場幾乎不可能的連鎖事件：一顆直立輪胎被懸掛的大垃圾袋擊中而滾動，開始將近三十分鐘骨牌效應式的混亂運動狀態。裡頭的材料，就像古怪業餘科學家的實驗室裡可以找到的東西，包括椅子、梯子、塑膠瓶、輪胎、危險化學物、顏料……這些材料依序在移動的物體（如溜冰鞋上的水壺或一盤溶化四濺的液體）碰撞下開始向前推進。這是部值得一看的影片：別出心裁又有趣，而且片中處處是險境（動態影像產業的必要元素），讓人等著看其中的物體，是否會因為沒有擊中預設標的，而停止連鎖效應。

很有意思。不過這部影片也有它惱人之處——這些事件並不導向任何終點，它不具任何意義。雖然整個過程看起來隨意而業餘，但事實卻非如此。為了計畫這一系列錯綜複雜的碰撞，勢必經過好幾個月的嘗試與失敗，因此它是在精準算計之下執行，而不是自發性的隨機結果。我們會以為我們看到的是

某個瘋狂教授的作品，而不是幾個高度成熟的藝術家的精心安排。

事實上，它透過所有細節鋪陳這場騙局，包括家庭錄影式的拍攝風格，而實情是，這段影片是以專業的十六厘米底片所拍攝。在這個作品中，所有事物都不如表面所呈現的。藝術家以現代工業材料為焦點，如同構成主義藝術家在七十年前所為，但樂觀的精神已經消失。費雪利和懷斯呈現了當材料失去原先用途而被丟棄時，原本看似穩定的環境也將毀壞。這是部關於影響、關係與認同的影片，也是一件活生生的拼貼，就像羅森伯格的「組合物」詭異的活了起來。

後現代主義使這些藝術家的作品受到大眾關注。這些藝術家藉由質疑、模仿及挪用的手法，創作他們模稜兩可的藝術作品。就像在他們之前的觀念藝術和極簡主義藝術家，花點時間和精力研究後現代主義藝術家仔細鋪陳的作品獨到之處，必當得到回報。他們和杜象——這位深刻影響他們作品的藝術家——一樣愛說笑。這讓他們的作品表面上看來顯得無關緊要，甚至愚蠢而輕蔑。有時候它的確如此，整體來說卻不是。最好的後現代主義作品，出自一個能夠「平等看待好惡」的聰明局外人所提出的觀察。其實也就像所有好藝術一樣。

第20章

是反叛？是媚俗？
我兩者兼顧

創業主義　一九九九〜

二

十世紀末到二十一世紀初，這二十年間的藝術還沒有公認的專有名詞。以藝術風潮來說，於這本書作結，等到值得信賴的學術人士或藝評家，為一九八〇年代至今天的藝術造新詞時，我再進一步更新。

一九八〇年代尾聲結束的後現代主義是最後一場正式風潮。看來，我似乎現在就該以幾段結語為

不過那真有點可惜。因為，過去二十五年可精彩了。這時期的當代藝術創作量與銷售量前所未見；媒體與大眾從未對藝術投注如此高的興致，而且，過去也從未出現這麼多地方可以參觀作品。新興美術館和藝廊於全球各地出現，包括西班牙畢爾包古根漢美術館、倫敦泰特現代美術館，和羅馬 Maxxi 美術館，都在一九九七年後一一建立。全球性的現代藝術如繁花盛開，這是過去任何時期都沒有見過的事。因此，只因為缺少專有名詞而簡略帶過這段時期的作品是可惜的，同時也使現代藝術故事未了的結局有所遺憾。所以，怎麼辦才好呢？

我並不打算自不量力的為藝術風潮命名。時候到了總會有人想出正式的名稱。不過，為了交代故事的最新發展，我將冒險提出一個，我認為足以涵蓋近代前衛藝術作品的統稱。

經驗式藝術？

這段期間有某些潮流其實顯而易見。舉例來說，宏偉、引人注目的大型雕塑，如雨後春筍出現在世界各地。這些獲大眾矚目的巨型當代藝術作品，通常是地方政府為求美化形象而創作。大眾對於現代藝術開始出現前所未見的熱忱。而另一個近代潮流——「經驗式」（experiential）藝術——也在其推波

548

助瀾下產生。

如觀念藝術一章中所討論的，這些互動式環境大都是半遊樂場、半裝置藝術的組合。對美術館來說，它們是理想的「藝術性娛樂」（artertainment）形式，無論是認真的學者、或找樂子的小家庭，都能夠找到他們想要的。這些美術館隨時準備好，提供舒暢身心的昂貴咖啡和教育課程，以便讓顧客留下深刻的美術館體驗。這些親切的藝術作品同時也反映了，過去文人雅士視為雅緻嗜好的現代藝術，和偏大眾娛樂的休閒活動，如電影、戲劇或風景名勝之間的界線，已經漸趨模糊。

對於這類藝術家如賀勒（Carsten Höller, 1961-）來說，目標在於挑戰舊有的美術館經驗（安靜、競爭性、嚴肅、孤獨）。賀勒藉螺旋滑梯及旋轉床等裝置藝術，迫使觀者進入社交情境中。有些策展人將這類的藝術手法，歸類為聽來頗為學術性的名詞——「關係美學」（Relational Aesthetics）。

這個論點主張：**今天的藝術創作目的在於，創造藝術家與觀眾社群之間的交流場所**。根據關係美學理論的說法，現代都市生活中的自動化與科技化，減少了人們偶然相遇的機會，賀勒的作品就是呈現了當代社會的反社交本質。螺旋滑梯及旋轉床，提供人際互動的社會情境，並且為現在的世界，提出清晰的藝術與政治註解。

這些聽起來似乎言之成理。但就我這三年來目睹數以千計的觀眾，在泰特蹦蹦跳跳玩著溜滑梯或類似東西的經驗，現實情況卻是平凡多了。很多排隊等著嘗試的觀眾認為，這樣的經驗式裝置藝術頂多是個有趣的經驗，至於和其他藝術消費者溝通、甚至分享彼此想法，並不是他們所考量的重點。雖然如此，這些作品對於改變美術館本質這點，無疑是成功的，而其影響究竟是好是壞仍有待討論。

這「藝術」……算什麼「主義」？

另外，**藉著驚悚作品挑戰世人所認同的品味與行為標準**，是這個期間另一個較明顯的藝術風潮。

一九六〇年代見證了有禮的年代走入尾聲，一九七〇年代的龐克風潮使年輕人臉上掛著輕蔑表情；到了一九八〇年代後期，某些社會習俗才真正受到挑戰。在這之前，露骨性愛及暴力的描述，只會出現在書架頂端或限制級電影中，除此之外僅以暗示或影射呈現。

但到了這個時期，一群膽大的藝術家世代摩拳擦掌準備上場。例如，昆斯大膽的《天堂製造》（*Made in Heaven, 1989*）。在這一系列畫作、海報和雕像裡，藝術家和他當時的妻子──義大利脫星史黛拉（Ilona Staller，藝名小白菜〔La Cicchiolina〕）搬演各種性愛場面。接著是英國藝術家柴普曼兄弟們的作品如《悲劇解剖學》（*Tragic Anatomies, 1996*），經常出現連體的肢體和開放性的傷口。那些性（狄諾斯‧柴普曼〔Dinos Chapman, 1962-〕和傑克‧柴普曼〔Jake Chapman, 1966-〕）的血腥場面。他徵畸形、令人毛骨悚然的人偶，使他們可比 B 級低成本電影的恐怖場景更黑暗。

這些藝術風潮自一九八〇年代後期起，對於藝術創作及呈現方式有著深刻的影響，足以涵蓋這些驚悚或許是一貫主題，但這些藝術家之間，並沒有整體性的原則，**彼此間也沒有任何共享的願景或創作方法，以作為可以被歸類定義的參考。**

風潮的集體名稱則不斷被提出，於是有了宏偉主義（Monumentalism）、經驗主義（Experientialism）及煽情主義（Sensationalism）等名詞，試圖為這個時代及其藝術風潮定義。但這些名詞仍不足以為信。

不過，我認為有一樣鮮明的態度足以囊括過去二十五年間的藝術。這個字眼連結了這段期間，藝

術家的不同風格、概念和創作方法。而我完全明白，沒有任何歸類法能完全讓人滿意，總有不符、簡化或妥協的情況發生。這也是為什麼許多藝術家，會疏離藝術史學家及藝評家將他們歸類的藝術風潮。

但，歸類仍有其功用，即使最終結果證明是錯的。我心中所想的這個字眼，並不是為了替這個時期的藝術風潮命名，但這個字的確會方便我們理解藝術創作背後的動機。

為了提出我的論述，我將以概略的時間期程做說明。這段時間自一九八八年至二〇〇八年，共有二十年時間，起迄分別為赫斯特（Damien Hirst, 1965-）的兩場活動。第一場發生於一九八八年倫敦東南方的碼頭區，赫斯特策劃了一場名為「凍結」（Freeze）的展覽，展出內容為赫斯特就讀倫敦金匠藝術學院時，結識的十六位年輕英國藝術家的作品。

參展藝術家包括了畫家休姆（Gary Hume, 1962-）、觀念藝術家與雕塑家藍迪（Michael Landy, 1963-）、菲赫斯特（Angus Fairhurst, 1966-2008）和魯卡絲（Sarah Lucas, 1962-），以及赫斯特本人。赫斯特在這場展覽中首次展出現今知名的《點畫》（Spot Paintings, 1986-2011）（赫斯特畫了上百幅的《點畫》，都以白底之上排列整齊的彩色原點為特色；他表示這些圓點「精準展現色彩的愉悅感」）。

「凍結」結果成為這群藝術家的劃時代展覽，並促使他們日後成為「英國青年藝術家」（Young British Artists，或稱 YBAs）的核心成員。這一刻在不久後，被視為將倫敦推向藝術界龍頭的重要時刻，如同十八世紀末和十九世紀初倫敦曾扮演的角色。

不過在當時，這場展覽充其量不過是由英格蘭北部來的不知名學生，所發起的一場藝術學院夏季展。二十年後，這名學生成了世界上最富有的藝術家，並發起另一場展業，藉由他令人敬佩的任性與專業，所發起的一場藝術學院夏季展。二十年後，這名學生成了世界上最富有的藝術家，並發起另一場展覽推銷自己的新作。這次的場地更為高級，而且沒有其他藝術家參展。這場活動於二〇〇八年秋天，在

蘇富比拍賣會主要會場進行；這一天，世界為之臣服。

藝術家懂了行銷之後……

按傳統，藝術家透過經紀人販售他們的新作品，這是我們所熟悉的主要市場。如果向經紀人買了作品的買家之後想要出售，他們會委託拍賣會進行拍賣，這是次級（二手）市場。較不常見的是，藝術家跳過主要市場，將新作直接拿到拍賣會販售。這是前所未見的做法，因為藝術家和拍賣會之間向來有某個中介角色。除非這位藝術家是赫斯特。

二○○八年九月，他採取了非比尋常的舉動，將他的英籍（喬卜林〔Jay Jopling〕）與美籍（高古軒〔Larry Gagosian〕）頂尖藝術經紀人排除在外，直接將兩百多幅閃亮新作從工作室送到倫敦蘇富比。此舉大膽而危險，不單可能因此冒犯了，投注時間與金錢協助赫斯特建立事業的喬卜林和高古軒（幸好，展覽在這兩位經紀人的支持下進行）；另外，也可能賣不出新作品，赫斯特的名聲和市場價值將因此下跌。如果真是如此，他的事業很可能因為這場公開羞辱而劃下句點（這也是為什麼藝術家避免這條路，而選擇經紀人以低調、隱祕的私人交易方式進行）。不過從展覽名稱看來，他似乎不太擔心這些問題。他以一貫的誇張自信為這場展覽增添戲劇性，並將展覽標題命名為「美麗永存我腦海」（*Beautiful Inside My Head Forever*）。

幾天過後，蘇富比將作品公開展示，並提供鑑賞，拍賣會旋即展開。拍賣會自九月十五日星期一，進行到十六日星期二結束。會場上匯集了各方收藏家，準備好向大筆財富道別。在此同時，大西洋

彼端正上演另一場，讓紐約民眾情緒陷入瘋狂的事件——正當拍賣官為赫斯特昂貴的作品落槌定價時，世人看著美國政府坐視雷曼兄弟破產，使全球經濟陷入可能的崩盤危機。

藝術圈似乎尚未察覺事情的嚴重性，赫斯特的醃製鯊魚和鮮豔畫作，以超越預估的價錢售出。表面上看來，這場交易是成功的。根據蘇富比透露，所有藝術品幾乎完售，其驚人總價超過一億英鎊（約新臺幣五十億元）。無論歷經雷曼解體的影響發酵後買家是否兌現，或者即使買家付了帳，他們是否從藝術家的聲望與價值中獲益，仍舊有待討論。但這場拍賣以及同時發生的經濟崩毀之重要性，是毋庸置疑的。它不經意的為資本主義時代及現代藝術劃下階段性句點。它代表的是，這二十年來，在藝術家、策展人和經紀人間所累積的普遍態度——熱忱、年輕、樂觀以及創業文化。這樣的氛圍在藝術圈中瀰漫著，而我將以此在本書最後章節，為這個期間的當代藝術提出總結：創業主義（Entrepreneurialism，企業家精神）。

大是大非太遙遠，個人生存最重要

後現代主義藝術家認為，過去的世代讓他們感到縹緲不安。前輩們提出承諾，卻無法實現他們的烏托邦理想。他們的大論述不過是空談，少了可行的行動。科技和科學同樣令人失望，並不是解決問題的萬靈丹。後現代主義藝術家受夠了，他們得試著理解，這個以不確定性為唯一確定的世界。這個時代充斥著存在焦慮。

但一九八〇年代後期、一九九〇年代初期，出自歐美藝術學院那群趾高氣昂的世代，可就不同

了。他們的自信可比後現代主義藝術家的焦慮，討喜的黑色幽默感少了蓄意的嘲諷。他們並不是為了追求某種認同感的靈魂探索，而將「自我」從藝術作品中移除。事實上相反；他們是作風大膽、善於自我推銷的一群藝術家，是英國柴契爾夫人、美國前總統雷根、法國前總統密特朗，和德國前總理柯爾殷殷教誨下野心勃勃的世代。他們樂於成為自我存在的中心。存在主義哲學家沙特曾說，「人除了自我塑造外，什麼也不是」，接著補充「人會將自我推向未來，並同時很清楚自己在做什麼」。「儘管放馬來」是這群新世代藝術家內心的吶喊。這群英國新世代，於一九七九年柴契爾夫人「沒有社會這東西」（There is no such thing as society.）的主張中長大成人。她認為，**每一個人的第一目標，就是把自己照顧好**。

關切的焦點不再是大情大愛，而是攸關存活的運氣好壞，不努力游，就會滅頂。對英國勞動階級的青少年來說，處在缺乏或足以匹配其夢想及才智的教育劣勢中，雖然讓他們感到惱怒，但也因此培養出特別的奮戰精神。倘若他們得這樣才能活下去，他們願意奉陪，但如同龐克風潮一樣，當權者得為此付出代價。他們打破規矩、蔑視權威，極盡所能的向世界宣告他們的憤怒。

一九八八年的「凍結」展覽中，這群年輕藝術家首次公開主張：他們將主導自己的命運，而且不只是個人的政治權力，也包括金錢與美學領域。這些藝術家的作品中體現著一股創業精神，而在不久之後，同樣的精神也將遍及我們的世界。

《千年》，赫斯特

作品特色 表達「死亡」卻又肯定生命。

就這一點來說，沒有人能比得上赫斯特。學生時代的赫斯特發現了，英國表現主義畫家培根（Francis Bacon）的驚悚畫作。當時赫斯特試圖讓自己成為更好的畫家，但最後發現再怎麼畫，不過畫得像「較差的培根之作」而放棄。於是他再次思考他心目中的英雄的作品，並以立體雕塑的方式重新詮釋。一九九○年他創作了《千年》（A Thousand Years, 1990）（見下頁圖20-1），一件概念卓越、做工精巧、關於死亡卻又肯定生命的作品。

這件作品有一個以深色鋼鐵為邊框的巨型長方體玻璃箱——大約四公尺長，兩公尺寬，兩公尺高。箱子的中間有個分隔的玻璃牆，玻璃牆面上打了四個圓孔。其中的一個隔間有個以塑合板製成的立方體，看起來像是一個巨大的骰子，不過每一面只有一個黑點。另一個隔間的地板上有一顆腐爛的牛頭，上面掛著一個捕蠅燈（肉販鋪子裡掛的那種紫外線電擊裝置），箱子內對角線的兩端則放了兩碗糖。赫斯特最後還加上了蒼蠅和蛆。

這個作品有點類似以老師為學生示範生命循環的科學教具：蒼蠅在牛頭上下蛋，蛋長成蛆，然後被捕蠅燈（在此扮演一視同仁的上帝角色）擊死，落在牛頭上成為腐爛有機生態中的一環，為初孵化的蛆提供一餐。蛆再次在牛頭上下蛋，然後孵化成為蒼蠅，和其他蒼蠅交配，再次以糖為食，接著孵化成為蒼蠅，然後以糖為食，為養分，接著孵化成為蒼蠅。

令人作噁嗎？是的。是好作品嗎？是的。是藝術嗎？絕對是的。

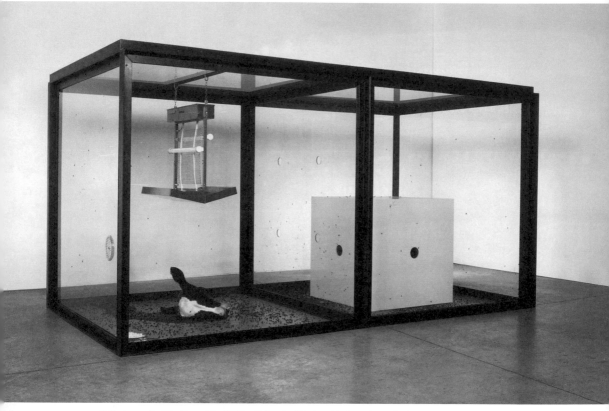

圖20-1 赫斯特,《千年》,1990 年

這件作品有一個以深色鋼鐵為邊框的巨型長方體玻璃箱,中間有玻璃牆隔出 2 個空間。一個隔間有個以塑合板製成的立方體。另一個隔間的地板上有 1 顆腐爛的牛頭,上面掛著 1 個捕蠅燈,在箱子內對角線的兩端則放了 2 碗糖。赫斯特最後還加上了蒼蠅和蛆。這作品有點類似老師為學生示範生命循環的科學教具。

當藝術家找上廣告公司

　　赫斯特並不是科學老師，他是個藝術家，這意味著它該是一件藝術作品，或者說，至少該被這麼看待。《千年》、或別名《蒼蠅之作》中的元素，可以回溯至數百年前的藝術殿堂。其主題——生命與死亡、誕生與腐化——和藝術史一樣悠久。長方體玻璃箱和裡面的白色箱子較為現代，有著勒維特和賈德的極簡主義樣貌，它同時也有點波伊斯觀念藝術的味道。這位德國藝術家偏好以玻璃櫃展示物件，在櫃中他放進各種詭異雜物，如電池、骨頭、奶油和指甲。另外，腐爛牛頭令人想起培根畫作中，讓人感到不安的紅、紫色冷凝油彩。杜象也出現在這個作品中，糖和捕蠅燈是來自日常生活的達達主義式現成物。同時整體作品，也有點史維特斯的梅茲或羅森伯格的組合物概念，特別是作品中死亡動物的應用。它也可以被視為一件觀念藝術作品，是透過構思以形塑其媒材而得來的產物。

　　藝術史上名作身影族繁不及備載，但赫斯特並沒有沉溺於後現代主義式嘲諷。《千年》並不是出自焦慮困惑的藝術家，而是極度自信之士，他來自——依他本人的說法——一個「就算偷別人的想法，一點也不覺得羞恥」的世代。他不以後現代主義的手法切入藝術史，不以相互牴觸的組合，激發觀者思考自身分認同或生命之短暫；他從歷史中選取任何他所認同的素材，進而加上赫斯特的特色重新包裝。他的手法帶有創業精神，一種樂觀無懼、「我高興怎麼做就怎麼做」的心態。

　　赫斯特是一群具國際企業思維的英國藝術家的一員；他們明白，想要靠自己成功，他們必須以作品、同時也必須以個人形象打造專屬品牌。意思是，他們得和過去藝術家心目中的惡魔——商業界——打交道。於是，耳裡迴盪著沃荷名言「好生意就是好藝術」（此時已脫離原有的反諷意味）的這群藝術

家，找上了一名商界人士幫助他們達成目標。查爾斯·上奇（Charles Saatchi）出身廣告界，他和他的兄長莫里斯，共組享譽全球的上奇廣告公司（Saatchi & Saatchi）。

這對企業家兄弟與其說是柴契爾夫人的子民，不如說是她的同謀，以一系列高影響力的海報協助這位領導者掌權。查爾斯是這對搭檔中的天才創意智囊，擅以廣告宣傳活動引起公眾矚目。美學鑑賞力加上媒體公關敏感度，促使這位熱忱的藝術收藏家，轉向注意到一群渴望閃光燈的年輕藝術家。

查爾斯於一九八五年在倫敦北部郊區，開了一間同名藝廊，展售他的當代藝術收藏。很快的，上奇藝廊成了所有藝術學院年輕學子，在倫敦當代藝術之旅的必經之地。赫斯特的「凍結」展覽結束不久後，上奇開始收藏許多展覽中的藝術系畢業生作品。一九九二年，他在上奇藝廊展出他所收藏的「英國青年藝術家」作品，包括赫斯特的《千年》。不過那並不是展覽中唯一的赫斯特作品。

《生者對死者無動於衷》，赫斯特

作品特色 展出四公尺長的死掉虎鯊，藝術家聲名大噪。

另一件大型雕塑作品，是一個有著（白色）鋼鐵邊框的巨型長方體玻璃箱，裡頭放著一隻已死的生物。不過這次這頭獸是完整的，而且大得足以把你給吃了。牠是一隻四公尺長的虎鯊，懸浮浸泡在甲醛溶液中。《生者對死者無動於衷》（The Physical Impossibility of Death in the Mind of Someone living, 1991）（見左頁圖20-2）是件眼光獨到──無論就藝術性或宣傳效果來說──且胸有成足的野心之作。英國小報爭相報導，《太陽報》以〈少了炸薯條的魚要價五萬英鎊〉的嘲諷標題開砲。不過真正開懷而笑

的是赫斯特和上奇，因為他們從此在國際藝術世界建立起不可動搖的知名度。

「展不驚人死不休」

六年後，他們被寫進藝術史。倫敦聲譽崇隆的皇家藝術學院（Royal Academy）以上奇的收藏推出展覽。天時，地利，而且展覽標題取得剛剛好：「感官」（Sensation），或許指的是展覽中的藝術品，企圖誘發的各種感官經驗。不過對於看過，或曾聽過這場展覽中所展示之作品的人來說，只能說它是一場「展不驚人死不休」的活動。

柴普曼兄弟所呈現的是怵目驚心的大屠殺；昆斯花了五個月時間，收集四・五公升自己的冷凍血液（保存如雪糕），做成自己的頭顱雕塑，稱之為《自我》（Self, 1991）；赫斯特的老朋友哈維（Marcus Harvey, 1963-）展示

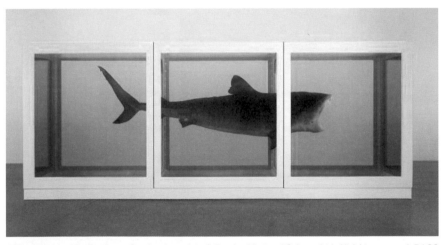

圖20-2 赫斯特，《生者對死者無動於衷》，1991 年

白色鋼鐵邊框的巨型長方體玻璃箱，裡頭放著 1 隻已經死掉、長 4 公尺的虎鯊，懸浮浸泡在甲醛溶液中。藝術性或宣傳效果十足。

了他的畫作《米拉》（*Myra, 1995*），同樣造成不少爭議。哈維這幅肖像的主角，是英國的兒童謀殺犯米拉・韓德麗（Myra Hindley, 1963-2002），他以孩童的掌紋拼成她的肖像。對某些人來說，那是對恐怖罪行強而有力的批判，對其他人來說簡直徹底亂來。

赫斯特的作品當然也在展覽之列。參展作品包括了他的蒼蠅和鯊魚，以及其他浸泡在甲醛溶液的《自然史》（*Natural History*）系列作品，還有他的圓點畫作。十多年之後的今天，回頭看這些作品會發現，它們幾乎是赫斯特「最暢銷」的作品，獨缺二〇〇七年的作品《獻給上帝的愛》（*For the Love of God*）。這是一件以白金打造的人類骷髏頭，外層覆上超過八千顆的鑽石及一組人類牙齒。它是貼鑽藝術，一個帶有飽滿戲劇張力的極度商業性物件，獨自於一間暗室的中央黑布上展出，鑽石因聚光燈照耀而閃閃發亮。儘管外界指控此作有剽竊之嫌，它仍舊是一件有趣的藝術作品。《獻給上帝的愛》仍被視為今天受財富與虛榮所腐化的西方文明中，如此蔑視死亡、麻木不仁的時代裡的代表作。

《兩個煎蛋和沙威瑪》，魯卡絲

《兩個煎蛋和沙威瑪》，魯卡絲

作品特色 以粗俗方式創作女性身體，批判八卦媒體對女性的描繪。

赫斯特「凍結」展覽中，還有另外八位藝術家也參展上奇的「感官」展覽。其中一位是魯卡絲。她和先前的沃荷、李奇登斯坦，同樣在廉價消費媒體中找尋靈感。不過魯卡絲對廣告或漫畫不怎麼感興趣，她偏好淫穢小報新聞中，聳動八卦版面裡出現的赤裸女性。這些畫面激發她創作了《兩個煎蛋和沙威瑪》（*Two Fried Eggs and a Kebab, 1992*）雕塑作品（見第五六四頁上圖20-3），成為英國青年藝術家裡

的象徵作品。

這件作品包括一張桌子，上頭刻意擺放兩個煎蛋以象徵女性乳房（英國俚語中以 fried eggs 比喻平胸女性）。離桌緣幾公分，位在煎蛋下方有一個打開的沙威瑪，影射女性陰部。一張拍下這個構圖的照片，加了框擺在桌子上，象徵人類頭部。桌子的四隻腳（上方作為雙臂及下方作為雙腿），為這個作品完成其象徵意涵。

幾年後，魯卡絲創作《裸》（Au Naturel, 1994）。這是另一件以日常素材完成的雕塑作品，粗俗毫不掩飾。這次她以舊床墊折放在牆邊，左上方有兩顆瓜果（象徵乳房），下面有個水桶（再次象徵陰部）。床墊右手邊平行於水桶有個直立的小黃瓜，兩旁各有顆橘子（我不需要多加說明了）。《兩個煎蛋和沙威瑪》和《裸》皆於「感官」展中出現。

魯卡絲的雕塑作品可被解讀為幼稚逗趣的輕笑話，也可以視為對於社會如何描繪女人及性愛的批判。無論是何者，這些作品都是時代的產物。「狂放女」文化（Ladette Culture）此時正橫掃英國。辣妹合唱團及她們代表的「女力」（Girl Power），同時將於全球登場。男人婆世代長大成為自信女孩，這時正橫掃英國。辣樂觀有活力的她們相信，只要真心想要就可以得到。有好工作和過好日子是生命的重點，只要男性做得到的事，她們都能做得更好。她們享受性愛、嗑藥和飲酒，比起男性，她們有本事更粗魯冷酷，能夠從事更偉大的工作、擁抱更高遠的志向。沉悶的英格蘭變成了酷帥大不列顛，狂放女以豪飲加以證明。

《所有我曾睡過的人》，艾敏

作品特色 反映時代精神的產物，女生可以比男生更酷更粗魯。

這是當時的時代氣氛，而且無論魯卡絲是否有意，她的作品正是這個味道。不過她並不是唯一。

魯卡絲的朋友、終極狂放女艾敏（Tracey Emin, 1963-），也推出參展的作品。艾敏曾經因酒醉而神智

不清的出現在電視實境秀中，自封為「瑪格鎮來的瘋狂崔西」（Mad Tracey from Margate）。在她的作

品中，她將過去戀人的名字一一繡在帳篷上（《所有我曾睡過的人》〔Everyone I Have Ever Slept With,

1995〕）（見第五六四頁下圖20-4）.；她也曾一次又一次的以藝術與宣傳之名，裸露她的身體與靈魂。

一九九三年，這兩個老女孩決定一起在倫敦東區開一間店（就叫做「商店」〔The Shop〕），

希望這個商業空間，為她們負擔一樓畫室的房租。她們生產了一系列的標語T恤，如「完整的屁眼」

（Complete Arsehole）、「精蟲作祟」（Sperm Counts）和「我很愛操」（I'm So Fucky）。文字遊戲功

力一點也不及杜象，不過畢竟時代不同呀……

不少人對艾敏提出抨擊，說她是個騙子。歷史終將評斷她的藝術品質，不過她並不是騙子。她

畢業自梅德斯通（Maidstone）藝術大學，並獲皇家藝術學院碩士學位。全球三大知名現代美術館

（MoMA、龐畢度、泰特）都能看見她的作品；她同時也是英國史上第二位，代表英國參加威尼斯雙年展

的女性。就算來自世界的藝術支持者都被誤導或欺騙了，她仍是一位真材實料的藝術家，而不是偽藝術

家。光憑著一眼就能認出她的作品，代表她有著卓越的基本功力。請暫且忘了她過了頭的宣傳曝光，和

那些「往我這看」的噱頭，審思她直接坦蕩的溝通方式，以及和大眾連結的能力。或許她字拼得不好，

但她卻有著詩人的簡練明晰。

艾敏和赫斯特及其他英國青年藝術家的成員，同樣是勞工階級背景出身。她年少離家來到倫敦找尋機會，打工、上學，勉強餬口，然後開始寫作。一九九二年，艾敏帶著柴契爾夫人名言中的樂觀主義和創業精神，邀集五十五至一百人投資她的「創意潛值」。只要投資十英鎊（約新臺幣五百元），就能訂購她寫的四封信，其中一封是私人信件。這顯示了艾敏的膽識、想像力和自我信念。而這也透露了她日後功成名就的基石：「告解式藝術」（Confessional Art）。信件的私密性對這位藝術家來說，真是再好不過的特質；因為供應讀者關於她荒淫精采的私生活內幕，恰是她打造事業的途徑。

一九九九年，她的作品入圍但落選泰納獎（Turner Prize）[46]。《我的床》（My Bed, 1998）：一張艾敏的床，沒有整理，上頭擺著凌亂沾汙的床單。地板周圍堆著她的雜物：空酒瓶、菸蒂，和穿過的內衣褲。

艾敏這張凌亂的床奠定了她的事業。她從此惡名昭彰，成為媒體樂於抨擊的對象；幸好她擅於操縱，從此成名致富。她把握人生中的機運；因為她所屬的世代不會等待好運上門，而是靠自己創造。如同柴契爾夫人的內閣，曾對英國失業勞工說過的名言：「騎上你的腳踏車，靠自己闖出一片天。」

46　一九八四年成立，名稱以紀念影響印象主義的英國繪畫泰斗泰納而來，藉此鼓勵藝術創作上的先驅精神。每年推選五十歲以下的英國藝術家。得獎作品常引起爭議，一九九七年得獎者為赫斯特的生物解剖藝術。

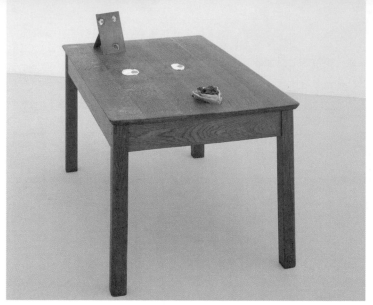

圖20-3 魯卡絲，《2 個煎蛋和沙威瑪》，1992 年

2 個煎蛋象徵女性乳房。煎蛋下方有 1 個打開的沙威瑪，影射女性陰部。一張拍下這個構圖的照片，加了框放在桌子上，象徵人類頭部。桌子的 4 隻腳（上方作為雙臂及下方作為雙腿），為這個作品完成其象徵意涵。

圖20-4 艾敏，《所有我曾睡過的人》，1995 年

藝術家將過去戀人的名字一一繡在帳篷上。不少人抨擊艾敏，說她是個騙子。但她直接坦蕩的溝通方式，顯示她有和大眾連結的卓越能力。

經紀人與藝術家，共生共榮

同時期還有另一個創業型的人逗留倫敦，渴望成名。他的背景非常不同，前景卻出奇的相似。喬卜林是個高挑俊俏、自信儒雅的伊頓公學[47]校友，父親是個地主，曾於柴契爾夫人內閣任職。喬卜林在校時養成對當代藝術的愛好（他曾說服藝術家萊利〔Bridget Riley〕設計校園雜誌封面），後來他到蘇格蘭讀大學，最後到了倫敦仍持續這個愛好。他的個人嗜好後來轉為事業夢想：喬卜林想要成為藝術經紀人，在自己的畫廊展示藝術作品。這時，他和赫斯特已經有點交情（兩人都來自中部約克郡），他因此結識了赫斯特圈內的藝術家，包括魯卡絲，當然還有艾敏。

喬卜林付給艾敏十英鎊訂閱她的信件，投資了她的創意潛質。不久後他找到了一個小小的藝廊空間，可以打造他的藝術經紀事業。那是個只有四平方公尺大的小地方，但地點完美坐落於倫敦西區的最高級地段。和這一區其他販售大師作品的知名經紀人不同的是，喬卜林並沒有把自己的名字放在大門上。相反的，他選擇引用一九七六年，愛爾蘭裔的美籍藝術家歐多赫堤（Brian O'Doherty, 1934-）所寫的一篇極有影響力的文章〈在白色立方體裡〉（Inside the White Cube）。在這一篇文章中，作者認為，現代藝術展場的洗白牆面，對於品味的形塑與操弄，更勝於其所展示的作品。喬卜林將他的藝廊命名為「白色立方體」，除了是字面上對於空間的形容之外，同時，也是對當代藝術世界的操控本質開了個玩

47 伊頓公學是英國上流社會名校，學生幾乎來自權貴家庭，威廉與哈利王子也在此完成中學教育。伊頓公學曾教育過十八名英國首相，也有不少藝術家、作家。

笑。再加上這個白色立方體，是由一個年紀輕輕的藝術經紀人所創造的，更凸顯其諷刺幽默。

喬卜林想要展售的是屬於他的世代的藝術作品。因此，一九九三年「白色立方體」開幕後六個月，他推出了他新筆友的系列自傳式作品，展覽名稱為「崔西‧艾敏：我的主要回顧展，一九六三年—

一九九三年」（Tracey Emin: My Major Retrospective, 1963-1993）。

這個標題下得很好，因為它來自一個不知名的年輕藝術家，對美術館浮誇的大師回顧展的揶揄。同時，它也暗示了艾敏渴望的本質以及她對事業的態度，也就是——一切都離不開「崔西‧艾敏」。

這場展覽展示了超過一百件物品，從她青少年時期的日記到作品《國際飯店》（Hotel International, 1993）——一件繡著家人名稱和信息的毯子。其錯誤拼字處處可見（不過這並不少見，例如：霍克尼〔David Hockney〕的《魔術師風格茶盒畫作》〔Tea Painting in an Illusionistic Style, 1961〕中，將茶拼成了TAE），坦蕩的告解亦毫不保留。明星就此誕生。

事實上，明星有兩位。一位是彷彿活在電視實境秀裡，愛出風頭的藝術家，另一位是俐落機伶的藝術經紀人，慧眼獨具且懂得栽培。喬卜林善於為他所代言的藝術家作品，結交富有的顧客。

一九九〇年代「白色立方體」開始營運後，成為英國蒸蒸日上的藝術市場中，規模最大、且最具影響力的藝廊之一，當世界因經濟崩毀而搖搖欲墜時，它仍積極擴大經營。不過，喬卜林依傳統方式開創可觀事業的同時，當代藝術交易的「大老爺」高古軒，已建立起雄偉而前所未見的全球帝國。

名家經手，藝術品價值馬上漲十倍

高古軒在一九七〇年代，從洛杉磯街頭賣海報開始。他花幾塊錢買下海報後，以鋁框仔細裝框，重新以十五美元轉賣。他的好眼光和銷售能力很快的讓他賺到不少錢。他開始買更貴的海報，並且對藝術產生興趣，接著投入房地產事業，進一步買賣更昂貴的資產。

這聽起來並不是什麼驚人之舉。**買賣高價藝術品和賣房地產差別不大。**藝術經紀人其實就是藝術作品的資產仲介，擁有該智慧財產的藝術家就是他的顧客。這兩種產業都需要在高級地段擁有一間辦公室／藝廊，以經手各方資料。安排看房（展覽）後，該資產的細節會詳列在光鮮的手冊中：；辦公室／展場內的**工作人員經常出身私校，衣著講究、談吐得宜，以創造體面的整體交易過程。**

房地產和藝術的賣點也很特殊，買家仰賴仲介決定正確的價錢。房價取決於「地段」，而藝術作品的價值則由「來源出處」所決定。也就是：誰創作了該作品（必要的驗明）、由誰經手銷售，還有最重要的，該作品（或藝術家的其他藝術品）曾在哪些主要現代美術館展示。

正如房價取決於地段的名氣，收藏家需要這些資訊背書，才能確認售價及投資的合理性。如果某件作品曾在紐約現代美術館展出的作品，交由一位知名的重量級藝術經紀人來賣，價錢大概會比 Art-4-U. com[48] 組織，在該藝術家的孩子所就讀的某小鎮小學展示後的價錢高上許多，無論展示的是否出自該藝術家的同一個作品。高古軒藝廊的影響力在於，據說，如果藝術家從原來的舊藝廊跳槽到高古軒藝廊，

48 Art-4-U.com，是一個提供藝術家自由上傳作品與銷售的網站。

作品價值往往會翻漲十倍以上。

無庸置疑，這位美國藝術經紀人，將藝術交易市場提升到了新的境界。一九七〇年代才剛創立事業，十年後，他就在洛杉磯的藝廊展售如塞拉（Richard Serra, 1939-）和史帖拉等，東岸重要藝術家的作品。不過這才剛開始。

到了一九八〇年代他搬到曼哈頓，認識了當時當代藝術交易的第一把交椅──卡斯特里。高古軒獲得了這位智者的信任、協助和祝福後，開始將自己打造成為紐約的首席藝術經紀人。他聰明果敢，心中帶著打造藝術交易帝國的抱負，在一九八〇年代晚期已有能力租下麥迪遜大道上的建築物。今天他的藝廊滿布全球，於紐約、比佛利、巴黎、倫敦、香港、羅馬和日內瓦開設據點。這些高尚商業區，通常群聚著頂尖的時尚品牌專賣店，或連鎖五星級飯店，**從來沒有任何藝術經紀人以此氣勢攻占全球。**

高古軒在打造事業的過程中，曾經締造一些驚人的交易。一九八〇年代早期，這位作風大膽的經紀人用電話，向一對上流社會的藝術收藏夫婦銷售作品。這通電話的對話結果是：他們同意將蒙德里安方格系列作品中，受爵士樂所啟發的作品之一《勝利之舞》（*Victory Boogie-Woogie, 1942-1943*），賣給高古軒的客戶──《康泰納仕》雜誌老闆紐豪斯（Si Newhouse）。這筆轉手售價高達一千兩百萬美元（約新臺幣三億五千五百多元），這個售價在當時令人驚嘆（第五七二頁圖20-5《百老匯之舞》也是方塊系列作品）。

不過，比起高古軒在二十多年後牽線達成的交易來說，這還算是小意思。這次同樣是歐洲移民、以紐約為家的荷蘭抽象藝術家。高古軒仲介一位擁有德庫寧《女人III》（見第五七三頁圖20-6）的娛樂業大亨，將作品出售給一位避險基金億萬富翁，售價是令人咋舌的一億三千七百萬美元（約新臺幣

四十億（六千多萬元）。就算是老謀深算的高古軒，一定也對藝術和藝術家所成就的市場獲利，感到意外。但其實他比任何人都更清楚不過了。因為他不僅是赫斯特的美國經紀人，同時也代理了兩位商業藝術家：昆斯和村上隆（Takashi Murakami, 1962-）。

一個自慰公仔，為什麼能以四十億元售出？

村上隆是媚俗藝術的翹楚。他是徹頭徹尾的創業型藝術家，有如商學院畢業生積極擁抱商業機會一般，經營他的全球帝國。而且和多數當代藝術家一樣，身邊總環繞著一群圓滑的公關人員；因為對今天的藝術以及所有跨國企業來說，形象和品牌是最重要的。他毫不掩飾他的決心，將作品化為商品，而此舉也是村上隆藝術的一環。

村上隆是日本普普視覺藝術的代表人物，正如沃荷和李奇登斯坦，之於一九六〇年代的美國普普藝術。**村上隆以日本動漫和卡通為題，將其中的角色和風格製作成為雕塑、繪畫和商品。**一九九〇年代晚期，他以某些糖果色彩的人物創作了一系列真人大小的雕塑，諷刺日本青少年對動漫角色的迷戀文化。這些性感的作品，影射年輕男子盯著電腦螢幕看時，在腦袋裡所產生的各種幻想情節。

《女僕小姐》（Miss Ko2, 1997）是一個穿著緊身洋裝的巨乳女服務生，《爆乳女孩》（Hiropon, 1997）除了身上那件微乎其微的比基尼胸罩外幾乎全裸，比頭大上許多的乳房噴出白色有如霜淇淋的泡沫。《我的寂寞牛仔》（My Lonesome Cowboy, 1998）作品標題援引自沃荷的影片（嘲諷西方電影之作），描繪一個男性卡通人物自慰高潮時的那一刻，紫色陰莖噴出的白色液體飛濺凝結成牛仔套索。

當然，某種程度來說，這樣的作品顯得幼稚愚蠢，不過，這也正是藝術家的用意。這點幽默的代價可不少。二○○八年《我的寂寞牛仔》進入拍賣，其建議價格是四百萬美元（約新臺幣一億一千八百多萬元），超級貴。村上隆——這位當之無愧的商人——也在現場為這件雕塑的真實性背書。拍賣場上氣氛緊張，彼此競標的兩位收藏家，將價錢喊到標售的四百萬美元。幾分鐘後在場所有人（或許也包括村上隆本人）無不發出驚嘆，因為落槌成交金額達一億三千五百萬美元（約新臺幣四十億多元）。這樣一個玻璃纖維製成的卡通自慰公仔，還真不便宜，不是嗎？

在現代藝術的發展過程中，日本意象扮演了重要角色。印象主義、後印象主義、野獸派和立體派畫家，都以日本浮世繪版畫作品的美麗平面畫，作為靈感來源和效法對象。後來發生了兩次世界大戰，藝術世界西遷至美國，日本成為當代藝術的消費者而不是參與者。村上隆的作品多少改變了這樣的失衡狀態，再次使日本的視覺藝術文化散播全球。他運用全球化工具——旅行、媒體及公平貿易——展現在地性、文化獨特性的作品。村上隆表面輕浮，但實則有著審慎的政治意涵：他企圖藉此重申日本文化在世界中的地位。他嚴肅對待媚俗藝術，一如另一位同樣隸屬高古軒藝廊且更為知名的藝術家。

把自己打造成名人，更快致富

昆斯曾任大宗商品交易員以支援他的早期創作，他娶了一名色情片女星，並擁有一間沃荷式的工作室，僱用大批助理在他的監督下，依照指示製作雕塑品和畫作。他是典型的創業家型藝術家。昆斯所做的並不是模糊藝術和生活的分野，而是完全消除這種界線。他接續了沃荷所留下的精神，態度卻大為

不同。沃荷對名人文化的興起大感興趣並樂於參與其中，但在他所創造的藝術裡卻盡可能消去自我；然而昆斯可不同。

《天堂製造》，昆斯

作品特色　結合名作構圖與藝術家本人演出，極具爭議。

他利用社會賦予藝術家的崇高地位，將自己打造成為名人，與一九九〇年代中期崛起的少男少女團體手法如出一轍。他創作一系列的《藝術雜誌廣告》（Art Magazine Ads, 1988-1989），大大彰顯自己仿如一九八〇年代流行音樂主唱。緊接著一年後，他創作《天堂製造》（Made in Heaven, 1989）（見第五七四頁圖20-7）──一個當時還沒發行、且最後終究沒有發行的電影看板。昆斯再次厚顏裝扮為明星，雙眼直視他所珍愛的觀眾。光憑這點，當這幅看板高掛紐約惠特尼美術館外牆，就足以遭到輿論撻伐。

如此厚顏的自我行銷手法，幾乎從達利來到美國出賣靈魂以來，簡直前所未見。不過昆斯卻不這麼認為，極為景仰達利的他曾致電給這位超現實主義藝術家，結果，達利邀請昆斯到瑞吉藝廊（St Regis）和諾德勒藝廊（Knoedler）為達利拍照。

昆斯的《天堂製造》系列，成為八卦版面的票房保證。赤裸的他在畫面中呈水平，在他前方仰臥著一名嬌弱美麗的金髮女子，身上穿著白色絲質睡衣，頭髮和手臂向後仰。她所呈現的是一幅屈從的情色畫面。而昆斯靠著她，透露著令人不安卻又出奇的天真注目。這幅畫面暗示著亞當和夏娃的故事，而昆斯的姿態和眼神，則有馬奈《奧林匹亞》中的娼妓樣貌。整幅看板得歸功於弗斯利（Henri Fuseli）的

圖20-5 蒙德里安，《百老匯之舞》，1942-1943 年

蒙德里安以方格系列作品知名，部分作品受爵士樂啟發。

圖20-6 德庫寧，《女人 III》，1953 年

德庫寧以繪畫史中的經典主題——裸女為題，創作一系列的「醜女」，
被認為有醜化女性之嫌，引起極大爭議。但多年後，在高古軒手中，竟
賣出超過新臺幣 40 億元的驚人天價。

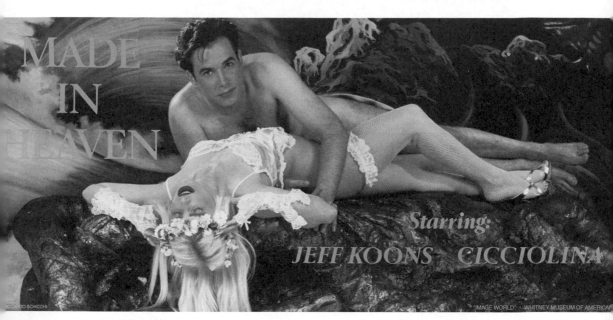

© Jeff Koons / Hamburger Kunsthalle, Hamburg, Germany / The Bridgeman Art Library

圖20-7 昆斯，《天堂製造》，1989 年

昆斯善於以打造名人的方式，為自己的藝術事業造勢。此作他厚顏裝扮
為明星，雙眼直視他所珍愛的觀眾，引起外界撻伐。但其實這個作品中
的女主角是義大利脫星與政治人物，藝術家藉此作暗示：藝術、政治和
色情合為一體，直接挑戰社會的階級觀。

「小心！敵方已部署昆斯玩具狗！」

《夢魘》（*The Nightmare, 1781*），畫中妖精坐在一名沉睡的美麗女子身上準備好，或已然占有她。

不過，身為一個杜象派的藝術健將，事情可沒那麼簡單。畫中的女子是藝名「小白菜」的史黛拉。她是匈牙利裔的義大利成人電影女星與政治人物，和昆斯兩人是人體版的現成物——集藝術、政治和色情於一體。

昆斯或許暗示著，藝術、政治和色情其實已無從分別。對惠特尼美術館的中產階級參觀者來說，這樣的海報肯定讓人不悅。於他們而言，社會階級明白可辨：藝術家有如眾神，脫星則是魔鬼的產物。昆斯以天堂所製造——至少對八卦報業編輯來說——的藝術作品，直接挑戰這樣的價值觀。

昆斯的創業手法有效帶動了他的事業。一九八五年，紐約的紀念國際藝廊（International With Monument）注意到昆斯的作品，決定為這名年輕藝術家開展。這場展覽成為曼哈頓當代藝術圈的話題。

當代作品通常不帶政治意涵，他是唯一例外

在同場展覽中，有名藝術家是來自中國、抱持同樣美國創業夢的年輕人──艾未未（1957-）。艾未未在一九八一年離開北京來到紐約時，身上只有三十美元，一個英文字也不會說。當時他才二十來歲，逃離無情打壓他的詩人父親艾青與祖國，懷疑自己可能是當局懲處名單的下一位。他的母親憂心他航向未知的旅程，但艾未未卻不擔心。「別擔心，」他告訴她：「我會回家的。」

艾未未是個了不起的人物。他堅毅而無懼，是自我宇宙運行的中心。他成長於中國戈壁沙漠邊際，沒有就學、也沒有書可讀，因此有許多時間可以思考。每當他的父親因身為詩人而被下放、做卑微的廁所清潔工作時，他總在一旁坐著沉思。最後這家人回到北京，他的父親拋下馬桶刷，重執詩人之筆開始寫作。艾未未則融入北京前衛圈，並生平首次接觸藝術書籍。他大量閱讀印象主義和後印象主義著作，把瓊斯的書拋在一旁，因為他看不懂這個美國藝術家在做些什麼。儘管如此，他的直覺告訴他，紐約才是他的地盤，於是當他對當代藝術領域的愛好受當局懷疑時，他心裡很明白該往哪裡去。

《掉下一個漢朝甕》，艾未未

中國當代藝術家，拍下古老陶瓶被砸碎的一系列照片。

艾未未嚴肅但幽默，這樣的組合使他創作出他最為知名的作品之一。這件作品原本只是個玩笑，而不是藝術作品。他拿了一個四千年的新石器時代中國陶瓶創作多件作品，在這個如此古老且受到崇敬

的物品上，塗上俗豔的現代色彩，並在其中一面，畫上可口可樂的標誌。

有一回他心想，如果拍下他讓陶瓶落到水泥地板上碎裂的那一刻，或許很有趣。他照做了，而且直到藝廊為他的展覽進行裝置時，他才想起這件作品。當時策展人因為參展作品不足而聯繫他，問他是否有其他作品可以展出。艾未未回到工作室，找出了這一系列記錄陶瓶被砸碎的照片。這些影像在藝廊內以《掉下一個漢朝甕》（*Dropping a Han Dynasty Urn, 1995*）（見下頁圖 20-8）標題展示，從此成為知名藝術作品。這證明了，艾未未視自己的一切是行為藝術，這信念是正確的。

艾未未的創業態度使他肩負起各種角色：建築師（他共同設計北京奧運的「鳥巢」運動館）、策展人、作家、攝影師及藝術家。商業界稱這種人為身兼數職，用以形容某主管辭去全職工作，選擇從事顧問或策略投資等各式各樣的工作組合。藝術界則稱之為「跨領域」，這個現象於近年相當流行；這些形同品牌的藝術家發現，自己在多種領域的計畫中，有畫龍點睛之效。

有些跨領域藝術家是為了賺更多錢，或者為了滿足智識上的好奇心，不過多數情形是，藝術家純粹因為有幸受他所欣賞的人邀請，從事不同的創作，而感到與有榮焉。

在艾未未創業性的激進創作手法背後，有著一個重要且唯一的目標：改變中國。艾未未的作品以強烈的政治信念為基礎，是近年藝術創作中的例外。就某方面來說，當代藝術已不再帶有嚴肅的政治意涵，偶爾出現介入政治的作品通常只是趕流行。整體來說，就算當代的前衛藝術家，在他們最具侵略性的挑釁狀態下，他們的作品頂多帶有一絲嘲諷，而不是一陣怒吼。其訴求經常是博君一笑，而不是政念宣導。

今天備受矚目的藝術家，大都忽視過去二十五年間社會的重大改變。功成名就成了勝者為王的資

© Ai Wei Wei /Courtesy: The artist and Galerie Urs
Meile, Beijing-Lucerne

圖20-8 艾未未，《掉下一個漢朝
甕》，1995 年

中國當代知名藝術家艾未未，
作品嚴肅但幽默，曾以 4,000
年的新石器時代陶瓶創作多件
知名作品。他曾在如此古老且
受到敬重的物品上，塗上俗豔
的現代色彩，並在其中一面，
畫上可口可樂的標誌。這個作
品則是，拍下他讓陶瓶落到水
泥地板上碎裂的那一刻。

本主義時代中的最高目標，卻少有作品提出批評；而全球化及數位媒體的影響也幾乎無人著墨。更遑論環境問題、政治及媒體的腐敗、恐怖主義、宗教基本教義派、鄉村生活的崩解、社會的極端貧富差距、還有金融家的貪婪與冷血等等，如果以美術館所展示的當代藝術為資訊來源，你會以為這一切彷彿從未發生。

或許藝術家的心思在別處，或許他們有所妥協。創業藝術家和所有商場人士一樣，容易落入商業的權宜思考，接受和魔鬼打交道乃必要之惡。一旦和金錢魔鬼勾肩搭背，便難以脫身。如果你恰巧前一晚在奢華的美術館晚宴中，坐在某個投資銀行總裁身旁，而他剛好又是你的主要收藏家與客戶時，你如何能創作一件由衷而深切的反資本主義作品？又或者，如果你的碳足跡比別人都來得多，你該如何以環保為創作主題？如果你明顯從這個社會中獲利，你又如何能夠創作一件批判社會不公的作品？如果你是當權者圈子裡的一分子，你又如何批評當權者？答案是，你不能。

想大聲反對體制，就不能等官方授權

除非，你完全運作於體制之外，你就沒有什麼可以失去，就像街頭藝術家。街頭藝術塗鴉在過去，曾被視為下層階級無所事事的活動，但在今天已經登上現代藝術殿堂。二〇〇八年，泰特現代美術館的北面牆，曾裝置六件來自世界各地藝術家——包括人稱「JR」（出生日期不詳）的年輕法國人——所創作的巨型作品。他稱自己為攝影塗鴉畫家（photograffeur），以形容他在大樓外牆上貼的壁畫般政治性黑白照片。

他的多數作品在未經官方授權下展示。這些作品並不是委託創作，也不曾透過富有贊助商的幫助。二〇〇八年，他在里約熱內盧治安敗壞的貧民窟裡，將多幅黑白照片貼上建物外牆。這些照片呈現人們直視的雙眼，以回應當地發生的多起謀殺案。這很合理，JR為特定場域創作以反映當地的問題，這樣的創作手法使他的藝術得以發揮其影響力。舉例來說，他的「貧民窟」裝置藝術如果在藝廊的白牆展示，便無法達成效果。這樣的做法恰恰對比現代美術館裡，在企業贊助下被物化的藝術。

JR直率的政治社會批判，是街頭藝術的常見特質。但街頭藝術不一定都意味著貧窮。一般對於街頭藝術存在著浪漫想像，認為那是都市邊緣下層階級的怒吼。不過，史上最為知名的一幅街頭作品，卻來自一名非常成功的中產階級平面設計師──菲瑞（Shepard Fairey, 1970-），他體現了這年代創業藝術家的精神。菲瑞經營自己的平面設計公司，生產各式品牌服飾；就讀藝術學院期間，為他的滑板族朋友設計系列貼紙，四處貼在牆面。很快的，貼紙上卡通造型般的圓臉主角「服從巨人」（OBEY Giant），成為各地爭相仿造的街頭現象。這位年輕設計師顯然深知，以公共場域展示藝術作品所產生的力量。

二〇〇八年，他為當時參選總統的民主黨候選人歐巴馬助選，並做了一張海報。海報的主角是歐巴馬向遠方凝視、若有所思的一張半身肖像；菲瑞進一步修飾，使它看起來有如沃荷絹印作品的普普藝術風格。他在其中一側垂直刷上灰綠色，另一側是紅色，接著為這位即將當選總統的人臉上打上黃光。畫面之下以粗體字寫著 HOPE（希望）（原來是 PROGRESS（進步））。菲瑞（和他的工作夥伴）印了數千張海報張貼在美國各地。歐巴馬私下同意，但直到海報合法發送時才公開表示贊同。第二批海報出爐時，菲瑞的街頭藝術已成為歐巴馬競選團隊的標幟，同時也是全球最為知名的影像。

塗鴉：大眾喜愛的非法作品

街頭藝術的根源，可遠溯自史前時代的遠古洞穴畫。從畢卡索到波洛克等現代藝術家，都深受這些洞穴畫所啟發。但直到一九六〇年代晚期到一九七〇年代初期，紐約、巴黎（以及一九八〇年代初期知名的柏林圍牆）等城市，才開始成為非法塗鴉畫家的畫布，街頭藝術也才開始受到注意。街頭藝術風潮的力量伴隨社群網站的出現而增強，兩者同樣倚賴病毒式傳播，而得到廣泛的注意。今天，出現在肯亞奈洛比的明信片大小街頭藝術，在作品完成一小時內，便可能引起國際轟動。二〇一一年「阿拉伯之春」[49] 事件及同年的利比亞內戰，都選擇以此作為藝術形式。

《打掃的女僕》，班克西

作品特色　知名的街頭塗鴉作品。

街頭藝術在全球都市越來越普遍且廣受歡迎。在英國，化名班克西（Banksy，出生年不詳）的藝術家，以他高度嘲諷的紙模塗鴉成為國內名人，作品包括親吻警察，以及磚牆上一幅打掃的飯店女傭的錯視畫（見第五八三頁圖20-9）。他和眾多街頭藝術家一樣隱姓埋名，因為他的作品多數為非法展示，當

49 二〇一一年，發生在中東與北非阿拉伯國家的民主革命浪潮。一開始因突尼西亞青年失業問題嚴重，年輕人因此對長期的獨裁體制不滿，透過網路快速連結形成一股力量，造成獨裁政權垮臺，接著埃及、利比亞與葉門等國，也發生類似事件。

局只能以公然毀壞公物將他起訴。他的紙模塗鴉通常被政府清除，或以油漆覆蓋，但此舉大多時候，違背當地多數民眾的心願。

二〇〇九年，英格蘭西南方布里斯托（Bristol）的一間美術館，提供他館內的空間，讓他自由創作。這位藝術家選擇在展場內的各個地方留下他的痕跡，通常以紙模塗鴉創作，和館內原有的藝術作品相對應。大眾的回應極為熱烈，很快就打破了過去的美術館參觀人次。**許多住在附近的人過去從未參觀這間美術館，他們卻耐心的在館外排隊等候數小時，到了裡面又待上好幾個鐘頭。**當然了，班克西或許也在人群中，不過沒有人會知道。

我猜想，如果杜象還活著，他應該會是個街頭藝術家，不管走到哪肯定都會受到讚揚。這時代所創作的藝術，經常帶著這位法國藝術家的顛覆態度。他是我所聽過，影響當代藝術家的人物中最常被提到的。如果說，畢卡索的繪畫特質主導了二十世紀的上半葉，下半葉無疑以杜象的心理遊戲為底蘊，持續進行中。

看來，足以匹配這兩位──或塞尚、波洛克、沃荷──之威望的人物，在本世紀尚未出現。或者他已然現身⋯⋯。

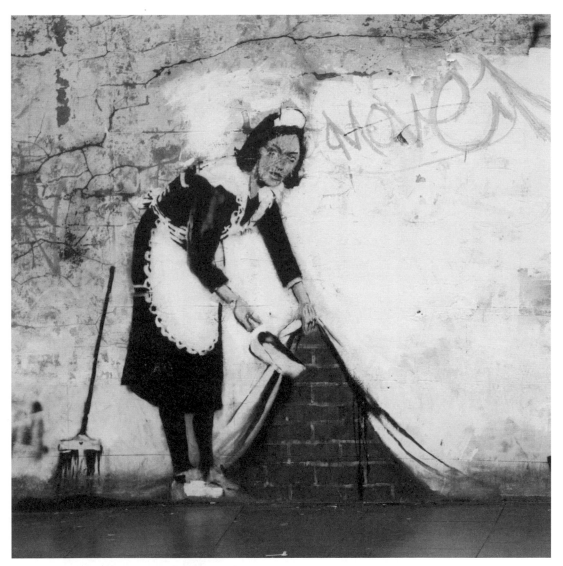

圖20-9 班克西，《打掃的女僕》，2006 年

　　這幅在磚牆上畫出一個正在打掃飯店的女傭錯視畫，是創作者知名作品之一。街頭藝術家通常隱姓埋名，因為作品多數為非法展示。他的塗鴉通常被政府清除或以油漆覆蓋，但此舉大多時候，違背當地多數民眾的心願。

各流派大師藝術主張一覽表

附錄

找到每個大師的「創新特點」，看懂大師作品就變得簡單了。

流派		代表人物	藝術主張／宣言／創新特點／對後人的影響	代表作品
印象主義		馬奈、莫內	• 厭倦宗教英雄題材，想記錄當代的真實場景。 • 第一批走到戶外寫生的畫家。 • 主題反映生活，多為中產階級生活娛樂場景。 • 由於戶外光線會變化，因此形成快速筆觸、重視光影效果、不重細節強調氛圍的畫風，看起來常給人「一片模糊」的感覺。 • 為了讓中產階級便於在公寓住家收藏，畫作尺寸變小（過去為教堂、貴族而畫的尺寸較大）。	馬奈《喝苦艾酒的人》、《草地上的午餐》、《奧林匹亞》、莫內《日出印象》、《睡蓮》、《蛙塘》、雷諾瓦《蛙塘》
		竇加	• 裁切畫面，讓觀者的視線延伸到畫作之外，創造出一種畫面的動態感。	《舞蹈課》、《賽馬場的馬車》
後印象主義	表現主義	梵谷	• 認為印象主義畫的是外在的真實，想表達內在「人性的真實」。 • 以扭曲的線條表達強烈的情感。	梵谷《星夜》、孟克《吶喊》
	象徵主義	高更	• 認為印象主義畫家看不到現實背後的深意，缺乏想像力。 • 畫作通常一半來自真實，一半來自想像。且以不尋常的用色和構圖，表達各種象徵意義。	《布道後的幻影》

584

原始主義				後印象主義	
				立體主義	點描派
赫普沃茲	布朗庫西	盧梭	高更	塞尚	秀拉
·在立體雕塑品上穿洞。	·直接在媒材上雕塑，打破過去先做模型的慣例。	·完全沒有繪畫技巧，所以不會透視法，導致沒有景深，也不會打光和陰影技巧，但因天真獨具，故畢卡索盛讚他：要畫得像個孩子，不像拉斐爾要學四年，要畫得像個孩子。	·厭倦印象主義的中產階級畫作，受到原始部落雕刻圖像啟發，改畫原始題材。 ·在畫作中安排垂直與水平架構，成為一種方格結構，新風格主義更把此概念發揮到極致。	·希望在印象主義畫中找到穩定感。 ·打破規則，不以單一、靜止角度作畫。在同一幅畫中，同時呈現兩個視角。啟發了畢卡索和布拉克的立體派。 ·簡化輪廓，在大自然中找到幾何圖形，如田園是長方形、房子是圓錐體，山是三角形。此一技法影響了畢卡索，與後來完全以方形、圓形、三角形等幾何平面創作的抽象藝術、包浩斯、柯比意建築等。	·希望在印象主義畫作中加上結構和穩定性。 ·切割色彩，每個色點之間留白，效果是畫面有光澤感，且綠色更綠、紅色更紅。整個畫面更有穩定感。 ·為了讓色點之間有空間留白，畫作尺寸偏大。
《穿洞的形式》、《佩拉格斯》	布朗庫西《吻》、莫迪亞里尼《頭》、賈柯梅帝《行走的男子》	《飢餓的獅子猛撲羚羊》、《嘉年華之夜》	高更《你為什麼生氣？》、畢卡索《亞維儂少女》	《靜物：蘋果與桃子》、《聖維多瓦山》	《阿尼埃爾浴場》、《傑特島的星期天午後》

流派	代表人物	藝術主張／宣言／創新特點／對後人的影響	代表作品
野獸派	馬諦斯	・受原始主義啟發，用色極端鮮豔以表達內在本質，比如把金色沙灘畫成紅色，以表達那是非常炎熱的沙灘。	馬諦斯《戴帽子的女人》、《生之喜》 德漢《科里烏爾港的船隻》
立體派	畢卡索、布拉克	・省略細節為幾何圖形。	布拉克《艾斯塔克的房屋》
		・在平面畫作上呈現所有可能的角度，此為「分析立體派」，目的是讓人欣賞色彩、線條和形狀的設計。	畢卡索《亞維農少女》 布拉克《小提琴與調色盤》
		・把生活素材如油布加入平面的油畫中，又稱為「綜合立體派」。此為「拼貼藝術」的先驅。	畢卡索《藤椅上的靜物》
		・用繩子、紙板、木材、紙張組成作品，又稱「三度空間剪貼」，也是今天的「集合藝術」。	畢卡索《吉他》
		・利用生活素材的跨媒材實驗，啟發了達達藝術杜象的小便盆、普普藝術沃荷的康寶濃湯罐，以及當代藝術的昆恩與赫斯特。	
		・在畫上「穿洞」，例如說把人的乳房移開留下空洞，但乳房會在其他地方出現。圖畫比初期的立體派更難辨識。	
		・因為畢卡索切割畫面的畫作很難辨識，他試著在畫上「寫字」提供解讀線索。這也是一大創新。	畢卡索《我的美麗女孩》

新造型主義	構成主義	至上主義	藍騎士奧菲主義	未來主義
蒙德里安	塔特林	康丁斯基	康丁斯基	馬里內提
・以造型表達萬物的相似之處，而不是分化之處。 ・只用最簡化、最基礎的元素創作：色彩只用紅、藍、黃三原色，形狀只有方形或三角形，而線條只有水平或垂直兩種黑色直線。 ・當代時尚品牌直接應用在皮包、掛鐘、厚底鞋、服裝設計。	・藝術是構成成分的總和。 ・在立體雕塑品上加線，影響後來的赫普沃茲。 ・講求材質的美學，啟發了後來許多設計師、建築師、極簡主義藝術家。	・移除已知世界的視覺線索，以色彩與線條為主題，讓人享受非具象的純粹感受。 ・影響後世簡化輪廓、化繁為簡、降低色調，並強調形式的設計師作品。	・不畫現實世界中的主題，是抽象藝術、非具象藝術的開端。 ・運用色彩與線條，表達如同音樂一般的和諧與調性。	・以共時性技巧，集合不同時間的動作同時呈現，表達一種高速行進的動感。 ・崇尚機械、歌頌戰爭，迎向科技未來。
《構成C，紅黃藍》	塔特林《邊角的反浮雕》、《第三國際紀念碑》	馬列維奇《黑色方格》、《未來主義》	庫普卡《第一步》、康丁斯基《圓之圖》、《構成·第四號》、《構成·第七號》	艾普斯坦《鑿岩機》 巴拉《被拴住的狗的動態》 薄邱尼《空間連續性的獨特形體》、《心靈的狀態》

抽象表現主義	超現實主義	達達主義	現代主義	流派
波洛克	布魯東	杜象	葛羅培斯（包浩斯）	代表人物
• 受佛洛伊德與超現實主義影響，藉無意識創作尋找內在的自我，這個內在的自我是所有人類的共同精神。	• 在達達的思維中，融入佛洛伊德的心理分析概念。 • 主張深入潛意識，挖出因為理性而壓抑的內心祕密，並和理性的現實，組成令人不安的不協調組合。 • 作品常有詭異、恐怖感。	• 一次大戰的大屠殺，讓他們質疑當時的價值觀：過分仰賴理性、邏輯、規則與法令。因此提出非理性、非邏輯、非法的主張。 • 他們反傳統、反社會、反宗教，也反藝術。 • 有人以隨機方式創作、有人拿垃圾創作。 • 與美感無關，目的是要刺激觀眾思考。 • 後世的人稱為「觀念藝術」。	• 把藝術的美學價值應用在工藝品上。 • 包浩斯是第一所結合藝術理論和工藝技術訓練的設計學院。 • 建立簡約、品味的現代主義風格，至今影響當代設計。	藝術主張／宣言／創新特點／對後人的影響
波洛克《母狼》、《五尋》 德庫寧《女人》系列 紐曼《一體1》 羅斯科《暗棕色，紅上之紅》	米羅《小丑嘉年華》 達利《記憶的永恆》 馬格利特《危險的謀殺者》 基里軻《愛之歌》 卡蘿《夢》	杜象《噴泉》、《三個標準尺》、《美好氣息》	布魯耶《B3椅》 凡德羅《巴塞隆納椅》 瓦根費爾德《瓦根費爾德桌燈》	代表作品

弗拉克斯	貧窮藝術	行為藝術	觀念藝術	普普藝術
波伊斯	皮斯特萊托	卡普羅	杜象	沃荷
·提倡現場藝術，要淨化「中產階級的病態，以及智識、專業和商業文化」。 ·受行為藝術、達達主義、新寫實主義影響，發展出來的新達達藝術風潮。	·以基本素材如樹枝、破布、報紙作為創作材料。 ·把藝術從美術館或藝廊中解放，回歸現實世界。 ·融合繪畫、雕塑、拼貼、表演和裝置藝術，今天也有人稱為「複合媒材創作」。	·延續觀念藝術的主張，認為藝術家應移除畫布，透過日常生活的空間與物件，與人體的各種感官包括氣味、動作，取代畫作和顏料來創作。	·觀念藝術試圖在觀念領域表現，而不是物質領域，目的不是美感，而是概念。	·認為抽象表現主義已經和現實脫離，他們想反映日常生活。 ·藝術與生活並無高下之分，認為飲料瓶罐、雜誌圖片和油畫，與雕塑地位相當。 ·常用消費商品與日常素材創作。
波伊斯《如何向一隻死兔子解釋畫作》 小野洋子《切片》 瑙曼《方形周邊的舞步》	皮斯特萊托《碎布維納斯》 波伊斯《群》	卡普羅《六個段落中的十八項偶發事件》 克萊因「人體測量學」系列 馮塔納《空間觀念：等待》	杜象《噴泉》 凱吉《四分三十三秒》	沃荷《康寶濃湯罐》、《瑪麗蓮夢露雙聯畫》 羅森伯格《組合》 瓊斯《旗》 包洛奇《我是有錢人的玩物》 李奇登斯坦《轟》

流派	極簡主義	後現代主義	創業主義
代表人物	賈德、安德烈	雪曼、沃爾	赫斯特、昆斯
藝術主張／宣言／創新特點／對後人的影響	・融合超現實主義、包浩斯現代主義、俄國構成主義的產物。 ・反對改變原始素材成為別的東西（例如將大理石打造成人形），堅持作品不帶有個人主觀性。	・不相信單一答案，所有觀點都可以納入考量。 ・作品中充滿歷史與大眾文化典故，經常以質疑、模仿、挪用的手法，創作出可以做出多種解讀的作品。 ・後現代作品的表象很重要，但結果常常與第一印象相反。	・作品驚悚，挑戰一般的品味與標準。 ・作風大膽，以自我存在為中心，善於自我推銷。
代表作品	賈德《無題》系列作品 史帖拉《黑色繪畫》 安德烈《相等》 弗雷文《獻給塔特林的紀念碑》 勒維特《系列計畫一號作品（ABCD）》	雪曼《無題電影劇照》 沃爾《被毀壞的房間》、《模仿》 克魯格《我買，故我在》	赫斯特《千年》 昆斯《天堂製造》 魯卡絲《兩個煎蛋與沙威瑪》 艾敏《所有我曾睡過的人》、《我的床》 村上隆《我的寂寞牛仔》 艾未未《掉下一個漢朝甕》 班克西《打掃的女僕》

國家圖書館出版品預行編目（CIP）資料

現代藝術的故事：這個作品，為什麼這麼貴？那款設計，
到底好在哪裡？經典作品來臺，我該怎麼欣賞？本書讓你
笑著看懂／威爾‧岡波茲（Will Gompertz）著；陳怡錚
譯.--四版. -- 臺北市：大是文化，2024.04
592面；17×23公分. --（Style；088）
譯自：What are you looking at? : 150 years of modern art in
the blink of an eye
ISBN 978-626-7448-24-3（平裝）

1. CST: 現代藝術　2. CST: 十九世紀　3. CST: 二十世紀

909.407　　　　　　　　　　　　　　　113003235

Style 088

英國BBC的經典節目

現代藝術的故事

這個作品，為什麼這麼貴？那款設計，到底好在哪裡？經典作品來臺，我該怎麼欣賞？
本書讓你笑著看懂

作　　　者／威爾‧岡波茲（Will Gompertz）
譯　　　者／陳怡錚
校對編輯／陳竑悳
副　主　編／蕭麗娟
副總編輯／顏惠君
總　編　輯／吳依瑋
發　行　人／徐仲秋
會　　　計／許鳳雪
版權主任／劉宗德
版權經理／郝麗珍
行銷企劃／徐千晴
業務專員／馬絮盈、留婉茹
行銷、業務與網路書店總監／林裕安
總　經　理／陳絜吾

出　版　者／大是文化有限公司
　　　　　　臺北市衡陽路 7 號 8 樓
　　　　　　編輯部電話：（02）2375-7911
　　　　　　購書相關資訊請洽：（02）2375-7911 分機122
　　　　　　24小時讀者服務傳真：（02）2375-6999
　　　　　　讀者服務E-mail：haom@ms28.hinet.net
　　　　　　郵政劃撥帳號：19983366　戶名：大是文化有限公司

法律顧問／永然聯合法律事務所
香港發行／豐達出版發行有限公司 Rich Publishing & Distribution Ltd
地址：香港柴灣永泰道 70 號柴灣工業城第 2 期1805 室
Unit 1805,Ph .2,Chai Wan Ind City,70 Wing Tai Rd,Chai Wan,Hong Kong
Tel：2172-6513　　Fax：2172-4355　　E-mail：cary@subseasy.com.hk

封面設計／林雯瑛　內頁排版／王信中
插　　　圖／© Pablo Helguera Originally published in ARTOONS 3 by Pablo Helguera（Jorge Pinto Books
　　　　　　Inc.) and at http://pablohelguera.net/2009/02/artoons
內文部分圖片來源／達志影像授權提供（圖6-2、圖7-3、圖7-6、圖8-4、圖8-5、圖9-1、289頁組圖1
　　　　　　、305頁左上、圖11-3、圖11-4、組圖4、圖21-6、圖13-1、圖13-3、圖13-4、圖
　　　　　　14-5、圖14-6、圖14-8、圖15-1、圖15-2、圖15-3、圖15-6、圖16-2、圖16-5、圖
　　　　　　17-3、圖17-6、圖18-2、圖19-6、圖20-5、圖20-6）、藝術台灣（圖3-2、圖3-3、
　　　　　　圖2-8、圖3-5、圖3-8、圖4-5、圖4-6、圖4-8、圖6-1、圖7-7），其餘來自維基網
　　　　　　站。
（原書名：《這個作品，怎麼這麼貴》、《看懂設計，你要懂的現代藝術》、《現代藝術的故事》）
印　　　刷／鴻霖印刷傳媒股份有限公司
出版日期／2024年4月四版
定　　　價／新臺幣 660元（缺頁或裝訂錯誤的書，請寄回更換）
ISBN／978-626-7448-24-3
電子書ISBN／9786267448182（PDF）　9786267448175（EPUB）